LES COMPTES

DES

BATIMENTS DU ROI

(1528-1571)

SOCIÉTÉ DE L'HISTOIRE DE L'ART FRANÇAIS

LES COMPTES
DES
BATIMENTS DU ROI
(1528-1571)

SUIVIS DE DOCUMENTS INÉDITS

SUR LES

CHATEAUX ROYAUX ET LES BEAUX-ARTS

AU XVIᵉ SIÈCLE

RECUEILLIS ET MIS EN ORDRE

PAR

Le Marquis Léon DE LABORDE

TOME PREMIER

PARIS

J. BAUR, LIBRAIRE DE LA SOCIÉTÉ
11, RUE DES SAINTS-PÈRES, 11

1877

AVERTISSEMENT

Le livre qui paraît aujourd'hui est imprimé depuis une vingtaine d'années. Un des érudits qui ont le plus fait pour l'histoire de l'art en France, M. le marquis Léon de Laborde, avait, dès 1856, préparé et mis en train cette publication; il en conduisit même l'impression, dans le cours des années suivantes, jusqu'aux dernières pages du second volume. Il ne restait plus que quelques feuilles à composer et l'Introduction à écrire. Quelle cause vint suspendre durant de si longues années un travail qui touchait à son achèvement? Devant le silence de l'éminent auteur de la *Renaissance des arts à la cour de France*, il serait bien difficile de préciser les motifs qui dictèrent sa conduite. Il est toutefois permis de supposer que les nouvelles et importantes fonctions auxquelles il fut appelé dans le courant de l'année 1857, je veux dire la direction des Archives générales de France, absorbèrent tous ses instants et ne lui laissèrent pas le loisir de mettre la dernière main à un ouvrage fort avancé sans doute, mais dont la partie la plus délicate, l'Introduction, restait à rédiger.

Cette Introduction n'eût pas manqué d'offrir le plus haut intérêt; malheureusement, si M. de Laborde avait marqué dans certaines annotations du second volume l'intention formelle de l'écrire, il n'a laissé aucun renseignement sur cette partie de l'ouvrage. Il eût été téméraire de notre part d'essayer de suppléer à cette lacune; il nous a semblé plus prudent, et surtout plus respectueux pour la mémoire de celui qui avait préparé ce livre, de laisser vide la place qu'il s'était réservée pour résumer et commenter les documents qu'il mettait au jour.

I

Il nous sera permis cependant de donner quelques détails sur l'origine de ces deux volumes, sur les manuscrits qui en ont fourni la matière, et sur les circonstances qui ont permis à la *Société de l'Histoire de l'Art français* de les terminer et de les présenter au public.

Bien peu de personnes savaient, quand M. le marquis de Laborde vint à mourir, qu'il laissât inachevés, bien que commencés depuis longtemps et presque terminés, deux volumes de documents sur la Renaissance française. Cette nouvelle fut annoncée pour la première fois dans le catalogue de la belle bibliothèque de M. Léon de Laborde. Une liste de ses ouvrages, placée en tête de la seconde partie de ce catalogue, liste que nous reproduisons, en la complétant, à la fin de cet Avertissement, se terminait par la mention suivante : « Extraits des comptes des bâtiments du Roi, 2 volumes in-8°, *ouvrage inachevé.* » Cette note ne passa pas inaperçue. Nous eûmes depuis cette époque la préoccupation

constante de procurer à la *Société de l'Histoire de l'Art français* l'honneur de terminer et de mettre au nombre de ses publications l'ouvrage posthume annoncé dans cette liste bibliographique.

Si diverses circonstances ont retardé la réalisation de ce projet, nous devons reconnaître que la complaisance de la famille de M. de Laborde a aplani toutes les difficultés. Grâce surtout au concours amical et dévoué de notre confrère M. le marquis Joseph de Laborde, la Société a pu devenir propriétaire de tous les exemplaires de l'ouvrage inachevé ; toutes les notes, tous les documents, tous les papiers nécessaires pour le compléter et le rendre aussi conforme que possible aux intentions de l'auteur ont été mis à notre disposition. C'est un devoir pour nous d'en témoigner hautement notre reconnaissance à ceux qui ont assuré cette bonne fortune et cet honneur à notre Société.

Notre premier soin a été d'étudier le plan du livre, et de rechercher les manuscrits qui avaient fourni la matière de ces deux volumes. Nous avions à cœur, en effet, de respecter la dernière œuvre préparée par le savant éditeur, de la présenter au public sans aucune altération. Il a bien fallu cependant supprimer certaines pièces destinées à entrer dans le second volume et qui, depuis le jour où M. de Laborde les avait découvertes et copiées de sa main, avaient été publiées par d'autres érudits. On verra comment nous avons essayé de remplir ce vide.

I. — Le premier volume tout entier, et la moitié du second jusqu'à la page 198, sont consacrés à la reproduction intégrale d'un manuscrit de la Bibliothèque nationale, renfermant les Comptes des bâtiments royaux depuis 1528 jusqu'en 1570. Nous reviendrons tout à l'heure sur ce précieux registre. C'est d'ailleurs le document capital de la

publication. Ceux qui le suivent n'en forment pour ainsi dire que le complément et le corollaire; ils sont loin toutefois de manquer d'intérêt.

Le second volume se termine par des pièces de diverse nature, empruntées à des sources différentes.

A la page 199 du second volume commence, sous le titre général de *dépenses secrètes de François I*[er]*,* le dépouillement d'un certain nombre de documents originaux, conservés aux Archives nationales et remplissant les trois cartons cotés : J,960, 961 et 962. Ces documents sont datés de 1530 et années suivantes. Nous aurons à revenir sur cette importante série.

II. — Le chapitre intitulé « *Compte de la marguillerie de l'œuvre et fabrique de l'eglise parroichial monseigneur sainct Germain de l'Auxerroys* » (p. 275-290), a une origine des plus piquantes. Les éléments en sont tirés d'un compte sur parchemin appartenant aujourd'hui aux Archives nationales (K, 530 21, n° 21), et dont les feuilles, détachées et incomplètes, ont été sauvées de la destruction par M. le marquis de Laborde. Elles ne proviennent point, comme on est tenté de le supposer au premier abord, des gargousses de l'artillerie; elles avaient été employées à la reliure d'une série de volumes in-8. On voit encore sur chacune de ces feuilles la place qu'occupait le titre de l'ouvrage, imprimé sur une pièce carrée de cuir ou de papier : les encadrements de filets d'or qui entouraient ce titre ont laissé des traces nombreuses sur le parchemin. Les vingt feuilles de parchemin, enlevées avec soin, forment un ensemble presque complet, sauf quelques lacunes dont l'importance ne saurait être précisée. Au surplus, ces lacunes sont toujours indiquées en note dans notre publication, et ce fragment de compte se trouve ici intégralement reproduit tel qu'il nous est parvenu. Les payements ont presque tous le même objet : il s'agit de la construction

d'un *pupitre* monumental dans l'église Saint-Germain-l'Auxerrois. Le nom de Jean Goujon et des renseignements positifs sur une œuvre aujourd'hui conservée au musée du Louvre donnent à ce fragment un haut intérêt[1].

A ce dossier, aujourd'hui intégralement publié, se trouve joint, dans le même carton des Archives, un autre dossier plus considérable, car il ne compte pas moins de 76 feuillets ayant une origine identique, contenant également des comptes de fabrique de l'église Saint-Germain-l'Auxerrois. Cette seconde série offre bien moins d'intérêt que la première et ne renferme pas un nom d'artiste. C'est probablement ce qui a décidé M. de Laborde à ne pas la comprendre dans sa publication.

III. — Vient ensuite le *Compte des bâtiments du chasteau de Saint-Germain-en-Laye pour les années 1548 à 1550* (p. 291 à 325). Ce document est tiré d'un registre original, sur parchemin, composé de 173 feuillets, ou 346 pages. Le registre appartient au Cabinet des manuscrits de la Bibliothèque nationale, et est classé sous le n° 4480. Nous ne nous arrêterons pas à la reliure moderne, datant de Charles X, ni à l'écriture très-nette et très-lisible. On comprend que, pour imprimer un registre de 173 feuillets in-4° en 36 pages in-8°, on a dû non-seulement réduire singulièrement l'étendue des articles, non-seulement supprimer les formules inutiles, mais encore écarter un grand nombre de passages. Les extraits choisis par M. de Laborde

1. M. de Laborde a raconté jadis les circonstances de sa découverte. Son récit, vif et piquant, a été publié dans le *Journal des Débats*, et réimprimé dans un recueil tiré à vingt-cinq exemplaires. Comme ni le journal ni le recueil ne se trouve entre les mains de tout le monde, nous avons cru qu'il serait agréable à nos lecteurs de lire ici l'histoire instructive de cette précieuse trouvaille. Elle est placée à la suite de l'Avertissement sous le titre de *Documents sur Jean Goujon et ses travaux, trouvés sur une reliure d'une ancienne collection du Journal des Débats*. (Voyez ci-après, p. xxv.)

reproduisent d'abord tous les articles, en assez petit nombre, ayant un intérêt quelconque au point de vue de l'art. Parmi les autres il a choisi ceux qui donnent un renseignement topographique ou citent le nom de personnages célèbres. La publication intégrale du registre, sans parler de sa longueur, eût ajouté bien peu de chose à l'intérêt de ces extraits. Ils font suffisamment connaître la disposition du compte et la composition des chapitres. Les érudits qui étudient spécialement le château de Saint-Germain pourront toutefois rencontrer parmi les passages qui n'ont pas trouvé place dans cette analyse sommaire quelques indications précises sur la distribution des appartements et sur leurs habitants au milieu du xvi^e siècle. Nous avons cru ne pouvoir mieux faire que de respecter les choix faits par M. de Laborde avec le tact sûr et le goût exercé qui recommandent tous ses travaux. Tout au plus pourrait-on regretter la suppression de quelques détails sur les peintres Jullien Poyvret et Thomas Perrelles et sur le fondeur Benoît Le Boucher qui apparaissent vers la fin du registre. Encore faut-il ajouter que, par la nature de leurs travaux, les peintres que nous venons de citer rentrent plutôt dans la classe des artisans que dans celle des artistes.

IV. — M. de Laborde a procédé pour le compte suivant, « *Payement des ouvriers orfèvres logeant et besongnant dans l'hostel de Nesle*, 1549-1556[1] », de la même manière que pour le compte des bâtiments de Saint-Germain. Ce document si curieux, car il s'agit des ouvriers et élèves de Benvenuto Cellini, forme un registre in-4° de 74 feuillets, d'une grosse écriture sur parchemin, coté, aux Archives nationales, KK 285. Nous avons à regretter au sujet de cette pièce les développe-

[1]. Voy. p. 326.

ments annoncés par le savant éditeur à la page 326 (note 1), et qui devaient trouver place dans l'Introduction. Il attachait certainement une importance particulière à ce document. S'il a réduit presque tous les articles, s'il a supprimé les formules notariales, il n'a retranché aucun passage. C'est une analyse, mais une analyse très-suffisante, très-complète, qui dispense parfaitement du texte original.

Ici s'arrêtent les feuilles dont M. de Laborde avait donné le bon à tirer. Les préoccupations ou les scrupules auxquels nous avons fait allusion plus haut suspendirent brusquement l'impression de l'ouvrage. Cependant plusieurs placards étaient déjà composés et, à l'aide du manuscrit, il a été facile de reconstituer la fin du second volume.

Parmi les pièces qui devaient le compléter, les unes ont été soigneusement conservées par nous; d'autres ont été imprimées ailleurs depuis l'interruption de l'ouvrage. Nous avons pensé qu'il n'y avait pas lieu de les publier à nouveau et qu'il valait mieux compléter le volume avec des pièces inédites.

V. — Le compte des *Travaux faits pour Catherine de Médicis au palais des Thuilleries en 1571*, tiré du Cabinet des manuscrits, fond français n° 10399, a déjà fourni plusieurs passages très-importants à M. Adolphe Berty pour la *Topographie historique du vieux Paris, région du Louvre et des Thuilleries* (T. II, p. 233-237). Si M. Berty a extrait de notre registre les passages les plus curieux, et notamment les articles relatifs à la Grotte des Tuileries et aux travaux de Bernard Palissy et de ses fils, il a omis un grand nombre de payements que M. de Laborde avait compris dans sa publication. Nous donnons cette partie encore inédite; mais nous supprimons tous les articles déjà publiés en indiquant soigneusement leur place dans le compte.

VI. — Le fragment d'un *Compte de travaux exécutés au jardin des Tuileries* en 1570 se rattachait naturellement au chapitre précédent. M. de Laborde a pris soin d'indiquer en note la provenance de ce fragment mutilé et la précaution qu'il a prise pour assurer désormais sa conservation.

VII. — Les deux comptes relatifs à l'*hôtel de Soissons* et au *château de Saint-Maur*, en 1581, sont tirés d'un même registre appartenant aux Archives nationales, coté KK 124. Seulement, dans le registre, les comptes sont placés dans un ordre inverse de celui de leur publication : les dépenses de Saint-Maur commencent au folio 2, et celles de l'hôtel de Soissons ne viennent qu'au folio 71. Le registre KK 124, réduit ici à quelques pages, ne compte pas moins de 365 feuillets dans l'original. C'est assez dire que M. de Laborde a poussé ici à la dernière extrémité le système d'analyse inauguré dans les comptes précédents. Il était impossible de rien changer à ce système. Il fallait ou retrancher complétement ce compte du volume ou le donner sous sa forme réduite. D'ailleurs M. de Laborde a pris soin le plus souvent de prévenir le lecteur de ses suppressions. Peut-être la publication intégrale de ce registre n'offrirait-elle pas un bien grand intérêt. Dans tous les cas, l'analyse qu'on trouvera ici en donnera une idée suffisante, sans empêcher un autre éditeur d'en faire l'objet d'une publication plus complète.

Ici s'arrêtent les pièces préparées par M. le marquis de Laborde et conservées par nous. Nous devons au lecteur les raisons de nos suppressions. Le second volume devait encore comprendre les documents suivants :

1° *Extrait d'un vieil Ceuillois de l'evesché de Paris où les droits de Censive et Rentes deubcs à Monseigneur l'Evesque de Paris sont,... terminé le 21 mai 1496.*

Évidemment ce qui avait attiré l'attention du savant éditeur sur cette pièce, d'ailleurs tronquée, c'est l'énumération de plusieurs propriétés faisant partie du lieu dit les Tuileries à la fin du xv^e siècle. Cette liste offre bien plus d'intérêt pour la topographie du vieux Paris que pour l'histoire du palais de Catherine de Médicis. Plus d'un demi-siècle sépare la date de cet acte de celle des premiers travaux; ce n'est point aux propriétaires nommés en 1496 que la veuve de Henri II a acheté l'emplacement de son futur palais. Cette pièce n'a donc qu'un rapport très-indirect avec les bâtiments royaux auxquels nos volumes sont consacrés. Elle demanderait en outre des éclaircissements, des notes, un commentaire étendu, qui ne sauraient trouver place ici.

2° Le *Contrat de vente à Catherine de Médicis de l'emplacement du château des Tuileries*, daté du 15 janvier 1563, formait le complément naturel de la pièce qui précède, et nous n'aurions eu garde de le retrancher s'il n'eût été déjà publié au moins deux fois : d'abord, par M. A. de Montaiglon, dans l'*Annuaire du département de la Seine*, de M. L. Lacour, pour 1861 (p. 786 et suivantes), et, en second lieu, dans la *Topographie historique du vieux Paris*, par M. A. Berty (tome II, p. 2-5). Cette pièce précieuse provenait des archives du baron de Joursanvault; elle est aujourd'hui conservée dans la bibliothèque de Rouen (collection Leber, n° 5730).

3° Les *lettres patentes de Henri IV*, données au mois de février 1609 en faveur des artistes et artisans des galeries du Louvre, ont également été publiées par M. Berty dans l'ouvrage déjà cité, et réimprimées, en raison de leur importance, dans les *Nouvelles Archives de l'Art français* (Année 1873, p. 9-26).

4° Enfin M. de Laborde avait préparé et même commencé l'impression des *Mémoires pour servir à l'histoire des maisons royales et bastimens de France*, par A. Félibien, 1681, d'après

le manuscrit de la Bibliothèque nationale. C'est sur ce même manuscrit, on le sait, que M. A. de Montaiglon a publié récemment, pour la *Société de l'Histoire de l'Art français*, ces précieux mémoires, dont il préparait l'impression, dès 1858 (voy. biographie Didot, art. *André Félibien*), tandis que M. de Laborde, ignorant son projet, s'en occupait d'un autre côté. On verra plus loin que ce manuscrit formait le complément naturel des Comptes des bâtiments royaux que M. de Laborde venait d'imprimer.

Ainsi, des quatre documents retranchés, trois ont été publiés depuis 1858; l'autre, sans être précisément déplacé ici, sera plus à sa place ailleurs.

Il s'agissait de combler le vide créé par ces suppressions à la fin de notre second volume. Nous avions précisément entre les mains les éléments les plus convenables pour cet usage. Ignorant jusqu'à ces derniers temps le dépouillement fait par M. de Laborde des acquits au comptant de François Ier conservés aux Archives nationales dans les cartons J, 960, 961 et 962, nous avions, il y a déjà plusieurs années, entrepris un travail identique, destiné aux *Nouvelles Archives de l'Art français*. Heureusement le loisir de le publier nous avait manqué jusqu'ici. Notre travail eût fait, pour la plus grande partie, double emploi avec les extraits donnés par M. de Laborde. En effet, la plupart des articles relevés par nous se trouvaient déjà imprimés à la suite des Comptes des bâtiments, et ce n'était pas, comme de juste, les articles les moins curieux et les moins intéressants. Nous en avions relevé 530; sur ceux-là M. de Laborde en avait imprimé 320; il en avait donc laissé de côté deux cents environ, dont un certain nombre offrait une importance exceptionnelle. La raison de cette exclusion se trouve expliquée par la nature même des articles omis. Ainsi tous ceux qui concernent des peintres de réputation, comme le Primatice, le Rosso, avaient été soi-

gneusement mis de côté, pour être employés ailleurs. Un seul fait suffira pour démontrer l'exactitude de cette explication. On trouve parmi ces extraits, à la page 210 de notre second volume, un état de « parties dues à des peintres et graveurs, etc. », du 17 janvier 1533. Le premier nom qui se présente est celui de Jean Francisque de Rustichy, tandis que la pièce originale commence cette énumération, ainsi que nous l'indiquons dans nos additions, de cette manière : « Primo — A messire Roux de Rousse, est dû de reste la somme de 700 l. t. pour ses gages, etc..... » L'article relatif à Matteo del Nassaro, dans le même état du 17 janvier 1533, tous les autres passages qui concernent cet artiste dans la suite des acquits, tous les articles où paraît le nom de Jérôme della Robbia, avaient été réservés pour des travaux ultérieurs. Nous avons pensé, et le lecteur partagera probablement cette opinion, qu'il valait mieux publier en une seule fois tous les passages de quelque intérêt appartenant à une même suite de documents. Ce système nous a paru d'autant plus rationnel que les acquits au comptant complètent et souvent confirment les énonciations des Comptes des bâtiments. Grâce à cette addition, pour laquelle nous nous sommes réservé de suivre un autre mode de classement que celui de M. de Laborde, nos volumes offriront le dépouillement aussi complet que possible, au point de vue de l'art, d'une des séries les plus intéressantes des comptes de François Ier. Nous n'avons pas à expliquer ou à défendre l'ordre dans lequel nos pièces sont classées; il rapproche les articles relatifs au même individu, à la même nature de travaux ; il facilite ainsi les recherches. Nous avions adopté ce classement avant de connaître le dépouillement de M. de Laborde; nous avons cru devoir le conserver en raison de l'étendue de notre addition.

Une publication ancienne, les *Archives curieuses* de Cimber et Danjou, avait déjà exploité les acquits au comptant

de François Ier, mais dans une si faible mesure que le travail devait être entièrement repris. Nous avons retranché de notre addition les articles publiés par Cimber et Danjou. On verra, par la liste de ceux que M. de Laborde avait imprimés de nouveau, et que nous indiquons soigneusement aux corrections et additions, à quel point leur dépouillement était superficiel et insuffisant.

II

Il nous reste à parler des Comptes des bâtiments qui occupent le premier volume tout entier et les deux cents premières pages du second. La matière est assez importante pour mériter quelque développement.

Ces comptes, qui vont de l'année 1528 à l'année 1570, sont, comme on l'a déjà dit, tirés d'un manuscrit de la Bibliothèque nationale, placé autrefois dans le supplément français, sous le n° 336, et portant aujourd'hui le n° 11179 du fond français. A l'extérieur rien n'annonce l'importance de ce registre. Il a reçu une reliure très-ordinaire en veau, vers la fin de la Restauration, car il porte au dos les deux C enlacés de Charles X, trois fois répétés, et ce titre assez vague : *Comptes des bâtiments du roi*. De format petit in-folio, il se compose de 454 feuillets de papier solide, un peu jauni, numérotés d'un seul côté et entièrement remplis par une grosse écriture bâtarde de la seconde moitié du XVII° siècle. Nous n'avons donc point affaire à un compte original, mais à une copie ou plutôt à un abrégé postérieur d'un siècle et demi environ aux premières années du compte. Je dis que le manuscrit est plutôt un abrégé qu'une copie; en effet, on

peut remarquer qu'il se contente de relater bien souvent le total des chapitres sans entrer dans le détail de la dépense et des travaux ; or, si peu qu'on ait feuilleté des comptes originaux du XVIe siècle, on sait à quel luxe de détails et de formules se complaisent les comptables de François Ier et de ses successeurs immédiats. A ce point de vue, notre registre présente le contraste le plus complet avec les dépenses du château de Saint-Germain-en-Laye, de l'hôtel de Nesle et de l'hôtel de Soissons, dont il a été question plus haut. Si le rédacteur de cette compilation s'est appliqué à abréger les chapitres qui concernent la maçonnerie, la charpenterie, en un mot, les travaux de pure construction, il est facile de remarquer qu'il attachait une importance particulière à tous les ouvrages d'art, et cette préoccupation se trahit par le soin avec lequel sont copiés, article par article, les chapitres relatifs aux peintres et aux sculpteurs.

Évidemment l'érudit du XVIIe siècle qui a sauvé ces comptes si précieux d'une destruction complète s'occupait des choses de l'art, et ce seul indice suffirait pour nous mettre sur la trace de son nom s'il n'avait pris soin de l'inscrire lui-même à la première page du registre. On lit en effet, en tête du feuillet qui porte le n° 1, la signature de *J.-F. Félibien des Avaux*, c'est-à-dire de Jean-François Félibien, né en 1658, mort le 23 juin 1733, fils d'André Félibien des Avaux (mai 1619 — 11 juin 1695). Tous deux furent, on le sait, historiographes des bâtiments du roi ; tous deux ont laissé de nombreux ouvrages sur les beaux-arts et de nombreuses descriptions d'édifices royaux.

La destination de la copie ou de l'abrégé que nous publions aujourd'hui s'explique dès lors aisément. Ce registre, qui a appartenu au fils et fut très-probablement composé pour le père, est la source authentique qui avait fourni à ce dernier l'*Histoire des châteaux royaux* dont nous parlions

tout à l'heure et que la *Société de l'histoire de l'Art français* a publiée récemment. Évidemment cette compilation a été composée avant 1684, date de cette histoire, plutôt pour André Félibien que pour son fils, âgé seulement de vingt-deux ou vingt-trois ans et n'ayant pas encore de titre officiel. Lorsque Jean-François recueillit ce précieux manuscrit dans la succession de son père, il y ajouta cet *ex libris* autographe qui fixe irrévocablement son origine.

Si le manuscrit que nous publions n'est que l'analyse très-sommaire de comptes aujourd'hui perdus pour la plupart, si même nous avons eu maintes fois à constater des singularités dans l'orthographe des noms propres, les renseignements essentiels méritent la même confiance que s'ils étaient directement fournis par les comptes du seizième siècle. Nous sommes trop heureux, aujourd'hui que la plupart des documents originaux n'existe plus, de posséder les copies abrégées faites pour l'usage particulier d'André Félibien. Si nous avions seulement le manuscrit complet! Malheureusement la moitié au moins de cette copie analytique est aujourd'hui perdue, ou du moins égarée. Voici comment nous sommes arrivés à constater cette perte :

En tête du manuscrit se trouve une longue table, dont M. le marquis de Laborde n'aurait pas manqué de parler dans son Introduction, et sur laquelle il importe de nous arrêter un instant. Cette table n'occupe pas moins de cinquante-six feuillets, dont les vingt-six premiers seulement ont rapport au manuscrit existant. Elle continue sans interruption du feuillet 26 au feuillet 56, donnant les titres des comptes des années 1571 et suivantes, jusqu'en 1599. La copie faite pour Félibien se composait donc autrefois de plusieurs volumes, deux probablement, dont un seul nous est parvenu. Peut-être le second n'est-il qu'égaré et se retrouvera-t-il quelque jour. Mais, puisque nous sommes privés des comptes qu'il

renfermait, il ne sera pas sans intérêt d'en donner ici la table des matières, quelque étendue qu'elle soit. Cette table pourra dans certains cas suppléer à la perte du volume, ou bien aider à chercher les originaux dans les Archives; elle donnera en tout cas le signalement précis du manuscrit aujourd'hui disparu et sur lequel nous appelons l'attention et la sollicitude de nos lecteurs.

Pour ne pas interrompre ces observations préliminaires, nous publions à la suite de l'Introduction la partie de la table relative au manuscrit perdu, sans y rien retrancher, mais en condensant le plus possible les rubriques qui indiquent la nature des travaux exécutés, tels que maçonnerie, charpenterie, menuiserie, etc.

Cette table contient un renseignement précieux sur lequel il est indispensable de fournir quelques explications. On trouve souvent en marge de certains articles, en général au début d'un compte, des notes ainsi conçues : « Premier volume de trois. — Deuxième volume de trois. — Troisième et dernier volume. » Évidemment le copiste qui analysait les comptes originaux a voulu ainsi mentionner le commencement d'un nouveau registre. Ces notes ne s'expliquent pas autrement. Nous possédons ainsi une preuve matérielle des abréviations et réductions qu'on a fait subir aux comptes originaux. A l'aide de ces mentions on pourrait arriver à reconstituer la composition de chacun des anciens registres et parvenir à reconnaître ceux qui ne seraient qu'égarés dans les dépôts d'archives ou dans les bibliothèques.

Par malheur le scribe n'a pas toujours indiqué très-soigneusement le commencement de chaque nouveau compte. Ainsi, après un deuxième volume relatif à l'année 1571, on trouve pour le compte qui va du 8 mai au 31 décembre 1573 la même mention : 2º volume. On aura omis d'indiquer la place exacte où commence le premier vo-

lume de cette série. Nous avons suppléé autant que possible à ces lacunes, et nous avons constaté que le deuxième manuscrit composé pour Félibien donnait le résumé de trente-cinq registres originaux environ. Ainsi Félibien a eu entre les mains, a consulté et dépouillé soixante ou soixante-dix registres des Comptes des bâtiments au XVIe siècle, aujourd'hui perdus ou égarés. Ce n'est pas un des moindres avantages qu'on puisse se promettre de la publication actuelle que d'aider à la recherche et à la découverte des registres encore existants qui auraient tant de prix pour nous.

On pourra avoir une idée exacte du volume aujourd'hui perdu par la table de celui qui nous est parvenu et dont nous avons fait, en la reproduisant intégralement, notre table des matières. Ainsi se trouve entièrement publié le manuscrit complet rédigé pour Félibien; de plus la table du premier volume rapprochée du texte rendra celle du second bien plus intelligible.

Le manuscrit qui nous vient de Félibien a été reproduit dans ses moindres détails par M. le marquis de Laborde. Peut-être s'étonnera-t-on qu'il n'ait pas abrégé les formules des lettres patentes, supprimé des longueurs inutiles, retranché certains actes répétés jusqu'à trois fois. Nous n'avons pas à rechercher les motifs du système adopté; nous constaterons seulement que la publication donne ainsi la physionomie la plus complète, la plus exacte, non pas du compte du seizième siècle, mais de la copie arrangée pour Félibien. Précisément à cause de la perte du compte original, il y aurait eu peut-être inconvénient à modifier, même très-légèrement, la nouvelle rédaction du XVIIe siècle. Si on eût voulu corriger des fautes évidentes d'orthographe, supprimer des longueurs ou des répétitions, on se serait trouvé entraîné à des remaniements continuels, tandis que, grâce au parti adopté

par l'éditeur, le lecteur a sous les yeux le texte même, le texte complet, tel qu'il a été rédigé par les copistes du XVIIe siècle sous la direction de Félibien.

En respectant le plus possible le travail de l'éminent éditeur, nous ne pouvions mettre au jour un livre inachevé et accepter une part de responsabilité dans sa publication sans nous imposer le devoir de corriger certaines erreurs de lecture que son auteur eût certainement signalées le premier, s'il eût eu le loisir de mettre la dernière main à son œuvre. Nous avons donc collationné sur les originaux les Comptes des bâtiments et tous les autres documents dont se composent ces deux volumes; pour ne pas donner une étendue démesurée à nos corrections, nous n'avons pas tenu compte des différences orthographiques qui existent entre le manuscrit et le volume imprimé, du moment où le sens n'en est pas altéré; de même nous n'avons rien changé à la ponctuation, quand on peut la restituer à la simple lecture. Nous nous sommes attaché surtout à donner l'orthographe exacte des noms propres, telle que nous l'a transmise le copiste de Félibien; ajoutons que souvent celui-ci a défiguré le nom des personnages les plus célèbres.

Nous avons également rappelé certaines indications placées dans la marge, en tête de chaque compte. C'est l'énumération des résidences royales ou autres bâtiments auxquels le compte se rapporte. Il est vrai que les travaux afférents à chacun des châteaux sont presque toujours séparés, et l'énumération placée en tête du compte peut paraître superflue; mais ce surcroît de détails n'est pas toujours inutile, et, puisqu'on s'étudiait à conserver minutieusement la physionomie, les défauts et les répétitions du registre, il nous a semblé qu'on devait aller jusqu'au bout.

M. de Laborde avait encore un motif pour donner le texte des Comptes des bâtiments dans toute son étendue, de ma-

nière à ce qu'il n'y eût plus à y revenir. Dans le premier volume de *la Renaissance des Arts à la cour de France*, une partie, une grande partie même, de ces comptes avait été publiée. Il est vrai que le savant éditeur de la *Renaissance* avait systématiquement réservé pour des volumes qui n'ont jamais paru les articles relatifs à la sculpture et à l'architecture. Les passages concernant le château de Fontainebleau et la sépulture des rois François Ier et Henri II étaient seuls reproduits *in extenso*, ou à peu de chose près. Pour d'autres chapitres, tous les articles étrangers à la peinture ou à la sculpture avaient été soigneusement éliminés; tel était le plan suivi pour le Louvre, les dépenses de construction devant paraître dans une histoire de ce palais. Tout ce qui se rapportait aux *della Robbia* aurait été mis en œuvre dans l'histoire du château de Madrid. Si certaines lettres patentes étaient imprimées en entier, d'autres ne paraissaient qu'en analyse. Enfin M. de Laborde ajoutait : « Plusieurs articles iront se fondre dans le volume des mélanges, tels que la mention de la *Léda* peinte par Michel-Ange, et de l'*Hercule* sculpté par lui; ils trouveront leur commentaire douloureux dans le chapitre des *Monuments détruits ou perdus pour la France.* »

Si des passages aussi importants que les articles de la Léda et de l'Hercule de Michel-Ange se trouvaient omis à dessein dans cette première publication de nos comptes, c'était dans le but avoué de les employer autre part. Les lacunes que nous venons d'indiquer, et dont l'étendue devient encore plus saillante si on rapproche les six cents pages de nos deux volumes des deux cents pages de la *Renaissance*, ces lacunes, dis-je, rendaient utile, nécessaire, une nouvelle publication des mêmes comptes.

J'ai comparé, page par page, le texte de la *Renaissance* avec celui de nos volumes; pour donner une idée de la différence, je citerai seulement le début de ce rapprochement :

Les lettres patentes, qui ouvrent le compte, occupent ici les pages 1 à 22, dans la *Renaissance* les pages 337 à 341. Voici la comparaison des pièces qui suivent :

RENAISSANCE DES ARTS.		COMPTES DES BATIMENTS.
Pages 341-342	correspondent à	pages 22- 24
— 342-370	—	— 25- 45
— 370-373	—	— 45- 65
— 373-376	—	— 66- 79
— 376-380	—	— 80- 88
— 380-390	—	— 80-100

Je m'arrête. En faisant abstraction des lettres patentes dont le texte occupe environ un tiers de notre ouvrage, soit 200 pages sur 600, les articles de dépense, par suite de suppressions ou d'abréviations, sont réduits à moins de moitié dans la *Renaissance des Arts*. Mais il y a plus : on sait à quel degré de rareté en est venu ce premier volume du beau livre de M. de Laborde, celui-là même qui contient les extraits des Comptes des bâtiments. Les rares exemplaires qui apparaissent à de longs intervalles dans les ventes publiques, ou sur les catalogues des libraires, atteignent des prix inaccessibles aux travailleurs. Aussi, quand bien même cette publication des Comptes des bâtiments, préparée par M. de Laborde qui savait mieux que personne tout ce que son livre de la *Renaissance* leur avait emprunté, n'eût pas contenu tant de choses nouvelles et importantes, il eût encore été utile de mettre à la disposition des érudits le document le plus précieux peut-être qu'on possède aujourd'hui sur des monuments, des œuvres d'art et des hommes qui font la gloire de la France.

Les nombreuses additions qui complètent, éclairent, enrichissent le manuscrit fait pour Félibien, constituent un ouvrage nouveau qui rendra de grands services à l'histoire de l'art national, et dont la publication, si elle ne peut rien

ajouter à la réputation de l'éminent auteur de la *Renaissance*, fera quelque honneur, nous l'espérons du moins, à la *Société de l'Histoire de l'Art français*.

Puissions-nous, pour continuer la brillante série que nous inaugurons aujourd'hui, avoir bientôt la bonne fortune d'aider à l'achèvement et à la publication de la nouvelle édition des lettres de Nicolas Poussin, préparée depuis longtemps, comme chacun le sait, par un des érudits qui ont, avec M. le marquis de Laborde, le plus contribué à remettre en honneur le nom et le talent de nos anciens artistes!

<div style="text-align:right">J.-J. GUIFFREY.</div>

Octobre 1877.

DOCUMENTS

SUR

JEAN GOUJON ET SES TRAVAUX

TROUVÉS SUR LA RELIURE

D'UNE ANCIENNE COLLECTION DU *JOURNAL DES DÉBATS*

Qui se serait attendu à trouver dans le *Journal des Débats*, de fructidor an II, des renseignements inédits sur Jean Goujon et Pierre Lescot? Cette bonne fortune sera appréciée par tout le monde, car l'histoire de ces deux grands artistes est celle des arts à leur époque.

Voici le fait. Le ministère de l'intérieur, comme tous les ministères, a garni d'armoires vitrées les murs de la salle réservée aux séances de ses commissions. Sur les tablettes de ces armoires on a placé quelques centaines de volumes qui comptent les années par l'addition d'une nouvelle couche de poussière. C'est le *Bulletin des Lois*, ce sont des volumes de rapports faits aux Chambres, c'est enfin la littérature officielle, qu'on recherche médiocrement, le siècle étant peu littéraire. Le ministre de l'intérieur a ajouté à ce fonds commun des bibliothèques ministérielles l'ancienne collection in-8° du *Journal des Débats*[1], reliée en parchemin. Or, chaque vendredi de la semaine, je suis appelé dans cette salle par les travaux de la commission des monuments historiques, et, en déposant mon chapeau, en retirant mes gants, j'avais sous les yeux cette reliure de vieux parchemins écrits et raturés qui me retenait un peu plus longtemps qu'il ne convenait à un membre attardé. Un jour je lisais sur le dos d'un volume : *Le sieur Gobelin*, et je pensai à l'ancienne famille des teinturiers de Paris; un autre jour j'étais frappé par le nom d'un maistre maçon, titre modeste que prenaient les grands architectes d'autrefois; enfin vendredi dernier je vois le nom de *Louis Dubreuil, maistre painctre*. Ma curiosité n'a plus

[1]. Cette collection commence en 1789, et se termine au mois de janvier 1800.

de mesure; je sollicite les clefs des armoires, et pendant la lecture du procès-verbal de la dernière séance, je me mets à lire, non pas le *Journal des Débats,* j'en fais mes excuses à son directeur, mais l'écriture tracée sur le parchemin de la reliure; et quelle est ma surprise en déchiffrant ceci : « A *Jehan Goujon,* maistre tailleur d'images à Paris, la somme de vingt — *Journal des Débats,* fructidor an II. » — Pardon, j'oublie de faire remarquer que le titre de l'ouvrage, mêlé à l'écriture, me cache ici la somme allouée à notre grand sculpteur, mais après ce titre je lis : « dix solz tournoys, assavoir : neuf livres tournoys faisant la parpaye de la somme de six vingt quinze livres tournoys pour le marché faict avec ledict *Goujon* par lesdicts marguilliers pour une Nostre-Dame-de-Pitié et quatre évangélistes à demye taille, servant audict pupitre d'icelle église, et outre luy a esté payé.... »

Ici la page tourne ou plutôt elle ne tourne pas, le relieur l'ayant collée à plat sur le volume. Dans quelle année placer la parpaye, c'est-à-dire le payement complet pour l'achèvement de cette grande composition? Si Sauval, l'habile et consciencieux écrivain des Antiquités de Paris, ne nous donne pas cette date, si les auteurs varient de vingt à trente ans, c'est un motif de plus pour chercher à la connaître; elle est au revers de cette page, j'en suis même l'indication vague à travers la transparence du parchemin, mais impossible de la lire sans détruire la reliure de ce volume. Tantale devait avoir de ces mécomptes entre ses repas. Heureusement que d'autres volumes appellent mon attention. J'ouvre, mais non, je n'ouvre pas le volume des *Débats* de mars 1791; je lis sur la couverture : « Aux ouvriers qui ont besongné audict pupitre par l'espace de cent neuf semaines, la somme de 2464 liv. 16 solz 11 deniers tournoys. — par certiffication de maistre Pierre de Sainct-Quentin, maistre tailleur de pierres à Paris, ayant le gouvernement des compaignons et la conduitte dudit pupitre sous monseigneur *de Claigny,* icelle certiffication datée du quinziesme jour d'avril, l'an mil cinq cens quarante-quatre après Pasques. »

Ici nous voyons clair, c'est en 1554 que fut achevé, sous la direction de *Pierre Lescot,* abbé de Clagny, le pupitre, c'est-à-dire le jubé ou la clôture du chœur de Saint-Germain-l'Auxerrois que *Jean Goujon* avait décoré de ses sculptures, et, si nous prenons le volume de germinal an V, sa reliure nous donne cette autre date : « A *Jehan Goujon,* tailleur d'ymages, la somme de dix escus d'or soleil sur étantmoings de son mestier d'ymagier, ainsi qu'il appert par sa quittance en datte du 18 may 1542. » Ces faits ont de l'importance, ils établissent l'association des deux plus grands artistes

de notre école, dès l'année 1541, à une époque où nous croyons notre sculpteur trop peu célèbre encore, ou trop jeune, pour contracter si belle alliance. En 1541, en effet, *Jean Goujon* revenait de la Normandie, sa province. Inconnu à Paris, il était déjà célèbre à Rouen, et laissait dans les maisons de cette ville et dans ses églises des preuves de son talent. *Pierre Lescot* l'avait vu à l'œuvre sous le patronage de Diane de Poitiers, qui élevait à son mari un tombeau élégant, monument de la pureté de son amour, disent les inscriptions, témoignage de la pureté de son goût, dira la postérité. Notre grand sculpteur avait aussi conquis par ses travaux la protection de Georges d'Amboise, le second de ces nobles seigneurs qui avaient ouvert à Gaillon et dans la Normandie l'ère de la renaissance avec Louis XII et avant François I^{er}. Ainsi protégé et apprécié à sa valeur future par *Pierre Lescot*, *Jean Goujon* est chargé à son arrivée de sculpter le morceau capital du nouveau jubé de Saint-Germain-l'Auxerrois. Nous comblons avec ces renseignements une lacune de cinq ans dans l'histoire de sa vie, lacune qu'on remplissait avec les travaux de Saint-Ouen qu'il ne devait commencer que plus tard.

Ce beau jubé, décoré de ses sculptures, orna pendant deux cents ans l'église la plus somptueuse, la plus admirée de Paris. Vers 1660, Sauval, en écrivant l'histoire de Paris, en faisant la description de Saint-Germain-l'Auxerrois, représente ainsi la disposition de cette clôture du chœur : « Le jubé est porté sur trois arcades et fermé d'un mur à hauteur d'appui. Ces arcades sont élevées sur un grand zocle (*sic*) ou marche. On entre dans le chœur par celle du milieu, les deux autres servent aux chapelles. Leurs jambages sont revêtus chacun de deux colonnes corinthiennes, et leurs cintres ou reins rehaussés d'anges, de bas-reliefs, tenants à la main les instruments de la Passion. Sur l'appui du jubé se voient les quatre évangélistes, de basse taille, et posés au-dessus des colonnes. Au milieu, *Goujon*, dans un grand bas-relief, a représenté Nicodème qui ensevelit le Sauveur en présence de la Vierge, de saint Jean et des Maries. — Ce bas-relief est admirable et le serait bien plus si les marguilliers ne l'avoient point barbouillé de dorure. »

Le registre des comptes de la fabrique, employé à la reliure des livres du ministère, est consacré, comme on voit, à l'enregistrement de toutes les dépenses payées pour cette œuvre de nos plus célèbres artistes. Mais, dira-t-on, comment de semblables et si précieux renseignements se trouvent-ils sur des couvertures de livres ? Le fait est assez simple. Toutes nos églises ont eu leur comptabilité, et Saint-Germain-l'Auxerrois, paroisse royale et

somptueuse, avait besoin plus qu'aucune autre de tenir ses comptes avec soin et avec suite. A l'époque de la Révolution, les archives royales et ecclésiastiques, municipales et seigneuriales, furent dévastées, et le parchemin de tous les actes, sous prétexte de servir aux gargousses patriotiques, fut vendu aux premiers venus et employé aux plus vulgaires usages. Un relieur acheta alors quelques parties de parchemin provenant des archives de Saint-Germain-l'Auxerrois, et il s'en servit pour couvrir les livres de ses pratiques. La collection du *Journal des Débats*, de format in-octavo, fut habillée avec des feuilles arrachées à des registres des xve, xvie et xviie siècles. Le contingent du xvie fut fourni par un registre des dépenses de la fabrique de 1539 à 1545, et c'est ainsi qu'il comprend presque tous les articles payés pour la construction et la sculpture de la nouvelle clôture du chœur, entreprise en 1541 et terminée en 1544.

Ce jubé ayant été détruit en 1754 pour donner du jour au chœur de l'église, les sculptures de *Jean Goujon* furent encastrées dans les autels des chapelles latérales. A l'époque de la Révolution, pendant qu'on saccageait Saint-Germain-l'Auxerrois, un de ces hommes de savoir et de goût, qu'on rencontre dans tous les pillages, enleva le bas-relief de la Mise au tombeau. Il s'était aperçu que *Jean Goujon* avait mis dans cette œuvre plus de sentiment et moins de manière que dans aucune autre de ses productions; il voulut la sauver de la destruction, et, pour ce faire, il se l'appropria. Plus tard, quand il le vendit à M. Alexandre Lenoir, il cacha si bien sa belle action que le directeur du musée des Petits-Augustins ignora la provenance de ce bas-relief, et écrivit, dans ses catalogues, qu'il avait été tiré de l'église des Cordeliers, située près la rue de la Harpe. Il était excusable, parce qu'il fouillait rarement dans la mine inépuisable que nous devons à Sauval; autrement, en *débarbouillant* cette fine sculpture empâtée dans la dorure, il ne fût pas resté dans l'incertitude, et le musée du Louvre n'aurait pas porté depuis trente-cinq ans, sur ses inventaires et dans ses catalogues, une remarque trop souvent répétée : *provenance inconnue*. Cette circonstance et l'espoir que nous avons de retrouver les évangélistes[1] et le reste de la décoration du jubé, rendent d'autant plus précieux ces nouveaux renseignements. Il n'est donc pas inutile de savoir que la construction de *Pierre Lescot* prit la place d'un ancien jubé gothique; que *Simon Leroy*, ymagier, reçoit cinquante écus pour

1. Ces quatre figures, longtemps encastrées dans les côtés de la porte cochère qui, sous la Révolution, donnait entrée au club des Jacobins, rue Saint-Honoré, ont été acquises par le musée du Louvre, grâce à M. de Laborde, et sont placées à côté du bas-relief de la Mise au tombeau.

la *façon de six anges qui sont audict pupitre;* que *Laurens Regnauldin,* autre ymagier, *fait les patrons des anges qui sont en face dudict pupitre;* enfin, que *Louis Dubreuil,* maistre painctre, exécute toutes les dorures, et *Nicolas Dubois,* maistre verrier, toutes les restaurations de vitraux.

Mais je m'arrête, car je fatiguerais l'attention avec des lambeaux de documents arrachés à ces palimpsestes d'un nouveau genre. Attendons qu'on ait défait ces reliures et reconstruit tant bien que mal ce vieux registre. Les directeurs des Beaux-Arts et des Archives nationales m'ont promis de donner à la collection des *Débats* une reliure convenable, et à ces documents l'asile respecté qui leur convient; ce sera le moment alors d'apprécier avec exactitude comment furent conduits et combien furent payés les travaux de Pierre Lescot et de Jean Goujon de 1541 à 1545.

La morale de tout ceci, c'est que, pour écrire l'histoire des arts en France, il n'y a pas de source d'informations à négliger, et les vieilles reliures moins qu'aucune autre, car, ces palimpsestes modernes étant un produit des révolutions, nous devons avoir beaucoup de palimpsestes.

<div style="text-align: right;">Léon de Laborde.</div>

(Cette note publiée par le *Journal des Débats,* le 12 mars 1850, fut ensuite réimprimée dans les *Mémoires et dissertations* par le comte Léon de Laborde, Paris, Leleux, 1852, in-8, p. 302-306. On sait que ce volume, tiré à vingt-cinq exemplaires seulement, dont deux ont péri par les incendies des bibliothèques du Louvre et de Mérimée, ne se trouve que dans des collections publiques.)

TABLE DU DEUXIÈME VOLUME

DONT LE MANUSCRIT EST AUJOURD'HUI PERDU

DES COMPTES DES BATIMENTS[1] (1571-1599)

[F. 26.] Bastimens du Roy pour une année finie le dernier décembre 1571.
 Compte 3e de Pierre Reynault :
Recepte. — Despence.
Maçonnerie au *Pallais-Royal, le Louvre, hostel St Ladre.*
Maçonnerie à la *Chambre des Comptes de la Reyne.*
Maçonnerie pour le transport de *la Piramide*[2].
Maçonnerie au chasteau de *Vincennes.*
Maçonnerie au *pont de Charenton.*
[F. 26, v°.] Maçonnerie *au pont de Villeneufve-St-George.*
Pallais-Royal, le Louvre, ponts St Maur, Charenton, St Cloud, et Essone :
Charpenterie. — Couverture. — Menuiserie. — Serrurerie. — Vitrerie. — Plomberie. — Couleurs et peintures. — Vuidanges. — Taxations. — Pavé.
Fontainebleau : Charpenterie. — Couverture. — Plomberie. — Menuiserie. — Serrurerie. — Vitrerie. — Nattes. — Pavé. — Gages et Estats.
Bastimens du Roy pour l'année finie le dernier décembre 1571[3].
Chasteau de Boulongne et *La Muette* : Maçonnerie. — Charpenterie. — Menuiserie. — Serrurerie. — Couverture. — Nattes. — Vitrerie.
[F. 27.] *St Germain-en-Laye* : Vitrerie. — Menuiserie. — Nattes. — Maçonnerie. — Plomberie. — Peintures.
Sépulture du feu Roy Henry.
Gages et pensions. — Sallaires et taxations.
Bastimens du Louvre pour les années 1569, 70, 71 et partie du quartier de janvier 1572.
 Compte 2e de Alain Veau :
Recepte. — Despence.
Chasteau du Louvre : Maçonnerie. — Menuiserie. — Couverture. — Serru-

1. Voy. ci-dessus, page xix, l'explication donnée au sujet de cette table.
2. En marge de cet article se trouve cette note au crayon, d'une écriture moderne : « C'est la Pyramide élevée en 1568 sur la place Gastine et qui fut abbatue en lad. année 1571, en vertu d'un édit de pacification. »
3. En marge de ce titre on lit, de la même écriture que le manuscrit : « 2e et dernier volume. »

rerie. — Ferronniers. — Vitrerie. — Tailleurs en bois. — Peintres. — Sculpteurs. — Tailleurs en marbre. — Estats et entretenemens.

TRÉSORIER DES ŒUVRES, ÉDIFFICES ET BASTIMENS DU ROY, POUR L'ANNÉE COMMANCÉE LE PREMIER JANVIER ET FINIE LE DERNIER DÉCEMBRE 1572.

Transcript des lettres données à Monceaux, le 14e septembre 1570, par lesquelles le Roy a commis Tristan de Rosting à la visitation des ouvrages de Fontainebleau, et en faire les pris et marchez.

[F. 27, v°.] Autre transcript d'autres lettres, données à Fontainebleau le 3e aoust 1571, par lesquelles le Roy a commis Jean Bullant pour avoir la conduitte des édiffices d'architecture et sculpture de Fontainebleau.

Autre transcript d'autres lettres, données à Paris, le premier octobre 1570, par lesquelles le Roy a commis Albert de Gondy à la visitation des réparations de Boullongne, St Germain, La Muette, Villiers-Costerests et la sépulture du feu Roy Henry.

Autre transcript d'autres lettres, données à Blois au mois de febvrier 1572, par lesquelles le Roy veult que l'office de trésorier alternatif soit supprimé et abolly.

Extrait des registres du Conseil.

 Compte 12e de Jean Durant :

Recepte. — Despence.

Bastiment neuf du Louvre: Maçonnerie. — Sculpture. — Menuiserie. — Serrurerie. — Vitrerie. — Peinture.

[F. 28.] *Sépulture du feu Roy Henry*, à Saint-Denis en France : Tailleurs de marbre. — Appareilleurs. — Sculpteurs. — Maçonnerie.

Chasteau de Boullongne: Maçonnerie. — Charpenterie. — Couverture. — Menuiserie. — Serrurerie. — Vitrerie. — Parties inoppinées.

Chasteau de Sainct-Germain-en-Laye: Maçonnerie. — Vitrerie. — Parties inoppinées.

Fontainebleau: Maçonnerie. — Charpenterie. — Couverture. — Plomberie. — Menuiserie. — Serrurerie. — Vitrerie. — Pavé. — Peinture. — Parties inoppinées. — Gages.

[F. 28, v°.] *Autre despence faitte aux vieils bastimens du Roy* : Maçonnerie. — Charpenterie. — Couverture. — Plomberie. — Menuiserie. — Serrurerie. — Vitrerie. — Sculpture. — Pavé. — Parties inoppinées. — Gages et pensions.

BASTIMENS DU ROY LE 20e SEPTEMBRE JUSQUES AU 8e MAY 1573[1].

Transcript des lettres données à Paris, le 20e septembre 1572, par lesquelles le Roy a commis Alain Veau au payement de ses Bastimens.

 Compte 1er et dernier de Alain Veau :

Recepte. — Despence.

Chasteau du Louvre: Maçonnerie. — Charpenterie. — Couverture. — Menuiserie. — Serrurerie. — Vitrerie. — Plomberie. — Pavé. — Parties extraordinaires.

[F. 29.] *Sépulture du feu Roy Henry* : Maçonnerie. — Charpenterie. — Sculpture. — Serrurerie.

Fontainebleau: Maçonnerie. — Charpenterie. — Couverture. — Plomberie.

1. C'est ici probablement que commence un nouveau registre.

Menuiserie. — Serrurerie. — Vitrerie. — Painture. — Jardinages. — Gages et estats.

Louvre : Maçonnerie. — Charpenterie. — Couverture. — Menuiserie. — Serrurerie. — Vitrerie. — Nattes. — Tailleurs en marbre. — Estats et appointemens. — Gages et pensions.

BASTIMENS DU ROY PENDANT 7 MOIS 24 JOURS COMMENÇANS LE 8ᵉ MAY 1573 ET FINIS LE DERNIER DÉCEMBRE AUD. AN.

Transcript des lettres d'office de Pierre Carré.

Autre transcript des lettres, données à Paris le 2ᵉ d'octobre 1572, par lesquelles le Roy a donné à Jean Bullant la superintendance de la sépulture du feu Roy Henry.

[F. 29, v°.] Autre transcript des lettres, données à Paris le 16ᵉ febvrier 1573, par lesquelles le Roy a commis de La Fontaine à la perfection des jardins et bastimens de son chasteau de Compiègne.

Compte premier de Pierre Carré :

Recepte. — Despence.

Bastiment neuf du Louvre : Maçonnerie. — Sculpture. — Tailleurs de marbre. — Pavé. — Charpenterie. — Couverture. — Menuiserie. — Achapt de marbre. — Estats et entretenemens.

Sépulture du feu Roy Henry : Maçonnerie. — Sculpture. — Serrurerie. — Plomberie. — Parties inoppinées.

[F. 30.] *Sépulture du cœur du feu Roy Henry en l'église des Cœlestins à Paris :* Maçonnerie. — Sculpture. — Estats et entretenemens.

Chasteau de Boullongne : Serrurerie.

Chasteau de Sᵗ-Germain-en-Laye : Maçonnerie. — Menuiserie. — Serrurerie. — Couverture. — Plomberie. — Vitrerie. — Pavé.

Villiers-Cotrets : Maçonnerie. — Charpenterie. — Couverture. — Menuiserie. — Serrurerie. — Vitrerie.

Fontainebleau : Maçonnerie. — Charpenterie. — Couverture. — Plomberie. — Menuiserie. — Serrurerie. — Vitrerie. — Pavé. — Peintures. — Gages extraordinaires. — Gages, estats et pension.

BASTIMENTS DU ROY POUR 7 MOIS 23 JOURS COMMENCEZ LE 8ᵉ MAY 1573 ET FINIS LE DERNIER DÉCEMBRE ENSUIVANT [1] :

[F. 30, v°.] *Chasteau de Compiègne :* Remuement de terre au jardin dud. Compiègne. — Charpenterie. — Couverture. — Menuiserie. — Serrurerie. — Vitrerie. — Nattes. — Pavé. — Acquisition de terres. — Parties extraordinaires.

Autres dépenses pour plusieurs maisons et ponts appartenans au Roy : Maçonnerie. — Charpenterie. — Couverture. — Menuiserie. — Serrurerie. — Vitrerie. — Plomberie. — Basses-œuvres. — Parties inoppinées. — Gages. — Pension. — Sallaires et taxations.

BASTIMENS DU ROY POUR UNE ANNÉE ENTIÈRE FINIE LE DERNIER DE DÉCEMBRE 1574.

Compte 2° de Pierre Carré :

Recepte. — Despence.

[F. 31.] *Bastiment neuf du Louvre :* Maçonnerie. — Tailleurs de marbre. — Estat et entretenement.

1. En marge on lit : 2ᵉ volume.

Sépulture du feu Roy Henry, à Saint-Denis en France : Maçonnerie.
Autre sépulture du cœur du feu Roy Henry en l'église des Cœlestins : Maçonnerie. — Gages et entretenemens.
Chasteau de Boulongne : Maçonnerie. — Vitrerie. — Plomberie.
Chasteau de St-Germain-en-Laye : Maçonnerie. — Charpenterie. — Menuiserie. — Serrurerie. — Vitrerie. — Plomberie. — Natte. — Peinture. — Pavé. — Parties inoppinées.
Fontainebleau : Maçonnerie. — Charpenterie. — Couverture. — Menuiserie. — Peinture. — Gages et pensions. — Parties extraordinaires.
[F. 31, v°.] *Autre despence pour le chasteau de Compiègne* : Gages. — Pension. — Sallaires et taxations.
BASTIMENS DU ROY PENDANT 8 MOIS COMMENÇANS LE PREMIER JANVIER 1575.
Transcript de l'acte de caution baillée par Pierre Carré de la somme de 2,500 liv.
 Compte 3e de Pierre Carré :
Recepte. — Despence.
Bastiment neuf du Louvre : Maçonnerie. — Charpenterie. — Menuiserie. — Serrurerie. — Vitrerie.
Autre despence pour le *chasteau de Fontainebleau* :
Autre despence pour la *Sépulture du feu Roy Henry* : Maçonnerie. — Achapt de marbres. — Gages.
Autre despence pour la *maison des Loges, en la forest de Laye, pont de Poissy et pont de Gournay* : Maçonnerie. — Charpenterie. — Couverture. — Plomberie. — Menuiserie. — Vitrerie. — Serrurerie. — Pavé. — Vuidanges. — Parties extraordinaires. — Gages.
[F. 32]. BASTIMENS DU ROY POUR L'ANNÉE 1576[1].
 Compte 2° de François Meneust :
Recepte. — Despence.
Réparations au *bastiment de Charleval*.
Charpenterie au *Bois de Vincennes*.
Maçonnerie au *chasteau de Madrid*.
Chasteau de Fontainebleau : Maçonnerie. — Charpenterie. — Couverture. — Menuiserie. — Serrurerie. — Vitrerie. — Jardinier. — Gages et estats.
Chasteau du Louvre : Maçonnerie. — Charpenterie. — Serrurerie. — Vuidanges. — Parties extraordinaires.
[F. 32, v°.] *Chambre du Conseil au chasteau du Louvre* : Maçonnerie. — Menuiserie. — Serrurerie. — Vitrerie. — Nattes.
Sculpture au *bastiment de Charleval*.
Menuiserie au *chasteau neuf du Louvre*.
Fontainebleau : Menuiserie. — Plomberie.
Maçonnerie au *pont de Creil*.
Plusieurs maisons du Roy : Maçonnerie. — Charpenterie. — Couverture. — Serrurerie. — Plomberie. — Menuiserie. — Vitrerie. — Pavé. — Vuidanges.
Pont aux Changeurs : Charpenterie. — Serrurerie. — Maçonnerie. — Pavé.
Vitrerie au *chasteau de Vincennes*.
Pont Saint-Michel : Maçonnerie. — Serrurerie.

1. Ici commençait sans doute un autre registre, ou peut-être au compte de 1577, à la page xxxv.

Pont de Gournay: Charpenterie. — Menuiserie. — Gages. — Pension.

[F. 33.] BASTIMENS DU ROY POUR L'ANNÉE 1577.

Compte 3ᵉ de François Meneust.

Recepte. — Despence.

Chasteau de S^t-Germain-en-Laye : Maçonnerie. — Charpenterie. — Couverture. — Parties extraordinaires.

Pont de Poissy : Maçonnerie. — Charpenterie. — Serrurerie.

Chasteau du Louvre : Maçonnerie. — Charpenterie. — Couverture. — Plomberie. — Menuiserie. — Serrurerie. — Vitrerie. — Parties extraordinaires. — Nattes.

Maçonnerie au *pont Jumeau.*

Charpenterie au *pont aux Changeurs.*

Couverture au *chasteau de Boullongne,* dit *Madrid.*

Fontainebleau : Maçonnerie. — Charpenterie. — Couverture. — Menuiserie. — Parties extraordinaires. — Gages.

[F. 33, v°.] Maçonnerie au *bastiment de Charleval.*

Maçonnerie à *la Bastide.*

Maçonnerie au *grand Chastelet.*

Ouvrages à plusieurs bastimens : Serrurerie. — Plomberie. — Menuiserie. — Vitrerie. — Pavé. — Vuidanges.

Maçonnerie en la *Chambre de la Court des Aydes.*

Chasteau de Vincennes : Serrurerie. — Gages.

BASTIMENS DU ROY DURANT L'ANNÉE 1578.

Transcript des lettres, données à Paris, le 16° mars 1578, par lesquelles le Roy a commis messieurs Christofle de Thou, Pomponne de Bellièvre, Anthoine Nicolay, Augustin de Thou, Jean de la Guesle, Bernard Brisson, Jean Camus, M° Séguier, Claude Marcel, pour avoir la superintendance d'un pont que le Roy entend faire ériger de neuf à Paris entre les quais du Louvre et celuy des Augustins, et ordonner des frais et despences qui seront à ce nécessaires.

[F. 34.] Autre transcript des lettres données, l'une à Paris le 23ᶜ juillet, et l'autre à Fontainebleau le 24ᵉ octobre 1578, par lesquelles le Roy a ordonné, jusques à ce que led. pont soit en son entière perfection, qu'il fût levé 7 s. 6 d. sur chacun muid de vin et autres vaisseaux à l'équipollent, descendant avec l'eau.

Extrait des registres de la Cour des Aydes.

Compte 4ᵉ de François Meneust :

Recepte. — Despence.

Chasteau du Louvre : Charpenterie. — Couverture. — Vuidanges.

Fontainebleau : Maçonnerie. — Couverture. — Serrurerie. — Menuiserie. — Vitrerie. — Nattes. — Paintures. — Pavé. — Parties extraordinaires. — Gages et entretenemens.

Chasteau de Saint-Germain-en-Laye ; Maçonnerie. — Serrurerie.

[F. 34, v°.] *Chasteau de Vincennes :* Maçonnerie. — Charpenterie. — Couverture. — Serrurerie. — Menuiserie. — Plomberie. — Vitrerie. — Pavé. — Vuidanges. — Parties extraordinaires.

Sépulture Saint-Denis en France

Pont Neuf de Paris : Maçonnerie. — Charpenterie. — Couverture. — Plomberie. — Dons faits par le Roy. — Parties extraordinaires.

BASTIMENS DU ROY POUR L'ANNÉE FINIE LE DERNIER DÉCEMBRE 1578[1].

Transcript des lettres données à Blois, le 28e décembre 1576, par lesquelles le Roy a donné au Sr de Nyvellon la charge et conduitte de son bastiment du chasteau d'Ollainville[2].

[F. 35.] *Chasteau d'Ollainville* : Maçonnerie. — Achapt de plastre. — Achapt de bois. — Charpenterie. — Menuiserie. — Vitrerie. — Serrurerie. — Mareschal. — Charon. — Bourrelier. — Cordier. — Achapt de plant. — Esplanisseures d'allées. — Nourriture d'animaux. — Architecte. — Gages et entretenemens. — Pension.

BASTIMENS DU ROY POUR UNE ANNÉE FINIE LE DERNIER DÉCEMBRE 1579[3].

Transcript des lettres données à d'Ollinville, le 17e octobre 1578, par lesquelles le Roy a commis Baptiste Androuet du Cerceau, à la charge et conduitte de ses bastimens.

Compte 5e de François Meneust :

Recepte. — Despence.

Fontainebleau : Maçonnerie. — Charpenterie. — Couverture. — Serrurerie. — Menuiserie. — Parties extraordinaires. — Jardinier. — Gages et entretenemens. — Architecte.

[F. 35 v°.] *Chasteau de St-Germain-en-Laye* : Maçonnerie. — Vuidanges.

BASTIMENT DU ROY POUR L'ANNÉE 1579[4].

Maçonnerie à *plusieurs chasteaux*.

Pont d'Arnouville : Maçonnerie. — Charpenterie. — Couverture. — Plomberie. — Serrurerie. — Menuiserie. — Vitrerie. — Pavé. — Vuidanges. — Peinture. — Nattes. — Parties extraordinaires.

Maçonnerie au *pont de Beaumont*.

Pont Neuf de Paris : Maçonnerie. — Vuidanges. — Charpenterie. — Serrurerie. — Plomberie. — Parties extraordinaires.

Marché fait avec les entrepreneurs.

Transcript des lettres données à Paris, le 13e novembre 1577, par lesquelles le Roy a commis messieurs Aymard Nicolay, Benoist Milon et François de Nyvelon à la charge et conduitte de sa maison du chasteau d'Ollainville.

[F. 36.] Autre transcript des lettres de ventes de plusieurs héritages pour l'accroissement dud. chasteau d'Ollainville.

BASTIMENS DU ROY POUR L'ANNÉE 1579[5].

Autre transcript des 42 contrats d'eschange pour ordonner de la récompense desd. héritages pour le chasteau d'Ollainville.

Chasteau d'Ollainville : Maçonnerie. — Achapt de plastre et de chaux. — Charpenterie. — Menuiserie. — Vitrerie. — Serrurerie. — Charon. — Bourrelier. — Cordier. — Nourritures d'animaux. — Gages et estats. — Pension.

BASTIMENS DU ROY PENDANT 5 QUARTIERS COMMENÇANS LE PREMIER JANVIER 1580 ET FINISSANT LE DERNIER MARS 1581[6].

1. En marge on lit : 2e volume.
2. C'est le château d'Ollainville près d'Arpajon (Seine-et-Oise).
3. Ici recommençait probablement une autre série de registres qu'on a omis d'indiquer.
4. En marge de cet article, on lit : 2e volume de 3.
5. En marge est portée cette mention : 3e et dernier volume.
6. En marge on lit : premier volume de 3.

Transcript des lettres données à Paris, le 26ᵉ janvier 1580, par lesquelles le Roy a commis le s. Doignon à la conduitte de son chasteau de Compiègne.

[F. 36 v°]. Autre transcript de deux lettres, données à Paris le 7ᵉ may et 20ᵉ juillet 1578, par lesquelles le Roy a commis le s. Mesmin Nicolas et Beauclerc, et Anthoine Mesmin pour ordonner des réparations des ponts, pertuis, avallages de basteaux et chaulcée de Chasteau-Thiery.

Autre transcript de deux procès-verbaux.

Autre transcript d'autres lettres, données à Paris le 20ᵉ décembre 1578, par lesquelles le Roy a ordonné qu'il fust levé pendant trois années, au sol la livre, la somme de 20,000 escus sur tous les habitans contribuans aux tailles de plusieurs Élections pour les réparations du pont et perthuis du Chasteau-Thiery.

Compte 6ᵉ et dernier de François Menoust :

Recepte — Despence.

Chasteau du Louvre : Maçonnerie. — Couverture.

Transcript des lettres données à Paris, le 25ᵉ mars 1580, par lesquelles le Roy a commis Baptiste Androuet, dit du Cerceau, en l'absence du s. Mareschal de Rets pour ordonner de la despence du chasteau de St-Germain-en-Laye.

Chasteau de Sᵗ-Germain-en-Laye : Maçonnerie. — Charpenterie. — Couverture. — Serrurerie. — Menuiserie. — Vitrerie. — Parties extraordinaires.

[F. 37]. Bastimens du Roy pour cinq quartiers commencez le premier janvier 1580 et finis le dernier mars 1581 [1].

Fontainebleau : Maçonnerie. — Charpenterie. — Couverture. — Serrurerie. — Menuiserie. — Plomberie. — Vitrerie. — Parties extraordinaires. — Jardinier. — Gages et estats. — Architecte.

Chasteau de Meleun : Maçonnerie. — Parties extraordinaires.

Chasteau de Compiègne : Maçonnerie. — Charpenterie. — Couverture. — Vitrerie. — Menuiserie. — Serrurerie. — Parties extraordinaires. — Gages et entretenemens.

Plusieurs chasteaux et maisons du Roy : Maçonnerie. — Charpenterie. — Couverture. — Serrurerie. — Plomberie. — Menuiserie. — Pavé. — Vuidanges. — Parties extraordinaires.

[F. 37 v°]. *Chambre des requestes :* Nattes. — Menuiserie.

Maçonnerie aux *halles de Creil.*

Bastimens du Roy pendant l'année 1580 et le premier quartier 1581.

Pont de Beaumont : Maçonnerie. — Deniers extraordinaires.

Maçonnerie au *pont de Ponthoise.*

Pont de Sannois : Charpenterie. — Parties extraordinaires.

Pont de Château-Thierry : Maçonnerie. — Parties extraordinaires.

Pont Neuf de Paris : Maçonnerie. — Charpenterie. — Serrurerie. — Plomberie. — Parties extraordinaires.

Chasteau d'Ollainville : Maçonnerie. — Achapt de plastre, chaulx et sable. — Achapt de bois. — Charpenterie. — Achapt de thuille. — Serrurerie. — Menuiserie. — Jardinage. — Architecte. — Gages et pension.

1. En marge on lit : 2ᵉ volume de 3.

[F. 38.] Bastimens du Roy pandant 3 quartiers commençans le premier apvril 1581 et finis le dernier décembre aud. an[1].

Autre despence pour plusieurs *pallais, chasteaux et maisons du Roy* : Maçonnerie. — Charpenterie. — Couverture. — Serrurerie. — Plomberie. Menuiserie. — Vitrerie. — Tapisserie. — Parties extraordinaires.

Pont de Sannois[2] : Charpenterie. — Parties extraordinaires.

Pont de Beaumont : Maçonnerie. — Serrurerie.

Pont de Ponthoise : Maçonnerie. — Serrurerie. — Parties extraordinaires.

Pont de Chasteau-Thiery : Maçonnerie. — Serrurerie. — Plomberie. — Parties extraordinaires.

[F. 38 v°]. Maçonnerie au *Pont Neuf* de Paris.

Percement de la *rue du bout du pont St Michel* : Bacquetage. — Charpenterie. — Serrurerie. — Plomberie. — Parties extraordinaires. — Gages, pensions.

Bastimens du Roy pour 9 mois commencez le premier apvril 1581 et finis le dernier décembre aud. an.

Transcript des lettres d'office de Jean Jacquelin.

Autre transcript des lettres données à Dolainville (sic) le 25 septembre 1578 par lesquelles le Roy a commis Baptiste Androuet du Cerceau à la superintendance du bastiment neuf du Louvre.

Compte premier de Jean Jacquelin :

Recepte. — Despence.

Chasteau du Louvre : Maçonnerie. — Charpenterie. — Couverture. — Plomberie. — Menuiserie. — Serrurerie. — Vitrerie. — Painture. — Vuidanges. — Parties extraordinaires.

[F. 39]. Pour la construction d'une *salle que le Roy a ordonné estre faitte dans le jardin du Louvre* : Maçonnerie. — Charpenterie. — Couverture. — Serrurerie. — Menuiserie. — Vitrerie. — Parties extraordinaires.

Chasteau de St-Germain-en-Laye : Serrurerie. — Vitrerie. — Menuiserie. — Plomberie. — Parties extraordinaires. — Gages.

Pont de Poissy : Charpenterie. — Serrurerie.

Villiers-Cotrets : Couverture. — Plomberie. — Parties extraordinaires.

Fontainebleau : Maçonnerie. — Couverture. — Serrurerie. — Menuiserie. — Paintre. — Jardinier.

Bastimens du Roy pendant l'année 1582[3].

[F. 39 v°]. Transcript des lettres données à Dollainville, le 17 d'octobre 1578, par lesquelles le Roy a commis Baptiste Androuet, dit du Cerceau, à la conduitte de ses bastimens et de la sépulture du feu roy Henry.

Compte 2e de Jean Jacquelin.

Recepte. — Despence.

Chasteau du Louvre : Maçonnerie. — Charpenterie. — Couverture. — Plomberie. — Menuiserie. — Serrurerie. — Vitrerie. — Nattes. — Vuidanges. — Parties extraordinaires.

Bastiment neuf du Louvre : Maçonnerie. — Charpenterie.

1. En marge : 2e et dernier volume. On n'a pas indiqué où commençait le premier.

2. C'est certainement le Sannois qui est près d'Argenteuil. Il y avait là un ru qu'il fallait traverser pour aller de Saint-Denis à Pontoise. Tous ces travaux de ponts paraissent se rapporter aux mouvements de l'armée du Roi pendant les guerres de la Ligue

3. En marge : premier volume de trois.

Chasteau de St-Germain-en-Laye : Maçonnerie. — Charpenterie. — Couverture. — Menuiserie. — Serrurerie. — Vitrerie. — Paveur. — Nattes. — Paintures. — Parties extraordinaires.

[F. 40]. Bastimens du Roy pour l'année 1582[1].

Fontainebleau : Maçonnerie. — Charpenterie. — Couverture. — Menuiserie. — Serrurerie. — Vitrerie. — Plomberie. — Achapt de bois. — Achapt de rentes. — Parties extraordinaires. — Gages et estats.

Construction de la *Sépulture du feu roy Henry en l'église St-Denis* : Devis et marché des ouvrages de maçonnerie et taille. — Achapt de marbres. — Gages et estats.

Bastimens du Roy pendant l'année 1582[2].

Autre despence faitte à *Villiers-Cotrets* : Maçonnerie.

[F. 40 v°]. Autre despence faitte en *plusieurs lieux et maisons royaux* : Maçonnerie. — Charpenterie. — Couverture. — Menuiserie. — Serrurerie. — Vitrerie. — Sculpture. — Tapisserie. — Vuidanges. — Parties extraordinaires.

Pont de Sannois : Charpenterie.

Pont de Savigny : Maçonnerie.

Pont de Ponthoise : Maçonnerie. — Charpenterie. — Plomberie.

Pont de Château-Thierry : Maçonnerie. — Charpenterie.

Pont Neuf de Paris : Maçonnerie. — Charpenterie. — Serrurerie. — Plomberie. — Menuiserie. — Parties extraordinaires. — Achapt de rentes. — Gages, pension.

Bastimens du Roy pandant l'année 1583[3].

Sépulture St Denis en France : Maçonnerie. — Sculpture. — Gages.

Grand Châtelet : Maçonnerie.

Pont de Beaumont : Maçonnerie. — Charpenterie. — Couverture. — Plomberie. — Serrurerie. — Menuiserie. — Vuidanges. — Parties extraordinaires.

[F. 41]. *Pont de Chasteau-Thierry* : Maçonnerie. — Serrurerie. — Parties extraordinaires.

Maçonnerie au *pont de Chigneux*.

Maçonnerie au *pont de Mauregard*[4].

Maçonnerie au *pont de Ponthoise*.

Pont Neuf de Paris : Maçonnerie. — Charpenterie. — Serrurerie. — Plomberie. — Achapt de rentes. — Parties extraordinaires. — Gages et pension.

Bastimens du Roy pour l'année 1583[5].

Compte 3° de Jean Jacquelin.

Recepte. — Despence.

Chasteau du Louvre : Maçonnerie. — Charpenterie. — Couverture. — Plomberie. — Menuiserie. — Serrurerie. — Vitrerie. — Painture. — Nattes. — Vuidanges. — Parties extraordinaires. — Gages.

1. En marge : 2° vol. de 3.
2. En marge : 3° et dernier volume.
3. En marge : 2° et dernier volume. — On semble avoir entièrement omis le premier.
4. Il y a plusieurs Mauregard dans Seine-et-Oise et Seine-et-Marne. Il est difficile de préciser celui qui est indiqué ici. A la page suivante on rouve « le ru de Mauregard ».
5. En marge : premier volume de deux.

itrerie au *chasteau de Vincennes*.

[F. 41 v°]. *Chasteau de St-Germain-en-Laye* : Maçonnerie. — Charpenterie. — Couverture. — Plomberie. — Menuiserie. — Vitrerie. — Serrurerie. — Nattes. — Peintures. — Paveur. — Parties extraordinaires.

Boullongne, dit *Madry* : Maçonnerie. — Couverture.

Fontainebleau : Maçonnerie. — Charpenterie. — Couverture. — Menuiserie. — Serrurerie. — Parties extraordinaires. — Gages.

Maçonnerie au *chasteau de Meleun*.

BASTIMENS DU ROY PENDANT L'ANNÉE 1584.

Transcript des lettres d'office de Henry Estienne.

Compte premier de Henry Estienne :

Recepte. — Despence.

[F. 42]. *Chasteau du Louvre :* Maçonnerie. — Charpenterie. — Couverture. — Plomberie. — Menuiserie. — Serrurerie. — Painture. — Vitrerie. — Parties extraordinaires. — Gages.

Chasteau de St-Germain-en-Laye : Maçonnerie. — Charpenterie. — Couverture. — Menuiserie. — Serrurerie. — Vitrerie. — Painture. — Nattes. — Parties extraordinaires.

Chasteau de Fontainebleau : Maçonnerie. — Charpenterie. — Couverture. — Menuiserie. — Painture. — Parties extraordinaires.

Maçonnerie au *Chasteau de Meleun*.

Sépulture St-Denis en France : Maçonnerie. — Sculpture. — Gages et estats.

BASTIMENS DU ROY POUR L'ANNÉE 1584 [1].

Extrait du compte rendu par Henry Estienne.

[F. 42 v°]. *Pallais-Royal, Pont-aux-Changeurs, Grand Chastelet, Maison du Chantier, Chapelle et hostel de Bourbon, la Bastidde, Conciergerie, Ru (sic) de Mauregard :* Maçonnerie. — Charpenterie. — Couverture. — Plomberie. — Serrurerie. — Menuiserie. — Vitrerie. — Nattes. — Vuidanges. — Parties extraordinaires.

Pont de Sannois : Maçonnerie. — Charpenterie. — Parties extraordinaires.

Pont Neuf de Paris : Maçonnerie. — Bacquetages. — Charpenterie. — Serrurerie. — Plomberie. — Pavé. — Arrérages. — Parties extraordinaires. — Gages.

BASTIMENS DU ROY POUR L'ANNÉE 1585 [2].

Compte de Jean Jaquelin :

Recepte. — Despence.

[F. 43]. *Chasteau du Louvre :* Maçonnerie. — Couverture. — Serrurerie. — Menuiserie. — Pavage. — Nattes. — Parties extraordinaires. — Gages. — Vitrerie. — Vuidanges.

Chasteau de St-Germain-en-Laye : Maçonnerie. — Charpenterie. — Couverture. — Plomberie. — Menuiserie. — Serrurerie. — Vitrerie. — Peintures. — Potier. — Nattier. — Fontenier. — Parties extraordinaires. — Rachapt de rentes.

Chasteau de Boullongne, dit *Madry* : Couverture. — Plomberie.

BASTIMENS DU ROY POUR L'ANNÉE 1585 [3].

1. En marge : 2ᵉ et dernier volume.
2. Il n'y a rien en marge ; mais il devrait s'y trouver 1ᵉʳ volume de 2.
3. En marge : 2ᵉ et dernier volume.

Chasteau de Fontainebleau: Charpenterie. — Couverture. — Menuiserie. — Vuidanges. — Parties extraordinaires.
Maison des pressouers du Roy aud. Fontainebleau: Maçonnerie. — Charpenterie. — Menuiserie. — Serrurerie. — Vitrerie.
[F. 43 v°]. *Chasteau de Meleun:* Plusieurs ouvriers qui y ont travaillé.
Chasteau de Dollainville: Maçonnerie. — Charpenterie. — Couverture. — Serrurerie. — Menuiserie. — Victrerie. — Voictures.
Sépulture St-Denis en France: Parties extraordinaires. — Gages et estats.
Autre despence pour plusieurs chasteaux: Maçonnerie. — Charpenterie. — Couverture. — Plomberie. — Serrurerie. — Menuiserie. — Marbrier. — Vuidanges. — Parties extraordinaires.
Pont Neuf de Paris: Maçonnerie. — Charpenterie. — Serrurerie. — Bacquetage. — Pavage. — Parties extraordinaires. — Gages et Pension.
BASTIMENS DU ROY POUR L'ANNÉE 1586.
Compte 2ᵉ de Henry Estienne :
Recepte. — Despence.
[F. 44]. *Chasteau du Louvre:* Maçonnerie. — Charpenterie. — Couverture. — Plomberie. — Menuiserie. — Serrurerie. — Vitrerie. — Painture. — Pavé. — Nattes. — Gages.
Chasteau de St-Germain-en-Laye: Maçonnerie. — Serrurerie. — Menuiserie. — Vitrerie. — Peinture. — Pavé. — Fontenier. — Arrérages de rentes. — Parties extraordinaires.
Fontainebleau: Charpenterie. — Couverture. — Plomberie. — Menuiserie. — Serrurerie. — Vitrerie. — Parties extraordinaires. — Gages.
Chasteau de Meleun: Maçonnerie. — Charpenterie. — Couverture.
Maçonnerie à *Villiers-Cotrets.*
[F. 44. v°]. *Chasteau de Dollainville:* Maçonnerie. — Charpenterie. — Menuiserie. — Serrurerie. — Vitrerie. — Parties extraordinaires.
Sépulture St-Denis en France: Maçonnerie. — Serrurerie. — Vitrerie. — Parties extraordinaires.
Autre despence pour plusieurs maisons appartenans au Roy: Maçonnerie. — Charpenterie. — Couverture. — Plomberie. — Serrurerie. — Menuiserie. — Vitrerie. — Pavé. — Vuidange. — Parties extraordinaires.
Autre despence pour la *Halle-aux-Draps.*
Ru de Mauregard: Maçonnerie. — Parties extraordinaires.
Pont de Chasteau-Thiery: Maçonnerie. — Arrérages de rentes. — Parties extraordinaires.
Pont Neuf de Paris: Maçonnnerie. — Bacquetages. — Charpenterie. — Serrurerie. — Plomberie. — Parties extraordinaires. — Gages, pension.
[F. 45]. BASTIMENS DU ROY POUR L'ANNÉE 1587[1].
Compte 5ᵉ de Jean Jacquelin :
Recepte. — Despence.
Chasteau du Louvre : Charpenterie. — Couverture. — Menuiserie. — Vitrerie.
Bastiment neuf du Louvre: Maçonnerie. — Charpenterie. — Couverture. — Plomberie. — Menuiserie. — Serrurerie. — Vitrerie. — Parties extraordinaires.

1. En marge : Premier volume de deux.

Chasteau de St-Germain-en-Laye : Maçonnerie. — Pavé de terre cuitte. — Nattes. — Parties extraordinaires.
Fontainebleau : Maçonnerie. — Charpenterie. — Plomberie. — Serrurerie. — Gages et estats.
[F. 45 v°]. *Chasteau de Meleun* : Maçonnerie. — Charpenterie. — Menuiserie. — Serrurerie. — Vitrerie. — Parties extraordinaires.

BASTIMENS DU ROY POUR L'ANNÉE 1587 [1].

Sépulture Saint-Denis en France : Maçonnerie.
Transcript des lettres données à Paris, le 12e novembre 1587, par lesquelles le Roy a commis Jean Nicolaï à la surintendance de la chapelle que le Roy fait édiffier en l'église St-Denis pour la sépulture du feu Roy Henry.
Plusieurs maisons du Roy : Maçonnerie. — Charpenterie. — Plomberie. — Couverture. — Menuiserie. — Serrurerie. — Vitrerie. — Vuidanges. — Parties extraordinaires.
Construction d'une *maison que le Roy a commandé estre bastie pour Chicot*, son porte-manteau : Maçonnerie. — Charpenterie. — Couverture. — Plomberie. — Menuiserie. — Serrurerie. — Vitrerie. — Pavé. — Nattes.
[F. 46]. *Pont Saint-Michel* : Charpenterie. — Serrurerie.
Halles-aux-draps : Maçonnerie. — Charpenterie.
Bailliage du Pallais : Maçonnerie. — Charpenterie. — Couverture. — Menuiserie. — Plomberie. — Serrurerie. — Vitrerie. — Peinture.
Pont de Chasteau-Thiery : Charpenterie. — Parties extraordinaires.
Pont de Meaux : Maçonnerie. — Charpenterie.
Pont et Chaussée de Couilly [2] : Maçonnerie.
Pont de Chigneux : Maçonnerie. — Pavé. — Parties extraordinaires.
Pont St-Mexance : Maçonnerie. — Parties extraordinaires.
Pont Neuf de Paris : Maçonnerie. — Bacquetages. — Serrurerie. — Plomberie. — Arrérages de rentes. — Parties extraordinaires. — Gages et pension.

BASTIMENS DU ROY PENDANT L'ANNÉE 1588.

Compte 3e de Henry Estienne.
Recepte. — Despence.
[F. 46 v°]. *Chasteau du Louvre* : Menuiserie. — Vitrerie.
Chasteau de St-Germain-en-Laye : Menuiserie. — Vitrerie. — Arrérages de rentes.
Fontainebleau : Couverture. — Parties extraordinaires.
Chasteau de Mante : Maçonnerie. — Charpenterie. — Couverture. — Plomberie. — Serrurerie. — Menuiserie. — Parties extraordinaires.
Plusieurs maisons du Roy : Maçonnerie. — Charpenterie. — Couverture. — Plomberie. — Serrurerie. — Vitrerie. — Menuiserie. — Horloger. — Vuidanges. — Parties extraordinaires.
Pont de Chasteau-Thiery : Maçonnerie.
Pont St-Mexance : Maçonnerie. — Arrérages de rentes. — Parties extraordinaires.
Chaussée de Meaux : Pavé.
Pont de Couilly : Maçonnerie. — Pavé.
Pont de Chaigneux : Maçonnerie.

1. En marge : 3e et dernier volume.
2. Couilly est situé sur la rivière du Grand-Morin, près de Meaux.

[F. 47]. *Pont de Foucherolles* : Maçonnerie. — Pavé. — Parties extraordinaires.

Pont Neuf de Paris : Maçonnerie. — Bacquetages. — Serrurerie. — Plomberie. — Parties extraordinaires.

BASTIMENS DU LOUVRE POUR LES ANNÉES 1589, 91, 92, 93, QUARTIER DE JANVIER 94, ET ANNÉE 1595 [1].

Transcript des lettres données à St-Germain, le 15 novembre 1594, par lesquelles le Roy a ordonné le sieur de Sancy à la surintendance du bastiment neuf du Louvre, ensemble du pallais des Thuilleries et chasteau de St Maur-des-Fossez.

Autre transcript d'autres lettres, données le dernier apvril 1594, par lesquelles le Roy a commis Jean de Fourcy, pour, avec led. sr Mareschal de Rets, ordonner desd. bastimens.

Autre transcript d'autre coppie des lettres, données à Paris le 9e de mars 1595, par lesquelles le Roy a commis le sr de La Grange pour ce, avec led. sr de Rocquelaure, à la surintendance des bastimens de Fontainebleau.

[F. 47 v°]. Recepte. — Despence.

Pont Neuf de Paris : Maçonnerie. — Couverture. — Plomberie. — Serrurerie. — Menuiserie. — Vitrerie. — Parties extraordinaires. — Gages et pension. — Sallaires et taxations.

Chasteau du Louvre. Petite Gallerie dud. chasteau : Maçonnerie. — Charpenterie. — Couverture. — Plomberie. — Menuiserie. — Serrurerie. — Vitrerie. — Sculpture. — Marbrerie. — Peinture. — Vuidange. — Parties extraordinaires.

Pallais des Thuilleries : Maçonnerie. — Charpenterie. — Couverture. — Plomberie. — Menuiserie. — Serrurerie. — Vitrerie. — Sculpture. — Peinture. — Achat de plant. — Voictures. — Parties extraordinaires. — Gages.

[F. 48]. *Grande Gallerie (du Louvre)* : Devis des ouvrages de maçonnerie. — Pavé. — Couverture. — Parties extraordinaires. — Estats et entretenemens.

BASTIMENS DU ROY POUR LES ANNÉES 1589, 1591, 92, 93, 94, 95 [2].

Chasteau de St-Germain-en-Laye : Maçonnerie. — Achapt de pierre. — Charpenterie. — Couverture. — Plomberie. — Menuiserie. — Serrurerie. — Vitrerie. — Peinture et sculpture. — Fontainier. — Achapt de plant. — Gages de jardiniers. — Arrérages de rentes. — Parties extraordinaires. — Estats et appointemens.

[F. 48 v°]. *Chasteau de Compiègne* : Maçonnerie. — Charpenterie. — Couverture. — Menuiserie. — Serrurerie. — Vitrerie. — Parties extraordinaires.

Bailliage du Pallais : Maçonnerie. — Charpenterie. — Couverture.

Maçonnerie aux *Arcenaux* et *Bastidde*.

Autre despence faitte par le présent trésorier :

Fontainebleau : Maçonnerie. — Charpenterie. — Couverture. — Menuiserie. — Achapt de bois. — Serrurerie. — Vitrerie. — Painture. — Fontenier. — Sculpture. — Pavé. — Fossoyeurs. — Achat de plant. — Parties extraordinaires. — Estats et appointemens.

1. Il faudrait probablement ici la mention : Premier volume de deux.
2. En marge : 2e et dernier volume.

Contraste insuffisant

NF Z 43-120-14

Pallais-Royal grand et petit : Maçonnerie.

[F. 49]. *Chastellet et Pont St-Michel :* Charpenterie. — Couverture. — Menuiserie. — Vitrerie. — Serrurerie. — Vuidange. — Parties extraordinaires. — Gages. — Pension.

BASTIMENT DE FONTAINEBLEAU POUR L'ANNÉE 1593 [1].

Fontainebleau : Maçonnerie. — Charpenterie. — Couverture. — Gages. — Plomberie. — Menuiserie. — Achapt de bois et cloud. — Serrurerie. — Achapt de fer. — Vollière. — Vitrerie. — Pavé. — Fontainier. — Peinture. — Sculpture. — Fossoyeurs. — Parties extraordinaires. — Gages, estats et appointemens.

Autre despence pour le *chasteau de Monceaux.*

Autre despence pour le *chasteau de Meleun.*

Gages et pension.

[F. 49 v°]. BASTIMENS DU ROY POUR LES ANNÉES 1593 ET 94.

Compte 4ᵉ de Henry Estienne :

Recepte. — Despence.

Chasteau du Louvre. Petite Gallerie. Hostel de Bourbon et Pallais des Tuilleries : Maçonnerie. — Charpenterie. — Couverture. — Plomberie. — Menuiserie. — Serrurerie. — Vitrerie. — Natte. — Painture. — Sculpture. — Marbre. — Pavé. — Achat de plant. — Parties extraordinaires. — Gages.

Arcenal des poudres et Bastiddes : Maçonnerie. — Charpenterie. — Couverture. — Menuiserie. — Serrurerie. — Vuidanges.

[F. 50]. *Chasteau St-Germain-en-Laye :* Maçonnerie. — Charpenterie. — Couverture. — Plomberie. — Menuiserie. — Serrurerie. — Vitrerie. — Peinture. — Fontainier. — Fondeurs. — Fossoyeurs. — Achapt de plant. — Arrérages de rentes. — Gages, estats et appointemens.

BASTIMENS DU ROY POUR L'ANNÉE 1596 [2].

Compte 5ᵉ de Henry Estienne.

Recepte. — Despence.

Chasteau du Louvre : Couverture. — Menuiserie. — Vitrerie. — Potier de terre. — Paveur.

Petite Gallerie attenant le Louvre : Maçonnerie. — Charpenterie. — Sculpture.

Grande Gallerie allant aux Tuilleries : Maçonnerie. — Vuidanges.

Pallais des Tuilleries : Maçonnerie. — Charpenterie. — Couverture. — Menuiserie. — Vitrerie. — Sculpture. — Gages de jardiniers. — Estats et appointemens.

[F. 50 v°]. BASTIMENS DU ROY POUR L'ANNÉE 1596 [3].

Chasteau de Sᵗ-Germain-en-Laye : Maçonnerie. — Achapt de pierre. — Charpenterie. — Couverture. — Plomberie. — Menuiserie. — Serrurerie. — Vitrerie. — Peinture. — Sculpture. — Tailleurs de marbre. — Fontainier. — Vuidanges. — Achapt de plant. — Parties extraordinaires. — Gages. — Estats et appointemens.

1. En marge : 2ᵉ volume. — Où commence le premier? Le manuscrit ne l'indique pas.

2. En marge : Premier volume de deux.

3. En marge : 2ᵉ et dernier volume.

Chasteau de Fontainebleau : Maçonnerie. — Charpenterie. — Couverture. — Plomberie. — Menuiserie. — Serrurerie. — Vitrerie. — Peinture. — Sculpture. — Achapt de plant. — Parties extraordinaires. — Estats et appointemens.

[F. 51] Ouvrages de rentes au *Pont Neuf,* à Paris.

Réparations au *chasteau de Follembray.*

Hostel de Navarre : Maçonnerie. — Charpenterie. — Couverture. — Vitrerie. — Peinture. — Pavé.

Ponts de Charenton, St-Maur et St-Cloud : Charpenterie. — Parties extraordinaires.

Pont de Villeneufve-St-Georges : Maçonnerie. — Charpenterie. — Serrurerie.

Chasteau de Vincennes : Menuiserie. — Gages, Pension. — Sallaires et taxations.

BASTIMENS DU ROY POUR L'ANNÉE 1597[1].

Compte de Jean Jacquelin :

Recepte. — Despence.

[F. 51 v°]. *Petite Gallerie du Louvre :* Maçonnerie. — Charpenterie. — Couverture. — Plomberie. — Menuiserie. — Serrurerie. — Vitrerie. — Sculpture. — Marbrerie. — Pavé. — Fondeur. — Nattes. — Peinture. — Parties extraordinaires.

Grande Gallerie : Maçonnerie. — Achapt d'héritages. — Parties extraordinaires. — Estats et appointemens.

Pallais des Thuilleries : Maçonnerie. — Charpenterie. — Couverture. — Menuiserie. — Serrurerie. — Sculpture. — Marbrerie. — Achapt de plant. — Parties extraordinaires.

BASTIMENS DU ROY POUR L'ANNÉE 1597[2].

[F. 52.] *Chàsteau de St-Germain-en-Laye :* Maçonnerie. — Achapt de pierre. — Charpenterie. — Couverture. — Plomberie. — Menuiserie. — Serrurerie. — Vitrerie. — Sculpture. — Marbrerie. — Fontanier. — Fondeur. — Pavé. — Peinture. — Achapt de plant. — Voictures. — Vuidanges. — Parties extraordinaires. — Gages. — Arrérages de rentes. — Estats et appointemens.

Chàsteau de Fontainebleau : Maçonnerie. — Charpenterie. — Couverture. — Plomberie. — Menuiserie. — Serrurerie. — Vitrerie. — Sculpture. — Peinture. — Fondeur. — Paveur. — Fossoyeur. — Parties extraordinaires. — Gages. — Estats et appointemens.

[F. 52 v°]. *Pallais; Grand et Petit Chastellet; Pont-aux-Changeurs et St-Michel :* Maçonnerie. — Charpenterie. — Serrurerie. — Pavé. — Parties extraordinaires.

Pont de St-Cloud : Maçonnerie. — Charpenterie. — Serrurerie. — Parties extraordinaires.

Ponts de St-Maur et Charenton : Maçonnerie. — Charpenterie. — Pavé. — Parties extraordinaires.

Pont et chasteau de Monstreau-fault-Yonne : Maçonnerie. — Couverture. — Parties extraordinaires.

1. En marge : Premier volume de deux.
2. En marge : 2e et dernier volume.

Pont de Chigneux : Maçonnerie.

Pont Neuf de Paris : Maçonnerie. — Parties extraordinaires. — Gages.

Bastimens du Roy pour l'année finie le dernier décembre 1598[1] :

Transcript des lettres données à Paris, le 19 d'octobre 1597, par lesquelles le Roy a donné à Anne Jacquelin l'office de trésorier triennal de ses bastimens.

Compte de Jean Jacquelin :

[F. 53]. Recepte. — Despence.

Chasteau du Louvre : Maçonnerie. — Charpenterie. — Couverture. — Plomberie. — Menuiserie. — Serrurerie. — Vitrerie. — Sculpture. — Marbrerie. — Peinture et dorure. — Parties extraordinaires.

Pallais des Tuilleries : Maçonnerie. — Charpenterie. — Couverture. — Plomberie. — Menuiserie. — Serrurerie. — Sculpture. — Marbrerie. — Peinture et dorure. — Fondeur. — Potier de terre. — Parties extraordinaires.

Grande Gallerie allant du chasteau du Louvre aux Tuilleries : Maçonnerie. — Estats et appointemens. — Gages.

Bastimens du Roy pour l'année finie le dernier décembre 1598[2].

[F. 53 v°]. *Chasteau de S^t-Germain* : Maçonnerie. — Charpenterie. — Couverture. — Plomberie. — Sculpture. — Menuiserie. — Serrurerie. — Peinture. — Vitrerie. — Potier de terre. — Pavé. — Fontenier. — Achapt d'héritages. — Parties extraordinaires. — Estats et appointemens. — Frais extraordinaires. — Rachapt et arrérages de rentes.

Villiers-Cotrets : Maçonnerie. — Charpenterie. — Couverture.

Lisses faittes le jour de Caresme prenant en la grande rue S^t-Anthoine : Maçonnerie. — Charpenterie. — Serrurerie. — Pavé. — Peinture, menuiserie et sculpture.

Logis des Jésuittes : Maçonnerie. — Tapisseries.

[F. 54]. *Fontainebleau* : Maçonnerie. — Charpenterie. — Couverture. — Plomberie. — Menuiserie. — Serrurerie. — Vitrerie. — Peinture. — Sculpture. — Pavé. — Fontenier. — Fossoyeur. — Parties extraordinaires. — Estats et appointemens.

Sépulture S^t-Denis en France.

Ponts-aux-Changeurs et S^t-Michel : Charpenterie. — Serrurerie. — Pavé.

Pallais : Maçonnerie. — Charpenterie. — Couverture. — Serrurerie. — Plomberie. — Menuiserie. — Vitrerie. — Parties extraordinaires.

Grand et Petit Chastellet : Maçonnerie. — Menuiserie. — Vitrerie. — Vuidanges.

Chasteau de Vincennes : Maçonnerie. — Charpenterie. — Couverture. — Serrurerie. — Plomberie.

[F. 54 v°]. *Chasteau de Mante* : Maçonnerie. — Menuiserie. — Serrurerie. — Vitrerie.

Pont S^t-Cloud : Charpenterie. — Serrurerie. — Parties extraordinaires.

Pont S^t-Maur : Charpenterie. — Serrurerie. — Pavé. — Parties extraordinaires.

Pont de Feucherolles : Maçonnerie. — Pavé. — Parties extraordinaires.

1. En marge : Premier volume de deux.
2. En marge : 2^e volume.

Pont de Juvisy : Maçonnerie.
Pont de Chigneux : Maçonnerie.
Ponts d'Escharcon[1] *et Lespine* : Maçonnerie.
Chasteau de Compiègne : Maçonnerie. — Arrérages de rentes. — Parties extraordinaires. — Gages. — Pension.

BASTIMENS DU ROY POUR L'ANNÉE 1599.

Compte de Henry Estienne :
Recepte. — Despence.

[F. 55]. *Chasteau du Louvre* : Charpenterie. — Couverture. — Plomberie. — Menuiserie. — Serrurerie. — Vitrerie. — Sculpture. — Parties extraordinaires.
Hostel de Bourbon : Maçonnerie. — Serrurerie. — Pavé.
Petite Gallerie attenant le chasteau du Louvre : Maçonnerie. — Menuiserie. — Sculpture. — Marbres. — Parties extraordinaires.
Grande Gallerie : Maçonnerie. — Couverture. — Plomberie. — Menuiserie. — Serrurerie. — Peinture. — Sculpture. — Achapt de marbres. — Fondeurs. — Achapt de plant. — Parties extraordinaires. — Gages et estats.

BASTIMENS DU ROY POUR L'ANNÉE 1599.

[F. 55 v°]. *Chasteau de St-Germain-en-Laye* : Maçonnerie. — Charpenterie. — Couverture — Plomberie. — Menuiserie. — Serrurerie. — Vitrerie. — Peinture. — Sculpture. — Fondeurs. — Fontaine. — Grotte. — Pavé. — Voictures. — Achapt de terres. — Arrérages de rentes. — Parties extraordinaires. — Gages et entretenemens.
Chasteau de Madrid : Maçonnerie. — Couverture.
Réparations à *La Muette du bois de Boullongne* :
Villiers-Cotrets : Maçonnerie. — Charpenterie. — Couverture. — Serrurerie. — Achapts [d'héritages]. — Voictures. — Parties extraordinaires.
Logis des Jésuittes et Bastidde : Maçonnerie. — Charpenterie. — Couverture. — Menuiserie. — Serrurerie. — Vitrerie. — Pavé.
Autre despence à plusieurs tapissiers ; Patrons. — Estats, entretenemens et appointemens. — Gages.

BASTIMENS DU ROY POUR L'ANNÉE 1599[2].

[F. 56]. *Fontainebleau* : Maçonnerie. — Charpenterie. — Couverture. — Plomberie. — Menuiserie. — Serrurerie. — Vitrerie. — Peinture. — Sculpture. — Marbrerie. — Fondeur. — Fontenier. — Pavé. — Fossoyeur. — Achapt de plant. — Voicture. — Parties extraordinaires. — Estats et appointemens. — Gages.
Chasteau de Mante : Maçonnerie. — Charpenterie. — Couverture. — Parties extraordinaires.
Chasteau de Vincennes : Maçonnerie. — Charpenterie. — Couverture.
Pallais-Royal, Grand et Petit Chastellet, et autres : Maçonnerie. — Charpenterie. — Couverture. — Serrurerie. — Vitrerie. — Vuidanges.
Citadelle de Mante : Couverture. — Parties extraordinaires.
Pont St-Michel : Maçonnerie. — Charpenterie.
Abbaye de St-Corentin : Maçonnerie. — Charpenterie. — Couverture.

1. Près de Corbeil (Seine-et-Oise).
2. En marge : 4e liasse.

Pont de St-Cloud : Maçonnerie. — Charpenterie. — Pavé. — Parties extraordinaires.

[F. 56 v°]. *Pont St-Maur* : Charpenterie. — Parties extraordinaires.

Ponts d'Escharcon et d'Essonne : Maçonnerie. — Parties extraordinaires.

Pont et chaussées de Foucherolles et Moigneaux : Maçonnerie — Pavé. — Parties extraordinaires.

Pont de Mante : Maçonnerie. — Charpenterie. — Parties extraordinaires.

Pont Neuf de Paris : Maçonnerie. — Charpenterie. — Arrérages et rachapt de rentes. — Parties extraordinaires. — Gages.

LISTE BIBLIOGRAPHIQUE

DES OUVRAGES

DE M. LE MARQUIS L. DE LABORDE

Pour rendre un dernier hommage de respect et d'admiration à la mémoire de l'écrivain dont nous nous efforçons de continuer l'œuvre féconde et les traditions, nous avons cru devoir placer en tête de ce livre posthume la bibliographie des ouvrages publiés par M. le marquis de Laborde. Cette simple liste montre suffisamment quel immense labeur, quelle rare intelligence, quelle activité d'esprit, ont permis à M. de Laborde d'aborder tour à tour les sujets les plus variés et de laisser sur chacun d'eux des travaux d'une incontestable supériorité.

Après avoir un moment songé à donner un classement plus méthodique à la bibliographie rédigée jadis par M. le marquis Joseph de Laborde [1], nous nous sommes décidé à nous conformer à l'ordre chronologique adopté précédemment. Nous y avons seulement ajouté certaines indications nécessaires; nous avons changé la désignation de certains opuscules; nous avons enfin complété autant que possible cette notice bibliographique.

I. Voyage de l'Arabie Pétrée par Léon de Laborde et Linant, publié par Léon de Laborde [2], *Paris, Giard, éditeur*, rue Pavée-Saint-André-des-Arts, n° 5, 1830, in-folio, 72 p. de texte. — Frontispice lithographié de V. Adam. Le précis du voyage et l'explication des planches (p. 37-72), contiennent de nombreuses vignettes gravées sur bois par différents graveurs, et notamment par M. L. de Laborde, d'après les dessins de Montfort, L. de Laborde, Decamps, Jarvis, Arnoult. — L'ouvrage se compose de

1. Elle est placée en tête du 2ᵉ volume du catalogue de la bibliothèque de M. le marquis de Laborde.

2. Il a été publié une traduction anglaise de cet ouvrage sous ce titre : « Journey through to Mount Sinai and the excavated city of Petra, the Edom of the prophecies, by M. Léon de Laborde. » *London, John Murray*, 1835, in-8°, 331 pages, cartes et vues, reproduisant par la lithographie ou la gravure sur bois les principales planches de l'ouvrage de M. L. de Laborde.

69 planches lithographiées ou gravées, comprenant 98 sujets ou cartes, d'après les dessins de M^me D.(elessert) — c'est le portrait de l'auteur placé en tête, — Léon de Laborde, Linant, Belliard, Hittorf, Champmartin et Oudart, reproduits par Ach. Devéria, Sabatier, Hostein, V. Adam, Deroy, G^e Muller, Bichebois, Fragonard, Villeneuve, Smith, Courtin, Chapuy ou Chapuis, Arnoult, Marin-Lavigne, J.-C. Werner, lithographes, et A. Desmadryl aîné, Émile Ollivier, Collin, graveurs sur acier.

II. VOYAGE DANS LE FAYOUM et aux lacs Natrons, par le fleuve Belama[1]. *Paris*, 1829, in-8°.

III. MOEURS DE L'ORIENT. — Récits des voyageurs.
 Extrait de la *Revue de Paris*. Tome LIV, 4^e livraison.
 Tirage à part de 12 pages sans titre.

IV. L'ORIENT ET LE MOYEN AGE, par M. Léon de Laborde.
 Extrait de la *France littéraire*, octobre et novembre 1833, in-8°.
 Tirage à part de 47 pages avec titre et faux-titre.

V. ESSAIS DE GRAVURE pour servir à une Histoire de la gravure en bois, par Léon de Laborde, première livraison (seule publiée), *Paris, imprimerie et fonderie de Jules Didot l'aîné*, 1833, in-8°. — 23 planches gravées en bois, tirées sur chine, comprenant chacune plusieurs sujets, d'après les dessins de Jarvis, L. de Laborde, Chapuis, V. Adam, Decamps, Tellier, Arnoult, Montfort, gravés par L. de Laborde, Slader, Thompson, Porret, Sears, Williams, Branston, Sophie R. (Plusieurs de ces vignettes sont tirées du *Voyage de l'Arabie Pétrée*.)

VI. VOYAGE DE LA SYRIE, par MM. Alexandre de Laborde, Becker, Hall et Léon de Laborde, rédigé et publié par Léon de Laborde. *Paris, Firmin Didot*, 1837, in-folio, IV et 148 pages de texte ; — 89 lithographies ou chromolithographies comprenant 205 sujets différents, vues d'ensemble, plans, détails d'architecture, paysages, etc., d'après les dessins de MM. Al. et L. de Laborde, Marilhat, Théop. Fragonard, de Berton, Freeman, Champmartin, Lessore, Lehoux, J. Planat, A. de Caraman, Dauzats, E. Gau, D. Roberts, lithographiés par Freeman et Deroy.

1. Cet opuscule, dont il nous a été impossible de retrouver un exemplaire et qui ne figure dans aucune Bibliographie, est indiqué par M. Victor Frond dans son *Panthéon des illustrations françaises au XIX^e siècle*, 1865, in-4°. Comme c'est M. le marquis de Laborde lui-même qui a donné la liste de ses œuvres placée à la suite de sa biographie, il était indispensable de conserver ici le titre de cet ouvrage introuvable.

VII. Voyage de l'Asie Mineure, par MM. Alexandre de Laborde, Becker, Hall et Léon de Laborde, rédigé et publié par Léon de Laborde. *Paris, Firmin Didot,* 1838, in-folio VI et 146 pages de texte; — 79 lithographies comprenant 166 sujets d'après les dessins de MM. Al. et L. de Laborde, Montfort, Lehoux, duc de Valmy, P. A. Dedreux, Decamps, Champmartin, Hancké, Huyot, Ch. Texier, Marilhat, lithographiés par Freeman, Lessore, Deroy, E. Cicéri, Hostein.

VIII. Voyages en Abyssinie. Analyse critique des voyages qui ont été faits dans ce pays et des ouvrages qu'on a publiés sur son histoire, sa religion et ses mœurs, par Léon de Laborde.

Articles extraits de la *Revue française. Paris, imprimerie de Paul Dupont,* 1838, in-8°.

Tirage à part de 87 pages avec titre et faux-titre.

IX. Chasse aux nègres, souvenirs de voyage par Léon de Laborde.

Article extrait de la *Revue française. Paris, imprimerie de Paul Dupont,* 1838, in-8°.

Tirage à part de 17 pages avec titre.

X. De l'or considéré dans les fluctuations qu'ont subies les produits des mines.

Article extrait de la *Revue française. Paris, imprimerie de Paul Dupont,* 1838, in-8°.

Tirage à part de 12 pages avec titre.

XI. Un artiste dans le désert, souvenirs d'Orient, publiés par Léon de Laborde.

Extrait de la *Revue française* (mars 1839.) *Paris, imp. de Paul Dupont,* 1839, in-8°, 32 p.

Tirage à part de 32 pages avec titre.

Dans cet article sont intercalées dans le texte cinq vignettes gravées sur bois, tirées du *Voyage de l'Arabie Pétrée.*

XII. Histoire de la gravure en manière noire, par Léon de Laborde. *Paris, Jules Didot l'aîné,* 1839, in-8°, VI et 416 pages, 14 planches et un fac-simile hors texte; nombreux fac-simile de signatures et monogrammes dans le texte. — Ce volume devait former le tome V° (c'est le seul qui ait paru) d'une Histoire de la découverte de l'impression et de son application à la gravure, aux caractères mobiles et à la lithographie [1].

XIII. Débuts de l'imprimerie a Strasbourg, ou Recherches sur les

[1]. En tête de l'exemplaire donné par l'auteur à la bibliothèque des Archives nationales, M. de Laborde a écrit cette note : « Cet ouvrage devait avoir huit volumes

travaux mystérieux de Gutenberg dans cette ville, et sur le procès qui lui fut intenté en 1449 à cette occasion, par Léon de Laborde. *Paris, Techener,* 1840, in-8°, 85 pages; 5 planches gravées hors texte, et 8 fac-simile ou gravures dans le texte.

XIV. DÉBUTS DE L'IMPRIMERIE A MAYENCE ET A BAMBERG, ou description des lettres d'indulgence du pape Nicolas V, *pro regno Cypri*, imprimées en 1454, par Léon de Laborde. *Paris, Techener,* 1840, in-4°, 31 pages; 10 planches ou fac-simile en gothique hors texte; vignettes et fac-simile dans le texte.

XV. DES DIFFÉRENTES COMBINAISONS TYPOGRAPHIQUES pour l'impression de la musique [1]. 1840, in-4°.

XVI. LA PLUS ANCIENNE GRAVURE DU CABINET DES ESTAMPES EST-ELLE ANCIENNE? — Article publié dans l'*Artiste* [2], 2ᵉ série, tome IV. Septembre-Décembre 1839 : pages 113-124 ; 8 bois dans le texte et une grande planche de 4 fac-simile à part.

XVII. COMMENTAIRE GÉOGRAPHIQUE SUR L'EXODE et les Nombres, par Léon de Laborde. *Paris et Leipzig, Renouard,* 1841, petit in-folio. — LXII, 140 et 48 (appendice) pages; 13 cartes ou plans et 2 fac-simile.

XVIII. RECHERCHES de ce qu'il s'est conservé dans l'Égypte moderne de la science des anciens magiciens [3], par Léon de Laborde. *Paris, J. Renouard,* 1841, in-4°, 23 pages, avec 2 fac-simile.
Tiré à vingt-cinq exemplaires.

XIX. MAGIE ORIENTALE. — Article publié dans la *Revue des Deux-Mondes,* t. III, p. 332-343.

XX. PROJETS POUR L'AMÉLIORATION et l'embellissement du Xᵉ arrondissement (de Paris), quartier de la Monnaie. *Paris, J. Renouard,* 1842, in-4° de 30 pages et un plan sur le titre.

mais les frais que les fac-simile exigeaient ont fait reculer les éditeurs, et ce tome V est le seul qui ait paru. » Ajoutons qu'on trouve sur les anciens prospectus annonçant cet ouvrage et sur la couverture imprimée de ce tome V, l'énumération des matières que devait contenir chacun des huit volumes.

1. Ce travail nous est signalé seulement par le *Panthéon* de M. V. Frond. (Voyez la note de l'art. II.) Il a été impossible d'en retrouver un exemplaire.

2. Dans le même journal l'*Artiste*, on trouve, à la date du 12 mars 1840 (1840, t. I p. 192-193), sous le titre de CORRESPONDANCE, une lettre signée : LÉON DE LABORDE, et contenant un *Projet de salle pour le théâtre italien sur l'emplacement du marché de la Madeleine,* avec plan dans le texte.

3. Réimpression sur une colonne d'un passage du COMMENTAIRE SUR L'EXODE ET LES NOMBRES (p. 23-27) avec un appendice de trois pages (21-23) relatif à un passage des *Mémoires* du duc de Saint-Simon.

DE L'ORGANISATION DES BIBLIOTHÈQUES DANS PARIS, par le comte de Laborde, membre de l'Institut.

XXI. *Première lettre :* LA BIBLIOTHÈQUE ROYALE occupe le centre topographique et intellectuel de la ville de Paris. *Paris,* février 1845, *A. Franck,* in-8°, 24 pages ; 6 vignettes ou fac-similé gravés par l'auteur et un plan.

XXII. *Deuxième lettre :* REVUE CRITIQUE DES PROJETS PRÉSENTÉS pour le déplacement de la bibliothèque royale. *Paris,* mars 1845, *A. Franck,* in-8°, 56 pages ; 6 vignettes, 3 planches de plans hors texte et un dans le texte.

XXIII. *Quatrième lettre :* LE PALAIS MAZARIN et les habitations de ville et de campagne au xviie siècle. *Paris,* décembre 1845, *A. Franck,* in-8°, 124 pages ; 3 vignettes dans le texte, 1 portrait de Mazarin hors texte, 1 fac-similé de 2 feuillets ; 6 plans hors texte et plusieurs plans intercalés dans le texte.

XXIV. NOTES DU PALAIS MAZARIN[1], par le comte de Laborde, membre de l'Institut et de la Chambre des députés. *Paris, Franck,* 1846, 2 colonnes, pp. 121[2] à 408, 5 vignettes. Fragment du plan de Gomboust en fac-similé hors texte.

XXV. *Huitième lettre :* ÉTUDE SUR LA CONSTRUCTION DES BIBLIOTHÈQUES. *Paris,* avril 1845, *A. Franck,* in-8°, 52 pages, 5 vignettes, 4 lithog. hors texte et 8 plans hors texte.

XXVI. LE PALAIS MAZARIN. Articles publiés dans la *Revue de Paris,* des 29 et 31 mai 1845, gr. in-8° à deux colonnes, p. 152-155 et 165-170.

XXVII*. MÉTOPE INÉDITE DU PARTHÉNON. — Article publié dans la *Revue archéologique,* 1845, 2e année, p. 16-18, 2 grav. en bois. (*Mémoires et dissertations,* p. 1-3. Voy. ci-dessous n° LII.)

XXVIII*. ÉGLISE GOTHIQUE DE DOBBERAN EN MECKLEMBOURG. — Article publié dans la *Revue archéologique,* 1845, 2e année, p. 48-54, avec un bois dessiné et gravé par l'auteur.
(*Mémoires et dissertations,* p. 4-11.)

XXIX*. LETTRE AU SUJET DE BRIQUES VERNISSÉES. — Publiée dans la *Revue archéologique,* 1845, 2e année, p. 100.
(*Mémoires et dissertations,* p. 12.)

1. Ces notes, qui manquent à beaucoup d'exemplaires du palais Mazarin, n'ont été tirées qu'à 150 exemplaires.

2. La table qui occupe les pages 121-124 du palais Mazarin, est ici rejetée à la fin du volume, ce qui fait que les *Notes* commencent à la page 121 et non à la page 125.

XXX*. Saint-Yves de Chartres. — Note publiée dans la *Revue archéologique*, 1845, 2ᵉ année, p. 309, avec une planche en couleur dessinée par Freeman, représentant Saint-Yves de Chartres.
(*Mémoires et dissertations*, p. 13.)

XXXI*. Le tombeau de l'archevêque Pierre d'Aspelt dans la cathédrale de Mayence. — Article publié dans la *Revue archéologique*, 1845, 2ᵉ année, p. 381-3, avec une planche en couleur dessinée par Freeman, représentant un *Tombeau dans la cathédrale de Mayence*.
(*Mémoires et dissertations*, p. 14-16.)

XXXII. Les anciens monuments de Paris, par M. le comte de Laborde, membre de l'Institut : Monuments civils, publics et religieux. § 1 Monuments civils : les Hotels. *Paris, typographie de Plon frères*, 1846, in-4° de 34 pages, avec un portrait de Louis XIV sur bois, comme lettre de départ, fleuron tiré d'un vase antique à la fin.
Extrait de la *Revue nouvelle*.

XXXIII*. Les chrétiens et les musulmans dans l'Acropole d'Athènes. — Article publié dans la *Revue archéologique*, 1847, 4ᵉ année, 1ʳᵉ partie, p. 49-62, avec 2 planches par Freeman et Saunier, dont une en couleur.
(*Mémoires et dissertations*, p. 17-30.)

XXXIV*. Église d'Aladja dans le Taurus, inscription grecque inédite. — Article publié dans la *Revue archéologique*, 1847, 4ᵉ année, p. 172-176 avec un dessin gravé en bois.
(*Mémoires et dissertations*, p. 36-40.)

XXXV*. Inscriptions grecque et latine inédites trouvées en 1827 sur les façades de deux tombeaux dans les ruines de Ouadi Mousa, l'ancienne capitale des Nabatæens. — Article publié dans la *Revue archéologique*, 1847, 4ᵉ année, 1ʳᵉ partie, p. 253-260, 2 vignettes.
(*Mémoires et dissertations*, p. 41-48.)

XXXVI *. Beaux-Arts, architecture, article publié dans le *Constitutionnel*, le samedi 22 avril 1848.
(*Mémoires et dissertations* [1], p. 49-56.)

1. En réimprimant cet article, M. de Laborde le faisait précéder de ces quelques lignes le 5 février 1849 : « Au mois de mars 1848, alors que croulaient les traditions les plus respectables, alors que surgissaient les propositions les plus folles, nous crûmes, M. Mérimée et moi qu'il pouvait être utile de faire entendre une voix raisonnable, et nous fîmes, à tour de rôle, des articles sur les nouvelles monnaies, sur la sculpture, la peinture et l'architecture. Je retrouve le numéro du *Constitutionnel* du 22 avril : il contient l'article *Architecture*; ce sera le seul que je réimprimerai. » Sur ces indications, M. Chéron a bien voulu dépouiller le *Constitutionnel* de 1848, du 28 février à la fin de

XXXVII*. DE CE QUE LES ANCIENS ONT CONNU TOUS LES GENRES D'IMPRESSION SÈCHE, y compris celle des caractères mobiles, il ne s'ensuit pas qu'ils aient découvert l'impression humide et l'imprimerie. — Article publié dans la *Revue archéologique*, 1848, 5ᵉ année, p. 120-125.

(*Mémoires et dissertations*, p. 57-62.)

XXXVIII. LE PARTHÉNON. Documents pour servir à une restauration, réunis et publiés par L. de Laborde, tome I. *Paris, Leleux,* 1848, in-folio, 32 planches gravées et lithographiées en noir et en couleur, par Freeman, Savinien Petit, F. Giniez, et d'après J. Carrey (1674).

XXXIX. DE L'ACHÈVEMENT DU LOUVRE et des Tuileries par la réunion de ces deux palais.

Article publié dans l'*Illustration* des 19 et 26 août 1848, p. 382-384 et 395-397, avec la reproduction d'un fragment du plan de Gomboust, et de 50 plans ou projets proposés pour réunir le Louvre et les Tuileries depuis l'origine de ces deux palais jusqu'à nos jours.

XL*. LES COLLECTIONS D'OBJETS D'ART de M. Benjamin Delessert fils. — Article publié dans la *Revue archéologique*, 1849, 5ᵉ année, p. 650-655; 2 planches hors texte dessinées par Hipp. Flandrin, lithographiées par Lemoine.

(*Mémoires et dissertations*, p. 63-68).

XLI*. INFLUENCE DE L'ORIENT sur l'architecture du moyen âge. — Article publié dans la *Revue archéologique*, 1849, 6ᵉ année, p. 543-548; avec une eau-forte de Clara Lemaître, représentant l'*Intérieur de l'église de Blanzac*, et un bois.

(*Mémoires et dissertations*, p. 69-74).

XLII. LES DUCS DE BOURGOGNE, études sur les lettres, les arts et l'industrie pendant le xvᵉ siècle, et très-particulièrement dans les Pays-Bas et le duché de Bourgogne, par le comte de Laborde, membre de l'Institut. Seconde partie : Preuves. *Paris, Plon frères,* 1849-1852, 3 vol. in-8°.

Tome I : Introduction, CLXII pages. — Archives de Lille

mai, et il n'a trouvé que deux articles signés l'un et l'autre : P. MÉRIMÉE, et au-dessous LÉON DE LABORDE en très-gros caractères. Le premier du 30 mars, est intitulé : *Les Nouvelles monnaies de la République*. Le second, celui qui a été réimprimé par M. de Laborde, se trouve dans le n° du 22 avril, avec ce titre : *Beaux-Arts.* — IV. — *Architecture*. Ainsi, outre l'article des monnaies, il devrait y en avoir deux, l'un probablement traitant de la peinture, l'autre de la sculpture, avant celui que M. de Laborde reproduisit par la suite. Mais ces deux articles, malgré l'affirmation contraire de leur auteur paraissent n'avoir jamais paru, au moins dans le *Constitutionnel*.

(n°ˢ 1-2000), p. 1-512, Table chronologique des comptes, p. 513. Table méthodique par profession, p. 523. Table alphabétique, 540-584. — Commencé d'imprimer le 18 décembre 1847, suspendu le 24 février 1848, et achevé d'imprimer le 29 mars 1849.

Tome II : Archives de Lille (n°ˢ 2001-4062), p. 1-234. Appendices (n°ˢ 4063-5297), p. 235-442. Tables, p. 443-469. — Commencé d'imprimer le 3ᵉ jour d'avril 1849 et achevé le 20ᵉ jour de janvier 1851.

Tome III : Introduction XL pages. — Chambre des comptes de Blois (n°ˢ 5298-7248), p. 1-448. Appendices (n°ˢ 7248-7434), p. 449-501. Tables, p. 502-520. — Commencé d'imprimer le 19ᵉ jour de mai 1851 et achevé d'imprimer le 14ᵉ jour de mai 1852.

XLIII. Essai d'un catalogue des artistes originaires des Pays-Bas ou employés à la Cour des ducs de Bourgogne aux xivᵉ et xvᵉ siècles, par le comte de Laborde, membre de l'Institut. *Paris, Victor Didron,* mars 1849, in-8°, III et 70 pages.

Tirage à part des tables du premier volume des *Ducs de Bourgogne.*

XLIV. Gisors. La tour du prisonnier et l'église Saint-Gervais et Saint-Protais, documents inédits extraits du trésor de l'église, par le comte de Laborde, membre de l'Institut. *Paris, J. Claye,* 1849, gr. in-4°, 40 pages.

XLV. La Renaissance des arts a la cour de France, études sur le xviᵉ siècle, par le comte de Laborde, membre de l'Institut. *Paris, L. Potier,* 1850-55, in-8°.

Tome I : Peinture, 1850, XLVIII et 564 pages.

Tirage à 134 exemplaires, dont 26 sur papier vergé de Hollande, marqués de A à Z, 105 exemplaires sur papier vélin marqués de 1 à 105, 2 exemplaires pour le dépôt légal et 1 sur papier vert.

Tome II : Additions au tome Iᵉʳ, peinture. — 1855, VIII et 565 à 1089.

Il a été également tiré de ce 2ᵉ volume 26 exemplaires sur papier de Hollande, mais les exemplaires sur papier vélin sont beaucoup plus nombreux que ceux du tome Iᵉʳ.

XLVI. La Renaissance des arts a la cour de France, etc. — Les trois Clouet dits Janet.

Tirage à part des 150 premières pages du livre précédent. *Paris, imp. J. Claye,* 15 août 1850, in-8°, VIII p. pour les titres, faux-titres, avertissement, et 152 pages dont 2 de table.

Tiré à cinquante exemplaires qui n'ont pas été mis dans le

commerce. Certains exemplaires ont conservé en tête l'Introduction de la *Renaissance* (XLVIII p. plus le titre de 2 p.) Dans d'autres exemplaires, cette Introduction manque et est remplacée par un Avertissement de 2 pages.

XLVII*. DOCUMENTS SUR JEAN GOUJON et ses travaux, trouvés sur la reliure d'une ancienne collection du *Journal des Débats*.
Article publié dans le *Journal des Débats* du 12 mars 1850.
(*Mémoires et dissertations*, p. 302-306 et *Comptes des bâtiments du Roi* — voir ci-dessous n° LXXII, — tome I, p. XXV-XXIX.

XLVIII*. INVENTAIRE DES TABLEAUX, livres, joyaux et meubles de Marguerite d'Autriche, fille de Marie de Bourgogne et de Maximilien, empereur d'Allemagne, fait et conclud en la ville d'Anvers le XVII d'avril MVc XXIV. — Article publié dans la *Revue archéologique*, 1850, p. 36-57 et 80-91.
(*Mémoires et dissertations*, p. 75-107.)
Il a été fait un tirage à part avec titre et couverture. *Paris, Leleux,* 1850, grand in-8°, 36 pages.

XLIX*. INVENTAIRE DES MEUBLES ET JOYAUX DU ROI CHARLES V (21 janvier 1380). — Article publié dans la *Revue archéologique,* 1850, p. 496-509 et 731-745.
(*Mémoires et dissertations,* p. 108-150.)
Il a été fait un tirage à part de l'article de la *Revue archéologique,* avec titre et couverture. *Paris, Leleux,* 1851, gr. in-8°, 45 pages.

L*. RAPPORT DE L'ACADÉMIE ROYALE D'ARCHITECTURE sur les provenances et la qualité des pierres employées dans les anciens édifices de Paris et de ses environs, demandé en l'année 1678 par Colbert, surintendant des bâtiments[1], avec une Introduction par le comte de Laborde. — *Revue d'architecture* publiée par M. César Daly, année 1852, tome X, col. 194-242, 273-293 et 321-343; 2 pl. gravées (coupes des principales carrières ayant servi à la construction des monuments de l'Ile-de-France, dressées par M. Paul Michelot, ingénieur des ponts et chaussées, dessinées par M. Pouillaude) et 1 page de fac-simile de signatures d'architectes.
(*Mémoires et dissertations,* p. 151-290).

LI*. LES FLEURS DE LIS HÉRALDIQUES et les fleurs de lis naturelles

1. La suite des renvois a été imprimée dans le volume intitulé les *Maisons royales des bords de la Loire*, par Félibien, publié en 1874 par la Société de l'Histoire de l'art français, pp. X-XIV.

— Article publié dans la *Revue archéologique*, 1852-53, 9ᵉ année, p. 355-65; 14 bois dans le texte.

(*Mémoires et dissertations*, p. 291-302.)

LII. MÉMOIRES ET DISSERTATIONS par le comte Léon de Laborde, *Paris, A. Leleux*, 1852, in-8°, planches, VIII et 306 pages.

Ce volume, tiré à 25 exemplaires, est la réunion de 17 articles de M. de Laborde, indiqués plus haut et marqués d'une *, avec un article de Pr. Mérimée. L'exemplaire de M. de Laborde, qui appartient aujourd'hui à son fils, porte au dos du titre la note suivante, de la main de l'auteur.

« Cet ouvrage, imprimé à 25 exemplaires, a été donné à :

« 1. M. P. Mérimée, membre de l'Académie. — 2. M. P. Michelot, ingénieur des ponts et chaussées. — 3. Bibliothèque de l'Institut. — 4. Bibliothèque Mazarine. — 5. Bibliothèque du Musée du Louvre. — 6. Bibliothèque du Louvre. — 7. Bibliothèque de l'Arsenal. — 8. Bibliothèque de la Sorbonne. — 9. Bibliothèque de Sainte-Geneviève. — 10. Bibliothèque des Arts et Métiers. — 11. Bibliothèque de l'Hôtel de Ville. — 12. Bibliothèque de Rouen. — 13. Bibliothèque de Munich. — 14. Bibliothèque de Londres. — 15. Bibliothèque de Bruxelles. — 16. Bibliothèque de Berlin. — 17. Bibliothèque de Vienne. — 18. Bibliothèque de La Haye. — 19. Bibliothèque de Pétersbourg. — 20. Bibliothèque de Madrid. — 21. Bibliothèque de Lisbonne. — 22. Bibliothèque d'Athènes. — 23 et 24 au dépôt, c'est-à-dire à la Bibliothèque impériale et à une bibliothèque de province. Le 25ᵉ exemplaire est le présent. »

Ajoutons que deux de ces exemplaires au moins, ceux de M. Mérimée et de la bibliothèque du Louvre, ont péri.

LIII. NOTES MANUSCRITES DE CLAUDE GELLÉ, dit le Lorrain, extraites du recueil de ses dessins, communiquées et précédées d'une Introduction par le comte Léon de Laborde. — Article publié dans les *Archives de l'art français*. Tome I, 15 janvier 1852, in-8°, p. 436-55.

LIV. NOTICE DES ÉMAUX exposés dans les galeries du Musée du Louvre, par M. de Laborde, membre de l'Institut, conservateur des collections du moyen âge, de la Renaissance et de la sculpture moderne. 2 vol. in-8°. *Paris, Vinchon*, 1852, in-12.

1ʳᵉ partie : *Histoire et Description* (1852), 348 pages avec fac-simile de signatures dans le texte [1].

1. Il a été fait au moins cinq tirages différents du premier volume. Le troisième, de 348 p., porte cette justification à la dernière page : *Troisième tirage, mai 1852, de 701 à 1,200 ex.* Un tirage subséquent qui porte à la dernière page la justification : *Troisième tirage, juillet 1853, de 1,200 à 2,700 ex.*, compte 441 pages. La notice des

2ᵉ partie: *Documents et Glossaire* (1852-53), XII et 522 pages. — L'inventaire des joyaux de Louis de France, duc d'Anjou, frère de Charles V, occupe les pages 1-114[1].

Il a été tiré des exemplaires grand in-8° sur papier vergé de ces deux volumes.

LV. DOCUMENTS TROUVÉS SUR LES GARGOUSSES DE nos arsenaux. — Article publié dans la *Revue de Paris*, février 1854. Tome XX, p. 337-348.

LVI. ATHÈNES AUX XVᵉ, XVIᵉ et XVIIᵉ SIÈCLES, par le comte de Laborde, membre de l'Institut. *Paris, J. Renouard*, 1854, 2 vol. in-8°.

Le Iᵉʳ volume a XVIII et 276 pages, avec 22 planches, dont 11 hors texte, gravées ou dessinées par L. Gaucherel, C. Méryon, F. Lebel, J. Carrey; le IIᵉ se compose de 392 pages et 18 planches, dont 13 hors texte, gravées par F. Lebel.

LVII. DOCUMENTS INÉDITS OU PEU CONNUS SUR L'HISTOIRE ET LES ANTIQUITÉS D'ATHÈNES, tirés des archives de l'Italie, de la France, de l'Allemagne, etc., par le comte de Laborde, membre de l'Institut. (*Extrait de l'ouvrage précédent.*) *Paris, J. Renouard*, 1854, in-8°, VIII et 324 pages, 2 planches hors texte, vignettes et fac-simile dans le texte.

LVIII. RELATION DE L'ÉTAT PRÉSENT DE LA VILLE D'ATHÈNES, ancienne capitale de la Grèce, bâtie depuis 3400 ans, avec un abrégé de son histoire et de ses antiquités, par le père Babin. *Lyon, Louis Pascal*, 1674, in-32, 1 planche. — Annotée et publiée par le comte de Laborde. *Paris, J. Renouard*, 1854, in-32, VIII et 76 pages, une planche.

LIX. LE CHATEAU DU BOIS DE BOULOGNE, dit château de Madrid, par le comte de Laborde, membre de l'Institut. *Paris, Dumoulin*, février 1855, in-8°, 80 pages.

Tiré à 100 exemplaires numérotés.

émaux a 563 numéros comme dans la précédente édition ; mais elle finit à la p. 344. Elle est augmentée de la notice des *bijoux et objets divers*, p. 345-422 (nᵒˢ 564-1164). Les tables qui viennent ensuite, p. 423-441, sont la reproduction des tables du précédent tirage. L'introduction a été remaniée et a subi plusieurs retranchements. Le tirage suivant a cette justification : *Quatrième tirage, septembre 1857, de 2,700 à 2,800 ex.* Nous ignorons s'il a été publié une édition postérieure avant la publication du nouveau catalogue, rédigé par M. Alfred Darcel et portant la date de 1867.

1. Après la mort de M. de Laborde, on retrouva un certain nombre d'exemplaires de ce second volume qu'on croyait depuis longtemps épuisé. M. Labitte, qui acheta ces exemplaires, fit imprimer pour eux un nouveau titre, dont il avait trouvé la rédaction, nous a-t-il dit, arrêtée par M. de Laborde lui-même. Voici ce titre, sous lequel on trouve maintenant les exemplaires de ce Glossaire : *Glossaire français du moyen âge à l'usage de l'archéologue et de l'amateur des arts*, précédé de l'inventaire des bijoux de Louis, duc d'Anjou, dressé vers 1360, par M. Léon de Laborde. — Paris, Ad. Labitte, 1872. Rien d'ailleurs n'a été changé à la composition du volume ni au nombre de pages.

LX. Exposition universelle de 1851. Travaux de la commission française sur l'industrie des nations, publiés par ordre de l'Empereur. Tome VIII, 6e groupe, XXXe jury. — Application des arts a l'industrie, beaux-arts, par M. le comte de Laborde. *Paris, Imprimerie impériale,* 1856, in-8° de 1,039 pages.

Il a été imprimé un titre spécial pour cet ouvrage qu'on a divisé en 2 volumes; ce titre est ainsi conçu : « Histoire des beaux-arts par le comte de Laborde. » Tome I et tome II. *Paris.* Le titre du tome II est placé entre la page 568 et la page 569.

LXI. De l'union des arts et de l'industrie, par M. le comte de Laborde, membre de l'Institut. Rapport fait au nom de la Commission française de l'Exposition universelle de Londres sur les beaux-arts et sur les industries qui se rattachent aux beaux-arts. *Paris, Imprimerie impériale,* 1856, 2 vol. in-4°. Tome I : le Passé, 407 pages. Tome II : l'Avenir, 635 pages.

C'est le même ouvrage que celui qui porte le n° LX; mais coupé en deux volumes avec de nouveaux titres et dans un autre format. *Tiré à cent exemplaires numérotés.*

LXII. Quelques idées sur la direction des arts et sur le maintien du goût public, par le comte de Laborde, membre de l'Institut. *Paris, Imprimerie impériale,* 1856, gr. in-8° de 104 pages, papier vergé, avec table spéciale.

Tirage à part de l'Appendice de l'ouvrage indiqué sous le n° LX, p. 935-1035, ou p. 529-629 du tome II du n° LXI.

LXIII. Maintien du goût public par la direction des arts. *Revue universelle des Arts,* Bruxelles et Paris, in-8°, tome V, 1857, p. 5-24.

Réimpression des pages 935-950 de l'ouvrage catalogué sous le n° LX.

LXIV. Préface de l'Inventaire des layettes du Trésor des Chartes. — Collection des inventaires des Archives. — *Paris, Plon,* 1863, gr. in-4°, IV p.

LXV. La Collection de sceaux des Archives de l'Empire par M. Douet d'Arcq. — Préface par M. le comte de Laborde. *Paris, Imprimerie impériale,* 1863, gr. in-4°, 48 pages.

Il a été fait un tirage à part de cette préface.

Elle a aussi été réimprimée dans la *Revue universelle des Arts,* 1863 et 1864, t. XVII, p. 289-311 et 369-394, et t. XVIII, p. 1-24. — Cette réimpression a été tirée à part. *Paris, J. Renouard, Bruxelles, A. Mertens,* 1863, in-8°, 76 p.

LXVI. Inventaire des actes du Parlement, par E. Boutaric. — Préface

par M. le comte de Laborde. *Paris, Plon,* 1873, gr. in-4°, CXII p.

Tirage à part sous ce titre : *Le Parlement de Paris, sa compétence et les ressources contenues dans ses archives. Paris, Plon,* 1863, gr. in-4°.

LXVII. Note sur la nécessité de publier la nouvelle édition des chroniques de Jean Froissart, publiée dans l'*Annuaire.* — *Bulletin* de la Société de l'Histoire de France 1864, in-8°.

Tirage à part de 11 pages in-8°.

LXVIII. Inventaire des monuments historiques, par M. Jules Tardif. — Introduction par M. le marquis de Laborde. *Paris, J. Claye,* 1866, gr. in-4. CXIV p.

Cette Introduction a été tirée à part, in-4°, 114 p.

LXIX. Les Archives de la France, leurs vicissitudes pendant la Révolution, leur régénération sous l'Empire, par le marquis de Laborde. *Paris, veuve Renouard,* 1867, in-12, VIII et 448 p.

Réimpression augmentée de l'Introduction de l'Inventaire des monuments historiques (n° LXVIII.)

Il a été tiré des exemplaires sur papier teinté.

LXX. Titres de la maison ducale de Bourbon, par Huillard-Bréholles. — Préface de IV p., par M. le marquis de Laborde. *Paris, H. Plon,* 1867, gr. in-4°, IV, XLV et 616 p.

LXXI. Petra, autographe de 4 pages avec un croquis de l'auteur, par M. le marquis de Laborde, reproduit en fac-similé dans le *Panthéon des illustrations françaises au* xix° *siècle,* publié sous la direction de Victor Frond. *Paris, Abel Pilon,* in-folio, 1865.

Le portrait de M. de Laborde, publié dans cette collection, est accompagné d'une courte notice biographique et d'une liste incomplète de ses ouvrages.

LXXII. Les comptes des Batiments du Roi, 1528-1570, suivis de documents inédits sur les châteaux royaux et les arts au xvi° siècle, recueillis et mis en ordre par feu M. le marquis de Laborde. *Paris, J. Baur,* 1878. 2 vol. in-8°.

1er *volume :* Avertissement. — Documents sur Jean Goujon et ses travaux, trouvés sur la reliure d'une ancienne collection du *Journal des Débats,* par M. Léon de Laborde. — Table du deuxième volume dont le manuscrit est aujourd'hui perdu des Comptes des Bâtiments (1571-1599). — Liste bibliographique des ouvrages de M. le marquis de Laborde (p. I-LXII.) — Extraits des comptes des bâtiments du Roi de 1528 à 1559 (p. 1-408). — Rectifications et corrections. — Table des matières (p. 409-424).

2ᵉ *volume* : Extraits des comptes des bâtiments du Roi de 1559-1571 (p. 1-198). — Dépenses secrètes de François Iᵉʳ (p. 199-274). — Compte de la marguillerie de l'œuvre et fabrique de l'église Saint-Germain-l'Auxerrois de 1539 à 1545 (p. 275-290). — Comptes des bâtiments du château de Saint-Germain-en-Laye de 1548 à 1550 (p. 291-325). Benevenuto Cellini et ses élèves à l'hostel de Nesle de 1549 à 1556 (p. 326-338). — Compte des bâtiments faits pour la reine-mère dans le palais des Tuileries en 1571 (p. 339). — Fragment d'un compte de travaux exécutés au jardin des Tuileries en 1570. — Compte des bâtiments de l'hôtel de Soissons et du château de Saint-Maur en 1581. — Suite et fin des acquits au comptant ou dépenses secrètes du règne de François Iᵉʳ. — Table des matières. — Table alphabétique des deux volumes.

EXTRAITS

DES

COMPTES DES BATIMENTS DU ROI

EXTRAITS
DES COMPTES

DES

BÂTIMENTS DU ROI

COMPTE DES BASTIMENS DU ROY
POUR 9 ANS 5 MOIS COMMENÇANS LE PREMIER AOUST 1528,
ET FINISSANT LE DERNIER DE DÉCEMBRE 1537.

Copie de la copie des lettres patentes du Roy nostre Sire données à Fontainebleau le 28ᵉ de juillet l'an 1528, vérifiées et enterinées par Nosseigneurs des comptes le 7ᵉ et par le Trésorier de l'Espargne le 8ᵉ jour d'octobre ensuivant audit an par lesquelles, et pour les causes contenues en icelles, ledit Sieur a commis, ordonné et député Nicolas Picart, receveur des tailles en la viconté de Carenten, à tenir le compte et faire le payement de la despence des bastimens, ouvrages et édifflces que ledit Sieur a advisé et ordonné et poura cy après ordonner et adviser estre faits au lieu et place de Fontainebleau, au bout de la forest de Boullongne les Paris et de la fontaine qu'il a intention de faire venir par tuyaux en son chastel et maison de Saint Germain en Laye, et ce des deniers que audit Picart ledit Sieur fera appointer, bailler et délivrer pour ce faire, et laquelle despence il sera tenu de faire selon et en suivant les ordonnances, roolles, pris et marchez qui en sont faits par Messire Jean de la Barre, chevalier conte d'Estampes, prévost et bailly de Paris et premier gentilhomme de la chambre dudit Sieur, Nicolas de Neufville chevalier, sieur de Villeroy et tréso-

rier de France, et Pierre de Balsac aussy chevalier, sieur d'Entragues, ou l'un d'eux en l'absence de l'autre et par le controlle de Florimond de Champeverne, valet de chambre ordinaire dudit Sieur, lesquels, et chacun d'eux, il a aussy à ce commis et députez et aux gages ou taxations qui audit Picart seront cy après, par ledit Sieur, taxez et ordonnez, ainsi que lesdites lettres patentes, vérification et expédition d'icelles plus a plain le contiennent, de la copie desquelles qui est cy rendue la copie ensuit :

FRANÇOIS, par la grâce de Dieu Roy de France, à nos amez et féaux les gens de nos comptes à Paris et à notre amé et féal contrerolleur général de nos finances et trésorier de nostre espargne maistre Guillaume Preudomme salut et dilection, comme nous ayons advisé de faire construire et édiffier en nostre place de Fontainebleau et au bout de nostre forest de Boullongne les Paris plusieurs bastimens, ouvrages et édiffices, et faire faire en icelles certaines réparations, à ce que mieux et plus honorablement nous y puissions loger et séjourner quand il nous plaira, aussy de faire venir par tuyaux en nostre chastel et maison de Saint Germain en Laye une fontaine d'eau douce, pour l'aisance et commodité dudit lieu, et pour tenir le compte et faire les payemens desdits ouvrages, édiffices et fontaine, soit requis commettre aucun bon personnage à nous seur et féable, sçavoir vous faisons que, nous confians de la personne de nostre cher et bien amé Nicolas Picart, receveur de nos tailles en la viconté de Carenten, et de ses sens, suffissance, loyauté et bonne diligence, icelluy pour ces causes, et autres à ce nous mouvans, avons commis, ordonné et député, commettons, ordonnons et députons par ces patentes à tenir le compte et faire le payement de la despence desdits bastimens, ouvrages et édiffices que nous avons advisé

et ordonné, et pourront cy après adviser et ordonner, estre faits audit Fontainebleau, forest de Boullongne et fontaine dudit Saint Germain en Laye, des deniers que pour ce faire nous lui ferons appointer, bailler et délivrer, et laquelle despence il sera tenu de faire selon et en suivant les ordonnances, roolles, pris et marchez qui en seront faits par nostre amé et féal conseiller et premier gentilhomme de nostre chambre Jean de la Barre, conte d'Estampes, prevost et bailly de Paris, nostre amé et féal conseiller Nicolas de Neufville, chevalier, sieur de Villeroy, trésorier de France, et par nostre amé et féal Pierre de Balsac, aussy chevalier, sieur d'Entragues, ou l'un d'eux en l'absence de l'autre, et par le contrerolle de nostre cher et bien amé varlet de chambre ordinaire Florimond de Champeverne, lesquels et chacun d'eux, nous avons à ce commis et deputez, commettons et députons par cesdites patentes et aux gages et taxations qui audit Picart seront cy après par nous taxez et ordonnez, si vous mandons et à chacun de vous, si comme à luy apartiendra, que dudit Nicolas Picart, prins et receu le serment en tel cas requis et accoustumé, Icelluy faittes souffrez laisser jouir et user de cette présente commission plainement et paisiblement, et permettez et consentez que tous et chacuns les payemens qu'il aura faits par lesdites ordonnances, roolles et certiffications, et en suivant lesdits pris et marchez qui desdits édiffices et ouvrages seront faits par lesdits de la Barre, de Neufville et Balsac, ou l'un d'eux, contrerollez par ledit de Champeverne, soient passez et allouez en la despence de ses comptes et rabbattues de sa recepte d'icelle commission, et lesquels nous y voulons estre passez et allouez par vous, gens de nosdits comptes à Paris, et vous mandons ainsy le faire, sans aucune difficulté, en rapportant par ledit Picart sur sesdits comptes seullement cesdites patentes, ou vidimus d'icelles, fait sous scel royal pour une fois, avec lesdits roolles, ordonnances, certiffications, pris et mar-

chez signez desdits de la Barre, de Neufville et de Balsac, ou l'un d'eux, et contrerollez dudit Champeverne, comme dit est, lesquels nous avons dès maintenant, comme pour lors, vallidez et authorisez, vallidons et authorisons par cesdites patentes, car tel est nostre plaisir, nonobstant quelconques ordonnances, restrinctions, mandemens, ou deffences à ce contraires, donné audit Fontainebleau le 28ᵉ de juillet 1528, et de nostre règne le 14ᵉ. Ainsi signé par le Roy et son conseil, *Bayard,* et scellée en simple queue de cire jaulne, et au dessous : *prestitit solitum : juramentum in camera compotorum dñi ñri Regis ad onus, tradendi suas cautiones thesaurario oneris, die 7ᵃ octobris, anno Dñi* 1528. *Signé :* Chevallier.

Autre coppie. Guillaume Preudomme, conseiller du Roy, général de ses finances et trésorier de son espargne, veues par nous les lettres patentes du Roy, nostre Sire, données à Fontainebleau le 28ᵉ de juillet dernier passé, auxquelles ces patentes sont attachées sous nostre signet, par lesquelles et pour les causes contenues en icelles, ledit Sieur a commis, ordonné et député Nicolas Picart, receveur des tailles de Carenten, à tenir le compte et faire les payemens de la despence des bastimens, ouvrages et édiffices que ledit sieur a advisé et ordonné et pourra cy après adviser et ordonner estre faits au lieu et place de Fontainebleau, au bout de la forest de Boullongne les Paris et de la fontaine qu'il a intention de faire venir par thuyaux en son chastel et maison de Saint Germain en Laye, et ce des deniers que audit Picart ledit sieur fera appointer, bailler et délivrer pour ce faire, et laquelle despence il sera tenu de faire selon et en suivant les ordonnances, roolles, pris et marchez qui en seront faits par messire Jean de la Barre, chevalier, conte d'Estampes, prévost et bailly de Paris, et premier gentilhomme de la chambre,

ANNÉE 1528.

dudit sieur Nicolas de Neufville, chevalier, sieur de Villeroy, et trésorier de France, et Pierre de Balsac, aussy chevalier, sieur d'Entragues, ou l'un d'eux en l'absence de l'autre, et par le contrerolle de Florimond de Champeverne, varlet de chambre ordinaire dudit Sieur, lesquels et chacun d'eux il a aussi à ce commis et députez, et aux gages ou taxations qui audit Picart seront cy après par ledit Sieur taxez et ordonnez; Nous, après que dudit Picart avons prins et receu le serment pour ce veu et en tel cas accoustumé, consentons l'entérinement et accomplissement desdites lettres, en souffrant et permettant que tous et chacuns les payemens que ledit Picart aura faits par lesdites ordonnances, roolles ou certiffications, et ce, en suivant lesdits pris et marchez que desdits édiffices et marchez seront faits par ledit sieur de la Barre, de Neufville et Balsac, ou l'un d'eux, contrerollez par ledit Champeverne, soient passez et allouez en la despence des comptes, et rabattus de sa recepte d'icelle commission, tout ainsy et par la forme et manière que le Roy, nostre Sire, le veult et mande par cesdites lettres; donné soubs nostredit signet le 8ᵉ d'octobre l'an 1528. *Signé :* Preudomme. Et plus bas est escript : L'an 1535, ce samedy, 6ᵉ de novembre. Collation a esté faitte, par les notaires cy souscripts, des copies cy dessus aux originaux, escripts en parchemin sains et entiers. Ainsi *signé :* F. Sarravin et M. Defelin.

Autre copie de la copie d'autres lettres patentes du Roy, nostre Sire, signées de sa main et de maistre Jean Breton, l'un de ses secrétaires signant en finances, donnéesà Fontainebleau, le premier jour d'aoust 1528, par lesquelles ledit Sieur, confians à plain des personnes et des sens, suffissance et bonne diligence de ses amez et féaux conseillers Jean de la Barre, chevalier, conte d'Estampes, prévost de Paris et pre-

mier gentilhomme de sa chambre, et Nicolas de Neufville, chevalier, trésorier de France, et secrétaire de ses finances, et Pierre de Balsac, aussi chevalier, sieur d'Entragues, iceux a commis, ordonnez et députez par cesdites lettres à faire par eux, ou l'un d'eux en l'absence de l'autre, les marchées qui seront nécessaires estre faits pour le fait de certain édiffice que Icelluy, pour prendre son plaisir et desduit à la chasse des grosses bestes, a puis naguerre ordonné faire construire, bastir et édiffier audit lieu de Fontainebleau, en la forest de Bieve, et deux autres au lieu de Livry, et l'autre en son bois de Boullongne, près Paris, esquels lieux icelluy Sieur estant délibéré quelquefois se retirer pour le plaisir de la chase, et lesquels édiffices il veut estre faits selon et ainsi qu'il a devisé et donné à entendre à son cher et bien amé varlet de chambre ordinaire, Florimond de Champeverne, avec les maçons, charpentiers, couvreurs, plombeurs, serruriers, menuisiers, vitriers, jardiniers, fontainiers et autres ouvriers, selon et ensuivant l'opinion et advis dudit Florimond de Champeverne, auquel, comme dit est, il a divisé et donné à entendre son vouloir et intention de la forme et construction d'iceux bastimens et édiffices, et véoir et entendre les frais, mises et despences qu'il conviendra faire pour raison et à cause dudit bastiment, iceux certiffier et en expédier les roolles ou cayers en forme deue; lesquels frais, mises et despences ledit Sieur veult et entend estre payez par son cher et bien amé Nicolas Picart, receveur de ses tailles en la viconté de Carenten, lequel aussi il a, à ce faire, commis, ordonné et député par cesdites lettres, ainsi que tout ce que dit est cy dessus et autres points et ordonnances dudit Sieur, sont plus à plain contenues en icelles, de ladite coppie desquelles, qui est cy rendue, la teneur ensuit :

FRANÇOIS, par la grâce de Dieu, Roy de France, à nos amez et féaulx conseillers Jean de la Barre, chevalier, conte d'Estampes, prévost de Paris et premier gentilhomme de nostre chambre, et Nicolas de Neufville, chevalier, trésorier de France et secrétaire de nos finances, et Pierre de Balsac, aussy chevalier, sieur d'Entragues, salut et dilection, comme pour prendre nostre plaisir et desduict à la chasse des grosses bestes, nous ayons puis naguerres ordonné faire construire, bastir et édiffier un édiffice au lieu de Fontainebleau, en la forest de Bieve, et deux autres au lieu de Livry, et l'autre en nostre bois de Boullongne, près Paris, esquels lieux nous sommes délibéré quelque fois nous retirer pour le plaisir de la chasse; lesquels édiffices voulons estre faits selon et ainsy que nous l'avons dvisé et donné à entendre à nostre cher et bien amé varlet de chambre ordinaire Florimond de Champeverne, et que, pour faire les marchez qu'il conviendra faire pour le fait desdits bastimens et édiffices, suivant l'advis et opinion de luy, avec les maçons, charpentiers, couvreurs, plombeurs, serruriers, menuisiers, vitriers, jardiniers, fonteniers et autres ouvriers qu'il sera besoin avoir et prendre pour la construction desdits édiffices, et aussy pour contreroller les payemens des frais, mises et despences qu'il conviendra faire pour raison et à cause d'Icelluy, soit requis et nécessaire commettre et députer quelques bons et vertueux notables personnages en ce connoissant et expérimentez, en qui ayons toute seureté et fiance, sçavoir vous faisons que Nous, ce considéré, confians à plain de vos personnes et de vos sens, suffissance et bonne diligence, vous avons commis, ordonnez et députez, commettons, ordonnons et députons par ces patentes à faire par vous, ou l'un de vous en l'absence de l'autre, les marchez qui seront nécessaires estre faits pour le fait dudit bastiment et édiffice, avec les maçons, charpentiers, couvreurs, serruriers, menuisiers, vitriers,

jardiniers, fonteniers et autres ouvriers, selon et ensuivant l'opinion et advis dudit Florimond de Champeverne, auquel, comme dit est, nous avons devisé et donné à entendre nostre vouloir et intention de la forme et construction d'iceux bastimens et édiffices, et véoir et entendre les frais, mises et despences qu'il conviendra faire pour raison et à cause dudit bastiment, iceux certiffier et en expédier roolles et cayers en forme deue, lesquels frais, mises et despences nous voulons et entendons estre payez par nostre cher et bien amé Nicolas Picart, receveur de nos tailles en la viconté de Carenten, lequel aussi, confians à plain de ses sens, prudence, loyauté, preudhommie, et expérience, et bonne diligence, nous avons à ce faire commis et ordonné et député, commettons, ordonnons et députons par ces patentes; et ce des deniers que pour ce luy seront par nous ordonnez, et avec ce avons donné et donnons pouvoir et puissance audit de Champeverne de conduire, diviser, faire et parfaire ledit bastiment et édiffice de Fontainebleau, et ceux dudit Livry et Boullongne, selon ainsi qu'il advisera et verra bon et juste suivant nostre vouloir et intention, et comme nous luy avons donné à entendre que voulons qu'il soit fait, et aussy d'avoir l'œil, regard et superintendence à faire bien et deuement, promptement et diligemment besongner lesdits ouvriers aux susdits édiffices et bastimens, en manière qu'ils puissent estre faits et accomplis le plustôt que faire ce pourra, et pareillement de controller tous et chacuns les payemens des frais, mises et despences qu'il conviendra faire pour raison et à cause d'iceux édiffices, Si vous mandons et à chacun de vous que vous vacquiez et entendiez doresnavant, diligemment, chacun en vostre regard et comme dessus est dit, au fait et exécution de cette présente charge et commission, et pour ce qu'il conviendra audit Florimond de Champeverne demeurer et résider continuellement esdits lieux de Fontainebleau, Livry et Boullongne pour pour-

voir et donner ordre à la conduitte desdits bastimens et édiffices, ainsi que dit est, dont pour cette cause il conviendra payer pour la despence de luy et de son train et famille quelque somme de deniers pour à ce subvenir et luy ayder à supporter ladite despence, Nous lui avons ordonné et ordonnons, par cesdites patentes, la somme de 100 livres par chacun mois durant le temps que dureront lesdits bastimens et édiffices à commencer du premier jour de ce présent mois d'aoust, lesquels voulons luy estre payez, par chacun mois, par ledit Picart, commis dessus dit ou autres, qui payera lesdits frais et mises et despences desdits édiffices et bastimens, et ce outre et par dessus ce qui luy sera cy après ordonné et taxé pour ses peines et travaux du service qu'il nous a cy devant fait et fera durant ledit temps au fait, construction et conduitte desdits bastimens et édiffices, et lesquels marchez qui ainsi seront par vous, ou l'un de vous en l'absence de l'autre, faits avec lesdits ouvriers, soit à la toise, en bloc ou à la journée, pour achapts de matières ou autrement, ainsi que advisera pour le mieux icelluy de Champeverne, et pareillement les autres frais extraordinaires despendens desdits bastimens et édiffices, comme voiages, remboursemens et autres, qui seront par vous, ou l'un de vous, certiffiez à quelque somme qu'ils soient ou puisse estre et monter, nous avons dès à présent, comme pour lors, vallidez et authorisez, vallidons et authorisons par cesdites patentes que pour ce nous avons signées de nostre main, et voulons iceux servir et valoir d'acquit audit Nicolas Picart, à la reddition de ses comptes, tout ainsi que s'il avoit fait lesdits payemens par nostre commandement et ordonnance, et en vertu de nos acquits et mandemens patens et par rapportant cesdites patentes, ou vidimus d'icelle fait sous scel royal, avec lesdits marchez, roolles ou cayers des parties qui auront esté payées par ledit Picart pour les causes dessusdites, signez et certiffiez par vous ou

l'un de vous, et contrerollez par ledit de Champeverne, avec les certiffications et toisés qui seront faits par les maistres de nos œuvres de maçonnerie, charpenterie, en nostre ville, prévosté et viconté de Paris, ou en nostre bailliage de Melun; quand aux ouvrages qui auront esté faits par marchez, à la toise ou en bloc, qui certiffiront iceux estre bien et deuement faits selon et en suivant lesdits marchez, ensemble les quittances du payement desdites parties expédiées dudit de Champeverne, contrerolleur dessus dit, sur ce suffisantes seulement, nous voulons icelles parties, à quelque somme qu'ils soient ou puissent estre et monter, et pareillement l'estat dudit de Champeverne, qui est de 100 livres par chacun mois durant ledit temps desdits édiffices et bastimens, estre passées et allouées es comptes et rabatues de la recepte, et commission d'icelluy Picart, commis dessusdit, par nos amez et féaux gens de nos comptes, auxquels nous mandons ainsi le faire sans difficulté, car tel est nostre plaisir, nonobstant que, en ensuivant nos ordonnances, iceux ouvrages n'ayent esté et ne soient criez et réclamez pour estre baillez et délivrez au moins disans à la chandelle, en la manière accoustumée, et quelconques autres ordonnances, tant anciennes que nouvelles, qui ont esté faittes sur le fait de nos finances et de la forme de procéder au fait des ouvrages royaux de nostre royaume, dont nous avons excepté et réservé, exceptons et réservons lesdits bastimens et édiffices de Fontainebleau, Livry et Boullongne, en desrogeant, quand à ce, ausdites ordonnances, sans préjudice d'icelle en autres choses et quelconques autres ordonnances, vestille, restrinction, mandemens ou deffenses à ce contraires. Donné à Fontainebleau le premier jour d'aoust, l'an de grâce 1528, et de nostre règne le 14º. Ainsi signé : FRANÇOIS. Contre-signé par le Roy : BRETON. Et scellé en simple queue de cire jaulne; et au-dessous est escript : Collation a esté faitte à l'original par moy, notaire et secré-

taire du Roy, le 3ᵉ de décembre 1528. Ainsi *signé* : DELA-
MALADIÈRE.

Autre copie du vidimus de certaines autres lettres patentes du Roy, nostre Sire, signées de sa main, et de maistre Anthoine Bayard, l'un de ses secrétaires, signant en finances, données à Chasteaubriant le 18ᵉ de juin l'an 1532, addressans à ses amez et féaux conseillers Jean de la Barre, chevalier, conte d'Estampes, prévost de Paris et premier gentilhomme de sa chambre, et Nicolas de Neufville, aussy chevalier, et secrétaire de ses finances, par lesquelles et pour les causes y contenues qui sont que, comme cy devant, il les ayt, l'un d'eux en l'absence de l'autre, commis, ordonnez et députez à faire les pris et marchez qu'il conviendroit faire pour le fait de ses bastimens de Fontainebleau, Boullongne, Livry, et soit ainsy que depuis ladite charge et commission Il ayt voulu et ordonné autres bastimens et édiffices estre faits en ses chasteaux de Saint Germain et Villiers Cotterets, à cette cause soit requis et nécessaire leur faire expédier autres lettres de commission et pouvoir sur ce, pourquoi confians à plain de leurs personnes, sens, loyautées, expériences et bonnes diligences, Il les a commis, ordonnez et députez, commet, ordonne et député par cesdites lettres à faire par eux, et l'un d'eux en l'absence de l'autre, les pris et marchez qui seront nécessaire estre faits pour le fait et perfection et accomplissement de sesdits bastimens de Fontainebleau, Boullongne, Livry, Saint Germain en Laye, et de sesdits chasteaux du Louvre et Villiers Cotterets et lesdites fontaines, avec tous les maçons, charpentiers, couvreurs, plombeurs, serruriers, menuisiers, vitriers et autres ouvriers, ordonner des paiemens des frais, mises et despences qu'il conviendra pour ce faire, tant pour l'estat de sesdits bastimens, comme pour voiage, remboursemens,

récompenses et autres frais extraordinaires qui en dépendent, et sur ce signer et expédier les roolles, cayers, ordonnances et mandemens en forme deue qui seront nécessaires pour servir à l'acquit de celuy qui est ou sera commis à tenir le compte et faire le payement desdits bastimens, le tout selon les opinions, advis et contrerolles de ses chers et bien amez varlets de chambres ordinaires, Pierre Paule et Pierre Deshostels, lesquels, entendu que sesdits bastimens sont en divers lieux, Il a commis, ordonnez et députez par cesdites lettres à estre et résider ordinairement sur sesdits bastimens, ainsi que tout ce que dit est cy dessus, et autres pouvoirs et ordonnances dudit Sieur, sont plus à plain contenues esdites lettres patentes dudit vidimus, desquelles qui est cy rendu la teneur ensuit :

A tous ceux qui ces présentes lettres verront, Jean de la Barre, chevalier, comte d'Estampes, vicomte de Bridiers, baron de Verets, seigneur dudit lieu de la Barre de la Soubsterraine, de Cros et de Joy en Jozas, conseiller, chambellan ordinaire du Roy nostre Sire, premier gentilhomme de sa chambre, gouverneur et garde de la Prévosté de Paris, salut. Sçavoir faisons que l'an de grâce 1532, le mercredi 12e de mars, veismes, teismes et leusmes, mot après l'autre, les lettres patentes du Roy nostre Sire, desquelles la teneur en suit : FRANÇOIS, par la grâce de Dieu, Roy de France, à nos amez et féaulx conseillers Jean de la Barre, chevalier, comte d'Estampes, prévost de Paris et premier gentilhomme de nostre chambre et Nicolas de Neufville, aussy chevalier, secrétaire de nos finances, salut et dilection, comme cy devant nous vous ayons l'un en l'absence de l'autre, commis, ordonnez et députez à faire les pris et marchez qui conviendront faire pour le fait de nos bastimens de Fontainebleau, Boullongne, Livry, et soit ainsi que, depuis ladite charge et commission,

avons voulu et ordonné autres bastimens et édiflices estre faits en nos chasteaux de Saint Germain en Laye, le Louvre à Paris, Villiers Cotterets, et pour faire venir une fontaine en chacun de sesdits chasteaux de Saint Germain, Villiers Cottrets, à cette cause soit requis et nécessaire vous faire expédier autres lettres de commission et pouvoir sur ce, sçavoir faisons que, nous confians à plain de vos personnes, sens, loyautez, expériences et bonnes diligences, vous avons commis, ordonnez et députez, commettons, députons et ordonnons par ces patentes à faire par vous, ou l'un de vous en l'absence de l'autre, les prix et marchez qui seront nécessaires estre faits pour le fait et perfection et accomplissement de nosdits bastimens de Fontainebleau, Boullongne, Livry, Saint Germain en Laye et de nosdits chasteaux de Louvre et Villiers Cotterets et lesdites fontaines, avec tous et chacuns les maçons, charpentiers, couvreurs, plombeurs, serruriers, menuisiers, vitriers et autres ouvriers, ordonner du payement des frais, mises et despences qu'il conviendra pour ce faire, tant pour le fait desdits bastimens que pour voyages, remboursemens, récompences, et autres frais extraordinaires qui en dépendent, et sur ce, signer et expédier les roolles, cayiers, ordonnances et mandemens en forme deue qui seront nécessaires pour servir à l'acquit de celuy qui est ou sera commis à tenir le compte et faire le payement desdits bastimens, le tout selon les opinions, advis et contrerolles de nos chers et bien amez varlets de chambres ordinaires Pierre Paule, et Pierre Deshostels, lesquels; entendu que nosdits bastimens sont en divers lieux, nous avons commis, ordonnez et députez, commettons, ordonnons et députons par cesdites patentes à estre et résider ordinairement sur nosdits bastimens, haster et poursuivre le parachèvement d'iceux, les conduire et diviser et pareillement pourvoir et entendre les frais, mises et dépences qu'il y conviendra et icelles certiffier et contreroller, et aussy

signer les quittances des payemens qui en seront faits par vosdites ordonnances, signées de vous ou de l'un en l'absence de l'autre, contrerollées, certiffiées et quittancées par lesdits Paule et Deshostels ou l'un d'eux, nous voulons estre dans tel effet et valleur, et estre allouez es comptes de celuy ou ceux qui sont ou seront commis au payement et à tenir le compte desdits bastimens, comme s'ils avoient esté et estoient par nous faits et ordonnez et les roolles et ordonnances signées de nostre main, et quand à ce, nous les avons vallidez et authorisez, vallidons et authorisons par cesdites patentes signées de nostre main, par lesquelles vous mandons et à chacun de vous, chacun en son regard, que vacquiez et entendiez diligemment au fait et exécution de cette présente charge et commission et pour ce qu'il conviendra ausdits Paule et Deshostels demeurer et résider continuellement esdits lieux, à la conduitte desdits bastimens et édiffices, nous leur avons, et à chacun d'eux, donné et octroyé, donnons et octroyons, par cesdites patentes, la somme de 50 livres par chacun mois, qui est pour les deux ensemblement 100 livres par mois, pour subvenir à la despence qu'il conviendra faire à commencer du jour et datte de ces patentes jusque à ce que nosdits bastimens soient entièrement parfaits, laquelle somme ils auront et prendront par les mains de celuy ou ceux qui sont ou seront commis au payement desdits bastimens et par rapportant ces patentes ou vidimus d'icelles, fait sous scel royal, avec lesdits marchez, roolles, cayiers ordinaires et mandemens, signées et expédiées par vous ou l'un de vous et aussy contrerollées et quittancées d'iceux Paule et Deshostels ou l'un d'eux avec les certiffications et toisés qui seront faits par les maistres de nos œuvres de maçonnerie et charpenterie en nostre ville, prévosté, vicomté de Paris ou en nostre bailliage de Melun, quand aux ouvrages qui auront esté faits par marchez, à la toise ou en bloc, qui certiffieront iceux estre bien

et deuement faits selon et ensuivant lesdits marchez, ensemble les quittances d'iceux Paule et Deshostels pour l'estat que leur ordonnons, qui est de 50 livres à chacun d'eux par mois, durant le temps desdits bastimens; nous voulons les parties, frais, mises et despences qui auront esté faits pour nosdits bastimens et de ce qui en dépendra, ensemble l'estat dessusdits estre passez et allouez es comptes et rabatus de la recepte de celuy ou ceux qui payé les auront par nos amez et féaulx gens de nos comptes, ausquels nous mandons ainsi le faire sans difficulté, car tel est nostre plaisir, nonobstant que iceux ouvrages n'ayent esté et ne soient baillez et délivrez aux rabais et moins offrant à la chandelle, suivant nos ordonnances et quelconques autres ordonnances tant anciennes que nouvelles à ce contraires. Donné à Chasteaubriant, le 18ᵉ de juin l'an de grâce 1532 et de nostre règne le 18ᵉ. *Ainsi signé*, François, et au dessoubs par le Roy, Bayard et scellée de cire jaulne sur simple queue, en tesmoing de ce nous, à ce présent vidimus ou transcript, avons fait mettre le scel de ladite prévosté de Paris, ce fut fait les an et jour dessus premiers dits. *Ainsi signé*, Rohart et Pichon.

Autre copie de certaine autre copie d'autres lettres patentes du Roy, nostre Sire, signées de sa main et de maistre Jean Breton, l'un de ses secrétaires signant en finances, données à Coulombiers le 22ᵉ de janvier l'an 1535, addressans à messire Philibert Babou, chevalier, sieur de la Bourdaiziere, contenant que pour ce qu'il adviendra quelque fois, au temps qu'il n'aura pas grand empeschement à l'entour de la personne dudit Sieur, Il se pourra transporter en ses maisons et nouveaux bastimens, ainsi qu'il luy a ordonné faire durant le voiage où Il va présentement par son mandement, ledit Sieur à celle cause et affin qu'il ayt meilleur moyen de luy faire en cet endroit le service

qu'il désire et espère luy estre par lui fait, pour la certaine confiance qu'il a de sa personne et de ses sens, expérience bonne conduitte et grande diligence, l'a commis et députez par sesdites lettres, à la charge et superintendence de sesdites maisons et bastimens, tant de ceux où l'on besongne à présent es lieux de Chambort, Fontainebleau et autres quelconques que aussy de ceux que iceluy Sieur a ordonné à Loches, Chenonceau et ailleurs, et aussy conséquemment de tous les autres que ledit Sieur pourra faire cy après, en quoy faisant luy a semblablement donné et donne plain pouvoir, puissance, authorité et mandement espécial, c'est assavoir de ordonner et pourveoir à toutes les choses qui seront requises et nécessaires à sesdites maisons pour la réparation d'icelles, et à sesdits nouveaux bastimens pour la construction et parachèvement d'iceux, aussy de contraindre ou faire contraindre tous les maistres maçons, charpentiers, paintres, tailleurs, jardiniers et autres, ouvrans et besongnans es dits bastimens, à faire leur devoir, selon et ainsi qu'ils sont et seront tenus et obligez ainsi que tout ce que cy dessus et autres plusieurs points et ordonnances dudit Sieur sont à plain contenues es dites lettres patentes, de ladite copie desquelles, qui est cy rendue, la teneur ensuit :

FRANÇOIS, par la grâce de Dieu, roi de France, à nostre amé et féal conseiller et trésorier de France Philibert Babou chevalier, seigneur de la Bourdaiziere, salut et dilection. Pour ce qu'il adviendra quelque fois, que, au temps que vous n'aurez pas ayant empeschement à l'entour de nostre personne, vous vous pourez transporter en nos maisons et nouveaux bastimens, ainsi que vous avons ordonné faire durant ce voiage où vous allez présentement par nostre commandement, nous à cette cause, et affin que vous ayez meilleur moyen de nous

faire en cet endroit le service que désirons et espérons nous y estre par vous fait, pour la certaine confiance que nous avons de vostre personne et de vos sens, expérience, bonne conduitte et grande diligence, vous avons commis et députez, commettons et députons, par ces patentes, à la charge et superintendence de nosdites maisons et bastimens, tant de ceux où l'on besongne à présent es lieux de Chambort, Fontainebleau et autres quelconques, que aussy de ceux que nous avons ordonné faire à Loches, Chenonceau et ailleurs, et aussy conséquamment faire tous les autres que nous pouvons faire faire cy après, en quoy faisant vous avons semblablement donné et donnons plain pouvoir, puissance, authorité et mandement espécial, c'est assavoir de ordonner et pourveoir à toutes les choses qui seront requises et nécessaires à nos dites maisons pour la réparation d'icelles et à nosdits nouveaux bastimens pour la construction et parachevement d'iceux, aussi de contraindre ou faire contraindre tous les maistres maçons, charpentiers, paintres, tailleurs, jardiniers et autres, ouvrans et besongnant esdits bastimens, à faire leur devoir selon et ainsy qu'ils sont et seront tenus et obligez, pareillement de faire conclure et arrester avec eux, et tous autres que besoin sera, les pris et marchez qu'il conviendra faire pour les ouvrages desdites maisons, bastimens, clostures et jardins, et avec ce de ordonner de tous autres frais licites et convenables pour le fait et nécessité d'iceux, aussy des ameublemens, ornemens, décoration desdits lieux, lesquels pris et marchez, voitures et tous autres frais, ensemble vos ordonnances et les payemens qui sur ce seront faits par celuy ou ceux qui en auront la charge, nous avons, dès à présent comme pour lors, vallidez et authorisez, vallidons et authorisons, et voulons iceux payemens estre passez et allouez es comptes et rabatus des receptes et assignations de ceux qui les auront faits, sans aucune difficulté, en rapportant sur lesdits comptes le vidimus fait

soubs scel royal des susdites patentes signées de nostre main; iceux pris et marchez, vosdites ordonnances et les roolles e cayers desdits frais signez et arrestez de vous respectivement ainsy que besoin sera, avec les quittances des parties ou il eschera, et généralement de faire et faire faire pour le fait d'iceux maisons et bastimens, en toutes et chacunes les choses dessusdites, leurs circonstances et dépendences, tout ce que verrez et connoistrez estre requis et nécessaire, ainsi que ferions e faire pourrions si présens y estions, jaçoit ce que le cas requis mandement plus espécial, déclarant avoir agréable ce que par vous y sera fait; car tel est nostre plaisir. Mandons et commandons à tous nos justiciers, officiers et subjets que à vou en ce faisant obéissent et entendent diligemment, presten et donnent conseil, confort, ayde et prisons si mestier e est requis en sont. Donné à Coulombiers, le 22e de janvier 1535, et de nostre règne le 22e. *Ainsi signé* : FRANÇOIS. Par le Roy : Breton et scellé sur simple queue de cire jaulne, e plus bas est escript : Collation a esté faite à l'original de ce patentes par moy, notaire et secrétaire du Roy nostre Sire, le dernier jour de feburier l'an 1535; ainsi signé DE SAINT-MESMIN

Autre copie d'autres lettres patentes du Roy, nostre dit Sieur signées de sa main et de Me Anthoine Bayard, l'un de se secrétaires signant en finances, données à Paris le 7e de feb urier l'an 1532, addressans à nos sieurs des comptes pa lesquelles narration faite en icelles qu'il a receue l'humble supplication de son amé et féal notaire et secrétaire maistr Nicolas Picart, par luy commis à tenir le compte et faire l payement de ses édiffices et bastimens de Fontainebleau Boullongne les Paris et de la fontaine de Saint Germain e Laye, contenant qu'il a tenu ladite charge et commissio depuis le premier jour d'aoust 1528 jusqu'à présent, et icell

tient et exerce encore, dont ne lui a esté faite aucune taxation pour ses peines, vacations, frais, mises et despences qu'il luy a convenu faire, porter et soustenir à l'exercice et conduitte de ladite charge et commission, tant pour voiage qu'il a faits par plusieurs fois devers ledit Sieur et en sa court, la part où il estoit et les gens de son conseil et pour autres causes, à plain contenues es dites lettres patentes, luy a Icelui Sieur par icelle taxé et ordonné, taxe et ordonne la somme de 1200 livres par chacun an, à commencer du jour que ladite commission lui a esté baillée, et doresnavant tant qu'il la tiendra et exercera et outre veult, mande et expressément enjoinct à nosdits sieurs des comptes passer et allouer en la despence de ses comptes et rabatre de sa recepte ladite somme de 1200 livres par chacun an, sans y faire aucune difficulté, ainsi que lesdites lettres patentes, qui sont cy-rendues, plus à plain le contiennent, desquelles la teneur en suit :

FRANÇOIS, par la grâce de Dieu, Roy de France, à nos amez et féaulx les gens de nos comptes, salut et dilection. Receue avons l'humble suplication de nostre amé et féal notaire et secrétaire maistre Nicolas Picart, par nous commis à tenir le compte, et faire le payement de nos édiffices et bastimens de Fontainebleau, Boullongne, de la fontaine Saint Germain en Laye, contenant qu'il a tenu et exercé ladite charge et commission, depuis le premier jour d'aoust 1528 jusque à présent, et icelle tient et exerce encore, dont ne luy a esté faitte aucune taxation pour ses peines et vacances, frais, mises et despences qu'il luy a convenu faire porter et soustenir à l'exercice et conduitte de ladite charge et commission, tant pour voiages qu'il a faits par plusieurs fois devers nous en nostre court, la part où nous estions et les gens de nostre conseil, mesmement pour solliciter et poursuivre les assigna-

tions des deniers qui luy ont esté ordonnez, et qui estoient nécessaires pour iceux édiffices et bastimens, aussy pour avoir entretenu et sallarié plusieurs clers qui ont fait le recouvrement desdits deniers et pour en avoir fait le payement et distribution aux ouvriers qui ont besongné ausdits édiffices et bastimens, comme il a esté requis nécessaire, dont la plus grande partie des deniers de sesdites assignations sont provenus des ventes de bois extraordinaires qui ont esté faittes en nos forests de Bieve, d'Orléans, de Hallatte, de Loches, de Montfort, la Mauloy, de Crecy en Brie, de Vallois, de Laigle, et de la Craconne et du Gault prez Sezanne, lesquels deniers il a convenu aller recouvrer des receveurs particuliers de nostre domaine desdits lieux, qui les ont payez à divers et longs termes, ainsi que les termes des payemens de ses ventes de bois escheroient; au moyen de quoy a convenu faire plusieurs grands voiages aux lieux dessusdits qui sont de grandes distances les uns des autres et iceux deniers ainsi qu'ils ont esté receus, et par divers voiages faire amener et conduire par charroy et voitures aux susdits lieux de Fontainebleau et Boullongne, sur lesquels deniers ledit supliant a porté plusieurs pertes et autres intérests et dommages, nous requérant humblement luy ordonner et taxer 12 deniers tournois pour livre, d'autant que ont monté et monteront les assignations qui lui ont esté ou seront faites pour le fait et à cause de sadite charge et commission, tant pour le passé qu'il l'a tenue et exercée, que pour l'advenir durant le temps qu'il la tiendra et exercera, ou telle autre somme de deniers qu'il nous plaira, comme verrons et connoistrons que justement et loyaument il a mérité et pourra ensemblement desservir et mériter cy après et sur ce ordonner et commander lettres et mandement patent luy en estre expédiées en forme deue, à vous addressant pour luy passer et allouer en ses comptes la taxation qui luy sera par Nous faitte. Pourquoy Nous, ce considéré, après avoir veu et entendu en

nostre conseil privé le contenu en ladite requeste, et sur ce advisé et progeté quels frais, mises et despences ledit maistre Nicolas Picart peut avoir faittes et que encores luy conviendra faire jusques à l'entier parachevement des édiffices, ouvrages et réparations que nous avons intention faire faire et continuer esdits lieux de Fontainebleau et Boullongne, le tout bien regardé et débatu en nostredit conseil d'icelluy. Maistre Nicolas Picart, pour ces causes et autres considérations à ce nous mouvans, avons taxé et ordonné, taxons et ordonnons, par ces patentes, la somme de 1200 livres par chacun an, tant pour le recouvrement que de la distribution des deniers qui luy ont esté et seront ordonnez pour le fait de sadite charge et commission, et pour ses peines, sallaires et vacations, à commencer du jour que ladite commission luy a esté baillée et doresnavant tant qu'il la tiendra et exercera et laquelle somme de 1200 livres par an nous lui avons octroyez, permis et consenty, octroyons, permettons et consentons par ces dites patentes, et voulons et nous plaist qu'il ait prins et retenu et puisse prendre et retenir par ses mains desusdits deniers qui luy ont esté et seront ordonnez pour convertir et employer au fait de sadite commission, à commancer ainsi que dessus est dit; si voulons, vous mandons et expressément enjoignons que en procédant à l'examen, audition et closture dudit maistre Nicolas Picart, suppliant qu'il rendra pardevant vous du fait d'icelle charge et commission, tant pour le passé que pour l'advenir, de tout le temps qu'il l'a tenue et exercée, tiendra et exercera, vous y passez et allouez en la despence et rabatez de la recepte d'iceux ladite somme de 1200 livres par chacun an, pour ses gages, sallaires et taxations, et pour récompense desdits frais, mises, et despences et vacations qu'il lui a convenu et conviendra faire, porter et soustenir pour le fait et exercice de ladite charge et commission, et laquelle somme de 1200 livres par an, pour le temps à commencer tout ainsi que

dit est, nous voulons y estre par vous passez et allouez sans y faire par vous aucune difficulté, en rapportant seulement cesdites patentes, que pour ce nous avons signées de nostre main, car tel est nostre plaisir; nonobstant que lesdits voiages, frais, mises, et despences faites et à faire en ladite charge et commission, et les causes et considérations qui nous ont meu à faire ladite taxation audit Picart, ne vous soient autrement spécifiées et déclarées, dont nous l'avons relevé et relevons de grâce espéciale par ces dites patentes et de quelconques ordonnances, restrictions, mandemens ou deffences à ce contraires. Donné à Paris le 7ᵉ de feburier l'an de grace 1532, et de nostre règne le 19ᵉ. *Ainsi signé*: François. Par le Roi, le sieur de Montmorency, grand maistre et général de France, et autres présents; Bayard, et scellé du grand scel royal en cire jaulne, sur simple queue.

Opera et reparationes castrorum Fontisbleaudï, Nemoris Boloniæ ac fontis Sancti Germani in Laya per magistrum Nicolaum Picart, commissum ad tenendum compotum predictarum operum et reparationum pro novem annis et quinque mensibus inceptis prima Augusti 1528, et finitis ultimis decembris 1537.

Compte de maistre Nicolas Picart, notaire et secrétaire du Roy nostre Sire, et par luy et ses lettres patentes données à Fontainebleau le 28ᵉ de juillet l'an 1528, vériffiées et enterinées par nossieurs des comptes le 7ᵉ, et par le trésorier de l'espargne le 8ᵉ jour d'octobre en suivant audit an, commis, ordonné et député à tenir le compte et faire le payement de la despense des bastimens, ouvrages et édiffices que ledit Sieur a advisé et ordonné, et poura cy après adviser et ordonner estre faits au lieu et place dudit Fontainebleau, au bout de la forest de Boullongne les Paris, et de la fontaine qu'il a l'intention de faire venir, par tuyaux, en son chastel et maison

de Saint Germain en Laye, et ce des deniers que audit Picart ledit Sieur fera appointer, bailler et délivrer pour ce faire, et laquelle despence il sera tenu de faire selon et en suivant les ordonnances, roolles, pris et marchez qui en seront faits par messire Jean de la Barre, chevalier, comte d'Estampes, prévost et bailly de Paris et premier gentilhomme de la chambre dudit Sieur; Nicolas de Neufville, chevalier, sieur de Villeroy, et trésorier de France; et Pierre de Balzac, aussy chevalier; sieur d'Entragues, ou l'un d'eux en l'absence de l'autre, et par le contrerolle de Florimond de Champeverne, varlet de chambre ordinaire dudit Sieur, lesquels et chacun d'eux il a aussy à ce commis et députez, et aux gages et taxations qui, audit Picart seront cy après par ledit Sieur taxez et ordonnez, ainsi que lesdites lettres patentes, vériffication et expédition d'icelles, dont le vidimus est transcript et rendu cy devant plus à plain, le contiennent, des recepte et despence, par ledit maistre Nicolas Picart, faittes à cause desdits bastimens, ouvrages et édiffices, depuis le premier jour d'aoust, l'an susdit 1528, jusques au dernier de décembre en suivant l'an 1537, ou quel temps sont comprins 9 ans et 5 mois. Ce présent compte rendu à court part Jacques Godart, procureur dudit maistre Nicolas Picart, présent commis comme par lettres de procuration.

Recepte de maistre Guillaume Preudomme, conseiller du Roy nostre Sire, général de ses finances et thrésorier de son espargne, par quittance dudit maistre Nicolas Picart, commis par le Roy nostre Sire, à tenir le compte et faire le payement desdits ouvrages, receu en plusieurs articles la somme de 149,246 liv. 13 s. 1 d. tournois, pour employer au fait de sadite commission.

Autre recepte faitte par maistre Nicolas Picart, présentement commis des deniers des finances extraordinaires et parties casuelles.

De maistre Pierre Dapesteguy, conseiller du Roy nostre Sire, et receveur général de ses finances extraordinaires et parties casuelles, par quittance dudit Picart, la somme de 8,950 liv.

Autre recepte faitte par ledit maistre Nicolas Picart, des deniers procédans des coffres du Roy, pour estre employez ausdits bastimens et édiffices de Fontainebleau et Boullongne les Paris, la somme de 9,520 liv. 1 s.

Autre recepte faitte par ledit Picart, des deniers par lui receus, par ses quittances, d'aucuns vicomtes et receveurs ordinaires et particuliers du domaine du Roy, es charges et générallitées d'outre Seine et Yonne, Languedoc et Normandie, des deniers provenans des ventes des bois extraordinaires faittes en certaines forests, estans desdites charges et générallitez.

Receu de plusieurs générallitez, par plusieurs receveurs, pour employer au fait desdits bastimens la somme de...

Summa totalis receptæ presentis compoti :
392,791 liv. 16 s. 5 d. tournois.

Despence de ce présent compte.

Des deniers baillez par ledit maistre Nicolas Picart, à gens qui en doibvent compter :

A Martin de Troyes, commis par le Roy nostre Sire, à faire les payemens extraordinaires de ses guerres, la somme de 25,000 liv., que ledit Sieur, par ses lettres patentes signées de sa main, et de maistre Guillaume Bochetel, l'un de ses sociétaires signant en finances, données à Valence, le pénultième jour d'aoust 1536, pour employer au fait de sadite commission et entretenement de gens de guerre à pied.

Autres deniers payez par ledit maistre Nicolas Picart, présentement commis pour le fait des ouvrages de maçonnerie audit lieu de Fontainebleau, selon le devis desdits ouvrages

de maçonnerie et taille dudit lieu, avec le marché de ce fait, et passé double, pour et au nom du Roy, à Gilles le Breton, maçon, tailleur de pierre, le mardi, 28ᵉ d'avril, l'an 1528. *Signé* : N. HELYE et P. DESHOSTELS, notaires au Chastellet.

C'est le devis des ouvrages de maçonnerie qu'il convient faire pour le Roy nostre Sire, en son chastel de Fontainebleau, pour y faire et édiffier de neuf les corps d'hostels et édiffices cy après déclarez.

Et, premièrement, fault abbatre et démolir le vieil portail de l'entrée dudit chasteau et, au lieu d'icelluy, faire et édiffier un autre portail auquel il y aura une tour carrée, laquelle contiendra six toises de long ou environ par dedans œuvre, et quatre toises deux pieds et demy de largeur ou environ aussy par dedans œuvre, en forme d'un grand pavillon qui sera séparé en deux, et auquel y aura trois grandes chambres les unes sur les autres au dessus de la voûte et allée dudit portail et entrée dudit chasteau, comprins l'estage du galtas et sept petites chambres aussy les unes dessus les autres, comprins celles du reez de chaussée et les soubspendues et galtas, le tout des haulteurs que sera advisé pour le mieux. Il faut faire de neuf les murs en trois sens pour ladite tour dudit portail, et iceux murs fondés à vif fons de quatre pieds et demy d'espoisseur, depuis le vif fondement jusques au rées de chaussée, et les continuer tout contremont jusques à l'entablement, en diminuant ladite espoisseur d'un pouce et demie de retraite en retraite, avec un mur estrayé de pareille espoisseur, lequel servira à faire séparation de ladite porte et entrée et du logis des portiers, et maçonner tous les ouvrages de maçonnerie de bloc, chaux et sable, et au pourtour d'iceux, au rées de chaussée, ériger trois assises de pierre de taille de grosseur, dont la 2ᵉ sera garnie de piédestrat, la 3ᵉ fera la retraicte;

et ériger aussi audit portail les bées de l'entrée d'icelle, qui sera de largeur et hauteur qu'il appartiendra, et qu'il sera advisé pour le mieux à faire les piédroicts et jambages de sesdites bées d'icelluy portail et entrée aussy de pierre de taille de grès, et faire aussy de ladite pierre de taille trois doubleaux sur ledit portail et entrée, dont l'un soubs le corps de mur de costé de la court, l'autre joignant le mur du costé de l'entrée de devant par dehors œuvre, et l'autre par voye et entre les doubleaux, voûtes de maçonnerie, de moillon, chaulx et sable, en forme dance de pannier, et faire la voulsure aussy de pierre de grès sur les piédroicts de l'entrée de devant au dessoubs de l'un desdits doubleaux, et ériger les feulleures qu'il appartiendra, et faire et ériger esdits murs de ladite tour, toutes les bées d'huisseries qu'il appartiendra, lesquelles seront de pierre de taille de grez, et outre ériger les croisées et demy croisées qu'il appartiendra pour les chambres et garderobbes de ladite tour, dont les pieds droicts, voulsures et appuys seront de pierre de grès, et les remplages seront de pierre de liais de Nostre Dame des Champs les Paris, et ériger aussi de pierre de taille de grès les chesnes qu'il appartiendra pour porter les bouts des poutres des plancher, et autres chesnes et encoignures qu'il appartiendra, portans contrepilliers par dehors de la saillie des retraictes et de la largeur qu'il appartiendra, garnies de chapiteaux de façon honeste, et faire et ériger au pourtour d'iceux murs les arquitraves, corniches et entablemens qu'il appartiendra, le tout de pierre de taille de grès de façon honeste et de la saillie qu'il appartiendra, et sur le devant dudit portail, aux costez d'icelluy entre ladite tour, fault faire et ériger hors œuvre deux petites tours carrez pour servir de cabinets, en l'une desquelles petites tours, qui contiendra treize pieds de long ou environ, sur onze pieds et demy de largeur ou environ, y aura sept cabinets l'un sur l'autre, et en l'autre petite tour, qui contiendra unze

pieds et demy en carré par dedans œuvre, y aura aussy six cabinets l'un sur l'autre, comprins le galtas, et faire les murs au pourtour desdites deux petites tours d'iceux cabinets de telles espoisseurs et haulteurs que les murs de ladite tour dudit portail, et garnis de trois assises de pierre de taille au reez de chaussée et faire les encoignures aussy de la pierre de taille de grez, depuis le reez de chaussée en amont jusques à l'entablement, lesquelles encoignures porteront contrepilliers par dehors œuvre, depuis la première corniche en amont de chacun costé desdites encoignures, lesquels contrepilliers seront de la largeur qu'il appartient, et de saillie selon les retraictes et garnis de chapiteaux comme ceux devant déclarez, et faire aussy les arquitraves, corniches et entablemens de pierre de taille de grez, tout au pourtour desdits cabinets, ainsi que à ladite tour dudit portail, et y faire et ériger les demies croisées et autres bées et fenestres qu'il appartiendra pour iceux cabinets, dont les piédroicts et voulsoueres seront de pierre de taille de grès, lesquels piedroicts seront garnis de contrepilliers portans basse et chapiteau, arquitrave, frize, corniche et frontepie, ainsi qu'il appartient, et le reste sera maçonné de maçonnerie de bloc, chaux et sable, et crespir tous les murs, tant de ladite tour, dudit portail, que desdits cabinets de fin crespis de chaux par dehors œuvre, et les enduire de fin enduict dechaulx par dedans œuvre.

Item à ladite tour dudit portail, fault faire ériger les lucarnes qu'il appartiendra, dont les piédroicts et voulsoueres seront de pierre de grès, et les remplages seront de pierre de liais de Notre Dame des Champs de Paris, lesquelles lucarnes seront garnies de contrepilliers portans basses et chapiteaux, frizes, corniches et frontespie, ainsi qu'il appartient.

Item sur le devant de ladite tour dudit portail et entrée desdites deux petites tours desdits cabinets, fault faire et ériger trois estages de petites galleries, lesquelles seront à la

hauteur et allignemens des estages des chambres de ladite tour, et pour porter lesdites galleries ou terrasses, fault ériger douze coullonnes qui est en chacun estage quatre coullonnes, lesquelles coullonnes seront de pierre de grès chacune d'une pierre de la hauteur desdits estages, et d'une pierre de gros en diamètre et de façon ronde, portant piédestrave, basse et chapiteaux, ainsi qu'il appartient, et sur lesdites coullonnes ériger six arceaulx pour soustenir et porter lesdites terrasses en forme de galleries, lesquels arceaulx se arracheront de dessus lesdites coullonnes et porteront molure honeste, ainsi qu'il appartient.

Item sur les dits arceaux fault faire trois voutes pour les dits trois estages de terrasses ou galleries, dont les deux premières seront plattes, faittes de pierre de liais de Nostre Dame des Champs les Paris, en forme de parquets ravallez portans molure honeste, et la troisième sera de pierre de grès en forme d'ance de pannier aussy à parquets ravallez portans molure honeste, et sur les dites trois voutes faire trois terrasses de grand parement dudit liais de Nostre Dame des Champs les Paris, maçonnez à petits joincts ainsi qu'il appartient.

Item pour les appuis et garde fols des trois terrasses en forme de galleries, fault continuer les frizes, arquitraves, corniches et entablemens de pierre de taille, de grès, de telle façon, hauteur et alignement que ceux desdits cabinets et tour dudit portail, devant déclarez, bien et deuement ainsy qu'il appartient.

Item fault faire une vis pour servir à monter audit pavillon sur ledit portail et ausdits cabinets devant déclarez et pareillement en la gallerie qui sera sur les offices cy aprez déclarez, laquelle vis sera ronde hors d'œuvre dedans la cour dudit chasteau, joignant l'encoignure de la dite tour d'icelluy portail du costé des dits offices et aura icelle vis 10 pieds ou environ dedans œuvre et fault faire les murs au pourtour d'icelle de telle matière que les murs de ladite tour dudit por-

tail a trois pieds d'espoisseur par diminution d'un poulce et demy de retraicte en chacun estage jusques à l'entablement de la hauteur d'icelle tour et y ériger trois assises de pierre de grès au reez de chaussée avec les arquitraves, corniches et entablement comme en la dite tour et cabinets, et aussy les bées de fenestres qu'il appartiendra, lesquelles seront toute de pierre de grès, feullées et chamframetés, ainsi qu'il appartient, et faire à l'entrée de ladite vis une porte de pierre de taille de grès, tant les piedroits que la voulsure, lesquels piedroits seront faits en forme de pilliers ronds, d'une pierre, garnis de piedestrac, basse et chapiteau, arquitrave, frize, corniche et frontespie remply des devises du Roy selon l'ordonnance de Florimond de Champeverne, varlet de chambre ordinaire du Roy, avec le sueil des marches hors œuvre à l'entrée de ladite vis et le pallier du reez de chaussée, lequel sueil, marches et pallier seront de pierre de liais de Nostre Dame des Champs les Paris, et outre ériger en ladite vis une bée d'huisserie de pierre de taille de grès, de la hauteur et largeur que sera advisé pour le mieux, dessoubs la coquille des marches d'icelle pour servir d'entrée à l'endroit d'une descendue qui sera faitte pour descendre le vin es caves sous les dits offices cy après déclarées.

Item en ladite vis fault ériger trois marches de pierre de taille de grès portant noyau pour porter le noyau de bois de ladite vis et faire la maçonnerie de plastre des marches la hauteur dudit noyau de bois, ainsi qu'il appartient.

Item fault démolir et restablir tout ce qui est mauvais et corrompu du gros mur vieil d'entre ladite tour dudit portail et le vieil corps d'hostel joignant, et embrasser ledit mur dedans son espoisseur pour y ériger les cheminées qu'il appartiendra et hausser iceluy mur de la hauteur qu'il appartiendra pour ladite tour et pour l'édiffice du dit corps d'hostel de maçonnerie, de bloc, chaux et sable en ensuivant son espoisseur,

et y ériger les huisseries qu'il appartiendra, lesquelles seront de pierre de taille de grès.

Item au dessus dudit portail dedans ladite tour fault faire la maçonnerie de chaux et sable par tous les planchers des chambres et garderobbe d'icelle tour, avec la maçonnerie des planchers des cabinets devant déclarez et la maçonnerie de bricque des cloisons des dites garderobbes et des lambris des galtas ainsi qu'il appartient.

Item fault faire toutes les cheminées qu'il apartiendra ausdites chambres et garderobbes de ladite tour et ausdits cabinets devant déclarées, comprins les galtas dont les jambages, sommiers et clanceaux des manteaux des cheminées des deux grandes chambres d'audessus dudit portail seront de pierre de grès, c'est assavoir lesdits jambages en forme de pilliers ronds chacun d'une pierre et garnies de piédestrac, basse et chapiteau aussy chacun d'une pierre, et le clanceau d'une seule pierre, lesquels sommiers et clanceaux porteront arquitrave, frize et corniche de façon honneste ainsi qu'il apartient, et le résidu tant desdits manteaux que des tuyaux desdites cheminées et aussy les jambages, tuyaux et manteaux des autres cheminées de ladite tour au dessus du dit portail et desdits cabinets, seront de maçonnerie de bricque, chaulx et sable, maçonnez ainsi qu'il appartient et sera advisé pour le mieux, et en ce faisant, faire la maçonnerie qu'il apartiendra pour les retraicts que seront érigés en l'angle entre ledit portail et les offices du costé du grand jardin, et pareillement d'une petite vis dedans œuvre pour servir à monter ausdits retraicts ainsi qu'il appartient et qu'il sera advisé pour le mieux.

Item fault réédiffier de neuf les deux corps d'hostel de présent en masure entre ladite tour du dit portail devant déclarez et la grosse vieille tour dudit chasteau, esquels deux corps d'hostel y aura deux chambres, garderobbes et salle

tant par bas que par hault, le tout des hauteurs, essaulcemens, longueurs et largeurs qu'il sera advisé pour le mieux et faire servir les vieils murs desdits deux corps d'hostel en y faisant les réparations et haulsemens qui seront cy après déclarés.

Item il fault aussi réédifier de neuf les trois corps d'hostel qui sont outre ladite vieille tour jusques au pavillon cy après déclaré, qui sera édiffié pour le logis de messieurs les enfans, esquels trois corps d'hostels y aura salles, chambres et garde-robbes en trois estages l'un sur l'autre, comprins icelluy du reez de chaussée et celuy du galtas et faire servir les vieils murs du pourtour desdits trois corps d'hostels, et les restablir, perser et hausser ainsi qu'il appartient, et sera cy après déclaré.

Item en la masure, estant au bout desdits trois corps d'hostels, faut faire et ériger un corps d'hostel neuf en forme de pavillon de quatre toises en carré, ou environ, à prendre par dedans œuvre pour le logis de messieurs les enfans, de pareille hauteur que le pavillon qui sera sur ladite tour dudit portail de l'entrée dudit chasteau, et que le pavillon qui sera sur ladite vieille tour ou de telle hauteur qu'il sera advisé pour le mieux et, pour ce faire, fault faire de neuf la plus grande partie des vieils murs et les hausser de la hauteur qu'il appartient ainsy que cy après sera déclaré et faire lesdits haulcemens pour le pavillon sur lesdits vieils murs en trois sens de trois pieds d'espoisseur à l'endroit du premier estage au dessus dudit reez de chaussée en continuant tout contremont par diminution selon les retraictes de chacun estage, et en ce faisant refaire de neuf le pan de mur dudit corps d'hostel en forme de pavillon du costez de la court de trois pieds et demy d'espoisseur au reez de chaussée jusques au premier estage au dessus dudit reez de chaussée et de là en amont sera continué en diminuant ladite espoisseur selon les retraictes ainsi qu'il appartient.

Item fault faire un gros mur pour faire la séparation dud[it] pavillon dudit logis de mesdits sieurs les enfans, du costez des dits trois corps d'hostels devant déclarez, lequel gros mur ser[a] de quatre pieds d'espoisseur en fondement et de trois pied[s] d'espoisseur depuis le reez de chaussée en amont jusques [à] l'entablement de la couverture dudit pavillon maçonné d[e] bloc, chaux et sable, et y ériger les bées d'huisseries qu'il ap[-]partiendra de pierre de taille de grès ainsi qu'il sera advis[é] pour le mieux.

Item fault refaire tout ce qui sera trouvé mauvais de tou[s] les vieils murs de tous et chacuns les corps d'hostels, tours e[t] édiffices cy devant déclarez, depuis ledit portail neuf de la dite entrée du dit chasteau jusques audit pavillon de mesdit[s] sieurs les enfans, de telles espoisseurs que sont iceux murs tan[t] du costé devers la court que du costez des jardins et de la rue et en iceux vieils murs ériger toutes les bées d'huisserie[s] croisées, et demy croisées qu'il appartiendra, toutes lesquelle[s] huisseries seront de pierre de taille de grez et pareillement le[s] pieds droicts escoinçons et embrasemens desdites croisée[s] et demies croisées ainsi qu'il appartient; et si seront aussy d[e] pierres de grès les bendes de devant des voulsures d'icelle[s] croisées et demies croisées et tous les remplages et appuy[s] d'icelles croisées seront de pierre de liais de Nostre Dame de[s] Champs les Paris, portans molure honeste et crespir tous iceu[x] vieils murs de fin crespis de chaulx et sable par dehors œuvr[e] et les conduire de fin enduit de chaux par dedans œuvre ains[i] qu'il appartient, et outre, dedans les espoisseurs des murs d[e] la dite grosse vieille tour faire les embrassemens à l'endro[it] et aux costez des croisées d'icelle tour pour servir de siéges e[t] pour avoir plus grand place ainsi que sera advisé pour l[e] mieux toutes lesquelles croisées de ladite grosse vieille tour faut faire de pierre de taille de grès par les piédroicts et voul[-]seures de devant et par les escoinçons de dedans œuvre et le[s]

remplages seront de pierre de liais de Nostre Dame des Champs
les Paris et faire et ériger une grande bée d'huisserie pour
entrer au reez de chaussée de ladite tour joignant l'angle
et encoigneure d'icelle tour ou de présent y a une vieille,
laquelle huisserie sera de pierre de grès par les piédroits et
voulsoures de devant du costez de la court, lesquels piédroicts
porteront pilliers carrez enrichis de candélabres et garnis de
basse, chapiteau, arquitrave, frize, corniche, laquelle frize
sera enrichie de feuillages, salmandes et autres enrichissemens
et ériger un chapiteau au dessus de ladite corniche portant des
armoiries et devises du Roy et enrichissemens de roulleaux et
poteries ainsi qu'il sera advisé pour le mieux.

Item fault faire les haulcemens des murs sur tous les vieils
murs desdits corps d'hostels devant déclarez, lesquels haul-
cemens tant du costé de ladite court que dudit costez des
jardins et rue seront maçonnez de bloc, chaux et sable de
deux pieds d'espoisseur jusques à la haulteur de la première
corniche, et de là en amont de vingt poulces d'espoisseur,
pour ce qu'il sera faitte retraicte de quatre poulces à cause
des contrepilliers et en iceux murs faire et ériger toutes les
chesnes de pierre de taille de grès qu'il appartiendra pour
porter les bouts des poutres des planchers, lesquelles chesnes
porteront contrepilliers par dehors œuvre de la saillie et lar-
geur qu'il appartient et sera advisé pour le mieux, garnis de
chapiteaux, arquitraves, corniches, et entablemens, et conti-
nuer toutes lesdites arquitraves, corniches et entablemens, de
ladite pierre de taille de grès, tout au pourtour d'iceux pans de
murs, d'iceux corps d'hostels, vieille tour et édiffices, lesquels
arquitraves, corniches et entablemens seront tous d'un niveau
de ceux de la tour neufve dudit portail cy devant déclaré et
outre, en iceux haulcemens faire et ériger toutes les croisées,
demies croisées et bées de fenestres qu'il appartiendra dont les
piédroicts et voulsoueres seront de pierre de grès, et les rempla-

ges seront de pierre de liais de Nostre Dame des Champs les Paris, et enduire iceux murs de fin enduit de chaulx par dedans œuvre et les crespir de chaux et sable par dehors œuvre, ainsi qu'il appartient.

Item fault faire tout ce qui sera trouvé de mauvais de vieils murs qui séparent lesdits corps d'hostels et édiffices par dedans œuvre et les haulser de la hauteur qu'il appartient des espoisseurs qu'ils sont de présent et y ériger toutes les bées d'huisseries qu'il appartiendra, toutes de pierre de taille de grès ainsi qu'il sera advisé pour le mieux et les embraser dedans les espoisseurs pour l'érigement des cheminées.

Item fault faire tous les murs estayez qu'il convient faire pour les séparations des chambres, garderobbes et allées des dits corps d'hostels et édiffices tout de maçonnerie de bloc, chaulx et sable, dont les uns seront de deux pieds d'espoisseur et autres de 16 poulces et autres de 12 poulces d'espoisseur, et enduire tous les murs de fin enduit de chaulx tant d'un costé que d'autre et en iceux ériger tous les bées d'huisseries qu'il apartiendra lesquelles seront de pierre de taille de grès ainsi que sera advisé pour le mieux.

Item fault faire et ériger quatre autres vis hors œuvre dedans la court dudit chasteau dont les deux chacune de dix pieds dedans œuvre, l'autre de la largeur qu'elle est de présent, l'autre de dix, et la quatriesme de huict à neuf pieds dedans œuvre dedans le trangle qui est entre l'édiffice où sera le dit pavillon du logis de mes dits sieurs les enfans, et le pignon de la grande masure où sera la grande salle pour le guet, lesquelles vis seront fondées deuement de maçonnerie, de bloc de chaulx et sable, et en chacune d'icelles fault ériger trois ou quatre assises de pierre de taille de grès au reez de chaussée et maçonner les serches et clostures d'icelles vis aussy de maçonnerie, de bloc, chaulx et sable, de 22 poulces d'espoisseur au reez de chaussée et les continuer tout contre-

mont en diminuant ladite espoisseur d'un poulce et demy en chacune retraicte et en icelles vis ériger toutes les bées d'huisseries et fenestres qu'il appartiendra, toutes de pierre de taille de grès dont les huisseries des entrées d'icelles quatre vis sur ladite court seront de telle et semblable façon que celle de la vis devant déclarée qui sera faitte de neuf pour servir à la tour du portail et entrée dudit chasteau cy devant déclaré et garnies aussy de marches, sueils et palliers aux entrées d'icelles huisseries lesquelles marches, sueils et palliers seront de liais de Nostre Dame des Champs les Paris comme à ladite vis de ladite tour dudit portail et en icelle vis faire et continuer les arquitraves, corniches et entablemens de pierre de taille de grès comme ausdits corps d'hostels.

Item en chacune d'icelle vis fault faire au reez de chaussée trois marches de pierre de taille de grès portans noyau et faire la maçonnerie de plastre des autres marches tout contremont à l'endroit de la hauteur du noyau de bois d'icelle vis, ainsi qu'il appartient.

Item en l'angle dessus dit de ladite grosse vieille tour à l'endroit du premier estage d'audessus du reez de chaussée fault faire et ériger un demy rond en forme d'allée en saillie hors œuvre pour entrer dudit corps d'hostel de Madame en ses chambres dedans icelle tour, ou pour en faire de petits cabinets ainsi qu'il sera advisé pour le mieux, et ériger dedans ladite angle des encorbeillemens de pierre de taille de grès, en forme de cul de lampe, pour porter ledit demy rond, lequel cul de lampe sera enrichi de feuillages, roulleaux et mollure honeste, et audessous desdits encorbeillemens asseoir et ériger les arquitraves et corniches aussy de pierre de taille de grès, en ensuivant celles de ladite tour et corps d'hostels et continuer ledit demy rond tout contremont de maçonnerie de bloc, chaulx et sable jusques à six pieds de hault ou environ au dessus de l'entablement dudit corps d'hostel, pour en-

trer des galtas d'iceluy corps d'hostel en la dite tour et ériger les arquitraves et entablemens selon ceux de ladite tour et corps d'hostels, avec un autre entablement au dessus sous la couverture d'icelluy demy rond aussy de pierre de taille de grès et y ériger les bées et fenestres qu'il appartiendra, lesquelles seront pareillement de pierre de taille de grès et le résidu du demy rond sera maçonné de maçonnerie de bloc, chaulx et sable d'un pied d'espoisseur ou environ, crespi de fin crespis de chaulx et sable par dehors œuvre et enduit de fin enduict de chaux par dedans œuvre, et en ce faisant ériger audit corps d'hostel tous les huisseries qu'il appartiendra pour les entrées dudit demy rond, lesquelles huisseries seront de pierre de taille de grès comme les autres huisseries de dedans les autres corps d'hostels.

Item faut faire et ériger un petit édiffice pour servir de cabinets pour ledit logis de Madame, lequel édiffice contiendra quinze pieds de long et douze pieds et demy de largeur, ou environ, par dedans œuvre dont partie sera enclavée dedans œuvre et l'autre partie hors œuvre sur le jardin, et pour ce faire fault faire et ériger dedans ledit jardin deux pilliers fondez deuement à vif fons de maçonnerie, de bloc, chaulx et sable jusques au reez de chaussée et de là en amont faire lesdits deux pilliers de quartiers de pierre de taille de grès, de quatre pieds de long et de deux pieds d'espoisseur, portans contrepilliers en deux sens par dehors et arracher de dessus lesdits pilliers un arceau et demy, aussy de pierre de taille de grès, qui seront à la hauteur du premier estage et champfraints par dessous sur les airestes et au dessus desdits pilliers et arceaulx faire et ériger les pans des murs en trois sens au pourtour dudit édiffice d'iceux cabinets et de telle espoisseur que les haulcemens des murs desdits corps d'hostels et de pareille hauteur que seront iceux pans de murs desdits corps d'hostels, dont les deux encoigneures seront de pierre de taille

de grès, portans contrepilliers en deux sens garnis d'arquitraves, enchappemens et entablemens, et maçonner lesdits murs de bloc chaulx et sable crespis de fin, crespis par dehors œuvre, et enduicts de fin enduict de chaulx par dedans œuvre, et continuer tout au pourtour d'iceux lesdites arquitraves, corniches et entablemens de pierre de taille de grès, ainsi que audit corps d'hostels, et en ce faisant, ériger ausdits murs les bées et fenestres bastardes qu'il appartiendra pour donner jour et clarté ausdits cabinets, lesquelles bées de fenestres seront pareillement de pierre de taille de grès.

Item et pour l'autre closture desdits cabinets fault faire par dedans œuvre un mur par forme d'esquerre de maçonnerie de bloc, moillon, chaulx et sable, de telle espoisseur que les murs de dehors œuvre et enduict de fin enduict de chaulx tant d'un costé que d'autre, lequel mur sera fondé en partie sur le gros vieil mur et en autre partie sur une poutre dudit premier estage d'au dessus du recz de chaussée et se continura de pareille haulteur que lesdits murs de dehors œuvre pour porter la charpenterie du pavillon d'audessus et en ce faisant fault faire et ériger les bées d'huisseries qu'il appartiendra pour les entrées desdits cabinets ainsi qu'il sera advisé pour le mieux, lesquelles huisseries seront de pierre de taille de grès.

Item fault faire et ériger une vis pour servir à descendre desdits cabinets audit jardin, laquelle vis aura six pieds dedans œuvre et sera érigée hors œuvre en la grande angle sur ledit jardin et sera maçonnée de pareilles matières et façons que les autres vis devant déclarées, excepté que l'huisserie ne sera si grande, et sera seullement une petite huisserie de plain œuvre sans enrichissement, et dedans ladite vis faire les marches de maçonnerie de plastre pour le noyau de bois, ainsi qu'il appartient.

Item fault abattre et démolir partie de la maçonnerie des vieilles tournelles, estans par dehors œuvre, au pourtour desdits

vieils corps d'hostels et refaire de neuf partie desdites tournelles de telles matières, espoisseurs, et ordonnance que lesdits murs desdits haulcemens desdits corps d'hostels, ou de telle espoisseur qu'il sera advisé pour le mieux, et en icelles ériger les arquitraves, corniches et entablemens de pierre de grès, comme en iceux corps d'hostels, et pareillement les bées d'huisseries et fenestre qu'il appartiendra et restablir le résidu de la vieille maçonnerie desdites tournelles et les appliquer à cabinets, ou ainsi qu'il sera advisé pour le mieux.

Item fault faire et ériger une petite montée en forme de rampan par dehors œuvre contre et autour de l'une desdites tournelles qui servira de cabinet à la garderobbe du Roy, nostre dit Sieur, pour descendre de ladite garderobbe dudit Sieur en son jardin, et faire la fondation de ladite montée en forme de rampan de maçonnerie, à masse de moillon, chaulx et sable, depuis le vif fondement jusques au reez de chaussée, et au dessus dudit rées de chaussée faire les murs dudit rampan au pourtour de ladite montée, tout de carreaux de pierre de grès jusques à la hauteur desdites marches de ladite montée, laquelle aura quatre pieds de largeur ou environ, et se continura depuis ledit reez de chaussée dudit jardin jusques à la garderobbe et cabinet dudit Sieur au premier estage d'iceluy reez de chaussée et faire le paillier et marches d'icelle descendue en forme de rampan de pierre de taille de grès et faire les entailles dedans lesdites marches et pierre de grès pour sceller et asseoir les appuis et gardefols d'icelle montée, lesquels appuys et gardefols seront de fer.

Item fault faire et ériger deux fosses de retraicts, l'une dedans la vieille tournelle qui est à l'endroit du coulde sur la place vers l'estang et l'autre dedans la place triangle qui est derrière la vis du pavillon dessusdit du logis de Messieurs les enfans, joignant le pillon de la grande masure où sera la grande salle du guet cy après déclarée, et faire la maçonnerie

des murs, voultes et tuyaux desdits retraicts de maçonnerie, de bloc de chaulx et sable, et les siéges et eventoueres desdits retraicts de maçonnerie, de brique, chaulx et sable, ainsi qu'il sera advisé pour le mieux.

Item en l'angle et triangle, qui est devant ladite vis dudit pavillon de mesdits Sieurs les enfans, sur et en la court dudit chasteau, joignant ledit pavillon de ladite masure où sera ladite grande salle du guet, à l'endroict où sera la porte et entrée d'icelle salle, fault faire et ériger un perron en forme d'une terrasse, tant pour oster la difformité dudit triangle, que pour servir à couvrir le devant desdites entrées, tant de la grande salle que de ladite vis dudit logis de mesdits Sieurs les enfans, et sur laquelle terrasse l'on pourra aller et venir d'icelluy pavillon de mesdits Sieurs les enfans et sera ledit perron garny de quatre coullonnes rondes de pierres de grès, chacune d'une pièce de la haulteur qu'il appartient, et d'un pied de gros en diamètre, portans piedestail, basse et chapiteau, et sur lesdites quatre coullonnes ériger deux arceaux portans mollure honeste aussy de pierre de taille de grès, et une voulte platte de pierre de liais de Nostre Dame des Champs les Paris, en forme de parquets ravallez portans mollure honeste et sur ladite voulte paver ladite terrasse de grand pavemens de liais, dudit lieu de Nostre Dame des Champs les Paris, maconné à petits joincts et mis à pente suffissante et faire l'appuy et gardefol de ladite terrasse de pierre de taille de grès garnie d'arquitrave, frize et corniche ainsi que les petites terrasses devant déclarées, qui seront faittes sur le devant du portail de l'entrée dudit chasteau.

Item fault réédifier le grand corps d'hostel en masure qui contient quatorze toises de longueur, et six toises trois pieds un quart de largeur ou environ, au reez de chaussée, pour appliquer tout l'estage du reez de chaussée dudit grand corps d'hostel à une grande salle de ladite longueur et largeur pour

le guet, et le premier estage d'audessus du reez de chaussée sera en grand galtas soubs le comble auquel y aura chambres et quatre garderobbes et allée pour oster la subjection d'icelles et faut refaire de neuf parties des murs et pignons, dudit grand corps d'hostel, et tout ce qui en sera trouvé de mauvais, et restablir le résidu desdits pans de murs et pignons, faire les haulcemens d'iceux jusques à hauteur suffisante pour lesdites chambres et garderobbes qui seront audit galtas, dudit premier estage au dessus de ladite grande salle et faire toutes les bées d'huisseries, croisées et demies croisées qu'il appartiendra pour ledit corps d'hostel, tant d'un costé que d'autre de pierre de taille de grès, et les appuis et remplages d'icelles croisées et demies croisées seront de pierre de taille de liais de Nostre Dame des Champs les Paris, et ériger aussy en iceux murs les arquitraves et corniches qu'il appartiendra, de pierre de taille de grès de la façon, arquitraves et corniches, des corps d'hostels devant déclarées, laquelle première corniche servira d'entablement soubs l'esgout de la couverture du comble de dessus ladite grande salle, et en ce fault faire et ériger les allées dedans l'espoisseur du pan du mur de ladite grande salle du costé de derrière et en l'espoisseur du pignon d'icelle grande salle du costez des prés dudit lieu de Fontainebleau, lesquelles allées seront en partie portées sur encorbellemens par dehors œuvre ainsi qu'elles le soulloient d'ancienneté, et couvrir lesdites allées de pierre de grès et audessus desdites pierres de grès, mettre et asseoir des pierres de liais de Nostre Dame des Champs les Paris pour le pavement de la terrasse au dessus d'icelles allées, taillées et mises à pante suffissante pour la vuydange des eaues, et faire des gardefols au dessus desdites terrasses, lesquels gardefols seront de pierre de taille de grès à hauteur d'appuyes portans arquitraves, frizes et corniches ainsi qu'il appartient et faire une vis ronde hors œuvre au bout du pignon de ladite grande salle dudit

costez des prez de telles matières que les vis devant déclarées et ainsi qu'il sera advisé pour le mieux.

Item joignant le pan de mur de ladite grande salle en retournant par forme d'esquerre du costé du portail neuf de l'entrée dudit chasteau, dont mention est faitte au premier article de ce présent devis, fault laisser une place de la longueur de six toises dedans œuvre de telle longueur que sera advisé pour le mieux pour y faire et ériger une chappelle quand sera le bon plaisir du Roy nostredit Sieur de ce faire.

Item entre ladite place qui sera délaissée pour ladite chappelle et la tour du pavillon dudit portail, faut faire et ériger un corps d'hostel de quinze toises de long ou environ, et de dix-huit pieds de largeur ou environ, par le reez de chaussée et par dedans œuvre, dont l'estage du reez de chaussée sera applicqué à quatres offices, deux cuisines et un revestière pour servir à ladite chapelle, et l'estage d'au dessus sera appliqué à gallerie, et pour ce faire fault restablir le gros vieil mur de derrière et le hausser et maçonner de telle façon, espoisseur et matières, que seront les restablissemens et haulcemens des murs des corps d'hostels devant déclarés et de la hauteur qu'il apartiendra et y ériger les bées de fenestres, arquitraves et corniches ainsi que es corps d'hostels, et faire le pan de mur sur la court pour ledit corps d'hostel desdits offices, de maçonnerie de bloc, chaulx et sable de deux pieds et demy d'espoisseur depuis le bon fondement jusques au reez de chaussée, et audit reez de chaussée de deux pieds d'espoisseur et de là en amont continuer ledit pan de mur en diminuant d'un poulce et demy en chacune retraicte et audit mur ériger audit reez de chaussée trois assises de pierre de taille de grès, et y ériger aussy toutes les bées d'huisseries, croisées et demies croisées qu'il appartiendra, lesquelles seront de pierre de taille, c'est assavoir les piedroicts et voulsoueres de pierre de grès et les remplages des croisées et demies croisées de pierre

de liais de Nostre Dame des Champs les Paris, et faire aussi l'arquitrave et corniche d'iceluy pan de mur de pierre de grès, dont ladite corniche servira d'entablement, ainsi que audit corps d'hostel de ladite grande salle, et enduire lesdits murs par dedans œuvre et les crespir de fin crespis de chaulx et sable par dehors œuvre, ainsi qu'il appartient.

Item fault faire et ériger toutes et chacunes les lucarnes qu'il appartiendra et qu'il sera advisé faire pour tous les corps d'hostels et édiffices devant déclarés; toutes lesquelles lucarnes seront de pierre de taille de grès, des haulteurs qu'il appartiendra, au dessus et à l'endroit des croisées, et seront icelles lucarnes garnies de pilliers, portans basse et chapiteau, frize, corniche et frontespie, et les remplages d'icelles seront de pierre de taille de liais de Nostre Dame des Champs les Paris, portans mollure honeste, ainsi qu'il appartient.

Item faut faire la maçonnerie de bloc, chaulx et sable de toutes les aires du reez de chaussée, et sur tous les planchers de tous lesdits corps d'hostels et édiffices devant déclarés, et faire de maçonnerie de bricque, chaulx et sable, les lembris de tous les galtas d'iceux corps d'hostels et édiffices, ensemble de toutes les cloisons qu'il appartiendra pour les séparations des chambres, garderobbes et allées es lieux, ainsi qu'il sera advisé pour le mieulx.

Item fault faire toutes les cheminées qu'il appartiendra pour lesdits corps d'hostels et édiffices dont les jambages, sommiers et claveaux de celles qui serviront es salles, chambres et garderobbes du Roy nostredit Sieur, de Madame sa mère et de la Royne de Navarre, tant en l'estage du reez de chaussée que au premier estage d'au dessus et en ladite grande salle du guet, seront de pierre de taille de grès. C'est assavoir, lesdits jambages, chacun d'une pièce, portans pilliers ronds et garnis de piédestail, basse et chapiteau; lesdits sommiers aussy chacun d'une pièce, et les claveaux pareillement d'une pièce, portans

molure, arquitrave, frize et corniche, ainsi qu'il appartient.

Item le résidu desdits manteaux et aussy tous les manteaux, jambages et tuyaux de toutes lesdites cheminées qu'il conviendra en iceux corps d'hostels et édiffices devant déclarés, seront de maçonnerie de bricque, chaulx et sable, garnis de leurs astres et contrecœurs, ainsi qu'il appartient, le tout ainsi que sera advisé pour le mieux.

Item faut faire une gallerie de la longueur de trente-deux toises ou environ et de trois toises de largeur dedans œuvre, pour aller de la salle qui sera joignant la grosse vieille tour en l'abbaye, et faire les deux grands pans de murs des deux costez de ladite gallerie fondez jusques à vif fons de maçonnerie de moillon, bloc, chaulx et sable, chacun de trois pieds et demy d'espoisseur en fondement, jusque au reez de chaussée, et audit reez de chaussée, de deux pieds unze poulces despoisseur, et les continuer selon ladite espoisseur, en diminuant de trois poulces à la première retraicte, et de deux poulces à la retraicte du premier arquitrave, et de là en amont, de deux pieds et demy d'espoisseur jusques à l'entablement; lequel entablement sera de pareille hauteur et niveau que l'entablement des corps d'hostels devant déclarez, et en chacun desdits murs ériger trois assises de pierre de taille de grès, et pareillement toutes les chesnes de pierre de taille qu'il appartiendra pour porter les bouts des poutres des planchers de ladite gallerie, lesquelles chesnes porteront contrepilliers saillans par dehors œuvre, depuis la haulteur du premier plancher en amont jusques à l'entablement avec basses, chapiteaux, arquitraves, corniches et entablemens, lesquels arquitraves, corniches et entablemens se continueront tout du long desdits deux pans de murs de la haulteur, niveau, façon et ordonnance que ceux desdits corps d'hostels devant déclarez, et ériger aussy, en iceux deux pans de murs, toutes les croisées de fenestres qu'il appartiendra en l'estage de ladite gallerie dont

lesdits piédroicts et voulsoueres seront de pierre de grès par les paremens et jouées du costé de dehors œuvre, et les remplages seront de pierre de liais de Nostre Dame des Champs les Paris, portans mollure honeste; et en l'estage du reez de chaussée, fault ériger en chacun desdits deux murs, deux arceaux de pierre de taille de grès, portans parpain de la haulteur et largeur qu'il sera advisé pour le mieux pour le passage du chemin, et au résidu, ériger les bées et fenestres qu'il appartiendra aussy de pierre de taille, et en ce faisant, ériger aux deux costez de ladite gallerie deux cabinets. C'est assavoir, un de chacun costé, à l'endroit l'un de l'autre, lesquels deux cabinets auront chacun deux toises ou environ dedans œuvre en carré, et faire les murs en trois sens au pourtour desdits deux cabinets, lesquels murs seront fondez deuement, maçonnez de moillon, bloc, chaulx et sable de pareille espoisseur et hauteur que lesdits pans de murs desdites galleries, et y ériger trois assises de pierre de taille de grès, ainsi que en iceux pans de murs, et faire les quatre encoigneures desdits murs d'iceux cabinets de pierre de taille de grès, ainsi que en iceux pans de murs et faire les quatre encoigneures desdits murs d'iceux cabinets de pierre de taille de grès portans contrepilliers en deux sens depuis le premier plancher jusques à l'entablement, avec basses, chapiteaux, corniches, arquitraves, croisées et bées de fenestres de telles matières, façon et ordonnance que celles desdits murs de ladite gallerie, et enduire iceux murs dedans œuvre, et les crespir par dehors œuvre de fin crespis de chaulx et sable, ainsi qu'il appartient.

Item fault faire et ériger toutes et chacunes les lucarnes qu'il appartiendra, au dessus et à l'endroit des croisées de ladite gallerie et cabinets, lesquelles lucarnes seront de telles matières, façon et ordonnance que celles devant déclarées.

Item fault faire la maçonnerie sur les planchers de ladite

gallerie et cabinets avec la maçonnerie des cloisons de bricque qu'il conviendra, pour ériger une chapelle en icelle gallerie, au bout, du costé d'icelluy logis de Madame, et un cabinet à l'autre bout, ainsi qu'il sera advisé pour le mieux, et la maçonnerie de moillon, bloc, chaulx et sable, d'une petite montée au dessus pour descendre de ladite gallerie dedans le corps d'hostel de ladite abbaye, et restablir ce qu'il conviendra restablir du vieil mur dudit corps d'hostel d'icelle abbaye, au bout et à l'endroit de ladite gallerie et y ériger une bée d'huisserie et haulser ledit vieil mur de la hauteur qu'il appartiendra de maçonnerie de bloc, chaulx et sable, de la hauteur qu'il est de présent.

Item fault faire cinq cheminées de bricque pour servir tant en ladite gallerie que aususdits cabinets es lieux et endroits qu'il sera advisé pour le mieux.

Gilles le Breton, maçon, tailleur de pierre, demeurant à Paris, promet de faire et parfaire bien et deuement, au dire d'ouvriers et gens en ce connoissans, pour le Roy nostre Sire, en son chasteau de Fontainebleau, tous et chacuns les ouvrages de maçonnerie et taille à plain contenus et déclarés au devis cy devant escript, dont il a déjà encommencé à besongner en partie pour les corps d'hostels, pavillons, cabinets, galleries et autres édiffices spécifiez par ledit devis et selon le contenu en icelluy et pour ce faire sera tenu ledit Gilles le Breton quérir et livrer toute la pierre de taille de grès et moillon qu'il poura prendre et choisir au dit lieu de Fontainebleau et es environs, es lieux les plus convenables, liais de Nostre Dame des Champs les Paris, la taille de pierre de grès et liais, bricque, chaulx, sable, cheriages et voictures tant par eau que par terre, démolitions et descombres, eschaffaux et engins, peine d'ouvriers et aydes et autres choses à ce néces-

saires le tout à ses despens touchant le fait de maçonnerie et
taille, et à ce faire et besongner et faire besongner et conti-
nuer en la meilleure et plus grande diligence et avec le plus
grand nombre d'ouvriers et aydes que faire ce poura jusques
à la perfection desdits ouvrages, moienant et parmy les pris
qui s'ensuivent. C'est assavoir : pour chacune toise de gros
murs, tant du pavillon, vis et cabinets du portail et entrée
dudit chasteau, que du pavillon, vis et cabinets du logis de
Messieurs les enfans, du pan de mur qu'il faut faire de neuf
pour le corps d'hostel des offices sur la court dedans le dit
chasteau et des murs et cabinets de la grande galierie du
costé de l'abbaye, y comprins ce qu'il conviendra haulser et
restablir au mur du vieil corps d'hostel de ladite abbaye
pour le pignon de ladite gallerie, soixante sols. *Item* pour
chacune toise de tous et chacuns les autres murs et ouvrages
de maçonnerie, planchers, cheminées et cloisons de bricque,
le tout toisé, compté et avallué à mur selon les us et
coustume de Paris, 50 sols. *Item* pour chacune toise de
longueur de tous les arquitraves, corniches de pierre de taille
de grès, 50 sols. *Item* pour chacune lucarne de pierre de taille,
des matières, façon et ordonnance qu'il est spécifié par ledit
devis, comprins les remplages de liais de Nostre Dame des
Champs les Paris, 100 livres. *Item* pour chacun des chapiteaux
qui seront faits et garnis et érigés de molures et enrichisse-
mens aux contrepilliers desdits édiffices, 7 livres. *Item* pour
la pierre et taille, de chacune des croisées de pierre de taille
garnie de remplages de liais de Nostre Dame des Champs les
Paris qui seront faittes es murs de grosse espoisseur, 50 livres.
Item pour le remplage qui sera fait du dit liais en chacune
des autres croisées qui seront faittes es autres murs desdits
édiffices, 17 livres. *Item* pour les jambages, portans basses et
chapiteaux et aussy pour les sommiers, bendes et claveaux,
portans arquitraves, frizes et corniches, le tout de pierre de

taille pour chacun manteau de cheminée es lieux où il est cy devant dit et déclaré par ledit devis, 100 livres. *Item* pour chacune des portes et grandes huisseries qui seront faittes de pierres de taille de grès aux entrées de vis et de la grosse vieille tour et grande salle, garnis de piedroicts ou pilliers, portans basses et chapiteaux, arquitraves, frizes et corniches et froncespie, remply de devises et armoiries du Roy, avec palliers et marches de liais pour y entrer, 160 livres. *Item* pour les pilliers et arceaux de pierre de taille de grès qui serviront à porter les pans de murs des cabinets, qui seront faits pour Madame, en saillie sur le jardin dudit chasteau, joignant la grosse vieille tour, lesquels pilliers porteront basse et le tour, le tout de ladite taille de grès jusques au premier arquitrave, 290 livres. *Item* pour le cul de lampe de pierre de taille de grès qui sera erigé, en l'angle de ladite grosse vieille tour en saillie sur la court dudit chasteau, pour porter le demy rond, dont cy devant audit devis est fait mention, lequel cul de lampe sera garny d'encorbellemens, enrichy de feuillages, rouleaux de moulure honeste, selon ledit devis, 80 livres. *Item* pour chacune des 16 coullonnes de grès devant déclarées qui seront érigées, c'est assavoir douze sur le devant dudit portail et quatre au perron et terrasse du trangle devant la vis du pavillon de mesdits Sieurs les enfans, et qui porteront piedestail, basse et chapiteau, ainsi qu'il est déclaré par ledit devis, 41 livres. *Item* et pour chacuns des huict arceaux de pierre de taille de grès qui porteront moulure honeste, lesquels se arracheront de dessus lesdites 16 coullonnes pour porter les voultes et terrasses de devant icelluy portail et devant ladite vis dudit pavillon de mesdits Sieurs les enfans, ainsi qu'il est dit par ledit devis, 30 livres. *Item* pour chacune des quatres voultes qui en forme de parquets ravallez de pierre de taille de Nostre Dame des Champs lez Paris, portans moulure honeste au dessus desdites coullonnes et arceaux

comprins le pavement des terrasses de dessus, lequel pavement sera fait dudit grand pavement dudit liais de Nostre Dame des Champs, ainsy qu'il est dit par le dit devis, 200 livres. *Item* pour les trois doubleaux et grande voulte sur l'entrée et allée dudit château, selon ledit devis, 150 livres. *Item* pour chacune des grandes bées de fenestre qui seront faittes et érigées aux cabinets dudit portail du costé de l'Estang et lesquelles seront de pierre de taille de grès garnies de piedroicts et pilliers portans et chapiteaux, arquitrave, frize et corniche et frontespie 32 livres. *Item* pour chacune des autres grandes fenestres bastardes qui seront faite aux petites chambres ou garderobbes dudit portail, garnies aussy de piedroicts et voulsures de pierre de taille de grès et mesneaux de pierre de liais de Nostre Dame des Champs les Paris, 12 livres. *Item* pour chacune toise du pavement de liais de la terrasse sur les allées, en l'espoisseur de partie des murs de la grande salle du guet cy devant déclaré, lequel sera toisé selon lesdits us et coustume de Paris, 6 livres. *Item* et outre ledit Gilles Breton promet de faire et parfaire bien et deuement pour le Roy, nostre dit Sieur, tous les ouvrages de maçonnerie, de moillon, bloc, chaulx, sable et bricque qu'il convient faire en l'abbaye dudit chasteau, tant pour les restablissemens des vieils corps d'hostels et édiffices de ladite abbaye, que pour faire et édiffier de neuf le corps d'hostel, refectouer, dortouer, cuisine et autres choses qu'il conviendra pour le logis des religieux de ladite abbaye ainsi qu'il sera advisé pour le mieux, dont les murs seront de moillon ou bloc dudit lieu, de deux pieds d'espoisseur par bas, en diminuant selon les retraictes par hault ainsi qu'il appartient, et les cheminées et cloisons de bricque et les planchers et aire de maçonneries de chaulx et sable, pavez de petit carreau de terre et sera tenu pour ce faire quérir et livrer toutes matières, peine d'ouvriers, et d'aydes, eschaffaux, cheriages, voictures et autres choses à ce nécessaire, touchant le

fait de maçonnerie, moiennant le pris de 35 sols, pour chacune toise, le tout toisé aux us et coustume de Paris. *Item* et édiffier de neuf un corps d'hostel entre la basse court de ladite abbaye et les prez, auquel corps d'hostel il y aura trois cuisines et trois gardes mangers et chambres et garderobbes au dessus en forme de galtas duquel corps d'hostel les ouvrages seront de pareilles espoisseurs et matières que seront ceux dudit dortouer et refectouer desdits religieux et de faire aussy tous les ouvrages de maçonnerie qu'il conviendra faire pour restablir le vieil corps d'hostel qui souloit estre applicqué à lospital, estant entre ladite basse court et la rue, à l'endroict de la place et carrefour du cimetière, et pour ce, faire quérir et livrer aussy toutes matières, peine d'ouvriers et d'aydes, eschaffaux, cheriages, voictures et autres choses à ce nécessaires touchant le fait de maçonnerie, moiennant pareil pris de 35 sols pour chacune toise d'iceux ouvrages comme dessus. *Item* et de faire tous les murs et clostures qu'il convient faire pour la closture des jardins dudit chasteau et autres clostures qu'il plaira au Roy, nostredit Sieur, faire faire audit lieu de Fontainebleau de maçonnerie de moillon, bloc, chaulx et sable, de telle espoisseur qu'il sera advisé pour le mieux, et pour ce faire ledit Gilles le Breton quérir et livrer à ses despens toutes matières, voictures, cheriages, eschaffaux et autres choses à ce nécessaires touchant le fait de maçonnerie et faire les tranchés et vuydanges qu'il conviendra pour les fondemens desdits murs, moyennant le pris de 20 sols pour chacune toise contenant 36 pieds en avallant les espoisseurs desdits murs à raison d'un pied d'espoisseur pour chacune toise, tous lesquels pris cy devant déclarés pour les causes que dessus luy en seront baillez et payez, par le commis aux payemens desdits édiffices et bastimens, au feur et ainsi qu'il aura besongné et fait besongner ausdits ouvrages bien et deuement par la manière ainsi que cy est dit et déclaré, promet et oblige,

comme pour les propres besongnes du Roy, renonce et fait passé double le mardi 28e d'avril l'an 1528, ainsi signé N. Helye et P. Deshostels.

Audit Gilles le Breton, maçon, tailleur de pierre, demeurant à Paris, cy devant nommé, la somme de 26,177 livres, 2 sols, 4 deniers tournois, qui luy a esté ordonné par messire Nicolas de Neufville, commis par le Roy aux bastimens et édiffices de Fontainebleau, comme appert par ses lettres signées de sa main, données soubs son signet à Paris, le 10e de feburier 1534, pour le parfait de 40,507 livres, 4 sols, 10 deniers t., qui luy estoit deube pour les ouvrages de maçonnerie et tailles qu'il a faits de neuf pour le Roy, nostre dit Sieur, en son chasteau dudit lieu de Fontainebleau et en l'abbaye et basse court des offices dudit lieu, pour la réparation, mélioration et entertenement d'iceux, depuis l'an 1528 jusques au mois de may 1531, es lieux et endroicts et ainsi qu'il est spécifié et déclaré par le menu en la certiffication du toisé fait desdits ouvrages, de l'ordonnance dudit sieur de Villeroy, par Guillaume de la Ruelle, maistre des œuvres de maçonnerie dudit Sieur, et Louis Poireau, maçon juré d'Icelluy Sieur, qui les ont veus et visitez, toisés et mesurés en la présence de feu maistre Florimond de Champeverne, en son vivant notaire et secrétaire et varlet de chambre ordinaire dudit Sieur, et par luy commis à la conduitte et contrerolle desdits bastimens et édiffices de Fontainebleau, Pierre Paule, dit l'Italien, concierge du chasteau de Moulins, varlet de chambre d'Icelluy Sieur, et aussy de Pierre Deshostels, clerc des œuvres dudit Sieur, et iceux trouvent avoir esté et estre bien et deuement faits selon le devis de ce fait, monter et revenir aux nombres et quantitez de toises spécifiez et arrestez sur chacune partie dudit toisé, le tout montant et ensuivant le marché fait avec ledit le Breton,

pour lesdits ouvrages de maçonnerie à taille, dudit lieu de Fontainebleau, passé le 28ᵉ d'avril l'an 1528, duquel, et aussy du devis desdits ouvrages, il est apparu ausdits jurez en faisant par eux ledit toisé à ladite première somme de 40,507 livres, 4 sols 10, deniers t., ainsi qu'il appert par ladite certiffication desdits jurez, signée de leurs mains et desdits Pierre Paule et Deshostels, le 19ᵉ de mai 1531, lesquels marché et devis et toisé sont cy devant transcripts et rendus et dont du surplus de ladite somme de 40,507 livres, 4 sols, 10 deniers t. en avoit esté payé audit Gilles le Breton, maçon, tailleur, devant nommé, par avance sur sondit marché, et en vertu de ses quittances par ledit feu Florimond de Champeverne en son vivant, et auparavant commis par ledit Sieur à tenir le compte et faire le payement desdits frais et despence d'icelluy bastiment de Fontainebleau, la somme de 14,330 livres, 2 sols, 6 deniers, ainsi que ledit Breton a certiffié de bouche audit sieur de Villeroy, commis susdit, en luy expédiant et signant sesdites lettres d'ordonnance qui sont pareillement cy rendues, par vertu desquelles ledit maistre Nicolas Picart, présentement commis, a fait compte et payement comptant à icelluy Gilles le Breton, maçon, tailleur de pierre, cy devant nommé, de ladite somme de 26,177 livres, 2 sols, 4 deniers t., en monnoye de douzains, dixains, demy douzains, doubles et liards, comme par sa quittance, signée de deux notaires du Chastellet de Paris, l'an 1534, le jeudy 18ᵉ de feburier, aussy cy rendue, appert ; pour ce cy en despence icelle somme de

 26,177 livres, 2 sols, 4 deniers tournois.

Audit Gilles le Breton, maçon, tailleur de pierre, demeurant à Paris, la somme de 2,211 livres, 7 sols, 8 deniers, à luy ordonné par le dessusdit messire Nicolas de Neufville, comme par ses lettres d'ordonnance ou mandement données à Paris soubs

son signet, le 10ᵉ de febvrier 1534, peut apparoir et à icelluy le Breton deue pour plusieurs ouvrages de maçonnerie et taille qu'il a faits de neuf pour le Roy, au grand jeu de paulme du chasteau dudit lieu de Fontainebleau, et en la despoille dudit jeu pour la réparation et entretenement desdits lieux, dont les parties du toisé pour ce fait sont au long déclarées en la certiffication de Guillaume de la Ruelle, maistre des œuvres de maçonnerie dudit Sieur, et Louis Poireau, maçon juré, qui ont visité et mesuré lesdits ouvrages, en la présence de Pierre Paule, dit l'Italian, et Pierre Deshostels, varlets de chambre ordinaires du Roy, et par luy commis à la conduitte et contrerolle desdits bastimens et édiffices, et iceux trouvé avoir esté et estre bien et deuement faits, et montant ensemble à la quantité de huit cent quatre-vingt-quatre toises et demies, deux pieds de mur, qui, à raison de 50 sols chacune toise, selon le prix contenu au marché, dessus fait et passé le 28ᵉ d'avril 1528, comprins la pierre de taille de grès, taille de ladite pierre, bloc, moillon, bricque, carreau, chaulx, sable, peine d'ouvriers et d'aydes et autres choses à ce nécessaires que, en ce faisant, estoit tenu livrer et quérir ledit Breton, vallent laditte somme de 2,240 livres, 7 s. 8 d., ainsi qu'il appert par la certiffication desdits jurez, signée de leurs mains et desdits contrerolleurs, le 26ᵉ de may 1532, avant Pasque, cy devant transcripte, rendue avec le toisé des ouvrages de maçonnerie et taille faits au grand jeu de paulme, et attachée ausdites lettres de mandement cy rendues, par vertu desquelles et des devis et marché susdits cydessus, semblablement transcripts et rendus, a esté fait compte et payement comptant, par maistre Nicolas Picart, notaire et secrétaire de nostre dit Sieur, et par luy commis à tenir le compte et faire le payement des édiffices et bastimens dudit Fontainebleau, audit Gilles le Breton, de ladite somme de 2,240 livres, 7 sols, 8 deniers en monnoye de dixains, demy douzains, doubles et liards, comme par sa quittance faitte et

signée à sa requeste par deux notaires au Chastellet de Paris, 1534, jeudy 18ᵉ de feburier, aussy cy rendue, appert, pour ce cy en despence icelle somme 2,240 livres, 7 sols, 8 deniers.

Au dessusdit le Breton, la somme de 2,371 livres, 5 sols, 10 deniers t., à luy ordonnée par ledit sieur de Neufville, par ses lettres de mandement addressées à maistre Nicolas Picart, données soubs son signet le 10ᵉ de feburier 1534, et audit le Breton deue pour les ouvrages de maçonnerie et taille qu'il a faits de neuf pour le Roy, tant es murs des closteres des cours, des offices du commun de l'abbaye, près du chasteau dudit lieu de Fontainebleau et un puis à la basse court desdits offices, que es murs des clostures encommencés à faire au parc et petit jardin du chenil fait et édiffié de neuf audit lieu de Fontainebleau, et pareillement aux murs encommencés à faire aux deux costez de l'estang et canals des fontaines dedans le grand jardin dudit Fontainebleau, es lieux et endroicts spéciffiez et déclarez par le menu en la certiffication de Guillaume de la Ruelle et Louis Poireau, jurez en l'office de maçonnerie, signée de leurs mains et de Pierre Paule, dit l'Italien, et Pierre Deshostels, varlets de chambre ordinaires du Roy, et par luy commis à la conduitte et contrerolle desdits bastimens et édiffices d'iceluy lieu, le 18ᵉ de novembre l'an 1534, par laquelle lesdits jurez ont certiffiée et certiffient avoir veu et visité, toisé, et mesuré, et estimé en la présence desdits contrerolleurs, lesdits ouvrages de maçonnerie et taille et les lieux et endroits esquels ils ont esté faits et iceux trouvé avoir esté et estre bien et deuement faits; avoir et contenir les longueurs, haulteurs et espoisseurs et nombres de toises spécifiées par le menu en chacune partie de ladite certification, le tout montant ensemble, selon le marché de ce fait et passé avec ledit Gilles le Breton, cy devant transcript rendu, prisées et estimations de

ce faittes par lesdits jurez à plain déclarées par lesdites parties, desduits les crespis qui restoient à faire lors es murs desdites closlures, de ladite somme de 2,371 livres, 5 sols, 10 deniers t., et ce outre et par dessus les toises des autres closlures, canals, et autres ouvrages faits esdits lieux par ledit Gilles le Breton, ainsi qu'il est contenu en ladite certiffication cy-devant transcripte et attachée ausdittes lettres de mandement ; le tout ensemble cy-rendu, en vertu de quoy ladite somme de 2,371 livres, 5 sols, 10 deniers t. a esté payée comptant par ledit maistre Nicolas Picart, présent commis, audit le Breton, en escus d'or soleil à 45 sols pièce, douzains, doubles et liards, comme par sa quittance, passée à sa requeste par deux nottaires au Chastellet de Paris, 1534, le jeudi 18ᵉ de feburier 1534, aussy cy rendue, appert, pour ce cy en despence icelle somme 2,371 livres, 5 sols, 10 deniers t.

Audit le Breton, la somme de 4,603 livres, 15 sols, 7 deniers, qui luy a esté ordonnée par ledit sieur de Neufville, qui luy estoit deue pour les ouvrages de maçonnerie des pans de murs qu'il a faits de neuf pour le Roy, à la closture du grand jardin et aux chaussées de l'estang et canals des fontaines d'icelluy jardin dudit Fontainebleau, ainsi qu'il appert par certiffication de Guillaume de la Ruelle et Louis Poireau, maçons jurez, signée de leurs mains, et de Pierre Paule, dit l'Italien et Pierre Deshostels, varlets de chambre ordinaires du Roy, et par luy commis à la conduitte et contrerolle desdits bastimens et édiffices dudit Fontainebleau, le 28ᵉ de mars 1532, avant pasques, attachée ausdites lettres de mandement, en laquelle sont déclarées par le menu lesdits ouvrages de maçonnerie es lieux et endroicts où ils ont esté faits, lesquels ont esté veus et visitez, toisez, mesurez et estimez par lesdits jurez, en la présence desdits contrerolleurs, et iceux avoir esté

et estre bien et deuement faits, au reste des crespis qui estoient encore à faire lors es murs desdites closlures dudit grand jardin, avoir et contenir les longueurs, haulteurs, espoisseurs, et nombre de toises spécifiées par les parties de ladite certiffication d'icelluy toisé, le tout montant ensemble, desduicts et rabatus lesdits crespis, selon et en ensuivant les pris contenus au marché de ce fait avec ledit Gilles le Breton, à plain mentionné par lesdites parties d'icelles certiffication, duquel il est aparu ausdits jurez, en faisant par eux ledit toisé, à la dite somme de 4,603 livres, 15 sols, 7 deniers, ainsi que tout ce que dessus est contenu ès dites lettres de mandement, par vertu desquelles dudit marché et de ladite certiffication cy devant transcripts et rendues à maistre Nicolas Picart, a fait compte et payement comptant audit le Breton de ladite somme de 4,603 livres, 15 sols, 7 deniers, en monnoye de douzains, dixains et liards, comme par sa quittance passée par deux notaires au Chastellet de Paris, cy rendue, appert, pour cecy en despence icelle somme de 4,603 livres, 15 sols, 7 deniers.

Audit le Breton, la somme de 1,508 livres à luy ordonnée par ledit de Neufville, comme appert par lettres de mandement d'icelluy de Neufville, données à Paris soubs son signet, le 10ᵉ de feburier 1534, cy rendues et audit le Breton deue ; c'est assavoir 1,025 livres pour les ouvrages de maçonneries qu'il a faits de neuf pour le Roy, en son chasteau de Fontainebleau, contenant 400 toises 10 pieds de mur au feur de 50 sols la toise, en ensuivant le marché, de ce fait et passé avec ledit le Breton, le 28ᵉ d'avril 1528, et la somme de 483 livres pour autres ouvrages de taille qu'il a aussy faits pour ledit Sieur, en sondit chasteau, dont a esté fait marché à part avec ledit le Breton pour chacune pièce desdits ouvrages de taille, et ce outre autres ouvrages de maçonnerie et taille,

faits par ledit le Breton audit chasteau, dont ont esté faits deux toisez subsécutifs, le 19ᵉ de may 1531, et l'autre le dernier de mars 1532, avant Pasque, ainsi que de tout le contenu cydessus il peut apparoir par certiffication de Guillaume de la Ruelle et Louis Poireau, maçons jurez, signée de leurs mains et de Pierre Paule, dit l'Italian et Pierre Deshostels, varlets de chambre ordinaires du Roy, et par luy commis à la conduitte et contrerolle desdits bastimens et édiffices dudit lieu de Fontainebleau, le 20ᵉ de novembre 1534, attachée audit mandement, en laquelle sont déclarez par le menu lesdits ouvrages de maçonnerie et taille cy mentionnez et les lieux et endroicts esquels ils ont esté faits audit chasteau, dont le tout a esté veu et visité, toisé, mesuré et calculé par lesdits jurez en la présence des contrerolleurs, et trouvé avoir esté bien et deuement faits ainsi qu'il appartient, montant le tout ensemble, tant par ledit toisé qu'en faisant les pris contenus au marché fait desdits ouvrages, à ladite première somme de 1,508 livres, ainsi que lesdites lettres de mandement à plain le contiennent, par vertu desquelles et desdits marché et certiffication cy devant transcripts et rendus, a esté fait compte et payement comptant, par le présent commis, audit le Breton icelle somme de 1,508 livres en escus d'or soleil à 45 sols pièce et monnoye de douzains et liards, comme par sa quittance, passée par deux nottaires au Chastellet de Paris, cy rendue, appert, pour ce cy en despence de ladite somme de 1,508 livres.

Audit le Breton, la somme de 464 livres, 4 sols, qui luy a esté accordée par ledit Neufville, c'est assavoir 214 livres, 4 sols pour les ouvrages de maçonnerie et taille qu'il a faits pour le Roy, es corps d'hostels et édiffices du chasteau dudit lieu, contenant 83 toises et demie, six pieds et demy, à raison de 50 sols la toise, oultre autres ouvrages par luy faits audit

chasteau, dont a esté fait toisé à part, en datte du 19ᵉ may 1532, et la somme de 230 livres, assavoir 200 livres pour la voulte qu'il a faitte de pierre de taille de grès en forme d'ance de pannier entre les deux tours des cabinets, sur le devant du portail de l'entrée dudit chasteau, au premier estage d'en hault, à l'endroit du galtas, et 30 livres pour l'arceau de pierre de taille aussy de grès, qu'il a fait soubs ladite voulte sur le front de devant dudit portail, le tout selon et en ensuivant le pris contenu ou marché fait avec ledit Gilles le Breton pour les ouvrages de maçonnerie et taille de Fontainebleau, passé le 28ᵉ d'apvril 1528, ainsi qu'il appert par la certiffication de Guillaume de la Ruelle, maistre des œuvres de maçonnerie dudit Sieur, et Louis Poireau, aussy jurez de maçonnerie, signée de leurs mains, et de Pierre Paule, dit l'Italian, et Pierre Deshostels, varlets de chambre ordinaires dudit Sieur, et par luy commis à la conduitte et contrerolle desdits bastimens et édiffices, le dernier jour de mars 1532, avant Pasque, attachée ausdites lettres de mandement en laquelle sont déclarez par le menu lesdits ouvrages, les lieux et endroits esquels ils ont esté faits et sur chacun article le nombre et toisé d'iceux, qui ont esté veues, visitez, toisez et mesurez par lesdits jurez en la présence desdits contrerolleurs, et iceux trouvé avoir esté et estre bien et deuement faits, ainsi qu'il appartient, selon les devis et marché de ce faits, desquels il est apparu ausdits jurez en faisant par eux ledit toisé et monter et revenir, selon ledit pris, à ladite première somme de 464 livres 4 sols, ainsi que tout ce que dessus est plus amplement dit et déclaré esdites lettres de mandement, par vertu desquelles et desdits devis, marché et certiffication cy devant transcripts et rendus, maistre Nicolas Picart, présent commis, a fait compte et payement comptant audit le Breton de ladite somme de 464 livres 4 sols en monnoye de douzains, dixains, doubles liards, comme par sa quittance passée par deux notaires audit Chastellet, 1534, le jeudy

18ᵉ de féburier, cy rendue, appert, pour ce cy en despence icelle somme de 464 livres, 4 sols.

Audit le Breton, la somme de 3,368 liv. 14 s. 7 d. à luy ordonnée par ledit de Neufville, icelle somme deue audit Breton, c'est assavoir 2,750 liv. 6 s. 3 d. pour son payement de 1,100 toises quatre pieds et demy, à quoy montent et ont esté avalluez par lesdits jurez cy après nommez, les ouvrages de maçonnerie et taille qu'il a faits, pour le Roy, en l'édiffice de six cuisines et gardemangers de bouche, édiffiés de neuf en forme de terrasse, en la basse court de devant le chasteau, audit lieu de Fontainebleau, à l'opposite de l'estang, contre et joignant le pan de mur de la grande gallerie par où l'on va dudit chasteau en l'abbaye qui est à raison de 50 sols la toise, suivant le marché de ce fait et passé, datté 14ᵉ d'apvril 1534, après Pasques, et 618 liv. 8 sols, 4 d. pour les coullonnes, sommiers, bandes et corbeaux de pierre de taille de grès des six cheminées desdites six cuisines et gardemangers, avec les corniches et arquitraves faittes aux gardefols et appuys de ladite terrasse, et pour 6 chesnes de pierre de taille de grès faites au pan de mur de devant l'allée desdites cuisines, le tout oultre le toisé cy devant mentionné, et par marché fait à part avec icelluy le Breton, ainsi que de tout le contenu cy dessus appert par certiffication de Guillaume la Ruelle et Louis Poireau, maistres jurez maçons, signée de leurs mains, et de Pierre Paule dit l'Italian et Pierre Deshostels, varlets de chambre ordinaires du Roy, et par luy commis à la conduitte et contrerolle desdits bastimens et édiffices dudit lieu de Fontainebleau, le 13ᵉ de novembre l'an 1534, attachée audit mandement, en laquelle sont particulièrement déclarés lesdits ouvrages de maçonnerie et taille cy devant déclarez, et les lieux et endroits esquels ils ont esté faits, qui ont esté veus et visitez, toisez et mesurez

de notre ordonnance par lesdits jurez en la présence desdits contrerolleurs, et iceux trouvé avoir esté et estre bien et deuement faits, ainsy qu'il appartient, monter ensemble selon le pris contenu audit marché, duquel il est apparu ausdits jurez en visitant par eux lesdits ouvrages, et eu esgard à icelluy à ladite première somme de 3,368 liv. 14 sols 7 d., ainsy que le tout cy dessus déclarez et contenu audit mandement, par vertu duquel et de ladite certiffication, laquelle y est cy devant transcripte et rendue, le présent commis a fait compte et payement comptant audit le Breton d'icelle somme de 3,368 liv. 14 sols 7 d. en escus d'or soleil à 45 sols pièce, testons d'argent à 10 s. 6 d. pièce et monnoye de douzains, comme par sa quittance, passée à sa requeste par deux nottaires au Chastellet de Paris, 1534, le jeudy 18ᵉ de feburier aussy cy rendue, appert, pour ce cy en despence d'icelle somme 3,368 liv. 14 s. 7 d.

Audit le Breton, la somme de 836 liv. 8 s. 9 d. à luy ordonnée par ledit de Neufville, comme appert par ses lettres de mandement données à Paris soubs son signet, le 10ᵉ de feburier 1534, par lequel il mande à maistre Nicolas Picart payer audit le Breton icelle somme de 836 liv. 8 s. 9 d. à luy deue pour les ouvrages de maçonnerie qu'il a faits de neuf pour le Roy en l'abbaye de Fontainebleau, en grande diligence jour et nuict, à cause de la venue dudit Sieur et de madame la duchesse d'Angoulmoys et d'Anjou, sa mère, et des Roy et Royne de Navarre, audit lieu de Fontainebleau, à divers voyages depuis le premier jour d'aoust 1527 jusques au 5ᵉ de juin 1529, contenant lesdits ouvrages le nombre de 477 toises et demie, 16 pieds trois quarts de mur, ainsi qu'il appert par certiffication de Pierre Paule, dit l'Italian, architecteur, varlet de chambre ordinaire de Madame et concierge du chasteau de Moulins, et Pierre Des-

hostels, clerc des œuvres dudit Sieur, signée de leurs mains le 28ᵉ d'aoust 1528, cy devant transcripte et attachée auxdites lettres de mandement ensemble cy rendus, en laquelle sont déclarés par menu lesdits ouvrages de maçonnerie, les lieux et endroits esquels ils ont esté faits en ladite abbaye, qui ont esté veus et visitez, toisez et mesurez par lesdits Pierre Paule et Pierre Deshostels, de l'ordonnance dudit de Neufville et de messire Jean de la Barre, chevalier, comte d'Estampes, député avec icelluy de Neufville sur le fait des bastimens et édiffices de Fontainebleau, en la présence de Florimond de Champeverne, notaire et secrétaire dudit Sieur, et son vallet de chambre ordinaire, et par luy commis à la conduitte et contrerolle desdits bastimens et édiffices, et iceux ouvrages trouvé monter à ladite quantité de 477 toises, 16 pieds trois quarts, comptez et avalluez à mur selon les us et coustume de Paris vallant à raison de 35 sols chacune toise, comprins chaulx, sable, bricque, cheriages, voictures, peines d'ouvriers, d'aydes et autres choses à ce nécessaires, que icelluy Breton a pour ce quis et livré ladite somme de 836 liv. 8 s. 9 d., le tout selon la teneur desdites lettres de mandement par vertu desquelles de ladite certiffication ledit Picart a fait compte et payement comptant audit le Breton d'icelle somme de 836 liv. 8 s. 9 d. en monnoye de douzains, dixains, doublons et liards, comme par sa quittance, passée par deux nottaires au Chastellet de Paris, aussy cy rendue appert, pour ce cy en despence ladite somme de 836 liv. 8 s. 9 d.

Audit le Breton, la somme de 6,767 liv. 18 s. 2 d. à luy ordonnée par ledit de Neufville, icelle somme deue audit le Breton pour les ouvrages de maçonnerie qu'il a faits de neuf pour le Roy es corps d'hostels, offices et édiffices, édiffiez de neuf en l'abbaye, bassecourt et logis de la conciergerie du

chasteau dudit lieu de Fontainebleau, ainsy qu'il appert par certiffication de Guillaulme de la Ruelle et Louis Poireau, maçons jurez, signée de leurs mains, et de Pierre Paule, dit l'Italian, et Pierre Deshostels, varlets de chambre ordinaires dudit Sieur, et par luy commis à la conduitte et contrerolles desdits bastimens et édiffices d'iceluy lieu de Fontainebleau, le 7e de septembre 1532, cy devant transcripte et attachée ausdites lettres de mandement ensemble cy rendues, en laquelle certiffication sont déclarez par le menu lesdits ouvrages de maçonnerie, les lieux et endroits esquels ils ont esté faits esdits édiffices, qui ont esté veus et visitez, toisez et mesurez par lesdits jurez en la présence desdits contrerolleurs, et iceux trouvé avoir esté et estre bien et deuement faits, ainsi qu'il appartient, monter et revenir ensemble aux nombres et quantitez spécifiez par lesdites parties de ladite certiffication d'icelluy toisé, le tout montant, selon le pris désigné par ledit toisé, à ladite somme de 6,767 liv. 18 s. 2 d., et ce oultre et par dessus autres ouvrages de maçonnerie et taille fait de neuf par ledit Gilles le Breton esdits offices et édiffices, dont a esté fait autre toisé à part, ainsy que lesdites lettres de mandement à plain le contiennent, par vertu desquelles et de ladite certiffication a esté fait compte et payement comptant par le présent commis audit le Breton d'icelle somme de 6767 liv. 18 s. 2 d. en monnoye de douzains, dixains, doublons et liards, comme par sa quittance receue, et passée par deux nottaires du Roy au Chastellet, 1534, le jeudy 18e de feburier aussy cy rendue et attachée ausdites lettres de mandement, appert pour ce cy en despence ladite somme de 6,767 liv. 18 s. 2 d.

Audit le Breton, la somme de 711 liv. 10 s. 2 d. à luy ordonnée par ledit de Neufville, auquel il mande au présent commis de payer icelle somme audit le Breton, à lui deue

pour les ouvrages de maçonnerie qu'il a faits pour le Roy à la tour édifliée de neuf au coing du grand jardin du chasteau, du costé du chenil, audit Fontainebleau, et à la vis, retraicts et édiffices de ladite tour, le tout contenant 284 toises et demie, 3 pieds, 3 quarts, et qui, à raison de 50 sols chacune toise, comprins pierre, moillon, plastre, cheriages, peines d'ouvriers et d'aydes et autres choses à ce requises et nécessaires, vallent ladite somme de 711 liv. 10 s. 2 d., ainsi qu'il appert par certiffication de Guillaulme de la Ruelle et Louis Poireau, maçons jurez, signée de leurs mains, et de Pierre Paule, dit l'Italian, et de Pierre Deshostels, varlets de chambre ordinaires du Roy et par luy commis à la conduitte et contrerolle desdits bastimens et édiffices de Fontainebleau, le 27ᵉ de mars 1532, avant Pasques, cy devant transcripte et attachée ausdites lettres de mandement, ensemble cy rendues, en laquelle certiffication sont pareillement déclarez lesdits ouvrages et les lieux et endroits esquels ils ont esté employez qui ont esté veus et visitez, toisez et mesurez de l'ordonnance de mondit sieur de Neufville, par lesdits jurez en la présence desdits contrerolleurs, et iceux trouvé avoir estre bien et deuement faits, monter ensemble ladite quantité de 284 toises et demie, trois pieds trois quarts, vallant audit feur de 50 sols chacune toise, ladite somme de 711 liv. 10 s. 2 d., ainsy que tout ce que dessus est à plain contenu et déclarées esdites lettres de mandement, par vertu desquelles et de ladite certiffication, ledit présent commis a fait compte et payement comptant audit le Breton, d'icelle somme de 711 liv. 10 s. 2 d. en monnoye de douzains, dixains, doubles et liards, comme par sa quittance, signée par deux notaires du Roy au Chastellet de Paris, aussy cy rendue et attachée ausdites lettres de mandement et certiffication, appert, pour ce cy en despence ladite somme de 711 liv. 10 s. 2 d.

Audit le Breton, la somme de 14,902 liv. 3 d. à luy par ledit de Neufville, auquel il mande au présent commis payer icelle somme audit Breton, à luy deue pour les ouvrages de maçonnerie qu'il a faits pour le Roy es bastimens et édiffices de son chenil, fait de neuf audit lieu de Fontainebleau, contenant le nombre et quantité de 5,960 toises et demie, onze pieds, ainsy qu'il appert par certiffication de Guillaulme de la Ruelle et Louis Poireau, maçons jurez, signée de leurs mains, et de Pierre Paule, dit l'Italian, et Pierre Deshostels, varlets de chambre ordinaires du Roy, et par luy commis à la conduitte et contrerolle desdits bastimens et édiffices dudit lieu de Fontainebleau, le 10ᵉ de novembre dudit an 1534, cy devant transcripte et attachée ausdites lettres de mandement, ensemble cy rendus, en laquelle sont déclarez par le menu lesdits ouvrages de maçonnerie qui ont esté veus et visitez, toisez et mesurez par lesdits jurez, de l'ordonnance dudit sieur de Neufville, en la présence des contrerolleurs, et iceux trouvé avoir esté et estre bien et deuement faits, suivant le devis de ce fait, contenir et monter ledit nombre de 5,940 toises de 11 pieds, vallent, à raison de 50 sols chacune toise, comprins pierre, chaulx, sable, plastre, peine d'ouvriers et d'aydes, selon le marché, de ce par ledit commissaire fait et passé avec ledit Breton le dernier d'avril 1530, duquel il est apparu ausdits jurez en visitans par eux lesdits ouvrages, ladite somme de 14,902 liv. 3 d., le tout selon la teneur desdits lettres de mandement en vertu desquelles et de la certiffication, le présent commis a fait compte et payement comptant audit le Breton dicelle somme de 14,902 liv. 3 d. en escus d'or solleil, comme, par sa quittance faitte et passée à sa requeste par deux notaires royaulx au Chastellet de Paris, 1534, le jeudy 18ᵉ de feburier, aussy cy rendue et attachée avec lesdites lettres de mandement et certiffication, appert pour ce cy en despence ladite somme de 14,902 liv. 3 d.

Audit le Breton, la somme de 251 liv. 11 s. 7 d., qui luy a esté accordé par ledit sieur de Neufville, auquel il mande audit maistre Nicolas Picart payer icelle somme audit le Breton à luy deue pour les ouvrages de maçonnerie par luy faits pour le Roy es édiffices de la conciergerie de son chasteau de Fontainebleau, depuis le 7ᵉ de septembre 1532, contenant ensemble 100 toises et demies, 4 pieds, 3 quarts de mur, comme il peut apparoir par certiffication de Guillaulme de la Ruelle et Louis Poireau, maçons jurez, signée de leurs mains, et de Pierre Paule, dit l'Italian, et Pierre Deshostels, varlets de chambre ordinaires du Roy, et par luy commis à la conduitte et contrerolle desdits bastimens et édiffices de Fontainebleau, le 23ᵉ de novembre 1534, cy devant transcripte et attachée ausdites lettres de mandement, ensemble cy rendus, en laquelle sont déclarés par le menu lesdits ouvrages de maçonnerie es lieux et endroits esquels ils ont esté faits audit lieu de la Conciergerie, et le nombre du toisé d'iceux qui ont esté veus, visitez et toisez, et mesurez de l'ordonnance dudit sieur de Neufville par lesdits jurez, en la présence desdits contrerolleurs, et iceux avoir esté et estre bien et deuement faits, monter et contenir ensemble ledit nombre et quantité de 100 toises et demies, 4 pieds, 3 quarts qui, à raison de 50 sols chacune toise, selon le marché de ce fait et passé avec ledit le Breton, vallent et montent ensemble à ladite somme de 251 liv. 11 s. 7 d., ainsi que lesdites lettres de mandement à plain le contiennent, par vertu desquelles et de ladite certiffication a esté fait compte et payement comptant par le présent commis audit le Breton d'icelle somme de 251 liv. 11 s. 7 d. en escus d'or soleil de 45 sols pièce et monnoye de douzains, comme, par sa quittance faitte à sa requeste par deux notaires royaux au Chastellet de Paris, 1534, le jeudy 18ᵉ de feburier, aussy cy rendue et attachée avec lesdites lettres de mandement et certiffication, appert, pour ce cy en despence ladite somme de 251 liv. 11 s. 7 d.

Audit le Breton, la somme de 2,868 liv. 8 sols à lui ordonnée par ledit de Neufville, ainsi que par sesdites lettres mande audit Picart de payer icelle somme audit Breton, à luy deue pour les ouvrages de maçonnerie qu'il a faits de neuf pour le Roy, ès deux tours et édiffices de son grand jardin au lieu de Fontainebleau, tant du costé d'Entragues que du costé de l'hostel de Vendosme, le tout contenant 1,187 toises 13 pieds, ainsi que appert par certiffication de Guillaume de la Ruelle et Louis Poireau, maçons jurez, signée de leurs mains, et de Pierre Paule dit l'Italian, et Pierre Deshostels, varlets de chambre ordinaires du Roy, et par lui commis à la conduitte et contrerolle desdits bastimens et édiffices dudit lieu de Fontainebleau, le 13e de novembre audit an 1534, cy devant transcripte et attachée ausdites lettres de mandement ensemble cy rendus, en laquelle certiffication sont déclarez par le menu lesdits ouvrages de maçonnerie qui ont esté veus et visitez, toisez et mesurez par lesdits jurez de l'ordonnance dudit sieur de Neufville, en la présence desdits contreroñeurs, et iceux trouvé avoir et estre bien et deuement faits, ainsi qu'il appartient, avoir et contenir le nombre et quantité desdits 1,187 toises 13 pieds, qui vallent au feur de 50 sols la toise, comprins plastre, chaulx, sable, pierre et peine d'ouvriers et d'aydes, que icelluy le Breton a fourny ladite somme de 2,868 liv. 8 sols, laquelle, en vertu desdites lettres de mandement et certiffication, a esté payée comptant par ledit Picart, présent commis, audit le Breton, en escus d'or soleil, à 45 sols pièce et monnoye de douzains, comme, par sa quittance faitte à sa requeste par deux notaires au Chastellet, 1534, le 18e de febvrier, aussy cy rendue et attachée ausdites lettres de mandement et certiffication, appert, pour cecy en despense icelle somme de 2,868 liv. 8 sols.

Somme de la maçonnerie de Fontainebleau :
67,042 liv. 7 sols.

Ouvrages de Charpenterie faits au dit Fontainebleau durant le temps cy devant déclaré.

Nicolas Chastellet, charpentier, demeurant à Paris, confesse avoir fait marché et convenant à messieurs de la Barre, chevalier, comte d'Estampes, et Nicolas de Neufville aussy chevalier, en la présence et par l'advis de noble homme Florimond de Champeverne, varlet de chambre ordinaire du Roy, commis de par ledit sieur, à la conduitte et devis desdits édiffices et bastimens de Fontainebleau et Boullongne, et à faire les payemens des frais et mises d'iceux, de faire et parfaire bien et deuement au dit d'ouvriers et gens en ce connoissans pour le Roy, en la basse court de l'abbaye, près le chasteau dudit lieu de Fontainebleau, tous et chacuns les ouvrages de charpenterie contenus, spécifiez et déclarez au devis cy est escript, et pour ce faire quérir et livrer à ses coûts et despens, bois et merrian, bon, loyal et marchant des longueurs, fournitures et eschantillons, et ainsi que dit et devisé est par ledit devis avec tous et chacuns les cheriages et voictures dudit bois tant par eau que par terre, chables, engins, peine d'ouvriers et aydes, et toutes autres choses à ce nécessaires touchant le fait de charpenterie, et à ce faire dedans demain en personne avec bon et compertant nombre d'ouvriers, le plus qu'il sera possible en mettre en œuvre, et continuer en grande et prompte diligence, jusque à plaine et entière perfection d'iceulx ouvrages, moiennant le pris et somme de 2,000 liv. que pour ce faire luy en sera baillé et payé par ledit sieur de Champeverne ou autre, commis au payement d'iceux ouvrages, au feur et ainsi qu'il aura besongné et fait besongner ausdits ouvrages, promets et obligent, comme pour les propres affaires du Roy. Fait et passé double pardevant les nottaires soubscripts par ledit Nicolas Chastellet, le lundy 7ᵉ de septembre l'an 1527. *Ainsi signé:* N. Helye et P. Deshostels.

Audit Chastellet, maistre charpentier, la somme de 569 liv. faisant le parfait de 2,000 liv. qui luy a esté ordonné par ledit de Neufville, pour les ouvrages de charpenterie qu'il a faits et fait faire de neuf pour le Roy ès deux corps d'hostels et galleries à jour en forme d'esquere estant au bout dudit corps d'hostel assis en la basse court de l'abbaye dudit Fontainebleau et ès appuis du jardin du château dudit lieu, dedans lequel y a une fontaine, et ce selon et en suivant le devis et marché de ce fait et passé et accordé avec icelluy sieur de Neufville, par l'advis de feu Florimond de Champeverne, en son vivant varlet de chambre ordinaire du Roy, et lors commis à la conduitte et contrerolle d'icelluy édiffice et bastiment, le 7° de septembre 1527, au bas duquel est contenue et escripte la certiffication de Josse Maillart et Jean Montinier, maistres jurez charpentiers, qui ont veu et visitez lesdits ouvrages de charpenterie en la présence de Pierre Paule et Pierre Deshostels, varlets de chambre ordinaires du Roy, et à présent commis à la conduitte et contrerolle desdits bastimens et édiffices, signée de leurs mains et desdits contrerolleurs, le 4° de may 1531, en laquelle sont déclarez par le menu lesdits ouvrages de charpenterie ès lieux et endroits où ils ont esté faits, mis et assis audit Fontainebleau, lesquels ils ont trouvé avoir esté et estre bien et deuement faits, et y faits, ainsi qu'il appartient, selon et en suivant ledit devis et marché, le tout cy devant transcript et attachée audit mandement ensemble cy rendus, et dont, du reste de ladite somme de 2,000 liv. montant 143 liv., ledit Nicolas Chastellet auroit esté payé par ledit feu de Champeverne, lors commis par le Roy au payement des frais et despence dudit Fontainebleau, en ensuivant et par advance sur ledit marché cy devant mentionné, ainsi que tout ce que dit est, bien au long est contenu et déclaré audit mandement par vertu duquel et desdits devis, et marché et certiffication de maistre Nicolas Picart, a fait compte et payement comptant

audit Chastellet de ladite somme de 569 liv., comme par sa quittance faitte et passée par deux notaires royaux au Chastellet, l'an 1535, le samedy 14ᵉ d'aoust aussy cy rendue et attachée avec ledit mandement et autres pièces cy devant déclarez, appert pour ce cy en despence icelle somme.

Josse Maillart, maistre des œuvres de charpenterie du Roy, promet de faire et parfaire bien et deuement au dit d'ouvriers et gens en ce connoissans, pour le Roy en son château de Fontainebleau, tous et chacuns les ouvrages de charpenterie à plain contenus et déclarez au devis cy devant escript, pour l'édiffice de la grande gallerie, cabinets et édiffices spécifiez par ledit devis, et pour ce faire sera tenu, ledit sieur Josse Maillart, quérir et livrer à ses despens tous les bois qu'il conviendra pour ce faire, bon bois loyal et marchand des fournitures et eschantillons, et ainsi qu'il est dit et déclaré par icelluy devis avec tous cheriages et voitures tant par eau que par terre, chargeages et déchargeages, châbles, engins, afustages, peines d'ouvriers et d'aydes, autres choses à ce nécessaires touchant le fait de charpenterie, et à ce faire besongner en la plus grande et prompte diligence que faire ce poura, le tout moyennant et parmy le pris et somme de 2,200 liv. que pour ce faire luy en sera baillée et payée par le commis au payement des édiffices et bastimens dudit Fontainebleau, au feur et ainsy qu'il aura besongné et fait besongner ausdits ouvrages, promets et obligent comme pour les propres besongnes et affaires du Roy, fait et passé double le mardy 28ᵉ d'apvril 1528. *Ainsi signé :* N. Helye et P. Deshostels.

Audit Josse Maillard, la somme de 2,200 liv. à lui ordonné par le devant dit de Neufville, pour les ouvrages de charpen-

terie qu'il a faits de neuf pour ledit sieur, tant en la grande gallerie estant en la grosse tour du chasteau dudit Fontainebleau et les corps d'hostels du cloistre des religieux dudit lieu, que ès cabinets faits et édiffices de neuf joignant ladite grande gallerie en ce comprins et entendus bois qu'il estoit tenu fournir et livrer bon et loyal marchand, avec tous cheriages et voictures, tant par eau que par terre, chargeages et deschargeages, establis, engins, affustages, peines d'ouvriers, d'aydes et autres choses à ce nécessaires touchant le fait de la charpenterie : le tout selon et en ensuivant le devis et marché de ce fait et passé le 28ᵉ d'apvril 1528, cy devant transcript, au bas duquel est contenue et escripte la certiffication de Jean Montinier et Guillaume le Peuple, charpentiers jurez du Roy, qui ont veu et visité, de l'ordonnance dudit commissaire, lesdits ouvrages de charpenterie cy devant déclarez et les lieux esquels ils ont esté faits et assis audit lieu de Fontainebleau, en la présence de Pierre Paule dit l'Italian et Pierre Deshostels, varlets de chambre ordinaires du Roy, et par luy commis à la conduitte et contrerolle desdits bastimens et édiffices, lesquels ont trouvé iceux ouvrages avoir esté et estre bien et deuement faits selon ledit devis et marché, ainsi qu'il appert par ladite certiffication desdits jurez et contrerolleurs; signée de leurs mains, le 6ᵉ de mars l'an 1534, le tout selon la teneur des lettres de mandement dudit sieur de Neufville, par vertu desquelles et desdits devis et marché et certiffication ensemble attachées et cy rendus a esté fait compte et payement comptant par le présent commis audit Josse Maillart de ladite somme de 2,200 liv., comme par sa quittance faitte à sa requeste audit an 1535, le mercredy 12ᵉ de may, par deux notaires royaux au Chastellet, aussy cy rendue et attachée avec lesdites lettres de mandement et autres pièces y annexées cy devant mentionnées.

Audit Josse Maillard, la somme de 1,280 liv. à luy ordonnée, comme peut apparoir par lettres de mandement dudit sieur de Neufville, par lesquelles seroit mandé au présent commis de payer icelle somme audit Maillard à luy deue, pour les ouvrages de charpenterie qu'il a faits de neuf pour le Roy au vieil corps d'hostel estant en l'abbaye dudit Fontainebleau, entre le jardin et cloistre de ladite abbaye, du costé icelluy chasteau, selon et en ensuivant le devis et marché pour ce fait et passé le 18ᵉ de may 1528, auquel sont déclarez par le menu lesdits ouvrages de charpenterie ès lieux et endroits esquels ils ont esté faits et assis audit vieil corps d'hostel qui ont esté veus et visitez de l'ordonnance dudit commissaire par Jean Montinier et Guillaume le Peuple, charpentiers jurez, en la présence de Pierre Paule dit l'Italian et Pierre Deshostels, varlets de chambre ordinaires du Roy, et par luy commis au controlle desdits bastimens et édiffices de Fontainebleau, et iceux ensemblement trouvé avoir esté et estre bien et deuement faits ainsi qu'il appartient selon ledit devis et marché, comme il appert par la certiffication desdits jurez signée de leurs mains et aussy desdits controlleurs le 8ᵉ de mars 1534, escripte au bas dudit marché, lequel est cy devant transcript et attachée audit mandement, ensemble cy rendus, par vertu desquels ledit présent commis a fait compte et payement comptant audit Maillard de la somme de 1,280 liv., comme par sa quittance faitte à sa requeste par deux notaires au Chastellet, l'an 1535, le mercredy 12ᵉ de may aussy cy rendue et attaché avec lesdites lettres de mandement et autres pièces dessus mentionnées.

Audit Maillard, la somme de 1,240 livres qui luy a esté ordonné par le dit sieur de Neufville, pour les ouvrages de charpenterie qu'il a faits de neuf pour le Roy, tant au grand jeu de

paulme édiffié de neuf joignant le chasteau du dit Fontainebleau, que au corps d'hostel de la despoille dudit jeu et à une grande montée de charpenterie faitte au grand jardin du dit lieu, entre et joignant le corps d'hostel des offices du dit chasteau par où descendoit feue Madame, de la gallerie estant dessus les dits offices audit grand jardin, lesquels ouvrages de charpenterie ont esté faits de l'ordonnance dudit commissaire, suivant le vouloir et commandement verbal du Roy, qui ont esté veus et visitez par Jean Montinier et Guillaume le Peuple, charpentiers jurez, en la présence de Pierre Paule dit l'Italian, et Pierre Deshostels, varlets de chambre ordinaires du Roy, et par luy commis à la conduitte et contrerolles desdits bastimens et édiffices de Fontainebleau, et iceux ouvrages trouvez avoir esté bien et deuement faits et parfaits comme il appert par les parties escriptes par le menu, en un cayer de papier certifié des dits jurez, signée de leurs mains et aussy des contrerolleurs, le mercredi 2ᵉ d'apvril 1532, avant Pasques, cy devant transcript attachée aux lettres de mandement dudit Neufville, données à Paris sous son signet le 28 d'apvril 1535, par vertu desquelles et du contenu au dit cayer, maistre Nicolas Picart a fait compte et payement comptant au dit Maillard de la somme de 1,240 livres, comme par sa quittance faitte à sa requeste par deux notaires royaux au Chastellet l'an 1535, le mercredy 12ᵉ de may, et attachée avec lesdites lettres de mandement et cayer susdit.

Audit Josse Maillard la somme de 1,100 livres à luy ordonnée comme peut apparoir par lettres de mandement du dit sieur de Neufville, adressantes au présent commis à ce qu'il paye icelle somme audit Maillard, à luy deue pour les ouvrages de charpenterie qu'il a faits de neuf pour le Roy au corps d'hostel fait et édiffié de neuf audit Fontainebleau,

pour le logis, réfectouer et dortouer des religieux de l'abbaye dudit lieu, et ce en en suivant le marché fait et passé avec le dit Josse Maillard, pour et au nom d'icelluy sieur le 18ᵉ de mai l'an 1528, au bas duquel est contenue et escripte la certiffication de Jean Montinier et Guillaume le Peuple, charpentiers jurez, qui ont veu et visité lesdits ouvrages de charpenterie cy devant déclarez, en la présence de Pierre dit l'Italian et Pierre Deshostels, varlets de chambre ordinaires du Roy et par luy commis à la conduitte et contrerolle desdits bastimens et édiffices du lieu de Fontainebleau, et iceux trouvé avoir esté et estre bien et deuement faits et parfaits selon les dits devis et marché ainsi qu'il appert par la certiffication desdits jurez signée de leurs mains et desdits contre-rolleurs le 9ᵉ de mars l'an 1534, le tout selon la teneur desdites lettres de mandement ensemble cy rendus, ledit présent commis a fait compte et payement comptant audit Maillard de la somme de 1,100 livres, comme par sa quittance faite à sa requeste par deux notaires royaux au Chastellet de Paris, 1535, le mercredy 12ᵉ de may aussy cy rendue et attachée avec le dit mandement.

Audit Maillard, la somme de 350 livres, par l'ordonnance dudit de Neufville, en datte du 28 d'apvril 1535, adressé à maistre Nicolas Picart pour payer icelle somme deue audit Maillard pour les ouvrages de charpenterie par luy faits de neuf au petit jeu de paulme dudit chasteau de Fontainebleau, a plain déclarez au devis et marché de ce fait et passé le 24ᵉ de mai 1530, et aussy en la certiffication de Montinier et le Peuple, charpentiers du Roy, signée de leurs mains et de Pierre Paul dit l'Italian et Pierre Deshostels, varlets de chambre ordinaires dudit Sieur, et par luy commis à la conduitte et contrerolle desdits bastimens et édiffices de Fontainebleau, le 9ᵉ de

mars 1534, en la présence desquels lesdits jurez ont visité de l'ordonnance dudit de Neufville lesdits ouvrages, et iceux trouvé avoir esté et estre bien et deuement faits, et valloir justement ladite somme de 350 livres, selon le contenu audit marché, le tout cy devant transcript et attaché audit mandement, par vertu duquel et desdits devis et marché et certiffication ensemble cy rendue, ledit présent commis a payé comptant audit Maillard la somme de 350 livres, comme par sa quittance faitte par deux nottaires royaux au Chastelet 1535, le mercredy 12e de may, aussy rendue et attachée ausdites lettres de mandement.

Audit Maillard, la somme de 2,000 livres par l'ordonnance de Neufville, en date du 28e apvril 1535, adressé à maistre Nicolas Picart, présent commis, a payé icelle somme audit Maillard à lui deue pour les ouvrages de charpenterie qu'il a faits de neuf pour le Roy, ès corps d'hostels et édiffices du logis de la concierge dudit chasteau de Fontainebleau pour en iceux mettre les meubles dudit Sieur, estans audit Fontainebleau, et ce en ensuivant le devis et marché faits desdits ouvrages pour et au nom d'Icelluy Sieur, avec ledit Maillard, passé par devant deux notaires au Chastellet de Paris, le 23e de may 1531, au bas duquel est contenu et escripte la certiffication de Jean Montinier et Guillaume le Peuple, charpentiers jurez, de la veue et visitation par eux faits des ouvrages de charpenterie, et en la présence de Pierre Paule dit l'Italian, et Pierre Deshostels, varlets de chambre ordinaires du Roy, et par lui commis à la conduitte desdits bastimens et édiffices, et iceux ouvrages trouvé avoir esté et estre bien et deuement faits et parfaits, en ensuivant lesdits devis et marché ainsi qu'il appert par la certiffication desdits jurez, signez de leurs mains et aussy desdits contrerolleurs, le 7e de mars 1534. Le tout cy

est transcript et attaché ausdites lettres de mandement cy rendus en vertus desquels le présent commis a fait payement comptant audit Josse Maillard, de ladite somme de 2,000 livres, comme par sa quittance faitte à sa requeste par deux notaires royaux au Chastellet, 1535; le 12ᵉ de may, aussy cy rendue et attachée avec ledit mandement et autres pièces dessus déclarées.

Audit Josse Maillard, la somme de 140 livres à lui deue pour les ouvrages et appuis de charpenterie qu'il a faites pour le Roy au pourtour des allées du petit jardin fait de neuf au chasteau dudit lieu de Fontainebleau pour messieurs les enfans, contenant lesdits appuyes 56 toises de long ainsi qu'il appert par certiffication de Jean Montinier et Guillaume le Peuple, charpentiers jurez, qui ont veu et visité, toisé et mesuré lesdits appuyes de charpenterie cy devant déclarées en la présence de Pierre Paule dit l'Italian et Pierre Deshostels, varlets de chambre ordinaires du Roy, et par lui commis à la conduitte et contrerolle des bastimens et édiffices dudit Fontainebleau, et icelles trouvé avoir esté et estre bien et deuement faits, ainsi qu'il appartient, en ensuivant le marché de ce fait et passé avec ledit Maillard, le 5ᵉ octobre 1530, monter et revenir ensemble à ladite quantité de 56 toises de long, qui à raison de 50 sols selon le pris contenu audit marché vallent ladite somme de 140 livres, comme il peut apparoir par ladite certiffication desdits jurez, signée de leurs mains et aussy desdits contrerolleurs le 9ᵉ de may 1534, le tout escrit et inséré dans une feuille de papier cy devant transcript et attaché à un mandement de messire Nicolas de Neufville, en datte du 28ᵉ d'apvril 1535, ensemble cy rendu; par vertu desquels le présent commis a payé comptant audit Josse Maillard la somme de 140 livres, comme par sa quittance signée de

deux notaires royaux au Chastellet l'an 1535, le mercredy 12 de may, aussy cy rendue et attachée avec ledit mandement.

Audit Maillard, la somme de 899 livres 10 sols 8 deniers, par l'ordonnance dudit sieur de Neufville, en datte du dernier de juin 1535, adressé audit Picart pour payer icelle somme audit Maillard à lui deue pour les ouvrages qu'il a faits pour le Roy en sesdits bastimens et édiffices de Fontainebleau, ou autres ouvrages pour lesquels ont esté faits marchez à part avec ledit Maillard, ainsi qu'il appert par certiffication de la prisée faitte desdits ouvrages par Jean le Conte et Guillaume le Peuple, charpentiers jurez du Roy, en la présence de Pierre Paule dit l'Italian et Pierre Deshostels, varlets de chambre ordinaires du Roy, et par luy commis à la conduitte et contrerolle desdits bastimens et édiffices signée de leurs mains, le 24e de mars 1534, avant Pasque, cy devant transcripte, en laquelle sont déclarées par le menu lesdits ouvrages de charpenterie, les lieux et endroits où ils ont esté faits, mis et assis audit Fontainebleau, qui ont esté veus et visitez par lesdits jurez en la présence desdits contrerolleurs, lesquels ils ont esté trouvé avoir esté et estre bien et deuement faits et valloir en leurs loyautez et consciences les sommes contenues et désignées en chacune partie de la certiffication et des lettres ensemble attachées et cy rendues, laquelle somme de 899 livres 10 sols 8 deniers a esté payée audit Maillard par le présent commis, comme par sa quittance faitte et signée à sa requeste par deux notaires royaux au Chastellet l'an 1530, le samedy 3e de juillet aussy cy rendue et attachée avec lesdites lettres de mandement et certiffication.

Audit Maillard, la somme de 4,993 livres 18 sols 1 denier,

par l'ordonnance dudit sieur de Neufville, adressé au présent commis pour payer icelle somme audit Maillard à luy deue pour les planchemens qu'il a faits pour le Roy, sur les planchées et aires des salles, chambres, cabinets, garderobbes, allées, galleries et autres lieux des édiffices du chasteau de Fontainebleau, en l'année 1531, outre et par dessus les planchemens d'ais faits en la chambre et garderobbe dudit sieur et de feue Madame, que Dieu absolve, parce qu'ils sont comprins au marché fait et passé avec ledit Maillard pour les ouvrages de charpenterie dudit chasteau, ainsi qu'il appert par certifification de Jean Montinier, charpentier jurez, signée de sa main, et de Pierre Paule dit l'Italian et Pierre Deshostels, varlets susdits et commis à la conduitte et contrerolle desdits bastimens et édiffices d'icelluy lieu de Fontainebleau, le 23ᵉ de may 1531, en laquelle sont déclarées par le menu, lesdits planchemens d'ais, le nombre des toises et pièces d'iceux lieux et endroits, esquels ils ont esté faits et assis audit chasteau qui ont esté veus et visitez, toisez et mesurez par Jean Montinier, en la présence de feu Florimond de Champeverne, et commis lors à la conduitte et contrerolle desdits bastimens de Fontainebleau, et aussy desdits Pierre Paule dit l'Italian, et Pierre Deshostels, lesquels planchemens ils ont trouvé avoir esté et estre bien et deuement faits ainsi qu'il appartient, et en ensuivant le marché de ce fait et passé avec ledit Maillard, le 25 d'octobre 1530, et iceux monter et revenir ensemble aux nombre et quantité de 1,109 toises et demie, 9 pieds un quart, à raison de 4 livres 10 sols chacune toise selon le pris contenu audit marché, ladite somme de 4,993 livres 18 sols 1 denier de laquelle en vertu desdites lettres de mandement et desdits marché et certifification cy devant transcripts et attachez à iceluy mandement le tout ensemble cy rendu, a esté fait payement comptant par le présent commis audit Maillard comme par sa quittance faitte à sa requeste par deux notaires

royaux au Chastellet, 1535, le samedy 3ᵉ de juillet, aussy cy rendue et attachée avec ledit mandement.

Audit Maillard, la somme de 12,790 livres qui luy estoit deue pour les ouvrages de charpenterie qu'il a faits de neuf pour le Roy ès chambres, cabinets, garderobbes, salles, galleries, chapelle, portaux et autres lieux des corps d'hostels, pavillons, et édiffices du chenil fait et édiffié de neuf audit Fontainebleau, au lieu dit le Breau, près l'estang dudit lieu, ainsi qu'il appert par certiffication de Jean le Conte, et Guillaume le Peuple, charpentiers jurez, signée de leurs mains, et de Pierre Paule dit l'Italian et Pierre Deshostels susdit, et par luy commis à la conduitte et contrerolle desdits bastimens dudit lieu, le 22ᵉ de may 1535, lesquels jurez ont veus et visitez tous et chacun les ouvrages cy devant déclarées en la présence desdits contrerolleurs, et iceux trouvé avoir esté et estre bien et deuement faits et parfaits ainsi qu'il appartient selon et en ensuivant deux devis et marchés de ce faits et passés avec ledit sieur de Neufville, par ledit Maillard, en ensuivant les avis et opinions desdits contrerolleurs, le premier desdits devis et marchez en datte du 5ᵉ d'aoust 1532, signé Helye et Deshostels; le 2ᵉ du 4ᵉ de mars 1534, signé Richart et A. Pichon, notaires au Chastellet, lesquels sont particulièrement déclarées lesdits ouvrages ès lieux et endroits où ils ont esté faits, mis et assis audit édiffice du Chenil, suivant iceux devis et marchez, par vertu desquels et de ladite certiffication cy devant transcripts, ensemble des lettres de mandement dudit de Neufville, addressé audit Nicolas Picart, le tout attaché ensemble et cy rendu, a esté fait payement audit Maillard par le présent commis, de ladite somme de 12,790 livres, comme par sa quittance faitte par deux notaires royaux au Chastellet 1535, le samedy 3ᵉ de juillet, aussy cy rendue et attachée avec ledit mandement.

Audit Josse Maillard, la somme de 818 livres, par ordonnance dudit sieur de Neufville, en date du dernier de juin 1535, addressé audit Picart pour payer icelle somme audit Maillard à luy deue pour les ceintres et autres ouvrages de charpenterie qu'il a faits pour le Roy ès voultes et arceaux de maçonnerie faits de neuf et six cuisines et six gardemangers de bouche et allées d'icelles aussy faittes et édiffiées de neuf pour le Roy contre la grande gallerie de son chasteau audit Fontainebleau du costé et à l'opposite de l'estang dudit lieu, ainsi que estoit tenu et obligé de faire ledit Maillard par le marché d'icelluy fait et passé avec ledit commissaire en la présence de Pierre Paule dit l'Italian et P. Deshostels susdits, et par luy commis à la conduitte et contrerolle desdits bastimens de Fontainebleau, le 4ᵉ de mars 1534, au bas duquel est contenue et escripte la certiffication de la veue et visite faitte desdits ceintres et ouvrages de charpenterie qu'il a faits pour le Roy, par Jean le Conte et Guillaume le Peuple, charpentiers jurez, en la présence desdits contrerolleurs, lesquels ils ont trouvé avoir esté et estre bien et deuement faits ainsy qu'il appartient selon et en ensuivant ledit marché comme il peut apparoir par ladite certiffication desdits jurez, signée de leurs mains et desdits contrerolleurs, le 22ᵉ de mars 1535, par vertu desquels marché, certiffication, cy devant transcripts, ensemble desdites lettres de mandement ensemble attachées et cy rendus, le présent commis à faire payement audit Maillard de ladite somme de 810 livres, comme par sa quittance faitte et signée à sa requeste par deux notaires royaux au Chastellet, l'an 1535, le 3ᵉ de juillet, aussy cy rendue et attachée avec lesdites lettres de mandement.

Audit Maillard, la somme de 2,300 livres par l'ordonnance dudit de Neufville, en datte du dernier de juin 1535, addressé

audit Picart pour payer icelle somme audit Maillard à lui deue pour les ouvrages de charpenterie qu'il a faits et fait faire de neuf pour le Roy, ès trois pavillons et édifices faits et édiffiez de neuf à trois des coings de son grand jardin de Fontainebleau, l'une au coing au bout d'en bas d'icelluy grand jardin, selon le marché passé avec ledit commissaire par ledit Maillart en la présence desdits Pierre Paule et P. Deshostels et la certiffication desdits le Conte et le Peuple, charpentiers jurez.

Audit Maillard, la somme de 883 livres 10 sols par l'ordonnance dudit sieur de Neufville, en datte du dernier de juin 1535, addressé au présent commis pour payer icelle somme audit Maillard, pour les ouvrages de charpenterie qu'il a fait de neuf pour le Roy, en son abbaye audit Fontainebleau, en grande et extrême diligence, jour et nuict, à cause de la venue dudit sieur et de feue Madame que Dieu absolve et des Roy et Reyne de Navarre, a plusieurs voiages depuis le premier d'aoust 1527, jusque au 5ᵉ de juin 1529, ainsi qu'il appert par certiffication de feu Florimond de Champeverne.

Summa charpenturiæ apud Fontenbleaudi
31,555 livres 18 sols 9 deniers.

Ouvrages pour la couverture de thuille et ardoise pour lesdits bastimens et édiffices de Fontainebleau.

Jean aux Bœufs, couvreur ordinaire du Roy, promet de faire et parfaire, bien et deuement au dit d'ouvriers et gens en ce connoissans, pour le Roy, tous et chacuns les ouvrages de couverture d'ardoises d'Angers, et de tuille qu'il convient faire pour couvrir les combles des corps d'hostels, pavillons et autres édiffices, que le Roy veult et entend faire faire et édiffier

de neuf en son chasteau de Fontainebleau, et en la basse court et abbaye et autres lieux, et pour ce faire, sera tenu ledit Jean aux Bœufs quérir et livrer à ses despens toute l'ardoise qu'il conviendra pour ce faire de bonne ardoise d'Angers, bonne, loyalle et marchande, latte à ardoise et à tuille, clou, plastre, chaulx, sable, cheriages, voictures tant par eau que par terre et autres choses à ce nécessaires, et rescercher et restablir les couvertures de l'église et des vieils corps d'hostels de ladite abbaye, ainsi qu'il appartient, moyennant et parmy le pris cy après déclaré, c'est assavoir pour chacune toise de couverture d'ardoise d'Angers 4 livres 5 sols. Item pour chacune toise de couverture de thuille neufve 40 sols, et s'il y en a qui soit assises à chaux et sable, pour chacune toise 50 sols. Item et les restablissemens et couverture de vieille tuille qui seront lattées, contrelattées de neuf et rescerchées, seront comptées et toisées à deux toises pour une, pour ledit pris de 40 sols, lesquels pris luy en seront pour ce faire baillez et payez par le commis au payement desdits édiffices et bastimens, au feur et ainsi qu'il aura besongné et fait besongner lesdites couvertures esquels il sera tenu et promet besongner sitôt et incontinant que les charpentières seront levées et prests à couvrir, en la plus grande et extrême dilligence et au plus grand nombre de matières, ouvriers que faire se poura jusques à perfection desdits ouvrages bien et deuement comme dit est, promettant et obligeant comme pour les propres besongnes et affaires du Roy. Renonce, fait et passé double, le samedy 17e d'aoust l'an 1527. *Ainsi signé*, N. Helie et P. Deshostels.

A Jean aux Bœufs, couvreur ordinaire du Roy pour ouvrages de couverture d'ardoise d'Angers et de tuille faits audit Fontainebleau par l'ordonnance dudit de Neufville, ainsi qu'il appert par certiffication de Josse Mailliart, Montinier et le

Peuple, charpentiers jurez, signée de leurs mains et de P. Paule dit l'Italian et P. Deshostels, varlets susdits et par le Roy commis à la conduitte et contrerolle desdits bastimens, le premier d'apvril l'an 1532.

Pro coperturis dicti loci Fontisbleaudi

19,596 livres 6 sols 9 deniers.

Autres ouvrages de charpenterie qu'il convient faire de neuf pour le Roi en son chasteau de Fontainebleau pour y faire et édifier de neuf les corps d'hostels et édifices.

Audit Maillard, Pierre Sauvage, Pierre Postel, Jean Piretour et Claude Girard, charpentiers jurez, pour les ouvrages de charpenterie par eux faits et à faire ausdits bastimens et édifices de Fontainebleau, suivant le marché par eux fait avec ledit sieur de Neufville, et certiffication de Hubert Tricot et Guillaume le Peuple, charpentiers jurez du Roy, et de Pierre Deshostels, varlet de chambre ordinaire du Roy.

La somme de 16,440 livres 13 sols 9 deniers.

Ouvrages de serrurerie faits audit lieu de Fontainebleau.

Anthoine Morisseau, serrurier, demeurant à Paris, promet de faire, livrer, asseoir et mettre en œuvre pour le Roy, ès édifices que ledit Seigneur entend faire faire et édifier de neuf et réparer à Fontainebleau, tant en son chasteau que en l'abbaye, basse court et autres lieux dudit lieu, tous et chacuns les ouvrages de serrurerie et ferrures qu'il conviendra pour lesdits édifices, et pour ce faire quérir et livrer à ses despens, et y commencer quand il luy sera ordonné par Florimond de Champeverne, varlet de chambre du Roy, commis à la conduitte desdits bastimens de Fontainebleau, lesquels pris luy seront baillez

pour ce faire. Fait et passé double le mardy 28ᵉ apvril 1528. *Ainsi signé*, Helie et P. Deshostels.

Audit Anthoine Morisseau, la somme de 1,398 livres 10 sols 7 deniers, par l'ordonnance dudit sieur de Neufville adressée audit Picart, présent commis, de payer icelle somme audit Morisseau pour avoir par lui fournis et livrés plusieurs ouvrages de serrurerie depuis le 2ᵉ de décembre l'an 1527, jusques au 4ᵉ de juillet de l'an 1531, ainsi qu'il appert par certiffication de Josse Maillard, charpentier, et de Gilles le Breton, maistre maçon, signée de leurs mains, le 15ᵉ de may, l'an 1532, et aussy de P. Paule dit l'Italian et Pierre Deshostels, varlets susdits et commis à la conduitte et contrerolle desdits bastimens signée de leurs mains, le 4ᵉ de janvier 1534.

Audit Anthoine Morisseau, pour tous les ouvrages de serrurerie qu'il a fournis et livrez pour le Roy en son château de Fontainebleau jusque au 7ᵉ jour d'aoust 1535.

<center>Operum Ferri

14,913 livres 6 sols 10 deniers.</center>

Ouvrage de menuiserie faits durant le temps de ce présent compte ès dit bastimens de Fontainebleau.

Estienne Bourdin, menuisier, promet de faire et parfaire bien et deuement au dit d'ouvriers et gens en ce connoissans pour le Roy, les ouvrages de menuiserie cy après déclarés qu'il convient faire pour les édiffices du chasteau, offices et autres lieux que le Roy veult et entend faire faire, réparer et édiffier de neuf à Fontainebleau, et iceux ouvrages faire de bon bois de chesne, sec, sans obier, loyal et marchand des haulteurs, largeurs et façons cy après déclarez, et pour ce faire sera tenu, promet et gage, quérir et livrer ledit bois, peines d'ouvriers et voictures, et toutes autres choses à ce

nécessaires, et rendre et livrer le tout prest fait et parfait et adjusté à ses dépens audit chasteau et édiffices de Fontainebleau, ès lieu et endroits ou ils doivent servir, sitost et incontinent qu'il en sera de nécessité et ainsi qui luy sera dit et ordonné par Florimont de Champeverne, varlet de chambre ordinaire du Roy, et par luy commis à la conduitte desdits bastimens et édiffices, moyennant et parmi les qui s'ensuivent ainsy et en la manière qui s'ensuit. C'est assavoir toutes les croisées de menuiserie qu'il conviendra aux offices dudit chasteau, les unes de 14 pieds de hault sur six pieds de largeur, et les autres de 12 pieds de hault et 6 pieds de largeur, toutes garnies de chassis dormans à double croisillon garnies de quichets enchassillez, brisez, si mestier est, à double feuillure et taille ouvrant, pour le pris de 20 livres chacune croisée de ladite haulteur de 14 pieds, et 18 livres pour chacune croisée de ladite haulteur de 12 pieds. *Item* de faire les croisées qu'il conviendra faire de neuf à 10 pieds ou jusques à dix pieds et demy ou 11 pieds de haulteur et 5 à 6 pieds de largeur audit chasteau ou ès autres édiffices qui seront faits de neuf pour le Roy, au dit Fontainebleau, aussy à chassis dormans, à un croisillon, garnis de chassis et quichets de telle façon que les croisées des susdites pour le pris de 14 livres chacune croisée. *Item* de faire toutes les croisées communes sans chassis dormans pour servir ès dits bastimens et édiffices, lequelles croisées communes seront des haulteurs qu'il appartiendra, les unes de six pieds de hault pour le moins et les autres de neuf pieds de hault, pour le plus, de 5 à 6 pieds de largeur garnis de chassis et de guichets enrazez et emboutez ainsi qu'il appartient, pour le prix de 6 livres chacune croisée. *Item* de faire tous les huis forts arasez, collez à clefs et emboutez par les deux bouts des haulteurs et largeurs qu'il appartiendra selon les bées des huisseries et de deux poulces ou de deux poulces et demy ou trois poulces environ

d'espoisseur pour le prix de 4 livres 10 sols chacun huis. *Item* de faire tous les huis enchassillez qu'il conviendra ès chambres et garderobles au feur de 50 sols pour chascun huis. *Item* de faire, si mestier est, des huis communs d'ais barez chacun de trois barres de bois pour le pris de 25 sols pièce. *Item* de faire tous les chassis à verre qui seront nécessaires ès vis, cabinets et autres édiffices audit Fontainebleau, des haulteurs de trois pieds et demy, quatre pieds ou de quatre pieds et demy, et jusques à 5 pieds et demy de haulteur si mestier est et des largeurs qu'il appartiendra, garnis chacun de deux quichets pour le pris de 40 sols, chacun chassis, l'un portant l'aultre, comprins lesdits guichets, tous lesdits pris cy devant déclarés, pour ce faire baillez et paiez par le commis au payement desdits bastimens et édiffices, au feur et ainsi qu'il fera et livrera lesdits ouvrages de menuiserie bien et deuement, comme dit est, promettant, obligeant comme pour les propres besongnes et affaires du Roy, renonçant, fait et passé double, le Mardy 28ᵉ apvril l'an 1528, ainsi signé Deshostels, Helye et au dessous est escrit, cette présente coppie a esté collationné au brevet original, signé Deshostels et Helye, sain et entier, par nous Rocher Rochart et Aignan Pichon, notaires du Roy, au Chastellet l'an 1533, le mercredy 23ᵉ de septembre. *Ainsi signé* ROCHART *et* PICHON.

Plus s'ensuivent différens marchez, de menuiserie faits avec ledit sieur de Neufville, en la présence de Pierre Paule dit l'Italian et Pierre Deshostels, varlets de chambre ordinaires du Roy, et la certiffication de Guillaume le Peuple, charpentier jurez, audit chasteau de Fontainebleau, le lundy 12ᵉ de juin 1536, le tout montant à la somme

<center>Summa operum ligni</center>

<center>17,540 livres 1 sol 5 deniers.</center>

Ouvrages de verrerie employée audit bastiment de Fontainebleau.

Jean Chastellan, vitrier, promet de faire, livrer, et asseoir pour le Roy, ès édiffices que ledit sieur entend faire faire et édiffier et réparer à Fontainebleau, tous et chacuns les ouvrages de verrerie qui y seront nécessaires, tant de verre blanc en façon de borne ou carré que des escussons, armoiries, devises et autres verries paintes, le tout de telle façon et ordonnance qui luy seront dit et devisé par noble homme Florimont de Champeverne, varlet de chambre ordinaire du Roy, commis à la conduitte et payemens desdits édiffices, et pour ce faire sera tenu le dit Chastellan quérir et livrer à ses despens lesdits ouvrages de vitrerie, matières, voicturées tant par eau que par terre, peines d'ouvriers et autres choses à ce nécessaires et rendre le tout prest, assis, fait et parfait, au feur et ainsy que l'on fera lesdits édiffices bien et deuement, ainsi qu'il appartient au dit d'ouvriers et gens en ce connoissans, moyennant et parmy les pris cy après déclarés, c'est assavoir pour chacun pieds de verrerie blanc 3 sols 9 deniers. *Item* pour chacun escusson de painture enrichy de devises 40 sols. *Item* pour chacune devise qui sera mise au lieu d'escusson 40 sols. *Item* pour chacun pris des ouvrages de verre paint et de couleurs tant en grandes que petites histoires et autres enrichissements qui seront faittes ès formes des chapelles et églises dudit lieu, ainsi qu'il sera advisé pour le mieux et selon qu'il sera advisé par ledit de Champeverne, 20 sols, lesquels pris dessus déclarés luy seront pour se faire baillez et payez par le commis au payement desdits édiffices, au feur et ainsi qu'il aura besongné ès dits ouvrages de verrerie, promettant et obligeant comme pour les propres affaires du Roy, renonçant. Fait et passé double le samedy 17° de aoust l'an 1527. *Ainsi signé* ou *paraphé* Helye et Deshostels.

Autre marché fait par ledit de Neufville avec Jean de la Hamée, maistre vitrier, pour les ouvrages de verrerie faits et à faire audit Fontainebleau, Boullongne, Villiers Costerets, le tout montant à la somme de

<div style="text-align:center">

Operum vitriarum
2,071 livres 14 sols 3 deniers.

</div>

Ouvrages de plomberie pour le fait desdits édiffices et bastimens.

François aux Bœufs, plombier, promet de faire tous les ouvrages de plomberie audit lieu de Fontainebleau, ainsy qu'il luy sera dit et divisé par Florimond de Champeverne, varlet de chambre ordinaire du Roy, et commis à la conduitte desdits bastimens, au feur de 15 deniers pour chacune livre. Tous lesdits ouvrages ont esté trouvé bien et deuement faits ainsi qu'il appert par la certiffication de P. Paule, dit l'Italian, et P. Deshostels, varlets de chambre ordinaires du Roy, et par luy commis à la conduitte et contrerolle desdits bastimens ; le tout montant ensemble à la somme de

<div style="text-align:center">

Operum Pombi
2,729 livres 19 sols 4 den.

</div>

Ouvrages de pavées de grez faits ès dits bastimens de Fontainebleau.

Denis Pasquier, paveur juré, promet de faire tous les ouvrages de pavez qu'il conviendra faire audit Fontainebleau et autres lieux, au feur de 30 sols pour chacune toise, ainsy qu'il sera advisé par Florimont de Champeverne, et de la certiffication de Guillaume de la Ruelle et Louis Poireau, maistres maçons, signée de leurs mains, le tout montant à la somme

<div style="text-align:center">

Operum pammentorum
4,980 livres 6 sols.

</div>

Pour la fontaine dudit Fontainebleau.

Michel Vallance, fontainier, promet de faire tous les tuyaux de terre cuitte et autres choses nécessaires pour laditte fontaine, à luy ordonnée la somme par ledit de Neufville 1,178 liv. 5 sols.

Autre despence faitte par ce présent commis pour le fait des jardinages dudit Fontainebleau.

A plusieurs jardiniers et autres, la somme de 16,374 liv. 12 s. 6 deniers.

Autre despence pour récompence des terres, maisons, prés et jardins situez et assis devant le chastellet de Fontainebleau, et prins pour convertir au grand jardin.

A plusieurs particuliers, pour acquisitions de terre et maisons pour le Roy, la somme

Acquisitionum pro Rege
5,345 liv. 6 s. 8 d.

Façons, labours, deffrichements de vignes et amesnagemens des pourssouers appartenant au Roy, lez ledit Fontainebleau.

A plusieurs ouvriers, la somme de 1,093 liv. 16 s.

Autre despence, pour la récompence des terres, vignes, friches et lavris que le Roy a fait prendre pour enclorre et mettre dedans le pourpris de vigne qu'il a fait enclorre de muraille au terrouer de Sangmoreau, au lieu dit les Andosches et Haultes Bruyères, sur la rivière de Sene, près Fontainebleau, en la présence de P. Paule dit l'Italian et P. Deshostels, et aussy devant Jeannot le Boutiller, commis par le Roy au gouvernement desdites vignes.

A plusieurs laboureurs et autres, la somme

S. acquisitionum de quibus in presenti capitulo
2,636 liv. 2 s. 6 d.

Façon de puis pour le Roy en la forest de Bièvre, au lieu dit la Vente au Diable lez ledit Fontainebleau.

A Pierre Dubois, faiseur de puis, la somme de 64 liv. 16 s. 8 d., à luy ordonnée par ledit sieur de Neufville.

Ouvrages de peintures, d'estucq et dorures faits tant ès chambres du Roy et de la Reyne, que aussy à la grande gallerie du chasteau dudit Fontainebleau.

A Léon Bochet, paintre, la somme de 10 liv. 19 s. à luy ordonnée par ledit sieur de Villeroy, pour un mois trois jours qu'il a vacqué depuis le dernier jour de décembre 1533 jusque au 2e de febvrier ensuivant, à dorer les termes et ouvrages de stucq que le Roy avoit ordonné estre faits en sondit chasteau, qui est au feur de 6 s. 8 d. par jour, faisans 10 liv. par mois.

A la vefve Symon Doche, en son vivant batteur d'or, la somme de 9 livres, ordonnée par ledit de Villeroy, pour son payement de 500 d'or fin, battu en feuille, pour employer ausdits ouvrages de painture d'estucq, à raison de 36 sols chacun cent du marché fait avec ladite veufve.

A Anthoine Escuier, manouvrier, la somme de 13 liv. 4 s. le 17e de juin 1534, pour avoir broyé et destrempé l'estucq, qui est au feur de 3 sols par jour, durant le temps de 88 journées et autres.

A Claude du Val, paintre, la somme de 15 liv. 1 s. à luy ordonnée le 18e dudit mois de juin 1534, pour 43 journées ouvrables qu'il a vacqué à dorer les termes et autres ouvrages de stucq que un nommé Boullongne et autres imagers avoient faits, qui est à raison de 7 sols par jour.

A maistre Nicolas Picart, présent commis, la somme de 46 s. 6 d. pour pareille somme qu'il a fournie pour achapt de matières.

A Jacques Vallet, manouvrier, la somme de 34 liv. 16 s. pour 232 journées à broyer et destremper le stucq pour servir ausdits ouvrages, qui est à raison de 3 sols par jour.

A Pierre Postel, la somme de 7 liv. 6 s. assavoir : 5 liv. pour quatre tombereaux de chaux, et le reste en autres matières.

A Anthoine Escuier, manouvriers, la somme de 6 livres pour 40 journées qu'il a travaillé aux ouvrages susdits de stucq, qui est à raison de 3 sols par jour.

A Berthelemy de Miniato, paintre florentin, la somme de 180 livres, à luy ordonnée par ledit de Villeroy, pour neuf mois entiers qu'il a vacqué à besongner pour le Roy, ès ouvrages de stucq depuis le 10ᵉ de febvrier 1533 jusques au 24ᵉ de mars 1534, qui est à raison de 10 liv. par mois de marché fait.

A Laurens Regnauldin, aussi paintre florentin, la somme de 170 liv. par ledit de Villeroy, pour huict mois quinze jours qu'il a vacqué ès ouvrages de stucq, ès chambres du Roy et de la Reyne, depuis le 15ᵉ d'apvril 1534 jusque au 24ᵉ de mars ensuivant, à raison de 20 livres par mois.

A Claude du Val, aussi paintre, la somme de 75 livres pour sept mois entiers qu'il a vacqué ès ouvrages de stucq, qui est à raison de 10 livres par mois.

A Francisque Pellegrin, paintre, la somme de 200 livres pour dix mois entiers qu'il a vacqué ès ouvrages de stucq, depuis le 12ᵉ d'apvril 1534 jusques au 24ᵉ de mars ensuivant, qui est à raison de 20 livres par mois.

A Claude Badouyn, paintre, la somme de 90 livres pour quatre mois 15 jours entiers qu'il a vacqué ès ouvrages de stucq audit temps, qui est à raison de 20 livres par mois.

A André Selon, paintre imager, la somme de 80 livres pour quatre mois qu'il a vacqué esdits ouvrages de stucq, depuis le 24ᵉ de novembre jusque au 24ᵉ de mars ensuivant, à raison de 20 livres par mois.

A Simon le Roy, aussy paintre imager, la somme de 100 livres pour 5 mois qu'il a vacqué esdits ouvrages de stucq, ainsi que dessus.

A plusieurs manouvriers, qui ont vacqué à broyer et destremper lesdits ouvrages de stucq, la somme de 63 liv. 9 s., qui est à raison de 3 sols par jour.

A la vefve Symon Doche, en son vivant batteur d'or, la somme de 18 livres, pour un millier d'or fin battu en feuille du plus grand volume, qui est à raison de 36 sols pour chacun cent.

Audit Nicolas Picart, présent commis, la somme de 4 liv. 17 s. 6 d., pour pareille somme qu'il a déboursée pour treize tombereaux de pierre dure, livrez audit chasteau.

Autres parties et sommes de deniers payez par ledit présent commis, de l'ordonnance du sieur de Villeroy, en ensuivant l'advis et opinions desdits contrerolleurs, pour les journées des manœuvres qni ont travaillé à faire les vuydanges du puis fait de neuf en la forest dudit Fontainebleau, au lieu dit le Chesne Corbin et autres.

A plusieurs manouvriers, qui ont travaillé esdites vuydanges, la somme de 167 liv. 12 s. 6 d.

Paintres qui ont vacqué et besongné esdits ouvrages de stucq faits en ladite gallerie dudit chasteau de Fontainebleau.

A Francisque Pellegrin, paintre, la somme de 86 liv. 13 s. 4 d., pour avoir vacqué ausdits ouvrages de stucq en ladite grande gallerie pendant 4 mois 10 jours, qui est à raison de 20 livres par mois, depuis le 13ᵉ d'apvril l'an 1535 jusque au 22ᵉ d'aoust ensuivant.

A Symon le Roy, imager, pareille somme pour ledit temps et lesdits ouvrages de stucq.

A André Seron, aussy imager, pareille somme pour lesdits ouvrages.

Autres peintres qui ont besongné en la chambre de la Reyne et au portail dudit chasteau de Fontainebleau.

A Berthelemy Daminyato, paintre florentin, la somme de 86 liv. 13 s. 4 d., pour avoir travaillé esdits ouvrages de stucq faits en la chambre de la Reyne et au portail de l'entrée dudit chasteau, depuis le 13ᵉ d'apvril 1535 jusque au 22ᵉ aoust ensuivant, qui est à raison de 20 livres par moys de marché fait avec luy par mondit sieur de Villeroy, en suivant les advis desdits contrerolleurs.

A Laurens Regnauldin, aussy paintre florentin, pareille somme pour ouvrages de stucq pendant ledit temps.

A Jean Prunier, autre paintre, la somme de 28 livres pour 4 mois qu'il a vacqué esdits ouvrages de stucq en la chambre de la Reyne, depuis le 20ᵉ apvril 1535 jusque au 22ᵉ aoust, qui est à raison de 7 livres par mois.

A Henry Tison, paintre, la somme de 26 livres pour deux mois entiers qu'il a travaillé esdits portail et entrée dudit chasteau, depuis le 22ᵉ de juin 1535 jusque au 22ᵉ d'aoust ensuivant, à raison de 13 livres par mois.

Journées de manœuvres qui ont servy lesdits paintres et broyé et destrempé le stucq.

A plusieurs manouvriers, la somme de 56 liv. 10 sols pour avoir servy lesdits paintres depuis le 1ᵉʳ apvril 1535 jusque au 21ᵉ aoust ensuivant, qui est à raison de 3 sols par jour.

Achapts de matières employées pour servir et faire ledit stucq.

Audit Nicolas Picart, commis dessusdits, la somme de 5 liv. 2 s. à luy ordonné par ledit de Villeroy, pour pareille

somme qu'il a payé pour douze tombereaux de pierre dure tirez à Saint Aulbin et cherriez depuis ledit lieu jusque à Fontainebleau.

A la veufve Symon Doche, marchande d'or battu, la somme de 9 livres pour cinq cens d'or fin battu en feuille du plus grand volume, le 23ᵉ du mois d'aoust 1535.

Claude du Val et Gilles de Saulty, paintres et doreurs d'images, confessent avoir fait marché audit Nicolas de Neufville, commis à faire les pris et marchées de ses bastimens, édiffices et paintures de Fontainebleau, en la présence et par l'advis de Pierre Paule et P. Deshostels, varlets de chambre ordinaires du Roy, et commis à la conduitte et contrerolle des bastimens et paintures, de nétoyer et dorer tous les termes et ouvrages de stucq de la chambre du Roy et ceux qui sont encommencez, et pour ce faire seront tenus de quérir et livrer à ses despens tout ce qu'il conviendra pour ce faire, qui sera d'or fin en feuille du plus grand volume, pareil de celuy qui est de présentement en œuvre en icelle chambre, le tout moyennant le pris et somme de 80 livres qui, pour ce faire, leur en sera payé par le commis au payement desdits ouvrages, au feur et ainsi qu'ils auront besongné, promettant et obligeant chacun pour le tout, sans division, comme pour les propres besongnes et affaires du Roy, fait et passé le samedy 24ᵉ d'apvril 1535. *Ainsi signé :* Pichon et Rochart.

Auxdits du Val et Saulty, paintres doreurs d'images, la somme de 80 livres, ordonnée par ledit de Neufville le 9ᵉ d'aoust 1535, auquel il mande de payer icelle somme audit du Val et Saulty, pour avoir nettoyé et parachevé de dorer tous les termes et ouvrages de stucq qui restoient à dorer en ladite chambre du Roy.

A Anthoine Morisseau, maistre serrurier, la somme de 45 liv. 9 s. 6 d., pour avoir livré pour le Roy, depuis le 6ᵉ

de may 1533 jusque au 2ᵉ de décembre ensuivant, les clous et pièces de fer qui ont esté mis pour tenir les ouvrages de stucq, ainsi qu'il appert par certiffication desdits P. Paule et P. Deshostels, signée de leurs mains le 22ᵉ de décembre 1533.

Paintres qui ont vacqué esdits ouvrages de stucq en la grande gallerie dudit chasteau.

A Francisque Pellegrin, paintre imager, la somme de 66 livres, pour avoir vacqué esdits ouvrages de stucq faits en ladite grande gallerie, depuis le 23ᵉ d'aoust 1535 jusque au dernier de novembre ensuivant audit an, pour 3 mois neuf jours, qui est à raison de 20 livres par mois.

A Symon le Roy, imager, la somme de 62 liv. 13 s. 4 d., pour trois mois quatre journées qu'il a vacqué esdits ouvrages de stucq audit temps, qui est à raison de 20 livres par mois.

A Jean Anthoine, paintre, la somme de 60 livres pour 3 mois qu'il a besongné ausdits ouvrages de stucq audit temps, qui est à raison de 20 livres par mois.

A Claude Badouin, aussy paintre, pareille somme de 60 livres, pour trois mois qu'il a travaillé esdits ouvrages pandant ce temps, qui est à raison de 20 livres par mois.

A Henry Baltors, imager, la somme de 22 liv. 10 s. 8 d., pour un mois et 22 journées entières qu'il a travaillé esdits ouvrages depuis le 16ᵉ de septembre 1535 jusque au dernier de novembre ensuivant, qui est à raison de 13 livres par mois.

A Charles Dorigny, aussy paintre, pour lesdits ouvrages de stucq, à raison de 20 livres par mois.

A Guillaume Carnelles, imager, pour lesdits ouvrages de stucq, qui est à raison de 13 livres par mois.

A Pierre Godary, paintre, la somme de 16 liv. 18 s., pour lesdits ouvrages de stucq, à raison de 13 livres par mois.

A Josse Foucques Flamand, paintre imager, la somme de

30 livres, pour lesdits ouvrages, à raison de 20 livres par mois.

Autres paintres et imagers qui ont besongné en ladite chambre de la Reyne.

A Berthelemy Daminiato, paintre florentin, la somme de 66 livres, pour avoir vacqué esdits ouvrages de stucq en ladite chambre de la Reyne, le 23ᵉ d'aoust 1535 jusque au pernier de novembre ensuivant, à raison de 20 livres par mois.

A Laurens Regnauldin, aussy painctre florentin, la somme de 60 livres pour lesdits ouvrages de stucq en ladite chambre, à raison de 20 livres par mois.

A Henri Tison, paintre, la somme de 41 livres 12 sols pour lesdits ouvrages, à raison de 13 livres par mois.

A Jean Prunier, la somme de 22 livres 8 sols pour lesdits ouvrages, à raison de 7 livres par mois.

Journées de manouvriers qui ont servy lesdits paintres et broyé et destrempé le stucq, à raison de 3 sols par jour.

Achapts de matières.

Audit Picart de 3 livres 8 sols pour huict tombereaux de pierre dure pour broyer en pouldre et servir à faire ledit stucq.

Autres parties obmises à employer ès cayers précédans pour lesdits ouvrages de stucq.

A Nicolas Bellin, dit Modesne, paintre, la somme de 100 livres pour avoir vacqué, avec Francisque de Primadicis, dit de Boullongne, paintre, ès ouvrages de stucq et painture en-commencez à faire pour le Roy en la chambre de la grosse

ANNÉE 1536.

tour de sondit chasteau, depuis le 2ᵉ de juillet 1533 jusques au dernier de novembre, à raison de 20 livres par mois.

Paintres qui ont vacqué esdits ouvrages de stucq et painture en la grande gallerie dudit chasteau.

A Francisque Pellegrin, paintre imager, la somme de 73 livres 10 sols 8 deniers, pour avoir vacqué esdits ouvrages de stucq, en ladite grande gallerie, depuis le dernier de novembre 1535, jusque au dernier de mars, à raison de 20 livres par mois.

A Simon le Roy, imager, la somme de 21 livres 6 sols 8 deniers, pour lesdits ouvrages de stucq, à raison de 20 livres par mois.

A Jean Anthoine, paintre, la somme de 6 livres 13 sols 4 deniers, pour lesdits ouvrages de painture d'icelle grande gallerie, aussi à raison de 20 livres par mois.

A Claude Badouyn, aussy paintre, la somme de 45 livres 6 sols 8 deniers pour lesdits ouvrages, à raison de 20 livres par mois.

A Henry Ballos, imager, la somme de 14 livres 12 sols 8 deniers, pour lesdits ouvrages de stucq, à raison de 20 livres par mois.

A Charles Dargny, paintre, pour lesdits ouvrages de painture, à raison de 20 liv. par mois.

A Guillaume Carnelles, imager, pour ouvrages de stucq, à raison de 13 livres par mois.

A Pierre Godard, imager, pour les ouvrages de stucq, à raison de 13 livres par mois.

A Juste le Just, imager, pour lesdits ouvrages de stucq, à raison de 20 livres par mois.

A Claude du Val, paintre imager, pour lesdits ouvrages de stucq, à raison de 10 livres par mois.

A Claude Martin, aussy paintre, pour ouvrages de painture, à raison de 10 livres par mois.

A Thomas Dambray, paintre et imager, pour avoir vacqué esdits ouvrages, à raison de 10 livres par mois.

Autres paintres et imagers qui ont besongné en la chambre de la Reyne.

A Berthelemy Daminiato, paintre florentin, pour avoir vacqué ès ouvrages de painture en la chambre de la Reyne, au mois de mars 1535, à raison de 20 livres par mois.

A Laurens Regnauldin, paintre florentin, pour lesdits ouvrages de painture en ladite chambre de la Reyne, à raison de 20 livres par mois.

A Henry Tison, paintre, pour lesdits ouvrages de painture de stucq, à raison de 13 livres par mois.

A Jean Prunier, paintre, pour ouvrages de stucq et painture audit lieu, à raison de 7 livres par mois.

Journées de manœuvres qui ont servy ausdits paintres à broyer et destremper ledit stucq, à raison de 3 sols par jour.

Achapts de matières pour la painture desdits ouvrages de la grande gallerie et chambre.

A maistre Mathieu Dalmasat, Véronois, la somme de 27 livres pour huit livres de semalte et quatre livres de vert de terre, pour les ouvrages de painture de la grande gallerie et chambre de la Reyne, qui est à raison de 45 sols pour chacune livre de semalte, et pareille somme pour chacune livre de vert de terre.

A Pierre Perier, marchand, la somme de 31 livres 14 sols pour estoffes desdits ouvrages de painture, assavoir quatre

livres d'azur qui est au feur de 3 sols 6 deniers pour chacune once; 10 livres de vermillon au feur de 14 sols la livre; dix livres de massicot au feur de 4 sols la livre; six livres d'ocre jaulne à raison de 4 deniers la livre; douze livres de mine de plomb, au feur de 20 deniers la livre; quatre livres de noir de terre au feur de 6 deniers la livre; quatre livres de verjus de paintre, du meilleur, 40 sols la livre; 4 pintes d'huile de noix toute pure, 5 sols la pinte.

A Lazare Chauvet, batteur d'or, la somme de 9 livres pour cinq cens d'or fin battu, en feuilles de grand volume, pour la doreure des ouvrages de stucq audit lieu.

A Pierre Tranquart, voiturier, pour avoir conduit et amené sur son cheval lesdites estoffes, la somme de 40 sols.

Paintres qui ont travaillé esdits ouvrages de stucq et paintures faits en ladite grande gallerie.

A Francisque Pellegrin, paintre et imager, pour les ouvrages de stucq pendant le mois d'apvril 1535, et finissans le dernier d'icelluy mois 1536, à raison de 20 livres par mois.

A Symon le Roy, imager, pour lesdits ouvrages de stucq, à raison de 20 livres par mois.

A Claude Badouin, paintre, pour lesdits ouvrages de stucq et painture, à raison de 20 livres par mois.

A Henry Ballors, paintre et imager, pour avoir vacqué esdits ouvrages, à raison de 13 livres par mois.

A Charles Dorny, aussy paintre, pour avoir vacqué esdits ouvrages de painture, à raison de 20 livres par mois.

A Guillaume Carnelles, aussy paintre et imager, pour avoir travaillé esdits ouvrages de stucq et painture, à raison de 13 livres par mois.

A Claude du Val, paintre, pour avoir vacqué esdits ouvrages de painture, à raison de 10 livres par mois.

A Claude Martin, paintre, pour avoir vacqué esdits ouvrages de painture, à raison de 10 livres par mois.

A Jacques le Roy, paintre imager, pour lesdits ouvrages de stucq et painture, à raison de 15 livres par mois.

A Thomas Dambray, paintre et imager, pour lesdits ouvrages de painture de stucq, à raison de 10 livres par mois.

A Romain Pastenaque, du pays de Flandre, imager, pour lesdits ouvrages de stucq, à raison de 12 livres par mois.

A Duricq Tiregent, Flamant, imager, pour lesdits ouvrages de stucq, à raison de 12 livres par mois.

A Juste de Just, imager, pour avoir vacqué esdits ouvrages de stucq et painture à raison de 20 livres par mois.

A maistre Roux de Roux, conducteur desdits ouvrages de stucq et painture dudit lieu, la somme de 50 livres pour avoir vacqué, advisé et conduit lesdits ouvrages durant ledit mois d'apvril.

Autres paintres et imagers qui ont besongné en ladite chambre de la Reyne.

A Berthelemy de Myniato, paintre florentin, pour ouvrages de painture en ladite chambre de la Reyne, ledit mois d'apvril.

A Laurens Regnauldin,

A Henry Tison,

A Jean Prunier,

A Louis Lerambert, pour lesdits ouvrages de stucq pandant le mois d'apvril, à raison de 15 livres par mois.

A Pierre Dambry, dit le marbreur, imager, pour ouvrages de stucq, à raison de 15 livres par mois.

A Francisque Primadicis, dit de Boullongne, conducteur et diviseur desdits ouvrages de stucq et painture, pour avoir vacqué à conduire lesdits ouvrages pendant le mois d'apvril, la somme de 25 livres.

Journées de manouvriers qui ont servi lesdits paintres et imagers à broyer et destremper le stucq.

A plusieurs manouvriers, à raison de 3 sols par jour.

Achapts de matières pour la painture desdits ouvrages de ladite chambre de la Reyne.

A Francisque Primadicis et Jean Bardin, voicturier, la somme de 21 livres 5 sols 7 deniers, pour achapts de matières.

Paintres qui ont vacqué esdits ouvrages de stucq et painture faits en la grande gallerie dudit chasteau de Fontainebleau.

A Francisque Pellegrin, paintre et imager, pour avoir vacqué esdits ouvrages de stucq en ladite gallerie durant le mois de may 1536, à raison de 20 livres par mois.

A Symon le Roy.

A Claude Badouin.

A Henry Ballors.

A Charles Dorgny.

A Guillaume Carnelles.

A Pierre du Gardin, pour avoir doré esdits ouvrages de stucq, à raison de 10 livres par mois.

A Claude Martin.

A Jacques le Roy.

A Thomas Dambry.

A Duricq Tiregent.

A maistre Juste de Just.

A maistre Roux de Roux.

Autres paintres et imagers qui ont besongné en ladite chambre de la Reyne.

A Berthelemy de Myniato, paintre, pour lesdits ouvrages

de stucq, durant le mois de may 1536, à raison de 20 livres par mois.

A Laurens Regnauldin.

A Henry Tison.

A Jean Prunier.

A Louis Lerambert.

A Pierre Dambry dit le Marbreux.

A Pierre Bontemps pour avoir vacqué ès ouvrages de stucq pendant ledit temps, à raison de 15 livres par mois.

A Nicolas Guinet, imager, pour avoir vacqué esdits ouvrages de stucq, à raison de 15 livres par mois.

A François Carmoy, imager, pour lesdits ouvrages de stucq, à raison de 15 livres par mois.

A Francisque Primadicis dit de Boullongne.

Journées de manouvriers qui ont servy lesdits paintres à raison de 3 sols par jour.

Achaptes de matières pour la painture desdits ouvrages, la somme de 20 livres.

Paintres qui ont vacqué esdits ouvrages de stucq et paintures faits en ladite grande gallerie.

A Francisque Pellegrin, paintre et imager, pour avoir vacqué esdits ouvrages de stucq en ladite gallerie durant le mois de juin 1536, à raison de 20 livres par mois.

A Symon le Roy.

A Claude Badouyn.

A Henry Ballors.

A Guillaume Carnelles.

A Pierre du Gardin.

A Claude Martin.

A Thomas Dambry.

A Duricq Tiregent.

A Romain Pastenal.

A maistre Juste de Just.

A maistre Roux de Roux.

Autres painctres et imagers qui ont besongné en ladite chambre de la Reyne.

A Berthelemy de Myniato, paintre florentin, pour avoir vacqué esdits ouvrages de stucq et painture en ladite chambre de la Reyne pendant le mois de juin 1536, à raison de 20 livres par mois.

A Laurens Regnauldin.

A Jean Prunier.

A Louis Lerambert.

A Pierre Dambry dit le Marbreux.

A Pierre Bontemps.

A François Carmoy.

A Francisque de Primadicis dit de Boullongne.

Journées de manœuvriers à 3 sols par jour.

Achapts de matières pour ladite peinture, la somme de 20 livres 13 sols 8 deniers.

Paintres qui ont besongné esdits ouvrages de stucq et painture en ladite grande gallerie.

A Francisque Pellegrin, pour avoir vacqué esdits ouvrages de stucq pandant le mois de juillet 1536, à raison de 20 livres par mois.

A Symon le Roy.

A Claude Badouin.

A Henry Ballors.

A Guillaume Carnelles.

A Pierre du Gardin.

A Claude Martin.
A Thomas Dambry.
A Duricq Tiregent.
A Romain Pastenat.
A maistre Roux de Roux.

Autres paintres et imagers qui ont besongné en ladite chambre de la Reyne.

A Berthelemy de Myniato, paintre, pour avoir vacqué esdits ouvrages de painture en ladite chambre de la Reyne pendant le mois de juillet, à raison de 20 livres par mois.
A Laurens Regnauldin.
A Francisque de Primadicis dit de Boullongne.
A Louis Lerambert.
A Pierre Dambry dit le Marbreux.
A Pierre Bontemps.
A François Carmoy.
A Francisque de Primadicis dit de Boullongne.
Journées de manouvriers susdits à raison de 3 sols par jour.
Achapts des matières pour ladite painture de ladite gallerie et la chambre de la Reyne, la somme de 5 livres 3 sols 4 deniers.

Paintres qui ont besongné esdits ouvrages de stucq et painture faits en ladite grande gallerie dudit chasteau de Fontainebleau.

A Francisque Pellegrin, paintre, pour avoir vacqué esdits ouvrages de stucq, pandant le mois d'aoust, à raison de 20 livres par mois.
A Symon le Roy.
A Claude Badouin.
A Henry Vallors.

A Guillaume Carnelles.

A Pierre du Gardin.

A Claude Martin.

A Thomas Dambry.

A Duricq Tiregent.

A Romain Pastenat.

A maistre Roux de Roux.

Autres paintres et imagers qui ont besongné en ladite chambre et la première chambre de dessus le portail et entrée dudit chasteau.

A Berthelemy de Myniato, paintre florentin, pour avoir vacqué esdits ouvrages de painture en ladite chambre pandant le mois d'aoust 1536, à raison de 20 livres par mois.

A Laurens Regnauldin.

A Louis Lerambert.

A Pierre Dambry.

A Pierre Bontemps.

A François Carmoy.

A Guillaume Rondellet, paintre, pour avoir vacqué esdits ouvrages de stucq en ladite chambre de la Reyne, à raison de 12 liv. par mois.

A Réné Giffart, imager, pour avoir vacqué esdits ouvrages de stucq à la première chambre, sur le portail et entrée dudit chasteau, à raison de 15 liv. par mois.

A Pierre Courcinault, imager, pour lesdits ouvrages de stucq à ladite chambre, à raison de 15 liv. par mois.

A Jean Bontemps, pour lesdits ouvrages, à raison de 6 liv. 15 s. 8 d. par mois.

A Francisque de Primadicis dit de Boullongne.

Journées de manouvriers, à raison de 3 sols par jour.

Achapts de matières pour ladite painture, la somme de 79 s.

Paintres qui ont besongné esdits ouvrages de stucq et painture en ladite grande gallerie dudit chasteau.

A Francisque Pellegrin, paintre et imager, pour avoir vacqué esdits ouvrages de stucq de ladite gallerie pandant le mois de septembre 1536, à raison de 20 liv. par mois.

A Symon le Roy.
A Claude Badouyn.
A Henry Ballors.
A Guillaume Carnelles.
A Pierre du Gardin.
A Thomas Dambry.
A Claude Martin.
A Ducq Tiregent.
A Romain Pastenat.
A maistre Roux de Roux.

Audit Roux de Roux, la somme de 8 liv. 7 sols qu'il avoit avancée, à cause d'un tableau de la figure de Layda, au Roy appartenant, qui estoit en l'hostel de maistre Julien Bonacorsy, que ledit Roux a fait amener en la conciergerie dudit Fontainebleau.

Autres paintres et imagers qui ont besongné en ladite chambre de la Reyne, et en la première de dessus le portail et l'entrée dudit chasteau.

A Berthelemy de Miniato, pour avoir vacqué esdits ouvrages de painture en ladite chambre de la Reyne, pendant le mois de septembre 1536, à raison de 20 liv. par mois.

A Laurens Regnauldin.
A Louis Lerambert.
A Pierre Dambry dit le Marbreux.

ANNÉE 1536.

A Pierre Bontemps.

A François Carmoy.

A Guillaume Rondellet.

A Réné Giffart.

A Pierre Courcinault.

A Jean Bontemps.

A Nicolas Henrion, imager, pour lesdits ouvrages de stucq à la première chambre sur le portail, à raison de 15 livres par mois.

A maistre Francisque de Primadicis dit de Boullongne.

Journées de manouvriers à raison de 3 sols par jour.

Painctres qui ont besongné esdits ouvrages de stucq et painture faits en ladite gallerie.

A Francisque Pellegrin, pour lesdits ouvrages durant le mois d'octobre, à raison de 20 liv. par mois.

A Simon le Roy.

A Claude Badouin.

A Henry Ballors.

A Guillaume Carnelles.

A Pierre du Gardin.

A Claude Martin.

A Thomas Dambry.

A Duricq Tiregent.

A Romain Pastenat.

A Hubert Julyot, paintre, imager, pour lesdits ouvrages, à raison de 10 liv. par mois.

A Lyenard Tiry, paintre pour lesdits ouvrages, à raison de 15 liv. par mois.

A Jean le Fortier, paintre, pour avoir vacqué esdits ouvrages, à raison de 12 liv. par mois.

A maistre Roux de Roux.

Autres paintres et imagers qui ont travaillé en ladite chambre de la Reyne et à ladite première chambre.

A Barthelemy de Myniato, paintre, pour lesdits ouvrages de painture durant le mois d'octobre, à raison de 20 liv. par mois.

A Louis Lerambert.

A Laurens Regnauldin.

A Pierre Dambry.

A Pierre Bontemps.

A François Carmoy.

A Guillaume Rondellet.

A Réné Giffart.

A Pierre Courcinault.

A Jean Bontemps.

A Nicolas Henrion.

A Jean Quenet, paintre, pour lesdits ouvrages, à raison de 10 liv. par mois.

A Nicolas Quenet, paintre, pour lesdits ouvrages, à raison de 15 liv. par mois.

A Jean le Roux, paintre et imager, pour lesdits ouvrages, à raison de 15 liv. par mois.

A Jean Rondellet, autre paintre, pour lesdits ouvrages, à raison de 15 liv. par mois.

A Francisque de Primadicis dit de Boullongne.

Journées de manouvriers qui ont servy lesdits paintres, à raison de 3 sols par jour.

Achapts de matières pour la painture de ladite grande gallerie, chambre de la Reyne et chambre sur le portail et entrée du portail, la somme de 69 liv. 2 s. 1 d.

Paintres qui ont besongné esdits ouvrages de stucq en ladite grande gallerie dudit chasteau.

A Francisque Pellegrin, paintre et imager, pour avoir vacqué esdits ouvrages de stucq dudit lieu pendant le mois de novembre, à raison de 20 liv. par mois.

A Simon le Roy.

A Claude Badouin.

A Henry Ballors.

A Guillaume Carnelles.

A Duc Tiregent.

A Romain Pastenat.

A Hubert Julyot.

A Lyenard Tiry.

A Jean le Fortier.

A Jean de Majoricy dit Jean Anthoine, pour lesdits ouvrages de painture, à raison de 20 liv. par mois.

A Jean Hance, imager, pour lesdits ouvrages de stucq et painture, à raison de 15 livres par mois.

A Charles Dorgny.

A Jean le Gerys, imager, pour lesdits ouvrages de stucq, à raison de 15 livres par mois.

A maistre Roux de Roux.

Autres paintres et imagers qui ont travaillé durant le temps dessusdit tant en la chambre de la Reyne que en la première dudit portail et entrée dudit château.

A Laurens Regnauldin, paintre et imager, pour avoir vacqué esdits ouvrages de paintures et stucq ausdites chambres durant le mois de novembre 1536, à raison de 20 livres par mois.

A Louis Lerambert, imager.

A Pierre Dambry dit le Marbreux.

A Pierre Bontemps.
A François Carmoy.
A Guillaume Rondellet.
A Réné Giffart.
A Pierre Courcinault.
A Jean Bontemps.
A Nicolas Henrion.
A Jean Quenet.
A Nicolas Quenet.
A Jean le Roux.
A Jean Rondellet.
A Francisque de Primadicis dit de Boullongne.

Journées de manouvriers qui ont servy lesdits paintres, à raison de 3 sols par jour.

Achapts de matières pour la painture et le stucq pour lesdits lieux, la somme de 124 livres 11 sols 4 deniers.

Summa operum Picturarum
6,668 livres 3 sols 2 deniers.

Autres parties de deniers payez par ledit Nicolas Picart, tant pour les mesnagemens des pressouers du Roy que le fait de ses vignes au terrouer de Sangmoreau.

A Claude Regnault, tonnellier, la somme de 264 livres pour douze cuves, baisgnoires et jasles pour le Roy.

Autre despence faitte par ledit Picart, tant pour autres ouvrages extraordinaires audit Fontainebleau que pour paintures, doreures et stucq faits durant le temps cy dessus.

A maistre Francisque Sibecq, dit de Carpe, menuisier, pour ouvrages de menuiserie qu'il a faits audit Fontainebleau par l'ordonnance du sieur de Neufville, à luy la somme de 286 livres.

A Jacques Lardant et Michel Bourdin, menuisiers pour

ouvrages de menuiserie par eux faits audit Fontainebleau par l'ordonnance dudit sieur de Neufville, la somme de 412 livres 1 sol.

A Hugues Guerineau, marchand tapissier, pour avoir fourny plusieurs meubles et ustencilles audit Fontainebleau par l'ordonnance dudit sieur de Neufville, la somme de 1,350 livres 4 sols 6 deniers.

Autres deniers payez par ledit Picart, depuis le mois de janvier 1535 jusques au 12e d'aoust 1535, pour achapt de tables et chaize de bois de cèdre et autres pour servir audit emmesnagement dudit château.

A plusieurs particuliers la somme de 433 livres 3 sols.

Autres deniers payez par ledit Picart, depuis le premier de febvrier 1535, jusqu'au dernier du mois de mars audit an pour achapt de plan.

A plusieurs jardiniers et autres, la somme de 1,695 livres 4 sols 10 deniers.

FRANÇOIS, par la grâce de Dieu, Roy de France, à nos amez et féaux conseillers Nicolas de Neufville, seigneur de Villeroy, et Clerambault le Clerc, correcteur en nostre chambre des comptes à Paris, salut. Nous vous mandons et commettons par ces patentes et à chacun de vous que appelez gens expers et connoissans, proceddez à la confection de l'inventaire des meubles, bagues, joyaux et autres biens qui estoient de par nous en garde ès mains de feu maistre Pierre Paule dit l'Italian, tant en notre ville de Paris que en nostre chasteau de Fontainebleau et à la valuation et appréciation d'iceux ainsi qu'il appartiendra et lesdits biens inventoriez et appréciez, mettez ès mains de nostre amé et féal conseiller Philibert Babou, sieur de la Bourdaizière, trésorier de France, auquel avons donné charge de recouvrer lesdits meubles, et en ce

faisant voulons les héritiers de feu maistre Pierre Paule l'Italian estre partout où il appartiendra deschargez de la garde desdits biens et par ces patentes les en deschargeons, car tel est notre plaisir de ce faire; vous avons donné et donnons plain pouvoir, puissance, authorité et commission et mandement à nos justiciers et officiers et sujets que à vous en ce faisant soit obéy. Donné à Lyon, le 29ᵉ janvier 1535 et de notre règne le 22ᵉ. *Ainsi signé :* par le Roy BRETON, et scellées sur simple queue de cire jaulne et plus bas est escript collation faite à l'original sain et entier par nous ANTHOINE TROUVÉ et ESTIENNE DUNESMES, notaires du Roy au Chastellet.

A plusieurs particuliers pour l'inventaire desdits meubles, la somme de 217 livres.

A Jean Crossu et Jean Douart, nattiers, pour ouvrages de nattes audit Fontainebleau, par l'ordonnance desdits Neufville et Babou, la somme de 258 livres 8 sols 9 deniers.

Autres deniers payez par ledit Picart, pour achapt de bacins, poullies, chesnets, seaux de cuir, cuvettes d'arin et autres choses.

A plusieurs marchands et ouvriers, la somme de 142 livres 8 sols 8 deniers, par ordonnances desdits de Neufville et Babou.

Deniers payez par mandement patent pour les ouvrages et réparations de maçonnerie faits faire pour le Roy à Fontainebleau, en partie des escuries de feue Madame que Dieu absolve, pour avoir fait faire au lieu desdites écuries un corps d'hostel manable pour le logis du cappittaine et gouverneur dudit Fontainebleau, noble homme Alof de l'Hospital, seigneur de Choisy, à présent cappittaine et gouverneur dudit lieu.

A Alof de l'Hospital, la somme de 1000 livres à luy ordonnée par le Roy et de maistre Gilbert Bayard, secrétaire de

ses finances, données à Amiens, 1535, pour le fait dudit bastiment.

Summa presentis capituli.
4,048 livres 9 deniers.

Autre despence faitte par le présent commis, tant pour ouvrages de maçonnerie, charpenterie, couverture, serrurerie et ferrures, menuiserie, plomberie d'esmail que pour jardinages et parties extraordinaires.

A Gilles le Breton, maistre maçon, pour tous les ouvrages de maçonnerie qu'il a faits audit Fontainebleau par l'ordonnance dudit de Neufville, la somme de

10,606 livres 17 sols 6 deniers.

Ouvrages de charpenterie.

A Jean Piretour, charpentier juré, pour tous les ouvrages de charpenterie faits audit Fontainebleau par l'ordonnance desdits sieurs de Neufville et de la Bourdaizière, la somme de

3,640 livres.

Ouvrages de couverture de tuille.

A Jean aux Bœufs, couvreur ordinaire du Roy, pour tous les ouvrages de couverture faits audit lieu par l'ordonnance desdits sieurs de Neufville et de la Bourdaizière la somme de

700 livres.

Ouvrages de serrurerie.

A Anthoine Morisseau, maistre serrurier, pour tous ouvrages de serrurerie qu'il a faits audit Fontainebleau par les

ordonnances desdits sieurs de Neufville et de la Bourdaizière, la somme de 197 livres 1 sol.

Ouvrages de menuiserie.

Ausdits Michel Bourdin, Jacques L'Ardant et Joachim Roullant, maistres menuisiers, pour tous les ouvrages de menuiserie par eux faits audit Fontainebleau par l'ordonnance desdits sieurs de Neufville et de la Bourdaizière, la somme de 1,457 livres 18 sols 1 denier.

Ouvrages de plomberie.

A François aux Bœufs, maistre plombier, pour ouvrages de plomberie qu'il a faits et fournis audit chasteau par l'ordonnance desdits de Neufville et la Bourdaizière, la somme de 215 livres 19 sols 4 deniers.

Ouvrages d'esmail.

A maistre Ihiérosme de la Robie, esmailleur et sculpteur florentin, pour avoir fait un grand rond de terre cuitte et esmaillée sur le portail et entrée dudit chasteau de Fontainebleau, garny d'un grand chappeau de triumphe tout autour remply de plusieurs sortes de fueillages et fleurs, melons, concombres, pommes de pin, grenades, raisins, pavots, artichaux, citrons, orenges, pesches, pommes, grenouilles, lézards et limats et plusieurs autres par l'ordonnance desdits de Neufville et la Bourdaizière, la somme de 250 livres.

Jardinage audit chasteau de Fontainebleau.

A Claude de Creil, jardinier, pour avoir vacqué esdits ou-

vrages de jardinage par l'ordonnance desdits de Neufville et la Bourdaizière, la somme de 26 livres.

Parties extraordinaires faittes pour raison desdits bastiments et édiffices audit Fontainebleau.

Autres deniers payez par ledit Picart, de l'ordonnance desdits de Neufville et la Bourdaizière, depuis le mois de novembre jusque au mois de mars 1536, pour avoir nettoyé les chambres et garderobbes dudit chasteau à cause de la venue du Roy, et à faire des tranchées et vuydanges de terre.

A plusieurs manouvriers, la somme de 256 livres 8 sols.

Autre despence par ledit Picart, tant pour ouvrages de maçonnerie, charpenterie, serrurerie, menuiserie, voirrerie, pavé de carreaux de grais, de paincture que remument de terre, que façon de puis et autres parties extraordinaires audit lieu de Fontainebleau.

Ouvrages de maçonnerie.

A Gilles le Breton, maçon, pour tous les ouvrages de maçonnerie qu'il a faits audit Fontainebleau par l'ordonnance desdits de Neufville et Babou, signée de leurs mains, 1538, le 16ᵉ d'aoust.

Somme totale desdits ouvrages de maçonnerie :

28,733 livres 18 sols.

Ouvrages de charpenterie.

A Jean Piretour, maistre charpentier, pour tous les ouvrages de charpenterie qu'il a faits audit Fontainebleau, par l'or-

donnance desdits de Neufville et la Bourdaizière, signée de leurs mains, le 28ᵉ de novembre 1537.

<p style="text-align:center">Somme de charpenterie,

5,013 livres 15 sols 6 deniers.</p>

Ouvrages de serrurerie.

A Anthoine Morisseau, maistre serrurier, pour tous les ouvrages de serrurerie et de fer qu'il a fourny par l'ordonnance desdits de Neufville et Babou, signée de leurs mains, le 4ᵉ janvier 1537.

<p style="text-align:center">Somme toute, 671 livres 15 sols 10 deniers.</p>

Ouvrages de menuiserie.

A Francisque Sibecq, dit de Carpe, menuisier italien, pour tous les ouvrages de menuiserie qu'il a faits audit Fontainebleau par l'ordonnance desdits de Neufville et Babou, le 7ᵉ de may 1538, la somme de 1,075 livres.

Ouvrages de voirrerie.

A Jean Chastellan et Jean de la Hamée, maistres vitriers, pour tous les ouvrages de voirrerie qu'ils ont faits audit Fontainebleau par l'ordonnance desdits de Neufville et Babou, le 5ᵉ de septembre 1538, la somme de 200 livres.

Ouvrages de pavé de carreau de grez.

A Denis Pasquier, maistre paveur de grez, pour tous les ouvrages de pavé qu'il a fait audit Fontainebleau par l'ordonnance desdits sieurs de Neufville et Babou, le 5ᵉ de septembre 1538, la somme de 2,400 livres.

ANNÉE 1537.

Ouvrages de painture.

Paintres qui ont besongné en ladite chambre de la Reine, première chambre de dessus ledit portail et entrée dudit château.

A Jean Quenet, paintre, pour avoir vacqué esdits ouvrages de la chambre de la Reyne, painture et dorure, durant le mois d'apvril 1537, et 20 journées au mois de may, à raison de 10 livres par mois.

A François Carmoy.

A Nicolas Quenet.

A Pierre Bontemps.

A Jean le Roux.

A Louis Lerambert.

A Jean Bontemps.

A Laurens Regnauldin.

A Jean Challuau, imager, pour avoir vacqué esdits ouvrages pendant ledit temps, à raison de 10 livres par mois.

A maistre Francisque de Primadicis dit de Boullongne.

Journées de manouvriers qui ont servy lesdits paintres à broyer et destramper le stucq, qui est à raison de 3 sols par jour.

A François Carmoy, imager, pour avoir vacqué esdits ouvrages de stucq de ladite chambre, 18 journées au mois de juillet et 7 journées au mois d'aoust 1537, à raison de 20 livres par mois.

A Jean Challuau.

A Jean Bontemps.

A Pierre Bontemps.

A Jean le Roux.

A Jean Quenet.

A Francisque de Primadicis dit de Boullongne.

A Claude Badouin, pour avoir fait un grand pourtour pour

l'un des tableaux qu'il convenoit faire en l'un des parquets contre les murs dedans la grande gallerie dudit chasteau durant le dit temps, à raison de 20 livres par mois.

<div style="text-align:center">Somme de ladite painture :
357 liv. 16 s.</div>

Autres jardinages et remument de terre.

A Robert Saguiere, jardinier, pour lesdits ouvrages de jardinages et remuement de terre qu'il a faits audit Fontainebleau par l'ordonnance desdits de Villeroy et de la Bourdaizière, la somme de 600 livres.

Façon des puits faits pour le Roy en la forest de Bièvre lès Fontainebleau.

A Pierre du Bois et Claude de Creil, pour avoir par eux faits lesdits puis, audit lieu, par l'ordonnance desdits sieurs de Neufville et Babou, la somme de 158 liv. 1 s. 8 d.

<div style="text-align:center">Somme toute de ce chapitre :
5,483 liv. 3 s. 6 d.</div>

Parties extraordinaires faittes audit Fontainebleau.

A plusieurs marchands, ouvriers et manouvriers, la somme de 248 liv. 7 s. 7 d.

A plusieurs ouvriers et manouvriers qui ont besongné à arracher des herbes et faire des vuydanges audit Fontainebleau, la somme de 625 liv. 5 s.

Autre despence par ledit Picart pour les ouvrages du bastiment et édiffices que le Roy a ordonné estre fait au bout de sa forest de Boullongne les Paris. Ouvrages de maçonnerie.

A Gratian François et Iherosme de la Robie, maistres maçons dudit bastiment de Boullongne, pour avoir par eux fait tous les ouvrages de maçonnerie audit lieu de Boullongne par l'ordonnance desdits de Neufville et Babou, signée de leurs mains, le 2ᵉ de décembre 1537.

Somme toute desdits ouvrages de maçonnerie :
54,288 liv. 17 s. 7 d.

Ouvrages d'esmail faits audit de Boullongne, par Ihierosme de la Robia, sculteur et esmailleur des ouvrages de terre cuitte.

Nous, FRANÇOIS, par la grâce de Dieu, Roy de France, certiffions à nos amez et féaulx gens de nos comptes, avoir voulu et ordonné, voullons et ordonnons par ces patentes que Ihierosme de Robia ait esté et soit payé des ouvrages par luy faits et qu'il doibt encore faire en notre château de Boullongne les Paris au pris et sommes de deniers contenues en chascune desdites parties par nostre amé et féal notaire et secrétaire Nicolas Picart, par nous commis à faire le compte et payement dudit bastiment de Boullongne, en suivant les ordonnances et certiffications des commissaires contrerolleurs par nous commis et députez sur le fait dudit bastiment.

Audit Ihierosme de la Robia, pour tous les ouvrages susdits, la somme de 15,081 liv. 10 s.

Ouvrages de serrurerie audit de Boullongne.

A Anthoine Morisseau, maistre serrurier, pour tous les ouvrages de serrurerie qu'il a faits audit chasteau de Boullongne, par l'ordonnance dudit de Villeroy, du 12ᵉ d'aoust 1535, la somme de 146 livres 10 sols.

Parties extraordinaires, la somme de 421 livres 2 sols 7 deniers.

Autre despence faitte par le présent commis pour le fait du pavé de la basse court et de la fontaine du chasteau de Saint Germain en Laye.

A Denis Pasquier, maistre paveur, pour tous les ouvrages de pavé qu'il a faits à ladite basse court dudit Saint-Germain, et à Michel Vallance, fontenier, pour tous les tuyaux et autres choses nécessaires pour lesdites fontaines par luy faits, par l'ordonnance dudit de Villeroy, du 26ᵉ de juin 1536, la somme de 5,911 livres 2 sols 4 deniers.

Autre despence par ledit Picart, pour ouvrages de charpenterie et esmail faits audit bastiment.

Ouvrages de charpenterie.

A Jean Piretour, maistre charpentier, pour tous les ouvrages de charpenterie qu'il a faits audit lieu de Boullongne, par l'ordonnance desdits de Villeroy et de la Bourdaizière, le 28ᵉ de novembre 1537, la somme de 222 livres.

Ouvrages d'esmail audit bastiment de Boullongne.

A Ihierosme de la Robie, sculpteur et émailleur de terre cuite, pour tous les ouvrages par luy faits d'esmail et autres certaines pièces de terre cuite audit bastiment de Boullongne, par l'ordonnance desdits de Neufville et la Bourdaizière, le 8ᵉ apvril 1537, la somme de

Somme de ce chapitre, 3,572 livres.

Gages et sallaires d'officiers, tant du présent commis que des contrerolleurs sur le fait desdits bastimens.

À maistre Florimond de Champeverne, varlet de chambre ordinaire du Roy, et contrerolleur desdits bastimens, pour ses gages à cause de sadite commission à raison de 1200 livres par an. En l'année de 1531 il alla de vie à trespas.

A Pierre Paule, dit l'Italian, varlet de chambre ordinaire du Roy, pour ses gages à cause de sadite commission, depuis le 18ᵉ de juin 1532, et finis le 28ᵉ de décembre 1535, qu'il alla de vie à trespas, à raison de 1200 livres par an.

Audit Nicolas Picart, commis à faire le payement desdits bastimens, à raison de 600 livres par an.

Summa vadiorum officiariorum

9,821 livres 13 sols 4 deniers.

Despence commune, 100 livres.

Summa totalis ex presentis compoti

381,200 livres 14 sols 1 denier.

Bastimens du roy pour 3 années, commancées le premier janvier 1537, et finies le dernier décembre 1540.

Coppie de la coppie de certaines lettres patentes du Roy, signées de sa main et de maistre Gilbert Bayard, secrétaire de ses finances, données à Saint-Germain en Laye, le 27ᵉ de décembre 1538, par lesquelles et pour les causes cy-contenues ledit sieur a commis, ordonnez et députez Salomon et Pierre de Herbaines frères, tapissiers des maisons de la Reyne et de Madame la Dauphine, pour doresnavant vacquer et entendre à la garde, visitation, rabillages et nouveaux ouvrages des meubles, tapisseries et broderies qui sont et seront cy-après

au chasteau de Fontainebleau, et icelles nettoyer, rabiller, à la charge qu'il y aura toujours l'un d'eux résident audit Fontainebleau, aux gages et estats de 20 livres par mois pour eux deux, et de laquelle ledit Sieur veut et entend qu'ils soient doresnavant payez et satisffaicts par le trésorier et commis au payement des bastimens de Fontainebleau présent et advenir, et par les certiffications et ordonnances dudit sieur de la Bourdaizière, conseiller du Roy et trésorier de France, auquel ledit Sieur a, par sesdites lettres, donné puissance de leur ordonner et départir ladite somme, ainsi qu'il verra et connoistra qu'ils auront vacqué ausdites visitations, rabillages et nouveaux ouvrages, ainsy qu'il est plus au long contenu et déclaré esdites lettres patentes, de ladite coppie desquelles qui y est cy rendue, la teneur en suit.

FRANÇOIS, par la grace de Dieu, Roy de France, à nos chers et bien amez Salomon et Pierre de Herbaines frères, tapissiers des maisons de nos très chers et très amez compagne et belle-fille la Dauphine, comme pour avoir la garde, œil et regard sur les tapisseries, meubles et broderies qui sont et seront cy après en nostre dit chasteau de Fontainebleau; icelles nettoyer visiter et rabiller, aussy pour les nouveaux ouvrages qui y sont nécessaires, soit besoin commettre et députer aucuns personnages en ce connoissant et expérimentez, sçavoir vous faisons que nous, à plain conflans à vos personnes et de vos sens, suffissance et bonne diligence pour ces causes et autres à ce nous mouvans, vous avons commis, ordonnez et députez, commettons, ordonnons et depputons par ces patentes pour doresnavant vacquer et entendre à la garde et visitation, rabillages et nouveaux ouvrages des meubles, tapisseries et broderies dessus dits, et vous avons baillé et baillons par cesdites patentes la garde desdits meu-

bies, draps d'or, d'argent et soye et de tout autres ustancilles qui y sont et seront, comme dit est, à la charge qu'il y aura tousiours l'un de vous résidant audit Fontainebleau, aux gages et estats de 20 livres par mois pour vous deux, de laquelle nous voullons et entendons que soyés doresnavant payez et satisffaits par le trésorier et commis au payement des bastimens de Fontainebleau, présent et advenir, par les certiffications, et ordonnances de nostre amé et féal conseiller et trésorier de France, le seigneur de la Bourdaizière, auquel nous avons par ces patentes donné et donnons puissance de ordonner et départir ladite somme, ainsi qu'il verra et connoistra que vous aurez vacqué ausdites visittations et rabillages et nouveaux ouvrages esquels serez tenus employer toute peine, labeur et vacation, sans pouvoir demander aucun sallaire ny recompense, voullons davantage que vous puissiez bailler descharge ou certiffications de vos mains ou pardevant notaires, à celluy qui est commis à la garde de nos tapisseries en la ville de Paris, concierge dudit Fontainebleau, de Blois, Amboise et de tous autres qui metteront de nos meubles en vos mains et que ceux qui en sont à présent chargez en demeureront en vertu de vosdites certiffications deschargez partout où besoin sera, sans difficulté. De ce faire vous avons donné et donnons plain pouvoir et puissance, vous mandons et enjoignons vacquer et entendre en cette charge et commission, soigneusement et diligemment; mandons en oultre à nos amez et féaulx les gens des comptes, qu'ils passent et allouent ès comptes dudit trésorier des bâtimens dudit Fontainebleau présent et advenir tout ce que par luy baillé et délivré aura esté à la cause dessus dite, en rapportant les quittances desdits Herbaines avec les certiffications et ordonnances de nostre dit conseiller et seigneur de la Bourdaizière, sans y faire difficulté, car tel est nostre plaisir, nonobstant quelsconques ordonnances, restrinctions, mandemens ou deffences à ce contraire. Donné à Saint

Germain en Laye, le 27ᵉ de décembre l'an 1538, et de nostre règne le 24ᵉ. *Ainsi signé* : Fʀᴀɴçᴏɪs; et au-dessous : par le Roy, Bᴀʏᴀʀᴅ, et scellé en simple queue de cire jaulne; et au-dessous : collation faitte à l'original par moy, notaire et secrétaire du Roy soubsigné, le 9ᵉ de mars 1538. *Ainsi signé* : Bᴀʏᴀʀᴅ.

Autre coppie de certaines autres lettres patentes du Roy, signées de sa main et de maistre Gilbert Bayard, secrétaire de ses finances, données à Montereau fault Yonne, le 12ᵉ de mars 1538, par lesquelles et pour les causes y contenues ledit Sieur a commis, ordonné et député maistre Nicolas Picart à tenir le compte et faire le payement des achapts, façons, ouvrages, rabillages, voictures et aultres despences de tous et chacuns les meubles qu'il fera apporter, approprier et servir à l'amesnagement de ses chasteaux et édiffices de Fontainebleau, par les ordonnances, mandemens, rolles ou certiffications de messire Philbert Babou, seigneur de la Bourdaizière, trésorier de France, que icelluy Sieur à ce pareillement commis et député par sesdites lettres, et aux gages et taxations qui pour ce seront, audit Picart, par le Roy ordonnées et taxez ainsi qu'il est plus à plain dit et déclaré en icelles lettres patentes de ladite coppie desquelles, cy rendues, la teneur en suit.

Fʀᴀɴçᴏɪs, par la grace de Dieu, Roy de France, à nostre amé et féal notaire et secrétaire, maistre Nicolas Picart, par nous commis à tenir le compte et faire le payement de nos édiffices de Fontainebleau, salut; comme nous ayons advisé de faire apporter de nos chasteaux et villes de Blois, d'Amboise et autres lieux certains de nos meubles et en faire faire, rabiller et approprier d'autres pour l'amesnagement de nostre

chasteau et édiffices dudit Fontainebleau, à quoy sera requis faire plusieurs frais et despences dont nous voullons que tenez le compte et soit requis vous expédier lettres de commission à ce convenables, pour ce est il que nous confians à plain et entièrement de vos sens, suffissance, loyauté et diligence, vous avons commis, ordonné et député, commettons, ordonnons et députons par ces patentes, à tenir le compte et faire les payemens des achapts, façons, ouvrages, rabillages, voictures et autres despences de tous et chascuns nos meubles que ferons apporter, approprier et servir à l'amesnagement de nosdits chasteaux et édiffices dudit Fontainebleau, par les ordonnances mandemens, roolles ou certiffications de nostre amé et féal conseiller Philibert Babou, chevalier, sieur de la Bourdaizière, trésorier de France, que nous avons pareillement commis et député, commettons et députons par sesdites patentes et aux gages et taxations qui pour ce vous seront par nous ordonnées et taxées, voulant qu'en rapportant cesdites patentes signées de nostre main ou vidimus d'icelles deuement collationné à l'original, et lesdites ordonnances, mandemens, roolles ou certiffications dudit Babou, avec quittances des parties où elles escheront, sur ce suffissantes seullement tous et chascuns lesdits payemens que auriez ainsy faits soient passez et allouez en la despence de vos comptes et rabatus de vostre recepte par nos amez et féaulx, les gens de nos comptes de Paris, ausquels nous mandons ainsy le faire sans aucune difficulté, car tel est nostre plaisir, nonobstant quelsconques ordonnances, restrinctions, mandemens ou deffences à ce contraires. Donné à Monstereau fault Yonne le 12^e de mars 1538, et de notre règne le 25^e. *Ainsi signé* : FRANÇOIS; et au-dessous : par le Roy, BAYARD; et scellé sur simple queue de cire jaulne, et au-dessous est escript : collationné à l'original par moy, notaire et secrétaire du Roy. *Ainsi signé* : ALBISSE.

Autre coppie de certaines lettres patentes du Roy, signées de sa main et de maistre Gilbert Bayart, secrétaire de ses finances, données à Fontainebleau le 10ᵉ de mars 1538, vériffiés et enterinés par maistre Guillaume Preudhomme, conseiller dudit Sieur, général de ses finances, et lors trésorier de son épargne, le 16ᵉ jour desdits mois et an, par lesquelles et pour les causes y contenues, le Roy, nostre dit Sieur, a donné et octroyé à messire Philbert Babou, chevalier, sieur de la Bourdaizière, aussy conseiller du Roy et trésorier de France, la somme de 1,200 livres pour son estat et entretenement à cause de la charge et commission qu'il a d'icelluy Sieur de la superintendance, advis et ordonnance de ses officiers dudit Fontainebleau, Boullongne et générallement de tous ses bastimens à l'avoir et prendre par les mains des trésoriers ou commis au payement d'iceux et par celuy ou ceux d'eux qui mieux le pourra ou pourront porter en tout ou partie et à commencer du 1ᵉʳ janvier 1536, à continuer doresnavant et en l'advenir sans qu'il luy soit besoin attendre que ladite partie soit condamnée en l'estat général des finances dudit Sieur, n'y avoir ou obtenir de luy chacun an aucunes lettres de mandement ou acquit que lesdites lettres patentes de ladite coppie desquelles et de la vériffication d'icelles cy rendue, la teneur en suit.

Coppie. — FRANÇOIS, par la grace de Dieu, Roy de France, à nostre amé et féal conseiller général de nos finances et trésorier de nostre espargne, maistre Guillaume Preudhomme, salut et dilection, scavoir faisons que nous, considérans les grandes peines et despences qu'il a convenu et convient à nostre amé et féal aussy conseiller et trésorier de France, messire Philbert Babou, chevalier, sieur de la Bourdaizière, supporter en la charge et commission qu'il a de nous de la superintendance,

advis et ordonnances de nos édiffices de ce lieu de Fontainebleau, Boullongne, et génerallement de tous nos bastimens, et à ce qu'il ait mieux à soustenir lesdites despences; à icelluy, pour ces causes et autres à ce nous mouvans, avons ordonné et ordonnons par ces patentes la somme de 1,200 livres par an pour son estat et entretenement, à cause de ladite charge, commission et superintendence de nosdits bastimens, à l'avoir et prendre par les mains des trésoriers ou commis aux payemens d'iceux, et par celuy ou ceux d'eux qui mieux le poura ou pouront porter, en tout ou partie, et à commencer du premier janvier 1536, et continuer doresnavant en l'advenir, sans qu'il luy soit besoin attendre que ladite partie soit couché en l'estat général de nosdites finances, ny en avoir et obtenir chacun an de nous autres lettres de mandement ou acquit que cesdites patentes, par lesquelles vous mandons que, par lesdits trésoriers ou commis aux payemens de nosdits bastimens, vous faittes, souffrez et consentez payer, bailler et délivrer comptant audit Babou ladite somme de 1,200 livres par an, et à commencer et à continuer comme dessus est dit, laquelle, en rapportant cesdites patentes signées de nostre main, ou vidimus d'icelles fait sous scel royal pour une fois, avec quittance dudit Babou, sur ce suffisante seulement, nous voulons estre passez et allouez es comptes, et rabatus de la recepte de celuy ou ceux desdits trésoriers ou commis au payement de nosdits bastimens qui payé l'auront en tout ou partie chacun an par nos amez et féaulx les gens de nos comptes, ausquels, par les mesmes patentes, mandons ainsy le faire sans aucune difficulté, car tel est nostre plaisir, nonobstans quelsconques ordonnances, restrinctions, mandemens ou deffences à ce contraires. Donné à Fontainebleau le 10ᵉ de mars 1538 et de nostre règne le 25ᵉ. *Ainsi signé* : François. Et au-dessous : Par le Roy, Bayard, et scellé en simple queue de cire jaulne. Guillaume Preudhomme, conseiller du Roy,

général de ses finances et trésorier de son espargne, veues par nous les lettres patentes dudit Sieur données à Fontainebleau le 10ᵉ de ce présent mois, ausquelles ces patentes sont attachées sous nostre signet, par lesquelles et pour les causes y contenues, le Roy a donné et ordonné à messire Philbert Babou, chevalier, sieur de la Bourdaizière, aussy conseiller dudit Sieur et trésorier de France, la somme de 1,200 livres par an, pour son estat et entretenement, à cause de la charge et commission qu'il a d'icelluy Sieur, de la superintendence, advis et ordonnances de ses édiffices dudit Fontainebleau, Boullongne, et génerallement de tous ses bastimens, à l'avoir et prendre par les mains des trésoriers ou commis aux payemens d'iceux, ou par celuy ou ceux d'eux qui mieux le poura ou pouront porter en tout ou partie, et à commencer du premier janvier 1536, et continuer doresnavant à l'advenir, sans qu'il luy soit besoin attendre que ladite partie soit couché en l'estat général des finances dudit Sieur, ne en avoir et obtenir de luy chascun an autres lettres de mandement ou acquit, consentons l'enterinement et accomplissement desdites lettres patentes selon leur forme et teneur, et que par lesdits trésoriers ou commis aux payemens de ses édiffices ou par celuy ou ceux d'eux qui mieux le poura ou pouront porter en tout ou partie, soit payé, baillé et délivré comptant audit Babou ladite somme de 1,200 livres par an, à commencer et continuer comme dessus est dit, et tout ainsy que le Roy le veult et mande par sesdites lettres. Donné sous nostre signet à Paris le 6ᵉ de mars 1538. *Signé* PREUDHOMME. Et aux dessous : Collation faitte aux originaux des lettres patentes du Roy et vériffication dont la coppie est cy dessus transcripte par moy notaire et secrétaire du Roy soussigné.

Le 19ᵉ de mars 1538. *Ainsi signé :* CUDERÉ.

Autre coppie de la coppie de certaines lettres patentes du Roy, signées de sa main, et de maistre Jean Breton, secrétaire de ses finances, données à Fontainebleau le 22° de novembre 1539, addressans à Messieurs des comptes par lesquelles et pour les causes y contenues le Roy a donné et octroyé à Pierre Deshostels la somme de 1,200 livres de gages ordinaires par chacun an, à cause de la charge et commission qu'il luy a baillé du devis, regard, conduitte et contrerolle de ses édiffices et bastimens de Fontainebleau, du Louvre à Paris, de Boullongne et Saint Germain en Laye et Villiers, à commancer du premier janvier, lors dernier passé 1538, et continuer doresnavant par chacun an, et à prendre par les quatre quartiers de l'année par ses simples quittances et par les mains du commis au payement desdits bastimens, sans ce qu'il luy soit besoin en avoir ny obtenir cy après acquit, mandement ou provision dudit Sieur autre que lesdites lettres patentes. Coppie desquelles cy rendue, la teneur en suit :

Coppie. — FRANÇOIS, par la grace de Dieu, Roy de France, à nos amez et féaux les gens de nos comptes à Paris, salut et dilection, scavoir vous faisons que nous, considérans les grandes peines, labeurs, vaccations et despences qu'il convient continuollement supporter à nostre cher et amé varlet de chambre, Pierre Deshostels, en la charge et commission que luy avons baillée du devis, regard, conduitte et contrerolle de nos édiffices et bastimens de Fontainebleau, du Louvre à Paris, de Boullongne, Saint Germain en Laye et Villiers Costèrets, où il est requis qu'il soit, réside et assiste ordinairement; aussy regardans que feu Pierre Paule Italian, et ledit Deshostels estoient ensemblement par nous députez à ladite charge aux gages de 100 livres, qui estoit à chacun

d'eux 50 livres par mois, et que, depuis le trespas d'icelluy Pierre Paule, ledit Deshostels seul a exercé icelle charge à nostre grand contentement, au moyen de quoy est bien raisonnable que luy seul ayant les peines ayt pareillement les gages que ledit deffunt et luy soulloient ensemble avoir et prendre pour le fait d'icelle charge; à ces causes et en faveur des bons et agréables services que ledit Deshostels nous a par cy devant faits et continue chacun jour, et espérons qu'il fera cy après à la conduitte de nosdits bastimens, desirans luy donner le moyen de s'y entretenir et subvenir aux despences qui luy convient pour ce faire, à icelluy avons octroyé et ordonné, octroyons et ordonnons par ces patentes la somme de 1,200 livres de gages ordinaires par chacun an, à cause de ladite charge du devis, regard, conduitte et contrerolle de nosdits bastimens, à commancer du premier janvier dernier passé, et continuer doresnavant par chacun an, et à prendre par les quatre quartiers de l'année par ses simples quittances et par les mains du commis au payement de ses bastimens présens et advenir, sans qu'il luy soit besoin en avoir ou obtenir cy après acquit, mandement ou provision de nous autre que cesdites patentes, par lesquelles vous mandons et expressément enjoignons que, en les rapportant, ou vidimus d'icelles deuement collationnée pour une fois, et quittances dudit Deshostels, sur ce suffissantes seullement, vous passez et allouez sesdits gages à ladite somme de 1,200 livres par an, tant pour cette présente année, commancé ledit premier jour de janvier dernier passé, que pour les années et quartiers anciens sans aucune interruption n'y discontinueation en la despence dudit commis présent et advenir, et rabbatez de sa recepte sans y faire aucune difficulté, car tel est nostre plaisir, nonobstant que par nos lettres de pouvoir et commission expédiées audit Deshostels luy ayons ordonné seullement lesdites 50 livres par chacun mois, que ladite partie ne soit cou-

chée et employée en l'estat général de nos finances et quelsconques ordonnances, restrinctions, mandemens ou deffences à ce contraires. Donné à Fontainebleau le 24ᵉ de novembre 1539, et de nostre règne le 25ᵉ. *Ainsi signé* : FRANÇOIS. Et au dessous : Par le Roy, BRETON, et scellée en cire jaulne sur simple queue. Et au dessous est escrit : Collation faitte à l'original des lettres patentes du Roy, dont copie est dessus transcripte, par moy notaire et secrétaire du Roy soubsigné, le 4ᵉ janvier 1539. *Ainsi signé* : CUDERÉ.

Compte de maistre Nicolas Picart durant trois années, commancées le premier de janvier 1537, et finies le dernier de décembre 1540.

Recepte.

De maistres Guillaume Preudhomme et Jean du Val, conseillers et trésoriers de son espargne, par quittance de maistre Nicolas Picart, la somme de 166,076 liv. 10 s.

Despence de ce compte.

Deniers payez par ledit maistre Nicolas Picart, présent trésorier pour les bastimens et édiffices faits au lieu de Fontainebleau durant le temps de ce compte, contenant trois années commancées le premier de janvier 1537 et finies le dernier de décembre 1540.

Ouvrages de maçonnerie.

A Gilles le Breton, maistre maçon, la somme de 42,254 liv. 16 s. 11 d., à luy ordonnée par messieurs de Nicolas de Neufville, chevalier, seigneur de Villeroy, et Philbert Babou, aussy

chevalier, seigneur de la Bourdaizière, conseillers du Roy, et par luy commis sur le fait de ses bastimens et édiffices pour tous les ouvrages de maçonnerie par luy faits et encommancez au corps d'hostel et pavillon à faire de neuf entre la basse court de son chasteau de Fontainebleau et le cloistre de l'Abbaye, et rue Neufue, par où on va audit chasteau, depuis l'église de ladite abbaye, en entrant dedans l'estang dudit lieu, suivant le marché de ce fait par lesdits commissaires et passé avec ledit le Breton.

Charpenterie.

A Jean Piretour et Claude Girard, charpentiers, la somme de 13,074 liv. 10 s. 6 d. pour tous les ouvrages de charpenterie par eux faits audit Fontainebleau.

Couverture.

A Jean aux Bœufs, couvreur, la somme de 3,933 liv. 12 s. pour tous les ouvrages de couverture par luy faits et qu'il continue faire audit chasteau de Fontainebleau.

Serrurerie.

A Anthoine Morisseau, maistre serrurier, la somme de 5,797 liv. 15 s. 2 d.

Bastimens du Roy pour trois années commençans le premier janvier 1537 et finies le dernier décembre 1540.

Menuiserie.

A Michel Bourdin, Jacques Lardant et Francisque Seibecq, dit de Carpy, maistres menuisiers et autres, la somme de

11,117 liv. 15 s. 8 d. à eux ordonnée par lesdits sieurs commissaires messieurs Nicolas de Neufville, chevalier, sieur de Villeroy, et Philbert Babou, aussi chevalier, sieur de la Bourdaizière, pour tous les ouvrages de menuiserie par luy faits audit chasteau de Fontainebleau.

Vitrerie.

A Jean Chastellain et Jean de la Hamée, maistres vitriers, la somme de 112 liv. 5 s. 7 d. pour ouvrages de verrerie par luy faits audit chasteau de Fontainebleau.

Plomberie.

A François aux Bœufs, maistre plombier, la somme de 3,222 liv. 5 s. 7 d. pour ouvrages de plomberie par luy faits audit Fontainebleau.

Ouvrages de pavé.

A Denis Pasquier, maistre paveur, la somme de 1,462 liv. 4 d. pour ouvrages de pavé par luy faits audit Fontainebleau.

La fontaine de Fontainebleau.

A Pierre Toustain, fontenier, la somme de 2,810 liv. 16 s. 8 d. pour les ouvrages de son mestier par luy faits à ladite fontaine de Fontainebleau.

Récompenses des maisons à Fontainebleau.

A plusieurs particuliers, pour achapt de maisons, la somme de 1,864 liv.

PARTIES EXTRAORDINAIRES.

Ouvrages de painture et stucq à Fontainebleau.

A Claude Badouin, paintre, pour avoir vacqué et besongné esdits ouvrages de painture en la chambre du premier estage de dessus le portail et entrée dudit chasteau, à raison de 20 livres par mois.

A François Carmoy, imager, pour avoir vacqué esdits ouvrages de stucq audit lieu, à raison de 20 livres par mois.

A Pierre Bontemps, imager, pour lesdits ouvrages, à raison de 15 livres par mois.

A Jean le Rouy, aussy imager, idem, à raison de 15 livres par mois.

A Jean Bontemps et Jacques Vallet, manouvriers, qui ont servy lesdits paintres, à raison de 3 sols par jour.

A Virgile Buron, paintre, dit de Boullongne, pour avoir vacqué esdits ouvrages, à raison de 20 livres par mois.

A Pierre Regnauldin, paintre doreur, pour lesdits ouvrages, à raison de 10 livres.

A Jean Bavron, aussy dit de Boullongne, autre paintre, pour lesdits ouvrages, à raison de 7 livres par mois.

A Anthoine de Fanton, dit de Boullongne, paintre, idem, à raison de 7 livres par mois.

A Juste de Just, imager, pour lesdits ouvrages, à raison de 20 livres par mois.

A Francisque de Primadicis, dit de Boullongne, pour lesdits ouvrages, à raison de 20 livres par mois.

A deux manouvriers qui ont servy lesdits paintres, à raison de 3 sols par jour.

A Jean Albo, orlogeur et ingénieur du pais de Provence, pour avoir vacqué, luy et ses compagnons, ou fait des tuyaux

et engins qu'il a fait et entend faire pour servir à faire monter et descendre les eaux des puis audit lieu de Fontainebleau, pour conduire et faire aller lesdites eaux ès jardins, offices et autres endroits dudit lieu.

Audit Badouin, paintre, pour ouvrages de painture par luy faits tant en ladite première chambre de dessus le portail et entrée dudit chasteau que en la grande gallerie dudit chasteau et au cabinet érigé pour ledit Sieur en la tour du jardin d'icelluy chasteau, du costé et joignant la conciergerie dudit lieu, à raison de 20 livres par mois.

A iceux paintres imagers cy dessus nommez, pour avoir vacqué esdits ouvrages, à raison que cy dessus.

A Charles Carmoy, paintre, pour avoir vacqué esdits ouvrages qui est à raison de 20 livres par mois.

A Ambroise Perret, imager, pour lesdits ouvrages, à raison de 15 livres par mois.

A Jean Gallardon, imager, pour lesdits ouvrages, à raison de 15 livres.

A Guillaume Boutelou, paintre et imager, idem, à raison de 15 livres par mois.

A Gilles Symon, doreur, pour lesdits ouvrages, à raison de 7 livres par mois.

A Jean Veigne, aussy doreur, pour lesdits ouvrages, à raison de 10 livres par mois.

A Symon le Roy, imager, pour lesdits ouvrages, à raison de 20 livres.

A Berthelemy Dyminiato, paintre, idem, à raison de 20 livres par mois.

A Jean Pierre, imager, pour lesdits ouvrages, à raison de 10 livres par mois.

A Lyénard Tiry, paintre, pour lesdits ouvrages, à raison de 20 livres.

A maistre Rousse de Roux, paintre, maistre conducteur des

ouvrages de stucq et painture de ladite grande gallerie et lieux susdits, à raison de 50 livres par mois.

A Louis Lerambert, imager, pour avoir vacqué esdits ouvrages, à raison de 16 livres par mois.

A Guillaume Durefort, imager, pour lesdits ouvrages, à raison de 15 livres par mois.

A Pierre Blanchart, imager, pour les mesmes ouvrages, à raison de 13 livres par mois.

A Jacques Leroux, imager, pour lesdits ouvrages, à raison de 15 livres par mois.

A Pierre Besard, imager, pour lesdits ouvrages, à raison de 13 livres par mois.

A François Lerambert, imager, pour lesdits ouvrages, à raison de 14 livres par mois.

A Thomas Dambry, imager, à raison de 13 livres par mois.

A Robert Morisset, imager, à raison de 16 livres par mois.

A René Giffart, imager, à raison de 16 livres par mois.

A Nicolas de Baillon, imager, à raison de 13 livres par mois.

A Jacob Chaponnet, imager, à raison de 13 livres par mois.

A Pierre Picot, estoffeur et doreur, à raison de 9 livres par mois.

Ausdits paintres et imagers cy dessus dénommez, pour avoir vacqué et besongné ès ouvrages de stucq et painture faits en ladite chambre et en la salle dudit Sieur et grande gallerie d'icelluy chasteau, que en la grande salle du pavillon naguerre fait de neuf près l'estang dudit lieu, où doivent estre mises les poësles dudit Sieur, à raison cy dessus pour leurs sallaires.

A Jean de Bourges, imager, pour avoir vacqué esdits ouvrages, au lieu dessus dit, à raison de 15 livres par mois.

A Anthoine Potin, paintre, pour lesdits ouvrages, à raison de 15 livres par mois.

A Jean Guenel, paintre, la somme de 12 livres par mois.

A Jean Cotillon, imager, à raison de 7 livres par mois.

A Pierre Besnard, imager, à raison de 13 livres par mois.

A Aubert Moret, imager, à raison de 13 livres par mois.

A Jean Verdun, imager, à raison de 13 livres par mois.

A Lucas Romain, paintre, à raison de 20 livres par mois.

A Nicaise le Jeune, à raison de 12 livres par mois.

A Sylvestre Chollin, imager, à raison de 12 livres par mois.

A Alexandre Albrain, imager, à raison de 14 livres par mois.

A Jean Baptiste, paintre, à raison de 16 livres par mois.

A Claude Grantcourt, imager, à raison de 12 livres par mois.

A Philbert Benard, imager, à raison de 15 livres par mois.

A Augustin le Gendre, imager, à raison de 13 livres par mois.

A Mathurin Dartois, imager, à raison de 13 livres par mois.

A Mathurin Fontaine, imager, à raison de 13 livres par mois.

A François Julliot, imager, à raison de 13 livres par mois.

A François Damel, paintre, à raison de 13 livres par mois.

A Thierosme le Cormier, à raison de 10 livres par mois.

A Jean Bery, imager, à raison de 13 livres par mois.

A Cardin Raoulland, imager, à raison de 13 livres par mois.

A Frederic Cornie, imager, à raison de 12 livres par mois.

A Jacques Regnard, imager, à raison de 12 livres par mois.

A Jacques Dançois, imager, à raison de 13 livres par mois

A Jean-Baptiste Baignecheval, paintre, à raison de 20 livres par mois.

A Francisque de Boullongne, paintre, la somme de 11 livres

pour avoir vacqué durant le mois d'octobre à laver et nettoyer le vernis à quatre grands tableaux de paintures appartenant au Roy, de la main de Raphaël d'Urbin, assavoir : le Saint Michel, la Sainte Marguerite, et Sainte Anne et le portrait de la Vice Reyne de Naples.

A Pierre Patin, paintre, à raison de 16 livres par mois.

A Jean Mignon, paintre, à raison de 13 livres par mois.

A Louis Bachelier, paintre, à raison de 12 livres par mois.

A Germain Mousnier, paintre, à raison de 13 livres par mois.

A Alexandre Blandurel, imager, à raison de 18 livres 13 sols 4 deniers par mois.

A Pierre Cardin, Guillaume du Hay, Jean Chiffrier, Jacques Lucas, Guillaume de la Seille, Jean Vignay, Louis Jarres, Nicolas Martin, Jean Josse, Jean Festard, Robert Hernoul, Jean le Jeunne et Louis Coullongne, qui sont treize, tous paintres et pouppetiers, la somme de 247 livres pour avoir vacqué aux meslées de terre, pappier et plastre pour la venue et réception du sieur Empereur audit Fontainebleau, à raison de 20 sols par jour.

A Jacques de Mouchay, Eustache du Bois et Bertherand Aubry, paintres qui ont vacqué audit chasteau, à raison de 20 sols par jour.

A Hugues le Febvre, Pierre le Jeunne, paintres, et Christofle le Vieils, paintre de Sens, à ladite raison de 20 sols par jour.

A Jean de Paris, Dominique Florentin, Girard Vierrets, Jacques Cochin, Colin Potier, Jean Prunet, Jean Taillet, Nicolas Cordonnier, Anthoine André, Martin de Chartres, Denis Moindereau dit le Néez, Jacques Julliot, Laurens Georges, Nicolas de Lassus, dit de Chaallons, Henry Vermaise, Jean la Barbette et Jean Lymodin, paintres, pour avoir vacqué esdits ouvrages, à raison de 20 sols par jour.

A Nicolas Blancpignon, jeune garson doreur, à raison de 10 livres par mois.

A Jean Veloux, pouppetier, et Nicolas Groust, paintre, à raison de 20 livres pour chacun d'eux par mois.

A Pierre Sturbes, Audry Coullé, Geuffroy du Moustier, Bertrand Louis et Roch de Marolles et Jean du Gal, paintres, à raison de 20 sols par jour.

A Michel Petit, paintre doreur, à raison de 10 livres par mois.

A Thibaul Cuyn, Dominique de Hostrey, paintres, à raison de 20 sols par jour.

A Anthoine Seguyn, paintre, à raison de 20 livres par mois.

A Jean Lerambert, paintre, à raison de 10 livres par mois.

A Philippe du Verger, paintre doreur, à raison de 10 livres par mois.

A Jean Cherton, paintre, à raison de 20 livres par mois.

A plusieurs manouvriers, à raison de 3 sols par jour.

Somme de toutes les paintures et achapts de matières pour lesdits paintres au chasteau de Fontainebleau, 20,582 livres 15 sols 8 deniers.

Doreurs.

A Guyon le Doulx, Pierre Patin et Jean Poulletier, paintres la somme de 400 livres, à eux ordonnez par lesdits de Neufville et Babou, pour avoir par eux faits tous les encollemens et enrichissemens ès lambris du plancher de dessus la grande gallerie dudit chasteau.

Autres ouvrages extraordinaires.

A plusieurs ouvriers tant maçons, charpentiers, nattiers,

voicturiers et tapissiers que autres maneuvres, la somme de 38,393 livres 10 sols 9 deniers.

Autre despence faitte pour les bastimens et édiffices de Boullongne les Paris, durant le temps de ce compte, contenant trois années commençant le 1er janvier 1537, et finies le dernier de décembre 1540.

Maçonnerie.

A Gratiam François et Ihierosme de la Robie, maistres maçons, la somme de 25,157 livres 14 sols 5 deniers, à eux ordonnée par lesdits commissaires de Neufville et Babou, pour tous les ouvrages de maçonnerie et taille par eux faits audit chasteau de Boullongne.

Couverture.

A Jean aux Beufs, couvreur, la somme de 203 livres 13 sols 6 deniers, à luy ordonnée par lesdits commissaires pour ouvrages de couverture par lui faits audit Boullongne les Paris.

Serrurerie.

A Anthoine Morisseau, maistre serrurier, la somme de 361 livres 5 sols pour ouvrages de serrurerie par luy faits audit Boullongne.

Menuiserie.

A Michel Bourdin et Jacques Lardant, maistres menuisiers, la somme de 527 livres 12 sols pour ouvrages de menuiserie par eux faits audit Boullongne.

Gages d'officiers.

A Messire Philbert Babou, chevalier, sieur de la Bourdaizière, la somme de 4,800 livres, pour ses gages durant quatre années à cause de sadite charge qui est à raison de 1,200 livres par an.

A maistre Pierre Deshostels, varlet de chambre ordinaire du Roy, commis au contrerolle desdits bastimens, la somme de 600 livres pour une année.

A luy encore la somme de 2,400 livres pour deux années de ses gages.

A maistre Nicolas Picart, commis à tenir le compte et faire le payement de ses bastimens et édiffices, la somme de 3,600 livres pour ses gages durant le temps de ce compte.

Somme totalle de la despence de ce compte,
165,734 livres 9 sols 4 deniers.
Et la recepte, 166,076 livres 10 sols.

Bastimens du Roy pour huit années, commencées le premier janvier 1532, et finies le dernier décembre 1540.

Coppie des lettres du Roy, signées de sa main et de maistre Gilbert Bayard, secrétaire de ses finances, données à Melun le 16ᵉ d'aoust 1537, par lesquelles et pour les causes y contenues ait ledit Sieur auoir auparavant voulu et ordonné, veult et ordonne par icelles que maistre Nicolas Picart ait tenu et tienne le compte feit et face les payemens des édiffices, ouvrages, bastimens et réparations du chastel et lieu de Villiers Costerets, pour l'amélioration et commodité d'icelluy, par les ordonnances, roolles, certiffications, pris et marchez qui en seront faits par messire Nicolas de Neufville, chevalier, sieur de Villeroy,

et Philbert Babou, aussy chevalier, sieur de la Bourdaizière, ou l'un d'eux en l'absence de l'autre, et par le contrerolle de maistre Pierre Deshostels, à ce par ledit sieur commis et deputez à tels gages et taxations que nos sieurs des comptes en leurs avis et consciences adviseront contenir audit Picart et luy taxeront pour ledit effet, ausquels le Roy a mandé ainsy le faire par cesdites lettres à eux adressans, lesquelles cy rendues la teneur en suit :

FRANÇOIS, par la grace de Dieu, Roy de France, à nos amez et féaulx les gens de nos comptes à Paris, salut et dilection ; comme par cy devant ayons ordonné estre fait en nostre chastel et lieu de Villiers Costerets, plusieurs bastimens, ouvrages et édiffices pour l'amélioration et commodité d'icelluy à ce que mieux et plus honorablement nous y puissions loger et séjourner quand il nous plaira, et pour cet effet ayons par diverses fois ordonné et fait déliver à nostre amé et féal notaire et secrétaire maistre Nicolas Picart par nous commis à tenir le compte des réparations et édiffices de Fontainebleau et Boullongne, plusieurs sommes de deniers pour icelles convertir et employer au fait desdits bastimens dudit lieu de Villiers Costerets, selon et en ensuivant les roolles, certiffications, pris et marchez qui en seront faits par nos amez et féaulx conseillers et secrétaires de nos finances Nicolas de Neufville, chevalier, sieur de Villeroy, et Philbert Babou, aussy chevalier, sieur de la Bourdaizière, trésorier de France, ou l'un d'eux en l'absence de l'autre, et par le contrerolle de nostre cher et bien amé vallet de chambre ordinaire Pierre Deshostels, à ce par nous commis et députez ; et à cause que ledit Picart n'a eu de nous lettres de commission expresse pour tenir le compte de ses édiffices et réparations dudit lieu de Villiers Costerets, il doute que ne veuillez recevoir et en compter s'il ne vous appert

suffissamment de nostre voulloir et intention, sur ce sçavoir vous faisons que nous avons par cy devant voulu et ordonné, voullons et ordonnons par ces patentes que ledit maistre Nicolas Picart ayt tenu et tienne le compte, feist les payemens de ses édiffices, ouvrages et réparations de nostre chastel et lieu de Villiers Costerets, par les ordonnances, roolles, pris et marchez qui seroient, par les dessus nommez ou l'un d'eux en l'absence de l'autre, signez, expédiez, contrerollez comme dit est, que nous voullons estre de tel effet, vertu et valleur comme si par nous mesmes avoient esté ordonnez et expédiez, et que en rapportant iceux avec ces patentes signées de nostre main ou vidimus d'icelles fait sous le scel royal pour une fois et quittances de parties qui ont esté et seront payées sur ce suffisantes seullement, vous passez et allouez en la despence des comptes dudit Picart et rabatues des deniers de sa recepte toutes et chacunes lesdites parties qu'il a payées et payera ainsy que dit est, sans vous arrester à ce qu'il n'ait eu de nous lettres de commission expresses à cette fin ny qu'il soit tenu avoir lettres de vallidation de nous, dont nous l'avons relevé et relevons, et en tant que le besoin serait l'avons à ce commis et député, commettons et députons par ces patentes à tels gages ou taxations que en vostre advis et consciences, vous adviserez luy contenir et taxerez pour ledit effet en vous mandans ainsy le faire sans aucune difficulté, car tel est nostre plaisir, nonobstant quelsconques ordonnances, rigueur de compte, restrinctions, mandemens ou deffences à ce contraires. Donné à Melun l'an 1537, le 16ᵉ d'aoust et de nostre règne le 23ᵉ. *Ainsy signé* FRANÇOIS. Par le Roy, BAYARD, et scellé sur simple queue de cire jaulne.

Compte de maistre Nicolas Picart, commis à tenir le compte et faire le payemeut de ses édiffices et bastimens de Villiers Costerets durant huit années entières commancées le premier janvier 1532 et finies le dernier de décembre 1540.

Recepte.

A cause des deniers provenans des ventes et couppes de bois de haulte fustaye que le Roy a ordonné estre faittes ès forest des charges et généralitez pour estre employez au fait de ses bastimens et édiffices de Villiers Costerets.

De plusieurs receveurs somme toute 102,010 liv. 14 s. 5 d.

DESPENCE DE CE COMPTE.

Ouvrages de maçonnerie.

A Jacques et Guillaume le Breton frères, maçons, la somme de 58,138 liv. 8 s. 4 d., à eux ordonnée pour tous les ouvrages de maçonnerie et taille par eux faits durant le temps de ce compte à Villiers Costerets, de l'ordonnance de messire Nicolas de Neufville, chevalier, sieur de Villeroy, et de Philbert Babou, sieur de la Bourdaizière, et par le contrerolle de maistre Pierre Deshostels, varlet de chambre ordinaire du Roy.

Charpenterie.

A Guillaume le Peuple, maistre charpentier, la somme de 9,814 liv. 13 s. 4 d. pour plusieurs planchers et faux planchers et autres ouvrages de charpenterie qu'il a faits de neuf pour le Roy, ès salles, chambres et cabinets tant dudit sieur que de la Reyne, audit chasteau de Villiers Costerets.

Couverture.

A Jean aux Bœufs, couvreur des bastimens du Roy, la somme de 5,844 liv. 11 s. 7 d. pour les ouvrages de couverture d'ardoise d'Angers qu'il a faits de neuf, sur les combles, pavillons, lucarnes et autres endroits dudit chasteau de Villiers Costerets.

Serrurerie.

A Jean Andras et Anthoine Morrisseau, serruriers, la somme de 4,942 liv. 3 s. 2 d. pour tous les ouvrages de serrurerie par eux faits et fournis pour le Roy audit chasteau de Villiers Costerets.

Menuiserie

A Jacques Lardant et Michel Bourdin, menuisiers, la somme de 5,150 liv. 17 s. 2 d. pour certain nombre de buffets de salles, tables garnies de leurs tréteaux, grands chassis à double croisillon, chandeliers de bois et petits chassis et autres menus ouvrages de menuiserie par eux faits audit chasteau de Villiers Costerets.

Ouvrages de verrerie.

A Jean Chastellan et Jean de la Hamée, vitriers, la somme de 871 liv. 16 s. 9 d. pour ouvrages de verrerie par eux faits en plusieurs lieux et endroits dudit chasteau de Villiers Costerets.

Plomberie.

A Jean le Vavasseur, plombier, la somme de 1,063 liv. 17 s.

7 d. pour tous les ouvrages de plomberie par luy faits et fournis audit chasteau de Villiers Costerets.

Ouvrages de pavé.

A Denis Pasquier, paveur, la somme de 3,385 liv. 13 s. 2 d. pour ouvrages de pavé de grez fait de neuf au bourg, village et lieu de Villiers Costerets.

La fontaine.

A Pierre Toustain et Pierre de Mestre, fonteniers, la somme de 4,816 liv. 5 s. pour les tuyaux de terre cuitte esmaillée par dedans qu'ils ont faits de neuf pour la fontaine dudit chasteau de Villiers Costerets.

Parties extraordinaires.

La somme de 2,205 liv. 17 s. 7 d.

Taxations.

A maistre Nicolas Picart, la somme de 3,600 liv. à luy ordonnée par le Roy pour ses gages d'avoir fait le payement de ses édiffices et bastimens durant le temps de ce compte.

Somme totale de la despence de ce compte,
 100,833 liv. 15 s. 2 d.
Et la recepte monte 102,010 liv. 14 s. 5 d.

Compte des bastimens de Saint Germain et de Fontainebleau pour 7 années 9 mois et 20 jours, commençans le 12 mars 1538 et finissans le dernier de décembre 1546.

Copie de deux lettres patentes du Roy signées de sa main et deux secrétaires de ses finances, les premières données à

Montereau fault-Yonne le 12ᵉ de mars 1538, par lesquelles et pour les causes y contenues, ledit seigneur a commis, ordonné et député maistre Nicolas Picart, son notaire et secrétaire, à recevoir les deniers qui sont et seront ordonnez pour les desmolitions, édiffices et réparations de Saint-Germain en Laye, en tenir le compte et faire le payement par les ordonnances, mandemens, roolles ou certiffications de messieurs Nicolas de Neufville, seigneur de Villeroy, et Philbert Babou, seigneur de la Bourdaizière, chevalliers, ou l'un d'eux en l'absence de l'autre, et par les contrerolles de maistre Pierre Deshostels, contrerolleur des édiffices de Fontainebleau, Boullongne et Villiers Costerets. Icelluy Sieur a pareillement commis et député par lesdites lettres aux gages et taxations qui seront par ledit Sieur ordonnez et taxez audit Picart, et les deuxiesmes données à Fontainebleau le 20ᵉ de mars, avant Pasques, addressans à nosseigneurs des comptes pour luy estre par eux fait telle taxation que en leur advis et conscience ils verront et reconnoistront estre justement et raisonnablement fait et ès esgard à ses assignations, frais, peines et labeurs, outre et pardessus les autres gages qu'il a eues dudit seigneur pour ses autres charges et commissions desdits bastimens, ainsi que plus à plain est déclaré ès dites deux lettres patentes desquelles cy rendues la teneur en suit :

FRANÇOIS, par la grace de Dieu Roy de France, à nostre amé et féal notaire et secrétaire maistre Nicolas Picart, par nous commis à tenir le compte et faire les payemens de nos édiffices de Fontainebleau, Boulongue et Villiers Costerets, salut. Comme nous avons advisé de faire desmolir et réédiffier certains corps d'hostels et faire plusieurs réparations en nostre chasteau de Saint Germain en Laye, et que d'icelles vous tiendrez le compte dont soit requis vous expédier lettres de

commission à ce convenables, pour ce est il que nous confians à plain et entièrement de vos sens, suffissance, loyauté et diligence, vous avons commis, ordonné et députe, commettons, ordonnons et députons par ces patentes à recevoir les deniers qui sont et seront par nous ordonnez pour lesdites desmolitions, édiffices et réparations dudit Saint Germain en Laye, en tenir le compte et faire les payemens par les ordonnances, mandemens, roolles ou certiffications de nos amez et féaulx conseillers Nicolas de Neufville, seigneur de Villeroy, et Philbert Babou, seigneur de la Bourdaizière, chevalliers, ou de l'un d'eux en l'absence de l'autre, et par les contrerolles de maistre Pierre Deshostels, contrerolleur de nosdits édiffices de Fontainebleau, Boullongne et Villiers Costerets, que nous avons pareillement à ce commis et député, commettons et députons par cesdites présentes et aux gages et taxations que pour vous seront par nous ordonnez et taxez, voulant qu'en rapportant cesdites présentes signées de nostre main ou vidimus d'icelles deuement collationné à l'original, et lesdites ordonnances, mandemens, roolles, certiffications desdits seigneurs de Villeroy et la Bourdaizière, ou de l'un d'eux, contrerollées par ledit Deshostels avec quittance des parties où elles escheront sur ce suffisantes seulement, tous et chacuns les payemens que vous aurez ainsi fait soit passez et allouez en la despence de vos comptes et rabatus de vostre recepte par nos amez et féaulx les gens de nos comptes, ausquels nous mandons ainsy le faire sans aucune difficulté, car tel est nostre plaisir, nonobstans quelconques ordonnances, restrinctions, mandemens ou deffence à ce contraires. Donné à Montereau fault Yonne, le 12ᵉ de mars 1538 et de nostre règne le 23ᵉ. *Ainsi signé :* Françoys. Par le Roy, Bayard, et scellée sur simple queue de cire jaulne.

FRANÇOIS, par la grace de Dieu Roy de France, à nos amez et féaulx gens de nos comptes, salut et dilection, nostre amé et féal notaire et secrétaire maistre Nicolas Picart, par nous commis à tenir le compte et faire les payemens de nos édiffices de Fontainebleau, Boullongne et Villiers Costerets, nous a fait dire et remonstrer que pour les desmolitions, réédifications et autres nos bastimens de Saint Germain en Laye, nous lui avons fait expédier nos lettres de commission cy attachées soubs le contrescel de nostre chancellerie, pour en avoir et prendre les gages et taxations qui luy seroient par nous taxez et ordonnez, en nous requérant que nostre plaisir soit suivant nosdites lettres de commission luy faire pourveoir de sesdits gages ou taxations. Nous à ces causes et parce que en oyant ses comptes d'icelle commission, vous mieulx que nuls autres pouviez entendre et connoistre quelle taxation il aura mérité, vous mandons et ordonnons par ces présentes que procédant par vous à l'audition et clostures de sesdits comptes, vous luy faittes telle taxation que en vos advis et consciences, verrez et connoistrez luy estre justement et raisonnablement faitte en esgard à ses assignations, frais, peines et labeurs, outre et par dessus les autres gages et taxations qu'il a de nous pour ses autres charges et commissions de nosdits bastimens, et ladite taxation ainsy que dit est par vous faite, passez et allouez en la despence de ses comptes et rabatus de sa recepte d'icelle commission en rapportant seulement cesdites présentes, signées de nostre main, par lesquelles vous avons de ce faire donné et donnons pouvoir, authorité, et commission et mandement espécial, voulons en outre icelle taxation estre dans tel effet, vertu et valleur que nous mesme l'aurions faitte, car tel est nostre plaisir, nonobstant quelsconques ordonnances, rigueurs de compte, restrinctions, mandemens ou défences à ce contraires. Données à Fontainebleau, le 28° de mars, avant Pasques, 1542,

et de nostre règne le 27ᵉ. *Ainsi signé :* FRANÇOIS. Par le Roy, BOCHETEL, et scellée en simple queue de cire jaulne.

Autre copie de la copie de certaines lettres patentes du Roy, données à Fontainebleau le 24ᵉ de décembre 1540, vériffiées et enterinées par nos seigneurs des comptes le 21ᵉ feburier audit an, et par maistre Jean Duval, le 21ᵉ de mars 1541, avant Pasques, par lesquelles et pour les causes y contenues Ledit seigneur a commis et ordonné et député maistre Pierre Petit pour assister et résider et estre présent au lieu de Saint Germain en Laye, et avoir par luy l'œil et regard à faire bien et deuement, promptement et diligemment besongner les maçons et autres personnes besongnans aux ouvrages et édiffices dudit lieu, iceux poursuivre, soliciter et haster en manière qu'ils puissent estre faits le plus tost que faire ce pourra pour, de la diligence et ordre qu'il y sera tenue, advertir les commissaires et contrerolleurs commis et députez par ledit Sieur sur le fait d'iceux bastimens et autres qu'il apartiendra pour estre promptement pourvueu à ce qui sera requis, aux gages de 400 liv. par an, à commancer du premier jour de may 1540, ainsi que plus a plain est déclaré ès dites lettres patentes et expédition faittes sur icelles, de ladite copie desquelles et d'autres lettres patentes dudit Seigneur données à Nogent sur Sene le 27ᵉ de mars 1541, par lesquelles il mande audit trésorier de l'espargne entériner lesdites premières lettres, nonobstant qu'elles soient surannées, la teneur en suit :

FRANÇOIS, par la grace de Dieu, Roy de France, à nos amez et féaulx les gens de nos comptes et trésorier de nostre espargne, maistre Jean du Val, salut et dilection. Comme nous avons par cy devant advisé et ordonné faire construire et

édiffier en nostre chastel de Saint Germain en Laye plusieurs bastimens, ouvrages et édiffices, et fait faire audit lieu certaines méliorations et réparations selon les advis qui par nous en ont esté et seront par nous faits, à ce que mieux et plus honorablement nous puissions loger et séjourner quand il nous plaira, et afin que soyons souvent advertis de l'estat, ordre et diligence desdits bastimens et réparations, aussy pour diligenter, haster, solliciter et poursuivre le parachevement d'iceux, soit requis commettre et député homme à ce expérimenté, à nous seur, féable, qui réside et assiste ordinairement sur les lieux de nosdits bastimens et édiffices, scavoir vous faisons, nous deuement informez de la bonne conduitte preudhomme, sens, expérience et grande diligence de nostre amé, maistre Pierre Petit, icelluy, pour ces causes et autres considérations à ce nous mouvans, avons, par l'entière confiance de sa personne, commis et député, commettons et députons par ces patentes pour assister, résider, et estre présent audit lieu de Saint Germain en Laye, et avoir par luy l'œil et regard à faire bien deuement, promptement et diligemment besongner les maçons, couvreurs, plombiers, serruriers, menuisiers, vitriers, jardiniers, manouvriers et autres personnes besongnans ausdits ouvrages, iceux poursuivre, solliciter et haster en la manière qu'ils puissent estre faits au plus tost que faire ce poura, pour la diligence et ordre qui y sera tenue advertir les commissaires et contrerolleurs par nous commis et députez sur le fait de nosdits bastimens et autres qu'il apartiendra pour estre promptement pourveu à ce qui sera requis, et pour ce que, en ce faisant, il conviendra audit Petit demeurer et résider ordinairement sur les lieux de nosdits bastimens et édiffices, nous, afin de luy donner moyen de soy y entretenir et subvenir à la despence qui luy conviendra pour ce faire, à icelluy, pour ces causes, avons octroyé et ordonné, octroyons et ordonnons par ces présentes

la somme de 400 livres de gages par chacun an, à commancer du premier jour de may dernier passé, et continuer doresnavant par chacun an, et à prendre par les quatre quartiers de l'année, par ses simples quittances, par les mains du commis au payement de nosdits bastimens présent et advenir, sans ce qu'il luy soit besoin en avoir n'y obtenir de nous cy après autre acquit, mandement ou provision que esdits patentes, et ce tant et jusque à ce que nosdits bastimens soient faits et parfaits; si vous mandons que dudit Pierre Petit prins et receu le serment pour ce deu et en tel cas requis, vous le faittes, souffrez et laissez jouyr de l'effet et contenu en cette nostre présente commission ès choses concernans icelles, et que, par ledit commis au payement de nosdits bastimens et édiffices dudit lieu Saint Germain en Laye, présent et advenir, luy faittes payer, bailler et délivrer comptant des deniers qui luy seront par nous ordonnez pour convertir et employer au fait de sadite commission, chacun an, sesdits gages, à ladite raison de 400 livres par an, par ses simples quittances, et par les quatre quartiers de l'année, à commencer comme dit est au premier de may dernier passé et doresnavant chacun an, sans aucune interruption ou descontinuation, tant et jusques à ce que nosdits bastimens soient parfaits, lesquels gages et tout ce que payé, baillé et délivré luy aura esté pour les causes que dessus, nous voulons estre passez et allouez ès compte dudit commis présent et advenir, desduicts et rabatus de sa recepte et commission par nos gens de nosdits comptes, en vous mandant et expressément enjoignant ainsi le faire sans aucune difficulté en rapportant sur sesdits comptes cesdites patentes ou vidimus d'icelles deuement collationné pour une fois et quittance d'icelluy Petit, sur ce suffissante seulement, car tel est nostre plaisir, nonobstant que ladite partie ne soit couchée en l'estat général de nos finances et quelsconques ordonnances, rigueur de compte, restrinctions, man-

demens ou deffences à ce contraires. Donné à Fontainebleau, le 24° de décembre 1540, et de nostre règne le 25°. *Ainsy signé*: FRANÇOIS. Et au plus bas: Par le Roy, BRETON, et scellée de cire jaulne à simple queue. Et au bout de ladite lettre est escript : Ledit Petit a fait et presté le serment accoustumé en la chambre desdits comptes de bien et deuement exercer la commission et charge dessusdits pour en jouir ensemble des deniers à icelle ordonnez, pour le temps que le Roy fera et continuera ses bastimens dudit Saint Germain et y aura ouvriers, et que ledit Petit résidera actuellement sur iceux ouvrages, par manière de don ou bienfait, et jusque au bon plaisir dudit seigneur, le 21° février 1540. *Ainsi signé* : CHEVALIER. — FRANÇOIS, par la grace de Dieu, Roy de France, à nostre amé et féal conseiller et trésorier de nostre espargne, maistre Jean du Val, salut et dilection. Nostre cher et bien amé maistre Pierre Petit, par nous commis à la solicitation de nos édiffices et bastimens de Saint Germain en Laye, nous a fait dire et remonstrer que par nos lettres patentes à vous addressantes, dattées du 24° de décembre 1540 et cy attachées, soubs le contrescel de nostre chancellerie, nous luy avons ordonné la somme de 400 livres de gages et entretenement en ladite charge, par chacun an, à prendre par les mains des commis au payement desdits édiffices, à commancer du premier de may audit an 1540, ainsi qu'il est plus à plain contenu en nosdites lettres, lesquelles, ledit Petit vous auroit naguère présentées pour avoir la vériffication et enterinement d'icelles, ce que vous auriez différez à causes qu'elles sont surannées de quatre mois ou environ, nous requérant à cette cause luy vouloir, sur ce, octroyer nos lettres de provisions à ce nécessaires, pourquoy, nous ce considéré, vous mandons et expressément enjoignons par cesdites patentes que vous ayez à vériffier et enteriner icelles selon leur forme et teneur, et tout ainsy que eussiez fait ou pu faire si

elles vous eussent esté présentées dedans l'an et jour de l'impétration d'icelles, ce que ledit Petit n'auroit pû faire à l'occasion des empeschemens et occupations qu'il a eues à la sollicitation de nosdits bastimens, dont nous l'avons à cette cause relevé et relevons de grace spéciale par cesdites patentes, car tel est nostre plaisir, nonobstant que lesdites lettres soient surannées de quatre mois ou environ comme dit est et quelsconques ordonnances, restrinctions, mandemens ou deffence à ce contraires. Donné à Nogent sur Sceine le 27e de mars 1541, et de nostre règne le 26e. Ainsi signé par le Roy à la relation du conseil de Cally et scellée de cire jaulne à simple queue. Jean du Val, conseiller du Roy et trésorier de son espargne, veues par nous les lettres patentes dudit seigneur données à Fontainebleau le 24e de décembre 1540, ausquelles ces présentes sont attachées, soubs nostre signet, par lesquelles et pour les causes y contenues, icelluy Seigneur a commis et député maistre Pierre Petit pour assister, résider et estre présent au lieu de Saint Germain en Laye, et avoir par luy l'œil et regard à faire bien et deuement, promptement et diligemment besongner les maçons et autres personnes besongnans aux ouvrages et édiffices dudit lieu, iceux poursuivre, soliciter et haster en manière qu'ils puissent estre faits au plus tost que faire ce poura, pour, de la diligence et ordre qui y sera tenue, advertir les commissaires et contrerolleurs commis et députez par ledit seigneur sur le fait d'iceux bastimens et autres qu'il apartiendra, pour estre promptement pourveu à ce qui sera requis, aux gages de 400 livres par an, à commencer au premier de may 1540, veues aussy autres lettres patentes dudit seigneur, données à Nogent sur Seine le 27e de mars 1541, par lesquelles ledit seigneur nous mande entériner lesdites premières lettres, nonobstant qu'elles soient surannées, nous, après que dudit maistre Pierre Petit avons prins et receu le serment en tel cas requis et accoustumé,

consentons autant que nous est l'entérinement et accomplissement desdites premières lettres patentes selon leur forme et teneur, et que, par le commis au paiement d'iceux bastimens et édiffices dudit Saint Germain en Laye présent et advenir, et des deniers qui luy ont esté et seront cy après par Icelluy Seigneur ordonnez pour convertir au fait de sadite commission, soient payez, baillez et délivrez comptant audit maistre Pierre Petit lesdits gages de 400 livres par an, par ses simples quittances, et par les quatre quartiers de l'année, à commancer comme dit est au premier jour de may 1540, et continuer doresnavant chacun an sans aucune interruption ou discontinuation, et aux charges et conditions contenues en la vériffication des gens des comptes, le tout au surplus selon qu'il est plus à plain contenu et déclaré esdites lettres patentes et que ledit Seigneur le veult et mande par icelles, données soubs nostre signet le 21ᵉ de mars 1541, avant Pasques. *Ainsy signé:* Du Val. Collation a esté faitte aux originaux par moy notaire et secrétaire du Roy le 4ᵉ de may 1543. *Ainsi signé:* Clausse.

Compte premier de maistre Nicolas Picart, notaire et secrétaire du Roy, par luy commis, et ses lettres patentes transcriptes et rendues cy devant à tenir le compte et faire le payement de ses édiffices et bastimens de Saint Germain en Laye des recepte et despence faittes par ledit maistre Nicolas Picart à cause de sadite commission, durant sept années 9 mois et 20 jours, à commancer le 12ᵉ de mars 1538, finissans le dernier de décembre 1546, ce présent compte rendu à court par

Recepte.

De maistre Guillaume Preudhomme, conseiller du Roy, général de ses finances et trésorie de son espargne, par quit-

tance dudit Nicolas Picart, signée de sa main, du 6ᵉ apvril 1538, avant Pasques, la somme de 5,000 livres pour employer et convertir ausdits bastimens.

De maistre Jean du Val, conseiller du Roy et trésorier de son espargne, par quittance dudit Picart.

<div style="text-align:center">

Somme toute de la recepte de ce compte :
135,000 livres.

</div>

DESPENCE DE CE PRÉSENT COMPTE.

Ouvrages de maçonnerie.

A Pierre Chambiges, maistre maçon, pour tous les ouvrages de maçonnerie par luy faits et qu'il continue faire ausdits bastimens et édiffices de Fontainebleau, Saint Germain en Laye, par l'ordonnance de messieurs Nicolas de Neufville, seigneur de Villeroy, et Philbert Babou, seigneur de la Bourdaizière, donné soubs leurs signets le dernier apvril 1540.

<div style="text-align:center">

Somme toute des ouvrages de maçonnerie :
70,174 liv. 8 s. 2 d.

</div>

Ouvrages de charpenterie.

A Guillaume le Peuple, maistre des œuvres de charpenterie du Roy et de ses édiffices et bastimens, pour tous les ouvrages de charpenterie par luy faits de neuf audit Saint Germain en Laye par l'ordonnance desdits seigneurs de Neufville et Babou, donné soubs leurs signets le 26ᵉ de mars 1545.

<div style="text-align:center">

Somme de la charpenterie :
18,368 liv. 17 s.

</div>

Ouvrages de couverture.

A Grandjean Cordier et Louis Cordier, couvreurs, pour tous les ouvrages de couverture par eux faits d'ardoises neufves d'Angers audit chasteau par l'ordonnance desdits seigneurs de Neufville et la Bourdaizière.

Somme de la couverture :
1,568 liv. 8 s. 5 d.

Ouvrages de serrurerie.

A Anthoine Morisseau, maistre serrurier, pour tous ouvrages de serrurerie qu'il a faits audit lieu par l'ordonnance desdits seigneurs de Neufville et la Bourdaizière, donnés soubs leurs signets le 15ᵉ de juin 1541.

Somme toute de la serrurerie :
10,782 liv. 2 s. 6 d.

Ouvrages de menuiserie.

A Michel Bourdin et Jacques Lardant, menuisiers, pour tous les ouvrages de menuiserie par eux faits ausdits bastimens par l'ordonnance desdits de Neufville et la Bourdaizière.

Somme toute : 7,731 liv. 2 s. 8 d.

Ouvrages de vitrerie.

A Jean de la Hamée, vitrier, pour tous les ouvrages de verrerie qu'il a faits par lesdites ordonnances desdits seigneurs de Neufville et Babou.

Somme toute de la verrerie :
1,862 liv. 8 s. 6 d.

Ouvrages de pavé.

A Denis Pasquier, paveur ordinaire du Roy, pour tous les ouvrages de pavé qu'il a faits audit lieu de Saint Germain en Laye par l'ordonnance desdits seigneurs de Neufville et la Bourdaizière.

<div style="text-align:center">

Somme toute du pavé :
2,339 liv. 4 s. 5 d.

</div>

La fontaine dudit lieu de Saint Germain en Laye.

A Pierre de Mestre, fontenier, pour les tuyaux de terre cuitte plombez par dedans qu'il a faits pour conduire les eaux de la fontaine estans de présent audit lieu de Saint Germain venans des fontaines de Bestemont, Aigremont, Prucy et Chambourcy afin de bailler cours et conduitte à l'eau venans à ladite fontaine esdits tuyaux de terre cuitte.

<div style="text-align:center">

Somme toute de ladite fontaine :
12,418 liv. 19 s. 2 d.

</div>

Recompenses des terres que le Roy a fait prendre de plusieurs personnes pour faire enclorre en son parc et jardin de Saint Germain en Laye.

A plusieurs laboureurs et autres la somme de 976 liv. 10 s. 6 d. par l'ordonnance desdits de Neufville et la Bourdaizière, le 4ᵉ d'aoust 1544.

Parties extraordinaires.

A Guillaume Pigeart, carier, pour certaines vuydanges et enfoncemens de terres, la somme de 380 livres à luy ordonnée par lesdits seigneurs de Neufville et Babou.

A Jean Crossu, nattier, pour tous les ouvrages de natte par luy faits et qu'il continue faire par l'ordonnance desdits seigneurs de Neufville et Babou, la somme de 1,549 liv. 10 s. 6 d.

Autres parties extraordinaires.

A plusieurs ouvriers et manouvriers, pour plusieurs ustancilles et de travail par eux faits audit chasteau, par l'ordonnance desdits de Neufville et la Bourdaizière, la somme de 405 liv. 4 s. 7 d.

Gages, sallaires et taxations.

A maistre Pierre Petit, commis par le Roy ausdits ouvrages et bastimens de Saint Germain en Laye, aux gages de 400 liv. par an, à luy ordonnée par nosdits seigneurs des comptes la somme de 2666 liv. 13 s. 4 d. pour ses gages et entretenemens, depuis le premier de may 1540, jusque au dernier de décembre 1546.

A Nicolas Picart, notaire et secrétaire du Roy, la somme de 5,261 liv. 15 s. pour ses gages, à cause de sadite commission durant le temps de ce compte, contenans 7 années, 9 mois et 6 jours, commençans le 26ᵉ de mars 1538, et finissans le dernier de décembre 1546.

Despence commune, 195 liv. 2 s. 9 d.
Somme toute de la despence de ce compte,
134,023 liv. 9 s. 6 d.

Compte des bastimens du Roy pour 9 années 3 quartiers commencées le premier janvier 1540 et finies le dernier septembre 1550.

Transcript de la coppie des lettres patentes du Roy contenant confirmation des pouvoirs et commissions expédiées par

le feu Roy François, premier de ce nom, dernier décédé que Dieu absolve, à messieurs de Villeroy et de la Bourdaizière, et maistres Pierre Deshostels et Nicolas Picart, pour le fait des bastimens et édifices de Fontainebleau, Boullongne, Villiers Costerets, Saint Germain en Laye, Dourdan, la Muette, en la forest dudit Saint Germain, et autres estans près la forest de Senart et ès environs desdits lieux.

HENRY, par la grace de Dieu, Roy de France, à nostre amé et féal notaire et secrétaire maistre Nicolas Picart, commis du vivant de feu nostre très cher seigneur et père le Roy François, que Dieu absolve, à tenir le compte et faire les payemens de ses édifices, bastimens de Fontainebleau, Boullongne, Villiers Costerets, Saint Germain en Laye, Dourdan, la Muette de la forest dudit Saint Germain et autres estans près la forest de Senart et ès environs desdits lieux, salut et dilection. Comme nous avons advisé et délibéré entretenir et faire parachever lesdits édifices et bastimens encommancez par feu nostre dit seigneur et père à ce qu'ils ne soient détériorez et que nous y puissions loger plus commodément quand il nous plaira d'y aller, dont nous voullons que les pris et marchez, ordonnances, contrerolles et payemens soient faits en la propre forme et manière qui souloit estre observé, et par ceux mesmes qui en auroient la charge du vivant de nostre dit feu seigneur et père, attendu le fidel et vial debvoir qu'ils y ont fait à son grand contentement, de sorte que nous avons juste occasion de les y continuer en l'advenir, pour ces causes confians à plain de vos sens, suffissance, loyauté, expérience et bonne diligence, et que vous ne fraudrez de vous bien employer de mieux en mieux par cy après à l'exercice de vostredite commission et charge, ainsy que avez par cy devant fait, icelle charge et commission de tenir le compte et faire nos

payemens desdits édiffices et bastimens des deniers qui seront par nous à vous ordonnez selon et en suivant les ordonnances, certiffications, roolles, pris et marchez qui en seront faits, certiffiez et signez par nos amés et féaux conseillers Nicolas de Neufville, chevalier, seigneur de Villeroy, et Philbert Babou, aussy chevalier, seigneur de la Bourdaizière, ou l'un d'eux, de par le contrerolle de nostre amé et féal aussy notaire et secrétaire maistre Pierre Deshostels, lesquels et chacun d'eux ont esté à ce faire commis, ordonnez et députez du vivant de nostredit feu seigneur et père, vous avons à nostre advènement à la couronne ensemble les charges et commissions desdits commissaires et contrerolleurs continuées et continuons en icelles avons eux et vous chacun en droit soy de nouvel en tant que besoin sera commis et commettons par ces présentes pour en jouir et user icelluy et icelles doresnavant exercer par chacun de vous, ainsy qu'il estoit accoustumé de faire du vivant de feu nostre dit seigneur et père à tels et semblables honneurs, authoritez, prééminances, libertez, droits, proffits, esmolumens, gages et taxations ordonnez et accoustumez de feu nostredit seigneur et père, et tout ainsy en la propre forme et manière qu'il est plus à plain contenu et déclaré ès lettres de pouvoir et commission, provision, acquits et mandemens sur ce expédiez du vivant de feu nostre dit seigneur et père, selon et en suivant lesquels nous voullons que lesdits gages et taxations soient, chacun en droit soy, continuez et les vostres pris et retenus par vos mains doresnavant par chacun an aux termes et en la manière accoustumez, et iceux passez et allouez en la despence de vos comptes et rabatus de vostre recepte d'icelle commission par nos amés et féaux gens de nos comptes ausquels, pour ces causes présentes, mandons ainsy le faire sans aucune difficulté en rapportant seullement cesdites présentes que nous avons pour ce signées de nostre main, ou vidimus d'icelles deuement collationnée, avec quit-

tances où elles escherront sur ce suffissantes et sans ce qu'il soit besoin recouvrer de nous autre particulière commission, continuation, provision, mandement ou acquit, n'y pouvoir et validation quelconque pour le fait desdits gages et commission de nosdits édiffices et bastimens, ensemble lesdits gages et taxations, payemens deppendans d'iceux, autres que ceux qui ont esté expédiez du vivant de feu nostre dit seigneur et père, que nous avons agréables et voulons estre continuez, entretenus, gardez et observez sans estre plus amplement par nous renouvellez ne autrement cy exprimez ny spécifiez dont, en tant que besoin seroit, nous vous en avons exemptez, relevons et exemptons de grace espécial par cesdites présentes, car tel est nostre plaisir, nonobstant quelsconques ordonnances, rigueur de compte, restrinctions, mandemens ou deffences à ce contraire. Donné à Saint Germain en Laye, le 14^e d'apvril, après Pasques, 1547, et de nostre règne le premier. *Ainsi signé* : HENRY. Et au dessous : par le Roy, le seigneur de MONTMORENCY, connestable de France, et autres présens, clausse, et scellée sur simple queue de cire jaulne du grand sceau. Collation faitte à l'original dont la coppie est dessus transcripte par moy sous signé notaire et secrétaire du roy, le 22^e d'apvril 1547, après Pasques. *Ainsi signé :* DUDERÉ.

Autre transcript de la coppie des lettres patentes du Roy, à présent régnant, contenant pouvoir par luy donné à messieurs de Villeroy et la Bourdaizière de signer et expédier au présent commis les mandemens et acquits des bastimens et édiffices faits ès lieux cy devant déclarez durant le temps qu'ils ont esté commissaires.

HENRY, par la grace de Dieu, Roy de France, à nos amez et féaux conseillers maistres Nicolas de Neufville, seigneur de

Villeroy, et Philbert Babou, seigneur de la Bourdaizière, salut. Comme plusieurs ouvriers et artisans nous auroient remonstré qu'en vertu du pouvoir à vous donné par feu nostre très honoré seigneur et père que Dieu absolve, suivant les pris et marchez faits avec eux, ils ayent fait plusieurs ouvrages de maçonnerie, charpenterie, menuiserie, couverture, plomberie, serrurerie, vitrerie, pavement de grez et autres ouvrages de leurs mestiers, tant à Fontainebleau, Saint Germain en Laye, la Muette dudit lieu, Boullongne lès Paris, Villiers Costerets, lesquels, depuis le trespas de feu nostre dit Père, auroient esté veus et visitez partie par vous et partie par nostre amé et féal conseiller et architecteur ordinaire maistre Philbert de Lorme, abbé d'Ivry, en vertu du pouvoir à luy par nous donné, appelez avec eux les maistres jurez des mestiers, dessus déclarez pour ce faire, députez comme juges déléguez et arbitres, tant de la part de nostredit feu seigneur et père et de nous, maistres desdits ouvriers et artisans, pour faire les toisées, prisés et estimations d'iceux ouvrages qui en ont esté faits, certifiiez et signez par maistre Pierre Deshostels, contrerolleur de nos bastimens et édiffices, et par lesdits maistres jurez déléguez, lesquels ouvrages ont esté trouvez bien et deuement faits, vous différez d'expédier les acquits et mandemens en parchemins signez à l'acquit de maistre Nicolas Picart, naguerre commis à tenir le compte et faire les payemens de nosdits bastimens et édiffices pour le temps qu'avez esté commissaire et ordonnateur d'iceux, s'il ne vous est par nous expressément commandé, parce que n'en avez plus de charge, au moyen de quoy et à faute de fournir par lesdits artisans à icelluy Picart de sesdits mandemens et acquits, ils ne peuvent compter avec luy n'y sçavoir quel reste il leur peult estre par nous deu, et semblablement ledit Picart ne peut compter avec nous, comme il est tenu à nostre grand préjudice et dommages ; dont à ses causes lesdits ouvriers et artisans nous ont

très-humblement fait supplier et requérir leur impartir du remedde à ce convenable, pour ce est-il que les désirans favorablement traitter, aussy les relever de perte et dommages, pareillement sçavoir ce qui leur sera deub pour raison des ouvrages qu'ils ont faits ausdits bastimens et édiffices dessus spécifiez, et aussy ce qu'il nous peut estre deub par aucuns desdits artisans pour avoir plus receu que fait de besongne selon les pris et marchez faits avec eux. Voullons, vous mandons et expressément enjoignons, et à l'un de vous en l'absence de l'autre, que, où il vous apparoistra des pris et marchez, ensemble des toisages et ouvrages faits suivant iceux deuement certiffiez et signez, vous ayez à expédier bien et deuement ausdits artisans tous lesdits mandemens ou acquits pour le temps qu'avez ordonné et fait marché des frais d'iceux nos bastimens et édiffices, et mesmement jusque au jour qu'avons donné la charge de nosdits bastimens à icelluy abbé d'Ivry, lesquels acquits qui ainsy voullons estre par vous ou l'un de vous expédiez, nous avons vallidez et authorisez, vallidons et authorisons, et voulons qu'ils puissent servir et valloir audit le Picart pour la reddition de ses comptes, et outre vous mandons, par ces patentes, que nous avons pour ce signées de nostre main, que appelez avec vous ou l'un de vous ledit contrerolleur et icelluy Picart vous ayez à nous faire adresser un estat au vray qui sera signé et certiffié desdits contrerolleurs et Picart, contenans les sommes des deniers que aucuns desdits artisans nous peuvent debvoir pour avoir plus receu que besongné, ainsy qu'ils estoient teneus, et pareillement les sommes de deniers que nous pouvons debvoir à aucuns d'iceux artisans, lequel nous envoirez incontinnant afin d'y pourvoir, comme y verrons estre affaire de ce faire vous avons donné et donnons à l'un de vous, en l'absence de l'autre, plain pouvoir, puissance et mandement espécial, mandons et commandons à tous ceux qu'il appartiendra, que à vous

en ce faisant soit obey. Donné à Rouen, le 11° d'octobre 1550, et de nostre règne le 4°. *Ainsy signé* : HENRY. Et au-dessous, par le Roy, le premier président de Paris, maistre Jean BERTRAND, conseiller au privé conseil. Présent, *signé* : DUTHIER, et scellée sur simple queue de cire jaulne. Collation a esté faitte de cette présente coppie à l'original par Guillaume Payen, et Jean Trouvé, notaire du Roy au Chastellet de Paris, le mercredy 11° de febvrier 1550. *Ainsi signé* : PAYEN et TROUVÉ.

Autre transcript de la coppie des lettres patentes du Roy, données à Saint Germain en Laye le 6° d'apvril 1546, contenant confirmation de la commission donnée par le feu Roy François, premier de ce nom, dernier décédé, que Dieu absolve, à maistre Pierre Deshostels, pour faire les devis et contrerolle et avoir la conduitte et regard sur ses bastimens et édiffices tant de Fontainebleau, Saint Germain en Laye, Boullongne, Villiers Costerets, chasteau du Louvre que austres estans ès environs de Paris.

HENRY, par la grace de Dieu, Roy de France, à nostre amé et féal notaire et secrétaire maistre Pierre Deshostels, salut et dilection. Comme feu nostre très cher seigneur et père le Roy François, que Dieu absolve, vous eust dès son vivant commis à faire les devis et contrerolle et avoir la conduitte et regard sur ses bastimens et édiffices tant de Fontainebleau, Saint-Germain en Laye, Boullongne, Villiers Costerets, chasteau du Louvre que autres estans ès environs de nostre ville de Paris, en laquelle charge et estat vous vous seriez si bien fedellement et au grand contentement de nostre dit feu seigneur et père, conduit et gouverné, que nous avons juste occasion de vous y continuer pour l'advenir; pour ces causes, confians à plain de vos sens, suffissance, loyauté, expérience et bonne diligence,

et que vous ne fauldrez de continuer à faire vostre debvoir et vous employer de bien en mieux par cy après en l'exercice de ladite charge. Icelle charge et estat de contrerolleur et conducteur de nosdits bastimens, vous avons, à nostre advènement à la couronne, continuée et confirmée, continuons et confirmons et de nouvel en tant que besoin seroit donné, et donnons par ces patentes pour en jouir et user et icelle tenir et exercer par vous à tels et semblables honneurs, auctoritez, prééminences, libertez, droits, proffits, esmolumens et gages que vous avez et soulliez avoir et prendre du vivant de nostre dit feu seigneur et père, tout ainsi et en la propre forme et manière qu'il est plus à plain déclaré ès lettres de pouvoir et commission, acquits et mandemens sur ce expédiez du vivant de feu nostre dit seigneur et père, selon et ensuivant lesquels nous voulons que lesdits gages vous soient payez et continuez doresnavant par chascun an aux termes et en la manière accoustumé par le commis à tenir le compte des frais desdits bastimens et iceux passez et allouez en la despence de ses comptes par nos amez et féaulx les gens de nos comptes, ausquels nous mandons ainsy le faire sans difficulté, en rapportant seullement cesdites présentes que nous avons pour ce signées de nostre main et quittance de vous sur ce suffissante seulement, car tel est nostre plaisir. Donné à Saint Germain en Laye le 6e d'apvril 1546, et de nostre règne le premier. *Ainsi signé :* Henry; et au dessous : par le Roy, le seigneur de Montmorency, connestable de France. Présent Clausse, et scellé de cire jaulne sur simple queue. Collation faitte à l'original par moy, sous signé, notaire et secrétaire du Roy, le 2e de juillet 1547. *Ainsi signé* Duderé.

Autre transcript de deux lettres patentes du Roy, contenant le pouvoir par luy donné à maistre Philbert de Lorme pour

ordonner de ses édiffices et bastimens de Fontainebleau, Saint Germain en Laye, Villiers Costerets, Yerre, la Muette et le bois de Boullongne.

HENRY, par la grace de Dieu, Roy de France, à nostre amé et féal conseiller et ausmosnier ordinaire maistre Philbert de Lorme, nostre architecte ordinaire, salut. Pour ce que nous voulons sçavoir et entendre comme le feu Roy, nostre très honoré seigneur et père, a esté servy en ses bastimens de Fontainebleau, Saint Germain en Laye, Villiers Costerets, Yerre et le bois de Boullongne, à ceste cause pour la bonne et entière confiance que nous avons de vostre personne et de vos sens, suffissance, loyaulté et grande expérience en l'art d'architecture, preudhomme et bonne diligence, nous avons, par ces présentes, commis et députté, commettons et députtons par ces présentes pour vous transporter sur les lieux desdits bastimens dessus nommez et icelluy appeller tels personnages expers que vous adviserez, les faire visiter et toiser, sçavoir et vériffier si les ouvrages ont esté bien et deuement et loyaument faits, s'il n'y a point eu aucunes malversations et abus, tant à la conduitte des ouvrages que toisages d'iceux, et, en ce faisant, contraindre ou faire contraindre par toutes voyes et manières, en tel cas requises, les maçons, charpentiers, et autres qui ont eu et auront charge de sesdits bastimens, édiffices, ouvrages, de faire leur debvoir et réparer leur faulte, selon et ainsy qu'il appartiendra et seront tenus obligez; et davantage ayant par nous délibéré de faire réédiffier et redresser une maison ou chasteau au lieu de Saint Liger, dans la forest de Montfort l'Amaulry, nous voulons que le dessein ou pourtraict qui en a esté ou sera fait et dressé, vous ayez à faire conclure et arrester avec lesdits maçons, charpentiers et autres que besoin sera les priz et marchez qu'il conviendra

faire, soit verballement ou par escript, des ouvrages dudit premier bastiment et édiffice, ensemble pour le parachèvement, réparation et amélioration des autres encommancez, et sur ce ordonnerez des frais nécessaires et convenables, en validant et authorisans dès à présent par ces présentes quand à ce vos dites ordonnances et pareillement lesdits pris et marchez comme si par nous avoient esté faits, voulons et nous plaist qu'en rapportant cesdites présentes signées de nostre main ou vidimus d'icelles faits soubs scel royal, avec lesdits pris et marchez, vosdites ordonnances ou les roolles et cahiers desdits frais, signez, certiffiez et arrestez de vous respectivement, ainsy que besoin sera et les quittances des parties où elles escheront, tout ce à quoy monteront lesdits frais desdits ouvrages, voictures et nécessitez desdits bastimens estre passé et alloué ès comptes et rabatu de la recepte et assignations de ceux qui en tiendront le compte par nos amez et féaux les gens de nos comptes, ausquels nous mandons ainsy le faire sans aucune difficulté, car tel est nostre plaisir, nonobstant quelsconques ordonnancs, restrinctions, mandemens ou deffences à ce contraires; de ce faire vous avons donné et donnons plain pouvoir, authorité, commission et mandement espécial par cesdites patentes, mandons et commandons à tous nos justiciers, officiers et sujets que à vous en ce faisant soit obéy, prestent et donnent conseil, confort, ayde et prisons si mestier est et requis en sont. Donné à Fontainebleau, le 3ᵉ d'apvril 1548, après Pasques, et de nostre règne le 2ᵉ. *Signé* Henry; et au dessous : par le Roy, le sieur de Montmorency, connestable de France. Présent Duthier, et scellé en simple queue de cire jaulne.

HENRY, par la grace de Dieu, Roy de France, à nostre amé et féal conseiller et ausmonier ordinaire maistre Philbert de Lorme, salut et dilection, comme par nos lettres de commis-

sion et pouvoir du 3ᵉ apvril dernier passé, cy attachées soubs le contrescel de nostre chancellerie, nous vous eussions commis, ordonné et député pour sçavoir et entendre comme le feu Roy, nostre très honoré Sieur et Père, a esté servy en ses bastimens de Fontainebleau, Boullongne les Paris, Villiers Costerets, Saint Germain en Laye et Yerre, et de faire faire les toisages, estimations, prisées et visitations des ouvrages de maçonnerie et charpenterie desdits lieux et autres ouvrages deppendans du fait de sesdits bastimens, ensemble de faire par vous les pris et marchez qu'il conviendroit faire soit verballement ou par escript des ouvrages du parachèvement, réparation et amélioration de sesdits bastimens, et pour cette cause ordonner des frais nécessaires estre faits en iceux, ainsy qu'il est plus à plain contenu et déclaré par les dites lettres de commission et pouvoir et que par icelles lettres nous avons entendu et entendons le lieu de la Muette, près ledit lieu de Saint Germain en Laye estre expressément comprins, lequel par inadvertance a esté obmis à coucher en ladite commission, à ces causes voulons et nous plaist que vous y ayez telle puissance, charge et commission que sur nosdits bastimens et édiffices devant déclarez, en validant et auctorisant dès à présent, quant à ce, les pris et marchez qui en auront esté cy devant par vous faits ou que vous ferez cy après, soit verballement ou par escript pour les causes dessus dites et autres déclarez par vosdites lettres de pouvoir, comme si par nous avoient esté faits et accordez, ensemble les ordonnances, roolles et cahiers qui ont esté ou seront par vous expédiez et signez pour le payement des frais qu'il aura convenu et conviendra pour ce faire tant audit lieu de la Muette que aux autres nosdits bastimens et édiffices et en rapportant par maistre Nicolas Picart, par nous commis à tenir le compte et faire le payement de nosdits édiffices et bastimens, cesdites patentes signées de nostre main ou vidimus d'icelles ou autres

vidimus de vosdits pouvoirs et commission cy attaché, comme dit est, ensemble les pris et marchez par vous faits et les ordonnances, roolles et cahiers deuement par vous certiffiez et signés, que nous avons aussy dès à présent vallidez et auctorisez, vallidons et auctorisons par ces présentes, comme s'ils avoient esté par nous donnez, certiffiez et signées, ensemble les quittances des parties où elles escheront sur ce suffissantes tant seullement; nous voullons tout ce que payé, baillé et délivré aura esté par ledit Picart, à ladite cause, estre passé et alloué en la despense de ses comptes et rabatu de sa recepte et commission par nos amez et féaulx les gens de nos comptes ausquels nous mandons ainsy le faire sans difficulté et qu'il soit besoin audit Picart recouvrer cy après de nous autres plus amples provisions ny vallidations sur lesdits roolles, ordonnances et cahiers que cesdites patentes dont nous l'avons relevé et relevons de grace espécial, car tel est nostre plaisir, nonobstant que au dit pouvoir ait esté obmis ledit lieu de la Muette, comme dit est, et que iceux ouvrages n'ayent esté et ne soient baillez au rabais et moins offrans suivant nos ordonnances et quelsconques autres ordonnances tant anciens que modernes, restrinctions, mandemens ou deffences à ce contraires. Donné à Saint Germain en Laye le 29ᵉ janvier 1548, et de nostre règne le 2ᵉ. *Signé* HENRY ; et au dessous : Par le Roy, le président maistre Jean BERTRAND, conseiller, ausmosnier, présent DUTHIER, et scellé en simple queue de cire jaulne. Collation a esté faitte des deux coppies cy dessus transcriptes aux originaux par Guillaume Payen et Jean Trouvé, notaires du Roy au Chastellet à Paris, le 19ᵉ de febvrier 154 . *Ainsy signé* PAYEN et TROUVÉ.

Coppie de la coppie de certaines lettres patentes du Roy, données à Fontainebleau le 18ᵉ de mars 1538, vériffiées et

enterinnées par maistre Guillaume Preudhomme, conseiller dudit Seigneur, général de ses finances et trésorier de son espargne, le 6ᵉ jour desdits mois et an, par lesquelles et pour les causes y contenues le Roy nostre dit Seigneur a donné et ordonné à messire Philbert Babou, chevalier, sieur de la Bourdaizière, aussy conseiller dudit Seigneur, et trésorier de France, la somme de 1,200 livres pour son estat et entretenement à cause de la charge et commission qu'il a d'icelluy Seigneur de la superintendance, advis et ordonnance de ses édiffices de Fontainebleau, Boullongne et génerallement de tous ses bastimens, à l'avoir et prendre par les mains des trésoriers ou commis au payement d'iceux, ou par celuy ou ceux d'eux que mieux le pourra ou pourront porter, en tout ou partie, et à commancer du premier janvier 1536 et continuer doresnavant à l'advenir sans qu'il luy soit besoin attandre que ladite partie soit couchée en l'estat de ses finances dudit Seigneur, ny en avoir ou obtenir de luy chascune autre lettre de mandement ou acquit, ainsy que plus à plain est déclaré èsdites lettres patentes, vériffication et expédition d'icelles de ladite coppie desquelles cy rendues la teneur en suit :

FRANÇOIS, par la grace de Dieu, Roy de France, à nostre amé et féal conseiller, général de nos finances et trésorier de son espargne maistre Guillaume Preudhomme, salut et dilection. Sçavoir vous faisons que nous, considérans les grandes peines et despences qu'il a convenu et convient à nostre amé et féal aussy conseiller et trésorier de France Philbert Babou, chevalier, seigneur de la Bourdaizière, supporter en la charge et commission qu'il a de nous de la superintendance, advis et ordonnances de nos édiffices de ce lieu de Fontainebleau, Boullongne, et génerallement et à ce qu'il y ayt mieux de quoy soustenir lesdites despences, à icelluy pour ces causes et autres

à ce nous mouvans, avons ordonné et ordonnons, par ces patentes, la somme de 1,200 livres par an, pour son estat et entretenement à cause de ladite charge, commission et superintendance de nosdits bastimens, à l'avoir prendre par les mains des trésoriers ou commis aux payemens d'iceux ou par celuy ou ceux d'eux qui mieux le pourra ou pourront porter en tout ou partie et à commancer du premier janvier 1536, et continuer doresnavant en l'advenir sans qu'il luy soit besoin attendre que ladite partie soit couchée en l'estat général de nos finances, à ce en avoir ou obtenir chacun an de nous autres lettres de mandement ou acquit que ces dites présentes par lesquelles vous mandons que par lesdits trésoriers ou commis aux payemens de nosdits bastimens vous faittes, souffrez et consentez payer, bailler et délivrer comptant audit Babou ladite somme de 1,200 livres par an, et à commencer et continuer comme dessus est dit, laquelle en rapportant cesdites patentes signées de nostre main ou vidimus d'icelles faits soubs scel royal pour une fois, avec quittance dudit Babou, sur ce suffissante seullement, nous voullons estre passez et allouez ès comptes et rabattus de la recepte de celluy ou ceux desdits trésoriers ou commis au payement de nosdits bastimens qui payée l'auront en tout ou partie chascun an par nos amez et féaulx les gens de nos comptes, ausquels, par ces mesmes patentes, mandons ainsy le faire sans aucune difficulté, car tel est nostre plaisir, nonobstant quelsconques ordonnances, restrinctions, mandemens ou deffences à ce contraires. Donné à Fontainebleau, l'an 1538, le 10ᵉ de mars, et de nostre règne le 23ᵉ. *Signé* FRANÇOIS; et au dessous : Par le Roy, BAYARD, et scellé en simple queue de cire jaulne.

Guillaume Preudhomme, conseiller du Roy, général de ses finances et trésorier de son espargne, veues par nous les

lettres patentes dudit seigneur, données à Fontainebleau le 10ᵉ de ce présent mois, ausquelles ces patentes soubs nostre signet, par lesquelles et pour les causes y contenues le Roy nostre dit Seigneur a donné et ordonné à messire Philbert Babou, chevalier, seigneur de la Bourdaizière, aussy conseiller dudit Seigneur et trésorier de France, la somme de 1,200 livres par an, pour son estat et entretenement, à cause de la charge et commission qu'il a d'Icelluy Seigneur de la superintendance, advis et ordonnance de ses édiffices dudit Fontainebleau, Boullongne, et généralement de tous ses bastimens, à l'avoir et prandre par les mains des trésoriers ou commis aux payemens d'iceux, et par celluy ou ceux d'eux qui mieux le poura ou pouront porter en tout ou partie, et à commancer du premier janvier 1536 et continuer doresnavant en l'advenir sans qu'il luy soit besoin attendre que ladite partie soit couchée en l'estat général des finances dudit seigneur, ne en avoir ou obtenir de luy chacun an autres lettres de mandement ou acquit, consentons l'enterinement et accomplissement desdites lettres patentes selon leur forme et teneur, et que, par lesdits trésoriers ou commis au payement de sesdits édiffices, et par celuy ou ceux d'eux qui mieux le poura ou pouront porter en tout ou partie, soit payé, baillé et délivré comptant audit Babou ladite somme de 1,200 livres, à commancer et continuer comme dessus est dit, et le tout ainsy que le Roy le veult et mande par cesdites présentes, données sous nostre signet à Paris le 16ᵉ de mars 1538. *Signé* Preudhomme. Collationné à l'original par moy notaire et secrétaire du Roy. *Ainsy signé :* Albisse.

Autre copie de la copie de certaines lettres patentes du Roy, données à Fontainebleau le 27ᵉ de décembre 1541, par lesquelles et pour les causes y contenues ledit Seigneur a

mandé à maistre Nicolas Picart, son notaire et secrétaire, et par luy commis à tenir le compte et faire le paiement de ses édiffices et bastimens de Fontainebleau, Boullongne, Villiers Costerets, Saint Germain en Laye et autres lieux, que des deniers qui luy seront par ledit Seigneur ordonnez pour convertir et employer au fait de sadite commission de sesdits édiffices et bastimens dudit Fontainebleau, il paye, baille et délivre comptant doresnavant, par chacun an, à commancer au premier de janvier lors prochain venant, et continuer d'an en an par les quartiers d'icelles, à Bastiannet Serlio, paintre et architecteur du pays de Boullongne la Grace, la somme de 400 livres qui est pour chacun d'iceux quartiers, 100 livres que le Roy luy a ordonné par sadite lettre pour ses gages et entretenement en son service, par chacun an, à cause de sondit estat de paintre et architecteur ordinaire au fait de sesdits édiffices et bastimens audit lieu de Fontainebleau, auquel ledit Seigneur l'a pour ce retenu, et outre et par dessus iceux gages a mandé audit Picart luy payer les journées qu'il poura vacquer à la visitation des autres édiffices et bastimens que icelluy Seigneur a verballement commandé visiter aucunes fois, à raison de 20 sols qui luy a taxez par sadite lettre et voulu luy estre par ledit Picart aussy doresnavant payez des deniers qui luy seront pareillement ordonnez pour convertir au fait d'iceux bastiment, dont icelluy Seigneur entend ledit Serlio estre receu par sa simple quittance certifficatoire quand à sesdites vaccations, ainsi que plus à plain et déclaré esdites lettres patentes de ladite copie desquelles cy rendues la teneur en suit :

FRANÇOIS, par la grace de Dieu, Roy de France, à nostre amé et féal notaire et secrétaire maistre Nicolas Picart, par nous commis à tenir le compte et faire le paiement des frais

de nos édiffices et bastimens de Fontainebleau, Boullongne, Villiers Costerets, Saint Germain en Laye et autres lieux, salut et dilection. Nous voulons et vous mandons que des deniers qui vous seront par nous ordonnez pour convertir et employer au fait de vostre commission de nosdits édiffices et bastimens dudit Fontainebleau, vous payez, baillez et délivrez comptant doresnavant, par chacun an, à commancer au premier de janvier prochainement venant, et continuer d'an en an, et par les quatre quartiers d'icelles, à nostre cher et bien amé Bastiannet Serlio, paintre et architecteur du pais de Boullongne la Grace, la somme de 400 livres par chacun d'iceux quartiers, 100 livres que nous luy avons ordonné et ordonnons par ces patentes pour ses gages et entretenement en nostre service, par chacun an, à cause de sondit estat de nostre paintre et architecteur ordinaire au fait de nosdits édiffices et bastimens audit Fontainebleau, auquel nous l'avons pour ce retenu, et, outre et pardessus iceux gages, luy payez les journées qu'il poura vacquer à la visitation de nos autres édiffices et bastimens, que nous luy avons verballement commandé visiter aucune fois, à raison de 20 sols, que nous luy avons taxez et taxons par cesdites présentes et voulons luy estre par vous aussy doresnavant payez des deniers qui vous seront pareillement ordonnez pour convertir au fait d'iceux bastimens, dont nous entendons icelluy Serlio estre creu par sa simple quittance certifficatoire quand à sesdites vaccations, en rapportant laquelle, ensemble cesdites présentes signées de nostre main ou vidimus d'icelles, deuement collationné, pour une fois seullement, avec autres quittances, quand à cesdits gages, sur ce suffissantes seulement; nous voulons tout ce que par vous aura esté payé tant desdits gages que desdites journées et vaccations dudit de Serlio, au feur et raison que dessus, estre passé et alloué en la despence de vos comptes et rabatus de la recepte de vostre dite commission par nos amez

et féaulx les gens de nos comptes, ausquels, par ces mesmes patentes, mandons ainsy le faire sans aucune difficulté et sans qu'il soit besoin en avoir autre acquit et enseignement que cesdites présentes, car tel est nostre plaisir, nonobstant que lesdits deniers d'icelles vostre commission feussent ordonnez et affectez en autre effet que autre et semblable partie, deust estre ailleurs employée et qu'elle ne soit couchée en l'estat général de nos finances et quelsconques ordonnances, rigueur de compte, restrinctions, mandemens ou deffences à ce contraires. Donné à Fontainebleau le 27.ᵉ de décembre 1541, et de nostre règne le 27ᵉ. *Ainsy signé* : FRANÇOIS. Et au-dessous : Par le ROY, BRETON, et scellé en simple queue de cire jaulne. Collation est par moy notaire et secrétaire du Roy faitte à l'original le 10ᵉ de mars 1541. *Ainsi signé* : PREVOST.

Autre coppie de la coppie de certaines autres lettres patentes du Roy données à Fontainebleau le 5ᵉ de janvier 1541, par lesquelles ledit seigneur a mandé à maistre Nicolas Picart, par luy commis à tenir le compte et faire le paiement des frais et despences de ses bastimens et édiffices dudit Fontainebleau, que des deniers qui luy ont esté ou seront ordonnez pour convertir au fait de sadite commission, il paye, baille et délivre comptant à Quentin l'African, dit le More, naguerre par ledit Seigneur tenu son jardinier, la somme de 240 livres que ledit Seigneur luy a ordonné par sesdites lettres, par chacun an, à commancer du premier de janvier 1541, et continuer doresnavant tant qu'il tiendra et exercera ledit estat de jardinier, et icelle somme avoir et prendre par les quatre quartiers de chacune année, qui est en chacun d'iceux 60 livres, et ce tant pour ses gages dudit estat de jardinier que pour la culture et entretenement du jardin et allées d'icelluy, ensemble de tout l'enclos de l'estang dudit Fontai-

nebleau, dont Icelluy Seigneur luy a baillé la charge, ainsy que plus à plain est déclaré esdites lettres patentes de laditte coppie desquelles cy rendues la teneur ensuit :

FRANÇOIS, par la grace de Dieu, Roy de France, à nostre amé et féal notaire et secrétaire, maistre Nicolas Picart, par nous commis à tenir le compte et faire le paiement des frais et despences de nos bastimens et édiffices de Fontainebleau, salut et dilection. Nous voulons et vous mandons que des deniers qui vous ont esté et seront par nous ordonnez pour convertir et employer au fait de vostre dite commission, vous payez, baillez et délivrez compiant à nostre cher et bien amé Quentin l'Affrican, dit le More, naguères par nous retenu nostre jardinier, la somme de 240 livres que nous luy avons ordonnée et ordonnons par ces présentes, par chacun an, à commancer de ce premier janvier et continuer doresnavant tant qu'il tiendra et exercera ledit estat de jardinier, à icelle somme avoir et prendre par les quartiers de chacune année, qui est en chacun d'eux 60 livres, et tant pour ses gages dudit estat de jardinier que pour la culture et entretenement de nostre jardin et allées d'icelluy, ensemble de tout l'enclos de nostre estang dudit Fontainebleau, dont nous luy avons baillé la charge, sans toutteffois qu'il puisse pour ce prendre en nostre jardin aucuns herbages n'y autres fruits, revenus et esmolumens quelsconques pour vendre ou donner, ou autrement en faire son proffit, fors seullement ce qu'il luy sera nécessaire pour son usage, et ce selon et en suivant les certiffications du devoir et service d'icelle culture et entretenement faits par ledit Quentin l'Affrican qui vous en seront expediez par le seigneur de la Bourdaizière, commissaire par nous deputé sur le fait de nosdits bastimens, et par rapportant cesdites patentes signées de nostre main ou vidimus d'icelles,

deuement collationné, pour une fois, avec lesdites certifications dudit seigneur de la Bourdaizière et quittance d'icelluy Quentin l'Affrican, sur ce suffisantes seulement; nous voullons ladite somme de 240 livres par an, ou tout ce que par vous en aura esté payé à la cause dessus dite estre passé et alloué en la despence de vos comptes et rabatus de la recepte de vostre dite commission par nos amez et féaulx les gens de nos comptes, ausquels, par ces mesmes présentes, mandons ainsi le faire sans aucune difficulté et sans qu'il vous soit besoin, n'y pareillement audit Quentin l'Affrican en avoir n'y obtenir de nous, par chacun an, autre acquit n'y mandement que cesdites présentes, car tel est nostre plaisir, nonobstant que ladite partie ne soit couchée en l'estat général de nosdites finances et quelsconques autres ordonnances, restrinctions, mandemens ou deffences à ce contraires. Donné audit Fontainebleau le 5ᵉ janvier 1541, et de nostre règne le 28ᵉ. *Ainsy signé*: François. Et au dessous : Par le Roy. Vous monseigneur le chancellier le conte de Buzancay, admiral de France, et le seigneur de la Bourdaizière, trésorier de France, présens Bayard, et scellée en simple queue de cire jaulne du grand sceau. Collation est par moy notaire et secrétaire du Roy faitte à l'original, ce 8ᵉ apvril, avant Pasques 1541. *Ainsy signé*: Prevost.

Autre coppie de la coppie de certaines lettres patentes du Roy, signées de sa main, et de maistre Christofle Bochetel, secrétaire de ses finances, donné à Joynville, le 17ᵉ de juin 1542, contenant le Roy nostre Seigneur avoir advisé faire employer au paiement de sesdits édiffices et bastimens de Fontainebleau la somme de 8,000 liv., qu'il avoit auparavant fait délivrer des deniers de son espargne à maistre Nicolas Picart pour convertir en ceux de Dourdan, compris la closture du

parc dudit lieu, dont ledit Picart eust pû faire difficulté de ce faire, sans avoir lettre de déclaration sur ce du voulloir dudit Seigneur, à ces causes luy a mandé que ladite somme de 800 liv. il convertisse et emploie au paiement de sesdits édiffices de Fontainebleau, et laquelle somme en tant que besoin seroit luy a ordonné par cesdites lettres pour ledit effet, nonobstant que la quittance qui a esté par ledit Picart baillée au trésorier de l'espargne fait expresse mention d'employer ladite somme ès édiffices de Dourdan, dont le Roy nostre seigneur l'a rellevé par cesdites lettres desquelles cy rendues la teneur ensuit :

FRANÇOIS, par la grace de Dieu, roy de France, à nostre amé et féal notaire et secrétaire maistre Nicolas Picart, par nous commis à tenir le compte et faire les payemens de nos bastimens et édiffices de Fontainebleau, et Dourdan, salut et dilection. Pour ce que avons ainsy faire employer au paiement de nosdits édiffices de Fontainebleau, la somme de 8,000 liv., que nous avons cy devant fait délivrer des deniers de nostre espargne pour convertir en ceux dudit Dourdan, compris la closture du parc dudit lieu, et que vous pourriez faire difficulté de ce faire sans vous déclarer sur ce nostre vouloir; nous à ces causes voulons et vous mandons que ladite somme de 8,000 liv. vous convertissiez et employez au paiement de nosdits édiffices de Fontainebleau, et laquelle nous vous avons, en tant que besoin seroit, ordonné et ordonnons par cesdites patentes pour cet effet, nonobstant que la quittance qui a esté par vous baillée au trésorier de nostre espargne, fait expresse mention d'employer ladite somme ès édiffices dudit Dourdan, dont nous avons relevé et relevons par cesdites présentes en rapportant lesquelles signées de nostre main ensemble les ordonnances, pris et marchez faits, signez et certiffiez par ceux

qui ont cy devant par nous commis et députez pour ordonner de nosdits édiffices et les quittances sur ce suffissantes respectivement des parties où elles escheront seullement, nous voullons les paiemens qui auront esté par vous faits d'icelle somme de 8,000 liv. estre passez et allouez en la despence de vos comptes et rabatu de la recepte de vostre commission de sesdits édiffices de Fontainebleau par nos amez et féaulx les gens de nos comptes, auxquels nous mandons ainsy le faire sans aucune difficulté, car tel est nostre plaisir, nonobstant ce que dessus est dit et quelsconques ordonnances, restrinctions, mandemens ou deffences à ce contraires. Donné à Joynville, le 17ᵉ de juin 1542, et de nostre règne le 28ᵉ. *Ainsy signé :* François. Par le Roy, Bochetel, et scellé en simple queue de cire jaulne.

Autre coppie de la coppie de certaines autres lettres patentes du Roy données à Monstier sur Sault, le 2ᵉ de juillet 1542, par lesquelles ledit Seigneur a mandé à maistre Nicolas Picart, commis à tenir le compte et faire le payement des bastimens et édiffices de Fontainebleau que des deniers qui luy ont esté ou seront ordonnez pour convertir au fait de sadite commission, il paye, baille et délivre comptant à Pierre Lebryes, naguères par ledit Seigneur tenu son jardinier, la somme de 240 liv. que Icelluy Seigneur luy a ordonnée par sesdites lettres, par chacun an, à commencer le premier de juillet, et continuer doresnavant tant qu'il tiendra et exercera ledit estat de jardinier, et icelle somme avoir et prendre par les quatre quartiers de chacune année qui est en chacun d'iceux 60 liv., et ce, tant pour ses gages dudit estat de jardinier que pour la culture et entretenement du jardin et allées d'icelluy, ensemble de tout l'enclos de l'estang dudit Fontainebleau, dont le Roy luy a baillé la charge, ainsy que plus à

plain est déclaré esdites lettres patentes de ladite coppie desquelles cy rendues la teneur en suit.

FRANÇOIS, par la grace de Dieu, Roy de France, à nostre amé et féal notaire et secrétaire maistre Nicolas Picart, par nous commis à tenir le compte et faire le paiement des frais et despences de nos bastimens et édiffices de Fontainebleau, salut et dilection. Nous voulons et vous mandons que des deniers qui vous ont esté et seront par nous ordonnez pour convertir et employer au fait de vostre commission, vous paiez, baillez et délivrez comptant à nostre cher et bien amé Pierre le Bryes, naguerres par nous retenu nostre jardinier, la somme de 240 liv. que nous luy avons ordonné et ordonnons par ces patentes, par chacun an, à commancer du premier de juillet, et continuer doresnavant autant qu'il tiendra et exercera ledit estat de jardinier, et icelle somme avoir et prendre par les quatre quartiers de chacune année qui est en chacuns d'iceux 60 liv. Et ce, tant pour ses gages de jardinier que pour la culture et entretenement de nostre jardin et allées d'icelluy, ensemble de tout l'enclos de nostre estang dudit Fontainebleau, dont nous luy avons baillé la charge, sans touttesfois qu'il puisse pour ce prendre en nostres jardins aucuns herbages, n'y autres fruits, revenus et esmolumens quelconques, pour vendre ou donner ou autrement en faire son proffit, fors seullement ce qui luy sera nécessaire pour son usage, et ce, selon et ensuivant les certiffications du devoir et service d'icelle culture et entretenement faits par ledit Pierre le Bries, qui vous en seront expédiez par le seigneur de la Bourdaizière, commissaire par nous député sur ce fait de nosdits bastimens, et par rapportant cesdites présentes signées de nostre main ou vidimus d'icelles deuement collationné pour une fois avec lesdites certiffications dudit seigneur de la Bourdaizière et quittance

d'icelluy le Bryes sur ce suffisantes seullement, nous voulons ladite somme de 240 liv. par an, ou tout ce que par vous luy en aura esté payé à la cause dessusdite, estre passé et alloué en la despence de vos comptes et rabatue de la recepte de vostre commission par nos amez et féaux les gens de nos comptes ausquels nous mandons ainsy le faire sans difficulté, sans ce qu'il luy soit n'y à vous pareillement besoin en avoir n'y obtenir de nous par chacun an autre acquit n'y mandement que cesdites patentes, car tel est nostre plaisir, nonobstant que ladite partie ne soit couchée en l'estat général de nos finances et quelsconques autres ordonnances, restrinctions, mandemens ou deffences à ce contraires. Donné à Monstier sur Sault, le 2⁰ de juillet 1542, et de nostre règne le 28⁰. *Ainsy signé :* François. Et au bas, par le Roy : Bochetel, et scellé sur simple queue de cire jaulne. Collation a esté faitte à son original sain et entier par moy, notaire et secrétaire du Roy, le 12⁰ de septembre 1542. *Ainsy signé :* Rivière.

Autre coppie de la coppie de certaines autres lettres patentes du Roy, données à Saint Germain en Laye, le 21⁰ apvril 1543, vériffiées et enterinées par nos seigneurs des comptes, le 22⁰, et par monseigneur le trésorier de l'espargne, le 24⁰ de mars audit an, par lesquelles et pour les causes y contenues le Roy a commis et député Salomon de Herbaines, ayant la garde des meubles et tapisseries du chasteau et maison de Fontainebleau, pour assister, résider et estre présent audit lieu de Fontainebleau, et avoir l'œil et regard à faire bien et deuement, promptement et diligemment besongner les maçons, charpentiers, menuisiers, serruriers, couvreurs et vitriers, paintres et imagers, tapissiers, jardiniers, manouvriers et autres personnes nécessaires pour besongner aux bastimens, ou-

vrages et édiffices dudit Fontainebleau, iceux poursuivre, solliciter et haster en manière qu'ils puissent estre faits au plus tost que faire ce poura, pour, de la diligence et ordre qui y sera tenu, advertir les commissaires et contrerolleurs par ledit seigneur commis et députe sur le fait desdits bastimens et autres qu'il apartiendra, pour estre promptement pourveu à ce qu'il sera requis, aux gages de 200 liv. par an, à commancer du premier de janvier, lors dernier passé et continuer doresnavant par chacun an sans aucune interruption ou discontinuation, à prendre par les quatre quartiers de l'année par les mains du commis au paiement d'iceux bastimens et édiffices, ainsy que plus à plain est contenu et déclaré esdites lettres patentes, vériffication et expédition d'icelles de ladite coppie desquelles la teneur en suit.

FRANÇOIS, par la grace de Dieu, Roy de France, à nos amez et féaulx les gens de nos comptes et trésorier de nostre espargne, maistre Jean du Val, salut et dilection. Comme nous avons par cy devant advisé et ordonné faire construire et édiffier en nostre chasteau et maison de Fontainebleau plusieurs bastimens, ouvrages et édiffices, et faire faire audit lieu certaines méliorations et réparations, selon les devis qui par nous en ont esté faits, à ce que mieux et plus commodément nous y puissions loger et séjourner quand il nous plaira, et affin que soyons souvent advertis de l'estat, ordre et diligence desdits bastimens et réparations, aussy pour les diligenter, haster, solliciter et poursuivre, soit besoin et requis commettre et députer homme en ce expérimenté, à nous seur et féable, qui réside et assiste ordinairement sur les lieux de nosdits bastimens et édiffices, sçavoir vous faisons que nous deuement informez de la bonne conduitte, preudommie, sens, expérience et grande diligence de nostre cher et bien amé

Salomon de Herbaines, ayant la garde des meubles et tapisseries de nostre chasteau et maison dudit Fontainebleau, icelluy, pour ces causes et autres considérans à ce nous mouvans, avons pour l'entière confiance que nous avons de sa personne, commis et député, commettons et députons par ces présentes pour assister, résider et estre présent audit lieu de Fontainebleau, et avoir par luy l'œil et regard à faire bien et deuement, promptement et diligemment besongner les maçons, charpentiers, menuisiers, serruriers, couvreurs, victriers, paintres et imagers, tapissiers, jardiniers et autres personnes à ce nécessaires pour besongner ausdits ouvrages, iceux poursuivre, solliciter et haster en manière qu'ils puissent estre faits au plus tost que faire se poura pour la diligence et ordre qui y sera tenu, advertir les commissaires et contrerolleurs par nous commis et député sur le fait de nosdits bastimens et autres qu'il apartiendra pour estre promptement pourveu à ce qui sera requis, et pour ce que en faisant il conviendra audit de Herbaines résider ordinairement sur les lieux de nosdits bastimens et édiffices, Nous, afin de luy donner moyen de soy y entretenir et subvenir à la despence qui lui conviendra pour ce faire, à icelluy, pour ces causes avons octroyé, ordonné, octroyons et ordonnons par ces présentes la somme de 200 liv. de gages par chacun an à commancer du premier de janvier dernier passé, et continuer doresnavant par chacun an et à prendre, par les quatre quartiers de l'année, par ses simples quittances, par les mains du commis au paiement de nosdits bastimens sans ce qu'il luy soit besoin en avoir n'y obtenir de nous cy après autre acquit, mandement ou provision que cesdites patentes et ce tant et jusques à ce que nosdits bastimens soient faits et parfaits; si vous mandons que dudit Salomon de Herbaines, pris et receu le serment pour ce deubs en tel cas requis, vous le faites, souffrez et laissez jouir de l'effet et contenu en cette nostre présente commission ès choses concernant

icelle et que par ledit commis au paiement de nosdits édiffices de Fontainebleau luy faittes payer, bailler et délivrer comptant, des deniers qui luy seront par nous ordonnez pour convertir et employer au fait de sadite commission, chacun an sesdits gages à ladite raison de 200 livres par an pour ses simples quittances, et par les quatre quartiers de l'année, à commancer, comme dit est, au premier de janvier dernier passé, et doresnavant par chacun an, sans interruption ou discontinuation tant et jusques à ce que nosdits bastimens soient parfaits, lesquels gages et tout ce que payé, baillé et délivré aura esté pour les causes que dessus, nous voullons estre passez et allouez ès comptes dudit commis de nosdits édiffices, desduits et rabatus de sa recepte et commission par vous, gens de nosdits comptes, en vous mandant et expressément enjoignant ainsy le faire sans aucune difficulté, en rapportant sur sesdits comptes sesdites présentes signées de nostre main ou le vidimus d'icelles deuement collationné pour une fois, et quittance dudit Salomon de Herbaines, sur ce suffissante seullement, car tel est nostre plaisir, nonobstant que ladite partie ne soit couchée en l'estat général de nosdites finances par nous dernièrement faittes à Gallières (?), à Congnac, à Quelles (?) ensemble à toutes autres, nous avons pour cette fois seullement, et sans préjudice d'icelles en autres choses, desrogé et desrogeons, et à la dérogatoire de la dérogatoire d'icelles. Donné à Saint Germain en Laye, le 21ᵉ apvril 1543, et de nostre règne le 29ᵉ.

Ainsy signé : FRANÇOIS. Et au dessous : BAYART, et scellé en simple queue de cire jaulne. Ledit Salomon de Herbaines a fait et presté le serment accoustumé en la chambre de sesdits comptes, de bien et deuement exercer la charge et commission dessus dite pour en jouir ensemble des deniers à icelle ordonez jusques au bon plaisir du Roy et pour le temps que ledit Sieur fera continuer ses bastimens audit lieu de Fontainebleau et y aura ouvriers, auquel lieu ledit de Herbaines

sera tenu résider actuellement, et ce par manière de don ou bienfait. Le 22ᵉ de may 1543. *Signé :* LE MAISTRE.

Jean du Val, conseiller du Roy et trésorier de son espargne, veues par nous les lettres patentes dudit Seigneur données à Saint Germain en Laye, le 21ᵉ apvril dernier passé, ausquelles ces présentes sont attachées sous nostre signet, par lesquelles et pour les causes y contenues le Roy a commis et députté Salomon de Herbaines, ayant la garde des meubles et tapisseries du chasteau et maison de Fontainebleau, pour assister, résider et estre présent audit lieu de Fontainebleau, et avoir l'œil et regard à faire bien et deuement, promptement et diligemment besongner les maçons, charpentiers, menuisiers, serruriers, couvreurs, vitriers, paintres et imagers, tapissiers, jardiniers, manouvriers et autres personnes nécessaires pour besongner aux bastimens, ouvrages et édiffices de Fontainebleau, iceux poursuivre, solliciter et haster en manière qu'ils puissent estre faits au plus tost que faire ce poura, pour, de la diligence et ordre qui y sera tenu, advertir les commissaires et contrerolleurs par ledit seigneur commis et députez sur le fait de sesdits bastimens et autres qu'il apartiendra pour estre promptement pourveu à ce qui sera requis, aux gages de 200 liv. par an, à commancer du premier janvier dernier passé, et continuer doresnavant par chacun an, sans interruption ou discontinuation, à prendre par les quatre quartiers de l'année et par les simples quittances dudit de Herbaines, par les mains du commis au paiement d'iceux édiffices et bastimens, sans qu'il soit besoin à icelluy de Herbaines en avoir n'y obtenir d'Icelluy Seigneur cy après autre acquit, mandement n'y provision que lesdites lettres patentes, et ce, tant et jusques à ce que lesdits bastimens et édiffices soient faits et parfaits. Consentons, en tant que nous est, l'enterinement et

accomplissement desdites lettres patentes selon leur forme et teneur par ledit commis au paiement d'iceux édiffices et bastimens de Fontainebleau, et des deniers qui luy ont esté ou seront par ledit Seigneur ordonnez pour convertir au fait de sadite commission les gages de 200 liv. soient doresnavant par chacun an payez baillez audit Salomon de Herbaines, à commancer, continuer et tout ainsy que dessus est dit, qu'il est plus à plain contenu et déclaré esdites lettres, et que le Roy le veult et mande par icelles. Donné sous nostre signet, le 24ᵉ de may 1543. *Signé :* DU VAL. Collation faitte de la présente coppie aux originaux d'icelles par moy, notaire et secrétaire du Roy soussigné, le 30ᵉ et pénultiesme jour de may 1543. *Ainsi signé :* DUDERÉ.

Compte de maistre Nicolas Picart, durant neuf années trois quartiers commancez le premier de janvier 1540, et finies le dernier de septembre 1550.

Recepte.

De maistres Jean du Val et André Blondet, conseillers du Roy et trésoriers de son espargne, par quittance dudit Picart, la somme de 523,154 liv. 19 s.

DESPENSE DE CE PRÉSENT COMPTE.

Maçonnerie à Fontainebleau.

A Gilles le Breton, maistre maçon, la somme de 117,415 liv. 11 s. 6 d., à luy ordonnée par messire Nicolas de Neufville, chevalier, seigneur de Villeroy, et Philbert Babou, seigneur de la Bourdaizière, conseillers du Roy, et par luy ordonnez sur le fait de ses bastimens et contrerollé par maistre Pierre

Deshostels, notaire et secrétaire du Roy, pour tous les ouvrages de maçonnerie et taille qu'il a faits de neuf, pour le Roy, en plusieurs endroits dudit Fontainebleau.

Charpenterie.

A Jean Piretour et Claude Girard, maistres charpentiers, la somme de 45,400 liv., à eux ordonnée par lesdits commissaires, pour tous les ouvrages de charpenterie par eux faits audit Fontainebleau.

Couverture.

Aux vefve et héritiers de Jean aux Bœufs, et Grand Jean et Louis Cordier père et fils, couvreurs, la somme de 13,397 liv. 13 s. 6 d., à eux ordonnée par lesdits commissaires pour tous les ouvrages de couverture par eux faits audit Fontainebleau.

Serrurerie.

A Anthoine Morisseau, serrurier, la somme de 16,005 liv. 9 s. 8 d., pour tous les ouvrages de serrurerie qu'il a faits et fournys audit Fontainebleau, de l'ordonnance desdits commissaires.

Menuiserie.

A Francisque Seibecq, dit de Carpy, menuisier italien, la somme de 12,991 liv. 6 s. 7 d., à luy ordonnée par messieurs Nicolas de Neufville, chevalier, seigneur de Villeroy, et Philbert Babou, aussy chevalier, seigneur de la Bourdaizière, conseillers du Roy et commissaires, par ledit Seigneur ordon-

nez et depputez sur le fait de ses bastimens et édiffices de Fontainebleau, mandent au présent commis maistre Nicolas Picart, notaire et secrétaire du Roy, et par luy commis à tenir le compte et faire le payement de ses bastimens et édiffices, luy payer et bailler comptant des deniers de sadite commission, pour les ouvrages de lambris, de menuiserie, qu'il a faits de neuf pour le Roy, tant en la grande salle haulte du grand pavillon près l'estang en sondit chasteau, au pourtour des murs sur l'aire du plancher du longs de ladite salle, que aussy au pourtour des murs de la gallerie, basse voulte, et couverte en terrasse estant contre ledit grand pavillon sur ledit estang, le tout de bois de noyer et chesne, façon et ordonnance qu'il a esté advisé par le Roy, ainsi qu'il est plus à plain contenu et déclaré au marché, de ce par lesdits commissaires, fait et passé cy devant avec ledit Francisque Seibecq, le 25ᵉ febvrier 1541, attaché ausdites lettres d'ordonnance, ainsy qu'il est apparu ausdits commissaires, et appert par certiffication de Michel Bourdin et Joachin Raoulland, menuisiers de ses bastimens et édiffices, signée de leurs mains, et de maistre Pierre Deshostels, varlet de chambre ordinaire du Roy, et par luy commis au contrerolle de ses bastimens, qui ont veu et visité de l'ordonnance desdits commissaires, et de maistre Pierre Deshostels, contrerolleur desdits bastimens, lesdits ouvrages de lambris, menuiserie et autres, lesquels ils ont trouvé bien et deuement faits, ainsy qu'il appartient audit chasteau de Fontainebleau.

Ouvrages de verrerie.

Aux vefve et héritiers feu Jean Chastellin, maistre vitrier, Jean de la Hamée et Nicolas Beaurain, maistres vitriers, la somme de 4,409 liv. 15 s. 11 d., à eux ordonnée par messire

Nicolas de Neufville, seigneur de Villeroy, pour tous les ouvrages de verrerie par eux faits audit Fontainebleau.

Plomberie.

A François aux Bœufs, maistre plombier, la somme de 14,395 liv., à luy ordonnée par lesdits commissaires pour ouvrages de plomberie par luy faits audit chasteau de Fontainebleau.

Ouvrages de pavé.

A Denis Pasquier, maistre paveur, la somme de 4,776 liv. 15 s. 3 d., à luy ordonnée par ledit sieur de Villeroy, pour ouvrages de pavé par luy faits audit chasteau de Fontainebleau.

Fontaine.

A Pierre et Jean de Mestre, fonteniers, la somme de 500 liv. à eux ordonnée par Messire Philbert de Lorme, abbé d'Ivry, conseiller et ausmonier ordinaire du Roy, commissaire député sur le fait de ses bastimens, pour les tuyaux et rabillage de la fontaine dudit Fontainebleau.

PARTIES EXTRAORDINAIRES.

Ouvrages de paintures et dorures.

A Noël Benemare, Philippe Poirrau et Louis du Breuil, paintres et doreurs, la somme de 2,547 l. 17 s. 2 d., à eux ordonnée par messires de Neufville, seigneur de Villeroy, et de Philbert Babou, seigneur de la Bourdaizière, commissaires

susdits, pour ouvrages de paintures, doreures et estoffements qu'ils ont faits de neuf aux poinçons, enhurures, enfestoneurs clers voyes et ès pendans de plomberie des pavillons, combles et édiffices dudit Fontainebleau.

A Pierre Patin et Guyon le Doulx, paintres, la somme de 781 liv. 12 s., à eux ordonnée par lesdits commissaires, pour ouvrages de doreures et estoffemens d'or fin battu en feuille du grand volume par eux faits audit Fontainebleau, aux lambris de menuiserie tant du pourtour de la chambre du Roy et buffet estant en icelle, que de la chambre de la Reyne, jambages et manteau de cheminée d'icelle, et aussy aux lambris de dessus la chambre de madame d'Estampes, assavoir est les estoffemens et doreures de ladite chambre du Roy.

A Anthoine Felix et Girard Josse, paintres, la somme de 452 liv. 17 s. 9 d., à eux ordonnée par lesdits seigneurs commissaires, pour ouvrages de painture et doreure, estoffemens, qu'ils ont fait de neuf aux poinçons, espics et enfesteneurs et ouvrages de plomberie des pavillons estans à l'entour du jardin et bastimens dudit chasteau.

Aux vefve et héritiers de feu Noël Bellemare, maistre paintre, Philippe Poirrau et Louis du Breuil, peintres, la somme de 870 liv. 4 s. 11 d., à eux ordonnée par lesdits commissaires pour les ouvrages de paintures et doreures faits aux ouvrages de plomberie, faits ausdits édiffice et bastiment.

A Guillaumme du Couldray, orlogeur, la somme de 150 liv. à luy ordonnée par messire Philbert de Lorme, abbé d'Ivry, Geveton et de Saint Berthelemy de Noyon, commissaire desdits bastimens, pour avoir servi et vacqué à l'entretenement et rabillage et conduitte des deux orloges, l'une estant au dessus du donjon de la chapelle du chasteau, et l'autre au dessus d'une tournelle faisant l'un des coings du jardin de la conciergerie.

A Francisque de Primadicis, dit de Boullongne, peintre ordinaire du Roy, la somme de 1,000 liv., à luy deue, par

lesdits seigneurs commissaires, pour les ouvrages de stucq et painture à fresque et doreures qu'il a faits et fait faire pour le Roy en chasteau de Fontainebleau.

A Philippe Poirrau, Louis du Breuil, Anthoine Félix et Girard Josse, paintres, la somme de 600 liv., à eux ordonnée par lesdits commissaires, pour les ouvrages de peintures, doreures et estoffemens faits aux poinçons et enfestemens de la plomberie desdits édiffices.

Somme toute, 6,402 liv. 12 s. 4 d.

Autres parties extraordinaires.

A plusieurs ouvriers et nattiers, la somme de 4,278 liv. 8 s. 9 d.

Autres parties extraordinaires.

A maistre Sebastian Serlio, architecteur du Roy, la somme de 96 liv. 12 s. 6 d., à luy ordonnée par le Roy pour semblable somme par luy payée pour achapt de peaux de cuirs de Levant et autres, pour servir audit Fontainebleau.

A Anthoine Jacquet, dit Grenoble, imager, pour avoir vacqué et nettoyé tous les ouvrages de stucq et tableaux à frez, tant de la chambre et salle du Roy et de la chambre de la Reyne, que de la grande gallerie et de la salle et trois chambres des estuves, à raison de 15 liv. par mois.

A Jean le Grand, dit Picart, peintre et doreur, pour avoir vacqué à estoffer à huille les appuyes et garde fols de fer estans au long et sur les petites galleries qui sont au dedans la court du donjon dudit chasteau, à raison de 16 liv. par mois.

A Claude Badouin, paintre, pour avoir vacqué aux patrons pour servir aux tapisseries dudit Fontainebleau, à raison de 20 liv. par mois.

A Guillaume Couldray, orlogeur ordinaire du Roy, pour avoir vacqué au fait et conduitte des mouvements des figures des sept jours de la sepmaine, à raison de 20 liv. par mois.

A Pierre Bontemps, imager, pour avoir vacqué à réparer la cire de l'une des pièces d'un des costez du pied dextre de la figure du Tibre près à jetter en cuivre à la fonte et besongner aux reparemens de la figure du Laocon et de l'un des bras de la figure d'Appollo, à raison de 20 liv. par mois.

A Jean le Roux, dit Picart, imager, pour les mesmes ouvrages, à raison de 20 liv. par mois.

A Jean de Chalons, imager, pour avoir vacqué à faire et parfaire une grande figure de la Foy, en bois de noyer, pour mettre et asseoir dessus l'admortissement de la lanterne de pierre de taille de grez estant dessus la haulte chapelle du donjon dudit chasteau, à luy ordonnée la somme de 40 liv.

A Pierre Bontemps, imager, pour avoir vacqué aux reparemens de la figure du Laocon et de ses deux enfans, à raison de 20 liv. par mois.

A Jean le Roux, dit Picart, imager, pour avoir vacqué à la figure de Vulcan, en cuivre, et sesdits deux enfans, à raison de 20 liv. par mois.

A Anthoine Fantoze, paintre, pour ouvrages de paintures qu'il a faits et pour avoir vacqué aux patrons et pourtraits en façon de grotesque pour servir aux autres peintres besongnans aux ouvrages de paintures de la grande gallerie estant en la grande basse court dudit chasteau, à raison de 20 liv. par mois.

A Luc Romain, paintre, pour avoir vacqué aux peintures de ladite grande gallerie, à raison de 20 liv. par mois.

A Michel Rochetel, paintre, pour lesdits ouvrages, à raison de 20 liv. par mois.

A Louis Bachot, peintre, *idem*, à raison de 13 liv. par mois.

A Jacques Regnoul, paintre, à raison de 12 liv. par mois.

A Anthoine Chevallier, paintre, à raison de 12 liv. par mois.

A Anthoine Caron, paintre, à raison de 14 liv. par mois.

A Claude Martin, paintre, à raison de 12 liv. par mois.

A François de Valance, paintre, à raison de 14 liv. par mois.

A Symon des Costés, paintre, à raison de 12 liv. par mois.

A Eloy le Meunier, paintre, à raison de 12 liv. par mois.

A Jean Cornille, paintre, à raison de 14 liv. par mois.

A Symon Cornille, paintre et doreur, à raison de 10 liv. par mois.

A Laurens Regnauldin, imager, à raison de 20 liv. par mois.

A Anthoine Jacquet, imager, à raison de 15 liv. par mois.

A Nicaize le Jeune, imager, à raison de 12 liv. par mois.

A Jean de Chalons, imager, à raison de 14 liv. par mois.

A Louis Lerambert, imager, à raison de 16 liv. par mois.

A Pasquier Bernard, imager, à raison de 12 liv. par mois.

A Jean Cotillon, imager, à raison de 11 liv. par mois.

A Pierre Loy Sommier, imager, à raison de 13 liv. par mois.

A Jacques Crecy, imager, à raison de 10 liv. par mois.

A Jean Blanchard, imager, à raison de 13 liv. par mois.

A Jean Challuau, imager, à raison de 17 liv. par mois.

A Dominique Florentin, imager, à raison de 20 liv. par mois.

A Jean Langlois, imager, à raison de 10 liv. par mois.

A Pierre Guillemot, imager, à raison de 10 liv. par mois.

A François Carmoy, imager, à raison de 20 liv. par mois.

A Imbert Julliot, imager, pour avoir vacqué aux reparemens et raccoustrement des medalles, testes et corps de marbre antique, puis naguères apportées de Rome audit lieu de Fontainebleau, à raison de 17 liv. par mois.

A Estienne Carmoy, imager, pour les mesmes ouvrages, à raison de 18 liv. par mois.

A Pierre Bontemps, imager, pour avoir vacqué tant au reparement de la figure du Lacon en cuivre que à mousler en cire les mousles pour jetter et fonder en cuivre les deux longues pièces de basse taille pour servir aux deux costés de revestement et ornement de la figure du Tybre, à raison de 20 liv. par mois.

A Jean le Roux, dit Picart, imager, pour avoir vacqué à assembler en la fonderie les mousles de deux figures de satyres, et au commancement de l'assemblable du mousle du grand cheval, aussy puis naguères apporté de Rome, à raison de 20 liv. par mois.

A Jean le Febvre, chartier, la somme de 20 liv. 12 s. 6 d., pour avoir charié et amené du port de Valvin, audit lieu de Fontainebleau, 133 quesses, esquelles estoient toutes les medalles et figures de marbre antique, et aussy plusieurs mousles en plastre, mouslés à Rome sur autres figures antiques que maistre Francisque Primadicis de Boullongne, paintre ordinaire du Roy, a esté quérir à Rome et fait amener audit Fontainebleau.

A Michel Rochetel, paintre, pour avoir par luy fait douze tableaux de paintures de coulleurs sur pappier, chacun de deux pieds et demy, et en chacun d'iceux paint la figure de l'un des apostres qui sont les douze apostres de Nostre Seigneur, et une bordure aussy de painture au pourtour de chacun tableau, pour servir de patrons à l'esmailleur de Lymoges, esmailleur pour le Roy, pour faire sur iceux patrons douze tableaux d'esmail.

A Jean le Roux, dit Picart, imager, pour avoir vacqué à jetter en plastre la figure d'un grand cheval sur les mousles qui sont aussy de plastre qui ont esté apportez de Rome audit Fontainebleau, et à jetter aussy en plastre sur austres mousles,

aussy apportez de Rome à Fontainebleau, une grande figure et image de Nostre Dame de Pitié, dedans la haulte chapelle du donjon dudit chasteau.

A Macé Havre, imager, pour avoir vacqué aux ouvrages de ladite grande gallerie, à raison de 12 liv. par mois.

A Jean de Bourges, imager, à raison de 10 liv. par mois.

A Pierre Bouricart, imager, à raison de 7 liv. par mois.

A Laurens Bioulle, imager, à raison de 10 liv. par mois.

A Berthelemy Diminiato, paintre, à raison de 20 liv. par mois.

A Anthoine Caron, paintre, à raison de 14 liv. par mois.

A Claude Lambert, paintre, à raison de 12 liv. par mois.

A Adrian Quenard, paintre, à raison de 11 liv. par mois.

A Cardin Raoulland, imager, à raison de 11 liv. par mois.

A Guillaume Tranchelion, imager, à raison de 15 liv. par mois.

A Guillaume Liger, Pierre Loisonnier, imagers, à raison de 18 liv. par mois.

A Luc Blanche, imager, à raison de 18 liv. par mois.

A Jean Bourgeois, imager, à raison de 14 liv. par mois.

A Thomas Lambry, imager, à raison de 12 liv. par mois.

A Jean de Chalons et Mathieu Mahiet, imagers, à raison de 14 liv. par mois pour chacun d'eux.

A Guillaume Bordier, imager, à raison de 15 liv. par mois.

Aux dessus dits paintres, pour avoir vacqué aux ornemens et enrichissemens des tableaux de ladite grande gallerie et

aux autres ouvrages de painture, à la raison susdite pour les gages.

A Jacques Arnoul, paintre, pour avoir vacqué ausdits ouvrages de painture et tableaux, à raison de 12 liv. par mois.

A Fleureau Ubechux, paintre, à raison de 11 liv. par mois.

A Jean le Roux, dit Picart, et Dominique Florentin, imagers, pour avoir fait vingt-deux tableaux, façon de grotesse, dedans les compartimens faits de pierres cristallines, dedans lesquels y a des masques faits de petits cailloux de diverses couleurs, aussy pour avoir fait la figure d'un chien, en façon de grotesse, de petits cailloux de diverses couleurs.

A plusieurs personnes, ouvriers, manouvriers, jardiniers, chartiers, marchands et autres, la somme de

445 liv. 18 s. 9 d.

Autres parties extraordinaires de menuiserie.

A plusieurs maistres menuisiers qui ont travaillé audit chasteau de Fontainebleau de l'ordonnance de messires Nicolas de Neufville et Philbert Babou, commissaires députez par le Roy sur le fait de ses bastimens, la somme de 2,883 liv. 13 s., pour les ouvrages de menuiserie par eux faits audit Fontainebleau.

Ouvrages de paintures.

A Claude Badouyn, Lucas Romain, Charles Carmoy, Francisque Cachenemis et Jean Baptiste Baignequeval, paintres, pour avoir par eux vacqué tant aux patrons de la tapisserie que le Roy fait faire audit Fontainebleau que aux ouvrages de paintures de ladite salle haulte du grand pavillon près l'estang, et audit pavillon estant au coing du clos dudit estang, à

raison de 20 liv. à chacun d'eux par mois de l'ordonnance desdits commissaires.

A Berthelemy Dyminiato, paintre, pour avoir vacqué esdits ouvrages, à raison de 20 liv. par mois.

A Pierre Patin, paintre doreur, pour lesdits ouvrages, à raison de 16 liv. par mois.

A Jean Pelletier et Jean Nero, paintres doreurs et estoffeurs, à raison de 14 liv. par mois.

A Denis Canet et Nicolas Betin, paintres doreurs, pour lesdits ouvrages, à raison de 12 liv. par mois.

A Hugues le Febvre, paintre, à raison de 12 liv. par mois.

A Jean Langevin, paintre, à raison de 10 liv. par mois.

A Jean Bointet et Jean Dordon, jeunes paintres, à raison de 4 liv. par mois à chacun d'eux.

A Jean Pierre, paintre doreur, à raison de 10 liv. par mois.

A Pierre Cardin et Germain Musnier, paintres, à raison de 15 liv. par mois.

A Michel Coigetel, paintre, à raison de 15 liv. par mois.

A Pierre Sturbe, paintre, à raison de 13 liv. par mois.

A Martin Feron, paintre, à raison de 13 liv. par mois.

A Philippe Charles, paintre, à raison de 5 liv. par mois.

A Hercules Lesart, paintre, à raison de 12 liv. par mois.

A Jacques Foulette, paintre, à raison de 10 liv. par mois.

A Mathieu Leroux, paintre, à raison de 12 liv. par mois.

A Gervais Regnault, paintre, à raison de 10 liv. par mois.

A Jean Vigny, paintre, à raison de 12 liv. par mois.

A Jean Cotillon, paintre, à raison de 10 liv. par mois.

A Philippe Barat, paintre, à raison de 10 liv. par mois.

A Gilles Simon, paintre, à raison de 10 liv. par mois.

A Jean le Roux, imager, à raison de 20 liv. par mois.

A François Carmoy, imager, à raison de 20 liv. par mois.

A Pierre Bontemps, imager, à raison de 20 liv. par mois.

A Dominique Florentin, paintre, à raison de 20 liv. par mois.

A Mathurin Courtois, imager, à raison de 14 liv. par mois.

A Augustin le Gendre, imager, à raison de 14 liv. par mois.

A Philippe Briare, imager, à raison de 16 liv. par mois.

A Claude Grantcourt, imager, à raison de 14 liv. par mois.

A Pierre Blanchart, imager, à raison de 13 liv. par mois.

A Imbert Julleau, imager, à raison de 14 liv. par mois.

A Pierre Bernard, imager, à raison de 14 liv. par mois.

A Christophe Courtois, Antoine Jachet, imagers, à raison de 14 liv. par mois à chacun d'eux.

A Jean Bontemps, imager, à raison de 10 liv. par mois.

A Louis Normant, imager, à raison de 15 liv. par mois.

A Jean Cousin, imager, à raison de 14 liv. par mois.

A plusieurs manouvriers, à raison de 3 s. par jour.

A maistre Francisque Primadicis, dit de Boullongne, paintre ordinaire du Roy, à raison de 25 liv. par mois, pour avoir vacqué ès ouvrages de painture de stucq tant en ladite salle du Roy, près sa chambre, que en la salle, chambres et estuves estans sous la grande gallerie dudit chasteau.

A Thomas Dorigny, paintre, à raison de 15 liv. par mois.

A François Seguin, paintre, à raison de 5 liv. par mois.

A Nicolas Hamelin, paintre, à raison de 6 liv. par mois.

A Francisque de Mante, paintre, à raison de 15 liv. par mois.

A Laurens Regnauldin, paintre imager, à raison de 20 liv. par mois.

A Anthoine Jacquet et Hubert Juliot, imagers, à raison de 14 liv. à chacun d'eux par mois.

A Jacques Fueillettes, paintre, à raison de 10 liv. par mois.

A Louis Bachellier, paintre, à raison de 12 liv. par mois.

A Lucas Romain, paintre, à raison de 20 liv. par mois.

A Liénard Thiry, paintre, à raison de 20 liv. par mois.

A Claude du Sangbourg, paintre, à raison de 5 liv. par mois.

A Louis Lerambert, imager, à raison de 15 liv. par mois.

A Martin Bezart, imager, à raison de 12 liv. par mois.

A Jean Duradon et Jean Butaye, jeunes paintres, à raison de 4 liv. pour chacun d'eux par mois.

A Martin Freslon et Pierre Sturbe, paintres, à raison de 13 liv. pour chacun d'eux par mois.

A plusieurs manouvriers, à raison de 3 s. par jour.

A Jean Vaquet, paintre, à raison de 13 liv. par mois.

A Hercules de Cerf, paintre doreur, à raison de 12 liv. par mois.

A Nicolas Hallain, paintre, à raison de 9 liv. par mois.

A Jean Quesnay, paintre, à raison de 14 liv. par mois.

A Claude Luxembourg, paintre doreur, pour avoir vacqué tant à dorer et estoffer ledit Herculez de marbre blanc estant sur ledit piédestail au dessus dudit de ladite fontaine.

A Jacques Veignolles, paintre, et Francisque Rybon, fondeur, pour avoir vacqué à faire des mousles de plastre et terre pour servir à jetter en fonte les anticailles que l'on a amené de Rome pour le Roy, à raison de 20 liv. pour chacun d'eux par mois.

Audit Primadicis de Boullongne, pour avoir vacqué à la conduitte et fait desdits patrons et ouvrages de painture, piedestail et accoustrement dudit Hercules et coullonnes de grez en façon de Thermes à mode antique pour ledit peron de ladite fontaine, à raison de 25 liv. par mois.

A Girard Michel, paintre, pour ouvrages de painture que le Roy a commandé estre faits en la salle où solloit estre ledit portail et entrée dudit chasteau sous la voulte dudit grand pa-

villon devant la chaussée dudit estang, à raison de 11 liv. par mois.

A Jean Dieppe, paintre, pour les mesmes ouvrages, à raison de 15 liv. par mois.

A Thomas Dorigny, paintre, à raison de 15 liv. par mois.

A Charles Dorigny, paintre, à raison de 20 liv. par mois.

Audit Francisque Primadicis, la somme de 83 liv. 1 s. 5 d. pour plusieurs achapts de matières et pour plusieurs charretez de terre prinses près le port de Balbin pour servir à faire les mousles des figures de Vénus, la Sfinge, le Commode et Cléopatre, apportez de Rome pour jetter en fonte.

A Anthoine Morisseau, serrurier, la somme de 66 liv. 12 s. pour ouvrages de serrurerie qu'il a faits pour servir aux imagers et paintres qui ont travaillez à faire les grandes coullonnes de pierre de taille de grez dure à personnages en façon de termes à mode antique, pour servir et ayder à porter le peron sur lequel est le grand Hercules de marbre blanc, au dessus de la fontaine estant en la première court dudit chasteau comme pour servir à soustenir et entretenir les mousles pour la fonte des figures et choses antiques venues de Rome pour le Roy, en sondit chasteau de Fontainebleau.

A Jean Sanson, paintre, pour avoir vacqué tant ès chambres des estuves, estans sous ladite grande gallerie, que aux frizes de ladite gallerie sur ladite grande terrasse, à raison de 10 liv. par mois.

A Jean Duradon, paintre doreur, pour les mesmes ouvrages, à raison de 4 liv. par mois.

A Symon Chastenay, imager, à raison de 10 liv. par mois.

A Germain Pillet, imager, à raison de 10 liv. par mois.

A Jacques Pilet, imager, à raison de 10 liv. par mois.

A Nicaise le Jeune, imager, à raison de 10 liv. par mois.

A Charles Colin, jeune paintre, à raison de 6 liv. par mois.

Audit Primadicis, la somme de 50 liv., pour plusieurs frais qu'il a faits, et pour les moules de la figure d'Appollo et de la figure de l'un des enfans de Cléon.

A Estienne Cardon, maistre potier d'estaing, à raison de 40 liv., pour avoir par luy fournis 200 liv. de fin estaing fondus en lingots pour servir à la fonte des figures et pièces anciennes apportées de Rome que le Roy veult estre jettez en cuivre.

A Gombard Fresnon, paintre, pour avoir vacqué ausdits ouvrages de painture tant du cabinet du Roy que chambre rouge des estuves estans sous la grande gallerie dudit chasteau, à raison de 15 liv. par mois.

A Guillaume Rondet, paintre, pour lesdits ouvrages, à raison de 16 liv. par mois.

A Guillaume Garnier, paintre, à raison de 15 liv. par mois.

A Pierre Harlin, paintre, à raison de 10 liv. par mois.

A François Ribon, imager, à raison de 20 liv. par mois.

A Michel Rogemont, paintre, à raison de 20 liv. par mois.

A Jean de Saint Denis, imager, à raison de 10 liv. par mois.

A Jean Gaillardon, imager, à raison de 15 liv. par mois.

A Gaspart de la Val, imager, à raison de 18 liv. par mois.

A Jean l'Eslive, imager, à raison de 15 liv. par mois.

A Pierre Joigneau, imager, à raison de 14 liv. par mois.

A Anthoine du Chemin, paintre, à raison de 15 liv. par mois.

A Guillaume du Vau, paintre, à raison de 15 liv. par mois.

A Denis Mandereau, imager, à raison de 20 liv. par mois.

A Jean du Tertre, paintre, à raison de 15 liv. par mois.

A Pierre Beauchesne, maistre fondeur, pour avoir vacqué à ladite fonderie desdites figures antiques de Rome et à la

fonte mis en œuvre de la figure de Vénus, à raison de 20 liv. par mois.

Aux paintres et imagers cy dessus nommez, pour ouvrages de painture qui ont vacqué et faits tant en la salle haulte dudit grand pavillon, près l'estang, que aux tableaux pour le cabinet du Roy et en la chambre de madame D'Estampes, au pris susdit.

A Benoist le Bouchet, pour avoir vacqué et jetté en fonte de cuivre lesdites figures et choses antiques amenées de Rome audit Fontainebleau, à raison de 20 liv. par mois.

A Guillaume Durant, fondeur, pour avoir vacqué aux reparemens des figures d'Apollo et Vénus, à raison de 12 liv. par mois.

A Jean le Roux, imager, pour avoir vacqué à dresser et reparer les mousles de cire de l'une des figures des harpies ou sphinges et du Commode et autres mousles, à raison de 20 liv. par mois.

A Jean Challuau, imager, pour avoir vacqué au reparement de la figure de Vénus en cuivre, à raison de 17 liv. par mois.

Aux dessus dits paintres et imagers, pour avoir vacqué à reparer lesdits mousles desdites figures et avoir aussy réparé tant lesdites figures de Vénus, Apollo, Commode, Cléopatre, et à la façon du patron en bois d'une grande figure de Vulcan pour servir à l'orloge que le Roy a fait faire pour mettre en sa chapelle, et au reparement des deux figures de sphinges en cuivre fondues, que avoir vacqué ès ouvrages de painture et stucq et dorures de ladite chambre de madame d'Estampes et salle desdites estuves et lambris du cabinet du Roy, au mesme prix cy dessus dit.

A Fremin Deschauffour, imager, pour avoir vacqué à parfaire une grande figure de Vulcan en bois, pour servir à ladite orloge, à raison de 12 liv. par mois.

A Pierre Loy Sonnier, imager, pour avoir esdits ouvrages, à raison de 15 liv. par mois.

Ausdits Deschauffour et Loy Sonnier, imagers, la somme de 210 liv., pour avoir par eux taillé en bois de noyer sept figures chacune de six pieds de hault, sçavoir : la figure d'Appollo, Luna, Mars, Mercure, Jupiter, Vénus et Saturne, représentans les sept jours de la sepmaine, pour servir à ladite orloge.

A Jean Picart, paintre doreur, pour avoir vacqué à dorer et estoffer tant les lambris de menuiserie du cabinet du Roy que aux tableaux de la salle des estuves estans sous la grande gallerie dudit chasteau, à raison de 16 liv. par mois.

A Cardin du Moustier, imager, pour avoir vacqué à nettoyer la figure de Cléopatre, naguères jettée en cuivre en la fonderie des figures antiques amenées de Rome pour ledit chasteau, à raison de 12 liv. par mois.

A Laurens Regnauldin et Jean le Roux, imagers, pour avoir vacqué aux reparemens des figures de bronze antiques fondues à la fonderie audit lieu de Fontainebleau, et à réparer la cire du mousle du Lacon et de ses enfans fondue en ladite fonderie, à raison de 20 liv. par mois à chacun d'eux.

A Anthoine Jacquet, dit Grenoble, imager, pour avoir vacqué esdites figures et avoir fait deux modelles de terre, l'un pour le devant de la voulte du pavillon faisant le coing de la grande basse court sur le jardin du clos de l'estang dudit lieu, et l'autre pour le portail de la chappelle qui sera faitte audit chasteau sur la grande basse court.

A Berthelemy Dyminiato et Germain Musnier, paintres, pour la façon de quatre tableaux qu'ils sont tenus faire sur les ouvrages de menuiserie des fermetures des aulmoires dudit cabinet du Roy, en chacun desquels quatre tableaux ils sont tenus faire une grande figure et par bas une petite histoire de

blanc et noir et autres enrichissemens, à raison de 32 liv. pour peine d'ouvriers de chacun desdits tableaux.

A Laurens Regnauldin, Pierre Bontemps, Louis Lerambert, Guillaume Durant et Claude Luxanbourg, imagers, pour avoir vacqué à réparer et mastiquer plusieurs branches et petites figures de courail qui estoient rompues et desmolies, et plusieurs tableaux de courail que le Roy a fait mettre dans ses cabinets audit lieu de Fontainebleau, à raison de 12 liv. 10 s. par mois.

A François et Jean Potier frères, paintres, pour avoir vacqué sous la conduitte et charge de maistre Sébastien Serlio, architecteur du Roy, aux ouvrages de paintures de deux petits huissets de menuiserie d'une petite aulmoire au cabinet du Roy.

Audit Germain Musnier, paintre, pour ouvrages de painture de deux huissets de menuiserie pour le cabinet du Roy, à l'un desquels il y a une figure de Tanpérance et à l'autre une figure de Tanpérance et autres enrichissemens de blanc et noir, à raison de 32 liv. pour la painture de chacun desdits huissets.

A Michel Rogetel, paintre, pour avoir par luy faits les ouvrages de painture de deux autres huissets de menuiserie des aulmoires dudit cabinet de couleur à huille, en l'un desquels huissets est la figure de Justice et en l'autre la figure d'un Roy qui se fait tirer d'un œil, et autres enrichissemens, à ladite raison de 32 liv. pour la painture de chacun desdits huissets.

A Berthelemy Dyminiato, paintre, pour ouvrages de painture de deux autres huissets des aulmoires dudit cabinet du Roy de couleur à huille, en l'un desquels il y a la figure de Force et en l'autre la figure de César et autres enrichissemens, à ladite raison de 32 liv. pour les ouvrages de painture de chacun desdits huissets.

Audit Badouyn, paintre, pour avoir vacqué aux mousles de

la figure du Tibre en la fonderie des figures antiques audit lieu de Fontainebleau, à raison de 20 liv. par mois.

A Baptiste Baignecaval, paintre, la somme 64 liv. pour les ouvrages de painture à huille de deux huissets servans à la fermeture de l'une des aulmoires dudit cabinet, en l'un desquels huissets est la figure représentant le duc Ulizes grec, et autres enrichissemens, et en l'autre huisset est la figure d'une femme représentant la vertu de prudence et autres enrichissemens.

Audit Badouyn, paintre, pour avoir vacqué tant à la façon des patrons des tapisseries, que à la façon et painture d'un tableau à frais en façon de tapisserie, contre la muraille, en la salle des poisles, au grand pavillon près l'estang dudit lieu, à raison de 20 liv. par mois.

A Pierre Bontemps, imager, pour avoir vacqué à rabiller la figure de Vulcan faitte pour sonner les heures dudit grand orloge, que à la façon et reparement du mousle de cire pour l'un des bras de la figure d'Appollo, à raison de 20 liv. par mois.

A Jean Picart, doreur, pour l'enrichissement d'un grand tableau à frais estant en laditte salle des poisles, entre les deux grands tableaux qui sont en façon de tapisserie, à raison de 16 liv. par mois.

Audit Badouin, paintre, pour avoir vacqué à faire des patrons sur grand papier, suivant certains tableaux estans en la grande gallerie dudit lieu pour servir de patrons à ladite tapisserie, à ladite raison de 20 liv. par mois.

A Francisque Primadicis, dit de Boullongne, pour avoir vacqué à la façon du mousle en stucq d'une grande figure de femme qui sera fondue en cuivre pour mettre sur l'une des portes dudit chasteau.

Ouvrages de tapisserie.

A Jean le Bries, tapissier de haulte lisse, pour avoir vacqué esdits ouvrages de tapisserie de haulte lisse suivant les patrons et ouvrages de stucqs et paintures de la grande gallerie dudit chasteau de Fontainebleau, à raison de 12 liv. 10 s. par mois.

A Jean Desbouts, tapissier de haulte lisse, pour avoir vacqué esdits ouvrages, à raison de 12 liv. 10 s. par mois.

A Pierre Philbert, tapissier de haulte lisse, à ladite raison de 12 liv. 10 s. par mois.

A Pasquier Mailly, tapissier de haulte lisse, à raison de 12 liv. par mois.

A Jean Texier, tapissier, à raison de 10 liv. par mois.

A Pierre Blassay, tapissier, *idem* 10 liv. par mois.

A Pierre le Bries, tapissier, à raison de 15 liv. par mois.

A Salomon et Pierre de Herbaines frères, maistres tapissiers, ayant la garde des tapisseries du Roy du chasteau de Fontainebleau, la somme de 240 liv. pour leurs gages de une année à cause de leur dite charge.

A Jean Marchay, tapissier de haulte lisse, pour avoir vacqué aux ouvrages susdits, à raison de 13 liv. par mois.

A Nicolas Eustace, tapissier de haulte lisse, à raison de 12 liv. par mois.

A Nicolas Gaillard, tapissier de haulte lisse, à raison de 12 liv. par mois.

A Louis du Rocher, tapissier de haulte lisse, à raison de 12 liv. 10 s. par mois.

A Claude le Pelletier, tapissier de haulte lisse, à raison de 12 liv. 10 s. par mois.

A Jean Souyn, tapissier de haulte lisse, pour avoir vacqué à recouldre et regarnir les tapisseries qui estoient gastées,

assavoir une chambre de tapisserie de l'histoire de purgatoire d'amours, contenans huit pièces, une autre chambre de tapisserie de l'histoire du romant de la Roze, contenant cinq pièces, une autre chambre de tapisserie de l'histoire de Jule César, aussy contenant cinq pièces, une autre chambre de tapisserie de l'histoire de Gédéon, contenant unze pièces, quatre grandes pièces de l'histoire d'Alexandre, à raison de 10 liv. par mois.

Somme toute, 10,851 liv. 16 s. 9 d.

Deniers des parties extraordinaires de l'ordonnance de Alof de l'Hospital, seigneur de Choisy, cappitaine du chastel de Fontainebleau, ordonnées à plusieurs ouvriers la somme de 161 liv. 16 s. 2 d.

Somme toute des parties extraordinaires à Fontainebleau, 92,443 liv. 16 s.

Gages et entretenement de Bastiannet Serlio, paintre et architecteur du païs de Boullongne la Grâce, retenu par le Roy audit Fontainebleau aux gages de 400 liv. par an.

Gages d'officiers.

A messire Philbert Babou, seigneur de la Bourdaizière, superintendant de ses bastimens, la somme de 7,700 liv. pour ses gages de six années et cinq mois finies le dernier de may 1547, qui est à raison de 1,200 liv. par an.

A maistre Pierre Deshostels, commis au contrerolle desdits bastimens, la somme de 11,700 liv. pour ses gages et estats de neuf années trois quartiers finies le dernier de septembre 1550, à raison de 1,200 liv. par an.

A Salomon de Herbaines, ayant la garde des meubles et

tapisseries de Fontainebleau, la somme de 850 liv. pour ses gages durant quatre années et un quartier finies le dernier de mars 1546.

A maistre Nicolas Picart, présentement commis à tenir le compte et faire le payement desdits bastimens, la somme de 11,700 liv. pour ses gages durant neuf années trois quartiers finies le dernier de septembre 1550, qui est à raison de 1,200 liv. par an.

Autre despence faitte par ledit maistre Nicolas Picart, présent commis pour les bastimens et édiffices de Boullongne lès Paris durant le temps de ce compte, contenant neuf années et neuf mois commencez le premier janvier 1540 et finies le dernier de septembre 1550.

Maçonnerie.

A Gratian François et Jherosme de la Robie, maistres maçons, la somme de 94,666 liv. 13 s. 11 d., à eux ordonnée par messires Nicolas de Neufville et Philbert Babou, commissaires députez sur le fait desdits bastimens pour les ouvrages de maçonnerie et taille par eux faits et qu'ils continuent faire audit chasteau de Boullongne.

Charpenterie.

Aux héritiers de feu Jean Piretour, maistre charpentier, et Claude Girard, aussy charpentier, la somme de 19,650 liv., pour ouvrages de charpenterie par eux faits audit chasteau de Boullongne lès Paris.

Couverture

A Jean et Louis Cordier père et fils, couvreurs, la somme

de 1,275 liv. 9 s. 4 d., pour ouvrages de couverture par eux faits audit Boulongne.

Serrurerie.

A Anthoine Morisseau, maistre serrurier, la somme de 2,000 liv., pour ouvrages de serrurerie par luy faits en plusieurs lieux et endroits dudit chasteau de Boullongne lès Paris.

Menuiserie.

A Michel Bourdin et Jacques Lardant, maistre menuisier, la somme de 2,819 liv., pour ouvrages de menuiserie par luy faits audit Boullongne lès Paris.

Vitrerie.

A Jean de la Hamée, maistre vitrier, la somme de 257 liv. 9 s. 2 d., pour ouvrages de verrerie par luy faits audit chasteau de Boullongne lès Paris.

Ouvrages d'esmail.

A Ihierosme de la Robie, esmailleur de terre cuitte et sculpteur pour le Roy au chasteau de Boullongne, la somme de 12,786 liv. 8 s. 4 d., pour les ouvrages de terre cuitte recuitte et esmaillée faits au bastiment de Boulongne lès Paris.

Ouvrages de poterie de terre.

A Pierre Moust, potier de terre, la somme de 255 liv. 9 s. 6 d., pour ouvrages de poterie par luy faits et fournis audit Boullongne.

Plomberie.

A François aux Bœufs, maistre plombier, la somme de 6,275 liv., pour ouvrages de plomberie par luy faits audit Boullongne.

Parties extraordinaires.

La somme de 46 liv. 8 s.

Autres parties comptables.

A Pierre Girard, à présent maistre maçon, la somme de 4,646 liv. 9 s., pour matières et pierre de taille de liais de la carrière des champs de Nostre Dame des Champs lès Paris, et autres pierres de grez, bloc, chaux, bricque, carreau et autres matières pour le parachevement de la grande salle neufve du Val du chasteau de Fontainebleau.

Somme totalle de la despence de ce compte,
448,723 liv. 3 s.

Bastimens du Roy
pour deux années finies le dernier septembre 1550.

Devis, marchez, toizez et certiffications des ouvrages des bastimens de Fontainebleau, Boullongne lès Paris, que nosseigneurs des comptes ont ordonné à la closture du dernier compte desdits bastimens rendu par le présent commis maistre Nicolas Picart.

Fontainebleau.

Maçonnerie.

Gilles le Breton, maistre maçon des bastimens du Roy à Fontainebleau, confesse avoir fait marché et convenant à messires Nicolas de Neufville, chevalier, seigneur de Villeroy, conseiller du Roy et secrétaire de ses finances, et Philbert Babou, aussy chevalier, seigneur de la Bourdaizière, conseiller du Roy, secrétaire de ses finances et trésorier de France, commissaires ordonnez et députez par le Roy sur le fait de ses bastimens et édiffices de Fontainebleau, en la présence de Pierre Deshostels, varlet-de chambre ordinaire du Roy, et par luy commis au contrerolle desdits bastimens et édiffices, de faire et parfaire pour le Roy, en son chasteau de Fontainebleau, tous et chacuns les ouvrages de maçonnerie et taille qu'il convient faire pour le rechangement du grand escalier dudit chasteau et autres ouvrages contenus et déclarez au devis cy devant escrit, et ce, outre le contenu et marché fait avec luy pour raison dudit grand escallier et de la chappelle dudit chasteau, datté du samedy 5e d'aoust 1531, et pour ce faire sera tenu ledit Breton faire toutes les desmolissions et retablissemens qu'il conviendra pour ce faire, desquelles desmolitions il remettera en œuvre tout ce qui poura servir ausdits ouvrages, et le reste il sera tenu serrer et mettre en tas en la court dudit chasteau au profit du Roy, et fournir et ivrer ledit le Breton les autres matières de pierre de taille de grez et liais et autres matières qu'il conviendra pour iceux ouvrages, outre ce qui restera desdites desmolissions, tant chaulx, sables, eschaffaux, engins, peines d'ouvriers et d'aydes, et autres choses à ce nécessaires touchant le fait de maçonnerie et rendre place nette, le tout bien et deuement suivant

ledit devis devant transcrits et au dit d'ouvriers et gens à ce connoissans, moyennans et parmy le pris et somme de 1,800 liv. qui pour ce faire luy en sera baillée et payée par le commis au payement desdits bastimens et édiffices de Fontainebleau, au feur et ainsy qu'il aura besongné et fait besongner ausdits ouvrages esquels il sera tenu besongner et faire besongner en la plus grande diligence et avec le plus grand nombre d'ouvriers que faire se poura, promettant et obligeant comme pour les propres besongnes et affaires du Roy, renonçant, fait et passé multiples le jeudy 10ᵉ de mars 1540. *Signé :* Drouin et Goussart.

De l'ordonnance de noble personne, maistre Philbert de Lorme, abbé d'Ivry, de Saint Berthelemy de Noyon et de Geveton, conseiller, ausmonier ordinaire du Roy, architecte dudit Seigneur, commissaire ordonné et député sur le fait de ses bastimens et édiffices de Fontainebleau, nous, Charles Baillard, maistre maçon de Monseigneur le Connestable, Guillaume Chalou, Jean Chaponnet, maistres maçons à Paris, et Jean François, aussy maçon, demeurant à Meleun, après serment par nous fait par devant ledit commissaire avons en sa présence et en la présence de maistre Pierre Deshostels, notaire et secrétaire du Roy, et par luy commis au contrerolle de sesdits bastimens et édiffices, veu visité les ouvrages de maçonnerie et taille de l'édiffice fait de neuf audit Fontainebleau, auquel il y a deux chappelles, l'une basse et l'autre haulte, et aussy le grand escallier fait de neuf audit chasteau par maistre Gilles le Breton, maistre des œuvres de maçonnerie du Roy, assavoir si ledit édiffice desdites deux chappelles et ledit grand escalier ont esté et sont bien et deuement faits et parfaits ainsy que ledit Breton est tenu et obligé faire par deux devis et marchez de ce faits.

Charpenterie.

Claude Girard, maistre charpentier, promet au Roy de faire bien et deuement tous les ouvrages de charpenterie qu'il conviendra faire audit chasteau de Fontainebleau ès années 1541, 1542, 1543, 44, 45 et 46, pour les causes cy après déclarées.

Menuiserie.

Gilles Baulge, Jean Noé le jeune, Jean Desavoye, Nicolas Brousle et Pierre Vernyer, tous menuisiers, demeurant à Fontainebleau, confessent avoir fait marché et convenant à noble personne maistre Philbert de Lorme, abbé de Geveton, de Saint Berthelemy de Noyon et d'Ivry, conseiller, ausmosnier et architecte du Roy, commissaire député sur le fait de ses bastimens et édiffices, de faire et parfaire tous les ouvrages de menuiserie qu'il conviendra faire audit chasteau de Fontainebleau.

A Pierre de Mestre, fontenier, la somme de 1,731 liv. 17 s. 6 d., pour les réparations de la fontaine de Fontainebleau.

A Abraham Crossu, nattier, la somme de 93 liv. 18 s. 8 d., pour ouvrages de nattes par luy faits audit Fontainebleau.

Ouvrages de maçonnerie à Boullongne.

A maistre Gratien François et Iherosme de la Robia, maçons, la somme de 2,347 liv. 3 s. 2 d., pour les ouvrages de maçonnerie et taille par eux faits audit chasteau de Boullongne, suivant le marché par eux faits audit sieur de Lorme.

Charpenterie.

A Jean Piretour et Claude Girard, maistres charpentiers, la somme de 2,971 liv. 18 s. 11 d., pour tous les ouvrages de charpenterie par eux faits audit Boulongne suivant le marché par eux faits avec lesdits seigneurs commissaires de Neufville et Babou.

Ouvrages d'esmail.

A Iherosme de la Robia, esmailleur et sculpteur du Roy, la somme de 7,387 liv., à quoy se monte toutes les pièces et ouvrages de terre cuitte, recuitte et esmaillée par luy faits audit Boullongne, suivant le marché de ce fait avec lesdits commissaires.

Transcript des lettres patentes du Roy données à Chasteauroux le 16ᵉ de juillet 1541, par lesquelles et pour les causes contenues en icelles ledit seigneur maistre Nicolas Picart, notaire et secrétaire, à tenir le compte et faire le payement de ses bastimens et édiffices qu'il a puis naguerre fait construire et édiffier en sa maison et chasteau de la Muette de la forest dudit Saint Germain en Laye, desquelles lettres la teneur en suit :

FRANÇOIS, par la grace de Dieu, Roy de France, à nostre amé et féal conseiller et trésorier de nostre espargne maistre Jean du Val, salut et dilection, comme nous ayons puis naguerre advisé et délibéré faire nouvellement construire et édiffier certaines maisons et édiffices à la Muette, en nostre forest de Saint Germain en Laye, pour nous y loger quand il nous plaira, au lieu de celle qui est à présent estant en ruyne,

dont nous voulons que les pris, marchez, ordonnances, controlle et payemens soient faits en la mesme forme et manière qui a accoustumé d'estre observée et par ceux mesme qui ont charge de nos édiffices de Fontainebleau, Boullongne, Saint Germain en Laye et Villiers Costerets, ce qu'ils pouvoient différer sans avoir lettres de pouvoir, commission ou mandement de nous exprès, à cette fin sçavoir vous faisons que pour la bonne, entière et parfaitte confiance que nous avons de la personne de nostre amé et féal notaire et secrétaire maistre Nicolas Picart, par nous commis à tenir le compte et faire les payemens de nos bastimens et édiffices de Fontainebleau, Boullongne, Villiers Costerest et ledit Saint Germain en Laye, Senart et Dourdan, et de ses sens, suffissance, loyauté, prudence et expérience et diligence, icelluy pour ces causes et autres avons aussy commis, ordonné et député, commettons, ordonnons et députons par ces patentes à tenir le compte et faire les payemens desdites maisons et édiffices de la Muette de nostre forest dudit Saint Germain en Laye, des deniers qui pour ce luy seront par nous ordonnez et selon et en suivant les ordonnances, certiffications, roolles, pris et marchez qui en seront faits, certiffiez et signez par nos amez et féaulx conseillers Nicolas de Neufville, chevalier, seigneur de Villeroy, et Philbert Babou, aussy chevalier, seigneur de la Bourdaizière, ou l'un d'eux, et par le contrerolle de nostre cher et bien amé varlet de chambre ordinaire maistre Pierre Deshostels, lesquels et chacun d'eux nous avons aussy à ce faire commis, ordonnez et députez, commettons, ordonnons et députons par cesdites presentes pour icelle commission tenir et exercer par ledit Picart, aux gages et taxations qui par nos amez et féaulx les gens de nos comptes luy seront pour ce taxez et ordonnez, outre les autres gages et taxations qu'ils a par cy devant eu et poura avoir cy après pour tenir le compte de nos autres bastimens et édiffices cy

dessus déclarez et ausquels gens de nos comptes dès à présent nous avons donné et donnons pouvoir de ce faire, si vous mandons que, dudit maistre Nicolas Picart prins et receu le serment en tel cas requis et accoustumé, icelluy mettez et instituez, faittes mettre et instituer de par nous en possession et saisine de ladite charge et commission et d'icelle le faittes, souffrez et laissez jouir à user plainement et paisiblement et par rapportant cesdites présentes signées de nostre main ou vidimus d'icelles deuement collationné pour une fois, ensemble lesdites ordonnances, certiffications, roolles, pris et marchez, certiffiez et signez par lesdits de Neufville et Babou ou l'un d'eux, et contrerollez par ledit Deshostels, comme dit est, que nous avons dès à présent vallidez et auctorisez, vallidons et auctorisons et voullons servir et valloir à l'acquit dudit Picart, comme si par nous mesme avoient esté certiffiez et signez, avec les quittances des parties où elles escheront sur ce suffissantes seulement, nous voulons toutes et chacunes les parties et sommes de deniers qui ainsy auront esté payées par icelluy Picart estre passées et allouées en la despence de ses comptes et rabatus de la recepte de sadite commission par les gens de nosdits comptes ausquels nous mandons ainsy le faire sans aucune difficulté, car tel est nostre plaisir, nonobstant quelsconques ordonnances, restrinctions, mandemens ou deffences à ce contraires. Donné à Chasteauroux, le 16ᵉ juillet 1541 et de nostre règne le 27ᵉ. *Ainsy signé* : FRANÇOIS. Et au dessous : par le Roy, BRETON, et scellé sur simple queue de cire jaulne du grand sceau.

Jean du Val, conseiller du Roy et trésorier de son espargne, veues par nous les lettres patentes du Roy données à Chasteauroux le 16ᵉ de juillet, ausquelles ces présentes sont attachées sous nostre signet, par lesquelles et pour les causes y contenues

le Roy a commis, ordonné et députe maistre Nicolas Picart, son notaire et secrétaire, et par luy ja commis à tenir le compte de ses édiffices et bastimens de Fontainebleau, Boullongne, Villiers Costerets, Saint Germain en Laye, Senart et Dourdan, à tenir aussy le compte et faire les payemens des maisons et autres édiffices que ledit Seigneur a puis naguerre advisé et délibéré faire nouvellement construire et édiffier à la Muette de la forest dudit Saint Germain, au lieu de celle qui est à présent estant en ruyne, et ce des deniers qui pour ce luy seront ordonnez par ledit Seigneur, et selon en ensuivant les ordonnances, certifications, roolles, pris et marchez qui en seront faits, certiffiez et signez par messires de Neufville et Babou, ou l'un d'eux, et par le contrerolle de maistre Pierre Deshostels, varlet de chambre ordinaire du Roy, lesquels et chacun d'eux Icelluy Seigneur a aussy commis, ordonnez et députez par sesdites lettres pour icelle commission tenir et exercer par ledit Picart aux gages et taxations qui par les gens de nos comptes luy seront pour ce taxez et ordonnez, outre les autres gages et taxations qu'il a par cy devant eu et pourra avoir cy après pour tenir le compte desdits autres bastimens et édiffices cy dessus déclarées, nous, après que dudit maistre Nicolas Picart avons prins et receu le serment en tel cas requis et accoustumé, icelluy avons mis et institué, mettons et instituons, de par le Roy et nous, en possession et saisine de ladite charge et commission en lui permettant et consentant jouir et user d'icelle plainement et paisiblement, le tout selon et ainsy qu'il est plus à plain contenu et déclaré esdites lettres patentes et que le Roy le veult et mande par icelles, donné sous nostre dit signet le 17e de juillet 1541. *Ainsy signé :* DU VAL. Collation a esté faitte aux originaux des lettres cy dessus transcriptes par moy notaire et secrétaire du Roy, le 29e d'aoust 1541. *Ainsy signé :* PRUDHOMME.

Compte de maistre Nicolas Picart, notaire et secrétaire du Roy, et par luy commis à tenir le compte et faire les payemens de ses édiffices et bastimens de la Muette, près Saint Germain en Laye, durant neuf années, deux mois et demy, finies le dernier de septembre 1550.

Recepte.

De maistre Jean du Val, conseiller du Roy et trésorier de son espargne, par quittance dudit Picart, présent commis.

De maistre André Blondet, conseiller du Roy et trésorier de son espargne, par quittance dudit Picart, la somme toute de la recepte, 50,700 liv.

Despence de ce compte.

Maçonnerie.

C'est le devis des ouvrages de maçonnerie qu'il convient faire pour le Roy au lieu de la Muette, de sa garenne de Glandas, au bout de la forest de Saint Germain en Laye, pour y faire et édiffier de neuf un logis en façon d'un grand pavillon qui contiendra neuf toises cinq pieds de long sur huit toises quatre pieds, à prendre le tout par dedans œuvre, sous partie duquel y aura par bas, sous le rez de chaussée, deux salles communes qui serviront de mangeries, chacune de 28 pieds sur 24 pieds et 1/2, qui seront voultées, et sur l'autre partie y aura deux caves et deux allées aux deux bouts et au dessus desdites mangeries et caves en l'estage du rez de chaussée dudit grand pavillon, qui sera six pieds ou environ plus hault que le rez de chaussé dudit lieu pour y monter à

douze marches, y aura deux grandes chambres au dessus desdites deux mangeries et de pareilles longueur et largeur et dessus lesdites deux caves, à costé desdites deux chambres y aura une grande salle de huit toises quatre pieds de long sur 28 pieds de largeur, à prendre par dedans œuvre, lequel estage dudit rez de chaussée contiendra 20 pieds de haulteur sous les sollives du plancher de ladite salle, et est assavoir que sous le plancher, à l'endroit desdites chambres, y aura un sous plancher en manière de double plancher et contrefons pour garder d'ouir le bruit et marchis de dessus et au premier estage d'au dessus dudit rez de chaussée y aura semblable salle et chambres de pareilles longueurs, largeurs et essaulcemens que dessus et en l'estage du galtas, lequel sera voulté et couvert en terrasse, de telle façon et ordonnances que les voultes et terrasses du bastiment neuf du chasteau dudit Saint Germain en Laye, y aura quatre chambres, et aux quatre coings dudit grand pavillon y aura quatre autres pavillons carrez qui auront chacun 20 pieds en carré par dedans œuvre, lesquels serviront de chambres, garderobbes et cabinets en chacun desquels y aura sept pièces qui sont estagés l'un sur l'autre comprins celuy qui sera par bas sous le réez de chaussée qui sera voulté et celuy qui sera par hault au dessus de la terrasse du grand pavillon devant déclaré, lesquels quatre pavillons seront pareillement voultez par hault et couverts en terrasse comme ledit grand pavillon, et dedans les angles desdits quatre pavillons et coings dudit grand pavillon, y aura quatre tournelles en façon de demy rond sortans en partie en saillie hors œuvre qui auront chacune douze pieds et demy de long et de sept à huit pieds à prendre par dedans œuvre, lesquelles quatre petites tournelles applicquez en telle façon et sorte que en chacun d'icelle y aura petite vis et cabinets, et dedans l'encoigneure de chacun desdits quatre pavillons y aura retraits dedans les espoisses ès murs pour servir en chacun estage et

contre le milieu de l'un des pans dudit grand pavillon y aura une chapelle qui contiendra 24 pieds de long sur 18 pieds de largeur à prendre par dedans œuvre, laquelle chappelle sera voultée et aura 25 pieds ou environ de essaulcemens sous clef, afin que des chambres et salles d'au dessus du réez de chaussée l'on puisse voir et ouir messe en ladite chappelle, et dessus ladite chappelle y aura deux chambres l'une sur l'autre, esquelles l'on ira desdites vis par petites galleries qui seront sur arceaux par dehors œuvre chacune de quatre pieds de large, garnies de dalles ou terrasses de pierre de liais et appuyes et garde fols de pierre de taille, et sera la chambre haulte voultée et couverte en terrasse comme les terrasses des susdites, et y aura l'un pardessus la grande terrasse dudit grand pavillon, et à l'autre pan dudit grand pavillon à l'opposite de ladite chapelle y aura un grand vis qui contiendra aussy 24 pieds à prendre par dedans œuvre, laquelle vis sera faitte à deux noyaux pour monter par deux costez, et dessus ladite vis y aura une chambre qui sera voultée et couverte en terrasse comme dessus, en laquelle chambre l'on entrera pardessus ladite grande terrasse d'icelluy grand pavillon, le tout et ainsy que demonstre le portrait de ce fait et ainsy qu'il sera advisé pour le mieux, et est assavoir que du costé de ladite chappelle, entre icelle chappelle et deux des quatre pavillons, et du costé de ladite grande vis, entre icelle vis et les deux autres pavillons, y aura huit petites galleries en façon d'arceaux par dehors œuvre, c'est assavoir deux l'une sur l'autre de chacun costé de ladite chappelle et deux l'une sur l'autre de chacun costé d'icelle grand vis de largeur et façon que dessus est dit et déclaré ainsy et en la manière qui s'ensuit :

Fault faire tous les murs tant dudit grand pavillon que desdits quatres autres pavillons et de ladite chappelle et grande vis, tant du pourtour par dehors œuvre que les murs des

séparations par voye par dedans œuvre fondez deuement jusque à vif fonds et fault faire tous les vuidanges qu'il conviendra pour ce faire et pour les caves, mangeries et chambres basses ainsy qu'il appartient, tous lesquels murs auront chacun trois pieds et demy d'espoisseur depuis ledit fondement jusques à six pieds de hault au dessus des terres du reez de chaussée, à laquelle haulteur sera la première grande salle et de là en amont seront lesdits murs continuez tout contremont en continuant ladite espoisseur par diminution d'un poulce et demy de retraict d'estage en estage, ainsy qu'il appartient et qu'il est requis et accoustumé faire en tel cas et en se faisant faire et ériger ausdits murs par dehors œuvre tant par voye que aux encoigneures tous les contrepilliers qu'il appartiendra, espassez ainsy que le démonstre ledit pourtrait, lesquels contrepilliers seront fondez aussy bas que lesdits murs et liez et maçonnez avec iceux murs et auront chacun quatre pieds de long en saillie outre le corps desdits murs, et trois pieds d'espoisseur ou environ, et seront continuez tout contremont en diminuant lesdites longueurs et espoisseurs de retraicte en retraicte et d'estage en estage, comme lesdits murs et en iceux murs faire et ériger toutes les croisées et bées de fenestres, arquitraves, corniches, petits contrepilliers et arceaux, le tout de moillon, chaux, sable et bricque, et de telles matières, façons et ordonnances que sont les ouvrages desdits édiffices neufs dudit Saint Germain en Laye et faire toutes les huisseries de pierre de taille de la maçonnerie des carrières estans près et ès environs dudit lieu de la Muette ainsy qu'il appartient.

Item fault faire les murs des petites tournelles, devant déclarées; où seront lesdites petites vis et cabinets, lesquels murs seront de deux pieds d'espoisseur en fondation jusques aux rées de chaussée de la première grande salle et de là en amont de dix-huit poulces d'espoisseur en continuant par diminution

de retraicte comme dessus et de pareilles matières et façon que lesdits murs par dehors œuvre.

Item fault faire les voultes tant des deux mangeries basses sous partie dudit grand pavillon que des chambres basses qui seront sous lesdits quatre pavillons des coings et sous ladite chappelle, lesquelles voultes seront garnies de doubleaux et croisées de pierre de taille des carrières que dessus, et le résidu maçonné de bloc et moellon, chaulx et sable ainsy qu'il appartient et faire aussy et ériger ausdits murs les bées et fenestres de pierre de taille qu'il appartient pour donner jour et clarté ausdites mangeries et chambres basses ainsy qu'il sera advisé pour le mieux.

Item fault faire aussy de ladite pierre de taille, les pieds droits tallutés à voulsures, remplages et fermement des trois fermes à verrières de ladite chappelle et faire la voulte d'icelle chappelle garnie de doubleaux, ogives et clefs de pierre de taille, et le résidu voulté et pendant de bricque ainsy qu'il appartient.

Item fault faire toutes et chacunes les haultes voultes des estages des galtas desdits édiffices, ensemble les terrasses de dessus lesdits murs et voultes, et le tout de pareilles matières, façons et ordonnances que les voultes et terrasses desdits édiffices dudit chasteau de Saint Germain en Laye et ainsy qu'il appartient.

Item fault faire les voultes des deux caves et allées qui seront sous l'autre partie dudit grand pavillon, lesquelles voultes seront garnies d'arcs de pierre de taille par voye espassez à douze pieds l'un de l'autre, de milieu en milieu, garnis chacun de trois pieds droits, et le reste voulté de moillon, chaulx et sable les murs qui sépareront lesdites caves et allées et le mur d'eschifle, et y ériger les huisseries de pierre de taille qu'il appartiendra.

Item fault faire la maçonnerie de moillon, chaulx, sable des quatre fossez des retraits tant les voultes que les murs

d'icelle qui seront érigées hors desdits édiffices avec les tuyaux et siéges ainsy qu'il appartient.

Item fault faire la maçonnerie des arcs et planchers de tous lesdits édiffices qui seront maçonnez et pavez de petit carreau de terre cuitte ainsy qu'il appartient, excepté que aux doubles planchers qui seront en façon de coulfons dessus les grandes chambres n'y aura point de pavé de carreau et seront maçonnés de plastre seulement pour ce que l'on ne marchera sur iceux.

Item fault faire toutes les marches et palliers tant de la grande vis et du perron hors œuvre, que des quatre petites vis ensemble les dalles des terrasses des petites galleries devant déclarées de pierre de taille de liais ou de clicquart ainsy qu'il appartient.

Item fault faire aussy toutes les cheminées qu'il appartiendra esdits édiffices de maçonnerie de bricque, chaulx et sable ainsy qu'il appartient.

PIERRE CHAMBIGES, maistre des œuvres de maçonnerie de la ville de Paris, confesse avoir fait marché et convenant à messire Nicolas de Neufville, chevalier, seigneur de Vill.. ., conseiller du Roy et secrétaire de ses finances, et Philbert Babou, aussy chevalier, seigneur de la Bourdaizière, conseiller du Roy et secrétaire de ses finances et trésorier de France, commissaires ordonnez et députez sur le fait de ses bastimens et édiffices de Saint Germain en Laye et de la Muette de la Garenne de Glandas lès ledit Saint Germain en Laye, en la présence de Pierre Deshostels, varlet de chambre du Roy et contrerolleur desdits bastimens et édiffices, de faire et parfaire pour le Roy, audit lieu de la Muette, pour les édiffices cy devant déclarés, tous et chacuns les ouvrages de maçonnerie et taille à plain contenus, spéciffiez et déclarez au devis cy devant escript et des ma-

tières, espoisseurs et façon désignez par ledit devis et ainsy que le démonstre le portrait de ce fait et pour ce faire quérir et livrer à ses despens pierre de taille, moillon, bricque, carreau, chaulx et sable, peine d'ouvriers et d'aydes, eschaffaux, cintres, chasbles, engins et autres choses à ce nécessaires et faire à sesdits despens toutes les vuidanges qu'il conviendra pour ce faire et les mener aux champs ès lieux les plus convenables et commodes et rendre place nette, et le tout faire et parfaire bien et deuement, comme dit est, en la meilleure et plus grande diligence avec le plus grand nombre d'ouvriers et manouvriers que faire se pourra et qu'il sera possible sans discontinuer jusques à perfection de tous lesdits ouvrages. Ce marché fait moyennant et parmi le pris et somme de 65 sols que pour chacune toise de tous lesdits ouvrages toisez aux us et coustumes de Paris, sans en ce comprendre toutteffois les marches, coullonnes, arcs et pilliers des vis et perrons et dalles des galleries et terrasses de pierres de taille de liais ou de clicquart, et les formes des vitres de la chappelle et balustres et appuyes de pierre de taille, n'y pareillement les gardefols desdites galleries et terrasses, gargouilles et admortissemens de pierre de taille des pilliers qui seront aussy faits et admortis de pierre de taille, lesquelles choses ainsy reservées seront prisées et estimées par les maistres des œuvres et jurez du Roy, en ce connoissans; lesquels pris en seront pour ce faire baillez et payez audit maistre Pierre Chambiges, au feur et ainsy qu'il aura besongné et fait besongner esdits ouvrages bien et deuement et en la diligence que dessus, par le commis au payement desdits édiffices, et outre a, ledit maistre Pierre Chambiges, fait marché et convenant ausdits commissaires, présent ledit contrerolleur, de faire tous et chacuns les ouvrages de maçonnerie qu'il conviendra faire pour les édiffices des cuisines, offices et escuries que le Roy voudra et ordonnera estre faits audit lieu de la Muette ès en-

droits et ainsy qu'il sera advisé pour le mieux et faire les murs desdits édiffices desdits offices et escurie de deux pieds et demy d'espoisseur par diminution de retraicte, de maçonnerie de bloc, moillon, chaulx et sable, dont les huisseries seront de pierre de taille et les planchers et autres maçonnez et pavez de carreau de terre cuitte et les cheminées de bricque, le tout moyennant et parmy le pris et somme de 50 sols que pour chacune toise, le tout toisé aux us et coustume de Paris luy en sera payé par ledit commis au payement desdits bastimens et édiffices, auquel pris de 50 sols pour chacune toise seront comprises lesdites huisseries de pierre de taille sans qu'il n'y en soit aucune chose payée outre ledit pris, car ainsy a esté expressement accordé avec luy, et pour ce faire sera tenu ledit maistre Pierre Chambiges quérir et livrer à ses despens, moyennant le pris susdit, bloc, moillon, chaulx, sable, bricque, pierre de taille desdites huisseries, eschaffaux, chasbles, engins, peine d'ouvriers et d'aydes et autres choses à ce nécessaires et faire les vuidanges qu'il conviendra pour ce faire et les faire mener aux champs et rendre place nette et en semblable diligence que dessus est dit, promettant et obligeant comme les propres affaires et besongnes du Roy, renonçant, fait et passé multiple par devant les notaires souscripts, le mercredy 22ᵉ mars 1541. *Ainsy signé :* Drouyn et de Foucroy.

Nous Charles Billard, maistre maçon de Monseigneur le Connestable, Guillaume Challou, et Jean Chapponnet, maistre maçon à Paris, certiffions à tous qu'il appartient que de l'ordonnance de noble personne maistre Pierre de Lorme, abbé de Geveton, de Saint Berthelemy de Noyon et d'Ivry la Chaussée, conseiller et ausmosnier ordinaire et architecte du Roy, commissaire ordonné et député par ledit Seigneur sur le fait

de ses bastimens et édiffices, et après serment par nous fait par devant luy avons, en la présence de maistre Pierre Deshostels, notaire et secrétaire du Roy, et par luy commis au contrerolle de ses bastimens et édiffices, veu et visité, toisé et mesuré les ouvrages de maçonnerie et taille contenus et déclarez ès parties contenues et escriptes en ce présent cayer, faits pour le Roy au bastiment et édiffice de son chasteau édiffié de neuf à la Muette la Garenne de Glandas, au bout de la forest de Saint Germain en Laye, par Guillaume Guillain, maistre des œuvres de maçonnerie de la ville de Paris, et Jean Langeries, maistre maçon, suivant certain marché fait et passé par devant deux notaires du Chastellet de Paris, avec feu maistre Pierre Chambiges, en son vivant maistre des œuvres de maçonnerie de ladite ville, datté du mercredy 22ᵉ de mars 1541. *Signé* : Drouyn et de Fourcroy. Et certain autre marché fait et passé avec lesdits Guillain et Langeries, par devant les notaires, le mardy 15ᵉ de juillet 1544, et ce depuis le mois d'apvril 1548 dernier passé, outre et depuis les ouvrages auparavant faits contenus et déclarez au toisé qui en a esté par nous fait, datté du 24ᵉ de ce présent mois de janvier 1548, lesquels ouvrages de maçonnerie et taille cy devant déclarez, nous avons trouvé avoir et estre bien et deuement faits et encommancez à faire ainsy qu'il apartient suivant lesdits deux marchez et iceux monter ensemble suivant les pris cy devant déclarez et en l'estat que sont de présentement lesdits ouvrages, desduit et rabattu les enduits, crespis et ragrémens qui y restent à faire, à la dernière somme dessus dite de 1,798 liv. 6 s. 6 d. tesmoin nos seings manuels cy mis le 27ᵉ janvier 1548. *Ainsy signé* : Deshostels, Charles Baillard, Chapponnet et Challou.

Somme toute desdits ouvrages de maçonnerie,
34,800 liv.

Charpenterie.

Aux vefve et héritiers de feu Guillaume le Peuple, en son vivant maistre des œuvres de charpenterie du Roy, la somme de 6,933 liv. 15 s., à eux ordonnée par messire Nicolas de Neufville, chevalier, seigneur de Villeroy, pour ouvrages de charpenterie par luy faits audit chasteau de la Muette.

Couverture.

Aux vefve et héritiers de feu Jean aux Bœufs, maistre couvreur, la somme de 250 liv., à eux ordonnée par ledit seigneur de Villeroy pour ouvrages de couverture par luy faites audit lieu de la Muette.

Menuiserie.

A Jacques Lardent et Michel Bourdin, maistres menuisiers, la somme de 2,250 liv., à eux ordonnée par ledit de Neufville, seigneur de Villeroy, pour ouvrages de menuiserie par eux faits audit lieu de la Muette.

Serrurerie.

A Anthoine Morisseau, maistre serrurier, la somme de 3,450 liv., à luy ordonnée par ledit seigneur de Villeroy, pour les ouvrages de serrurerie par luy faits audit lieu de la Muette.

Vitrerie.

A Jean de la Hamée, maistre vitrier, la somme de 500 liv., à luy ordonnée par ledit seigneur de Villeroy pour ouvrages de verrerie par luy faits audit lieu de la Muette.

Parties extraordinaires.

La somme de 743 liv. 13 s. 10 d.

Gages et sallaires.

A maistre Nicolas Picart, présent commis, la somme de 3,000 liv., pour ses gages durant le temps de ce compte.

Somme totale de la despence de ce compte,
51,229 liv. 10 s. 6 d.

Compte de maistre Nicolas Picart, notaire et secrétaire du Roy, et par luy commis à tenir le compte et faire le payement de ses bastimens et édiffices de Villiers Costerets durant neuf années et neuf mois finies le dernier de septembre 1550.

Recepte.

De maistre Jean du Val, conseiller du Roy et trésorier de son espargne, la somme de 96,100 liv., ordonnée audit Picart pour employer au fait de sa commission.

De maistre André Blondet, conseiller du Roy, et à présent trésorier de son espargne, la somme de 3,000 liv.

Somme totale de la recepte,
99,100 liv.

DESPENCE DE CE PRÉSENT COMPTE.

Maçonnerie à Villiers Costerets.

A Jacques et Guillaume le Breton frères, maçons, demeurans à Paris, la somme de 50,955 liv. 17 s. 6 d., pour tous

les ouvrages de maçonnerie par eux faits de neuf à Villiers Costerets de l'ordonnance de messire Nicolas de Neufville, chevalier, seigneur de Villeroy, et Philbert Babou, seigneur de la Bourdaizière, conseiller du Roy et commissaire par luy ordonné sur le fait de ses bastimens de Fontainebleau et Villiers Costerets, tous lesquels ouvrages ont esté veus et visitez en la présence de maistre Philbert de Lorme, conseiller et ausmonier ordinaire du Roy, et par luy commis sur le fait de ses bastimens et édiffices, et Pierre Deshostels, varlet de chambre ordinaire du Roy, et par luy commis au contrerolle de ses bastimens et édiffices de Villiers Costerets.

Charpenterie.

Aux vefve et héritiers de feu Guillaume le Peuple, la somme de 15,412 liv. 15 s. 7 d., à luy ordonnée par ledit de Neufville, pour tous les ouvrages de charpenterie par luy faits à Villiers Costerets, qui ont esté veus et visitez de l'ordonnance dudit de Lorme, en la présence dudit Deshostels.

Couverture.

Aux vefve et héritiers de deffunt Jean aux Bœufs et à Grand Jean Cordier et Louis Cordier, son fils, maistres couvreurs, la somme de 8,640 liv. 11 s. 8 d., pour tous les ouvrages de couverture par eux faits audit Villiers Costerets.

Serrurerie.

A Anthoine Morisseau, serrurier, la somme de 3,856 liv. 17 s. 7 d., pour tous les ouvrages de serrurerie par luy faits audit Villiers Costerets.

Menuiserie.

A Michel Bourdin et Jacques Lardant, menuisiers, la somme de 2,670 liv. 17 s. 6 d., pour tous les ouvrages de menuiserie par eux faits audit Villiers Costerets.

Vitrerie.

A Jean de la Hamée, maistre vitrier, la somme de 808 liv., pour tous les ouvrages de verrerie par luy faits audit Costerets.

Plomberie.

A Jean le Vavasseur, plombier, la somme de 2,157 liv. 7 s. 6 d., pour tous les ouvrages de plomberie par luy faits et fournis audit Villiers Costerets.

Ouvrages de pavé.

A Denis Pasquier, maistre paveur, la somme de 1,400 liv., pour ouvrages de pavé de carreau de grez par luy faits audit Costerets.

Ouvrages de nattes.

A Jean Thouroude, maistre nattier, la somme de 260 liv., pour tous les ouvrages de nattes par luy faits et qu'il fera cy après audit Costerets.

Parties extraordinaires:

La somme de 1,586 liv. 4 s. 4 d.

Gages et taxations.

A Blaise de Cormier, commis par le Roy audit Villiers Costerets, pour avoir l'œil et regard à faire bien travailler tous les ouvriers, la somme de 2,966 liv. 13 s. 4 d., pour ses gages depuis le premier de novembre 1539 jusque au dernier de mars 1546, qui est à raison de 400 liv. par an.

A maistre Nicolas Picart, la somme de 6,160 liv., qui luy a esté ordonnée par le Roy pour ses gages durant le temps de ce compte.

Despence commune.

Néant.

Somme totale de la despence de ce compte, 102,073 liv. 10 s. 6 d.

Transcript des lettres patentes du Roy contenant mandement à ce trésorier de convertir et employer au payement des édiffices et bastimens de Saint Germain en Laye, la somme de 2,500 liv., combien qu'elle luy ait esté ordonnée pour convertir au payement de ceux de Villiers Costerest.

HENRY, par la grace de Dieu, Roy de France, à nostre amé et féal notaire et secrétaire maistre Nicolas Picart, par nous commis à tenir le compte et faire les payemens de nos bastimens et édiffices de Saint Germain en Laye, la somme de 2,500 liv., que nous vous avons en cette présente année fait délivrer des deniers de nostre espargne pour convertir en ceux dudit Villiers Costerets, et que vous pouvez faire difficulté de ce faire sans vous déclarer sur ce nostre vouloir. Nous, à ces causes, voulons et vous mandons que ladite somme

de 2,500 liv. vous convertissiez et employez au payement de nosdits édiffices de Saint Germain en Laye, et laquelle nous vous avons, en tant que besoin seroit, ordonnée et ordonnons par ces présentes, pour ledit effet, nonobstant que la quittance qui a esté par vous baillée au trésorier de nostre dite espargne face expresse mention d'employer ladite somme ès édiffices dudit Villiers Costerets dont nous vous avons relevé et relevons par ces présentes, en rapportant lesquelles signées de nostre main, ensemble les ordonnances, pris et marchez faits par nostre amé et féal conseiller et ausmonier ordinaire et architecteur maistre Philbert de Lorme, commissaire par nous ordonné et député pour ordonner des frais desdits bastimens et édiffices et les quittances sur ce suffissantes respectivement des parties où elles escheront; seullement, nous voulons les payemens qui auront esté par vous faits d'icelle somme de 2,500 liv. estre passez et allouez en la despence de vos comptes et rabatus de la recepte de vostre dite commission de sesdits édiffices de Saint Germain en Laye, par nos amez et féaux les gens de nos comptes ausquels nous mandons ainsy le faire sans aucune difficulté, car tel est nostre plaisir, nonobstant que dessus est dit ès quelsconques ordonnances, restrinctions, mandemens ou deffences à ce contraires. Donné à Saint Germain en Laye, le 3e janvier 1548, et de nostre règne le 2e. *Ainsy signé :* HENRY. Et au-dessous, par le Roy, CLAUSSE, et scellé sur simple queue de cire jaulne.

Compte de maistre Nicolas Picart, durant trois années et neuf mois finis le dernier de septembre 1550.

Recepte.

De maistre Jean du Val, conseiller du Roy et trésorier de son espargne, la somme de 2,000 liv.

De maistre André Blondet, conseiller du Roy et trésorier de son espargne, la somme de 20,200 liv.

Somme totale de la Recepte,
22,200 liv.

DESPENCE DE CE COMPTE.

Maçonnerie à Saint Germain en Laye.

A Guillaume Guillain et Jean Langeries, maistres maçons, la somme de 3,100 liv., que messire Nicolas de Neufville, chevalier, seigneur de Villeroy, conseiller du Roy et commissaire par luy ordonné et députe sur le fait de ses bastimens et édiffices de Saint Germain en Laye, a par ses lettres d'ordonnance mandé au présent commis maistre Nicolas Picart leur payer, bailler et délivrer comptant des deniers de sadite commission pour les couvertures de pierre de taille de liais de Nostre Dame des Champs lès Paris, qu'ils ont faittes pour le Roy dessus toutes et chacunes les voultes des corps d'hostels, pavillons et édiffices de son chasteau de Saint Germain en Laye, suivant le marché de ce fait par ledit commissaire et passé avec eux pour et au nom du Roy cy devant rendu et qui luy est apparu et appert par certiffication de Charles Villart maistre maçon de Monseigneur le Connestable, Guillaume Challou et Jean Chapponet, maistres maçons à Paris, signée de leurs mains et de maistre Pierre Deshostels, notaire et secrétaire dudit Seigneur, et par luy commis au contrerolle desdits bastimens et édiffices le 29ᵉ de janvier 1548, contenant par le menu la déclaration desdites couvertures de pierre de taille de liais faittes audit chasteau de Saint Germain en Laye, qui ont esté veus et visitez par lesdits maistres maçons en la présence dudit Deshostels, contrerolleur, de l'ordonnance de maistre Philbert de Lorme, abbé d'Ivry, conseiller,

ausmonier ordinaire et architecte du Roy, et à présent commissaire par Luy ordonné et député sur le fait de ses bastimens et édiffices, lesquelles couvertures de Nostre Dame des Champs lès Paris, lesquelles ont esté trouvez bien et deuement faits.

Ausdits Guillain et Jean Langeries, la somme de 4,081 liv., à eux ordonnée par maistre Philbert de Lorme, abbé d'Ivry, de Saint Berthelemy le Noyon et de Geveton, et commissaire susdit pour ouvrages de maçonnerie par eux faits audit chasteau de Saint Germain.

Charpenterie.

A Nicolas Nicolle, maistre charpentier, et Jean le Peuple, aussy charpentier, la somme de 1,784 liv. 15 s., à eux ordonnée par ledit de Lorme pour tous les ouvrages de charpenterie qu'ils doibvent faire au pont levis de Saint Germain en Laye et plusieurs autres cloisons suivant le marché qui en a esté fait par ledit commissaire avec eux pour et au nom du Roy.

Couvertures.

A Jean et Louis Cordier et Nicolas Plançon, couvreurs, la somme de 398 liv. 14 s., à eux ordonnée par ledit de Lorme, abbé d'Ivry, pour tous les ouvrages de couverture par eux faits audit Saint Germain, suivant le marché de ce fait.

Serrurerie.

A Anthoine Morisseau et Mathurin Bon, maistres serruriers, la somme de 1,570 liv. 5 s., à eux ordonnée par le sieur de Neufville, chevalier, seigneur de Villeroy, pour tous les ouvrages de serrurerie par eux faits audit Saint Germain en Laye.

Menuiserie.

A Michel Bourdin, Jacques Lardent et Francisque Seibec, dit de Carpy, maistres menuisiers, la somme de 2,347 liv. 7 s., à eux ordonnée par ledit de Neufville, pour tous les ouvrages de menuiserie par eux faits audit Saint Germain en Laye, suivant le marché de ce fait avec ledit de Neufville.

Vitrerie.

A Nicolas du Bois et Jean de la Hamée, maistres vitriers, la somme de 562 liv. 9 s. 11 d., à eux ordonnée par ledit sieur de Neufville, pour tous les ouvrages de verrie par eux faits audit Saint Germain en Laye.

Ouvrages de pavé.

A Denis Pasquier, paveur, la somme de 3,400 liv., à luy ordonnée par ledit de Neufville pour tous les ouvrages de pavé par luy faits audit Saint Germain en Laye.

Tuyaux de fontaine.

A Pierre de Mestre, fontainier, demeurant à Rouen, la somme de 1,187 liv. 2 s. 6 d., à luy ordonnée par ledit de Neufville, pour tous les tuyaux et austres ustancilles par luy faits et fournis pour servir ausdites fontaines de Saint Germain.

Ouvrages de natte.

A Jean Douart, Jean Thouroude et Denis Petit, nattiers, la somme de 291 liv. 1 s. 11 d., à eux ordonnée par ledit seigneur de Neufville, et Philbert Babou, seigneur de la Bour-

daizière, pour tous les ouvrages de nattes par eux faits audit Saint Germain.

A Abraham Crossu, nattier, la somme de 901 liv. 12 s., à luy ordonnée par maistre Philbert de Lorme, abbé d'Ivry et de Geveton, pour ouvrages de natte par luy faits audit Saint Germain.

Parties extraordinaires.

La somme de 946 liv. 9 s.

Gages, sallaires et taxations.

A maistre Pierre Petit, commis par le Roy à Saint Germain en Laye, pour avoir l'œil et regard à faire bien travailler les maçons et autres ouvriers besongnans ausdits bastimens, la somme de 100 liv. pour trois mois qui est à raison de 400 liv. par an pour ses gages et entretenemens.

A maistre Nicolas Picart, la somme de 3,500 liv., pour ses gages d'avoir tenu le compte et fait le payement de ses bastimens durant le temps de ce compte.

Somme totale de la despence de ce compte,
22,015 liv. 16 s. 5 d.

Bastimens du Roy pour l'année commancée le 1ᵉʳ janvier 1554 et finie le dernier décembre 1555.

Transcript de la coppie des lettres de commission de maistre Nicolas Picart, notaire et secrétaire du Roy, et par Luy commis à tenir le compte et faire le payement des frais de ses édiffices et bastimens, par lesquelles ledit Seigneur l'a remis et continué en ladite charge tout ainsy qu'il estoit auparavant que maistre Pierre le Gay, conseiller dudit Seigneur et l'un

des trésoriers de l'extraordinaire de la guerre, feust pourveu d'icelle commission.

HENRY, par la grace de Dieu, Roy de France, à nostre amé et féal conseiller et trésorier de nostre espargne présent ou advenir salut et dilection. Comme pour tenir le compte et faire le payement des frais de nos bastimens et édiffices de Fontainebleau, Boullongne lès Paris, Villiers Costerets, Saint Germain en Laye et la Muette en la forest dudit Saint Germain, nostre amé et féal notaire et secrétaire maistre Nicolas Picart ayt esté commis et député par feu nostre très honoré Seigneur et Père, que Dieu absolve, et par nous continué et confirmé en icelle commission à nostre advènement à la couronne, ce néantmoins dès le mois de septembre 1550, pour n'avoir peu compter par ledit Picart du fait de ladite charge pour aucunes années précédentes, nous avons commis et député nostre amé et féal conseiller et l'un des trésoriers extraordinaires de nos guerres, maistre Pierre le Gay, pour icelle commission tenir et exercer seullement jusque à ce que ledit Picart eust rendu bon compte du fait de sadite charge et administration de laquelle il s'est bien fidellement et soigneusement acquité, que du fait et entremise d'icelle, il a depuis et dès le 22° de novembre 1552 rendu compte en nostre chambre des comptes à Paris, satiffait au débet et reliqua d'icelluy, fait lever et oster toutes les souffrances, charges de quittances et parties indécises demeurées sur tous sesdits comptes et par ce moyen entièrement satisfait à ce dont il estoit tenu, ainsy que de tout ledit Picart nous a deuement fait apparoir en nostre conseil privé par l'extrait fait en la chambre de nos comptes des estats finaux de tous les comptes par luy rendus pour le fait de nosdits bastimens, au moyen de quoy et suivant la charge à laquelle nous avions pourveu icelluy le Gay, nous auroit requis

ledit Picart luy vouloir remettre et pourvoir d'icelle commis-mission, tout ainsy qu'il estoit auparavant que ledit Gay en feust pourveu, pour ces causes confians de plus en plus de la personne dudit Picart, de ses sens, suffissance, preudhomme, diligence, longue expérience et pour le fidel et louable devoir à nostre contentement qu'il a fait à l'exercice d'icelle commission, par l'espace de 22 ans entiers, icelluy avons remis et remettons en ladite charge et commission et en tant que besoin seroit, l'avons de nouvel commis, ordonné et député, commettons, ordonnons et députons par ces patentes à tenir le compte et faire les payemens de nos édiffices et bastimens desdits Fontainebleau, Boullongne lès Paris, Saint Germain en Laye, Villiers Costerest et de la Muette en la forest dudit Saint Germain par les ordonnances et mandemens de maistre Philbert de Lorme, abbé d'Ivry, de Saint Berthelemy les Noion, et commissaire par nous ordonné sur le fait de nosdits bastimens et par le contrerolle de nostre amé et féal notaire et secrétaire maistre Pierre Deshostels, pour ce à ladite charge et commission avoir, tenir et doresnavant exercer par ledit Picart au lieu et place dudit le Gay, et ce tant qu'il nous plaira, à tels et semblables honneurs, authoritez, prééminences, libertez, droits, proffits, esmolumens qui y appartiennent et aux gages et sallaires accoustumez qui luy ont esté par feu nostre très honoré Seigneur et Père, ordonnez et qu'il a cy devant pris et retenus par ses mains, chacun an, durant le temps qu'il a exercé ladite charge et commission, et outre aux taxations et bienfaits qui luy seront par nous ou par nos amez et féaulx les gens de nos comptes à Paris taxez et ordonnez, ausquels nous avons derechef donné et donnons plain pouvoir et authorité par cesdites présentes et tout ainsy qu'il est plus à plain contenu et déclaré ès lettres de pouvoir et commission, provision, acquits et mandemens sur ce expédiez du vivant de feu nostredit Seigneur et Père, ensemble ès let-

tres de continuation et confirmation par nous faitte audit Picart d'icelle charge et commission qu'il a rapporté sur sesdits comptes et en la propre forme et manière qu'il l'a tenu et icelle exercée, auparavant que ledit le Gay en feust par nous pourveu, et pour ce nous mandons par ces mesmes présentes que vous ayez à bailler et délivrer audit Picart toutes et chacunes les sommes de deniers qui seront par nous cy après ordonnez pour le payement des frais de nosdits bastimens, à commencer au premier jour de janvier prochain venant selon les acquits et mandemens qui vous en seront par nous à cette fin expédiez, sans prendre et recevoir dudit Picart autre nouvel serment que ceux qu'il a cy devant faits pour ladite charge et par rapportant cesdites présentes signées de nostre main ou vidimus d'icelles deuement collationné à l'original, ensemble les ordonnances, acquits et mandemens dudit maistre Philbert de Lorme par le contrerolle dudit Deshostels comme dit est que nous avons dès à présent comme pour lors vallidez et authorisez, vallidons et authorisons par cesdites patentes nous voullons toutes les parties et sommes de deniers qui auront estées payées par ledit Picart à la cause dessusdite, ensemble sesdits gages et taxations estre passez et allouez en la despence de ses comptes, par nos amez et féaulx lesdits gens de nos comptes, ausquels nous mandons ainsy le faire sans aucune difficulté et sans ce qu'il soit besoin avoir et obtenir de nous autres lettres, acquits, provision ou mandement plus spécial, tant pour le fait de ladite charge et commission que pour lesdits gages et taxations, payemens et deppendances que ceux expédiez du vivant de nostre feu Seigneur et Père, de nous et cesdites présentes que nous avons par icelles agréables vallidées et authorisées, et de ce relevé et exempté, relevons et exemptons ledit Picart et de quelsconques autres restrinctions et mandemens à ce contraires, car tel est nostre plaisir. Donné à Paris, le 22e de novembre 1554, et de nostre règne le 8e.

Ainsy signé : Henry. Et par le Roy, en son conseil : Hurault ; et scellée sur simple queue de cire jaulne.

Autre coppie. André Blondet, conseiller du Roy et trésorier de son espargne, veues par nous les lettres patentes dudit Seigneur données à Paris le 22ᵉ de novembre dernier passé, ausquelles ces présentes sont attachées soubs nostre signet, par lesquelles et pour les causes contenues en icelles, ledit Seigneur a remis et continué maistre Nicolas Picart, son notaire et secrétaire, en la charge et commission de ses édiffices et bastimens, et, en tant que besoin seroit, l'a de nouvel commis et député à tenir le compte et faire le payement des frais de ses bastimens de Fontainebleau, Boullongne lès Paris, Villiers Costerest et Saint Germain en Laye, et la Muette en la forest dudit Saint Germain, par les ordonnances et mandemens de maistre Philbert de Lorme, abbé d'Ivry, de Saint Berthelemy lès Noyon, et commissaire ordonné par ledit Seigneur sur le fait de sesdits bastimens par le contrerolle de maistre Pierre Deshostels, aussy notaire et secrétaire dudit Seigneur, pour icelle charge et commission avoir, tenir et doresnavant exercer par ledit Picart, au lieu et place de maistre Pierre le Gay, conseiller dudit Seigneur et l'un des trésoriers de l'extraordinaire de ses guerres, à commancer du premier jour de janvier prochainement venant, aux honneurs, authoritez, franchises, libertez, droits, proffits, esmolumens, gages et sallaires accoustumez et qui y appartiennent, et outre aux taxations et bienfaits qui luy seroient pour ce taxez et ordonnez par les gens des comptes dudit Seigneur à Paris, tout ainsy en la propre forme et manière que ledit Picart l'a cy devant tenue et exercée auparavant que ledit le Gay en feust pourveu. Nous, après qu'il nous est apparu, par la lecture desdites lettres, ledit Seigneur nous avoir mandé ne pren-

dre et recevoir aucun serment dudit Picart, consentons en tant que nous est l'entherinement et accomplissement desdites lettres patentes selon leur forme et teneur, et tout ainsy que le Roy nostre dit Seigneur le veult et mande par icelles; donné sous nostre signet le 13ᵉ de décembre 1554. *Ainsy signé :* Blondet. Et au dessous est escript : Collation des présens vidimus a esté faitte à leurs originaux par moy, notaire et secrétaire du Roy, le 7ᵉ d'aoust 1555. *Signé :* Gaudart.

Autre transcript de la coppie des lettres d'office de maistre Bertrand Picart, par lesquelles le Roy l'a pourveu de l'estat et office de trésorier de ses bastimens, ensemble de l'institution faitte par le trésorier de l'espargne.

HENRY, par la grace de Dieu, Roy de France, à tous ceux qui ces présentes lettres verront, salut. Comme par nos lettres de Chartres de ce présent mois de janvier, nous ayons créé et érigé en chef et tiltre d'office la charge et commission du payement de nos édiffices et bastimens de Fontainebleau, Boullongne lès Paris, Saint Germain en Laye, Villiers Costerests, la Muette et autres nos bastimens estans près et à l'entour de nostre ville de Paris, jusque à 20 lieues à la ronde, que tient à présent nostre amé et féal notaire et secrétaire maistre Nicolas Picart en chef et tiltre d'office formé sous le nom et tiltre de trésorier de nosdits bastimens sans que on en puysse cy après prétendre n'estre que simple commission annuelle et révocable à volonté, duquel office ledit Picart nous a très humblement supplié pourveoir maistre Bertrand Picart par la résignation qu'il en a faitte en sa faveur, sous nostre bon plaisir sçavoir faisons que nous ayans regard et considération aux bons et agréables services que ledit maistre Nicolas Picart a cy devant faits à feu nostre très honoré Seigneur et Père le

Roy dernier décedé, que Dieu absolve, et à nous depuis nostre advènement à la couronne, tant en ladite charge de trésorier de ses bastimens que en autres louables manières ; inclinans par ce libérallement à la requeste dudit Picart, et pour le bon et louable rapport qui fait nous a esté dudit maistre Bertrand Picart, son nepveu, à icelluy pour ces causes et autres à ce nous mouvans, avons donné et octroyé, donnons et octroyons par ces présentes ledit office de trésorier de nosdits bastimens de Fontainebleau, Boullongne lès Paris, Saint Germain en Laye, la Muette en la forest dudit Saint Germain, Villiers Costerets et autres nos bastimens estans près et à l'entour de nostre ville de Paris jusque à 20 lieues à la ronde, vaccant par la pure et simple résignation que ledit maistre Nicolas Picart, son oncle, en a faitte entre nos mains, par son procureur suffisamment fondé de lettres de procuration quand à ce, au proffit de sondit nepveu pour icelluy office avoir et tenir et doresnavant exercer par ledit maistre Bertrand Picart aux honneurs, authoritez, prérogatives, prééminences, franchises, libertez, priviléges, gages, taxations, droits, proffits, revenus et esmolumens y appartenans, et comme il est plus amplement porté par ladite exécution de ladite commission en tiltre d'office, tant qu'il nous plaira, et ce à commancer du premier jour de cedit présent mois de janvier, si donnons en mandement à nostre amé et féal conseiller et trésorier de de nostre espargne, que dudit maistre Bertrand Picart pris et receu le serment en tel cas requis et accoustumé, il le fasse mettre et instituer, mette et institue de par nous en possession et saisine dudit office et d'icelluy, ensemble des honneurs, authoritez, prérogatives, prééminences, franchises, libertez, priviléges, gages, taxations, droits, proffits, revenus et esmolumens dessusdits, face, souffre et laisse ledit Bertrand Picart jouir et user plainement et paisiblement et à luy obéir et entendre de tous ceux et ainsy qu'il appartiendra ès choses

touchans et concernans ledit office, luy mandons en oultre que lesdits gages et taxations il souffre et permette audit Picart prendre et retenir par ses mains des deniers de ses assignations tout ainsy avoir accoustumé faire sondit oncle et par rapportant par ledit Picart ces patentes ou vidimus d'icelles faits sous scel royal pour une fois seulement, nous voulons iceux gages et taxations estre passez et allouez en ses comptes et rabatus de sa recepte par nos amez et féaulx les gens de nos comptes à Paris ausquels nous mandons ainsy le faire sans difficulté, car tel est nostre plaisir, en tesmoin de ce nous avons fait mettre nostre scel à cesdites présentes. Donné à Blois, le 11ᵉ de janvier 1555, et de nostre règne le 9ᵉ. *Ainsy signé :* sur le reply, par le Roy, le seigneur de Saint André, comte de Fronssac et mareschal de France, présent de l'Aubespine et scellées sur double queue de cire jaulne. Raoul Moreau, conseiller du Roy et trésorier de son espargne, veues par nous les lettres patentes dudit Seigneur données à Blois 11ᵉ de janvier, dernier passé, ausquelles ces présentes sont attachées sous nostre signet, par lesquelles et pour les causes y contenues Icelluy Seigneur a donné et octroyé à maistre Bertrand Picart l'office de trésorier de ses édiffices et bastimens de Fontainebleau, Boullongne lès Paris, Villiers Costerets, Saint Germain en Laye, la Muette et autres bastimens estans près et à l'entour de ladite ville de Paris jusqu'à vingt lieues à la ronde, naguerre par Icelluy Sieur créé et érigé en chef et tiltre d'office formé ainsy qu'il nous est apparu sur ce fait par ledit Seigneur audit mois de janvier dernier, vaccant lors par la pure et simple résignation que maistre Nicolas Picart, notaire et secrétaire dudit Seigneur en a faittes en ses mains au profit dudit Bertrand Picart, son nepveu, pour icelluy office avoir et tenir et doresnavant exercer aux honneurs, authoritez, prérogatives, prééminences, franchises, libertez, priviléges, gages, droits, taxations, profits, revenus et esmo-

lumens accoustumez et qui y appartiennent, audit office à commencer du premier jour d'icelluy mois de janvier dernier, ainsy qu'il est plus amplement porté par ledit édit de la création dudit office et lettres patentes susdites. Nous, après que dudit maistre Bertrand le Picart avons pris et receu le serment en tel cas requis et accoustumé, icelluy avons mis et institué, mettons et instituons en possession et saisine dudit office pour en jouir aux honneurs, authoritez, prérogatives, prééminences, franchises, libertez, priviléges, gages, taxations, droits, proffits et esmolumens dessusdits, lesquels gages et taxations ledit Picart prendra et retiendra par ses mains, tout ainsy que avoit accoustumé faire ledit maistre Nicolas Picart, son oncle, ainsy qu'il est plus amplement contenu et déclaré ès dites lettres d'édit, lettres patentes et que le Roy, nostre dit Seigneur, le veult et mande par icelles. Donné sous nostre signet, le 7 febvrier 1555. *Signé :* MOREAU.

Compte dernier de maistre Nicolas Picart, notaire et secrétaire du Roy, durant une année entière commancée le premier de janvier 1554, finie le dernier de décembre 1555.

Recepte.

De maistre Jean de Baillon, conseiller du Roy et trésorier de son espargne, la somme de 30,160 liv.

De maistre Raoul Moreau, aussy conseiller du Roy, la somme de 6,000 liv.

Somme totale de la recepte de ce compte,
36,160 liv.

DESPENCE DE CE COMPTE.

Fontainebleau.

Maçonnerie.

A Pierre Girard, dit Castoret, maistre maçon, la somme de 3,800 liv., à luy ordonnée par maistre Philbert de Lorme, abbé d'Ivry, conseiller, ausmonier ordinaire du Roy et commissaire sur le fait de ses bastimens, pour ouvrages de maçonnerie par luy faits audit chasteau de Fontainebleau.

Charpenterie.

A Thibault Cheron, Jean le Peuple et Guillaume Vaillant, charpentiers, la somme de 939 liv., pour les ouvrages de charpenterie par eux faits audit Fontainebleau.

Couverture.

A Jean Lescuyer, maistre couvreur, et Macé le Sage, aussy couvreur, la somme de 590 liv., pour ouvrages de couverture par eux faits audit Fontainebleau.

Menuiserie.

A Francisque Seibec, Gilles Bauge et Riolle Richault, la somme de 2,350 liv., pour ouvrages de menuiserie par eux faits audit Fontainebleau.

Serrurerie.

A Mathurin Bon, maistre serrurier, la somme de 600 liv.,

pour ouvrages de serrurerie par luy faits audit Fontainebleau.

Vitrerie.

A Nicolas Beauvain, vitrier, la somme de 150 liv., pour ouvrages de verrerie qu'il a faits audit Fontainebleau.

Parties extraordinaires.

La somme de 1,111 liv. 13 s.

Somme de la despence faitte à Fontainebleau, 9,540 liv. 13 s.

Autres parties payées pour le bastiment de Boullongne.

Maçonnerie.

A Jean François, maistre maçon, la somme de 50 liv., pour les ouvrages de maçonnerie par luy faits au chasteau de Boullongne.

Plomberie.

A Jean le Vavasseur, maistre plombier, la somme de 300 liv., pour ouvrages de plomberie par lui faits audit chasteau.

Serrurerie.

A Guillaume Herard, serrurier, la somme de 85 liv. 11 s., pour ouvrages de serrurerie par luy faits audit chasteau.

Somme de la despence faitte au chasteau de Boullongne, 535 liv. 11 s.

Autres parties payées pour le bastiment de Villiers Costerets.

Maçonnerie.

A Robert Vaultier et Gilles Agasse, maistres maçons, la somme de 2,300 liv. 12 s. 6 d., pour ouvrages de maçonnerie par eux faits à Villiers Costerets.

Charpenterie.

A Adam Pruche, maistre charpentier, la somme de 23 liv., pour ouvrages de charpenterie par luy faits audit Costerets.

Couverture.

A Jean le Breton, couvreur, la somme de 108 liv. 3 s. 6 d., pour ouvrages de couverture par luy faits audit Costerets.

Menuiserie.

A Clement Gosset, menuisier, la somme de 87 liv. 16 s. 6 d., pour ouvrages de menuiserie qu'il a faits audit Villiers Costerets.

Vitrerie.

A Nicolas Beauvain, vitrier, la somme de 73 liv. 12 s. 4 d., pour ouvrages de verrerie par luy faits audit chasteau de Costerets.

Parties extraordinaires.

La somme de 482 liv. 3 s.

Somme de la despence faitte à Villiers Costerets,
2,878 liv. 7 s. 10 d.

SAINT GERMAIN EN LAYE.

Maçonnerie.

A Nicolas Planson, maistre maçon, la somme de 1,360 liv., pour ouvrages de maçonnerie qu'il a faits audit Saint Germain.

Charpenterie.

A Jean le Peuple, charpentier, la somme de 100 liv., pour ouvrages de charpenterie qu'il a faits audit Saint Germain en Laye.

Couverture.

A Jean le Breton, couvreur, la somme de 30 liv., pour ouvrages de couverture qu'il a faits audit Saint Germain.

Menuiserie.

A Jean Moussigot et Laurens Constant, maistres menuisiers, la somme de 80 liv., pour ouvrages de menuiserie par eux faits audit Saint Germain en Laye.

Serrurerie.

A Mathurin Bon, maistre serrurier, la somme de 278 liv. 9 s. 8 d., pour ouvrages de serrurerie qu'il a faits audit Saint Germain en Laye.

Vitrerie.

A Nicolas Beauvain, vitrier, la somme de 60 liv., pour ouvrages de verrerie par luy faits audit Saint Germain.

A Estienne Guignebeuf, nattier, la somme de 15 liv., pour ouvrages de nattes par luy faits audit Saint Germain.

Somme de la despence audit Saint Germain, 1,923 liv. 9 s. 8 d.

AUTRE DESPENCE POUR LE BASTIMENT DE LA MUETTE.

Maçonnerie.

A Nicolas Potier et Jean Jamet, maistres maçons, la somme de 1,300 liv., pour les ouvrages de maçonnerie par eux faits au parachèvement du chasteau de la Muette.

Gages et taxations du présent comptable.

A maistre Nicolas Picart, la somme de 1,200 liv., pour ses gages durant l'année de ce compte.

Audit Picart, la somme de 2,391 liv. 14 s. 6 d., pour son remboursement de semblable somme qui luy estoit redevable pour la fin et closture des derniers comptes par luy rendus.

Despence commune.

La somme de 664 liv. 7 s.

Somme totale de la despence de ce compte,
36,124 liv. 8 s. 1 d.

Et la recepte,
36,160 liv.

Compte du bastiment du Louvre depuis le 13 febvrier 1555 jusques au 23 mars 1556.

Transcript du pouvoir du sieur de Claigny, pour ordonner du fait des bastimens et édiffices du chasteau du Louvre.

A tous ceux qui ces présentes lettres verront, Anthoine Duprat, chevalier, baron de Thiers et de Viteaux, seigneur de Nantoullet et de Précy, conseiller du Roy nostre Sire, gentilhomme ordinaire de sa chambre et garde de la prévosté de Paris, salut. Sçavoir faisons que l'an de grace 1556, le 9° jour d'apvril, après Pasques, par Philippe Boisselet et Germain le Charron, notaire du Roy nostre Sire au Chastellet de Paris, furent veues, leues, unes lettres dudit Sieur escriptes en parchemin, données à Fontainebleau, saines et et entières en seing, scel et escripture desquelles la teneur ensuit :

FRANÇOIS, par la grace de Dieu, Roy de France, à nostre cher et bien amé Pierre Lescot, seigneur de Claigny, salut et dilection. Parce que nous avons délibéré de faire bastir et construire en nostre chastel du Louvre et autres lieux et endroits de nostre ville de Paris, aucunes édiffices, mesmes audit

chastellet du Louvre un grand corps d'hostel au lieu où est de présent la grande salle dont nous avons fait faire les desseins et ordonnances par vous, duquel nous avons advisé d'en bailler la totale charge, conduicte et superintendance, à cette cause soit besoin vous faire expédier vos lettres de pouvoir en tel cas requises. Pour ces causes, confians à plain de vostre personne et de vos sens, suffissance, loyauté, preudhomme, et bonne expérience au fait d'architecture et grande diligence, et aussy que vous avons amplement déclaré nostre vouloir et intention sur le fait desdits bastimens, au moyen de quoy sçaurez, autant bien que nul autre, conduire et vous acquiter de ladite charge à nostre grez et contentement, vous avons commis et députté, commettons et députtons, et vous avons donné et donnons plain puissance, authorité, charge et mandement espécial par ces patentes de ordonner du fait desdits bastimens et édiffices que avons ordonné estre faits en nostre chastel du Louvre, et autres que pourront faire construire cy après en nostre ville de Paris, en faire construire et arrester les pris et marchez avec les maistres maçons, charpentiers, tailleurs, menuisiers, victriers, et tous autres artisans et gens de mestiers que requis en sera, pour les ouvrages qu'il y conviendra faire, iceux contraindre de faire leur devoir, et à nous servir de leur mestier, selon ce que aurez convenu avec eux, esquels y seront obligez, aussy de ordonner tant des frais desdits bastimens, voictures nécessaires à iceux que de tous autres frais licites et convenables pour le fait et nécessité d'iceux meublemens, ornemens et décorations qui y seront décentes et requises, iceux frais faire payer aux personnes à mesure qu'ils ont gaigné et desservy par celuy ou ceux qui sont ou y seront par nous commis à faire les payemens desdits édiffices et générallement de faire et faire conduire, ordonner et pourvoir au fait desdits bastimens et édiffices, leurs circonstances et dépendences, ensemble desdits frais nécessaires à iceux, tout

ainsy que verrez estre à faire et que nous mesmes ferions et pourions si faire y estions en personne; jaçoit ce que le cas requist mandement plus espécial, lesquels pris et marchez qui seront par vous faits et arrestez pour l'effet que dessus, ensemble les payemens qui en vertu de vosdites ordonnances seront faits, nous avons dès à présent comme pour lors vallidez et authorisez, vallidons et authorisons, et déclarons avoir pour agréable, et voulons lesdits payemens et frais estre passez et allouez ès comptes et rabatus de la recepte et assignations d'icelluy ou ceux qui les auront payez, par nos amez et féaulx les gens de nos comptes, et partout ailleurs où il appartiendra, leur mandant ainsy le faire sans aucune difficulté, en rapportant sur lesdits comptes le vidimus fait sous scel royal de cesdites présentes que nous avons pour ce signées de nostre main, iceux pris et marchez, vosdites ordonnances, les roolles et cahiers desdits frais signés et arrestez de vous respectivement où besoin sera, avec les quittances des parties où elles escheront sur ce suffissantes seulement, car tel est nostre plaisir; mandons et commandons à tous nos justiciers, officiers et subjets que à vous en ce faisant obéissent et entendent diligemment, prestent et donnent conseil, confort, ayde et prisons si mestier est requis en sont. Donné à Fontainebleau, le 2ᵉ jour d'aoust, l'an de grace 1546, et de nostre règne le 32ᵉ. *Ainsy signé* : FRANÇOIS. Par le Roy : BAYARD, et scellé à simple queue de cire jaulne. En tesmoin de ce, nous à la rellation desdits notaires, avons fait mettre le scel de ladite prévosté de Paris à ces présentes lettres de vidimus, collationnées à l'original de sesdites lettres, ledit an et jour dessus premiers dits : *Signé* : BOISSELET et LE CHARON.

Autre transcript des lettres patentes du Roy nostre Sire, données à Bloys, le 17ᵉ febvrier 1550, portans autre pouvoir

et confirmation du seigneur de Claigny, pour ordonner du fait des bastimens et édiffices du chasteau du Louvre, dont la teneur en suit :

A tous ceux qui ces présentes lettres verront Anthoine Duprat, chevalier, salut. Sçavoir faisons que, l'an de grace 1556, le 9ᵉ d'avril, après Pasques, Philippe Boisselet et Germain le Charron, notaires au Chastellet de Paris, nous ont rapporté, certiffié et tesmoigné pour vérité avoir veu et tenu deux lettres en parchemin, desquelles les teneurs subsécutivement en suivent :

HENRY, par la grace de Dieu, Roy de France, à nostre amé et féal conseiller et trésorier de nostre espargne, maistre André Blondet, salut et dilection, sçavoir faisons que nous, considérans les grandes peines, travaux et despences qu'il a convenu et convient à nostre amé et féal maistre Pierre Lescot, seigneur de Claigny, supporter en la charge et commission que le feu Roy, nostre très honoré seigneur et père que Dieu absolve, luy donna, certain temps avant son trespas, de la superintendance, advis et ordonnances du bastiment commancé en nostre chastel du Louvre à Paris, de nostredit Seigneur et Père, laquelle charge nous luy avons, depuis nostre advènement à la couronne, continuée et confirmée, désirans icelluy bastiment estre du tout parachevé, pour laquelle charge et commission il n'a eu jusqu'à présent, tant de feu nostre Seigneur et Père que de nous, aucun estat, gages ou bienfaits, à icelluy maistre Pierre Lescot, pour ses causes et autres à ce nous mouvans, avons ordonné et ordonnons par ces patentes signées de nostre main, la somme de 100 liv. par chacun moys pour son estat et entretenement, et pour luy ayder à supporter lesdites despences qu'il fait et peut faire à cause de

sadite charge et commission et superintendance de nosdits bastimens à les avoir et prendre, par ses simples quittances, sur les assignations par nous ordonnées et que nous ordonnerons cy après pour les despences dudit bastiment, par les mains du payeur et commis à tenir le compte desdites despences présentes et advenir, et ce, à commancer du premier jour de janvier dernier passé, et continuer doresnavant à l'advenir, sans que luy besoin ou obtenir chacun an de nous autres lettres de mandement ou acquict que cesdites présentes, par lesquelles vous mandons que par ledit payeur ou commis au payement desdits frais et despences vous faittes, souffrez et consentez, bailler et délivrer comptant audit Lescot, ladite somme de 100 liv. par nous à commancer et continuer comme dessus est dit, laquelle en rapportant cesdites ou vidimus d'icelles, fait sous le scel royal, pour une fois avec lesdites quittances d'icelluy Lescot, sur ce suffissante seulement. Nous voulons ou ce que baillez et payez en aura esté par lesdits commis estre passé et alloué en leurs comptes et rabatu de leurs receptes par nos amez et féaulx, les gens de nos comptes, ausquelles, par ces mesmes présentes, mandons ainsy de faire sans aucune difficulté, car tel est nostre plaisir, nonobstant quelquonques ordonnances, mandemens ou deffences à ce contraires. Donné à Bloys, le 7ᵉ febvrier, l'an de grace 1550, et de nostre règne le 4ᵉ. *Ainsi signé :* HENRY, et scellée sur simple queue de cire jaulne. André Blondet, conseiller du Roy et trésorier de son espargne, veues par nous les lettres patentes dudit Seigneur, données à Bloys, le 17ᵉ jour de ce présent mois, ausquelles ces présentes sont attachées soubs nostre signet, par lesquelles et pour les causes y contenues icelluy Seigneur a ordonné à maistre Lescot, seigneur de Claigny, la somme de 100 liv. par chacun mois pour son estat et entretenement et pour lui ayder à supporter les despences qu'il fait et peut faire, à cause de sa charge, commission et superin-

tendance que ledit Seigneur luy a donné sur son bastiment du Louvre à Paris, à icelle somme avoir et prendre sur des simples quittances, sur les assignations qui ont esté et seront cy après, par Icelluy Seigneur, ordonnées pour les despences dudit bastiment par les mains du payeur et commis à tenir le compte desdites despences présent et advenir, et ce, à commancer du premier jour de janvier dernier passé, et continuer doresnavant à l'advenir, sans qu'il soit besoin en avoir ne obtenir dudit Seigneur, chacun an, autre mandement ou acquit que lesdites lettres, desquelles en tant que à vous est consentans l'entérinement et accomplissement selon leur forme et teneur, et tout ainsi que le Roy, nostredit Seigneur, le veult et mande par icelles. Donné sous nostre signet, le 18ᵉ jour de febvrier, l'an 1550. *Ainsy signé* : Blondet. En tesmoin de ce, nous à la relation desdits notaires avons fait mettre le scel de ladite prévosté de Paris à ce présent transcript en vidimus, qui collationné a esté de mot à mot. Ce fut fait ledit an et jour dessus premiers dits. *Ainsy signé* : Boisselet et le Charron.

A tous ceux qui ces présentes lettres verront Anthoine Duprat, chevalier, barron de Thiers, etc., salut. Sçavoir faisons que l'an de grace 1556, le 9ᵉ d'avril après Pasques, avons veu et teneu, unes lettres du Roy nostre Sire, desquelles la teneur en suit :

HENRY, par la grace de Dieu, Roy de France, à nostre cher et bien amé Pierre Lescot, seigneur de Claigny, salut et dilection. Comme le feu Roy nostre très honoré Seigneur et père que Dieu absolve, vous eust, par ces lettres patentes y attachées sous le contre scel de nostre chancellerie, commis et députté pour ordonner du fait des bastimens et édiffices qu'il avoit commancé de faire faire en nostre chastel du Louvre à

Paris, en faire et arrester les pris et marchez, semblablement ordonner des frais et voictures nécessaires à iceux frais, faire payer aux personnes, et ainsi qu'ils l'auront gaigné et desservy, et génerallement de faire et ordonner en cet endroit tout ce que verrez estre requis et nécessaire, et comme il l'eust fait ou peu faire luy mesme, à la charge et commission pour le désir et voulloir que nous avons à faire parachever le logis qui est encommancé audit chastel du Louvre, nous, ayans advisé de vous continuer, sachant que nous n'y pourions commettre personnage de meilleure expérience ne qui sceust mieux conduire cet œuvre selon le dessin et devis qui en a esté fait du vivant de nostre dit feu Seigneur et père; pour ces causes et pour la bonne confiance que nous avons de vostre personne et de vos sens, suffissance, loyauté, preudhomme et bonne diligence, vous avons, en vous continuant ladite charge et commission, commis et députté, commettons et députtons par ces présentes pour parachever les bastimens, édiffices commancez audit chastel du Louvre, seullement, voullons et nous plaist qu'en ce faisant, vous puissiez faire et arrester avec les maçons, charpentiers, menuisiers, et tous autres artisans, les pris et marchez pour ce requis et nécessaires, et que les payemens qui par vos ordonnances en seront faits, lesquels nous avons de nouvel, en tant que besoin seroit, vallidez et authorisez, vallidons et authorisons, soyent passez et allouez ès comptes, et rabatus de la recepte et assignation d'icelluy qui est ou qui pourra estre cy après commis à ce faire, par nos amez et féaulx, les gens de nos comptes, ausquels mandons ainsi de faire sans difficulté, en rapportant sur cesdits comptes le vidimus de cesdites présentes que nous avons pour ce signées de nostre main, lesdits pris et marchez, vosdites ordonnances et les roolles et cahiers desdits frais signez et arrestez où besoin sera, avec les quittances des parties où elles escheront sur ce suffisantes seulement, car tel est nostre bon plaisir de ce faire,

vous avons donné et donnons plain pouvoir et authorité commission et mandement espécial, mandons et commandons à tous nos justiciers, officiers et subiets que à vous en ce faisant soit obey. Donné à Saint Germain en Laye, le 14ᵉ avril, l'an de grace 1547, après Pasques, et de nostre règne le premier. *Signé* : Henry; et au dessous : Par le Roy, le seigneur de Montmorrency, connestable de France, et autres présens. Clausé et scellé sur simple queue de cire jaulne. En tesmoin de ce, nous, à la rellation des notaires soubscripts, avons fait mettre le scel de ladite prévosté de Paris à ces présentes lettres de vidimus colationnées à l'original desdites lettres, les an et jour dessus premiers dits. *Ainsy signé* : Boisselet et le Charron.

A tous ceux qui ces présentes lettres verront ledit Anthoine Duprat, salut. Sçavoir faisons que l'an de grace 1556, le 9ᵉ d'avril, après Pasques, par Philippe Boisselet et Germain le Charron, notaires au Chastellet de Paris, fut veu, tenen et leu une lettre patente du Roy nostre Sire, saine et entière en sceing, scel et escriptures desquelles la teneur suit :

HENRY, par la grace de Dieu, Roy de France, à nostre cher et bien amé Pierre Lescot, seigneur de Claigny, salut et dilection. Comme dès le 2ᵉ du moys d'aoust, l'an 1546, feu nostre très honoré Seigneur et père, le Roy dernier décédé, que Dieu absolve, par ses lettres patentes y attachées, vous eust donné pouvoir, puissance et authorité, et charge d'ordonner sur le fait des bastimens et édiffices qu'il avoit voullu estre fait en nostre chastel du Louvre, en faire arrester et conclure les pris et marchez et ordonner des frais, et iceux faire payer par celluy ou ceux qui seroient par luy commis à faire lesdits payemens dudit office, ameublement, ornemens et décorations, ainsi qu'il est plus à plain contenu en sesdites lettres, suivant lequel

pouvoir, voulloir et ordonnance de nostre dit feu Seigneur et père, vous eussiez fait commancer dès son vivant lesdits bastimens qu'il entendoit estre faits en nostre chastel du Louvre, et depuis son trespas, suivant nostre voulloir, ordonnance, commandement et lettres patentes que vous aurions pour ce adressées dès le 14ᵉ avril 1547 après Pasques, y attachées, en auriez fait continuer l'ouvrage selon les desseins et devis faits par vous, entendus et commandez par feu nostre dit Seigneur et père et depuis par nous, en quoy vous avez fait tel et si bon devoir, que nous en avons bonne et juste occasion d'estre contens de vous, et néantmoins, ayans depuis trouvé que pour grande commodité et aisance dudit bastiment il estoit besoin de le parachever autrement et, pour cet effet, faire quelque démolition de ce qui estoit ja fait et encommancée, et ce, suivant un nouvel devis et dessein que vous en avez fait dresser par nos commandemens que voullons estre suivi, soit besoin, pour mieux exécuter ce que vous avons commandé et ordonné, vous faire expédier sur ce nos lettres de pouvoir, en continuant les autres y attachées: Sçavoir vous faisons, que nous confians à plain de vostre personne et de vos sens, suffissance, loyauté, preud'homme, grande expérience et diligence en continuant lesdits pouvoirs à vous données par nostre dit feu Sieur et Père, nous vous avons de rechef et de nouvel commis et députté, commettons et députtons, et vous avons donné et donnons plain pouvoir et puissance, authorité et mandement espécial de faire faire lesdites démolitions ès endroits que adviserez estre plus à propos, d'ordonner entièrement du fait desdits bastimens, circonstances et dépendances, jusque à l'entière perfection d'iceux, ainsi que verrez estre bon à faire, conclure et arrester les pris et marchez avec les maistres maçons, charpentiers, tailleurs, menuissiers, victriers et autres artisans et gens de mestier que verrez estre bons et utiles d'employer au fait desdits bastimens, aussy d'ordonner de

tous frais licites et convenables, tant desdits bastimens que ameublemens, ornemens et décorations d'iceux; iceux frais faire payer aux ouvriers et autres personnes à mesure qu'ils besongneront et aussy par advances, selon que verrez estre à faire, et plus nécessaire pour le bien de nostre service en vostre loyauté et conscience par celluy ou ceux qui sont et seront par nous commis et députtez à faire le payement desdits frais, et génerallement de faire faire et conduire et pourvoir au fait desdits bastimens et édiffices, leurs circonstances et dépendances, ensemble desdits frais nécessaires à iceux, tout ainsi que verrez estre à faire et que nous mesme ferions et pourrions faire si estions en personne, jaçois ce que le cas requiert mandement plus espécial, lesquels pris et marchez qui seront par vous faits et arrestez pour l'effet que dessus, ensemble les payemens qui en vertu de vos ordonnances seront faits, nous avons dès à présent comme pour lors vallidez et authorisez, vallidons et authorisons et déclarons avoir pour agréable, et voulons lesdits payemens et frais estre passez et allouez à ces comptes et rabatus de la recepte et assignation d'icelluy qui les auront payez, par nos amez et féaulx, les gens de nos comptes et partout ailleurs où il apartiendra, leur mandant ainsi le faire sans aucune difficulté, en rapportant sur leursdits comptes le vidimus fait soubs le scel royal de cesdites présentes que nous avons pour ce signées de nostre main, iceux pris et marchez, vos dites ordonnances, et les roolles et cahiers desdits frais signez et arrestez de vous respectivement où besoin sera, avec les quittances des parties où elles escheront, sur ce suffissantes seulement, car tel est nostre plaisir. Mandons et commandons à tous nos justiciers, officiers et subjets, que à vous en ce faisant obéissent et entendent diligemment, prestement, et donnent conseil, confort, ayde, et prisons si mestier est et requis en sont. Donné à Paris, le 10° juillet 1549, et de nostre règne le 3°. *Ainsi signé* : HENRY. Et

plus bas est escript : Par le Roy : Messieurs les cardinal de
Guise et duc d'Aumalle, le seigneur de Montmorency, connestable de France, et autres personnes. Signé, clausé et scellée
de cire jaulne du grand scel sur simple queue; en tesmoin
de ce, nous, à la rellation desdits notaires, avons fait mettre le
scel de laditte prévosté de Paris à ce présent vidimus, ou
transcript par eux, deuement collationnées à l'original desdites lettres patentes les an et jour dessus premiers dits.
Signé : Boisselet et le Charron.

Compte particulier de Jacques Michel, auquel le Roy nostre
Sire, par ses lettres patentes données à Bloys, le 13° jour de
febvrier, l'an 1555, vériffiez et enthérinées par Messieurs des
comptes et trésorier de France et de l'espargne, les 18 et
20° jours de mars en suivant audit an, et 13° jour de mai,
aussy en suivant 1556, a donné et octroyé l'office de trésorier,
clerc et payeur de ses œuvres et bastimens des ville, prévosté
et vicomté de Paris, chasteau du Louvre, les Tournelles, la
Bastide Saint Anthoine, palais, chambres des comptes généraux, de la justice, le trésor, maison de Nesle, petit et grand
Chastelets, bois de Vincennes, pons, chaussées, chemins pavez
et autres lieux deppandans du fait du domaine en ladite prévosté et viconté de Paris, que naguerre souloit tenir et exercer
feu maistre Jean Gelée, dernier paissible possesseur d'icelluy
vacant par son trespas, pour ledit office avoir et tenir, et doresnavant exercer par ledit Michel, sans alternatif, suivant
les provisions et déclarations obtenues par ledit feu Gelée,
et tout ainsi qu'il faisoit auparavant son trespas, aux honneurs,
authoritez, prérogatives, prééminences, franchises, libertées,
taxations, droits, profits, revenus et emolumens accoustumez
et qui y appartiennent et aux gages de 386 liv. 17 s. 9 d., tant
pour les gages anciens que modernes, pour n'estre alternatif
que pour récompense du logis affecté audit office prins pour

l'accroissement de la chambre desdits comptes, comme lesdites lettres et expéditions d'icelles plus à plain le contiennent, dont le vidimus est transcript et rendu au commancement du compte du payement des œuvres pour 13 mois 8 jours. Des receptes et despences faittes par ledit Michel, à cause des sommes de deniers à luy ordonnées pour le fait du bastiment et construction d'un grand corps d'hostel que le Roy fait construire et édiffier en son chasteau du Louvre, au lieu où estoit la grande salle basse, depuis le 13e de febvrier 1555 jusqu'aux 23e mars 1556 que ledit Michel est allé de vie à trespas, qui sont 13 mois 8 jours. Ce présent compte rendu à court par maistre Symon Fournier, procureur en la chambre des comptes et procureur de damoiselle Denise le Picart, vefve dudit feu Michel, trésorier et payeur susdit, au nom et comme tutrice, curatoire, et ayant la garde des corps et biens des enfants mineurs dudit deffunct et d'elle, comme il appert par lettres de procuration sur le compte du payement des œuvres pour semblables temps de ce présent compte.

RECEPTE.

De maistre Raoul Moreau et maistre Jean de Baillon, conseillers et trésoriers de son espargne, par quittance de maistre Jacques Michel, pour employer au bastiment du chasteau du Louvre, somme de . 36,000 liv.

DESPENCE.

Deniers payez par ledit Michel :

Maçonnerie.

A Guillaume Guillain et Pierre de Saint Quentin, maistres

maçons, ayant la charge du bastiment du chasteau du Louvre, par l'ordonnance du seigneur de Claigny, sur les ouvrages de maçonnerie par eux faits, la somme de 19,000 liv.

Charpenterie.

A Claude Girard et Jean le Peuple, maistres charpentiers, pour ouvrages de charpenterie par eux faits, à eux ordonné par ledit seigneur de Claigny, la somme de 3,500 liv.

Menuiserie.

A Francisque Seibeq, dit de Carpy, maistre menuisier, à luy ordonné par ledit seigneur de Claigny, pour ouvrages de menuiserie par luy faits, la somme de 3,100 liv.

Serrurerie.

A Guillaume Cyard, maistre serrurier, à lui ordonné pour ouvrages de serrurerie, la somme de 500 liv.

Plomberie.

A Guillaume Laurent, marchant plombier, et autres, à eux ordonnée par ledit seigneur de Claigny, pour les ouvrages de plomberie, la somme de 2,800 liv.

Sculpture.

A maistre Jean Goujon, sculpteur en pierres pour le Roy, à luy ordonnée par ledit seigneur de Claigny, pour ouvrages de sculpture par luy faits, la somme de 560 liv.

Peinture.

A Louis le Brueil, maistre peintre, à luy ordonnée pour ouvrages de peintures et dorures, la somme de 330 liv.

Achapts de marbres.

A Dominique Berthin, contrerolleur et superintendant des deniers, édiffices et réparations du palais, à Thôle, à luy ordonné par ledit seigneur de Claigny, sur la fourniture de quantité de marbres mixte de toutes sortes de coulleurs qu'il pourra recouvrer, et faire amener en cette ville de Paris au port du guichet du Louvre, la somme de 2,233 liv.

Achapts et ouvrages de nattes.

A Estienne Guignebeuf, maistre nattier, à luy ordonnée par ledit seigneur de Claigny, la somme de 97 liv. 7 s. 2 d.

Journées d'ouvriers, la somme de 50 liv.

Achapts d'outils et autres menus frais, la somme de 44 liv.

Estat et entretenement du sieur de Claigny, pour sa charge et commission, la somme de 1,400 liv. pour 14 mois, qui est à raison de 1,200 liv. par an.

Gages et sallaires. A maistre Jacques Michel, trésorier, pour ses peines et vaccations, la somme de
 220 liv. 16 s. 8 d. pour 13 mois.

Somme toute de la despence de ce compte,
33,869 liv. 10 sols 10 d.

ANNÉE 1556.

Bastimens du Roy pendant une année finie le dernier décembre 1556.

Transcript de la coppie des lettres d'office de maistre Bertrand le Picart, trésorier des édiffices et bastimens du Roy, données à Blois, le 11ᵉ de janvier 1555, par lesquelles ledit Seigneur ordonne et octroye audit le Picart l'office de trésorier de ses édiffices, bastimens et réparations d'iceux estans en la ville de Paris et à vingt lieues à la ronde d'icelle.

HENRY, par la grace de Dieu, Roy de France, à tous ceux qui ces présentes lettres verront, salut. Comme par nos lettres de ce présent mois de janvier, nous ayons créé et érigé en chef et tiltre d'office la charge et commission du payement de nos édiffices et bastimens de Fontainebleau, Boullongne lès Paris, Saint Germain en Laye, La Muette en la forest dudit Saint Germain, Villiers Costerets et autres nos bastimens estans près et alentour de nostre ville de Paris, jusques à vingt lieues à la ronde, que tient à présent nostre amé et féal notaire et secrétaire, maistre Nicolas Picart, en chef et tiltre d'office formé sous le nom et tiltre de trésorier de nosdits bastimens, sans que on puisse cy après prétendre n'estre que simple commission annuelle et révocable à volonté, duquel office ledit Picart nous a très humblement supplié pourvoir maistre Bertrand Picart, par la résignation qu'il en a faitte en sa faveur, sous nostre plaisir, sçavoir faisons, que nous ayant regard et considération aux bons et agréables services que ledit maistre Nicolas Picart a cy devant faits à feu nostre très honoré Seigneur et père le Roy dernier déceddé, que Dieu absolve, et à nous, depuis nostre advènement à la couronne, tant à ladite charge de trésorier desdits bastiments que en autres louables manières, inclinant par ce libérallement à la requeste dudit

Picard et pour le bon et louable rapport que fait nous a esté dudit maistre Bertrand Picart, son nepveu; à icelluy, pour ces causes et autres à ce nous mouvans, avons donné, octroyé, donnons et octroyons par ces présentes, ledit office de trésorier de nosdits bastimens de Fontainebleau, Boulongne lès Paris, Saint Germain en Laye, la Muette en la forest dudit Saint Germain, Villiers Costerets, et autres nos bastimens estans près et alentour de nostre ville de Paris jusques à vingt lieues à la ronde, vaccant par la pure et simple résignation que ledit maistre Nicolas Picart, son oncle, en a faitte entre nos mains par son procureur, suffisamment fondé de lettres de procuration quand à ce, au profit de sondit nepveu, pour icelluy office avoir, tenir et doresnavant exercer par ledit maistre Bertrand Picart aux honneurs, autoritez, prérogatives, prééminances, franchises, libertez, priviléges, gages, taxations, droits, proffits, revenus et esmolumens y appartenans, et comme il est plus à plain porté par ladite création de ladite commission en tittre d'office, tant qu'il nous plaira, et ce, à commancer du premier jour de cedit présent mois de janvier. Si donnons en mandement à nostre amé et féal conseiller et trésorier de nostre espargne que, dudit maistre Bertrand Picart prins et receu le serment en tel cas requis et accoustumé, il le face mettre et instituer, mette et institue de par nous en possession et saisine dudit office et d'icelluy ensemble des honneurs, auctoritez, prérogatives, prééminances, franchises, libertez, priviléges, gages, droits, proffits, revenus et esmolumens des susdits, face, souffre et laisse ledit Bertrand Picart jouir et user plainement et paisiblement et à lui obéir et entendre de tous ceux et ainsy qu'il appartiendra ès choses touchans et concernans ledit office; luy mandons en outre que lesdits gages, taxations, il souffre et permette audit Picart prendre et retenir par ses mains des deniers de ses assignations tout ainsy que avoit accoustumé faire sondit oncle, et par rapportant par ledit

Picart ces présentes ou vidimus d'icelles fait sous scel royal pour une fois seullement. Nous voulons iceux gages et taxations estre passez et allouez en ses comptes et rabatus de sa recepte par nos amez et féaux, les gens de nos comptes à Paris, ausquels nous mandons ainsy le faire sans difficulté, car tel est nostre plaisir. En tesmoin de ce, nous avons fait mettre nostre scel à cesdites présentes. Donné à Blois, le 11ᵉ de janvier 1555, et de nostre règne le 9ᵉ. Signé par le Roy : Le seigneur DE SAINT ANDRÉ, conte DE FRONSSAC, mareschal de France, présent; DELAUBESPINE. Et scellé sur double queue du grand sceau de cire jaulne. Raoul Moreau, conseiller du Roy et trésorier de son espargne, leues par nous les lettres patentes dudit Seigneur, données à Blois le 11ᵉ de janvier dernier passé, ausquelles ces présentes sont attachées sous nostre signet, par lesquelles et pour les causes y contenues icelluy Seigneur a donné et octroyé à maistre Bertrand Picart l'office de trésorier de ses édiffices et bastimens de Fontainebleau, Boullongne lès Paris, Villiers Costerets, Saint Germain en Laye, la Muette en la forest dudit Saint Germain, et autres bastimens estans près et alentour de ladite ville de Paris, jusques à vingt lieues à la ronde, naguerre par icelluy Seigneur créé et érigé en chef et tiltre d'office, formé ainsy qu'il nous est apparu par édit sur ce fait par ledit Seigneur, audit mois de janvier dernier, vaccant lors par la pure et simple résignation que maistre Nicolas Picart, notaire et secrétaire dudit Seigneur, en a faitte en ses mains au proffit dudit Bertrand Picart, son nepveu, pour icelluy office avoir, tenir et doresnavant exercer aux honneurs, auctoritez, prérogatives, prééminances, franchises, libertez, priviléges, gages, droits, taxations, proffits, revenus et esmolumens accoustumez et qui appartiennent audit office, à commencer du premier jour d'icelluy mois de janvier, ainsy qu'il est plus amplement porté par ledit édit de la création dudit office et lettres patentes susdites. Nous,

après que dudit maistre Bertrand le Picart avons prins et receu le serment en tel cas requis et accoustumé, icelluy avons mis et institué, mettons et instituons en possession et saisine dudit office pour en jouir aux honneurs, auctoritez, prérogatives, prééminences, franchises, libertez, priviléges, gages, taxations, droits, proffits et esmolumens des susdites, lesquels gages, taxations, droits, proffits, ledit Picart prendra et retiendra par ses mains tout ainsy que avoit accoustumé faire ledit maistre Nicolas Picart, son oncle, ainsy qu'il est plus amplement contenu et déclaré esdites lettres de édit et lettres patentes et que le Roy nostre dit Seigneur le veult et mande par icelles. Donné sous nostre dit signet, le 7º de février 1555. *Signé* : MOREAU. Ensuit la collation desdites lettres cy dessus transcriptes, l'an 1556, le mardy, 19º de janvier. Collation a esté faitte des présentes coppies aux originaux en parchemin sains et entiers en escriptures et scel et seings, par nous notaires du Roy, en son chastel de Paris, soussignez. *Signé* : GODART et LE BARGE.

Autre transcript de la coppie des lettres d'office de maistre Symon Goille, notaire et secrétaire du Roy et trésorier alternatif de sesdits bastimens, données à Paris, le 5º d'octobre 1556, par lesquelles et pour les causes y contenues ledit Seigneur a donné et octroyé audit Goille l'office alternatif de sesdits bastimens.

HENRY, par la grace de Dieu, Roy de France, à tous ceux qui ces présentes lettres verront, salut. Comme par nos lettres de édit du mois de janvier dernier, nous avons pour bonnes causes et considérations créé, érigé en chef et tiltre d'office, formé la charge et commission du payement de nos bastimens et édiffices de Fontainebleau, Boulongne lès Paris,

Villiers Costerets, Saint Germain en Laye, la Muette en la forest dudit Saint Germain, et autres nos bastimens et édifices estans à vingt lieues à la ronde de nostre ville de Paris, que tient à présent nostre très cher et bien amé maistre Bertrand le Picart, en tiltre d'office de trésorier de nosdits bastimens, suivant icelluy édit auquel, pour ce qu'il n'avoit esté fait par exprès mention de la charge et commission du payement des réparations, bastimens de nostre chasteau du bois de Vincennes, de nostre hostel des Tournelles en nostre dite ville de Paris, de Saint Léger, près Montfort Lamaulry, et de la construction de la sépulture du feu Roy nostre très honoré Seigneur et père que Dieu absolve, que tenoit nostre amé et féal notaire et secrétaire, maistre Symon Goille, nous avons, par autres nos lettres de édit du mois de juin aussy dernier passé, pour mettre ledit office en son entier, ainsi qu'il avoit esté par nous crée, joint et uny ladite charge et commission à icelluy office, pour en cette qualité estre tenu et exercé conjoinctement par ledit maistre Bertrand Picart et celuy qui seroit par nous esté pourvu en ce qu'il est bien requis faire, sçavoir faisons que pour la bonne et entière confiance que nous avons de la personne dudit maistre Symon Goille et de ses sens, suffissance loyaulté, preudhomme et bonne diligence à ycelluy, pour ses causes, avons donné et octroyé, donnons et octroyons par ces présentes ledit office alternatif de trésorier de nosdits bastimens et édiffices, ainsy par nous créé et érigé comme dit est, pour en cette qualité l'avoir, tenir et doresnavant exercer par ledit Goille alternativement, et en jouir et user aux honneurs, auctoritez, prééminances, franchises, libertez, droits, profits, revenus et esmolumens qui y appartiennent, et aux gages, assavoir : durant l'année de son exercice de 1,800 liv. et durant l'année de sa cessation de 1,200 liv. par nous ordonnée et attribuée audit office tant qu'il nous plaira. Si donnons en mandement par cesdites présentes à nostre amé et féal con-

seiller, trésorier de nostre espargne, que dudit maistre Symon Goille, prins et receu le serment en tel cas requis et accoustumé, icelluy mette et institue ou fasse mettre et instituer de par nous en possession et saisine dudit office et d'icelluy, ensemble des honneurs, auctoritez, prééminances, franchises, libertez, gages, droits, proffits, revenus et esmolumens dessusdits le fasse, souffre et laisse jouir et user plainement et paisiblement, et à luy obéyr et entendre de tous ceux et ainsy qu'il apartiendra ès choses touchans et concernans ledit office, et outre luy fasse, souffre prendre et retenir par ses mains des deniers de ses assignations, durant l'année de son exercice, lesdits gages de 1,800 liv., et durant l'année de sa cessation luy fasse payer, par son compagnon qui sera en charge, lesdits gages de 1,200 liv. par ses simples quittances, aux termes et en la manière accoustumée, à commancer du jour et datte de ces présentes, en augmentant doresnavant pour cet effet l'assignation desdits trésoriers de nosdits bastimens d'autant que montent lesdits gages pour les prendre et recevoir par leurs mains et les deslivrer l'un à l'autre alternativement, selon les années de leurs exercices et par rapportant cesdites présentes ou vidimus d'icelles, fait sous scel royal pour une fois seulement, et quittance de leurdit compagnon sur ce suffissante. Nous voulons que lesdits gages qui prins, retenus et payez auront esté, pour les causes et ainsy que dessus est dit, passez et allouez en la despence des comptes desdits trésoriers de nosdits bastimens et rabatus de leurs recepte respectivement par les gens de nos comptes à Paris, ausquels nous mandons ainsy le faire sans difficulté, car tel est nostre plaisir. En tesmoins de ce, nous avons fait mettre nostre scel à cesdites présentes. Donné à Paris, le 5ᵉ d'octobre 1556, et de nostre règne le 10ᵉ. Ainsy signé sur le reply de ces présentes par le Roy, claussé et scellée en double queue de circ jaulne. En suit la teneur de l'attache :

Raoul Moreau, conseiller du Roy et trésorier de son espargne, veues par nous les lettres patentes dudit Seigneur, données à Paris le 5ᵉ de ce présent mois, ausquelles ces présentes sont attachées, sous signet, par lesquelles et pour les causes y contenues, Icelluy Seigneur a donné et octroyé à maistre Symon Goille l'office alternatif de trésorier de sesdits bastimens et édiffices nouvellement créé et érigé, pour, en celte qualité, l'avoir, tenir et doresnavant exercer par ledit Goille alternativement, et en jouir et user aux honneurs, auctoritez, prééminances, franchises, libertez, droits, proffits, revenus et esmolumens qui y appartiennent, et aux gages, assavoir : durant l'année de son exercice, de 1,800 livres, et durant l'année de sa cessation, de 1,200 livres, ordonnez et attribuez audit office tant qu'il plaira audit Seigneur. Nous, après que dudit maistre Symon Goille avons prins et receu le serment en tel cas requis et accoustumé, consentons, en tant que à nous est, l'entérinement et accomplissement desdites lettres selon leur forme et teneur, et qu'il prenne et retienne par ses mains, des deniers de ses assignations qui luy seront ordonnés pour employer au fait de son dit office durant l'année de son exercice d'icelluy, lesdits gages de 1,800 livres, et durant l'année de sa cessation, qui luy seront paiez par son compagnon qui sera en la charge, à ladite raison de 1,200 livres, par ses simples quittances, aux termes et en la manière accoustumez, ainsy qu'il est plus à plain contenu et déclaré ès dites lettres, et que le Roy nostre dit Seigneur le veult et mande par icelles. Donné sous nostre dit signet le 28ᵉ d'octobre 1556. *Signé* MOREAU. Ensuit la collation desdites lettres. Collation des deux coppies cy dessus transcriptes a esté faite aux originaux d'icelles par moy notaire et secrétaire du Roy, le premier janvier 1556. *Signé* BIENNET

Transcript du vidimus des lettres patentes du Roy données à Blois le 4ᵉ de janvier 1555, par lesquelles ledit Seigneur a donné pouvoir et commission au sieur de Longueval, cappitaine du chasteau de Villiers Costerets, et au maistre des eaux et forest du duché de Vallois, de faire la vente des bois chablés, tumbés et versés en la forest de Rets, et des deniers provenans d'icelle ordonner et faire employer au parachèvement des prisons, auditoire et fontaine dudit Villiers Costerets et pavez dudit lieu.

HENRY, par la grace de Dieu, Roy de France, à nostre amé et féal gentilhomme ordinaire de nostre vénerie et cappittaine de nos maisons et chasteau de Villiers Costerets, Jean de Longueval, et au maistre des eaux et forest de nostre duché de Vallois, et chacun d'eux, salut. Nous avons entendu que puis quelque temps en ça, par l'impétuosité des vents, plusieurs arbres sont tombés par terre en nos forests de Rets et circonvoisins, esquelles à de présent plusieurs chablés empeschans et gastans les autres arbres estans auprès; Nous, à ces causes, vous mandons, commettons et enjoignons par ces présentes que, à la vente et délivrance desdits chablés vous faittes crier et publier, ès dits lieux et autres circonvoisins, et les criées faittes vous procédez à la vente des dits bois aux lieux, jours et heures que vous assignerez et procéderez à la vente et deslivrance au plus offrant et dernier encherisseur, en la manière accoustumez, contenu en nos ordonnances faittes sur la vente des dits bois et autres formes et solemnitez en tel cas requises, gardées et observées ; les deniers qui proviendront desdites ventes faittes, recevoir par nostre receveur ordinaire dudit duché de Vallois, et iceux, par bon ordonnance, employer au parachèvement et perfection des prisons et auditoire, et de la fontaine que nous avons ordonné estre

faitte et conduitte audit Villiers Costerets et pavez dudit lieu, et rapportant ces présentes signées de nostre main ou vidimus d'icelles fait sous scel royal, vos ordonnances et les quittances du fondeur et paveurs, et autres où elles escheront, nous voulons lesdites sommes et tout ce que payé, baillé et délivré aura esté à cette cause estre passé et alloué ès comptes et rabatu des deniers de la recepte dudit receveur par nos amez et féaux les gens de nos comptes à Paris, ausquels nous mandons ainsy le faire sans difficulté, car tel est nostre plaisir, nonobstant quelques ordonnances tant anciennes que modernes faittes sur le fait, ordre et distribution de nos finances et apport d'icelle en nos coffres du Louvre, ausquelles et à la dérogatoire y contenu nous avons dérogé et de nos certaines science, grace espécial, plaine puissance et auctorité royal dérogeons par ces présentes et quelsconques autres ordonnances, restrinctions, mandemens, deffences et lettres à ce contraires. Donné à Blois, le 4ᵉ janvier 1555, et de nostre règne le 9ᵉ. *Ainsy signé* : HENRY. Et au dessous : par le Roy, DELAUBESPINE. Et scellée en simple queue de cire jaulne du grand scel, au dessous desquelles est escript ce qui s'ensuit : Collation a esté faitte de cette présente coppie à l'original d'icelle, par nous, notaires du Roy au Chastellet de Paris, soussignez, l'an 1556, le mardy 13ᵉ d'apvril avant Pasques. *Ainsy signé* : DE LOUVENCOURT et COURTILLIER.

Autre transcript de la coppie des lettres patentes du Roy, données à Saint Germain en Laye, le 24ᵉ febvrier 1552, par lesquelles ledit Seigneur a donné pouvoir et commission à maistre Guillaume Challoy, maistre juré de maçonnerie, d'exercer l'office et estat de maistre général des œuvres de maçonnerie de France en l'absence de maistre Jean de Lorme auparavant pourvueu dudit estat.

HENRY, par la grace de Dieu, Roy de France, au prévost de Paris ou son lieutenant, salut. Pour ce que nostre cher et bien amé maistre Jean de Lorme, que nous avons naguère pourveu de l'estat et office de maistre général de nos œuvres de maçonnerie comme vacquant par le trespas de feu maistre Gilles le Breton, dernier paisible possesseur d'icelluy, n'a encore peu, ne pouvoit nous faire et prester le serment dudit office ny ycelluy exercer, d'autant qu'il est en Italie où nous l'avons cy devant envoyé avec nostre amé et féal cousin le seigneur de Termes, nostre lieutenant général audit pais, nous y faisant service au fait des fortiffications des places fortes que nous y avons, où il a jusque icy très bien fait son devoir, au moyen de quoy est requis commettre audit exercice, durant son absence, quelque personnage suffissant et capable qui soit pour s'en bien acquiter. Nous, à cette cause, pour le bon et louable rapport qui fait nous a esté de la personne de nostre cher et bien amé maistre Guillaume Challoy, maistre juré de maçonnerie, et de ses sens et suffissance, loyauté, preudhomme, expérience et bonne diligence, icelluy avoir commis et député, commettons et députons par ces présentes, pour exercer ledit estat et office de maistre général de nos œuvres de maçonnerie, et en jouir et user aux honneurs, auctoritez, prérogatives, prééminances, franchises et libertez, droits, proffits et esmolumens appartenans, pendant l'absence dudit de Lorme, et jusque à ce qu'il ait esté receu et mis en possession d'icelluy. Nous vous mandons que prins et receu dudit Challoy le serment en tel cas requis et accoustumé, icelluy mettez et institués, ou faittes mettre et instituer de par nous, en possession et saisine de ladite charge et d'icelle ensemble des honneurs, auctoritez, prérogatives, prééminances, franchises, libertez, droits, proffits et esmolumens dessusdits, le faittes, souffrez et laissez jouir et user paisiblement et à luy obéir et entendre de tous ceux et ainsy qu'il appartiendra ès

choses qui la touchent et concernent. Mandons en outre à nostre amé et féal conseiller, le trésorier de France et général de nos finances en la charge et généralité de Paris, que, par nostre receveur ordinaire dudit lieu ou autres, les gages audit office appartenans accoustumés de payer iceux, il face audit de Challoy payer, bailler et délivrer doresnavant, par chacun an, aux termes et en la manière accoustumée, durant le temps qu'il exercera ladite charge et commission, et par rapportant cesdites présentes, signées de nostre main ou vidimus d'icelles. Fait sous scel royal pour une fois, et quittance dudit Challoy sur ce suffisant seullement. Nous voullons ce qui luy aura ainsy esté délivré, estre alloué ès comptes et rabatu de la recepte dudit receveur ou d'autre qui payé aura, par nos amez et féaux les gens de nos comptes ausquels mandons ainsy le faire sans difficulté, car tel est nostre plaisir, nonobstant quelsconques ordonnances, restrinctions, mandemens ou deffences à ce contraires. Donné à Saint Germain en Laye, le 24° de febvrier 1552, et de nostre règne le 6°. *Signé :* HENRY, par le Roy. Claussée et scellée sur simple queue de cire jaulne; et au dessous est escript ce qui s'ensuit : Collation a esté faitte de cette présente coppie à l'original d'icelle, par nous, notaires du Roy au Chastellet de Paris, soussignez, l'an 1557, le vendredy, 30° et dernier d'apvril. *Signé :* COURTILLIER et DE LOUVENCOURT.

Jean Groslier, chevallier, seigneur d'Agnisy, conseiller du Roy, trésorier de France, et général de ses finances en la charge d'outre Sceine et Yonne, establies à Paris. Veues les lettres patentes dudit Seigneur, signées de sa main, données à Saint Germain en Laye, le 24° de febvrier dernier passé, ausquelles ces présentes sont attachées sous nostre signet, par lesquelles et pour les causes y contenues, icelluy Seigneur a com-

mis et député Guillaume Challoy en l'office de maistre de ses œuvres de maçonnerie en la prévosté et vicomté de Paris, que soulloit tenir et exercer feu Gilles le Breton, vacquant par son trespas, et dont ledit Seigneur à puis naguère pourveu maistre Jean de Lorme, lequel est occupé en autre chose pour le service d'icelluy Seigneur au pays d'Itallie, n'en a ny peut encores prendre la possession ny icelluy desservir, pour ladite commission avoir, tenir et doresnavant exercer par ledit Guillaume Challoy, durant l'absence dudit de Lorme, jusque à ce qu'il ait esté receu et institué audit office aux honneurs, auctoritez, prérogatives, prééminances, franchises, libertez, droits, proffits et esmolumens qui y appartiennent, ainsy qu'il est plus à plain contenu et déclaré esdites lettres desquelles, en tant que à nous est, consentons l'entérinement selon leur forme et teneur. Mandons au receveur ordinaire de Paris, présent et advenir, luy payer, bailler les gages et droits appartenans à icelluy office pour le temps qu'il tiendra et exercera ladite commission, aux termes et en la manière accoustumée et selon les estats qui en seront par nous faits. Donné sous nostre signet, le 4ᵉ de mars 1552. *Signé :* Groslier. Et au dessous est escript ce qui s'ensuit : Collation a esté faitte de cette présente coppie à l'original d'icelle, par nous nottaires du Roy au Chastellet de Paris, soussignez, l'an 1557, le vendredy 30ᵉ et dernier d'apvril. *Ainsy signé :* Courtillier et de Louvencourt.

Autre transcript de la coppie des lettres patentes du Roy, en forme d'édit, données à Blois au mois de janvier 1555, par lesquelles ledit Seigneur a créé et érigé en tiltre d'office la charge et commission de ses édifices et bastimens de Fontainebleau, Boulongne lès Paris, Villiers Costerests, Saint Germain en Laye, la Muette en la forest dudit Saint Germain, et

autres estans à vingt lieues à la ronde en ladite ville de Paris, que tenoit lors et exerçoit feu maistre Nicolas Picart, notaire et secrétaire dudit Seigneur.

HENRY, par la grace de Dieu, Roy de France, à tous présens et advenir, salut. Comme nous ayons cy devant, pour bonnes, grandes et raisonnables considérations à ce nous mouvans, créé et érigé en chefs et tiltres d'offices les commissions des payemens des frais extraordinaires de nos guerres, artillerie, chevaux-légers, des marines du levant et du ponant, des levées des rivières de Loire et Cher, et pareillement des réparations, fortiffications et advitallement des villes et places fortes de nos pays de Picardie, Champaigne, Luxembourg et autres villes par nous réduittes en nostre obéissance, Bourgongne, Piedmont, Languedoc, Guyenne et Normandie; ce que, pour les mesmes raisons et considérations qui nous ont esté motivé de ladite érection en chef et tiltre d'office, il est besoin faire de la charge et commission du payement des édiffices et bastimens de Fontainebleau, Boullongne lès Paris, Villiers Costerets, Saint Germain en Laye, la Muette en la forest dudit Saint Germain, et autres lieux et bastimens estans à nous près et alentour de ladite ville de Paris jusque à vingt lieues à la ronde, que tient à présent nostre amé et féal notaire et secrétaire maistre Nicolas Picart; sçavoir faisons, que nous désirans les chasteaux et maisons esquels nous avons accoustumé loger estre parachevées, basties et édiffiées, entretenues et réparées, et que pour ce faire soient audit Picart fournies par le trésorier de nostre espargne les parties et sommes de deniers nécessaires, et dont nous adviserons l'assigner; ayans mis ce que dessus en délibération avec auscuns Princes de nostre sang et autres grands notables et personnages de nostre conseil privé, pour ces causes et autres consi-

dérations à ce nous mouvans, avons par leur advis créé et érigé et par la teneur de ses présentes de nostre certaine science, plaine puissance et auctorité royal, créons et érigeons ladite charge et commission du payement de nosdits bastimens en chef et tiltre d'office ferme pour estre tant par maistre Nicolas Picart, à présent commis audit payement, que autres ses successeurs en ladite charge, tenu et créé audit tiltre d'office de trésorier de nosdits édiffices et bastimens de Fontainebleau, Boullongne lès Paris, Villiers Costerets, Saint Germain en Laye, la Muette en la forest dudit Saint Germain, et autres bastimens estans à nous près et alentour de ladite ville de Paris jusques à vingt lieues à la ronde, et ce aux honneurs, auctoritez, prérogatives, prééminances, franchises, libertez, telles que ont accoustumé avoir les trésoriers de semblables bastimens et des réparations des villes et places fortes de nostre obéissance par nous cy devant érigées en tiltre d'office, et aux gages et taxations, droits, proffits, revenus et esmolumens telles que les a eues et a encore de présent ledit Picart, et lesquels gages et taxations, en tant que besoin seroit, nous luy avons, et à ses successeurs audit office, ordonné et ordonnons à iceux avoir et retenir par leurs mains des deniers de leurs assignations, ainsy qu'il est accoustumé faire, sans qu'on puisse cy après prétendre ladite charge n'estre que simple commission annuelle et révocable à volonté, ny que sous ombre de ce on le puisse obtenir et impétrer de nous, sinon vacation y eschéant par mort, résignation ou forfaicture, et ainsy qu'il est accoustumé faire pour les autres offices formez et de long temps créés et érigés quand vacation y eschet par les voyes susdites, et aussy sans quil soit besoin audit Picart, qui à présent tient ladite charge en commission, pour l'avoir en tiltre d'office prendre de nous autre nouvelle provision que celles qu'il a cy devant eues, et ces présentes ne faire autre nouvel serment que celuy qu'il a ja fait. Si donnons en man-

dement, par cesdites présentes, à nos amez et féaux conseillers, les gens de nos comptes à Paris, trésoriers de France et généraux de nos finances, et trésoriers de nostre espargne, et à tous nos autres justiciers et officiers, et à chacun d'eux en droit soy et si comme à luy appartiendra, que cesdites présentes ils fassent lire, publier et enregistrer en nostre chambre des comptes, et du contenu en icelles ledit Picart et ses successeurs audit office de trésorier desdits bastimens jouir et user plainement et paisiblement par la forme et manière que dessus est dit, cessans et faisans cesser tous troubles et empeschemens à ce contraire, car tel est nostre plaisir, nonobstant que lesdits gages et taxations ne soient cy spéciffiées et déclarées quelques ordonnances tant anciennes que modernes, loix, status, édits, ust, stil, rigueur de compte, restrinctions, mandemens ou deffences à ce contraires. A quoy, ensemble aux dérogatoires, nous avons dérogé et dérogeons de nostre plaine puissance et auctorité royal par cesdites présentes, et affin que ce soit chose ferme et stable à toujours, nous avons signé ces présentes de nostre main et à icelles fait mettre et apposer nostre scel, sauf en autres choses nostre droit et l'autruy en toutes. Donné à Blois, au mois de janvier 1555, et de nostre règne le 9°. *Ainsy signé* : HENRY. Et sur le reply : Par le Roy, le seigneur de SAINT-ANDRÉ, comte DE FRONSSAC et mareschal de France; présent : DE L'AUBESPINE, et scellées du grand sceau de cire verte en lacz de cire rouge et verte.

Autre transcript de la coppie des lettres patentes du Roy nostre Sire, en forme de règlement, données à Fontainebleau au mois de juin 1556, par lesquelles ledit Seigneur a uny et joint audit office de trésorier de ses bastimens le payement des places des Tournelles, bois de Vincennes, Saint Léger et de la sépulture du feu Roy François, et en ce faisant ordonné audit

maistre Bertrand le Picart, présent comptable, la somme de 1,800 liv. par an de gages ordinaires en l'année d'exercice, et 1,200 liv. en l'année de cessation, au lieu des gages, sallaires et taxations qui estoient par cy devant ordonnez audit estat.

HENRY, par la grace de Dieu, Roy de France, à tous présens et advenir, salut. Comme par nos lettres d'édit du mois de janvier dernier, nous ayons pour bonnes causes et considérations créé et érigé en chef et tiltre d'office ferme la charge et commission du payement de nos bastimens et édiffices de Fontainebleau, Boullongne lès Paris, Villiers Costerets, Saint Germain en Laye, la Muette en la forest dudit Saint Germain et autres nos bastimens et édiffices estans à vingt lieues à la ronde de nostre ville de Paris, que tient à présent nostre cher et bien amé Bertrand le Picart en tiltre d'office de trésorier de nosdits bastimens, suivant nostre édit. Touteffois, pour ce que par icelluy n'est faitte expresse mention de la charge du payement des réparations et bastimens que nous faisons faire tant en nostre chasteau du bois de Vincennes qu'en nostre hostel des Tournelles de nostre ville de Paris, Saint Léger près Montfort l'Amaulry, et de la sépulture de nostre très honoré Seigneur et Père le Roy dernier déceddé, que Dieu absolve, que nostre amé et féal notaire et secrétaire maistre Symon Goille tient et exerce encores de présent par commission de nous comme il faisoit, à quoy voullons pourvoir afin que nous puissions mieux et plus clairement connoistre et entendre quels deniers nous employons par chacun an en nosdits bastimens et pour nous oster d'une confuse et excessive despence qu'il nous a convenu et convient supporter par les taxations ordonnées à ceux qui ont eu cy devant les charges et commissions du payement de nosdits bastimens; sçavoir faisons

que nous, pour ces causes et autres à ce nous mouvans, avons, par l'advis et meure délibération des gens de nostre conseil privé estans lès nous, joint et uny, et de nos certaine science, plaine puissance et auctorité royal, joignons et unissons audit office de trésorier de nosdits bastimens de Fontainebleau, Boullongne les Paris, Villiers Costerets, Saint Germain en Laye, la Muette en la forest dudit Saint Germain, ladite charge du payement desdites réparations et bastimens de nostre chasteau du bois de Vincennes, de nostre hostel des Tournelles, dudit Saint Léger, et sépulture de feu nostre dit Seigneur et Père, que tient à présent ledit maistre Symon Goille par commission, ainsy que dit est cy dessus, et de tous autres nos bastimens et édiffices que nous pourons faire réparer et édiffier de neuf cy après estans vingt lieues à la ronde de nostre ville de Paris, fors et excepté touteffois ceux du payement des réparations et bastimens de nostre chasteau du Louvre, que nous voulons estre tenu et exercé par le payeur des œuvres de Paris, ainsy qu'il a fait par cy devant et fait encore de présent et en tant que besoin est ou seroit, nous avons ladite charge et commission du payement desdites réparations et bastimens de nostre chasteau de Vincennes, hostel des Tournelles, de Saint Léger, et de ladite sépulture de nostre feu Seigneur et Père, créé et érigé, créons et érigeons en chef et tiltre d'office ferme, et d'icelle en se faisant deschargé et deschargeons ledit Goille pour et en cette qualité estre tenu et exercé conjoinctement par ledit Bertrand le Picart et celuy qui sera par nous pourveu alternatif dudit office, suivant le Édit par nous sur ce fait au mois d'octobre 1554, et en jouir, par eux et leurs successeurs audit office, aux gages, assavoir : durant l'année de leur exercice, de 1,800 liv. pour tenir le compte et faire le payement de tous les frais de nosdits édiffices et bastimens, et durant l'année de leur cessation, la somme de 1,200 liv. que nous leur avons ordonné et ordon-

nons par ces présentes, au lieu des gages et taxations qu'ils avoient accoustumé cy devant d'avoir, et sans que pour raison de leurs offices ils puissent doresnavant prétendre et demander pour eux, leurs clercs et commis, lesdites taxations et autres charges, que les gages susdits, et iceux gages prendre et retenir par leurs mains durant l'année de leur dit exercice des deniers de leurs assignations et durant l'année de leur cessation par leur simple quittance, par les mains de leur compagnon qu'il est accoustumé faire suivant nostre Édit, et lesquels gages de 1,800 liv. par an durant l'année de leur exercice, et de 1,200 liv. durant celle de leur cessation, à commancer, assavoir quand audit le Picart, du jour qu'il aura encommancé le payement desdites réparations et bastimens de nosdits chasteaux du bois de Vincennes, hostel des Tournelles, Saint Léger, et de ladite sépulture de feu nostre dit Seigneur et Père, et à icellui qui sera par nous pourveu alternatif dudit office du jour de son institution en icelle, nous voullons estre passez et allouez ès comptes desdits trésoriers de nosdits bastimens par les gens de nos comptes ausquels nous mandons ainsy le faire, sans aucune restrinction ny difficulté, sans toutteffois qu'il soit besoin audit Bertrand Picart prendre de nous autres lettres de provision pour la jouissance dudit office et perception desdits gages que celles qu'il a cy devant obtenues, et cesdites patentes par lesquelles donnons en mandement ausdits gens de nos comptes à Paris, trésoriers de France, généraux de nos finances et trésoriers de nostre espargne, présent et advenir, et à chacun d'eux si comme il appartiendra, que cesdites patentes ils fassent lire et enregistrer en nostre chambre des comptes et du contenu en icelles fassent, souffrent e laissent jouir ledit Picart et celuy qui sera par nous pourveu alternatif dudit office de trésorier de nosdits bastimens, et leurs successeurs en icelluy jouir et user plainement et paisiblement par la forme et manière que

dessus est dit, cessans et faisans cesser tous troubles et empeschemens à ce contraire, car tel est nostre plaisir, nonobstant que tous les lieux, chasteaux et maisons que nous ferons et pourons cy après faire bastir et réparer à vingt lieues à la ronde de la ville de Paris ne soient ny spéciffiées ny déclarées, et quelsconques Édits et ordonnances tant anciennes que modernes et à ce contraires, ausquels ensemble aux dérogatoires des dérogatoires nous avons dérogé et dérogeons de nostre pleine puissance et auctorité royal par cesdites présentes. Et afin que ce soit chose ferme et stable à toujours, nous avons signé ces présentes et à icelles fait mettre et apposer notre scel, sauf en autres choses nostre droit, à autruy en toutes. Donné à Fontainebleau au mois de juin 1556, et de nostre règne le 10ᵉ. *Ainsi signé :* HENRY. Et sur le reply : par le Roy, vous et autres présens : DU THIERS; et scellé du grand sceau de cire vert en lacs de cire rouge et verte.

Compte premier de maistre Bertrand le Picart, trésorier des édiffices et réparations de Fontainebleau, Boullongne lès Paris, Villiers Costerets, Saint Germain en Laye, la Muette en la forest dudit Saint Germain, bois de Vincennes, les Tournelles à Paris, arcenac dudit lieu, du Tumbeau de la sépulture du feu Roy François et autres édiffices et bastimens dudit Roy estans à vingt lieues à la ronde de Paris, durant une année entière finie le dernier de décembre 1556.

Recepte.

De maistre Nicolas Picart, notaire et secrétaire et cy devant trésorier de sesdits édiffices et bastimens, la somme de 14,900 liv., ordonnée audit Bertrand le Picart pour employ au fait de sondit office.

De maistre Raoul Moreau, conseiller du Roy et trésorier de son espargne, la somme de 37,000 liv., par quittance dudit Picart des deniers provenant de la vente des bois.

DESPENCE DE CE PRÉSENT COMPTE.

Bastiment de Fontainebleau.

Maçonnerie.

A Pierre Girard, dit Castoret, et Anthoine de Grenoble, maistres maçons, la somme de 8,850 liv., à eux ordonnée par maistre Philbert de Lorme, abbé d'Ivry et commissaire ordonné par le Roy sur le fait de ses bastimens, pour tous les ouvrages de maçonnerie et taille par eux faits audit Fontainebleau.

Charpenterie.

A Guillaume Vaillant, charpentier, la somme de 2,200 liv., à luy ordonnée par ledit de Lorme pour ouvrages de charpenterie par luy faits audit Fontainebleau.

Couverture.

A Jean le Breton, couvreur, la somme de 1,444 liv. 6 s., à luy ordonnée par ledit de Lorme pour ouvrages de couverture par luy faits et qu'il continue faire audit chasteau de Fontainebleau.

Menuiserie.

A Riolle Richault et Gilles Bauges, maistres menuisiers, la somme de 1,760 liv., à eux ordonnée par ledit sieur de Lorme pour ouvrages de menuiserie par eux faits audit Fontainebleau.

A Ambroise Perret et Jacques Chanterel, tailleurs en menuiserie, la somme de 1,300 liv., à eux ordonnée par ledit sieur de Lorme, pour les ouvrages qu'ils ont entrepris faire pour le lambris du cabinet du Roy au chasteau de Fontainebleau, suivant le marché qu'ils en ont fait avec ledit de Lorme.

A Nicolas Broulle et Francisque Scibecq, dit de Carpy, maistres menuisiers, la somme de 309 liv., pour ouvrages de menuiserie par eux faits audit chasteau de Fontainebleau.

Serrurerie.

A Mathurin Bon et Guillaume Herard, maistres serruriers, la somme de 1,080 liv., pour ouvrages de serrurerie par eux faits audit Fontainebleau.

Verrerie.

A Nicolas Beauvain, maistre vitrier, la somme de 764 liv. 1 s. 2 d., pour ouvrages de verrerie par luy faits audit chasteau de Fontainebleau.

Parties extraordinaires.

A Pierre Bontemps, la somme de 50 liv., pour ouvrages de sculpture et scondre qu'il a faits en la cheminée, en la chambre du Roy, nommée la chambre du poille, audit Fontainebleau.

Audit Bontemps, la somme de 99 liv., pour avoir fait et parfait un carré en marbre blanc de neuf pieds de long et dix-huit pieds un poulce moins de large, auquel carré est taillé et insculpé de basse taille la devise des quatre temps de l'année, pour mettre en la cheminée de la chambre que

l'on fait de neuf pour le Roy en son chasteau de Fontainebleau.

Guillaume Rondel, maistre paintre à Paris, confesse avoir fait marché et convenu à messire Philbert de Lorme, abbé d'Ivry, conseiller, ausmosnier ordinaire et architecte du Roy, commissaire député sur le fait de ses édiffices et bastimens, de peindre et dorer d'or fin la grande cheminée de la salle du bal de Fontainebleau et estoffer d'or fin les molleures et enrichissemens taillez à ladite cheminée, ès lieux plus nécessaires et convenables, selon le devis et dessein qui dit luy avoir esté fait monstre par ledit architecte, fournir, quérir et livrer par ledit Rondel à ses despens touttes les coulleurs, or et autres matières à ce nécessaires, et y besongner sans y discontinuer à la plus grande diligence que faire se poura, et le tout faire et parfaire bien et deuement comme il appartient, au dit de paintres et ouvriers à ce connoissans, cette promesse et marchez moyennant et parmy le pris et sommes de 140 liv., pour tout ce que dit est, qui luy en sera payée par le trésorier des bastimens d'icelluy Seigneur, au feur et ainsy qu'il besongnera à ladite painture et ouvrages susdits, promettans et obligeans corps et biens comme pour les propres besongnes et affaires du Roy, renonce, fait et passé multiplié le lundy 16º de mars 1555. *Ainsy signé :* Trouvé et de La Vigne.

A Jean Chrestien, tailleur d'images, la somme de 50 liv., pour les ouvrages et restablissemens des images d'estucq qui sont aux chambres des estuves et autres lieux dudit Fontainebleau.

A Gaillard Bordier, paintre, la somme de 35 liv., pour plusieurs ouvrages et restablissemens de paintures par luy faits en l'une des chambres des estuves dudit Fontainebleau.

A Jean Cotillon et Jean Mathieu, imagers, et Denis Huet, manouvrier, la somme de 29 liv. 2 s., pour avoir vacqué plusieurs journées aux ouvrages de stucq qui estoient rompus en

plusieurs chambres dudit lieu, à raison de 8 s. par jour et 4 s. au manouvrier.

A Nicolas l'Abbé, paintre, la somme de 12 liv., pour un tableau qu'il a cy devant fait pour mettre en la cheminée de la chambre du Roy, estant au pavillon, sur l'estang dudit Fontainebleau.

Sommes toutes des parties extraordinaires,
2,351 liv. 19 s. 7 d.

Somme totalle de la despence faitte à Fontainebleau,
20,250 liv. 2 s. 9 d.

Autres parties payées pour les bastimens et réparations de Boullongne lès Paris.

Maçonnerie.

A Jean François, maistre maçon, la somme de 1,200 liv., à luy ordonnée par ledit sieur de Lorme, pour les ouvrages de maçonnerie par luy faits audit Boullongne.

Couverture.

A Jean le Breton, maistre couvreur, la somme de 95 liv. 6 s. 6 d., pour ouvrages de couverture par luy faits audit Boullongne.

Serrurerie.

A Mathurin Bon, maistre serrurier, la somme de 57 liv. 12 s. 6 d., pour ouvrages de serrurerie par luy faits audit Boullongne.

Somme totalle de la despence faitte à Boullongne,
1,352 liv. 12 s. 6 d.

Autres parties payées pour le bastiment et réparations de Villiers Costerets.

Maçonnerie.

A Robert Vaultier et Gilles Agasse, maistres maçons, la somme de 3,800 liv., à eux ordonnée par ledit sieur de Lorme pour ouvrages de maçonnerie par eux faits audit Villiers Costerets.

Couvertures.

A Jean le Breton, couvreur, la somme de 310 liv. 12 s. 6 d. pour les ouvrages de couverture par lui faits audit Villiers Costerets.

Menuiserie.

A Jean Huet et Clément Gosset, la somme de 300 liv., pour ouvrages de menuiserie par eux faits audit Costerets.

A plusieurs ouvriers, manœuvres et pionniers, pour avoir vacqué au parachèvement des prisons, auditoire, fontaine et pavé de Villiers Costerets, la somme de 2,728 liv. 3 s.

Somme de la despence faite à Villiers Costerets, 7,138 liv. 15 s. 6. d.

Autres parties payées pour le bastiment et réparations de Saint Germain en Laye.

Maçonnerie.

A Nicolas Plançon et Jean François, maistres maçons, la somme de 1,690 liv., à eux ordonnée par ledit sieur de Lorme,

pour ouvrages de maçonnerie par eux faits audit chasteau de Saint Germain en Laye.

Charpenterie.

A Jean le Peuple, charpentier, la somme de 450 liv., pour ouvrages de charpenterie par luy faits audit Saint Germain.

Menuiserie.

A Jean Huet, maistre menuisier, la somme de 320 liv., pour ouvrages de menuiserie par lui faits audit Saint Germain.

Serrurerie.

A Mathurin Bon, serrurier, la somme de 200 liv., pour ouvrages de serrurerie par luy faits audit Saint Germain.

Vitrerie.

A Nicolas Beauvain, maistre vitrier, la somme de 250 liv., pour ouvrages de verrerie par luy faits audit lieu.

Parties extraordinaires.

La somme de 238 liv. 16 s.

Somme pour le chasteau de Saint Germain, 3,148 liv. 16 s.

Autres parties payées pour le bastiment de la Muette lès Saint Germain en Laye.

Maçonnerie.

A Nicolas Potier et Jean Jamet, la somme de 1,850 liv., pour ouvrages de maçonnerie et taille par eux faits audit chasteau de la Muette.

Autres parties payées pour le bastiment et réparations de l'arcenac de Paris.

Maçonnerie.

A Jean Marchant et Nicolas Potier, maistres maçons, la somme de 2,150 liv. à eux ordonnée par ledit sieur de Lorme, pour ouvrages de maçonnerie et taille par eux faits audit arcenac.

Charpenterie.

A Jean le Peuple, maistre charpentier, la somme de 100 liv., pour ouvrages de charpenterie par luy faits audit arcenac.

Couverture.

A Jean le Breton, couvreur, la somme de 400 liv., pour ouvrages de couverture par lui faits audit arcenac.

Serrurerie.

A Mathurin Bon, maistre serrurier, la somme de 168 liv.

10 s. 6 d., pour ouvrages de serrurerie par luy faits audit arcenac.

Somme de la despence faitte audit arcenac,
2,818 liv. 10 s. 6 d.

Autres parties payées pour le bastiment, escuries et réparations de l'hostel des Tournelles.

Maçonnerie.

A Louis du Puy, maistre maçon, la somme de 1,576 liv. 5 s., pour ouvrages de maçonnerie par luy faits audit hostel des Tournelles.

Charpenterie.

A Jean le Peuple, charpentier, la somme de 335 liv., pour ouvrages de charpenterie par luy faits audit hostel des Tournelles.

Couverture.

A Jean le Guay, couvreur, la somme de 40 liv., pour ouvrages de couvertures par luy faits audit hostel des Tournelles.

Menuiserie.

A Georges Vaubertrand et Jean Huet, maistres menuisiers, la somme de 336 liv., pour ouvrages de menuiserie par eux faits audit hostel des Tournelles.

Serrurerie.

A Mathurin Bon, serrurier, la somme de 478 liv. 6 s. 11 d., pour ouvrages de serrurerie qu'il a faits audit hostel.

Vitrerie.

A Nicolas Beauvain, vitrier, la somme de 100 liv., pour ouvrages de verrerie qu'il a faits audit hostel.

Ouvrages de pavé.

A Guillaume de Saint Jorre, maistre paveur, la somme de 186 liv., 6 s. 6 d., pour ouvrages de pavé qu'il a faits audit hostel des Tournelles.

Parties extraordinaires.
La somme de 117 liv. 4 s. 8 d.

Somme de la despence dudit hostel des Tournelles, 3,169 liv. 3 s. 1 d.

Autres parties payées pour le bastiment et réparations de la chapelle du bois de Vincennes.

Maçonnerie.

A Nicolas Potier, maistre maçon, la somme de 340 liv. 1 s. 8 d., à luy ordonnée par ledit commissaire, pour les ouvrages de maçonnerie et taille par luy faits aux murs de ladite sainte chapelle du bois de Vincennes.

Vitrerie.

A Nicolas Beauvain, maistre vitrier, la somme de 200 liv., pour ouvrages de verrerie par luy faits à ladite chapelle.

Menuiserie.

A maistre Francisque Scibecq, menuisier, la somme de 30 liv. pour ouvrages de chaises par luy faits à ladite chapelle.

Serrurerie.

A Mathurin Bon, serrurier, la somme de 400 liv., pour ouvrages de serrurerie par lui faits à ladite chapelle.

Parties extraordinaires.

A Robert du Bois, espinglier, la somme de 240 liv., pour des treilles de fil de latton par lui faits à ladite chapelle.

Somme de la despence pour ladite chapelle au bois de Vincennes, 1,480 liv. 1 s. 8 d.

Autres parties payées pour la construction de la sépulture du feu Roy François, dernier déceddé.

A Jacques Chanterel, la somme de 60 liv. à luy ordonnée par ledit sieur de Lorme, pour les ouvrages de taille qu'il a faits en pierre de marbre pour les enrichissemens de la corniche du tumbeau de la sépulture dudit feu Roy François.

A Bastien Galles, Pierre Bigoigne et Jean de Bourg, la somme de 68 liv. 6 s. 4 d., pour ouvrages de taille par eux faits à ladite sépulture.

A Pierre Bontemps, maistre sculpteur, la somme de 135 liv., pour avoir fait une stature de bois de sept pieds de hault, à la figure dudit feu Roy François, et icelle appossée à l'un des pilliers de la grande salle du pallais.

Audit Bontemps, la somme de 115 liv., pour ouvrages de maçonnerie et taille de sculpture en marbre par luy faits de neuf au sépulcre, en forme de serlobastre de marbre, fait de neuf dedans le cœur de l'église de l'abbaye des Hautes Bruyères où est le cœur du feu Roy François.

A luy encores, la somme de 230 livres, pour ouvrages de taille en pierre de marbre, et basse taille au pourtour de la frize où est insculpé la journée de Cerizolles et des figures de feus Messeigneurs le Dauphin, Duc d'Orléans, pour mettre et servir au tumbeau et suivant le marché passé avec luy par lesdits commissaires.

Ambroise Perret et Jacques Chanterel, tailleurs en marbre, confessent avoir fait marché et convenant à noble et discrette personne messire Philbert de Lorme, abbé d'Ivry, conseiller, ausmonier ordinaire et architecte du Roy, commissaire ordonné et député sur le fait de ses bastimens et édiffices à ce présent, de faire et parfaire bien et deuement pour la sépulture de feu Roy François, que Dieu absolve, les ouvrages qui ensuivent.

C'est assavoir : parachever les seize pilastres depuis la haulteur de dessus de l'impost jusques au dessous de l'arquitrave, qui ont de haulteur deux pieds neuf poulces et demy.

Item faire dedans ladite haulteur, de deux pieds neuf poulces et demy, huit épitaphes entre les pillastres taillés de mouleures et enrichis, et dessus lesdites épitaphes une corniche enrichie comme leur sera monstré par ledit sieur architecte.

Item enrichir l'impost du pourtour de ladite sépulture.

Item faire les deux grands arceaux taillez de moulures tout alentour, et enrichir lesdites moulures et dessous desdits arceaux taillez de compartitions.

Item faire les deux plats fonds pour couvrir les deux allées d'icelle sépulture qui ont de longueur cinq pieds et demy sur la largeur de deux pieds un poulce et un tiers de poulce, et y faire tailler des enrichissemens comme leur sera monstré par ledit architecte.

Item faire la voulte en berceau qui couvrira les gisans, laquelle aura neuf pieds sept poulces de rotondité, et de longueur treize pieds et demy, et y faire tailler des compartitions, et alentour desdites compartitions des moulures enrichies, et au dedans dudit berceau y faire des histoires comme leur sera dit et monstré par ledit architecte.

Item faire cinq coullonnes de la haulteur et grosseur des autres par cy devant faittes, estoyées de la mesme mesure.

Item faire la frize du pourtour de ladite sépulture de marbre noir, qui sera enchassée dedans telle autre pierre qui sera baillée.

Item faire de marbre l'aire de dessous, apposer les gisans, et faire le dessus de pierre de liais.

Item fault enrichir l'arcquitrave du pourtour de ladite sépulture.

Item faire deux grandes épitaphes sur les deux arceaux des deux bouts, qui contiendront en haulteur depuis le dessous de l'arquitrave jusques au dantille de la grande corniche, et y faire tailler des mouleures enrichies comme il sera ordonné par ledit architecte.

Item faire débiter et cier les marbres pour les dessusdits ouvrages, et fournir de tout outils, comme cies, poinsons, sizeaulx, masserolles, trampans et forges desdits outils. Et tout lesdits Perret et Chanterel promet et promettent, l'un

d'eux seul et pour le tout, sans division ny discution, faire faire pour le Roy, à la plus grande diligence que faire ce poura, tous les ouvrages susdits, bien et deuement comme dit est, selon l'ordonnance qui leur en sera baillée par ledit abbé d'Ivry, iceux ouvrages faire mener et conduire de cette ville de Paris jusques à Saint Denis en France sitost qu'ils seront faits, et iceux asseoir et poser en leurs places bien et deuement, fournir d'échaffaux, engins, chables et tout autres choses à ce nécessaires, excepté la pierre de marbre, pierre de liais et autres matières à ce nécessaires qui leur seront baillées et délivrées pour ce faire. Ce marché fait moyennant la somme de 2,700 livres, que pour ce en sera baillée et payée par le trésorier des bastimens du Roy, renonçant au bénéfice de division et de discution comme pour les propres affaires du Roy. Fait et passé l'an 1555, le 28ᵉ de febvrier. *Ainsy signé* : De la Vigne et Payen.

A Guillaume Rondet, paintre, la somme de 76 livres pour les ouvrages qu'il avoit faits pour dorer et estoffer l'effigie dudit feu Roy François et servir de devises de sallemendre et F., le tout d'or fin, nouvellement érigé en l'un des pilliers du pallais.

A plusieurs voicturiers, pour plusieurs pièces de marbre qu'ils ont amené et conduit pour la construction de ladite sépulture, la somme de 429 liv. 10 sols 2 d.

Somme pour ladite sépulture du Roy François dernier décedé,
2,814 liv. 16 sols 10 d.

Autres parties payées par les ordonnances dudit de Lorme pour quelques menues réparations du chasteau du Louvre.

Maçonnerie.

A Anthoine Perrault, maistre maçon, la somme de 36 livres pour ouvrages de maçonnerie par luy faits audit chasteau du Louvre.

Ouvrages de nattes.

A Nicolas Des Loges, nattier, la somme de 106 livres 10 sols 8 deniers pour ouvrages de nattes par luy faits audit chasteau du Louvre.

Gages d'officiers.

A maistre Bertrand Picart, présent trésorier, la somme de 1,800 livres pour ses gages durant l'année de ce compte.

A maistre Symon Goille, trésorier alternatif, la somme de 287 livres 1 sol 6 deniers pour trois mois moins de cinq jours, qui est à raison de 1,200 livres par an.

A maistre Pierre Deshostels, commis par le Roy à tenir le registre et faire le contrerolle desdits bastimens, la somme de 1,200 livres pour une année de ses gages.

Despence commune :
La somme de 213 livres 12 sols 7 deniers.

Somme totale de la despence de ce compte,
49,327 livres 16 sols 6 deniers.

Bastimens du Roy depuis le 7 avril 1556 jusques au dernier décembre 1557.

Transcripts des lettres patentes du Roy et des expéditions faittes sur icelles par messeigneurs des comptes, trésoriers de France et de l'espargne, par lesquelles lettres patentes ledit Seigneur a pourveu Jean Durand de l'office de trésorier, clerc et payeur de ses œuvres, édiffices et bastimens, réparations et entretenemens d'iceux ponts, chaussées, chemins pavez et autres lieux deppendans du domaine dudit Seigneur ès ville, prévosté et viconté de Paris, pour, par ledit Durant, tenir le compte et faire les payemens de tous les frais et despences qui se font et feront cy après pour tous et chacuns les édiffices, bastimens, ouvrages, réparations et entretenemens des chasteaux, maisons, pallais et autres lieux appartenans audit Seigneur, estans et qui seront cy après faits èsdite ville, prévosté et viconté de Paris, sans que nul autre que ledit Durant en puisse tenir le compte et faire les payemens, et sans que ledit Durant puisse avoir alternatif audit office, suivant les provisions et déclarations pour ce obtenues par ces prédécesseurs icelluy office, lesquels payemens ledit Durant fera par les ordonnances, roolles, mandemens, certiffications et rescriptions, assavoir de mesdits seigneurs des comptes ou de mesdits seigneurs les trésoriers de France pour le regard des ouvrages et réparations qui seront nécessaires estre faittes aux anciens édiffices qui sont deppendant du domaine dudit Seigneur audit Paris, prévosté et viconté d'icelluy, et pour le regard desdits nouveaux bastimens par les ordonnances, certiffications et mandement de ceux qui seront par ledit Seigneur commis, ordonnez et députtez à la conduite desdits nouveaux bastimens, et aux gages ordinaires et taxations

extraordinaires contenues amplement esdites lettres, desquelles la teneur s'ensuit :

HENRY, par la grace de Dieu, Roy de France, à tous ceux qui ces présentes lettres verront, salut, sçavoir faisons que, pour la bonne entière confiance que nous avons de la personne de nostre cher et bien amé maistre Jean Durant et de ses sens, suffissance, loiauté, fidélité, preud'homme, expérience et bonne diligence à icelluy, pour ces causes et autres à ce nous mouvans, avons donné et octroié, donnons et octroyons par ces patentes l'office de trésorier et payeur de nos œuvres, édiffices et bastimens des ville, prévosté et viconté de Paris, vaccant à présent par le décès de feu maistre Jacques Michel, dernier paisible possesseur d'icelluy, pour par ledit Durant tenir le compte et faire le payement de tous les frais et despences, qui se font et se feront cy après, pour tous et chacuns les édiffices, bastimens, ouvrages, réparations et entretenemens des chasteaux, maisons, ponts, chaussées, chemins pavez et autres lieux deppendans du fait de nostre domaine, que faisons et ferons cy après, en quelque lieu et endroit que ce soit de nosdites ville, prévosté et viconté de Paris, sans que nul autre que ledit Durant en puisse tenir le compte et faire les payemens, et ce par les ordonnances et certiffications, rescriptions, roolles et mandemens, assavoir de nos amez et féaulx les gens de nos comptes audit Paris, ou du trésorier de France et général de nos finances estably audit lieu, pour le regard des ouvrages et réparations qui seront nécessaires estre faittes aux anciens édiffices deppendans de nostre dit domaine audit Paris, prévosté et viconté d'icelluy, et pour les nouveaux édiffices et bastimens, réparations et entretenemens d'iceux que faisons et ferons cy après faire tant audit Paris que autres lieux de ladite prevosté et

viconté, par les ordonnances, rescriptions, certiffications et mandemens de ceux qui sont et seront par nous commis, ordonnez et députez à la conduitte desdits bastimens, ayans pouvoir de nous; pour, ledit office de trésorier et payeur avoir, tenir et doresnavant exercer par icelluy Durant, sans alternatif, suivant les provisions et déclarations obtenues de nous par ses prédécesseurs, aux honneurs, authoritez, prérogatives, prééminences, franchises, libertez, priviléges, taxations, droits, proffits, revenus et esmolumens accoustumez et qui y appartiennent, et aux gages ordinaires de 386 livres 17 sols 6 deniers ordonnez par chacun an audit estat, assavoir 136 livres 17 sols 6 deniers pour les gages anciennement ordonnez, à icelluy pareille somme de 136 livres 17 sols 6 deniers pour la récompense du logis affecté audit office, prins pour l'accroissement de nostre chambre des comptes, et 113 livres 2 sols 6 deniers que naguères avons ordonnez d'augmentation de gages ordinaires à icelluy estat, au lieu de la finance qui nous en a cy devant esté paiée, pour n'estre, ledit estat alternatif, et ce, outre les taxations extraordinaires qui seront faittes par nos dits gens de nos comptes audit Durant, telle que raison, pour tenir par luy le compte et faire le payement des frais des nouveaux bastimens, réparations et entretenemens d'iceux que nous faisons et que nous ferons cy après faire, comme dit est, en quelque lieu et endroit que ce soit de nosdits ville, prévosté et viconté de Paris, si donnons en mandement, par ces mesmes présentes, à nos dits amez et féaulx conseillers les gens de nos comptes audit Paris, trésorier de France et général de nos finances establv audit lieu, et aux trésoriers de nostre espargne présens et advenir, que, prins et receu le serment dudit Durant pour ce deu et en tel cas requis et accoustumé, icelluy mettent et instituent ou facent mettre et instituer, de par nous, en possession et saisine dudit office, et d'icelluy ensemble des honneurs, autho-

ritez, prérogatives, prééminences, franchises, libertez, priviléges, gages, taxations, droits, proffits, revenus et émolumens dessusdits, le facent, souffrent et laissent jouir et user plainement et paisiblement de tous ceux, et ainsi qu'il appartiendra ès choses touchans et concernans ledit office et droits appartenans à icelluy, ostent et deboutent d'icelluy tout autre illicite détenteur non ayant sur ce nos lettres de provision et don précédans en datte ces dites présentes, et avec ce, que lesdits gages ordinaires et taxations extraordinaires ils souffrent audit Durant prendre et retenir par ses mains, et iceux passent et allouent en la despence de ses comptes et rabatteu de sa recepte sans y faire difficulté, nonobstant que les sommes à quoy se monteront lesdites taxes ne soient spéciffiées et déclarées, et pour ce que aucuns par importunité, inadvertance ou autrement, auroient voulu cy devant obtenir de nous lettres et commissions extraordinaires et particulières pour tenir le compte des frais de quelques édiffices et bastimens qu'aurions délibéré faire faire en aucuns lieux de nostre dite ville de Paris, prévosté et viconté d'icelle, qui seroit usurper et éclipser ledit estat et le rendre petit à petit subtil à icelluy Durant, si telles choses auroient lieu et se continuroient cy après, en quoy mesme nous aurions perte et dommage, au moien des autres taxations ou gages que ceux qui seroient ainsy particulièrement commis pouroient prétendre et pareillement incommodité pour ce que estans lesdits payemens faits par plusieurs, nous n'en pourions, par ce moyen, avoir si aisément la vraye et certaine connoisance, comme nous aurions d'un seul quand bon nous sembleroit, à quoy ledit Durant, se faisant pourvoir dudit office, nous a très humblement fait suplier et requérir que nostre bon plaisir feust luy remédier et pourvoir, ayant esgard mesmement qu'il n'y aurait aucune raison et équité que pour la finance qu'il nous a payée pour l'achapt dudit office, il eust seullement les susdits gages

ordinaires, sans avoir les taxations extraordinaires qui ont accoustumé audit trésorier et payeur pour les nouveaux bastimens, réparations et entretenemens d'iceux que faisons et ferons cy après faire en nos dite ville, prévosté et viconté de Paris, attendu que lesdites taxes extraordinaires ne sont choses permanentes, ains seullement les perçoit et prend icelluy trésorier et payeur durant le temps et à mesure que l'on besongne au parachevement et continuation desdits nouveaux bastimens, selon le mérite de ses frais, labeurs et services, en ce cas et suivant la requeste dudit Durant, nous avons, en tant que besoin est ou seroit, revocqué, cassé et adnullé, revoquons, cassons et adnullons toutes déclarations et commissions particulières et autres lettres qui seroient cy après obtenues de nous pour cet effet par quelques personnes que ce soient, lesquelles voulons et entendons en estre deboutez, nonobstant toutes lettres à ce contraires, car tel est nostre plaisir, en tesmoin de ce nous avons fait mettre nostre scel à cesdites présentes. Donné à Villiers Costerets le 7ᵉ d'avril, l'an de grace 1556, avant Pasques, et de nostre règne le 11ᵉ. Et sur le reply : Par le Roy. *Signé* Bourdin, un seing, et paraphé et scellé sur double queue de cire jaulne. Et sur ledit reply est encore escript : « Prestitit juramentum solitum et receptus est in Camera nostri regis ad officium de quo in albo prout in registro vigesima septima aprilis anno millesimo quingentesimo quinquagesimo septimo. » Signé Le Maistre, un seing et paraphé.

Autre coppie. Les trésoriers de France, veues les lettres patentes du Roy nostre Sire, données à Villiers Costerets le 7ᵉ de ce présent mois, avant Pasques, ausquelles ces présentes sont attachées sous l'un de nos signets, par lesquelles et pour les causes y contenues ledit Seigneur a donné et octroyé à

maistre Jean Durant l'office de trésorier et payeur de ses œuvres ès ville, prevosté et viconté de Paris, que soulloit tenir et exercer feu Jacques Michel, dernier paisible possesseur d'icelluy, vaccant par son trespas, pour, ledit office avoir, tenir et doresnavant exercer par ledit maistre Jean Durant aux honneurs, authoritez, prérogatives, prééminences, franchises, libertez, priviléges, taxations, droits, proffits, revenus et émolumens qui y appartiennent, et aux gages de 386 livres 17 sols 6 deniers, tant anciens que modernes, que pour récompense du logis affecté audit office que le Roy nostre dit Seigneur a ordonné estre prins pour l'accroissement et aisance de la chambre des comptes, ainsy qu'il est plus à plain déclaré esdites lettres; veue aussy l'expédition faitte sur icelle en la chambre des comptes et réception d'icelluy Durant audit office, et après que de luy avons prins et receu le serment, pour ce deu et accoustumé, nous l'avons mis et institué de par le Roy nostre dit Seigneur en possession et saisine d'icelluy office, luy promettans prendre et retenir par ses mains, des deniers de sondit office, lesdits gages de 386 livres 17 sols 6 deniers doresnavant chacun an, à commencer du jour de son institution en icelluy, à la charge de l'opposition de maistre Bertrand Picart, commis par le Roy à tenir le compte et faire le payement des édiffices de Fontainebleau, et qu'il mettra en nos mains ses cautions bonnes et suffissantes, deuement certiffiées, jusque à la somme de 2,000 parisis dedans trente jours prochains venans. Donné, sous l'un de nosdits signets, le 29° d'apvril 1557. *Signé* GROLIER. Un paraphé.

Autre coppie. Jean de Baillon, conseiller du Roy et trésorier de son espargne, veues par nous les lettres patentes dudit Seigneur, données à Villiers Cotterets, le 7° jour de ce

présent mois, ausquelles ces présentes sont attachées soubs nostre signet, par lesquelles et pour les causes y contenues ledit Seigneur a donné et octroyé à maistre Jean Durant l'office de trésorier et payeur des œuvres, édiffices et bastimens des ville, prévosté et viconté de Paris que naguerre soulloit tenir et exercer feu maistre Jacques Michel, dernier et paisible possesseur d'icelluy, vaccant à présent par son décès, pour par ledit Durant tenir le compte et faire le payement de tous et chascuns les frais et despences qui se font et feront cy après pour tous et chascuns les édiffices, bastimens, ouvrages, réparations et entretenemens des chasteaux, maisons, ponts, chaussées, chemins pavez et autres lieux deppendans du fait du Domaine que ledit Seigneur fait et fera faire cy après en quelque lieu et endroict que ce soit desdites villes, prévosté et viconté de Paris, sans que nul autre que ledit Durant en puisse tenir le compte et faire les payemens et ce, par les ordonnances, certiffications, rescriptions, roolles et mandemens assavoir de Messieurs les gens des comptes, trésorier de France et général des finances audit Paris, pour le regard des ouvrages et réparations qui seront nécessaires estre faittes aux anciens édiffices deppendans dudit domaine, audit Paris, de ladite prévosté et viconté d'icelle, et pour les nouveaux édiffices, bastimens, réparations et entretenemens d'iceux que fait et fera cy après ledit Seigneur, tant audit Paris que autres lieux de ladite prévosté et viconté, par les ordonnances, rescriptions, certiffications et mandemens de ceux qui sont et seront par icelluy Seigneur commis et députtez à la conduitte desdits bastimens ayant pouvoir dudit Seigneur, pour ledit office de trésorier et payeur, avoir, tenir et doresnavant exercer par icelluy Durant, sans alternatif, suivant les provisions et déclarations obtenues dudit Seigneur par ses prédécesseurs aux honneurs, authoritez, prééminences, franchises, libertez, priviléges, taxations, droits, proffits, revenus et émolumens

accoustumez et qui y appartiennent, et aux gages ordinaires de 386 liv. 17 s. 6 d. pour les gages anciennement ordonnez à icelluy, pareille somme de 136 liv. 17 s. 6 d. pour la récompense du logis affecté audit office prins pour l'accroissement de la chambre des comptes et 113 liv. 2 s. 6 d., naguerres ordonnez d'augmentation de gages ordinaires à icelluy estat au lieu de la finance qui en avoit esté cy devant payée pour n'estre ledit estat alternatif, et ce outre les taxations extraordinaires qui seront faittes par lesdits gens des comptes audit Durant, telles que de raison, pour tenir par luy le compte et faire le payement des frais des nouveaux bastimens, réparations et entretenemens d'iceux que ledit Sieur fait et fera cy après faire, comme dit est, en quelque lieu et endroit que ce soit desdites ville, prévosté et viconté de Paris, selon et ainsy qu'il est plus à plain contenu et déclaré par lesdites lettres, nous, après que dudit maistre Jean Durant avons prins et receu le serment en tel cas requis et accoustumé, consentons en tant que à nous est l'enterinement et accomplissement d'icelles selon la forme et teneur, le tout selon et ainsy que le Roy nostredit Seigneur le veult et mande par icelles : donné soubs nostre dit signet, le 7ᵉ d'apvril 1556, avant Pasques. *Signé* : DE BAILLON. Un paraphé.

Autre coppie. J'ai receu de maistre Jean Durant la somme de 2,300 escus d'or soleil pour l'office de trésorier et payeur des œuvres et bastimens du Roy ès ville, prévosté et viconté de Paris, aux gages de 386 liv. 17 s. 6 d. par an, vaccant par le trespas de maistre Jacques Michel qui luy a esté accordé audit pris, dès le 26ᵉ de mars dernier passé, dont ledit Durant a esté pourveu. Fait à Villiers Costerets, le 7ᵉ apvril 1556, avant Pasques. *Signé* : DE L'AUBESPINE. Et au dos, pour quittances; auquel dos est encore escript ce qui s'ensuit : Contre-

rollé et enregistré par moy contrerolleur général des finances, le 7° apvril 1556, avant Pasques. *Signé :* Blondet. Et au dessous est escript : Collationné à l'original de ladite quittance par moy, notaire et secrétaire du Roy. *Signé :* Biennet. Un paraphé.

Les pouvoirs donnez par le Roy à messire Pierre Lescot, seigneur de Clagny, abbé de Clermont, conseiller et ausmosnier ordinaire du Roy, d'avoir le regard et superintendance, et ordonner des frais nécessaires pour la continuation et parachèvement du bastiment neuf que ledit Seigneur fait de présent faire en son chasteau du Louvre, sont transcripts et rendus au compte des prédécesseurs de ce présent comptable.

Autre transcript d'un estat signé de la main du Roy et de maistre Cosme Clausse, l'un des secrétaires de ses commandemens, par lequel ledit Seigneur veult et entend et a donné pouvoir à maistre Jean Grolier, conseiller dudit Seigneur, trésorier de France et général de ses finances à Paris, et à Jacques Beau, aussy son conseiller et trésorier ordinaire de ses guerres, ou l'un d'eux en l'absence ou empeschement de l'autre, d'ordonner des frais et despenses qui ont esté faittes durant le temps de ce compte pour l'entretenement et nourriture d'un maistre menuisier, six compagnons dudit mestier et un compagnon serrurier, avec ledit truchement suisse que ledit Sieur a fait durant ledit temps besongner en cette ville de Paris pour son service, et des autres frais faits pour cet effet.

Estat de la despence que le Roy veult et entend estre faitte et continuer doresnavant par chacun mois, à commancer du premier jour du mois de juin prochain, pour l'entretenement et nourriture d'un maistre menuisier, six compagnons dudit mestier, d'un serrurier et d'un truchement suisses, lesquels

ledit Seigneur a, dès le mois de décembre dernier, fait venir dudit pais de Suisse, en la ville de Paris, pour y besongner de leur mestier, suivant ce qui leur sera advisé et leur sera ordonné par monsieur l'abbé d'Ivry, pour les maisons et bastimens d'icelluy Seigneur.

Compte premier de Jean Durant, présent trésorier, commençant le 7ᵉ apvril 1556, avant Pasques, finissans le dernier de décembre 1557.

Recepte.

A cause des deniers ordonnez par le Roy audit Durant pour employer au payement des frais faits durant ce présent compte pour le bastiment neuf que ledit Seigneur fait faire en son chastel du Louvre, partie desquels deniers icelluy Durant a receus ès coffres dudit Louvre, ès présence de messieurs les commissaires sur ce députez par le Roy, et le reste en l'espargne dudit Seigneur.

De maistre Jean de Baillon, conseiller du Roy et l'un des trésoriers de son espargne, la somme de 21,000 liv. ordonnée par le Roy audit Durant.

Autre recepte par ledit Durant des deniers à luy ordonnez par le Roy, pour les gages, nourriture et despence de bouche d'un maistre menuisier et de sesdits compagnons pour ouvrages de leur mestier par eux faits en l'hostel de Reims à Paris, et achapts de bois.

De maistre Jean de Baillon, la somme de 3,119 liv. 8 sols.

Autre recepte par ledit Durant des deniers à luy ordonnez par nosseigneurs des comptes pour la réparation du pont de Poissy.

De maistre Jean Cherruier, conseiller du Roy et receveur

général des finances en la charge d'outre Scène et Yonne, la somme de 12,200 liv.

Autre recepte par ledit Durant des deniers à luy ordonnez par messieurs les trésoriers de France, pour les réparations des pallais, chasteaux, maisons, ponts, et autres lieux royaux de cette ville, prévosté et vicenté de Paris.

De maistre Laurens de Boues, receveur ordinaire de Vallois, la somme de 2,000 liv., ordonnez audit Durant par maistre Jean Grolier, seigneur d'Agnisy. De maistre Henry Billouet, receveur ordinaire de Clermont en Beauvoisis, la somme de 2,885 liv. 9 s., ordonnée audit Durant par ledit seigneur d'Agnisy.

De maistre Jean Chaboulle, commis à la recepte ordinaire de Meleun, la somme de 1,306 liv. 8 sols parisis.

De maistre Claude Chaboulle, receveur audit Meleun, la somme de 1,000 liv.

Somme totale de la recepte de ce compte, 43,587 liv. 17 s.

DESPENCE DE CE PRÉSENT COMPTE.

Le chasteau du Louvre.

Maçonnerie.

A Guillaume Guillain et Pierre de Saint Quentin, maistres maçons, la somme de 10,800 liv., à eux ordonnée par messire Pierre Lescot, seigneur de Clagny, abbé de Clermont, conseiller et ausmonier ordinaire du Roy, pour ouvrages de maçonnerie par eux faits au bastiment neuf du Louvre.

Sculpture.

A maistre Jean Goujon, sculpteur, la somme de 631 liv., à luy ordonnée par ledit sieur de Clagny, pour ouvrages de sculpture par luy faits audit chasteau du Louvre.

Charpenterie.

A Jean le Peuple et à Barbe le Peuple, vefve de feu Claude Gérard, charpentiers, la somme de 3,150 liv., à eux ordonnée par ledit sieur de Clagny, pour ouvrages de charpenterie par eux faits audit chasteau du Louvre.

Serrurerie.

A Guillaume Evrard, maistre serrurier, la somme de 620 liv., pour ouvrages de serrurerie par luy faits audit chasteau du Louvre.

Plomberie.

A Guillaume Laurens, maistre plombier, la somme de 1,400 liv., pour ouvrages de plomberie par luy faits audit chasteau du Louvre

Peinture.

A Louis le Breuil, peintre, la somme de 150 liv., pour ouvrages de son art par luy faits audit bastiment du Louvre.

Menuiserie.

A Raoulland Maillart, Riolle Richault et Francisque Scibecq, maistres menuisiers, pour ouvrage de menuiserie par eux faits audit chasteau du Louvre, la somme de 2,136 liv.

Vitrerie.

A Nicolas Beauvain, maistre vitrier, la somme de 500 liv., pour ouvrages de vitrerie par luy faits audit chasteau du Louvre.

Ameublemens,
La somme de 305 liv. 15 s.

Estats et entretenemens du seigneur de Clagny, la somme de 1,000 liv. pour dix mois, à raison de 1,200 liv. par an.

A Jean Durant, présent trésorier, la somme de 500 liv., pour dix mois, qui est à raison de 600 liv. par an pour ses gages.

Somme pour le bastiment du Louvre,
20,732 liv. 15 s.

Autre despence faitte par ledit Durant, tant pour le payement des gages et entretenemens, nourriture et despence de bouche d'un maistre menuisier, six compagnons dudit mestier, un compagnon serrurier, et un truchement, tous Suisses qui ont tous besongné pour le Roy, en l'hostel de Reins à Paris, et pour achapt de bois pour lesdits ouvrages à eux ordonnés par le Roy, la somme de 3,149 liv. 2 s. 10 d.

Autre despence par ledit Durant, à cause de la réparation et refection du pont de Poissy.

Achapt de pierre et voiture d'icelle, la somme de 2,583 liv. 2 s. 3 d.

Journées d'ouvriers, achapts de menus matériaux et autres matériaux pour la réparation du pont de Poissy, la somme de 7,746 liv. 11 s. 8 d.

Ouvrages de charpenterie et couverture de tuille d'une loge faitte pour les tailleurs de pierre travaillans à ladite réparation du pont de Poissy.

A Léonard Fontaine et Jean le Peuple, charpentiers, et à Jean le Gay, couvreur, à eux ordonnez par nosseigneurs des comptes, la somme de 547 liv. 9 s. 4 d.

Parties payées par ce présent trésorier, de l'ordonnance de nosseigneur des comptes, pour le fait de la réparation dudit pont de Poissy, la somme de 248 liv.

Somme de la despence pour le pont de Poissy, 11,137 liv. 5 s. 3 d.

Autre despence faitte par ledit Durant, par les ordonnances de messieurs les trésoriers de France, pour les réparations nécessaires estre faitte en plusieurs pallais, chasteaux, maisons, ponts, et autres lieux royaux des ville, prévosté et viconté de Paris.

Pallais royal, à Paris.

A Jean de la Hamée, maistre vitrier, la somme de 230 liv.

8 s. 6 d., à luy ordonnée par messieurs les trésoriers de France, pour ouvrages de vitrerie par luy faits audit pallais royal.

A Jean le Gay, couvreur, la somme de 203 liv., pour ouvrages de couverture par eux faits audit pallais royal.

A Eustache Jve, maistre maçon, la somme de 90 liv. 16 s., pour ouvrages de maçonnerie par luy faits audit pallais royal.

A François Perier, maistre peintre, la somme de 20 liv., à luy ordonnée par messieurs les trésoriers de France, pour avoir doré de fin et estoffé dix rozes et filatrières faittes de neuf au lieu de dix autres, et avoir redoré et restoffé les autres roses, filastrières, jasprures, tableaux et culs de lampes de la grande chambre du plaidoié du pallais, à Paris.

Somme de la despence faitte pour la despence du pallais royal, 544 liv. 4 s. 6 d.

Vieil bastiment du Louvre.

A Jean de la Hamée, vitrier, pour ouvrages de vitrerie par luy faits en la chambre du Roy où est logé monsieur le cardinal de Lorraine, quatre armoiries du Roi et de la Reyne, et une armoirie de Monseigneur le Dauphin, et plusieurs pièces de voires peintes en façon d'antique au cabinet, à luy ordonnée par messieurs les trésoriers de France, la somme de 311 liv. 2 d.

A Eustache Jve, maistre maçon, la somme de 133 liv. 10 s. 2 d., pour ouvrages de maçonnerie par luy faits au vieil bastiment du chasteau du Louvre.

Somme de la despence dudit chasteau du Louvre, 444 liv. 3 s.

Grand et petit Chastellets de Paris.

A Eustache Jve, maistre maçon, la somme de 76 liv. 17 s. 5 d., à luy ordonnée par messieurs les trésoriers de France, pour tous les ouvrages de maçonnerie par luy faits audit grand et petit Chastellet à Paris.

L'hostel de Bourbon.

A Jean de la Hamée, maistre vitrier, la somme de 9 liv. 3 s. 9 d., pour avoir par luy refait, en la chappelle dudit hostel de Bourbon, deux panneaux de verre peint.

L'hostel des Tournelles.

A Laurens Joignet, maistre maçon, la somme de 131 liv. 5 s. 1 d., pour ouvrages de maçonnerie par luy faits audit hostel des Tournelles.

A Mathurin Bon, serrurier, la somme de 96 liv. 3 s. 3 d., pour ouvrages de serrurerie par luy faits audit hostel.

La Bastide Saint Anthoine.

A Laurens Joignet, maistre maçon, la somme de 100 liv. 7 s. 5 d., pour ouvrages de maçonnerie par luy faits à ladite Bastidde.

L'hostel de Nesle.

A Eustache Jve, maistre maçon, la somme de 57 liv. 11 s. 7 d., pour ouvrages de maçonnerie par luy faits à l'hostel de Nesle.

L'hostel de la Monnoye du Roy, à Paris.

A Eustache Jve, maistre maçon, la somme de 122 liv. 4 s. 4 d., pour ouvrages de maçonnerie par luy faits audit hostel de la Monnoye.

Charpenterie.

A Jean le Peuple, charpentier, la somme de 110 liv. 7 s. 6 d., pour ouvrages de charpenterie par luy faits audit hostel de la Monnoye.

Couverture de thuille.

A Jean le Gay, couvreur, la somme de 95 liv. 3 s. 1 d., pour ouvrages de couverture par luy faits audit lieu.

Vuidanges.

A Jean Leger, maistre des basses œuvres, la somme de 21 liv. 3 s. 6 d., pour plusieurs vuidanges par luy faits.

Somme pour l'hostel de la Monnoye,
348 liv. 19 s. 5 d.

Le logis des escuries du Roy, près la porte neufve, à Paris.

A Eustache Jve, maistre maçon, la somme de 3 liv.

9 s. 9 d., pour ouvrages de maçonnerie par luy faits audit logis.

Le chasteau du bois de Vincennes.

A Nicolas du Puis, maçon, la somme de 85 liv. 13 s. 4 d., pour ouvrages de maçonnerie par luy faits audit chasteau de Vincennes.

Chasteau de Saint Germain en Laye.

A Mathurin Bon, serrurier, la somme de 81 liv., pour ouvrages de serrurerie par luy faits audit chasteau de Saint Germain en Laye.

A Nicolas Beauvain, maistre vitrier, la somme de 42 liv. 6 s. 10 d., pour ouvrages de vitrerie par luy faits au chasteau de Saint Germain.

Somme du chasteau de Saint Germain en Laye,
123 liv. 6 s. 10 d.

La Muette du bois de Boullongne lès Paris.

A Thomas Mignot, maistre vitrier, la somme de 5 liv. 7 s. 4 d., pour ouvrages de vitrerie par luy faits audit lieu de la Muette.

Le pont aux Changeurs.

Charpenterie.

A Jean le Peuple, maistre charpentier, la somme de 3,544 livres 9 sols 8 deniers pour ouvrages de charpenterie par luy faits aux arches et pallées audit pont aux Changeurs.

Maçonnerie.

A Eustache Jve, maistre maçon, la somme de 28 sols 4 deniers.

Audit Jve, la somme de 149 livres 14 sols 9 deniers pour ouvrages de maçonnerie par luy faits audit pont aux Changeurs.

Ouvrages de gros pavez de grez.

A Bernard Simon, maistre paveur, la somme de 237 livres 18 sols 9 deniers pour ouvrages de pavez par luy faits audit pont aux Changeurs.

Somme pour le pont aux Changeurs :
3,933 liv. 11 s. 7 d.

A Guillaume le Breton, maistre maçon, la somme de 400 livres pour ouvrages de maçonnerie par luy faits audit pallais, à luy ordonnée par ce présent trésorier, en vertu d'un rescript du seigneur d'Agnisy.

ANNÉE 1557.

Gages ordinaires du présent trésorier.

A maistre Jean Durant, la somme de 285 livres 2 sols 6 deniers pour ce présent compte, commençant le 17ᵉ apvril 1556 et finissant le dernier de décembre 1557, à cause de sa dite charge.

Despence commune : 170 liv. 12 s. 4 d.

Somme totale de la despence de ce compte :
41,418 liv. 13 s. 6 d.

Bastimens du Roy durant une année finie le dernier de décembre 1557.

Transcript de la coppie des lettres patentes du Roy, données à Paris le 5ᵉ d'octobre 1556, par lesquelles ledit Sieur a donné à maistre Symon Goille l'office de trésorier de ses bastimens et édiffices de Fontainebleau, Boullongne lès Paris, Villiers Cotterets, Saint Germain en Laye, la Muette en la forest dudit Saint Germain et autres bastimens et édiffices estans à vingt lieues à la ronde de Paris, de ladite coppie desquelles lettres, ensemble de l'attache de monsieur le trésorier de l'espargne sur icelles, et quittance du trésorier des parties casuelles de la finance payée pour la composition dudit office, subsécutivement la teneur en suit :

HENRY, par la grace de Dieu, Roy de France, à tous ceux qui ces présentes lettres verront, salut, comme par nos lettres d'édit du mois de janvier dernier, nous ayons, pour bonnes causes et considérations, créé et érigé en chef et tiltre d'office

ferme, la charge et commission du payement de nos bastimens et édiffices de Fontainebleau, Boullongne lès Paris, Villiers Costerets, Saint Germain en Laye, la Muette et autres nos bastimens et édiffices estans à vingt lieues à la ronde de nostre ville de Paris, que tient à présent nostre cher et bien amé maistre Bertrand Picart en tiltre d'office de trésorier de nosdits bastimens suivant icelluy édit, auquel, pour ce qu'il n'auroit esté fait par exprès mention de la charge et commission du payement des réparations et bastimens de nostre chasteau du bois de Vincennes, de nostre chastel des Tournelles en nostre dite ville de Paris, de Saint Liger, près Montfort l'Amaulry, et de la construction de la sépulture du feu Roy nostre très honoré Seigneur et père que Dieu absolve, que tenoit nostre amé et féal notaire et secrétaire maistre Symon Goille, nous aurions par autres nos lettres d'édit du mois de juin aussy dernier passé, pour mettre ledit office en son entier, ainsy qu'il avoit par nous esté créé, joint et uny ladite charge et commission à icelluy office, pour, en cette qualité, estre tenu et exercé conjoinctement par ledit maistre Bertrant le Picart, et celuy qui seroit par nous pourveu alternatif dudit office suivant l'édit par nous fait au mois d'octobre 1554, depuis lequel édit de création dudit office n'y a encore par nous esté pourveu, ce qui est bien requis faire, sçavoir faisons que, pour la bonne et entière confiance que nous avons de la personne dudit maistre Symon Goille, et de ses sens, suffissance, loyauté, preudhomme et bonne diligence à icelluy, pour ses causes avons donné et octroyé, donnons et octroyons par ces patentes ledit office alternatif du trésorier de nosdits bastimens et édiffices ainsy par nous créé et érigé comme dit est, pour, en cette qualité, l'avoir, tenir et doresnavant exercer par ledit Goille alternativement, et en jouir et user aux honneurs, auctoritez, prérogatives, preéminences, franchises, libertez, droits, proffits, revenus et esmo-

lumens que y appartiennent, et aux gages, assavoir, durant l'année de son exercice, 1,800 livres, et durant l'année de cessation, de 1,200 livres, par nous ordonnez et attribuez audit office tant qu'il nous plaira, si donnons mandemens et ces dites présentes à nostre amé et féal conseiller, trésorier de son espargne, que, dudit maistre Symon Goille pris et receu le serment en tel cas requis et accoustumé, icelluy mette et institue, ou face mettre et instituer de par nous en possession et saisine dudit office, et d'icelluy ensemble des honneurs, auctoritez, prérogatives, franchises, libertez, gages, droits, proffits, revenus et esmolumens susdits, le face, souffre et laisse jouir et user plainement et paisiblement, et à luy obeyr et entendre de tous ceux et ainsy qu'il appartiendra ès choses touchans et concernans ledit office, et outre luy face, souffre et laisse prendre et retenir par ses mains, des deniers de ses assignations, durant l'année de son exercice, lesdits gages de 1,800 livres, et durant l'année de sa cessation luy face payer par son compagnon qui sera en la charge, lesdits gages de 1,200 livres, par ses simples quittances, aux termes et en la manière accoustumez, à commancer du jour et datte de ces présentes, en augmentant doresnavant, pour cet effet, l'assignation desdits trésoriers de nosdits bastimens d'autant que montent lesdits gages, pour les prendre et recevoir par leurs mains et les délivrer l'un à l'autre, selon les années de leurs exercices, et par rapportant cesdites présentes ou vidimus d'icelles faits soubs scel royal pour une fois seullement, et quittance de leur dit compagnon sur ce suffissante, nous voulons lesdits gages qui pris, retenu et payez auront esté pour les causes et ainsy que dessus est dit, estre passez et allouez en la despence des comptes desdits trésoriers de nosdits bastimens et rabatus de leurs receptes respectivement par les gens de nos comptes à Paris, ausquels nous mandons ainsy le faire, sans difficulté, car tel est nostre plaisir, en tesmoin de ce

nous avons fait mettre nostre scel à cesdites présentes. Donné à Paris, le 5ᵉ d'octobre, l'an de grace 1556, et de nostre règne le 10ᵉ. *Ainsy signé* : Sur le reply, par le Roy. Claussé et scellées sur double queue du grand scel de cire jaulne.

Raoul Moreau, conseiller du Roy et trésorier de son espargne, veues par nous les lettres patentes dudit Seigneur données à Paris le 5ᵉ jour de ce présent mois, ausquelles ces présentes sont attachées soubs nostre signet, par lesquelles et pour les causes y contenues, icelluy Seigneur a donné et octroié l'office alternatif de trésorier de ses bastimens et édiffices nouvellement créé et érigé, pour, en cette qualité, l'avoir, tenir et doresnavant exercer par ledit Goille alternativement, et en jouyr et user aux honneurs, authoritez, prééminances, franchises, libertez, droits, proffits, revenus et esmolumens qui y appartiennent, et aux gages, assavoir : durant l'année de son exercice, de 1,800 livres; et durant l'année de sa cessation, de 1,200 livres, ordonnez et attribuez audit office tant qu'il plaira audit Seigneur. Nous, après que dudit maistre Symon Goille avons pris et receu le serment en tel cas requis et accoustumé, consentons, autant que à nous est, l'entherinement et accomplissement desdites lettres selon leur forme et teneur, et qu'il prenne et retienne par ses mains, des deniers des assignations qui luy seront ordonnées pour employer au fait de son dit exercice, durant l'année de l'exercice d'icelluy, lesdits gages de 1,800 livres, et durant l'année de sa cessation, qu'ils luy soyent payez par son compagnon qui sera en charge, à ladite raison de 1,200 livres, par ses simples quittances, aux termes et en la manière accoustumez, ainsy qu'il est plus à plain contenu et déclaré esdites lettres, et que le Roy, nostre dit Seigneur, le veult et mande par icelles. Donné soubs nostre dit signet, le 28ᵉ octobre 1556. *Ainsy signé* : Moreau.

J'ai receu de maistre Symon Goille la somme de 6,000 escus d'or soleil, pour l'office de trésorier et payeur alternatif des bastimens et édiffices de Fontainebleau, Boullongne lès Paris, Villiers Costerets, Saint Germain en Laye, la Muette, le chasteau du bois de Vincennes, l'hostel des Tournelles, Saint Liger, la sépulture du feu Roy et autres édiffices et bastimens à vingt lieues à la ronde dudit Paris, aux gages de 1,800 livres durant l'année de l'exercice, et de 1,200 livres durant l'année de cessation, auquel n'a encore esté pourveu depuis l'édit dont a esté pourveu ledit Goille. Fait à Paris, le 5ᵉ d'octobre 1556. *Signé* LE FEVRE. Et plus bas, au roolle : du 7ᵉ d'aoust 1556. Et au dos : Contrerollé et enregistré par moy contrerolleur général des finances, le 5ᵉ d'octobre 1556. *Signé* BLONDET. Et au dessous est escript ce qui s'ensuit : Collation a esté faitte à l'original de la présente quittance par moy notaire et secrétaire du Roy, le 17ᵉ d'octobre 1556. *Signé* LONGUET. Et au dessous de ladite coppie est escrit ce qui s'ensuit : Collation a esté faitte avec les lettres originalles et la coppie de la quittance par moy conseiller du Roy et auditeur de ses comptes soubssigné. *Ainsy signé* : COURTIN.

Autre transcript du vidimus des lettres patentes du Roy données à Saint Germain en Laye le 25ᵉ d'octobre 1557, par lesquelles ledit Seigneur a commis, ordonné et députe maistre Jean Bullant au contrerolle de tous ses bastimens, dudit vidimus desquelles la teneur en suit :

A tous ceux qui ces présentes lettres verront, Anthoine du Prat, baron du Thier et de Thoury, sieur de Nantoillet et de Rozay, conseiller du Roy et garde de la prévosté de Paris, salut, sçavoir faisons que l'an de grace 1557, le mardy 4ᵉ janvier, veisme les lettres du Roy nostre dit Seigneur, desquelles la teneur en suit :

HENRY, par la grace de Dieu, Roy de France, à nos amez et féaulx les gens de nos comptes à Paris, salut et dilection. Comme ayant par cy devant conneu que maistre Pierre Deshostels, contrerolleur des ouvrages des bastimens et édiffices, pour son ancien aage ne pouvoit bonnement et continuellement vacquer au contrerolle desdits ouvrages, ainsi qu'il estoit requis pour le bien de nostre service, nous eussions commis nostre cher et bien amé maistre Jean Bulant, pour, en l'absence dudit Deshostels, vacquer au fait dudit contrerolle comme personnage grandement expérimenté en fait d'architecture, et estans à présent advertis du trespas dudit Deshostels, à l'occasion duquel, vaccant à présent ladite charge et estat, ayant advisé la bailler et commettre audit Bulant, estans suffissamment informez du bon devoir qu'il y a jà fait et que nous esperons qu'il fera encore cy après, et à plain constans de ses sens, suffissance, loyauté, preudhomme, expérience et bonne diligence, icelluy, pour ces causes et autres à ce nous mouvans, avons commis, ordonné et député, commettons, ordonnons et députons par ces présentes au lieu dudit feu Deshostels, au contrerolle de tous et chacuns les ouvrages qui seront faits ès maisons et édiffices, quels qu'ils soient, que nous avons fait et ferons encore cy après encommancer, ensemble les toisés, pris et marchez et payemens d'iceux, véoir si lesdits ouvrages seront bien et deuement faits suivant le contenu esdits marchez, et des devis qui auront esté baillez et délivrez aux entrepreneurs desdits ouvrages, et faire en cette présente charge tout ce qui y appartient au devoir dudit estat de contrerolleur, sous la fiance que nous avons en luy, et icelle charge avoir et tenir et doresnavant exercer par ledit Bullant aux honneurs, authoritez, prérogatives, prééminences, franchise et libertez qui y appartiennent, et aux mesmes gages, droits, proffits, revenus et esmolumens que soulloit avoir ledit feu Deshostels, tant qu'il nous plaira,

si voulons et vous mandons que pris et receu le serment dudit maistre Jean Bullant en tel cas requis et accoustumé, vous le faites, souffrez et laissez jouir et user de ladite charge, estat et commission, ensemble des honneurs, authoritez, prérogatives, prééminances, franchises, libertez, gages, droits, proffits, revenus et esmolumens dessus dits plainement et paisiblement, et à luy obéir et entendre de tous ceux et ainsy qu'il appartiendra ès choses touchans et concernans ledit estat, charge et commission, luy faisant au surplus, par icelluy ou ceux de nos receveurs ou comptables qu'il appartiendra, et qui les gages et droits audit office appartiennent, a accoustumé payer iceux, bailler et délivrer doresnavant par chacun an, aux termes et en la manière accoustumée, lesquels, en rapportant sesdites présentes ou vidimus d'icelles fait sous scel royal et quittance dudit Bullant, sur ce suffissante, nous voulons estre par vous passez et allouez en la despence des comptes et rabatus de la recepte de celluy de nosdits receveurs ou comptables qui payez les aura, vous mandant de rechef ainsy le faire sans difficulté, car tel est nostre plaisir. Donné à Saint Germain en Laye le 25e d'octobre 1557, et de nostre règne 11e. *Ainsy signé :* Par le Roy. Monsieur le cardinal de Chastillon, présent de l'Aubespine, et scellées sur simple queue de cire jaulne. Et au bas est escript : Ledit Bullant a esté receu audit estat et charge du contrerolle dessus mentionné, et d'icelluy fait et presté le serment accoustumé, ainsy que contenu est au registre sur ce fait en la chambre des comptes du Roy le 19e de novembre 1557. *Ainsy signé :* LE MAISTRE. Et nous à ce présent transcript ou vidimus qui collationné a esté par Pierre Chappelle et Réné Barrière, notaires du Roy au chastellet de Paris, avons en tesmoin de vérité fait le scel de ladite prevosté de Paris, les an et jour dessus premiers dits. *Ainsy signé :* BARRIÈRE et CHAPPELLE. Et scellées sur double queue de cire verde.

Compte premier de maistre Symon Goille durant l'année finie le dernier de décembre 1557.

Recepte.

De maistre Bertrand Picart, trésorier ancien desdits bastimens et édiffices du Roy, par quittance dudit Symon Goille, la somme de 4,088 livres 15 sols 8 deniers pour les bastimens et édiffices du Roy.

De maistre Jean de Baillon, la somme de 12,900 livres.

De maistre Estienne Gerbault, la somme de 12,750 livres, des deniers provenans des ventes de bois faites en la forest de Compiègne.

Somme totale de la recepte de ce compte : 29,938 livres 15 sols 6 deniers.

DESPENCE DE CE PRÉSENT COMPTE.

Fontainebleau.

Maçonnerie.

A Pierre Girard, dit Castoret, maçon, la somme de 1,900 livres à luy ordonnée par maistre Philbert de Lorme, abbé d'Ivry, conseiller du Roy, pour ouvrages de maçonnerie par luy faits audit Fontainebleau.

Charpenterie.

A Guillaume Vaillan, charpentier, la somme de 300 livres pour ouvrages de charpenterie par luy faits audit Fontainebleau.

Menuiserie.

A Ambroise Perret, Jacques Chantarel, Gilles Bauge et Francisque Scibecq, à eux ordonnée pour ouvrages de menuiserie par eux faits audit Fontainebleau, la somme de 545 livres.

Serrurerie.

A Mathurin Bon, serrurier, la somme de 300 livres à luy ordonnée par ledit Philbert de Lorme, conseiller du Roy et maistre ordinaire de la chambre des comptes et architecte du Roy, pour ouvrages de serrurerie par luy faits audit Fontainebleau.

Somme de la despence faitte à Fontainebleau :

3,090 livres 4 sols.

Autres parties payées pour les réparations du chasteau de Saint Germain en Laye, bastiment neuf et théâtre fait au parc dudit lieu.

Maçonnerie.

A Nicolas Planson, maistre maçon, et Jean François, aussy maçon, à eux ordonnée par ledit de Lorme, la somme de 2,720 livres pour ouvrages de maçonnerie par eux faits audit Saint Germain en Laye.

Charpenterie.

A Jean le Peuple, charpentier, la somme de 150 livres pour ouvrages de charpenterie par luy faits audit Saint Germain.

Couverture.

A Jean le Breton, maistre couvreur, la somme de 60 liv., pour ouvrages de couverture par luy faits audit Saint Germain.

Menuiserie.

A Jean Huet et Francisque Scibec, maistres menuisiers, la somme de 750 liv., pour ouvrages de menuiserie par eux faits audit lieu.

Serrurerie.

A Mathurin Bon, serrurier, la somme de 150 liv., pour ouvrages de serrurerie qu'il a faits audit Saint Germain.

Vitrerie.

A Nicolas de Beauvain, vitrier, la somme de 100 liv., pour ouvrages de verrerie par lui faits audit chasteau.

A Jean Miquan, maistre nattier, la somme de 189 liv., pour ouvrages de nattes qu'il a faits audit Saint Germain.

Somme de la despence faitte audit Saint Germain, 4,169 liv.

Autres parties payées pour le bastiment de la Muette lès Saint Germain en Laye.

Maçonnerie.

A Nicolas Potier et Jean Jamet, maçons, la somme de

2,235 liv. 9 s. 2 d., à eux ordonnée par ledit de Lorme, pour ouvrages de maçonnerie par eux faits audit lieu de la Muette.

Serrurerie.

A Mathurin Bon, serrurier, la somme de 260 liv., pour ouvrages de serrurerie par luy faits audit lieu de la Muette.

Somme de la Muette,
2,495 liv. 9 s. 2 d.

Autres parties payées pour les bastimens et réparations de Villiers Costerets.

Maçonnerie.

A Robert Gaultier et Gilles Agasse, maçons, la somme de 715 liv., pour les ouvrages de maçonnerie par eux faits audit Villiers Costerets.

Charpenterie.

A Jean le peuple, charpentier, la somme de 1,240 liv., pour ouvrages de charpenterie par luy faits audit Costerets.

Couverture.

A Jean le Breton, couvreur, la somme de 300 liv., pour ouvrages de couverture par luy faits audit Costerets.

Menuiserie.

A Jean Huet et Clément Gosset, maistres menuisiers, la

somme de 750 liv., pour ouvrages de menuiserie par eux faits audit lieu.

Serrurerie.

A Mathurin Bon, serrurier, la somme de 450 liv., pour ouvrages de serrurerie par lui faits audit Costerets.

Vitrerie.

A Anthoine le Clerc, vitrier, la somme de 76 liv. 9 s. 7 d., pour ouvrages de vitrerie par luy faits audit chasteau de Costerets.

Parties extraordinaires.

La somme de 546 livres 16 sols.

Somme de la despence de Villiers Costerets,
5,378 liv. 5 s. 6 d.

Autres parties payées pour les réparations de l'hostel des Tournelles.

Vitrerie.

A Nicolas Beauvain, vitrier, la somme de 76 liv. 13 s. 4 d., pour ouvrages de verrerie par luy faits audit hostel des Tournelles.

Couverture.

A Jean le Gay, maistre couvreur, la somme de 109 liv. 11 s. 6 d., pour ouvrages de couverture qu'il a faits audit hostel des Tournelles.

Maçonnerie.

A Louis du Puis, maistre maçon, la somme de 550 liv., pour ouvrages de maçonnerie qu'il a faits aux escuries faittes de neuf audit hostel des Tournelles.

Charpenterie.

A Jean le Peuple, charpentier, la somme de 400 liv., pour ouvrages de charpenterie qu'il a faits et fera aux escuries des Tournelles.

Couverture.

A Jean le Breton, couvreur, la somme de 400 liv., pour ouvrages de couverture par luy faits ausdites escuries des Tournelles.

Maçonnerie.

A Cosme de Verly, maçon, la somme de 120 liv., pour ouvrages de maçonnerie par luy faits auxdites escuries.

A Louis du Puis, maistre maçon, la somme de 70 liv., pour ouvrages de maçonnerie qu'il a faits audit hostel des Tournelles.

Somme de la despence faitte à l'hostel des Tournelles,

1,826 liv. 5 s.

Autre despence faitte pour la sépulture du feu Roy François.

Tailleurs en marbre.

A Ambroise Peret et Jacques Chanterel, tailleurs en marbre,

la somme de 470 liv., pour les ouvrages de taille en marbre qu'ils ont faits et feront cy après pour la sépulture du feu Roy.

Sculpteurs.

Pierre Bontemps, maistre sculpteur, bourgeois de Paris, confesse avoir fait marché et convenant à maistre Philbert de Lorme, abbé d'Ivry, conseiller, ausmosnier ordinaire, architecte du Roy, commissaire ordonné et député par ledit Seigneur sur le fait de l'effigie et tombeau du feu Roy François que Dieu absolve, à ce présent, de faire et parfaire bien et deuement comme il appartient, au dit d'ouvriers et gens à ce connoissans, les ouvrages de basse taille qu'il convient faire en pierre de marbre blanc au sillobastre, entre la corniche et basse d'icelle, autant que contient une face de la moitié de la sépulture dudit feu Roy François, pour eslever et ériger les histoires de deffaitte de la journée de Serisolles selon la tape de l'histoire des annales et croniques de France, ladite partie faisant le reste du pourtour de ladite face et en ensuivant le commencement ia par luy fait de ladite sépulture et tombeau, auquel reste dudit pourtour et face seront faits, sculpez en tailles et eslevez lesdites histoires en basses tailles de treize poulces de hauteur, selon la longueur de ladite tare et entre les deux molures d'icelle, sur un poulce de relief ou environ, remplir et garnir de chevallerie, gens de pied, artilleries, enseigne, estendards, trompettes, clérons, tabours, phifres, munitions, camps, pavillons, bagages, villes, chasteaux, et autres choses approchans et suivant la vérité historialle de ladite chronique, et pour ce faire, fournir et livrer par ledit Pierre Bontemps les modelles de terre de la proportion des personnages descripts et pourtraits sous la conduitte de tels qu'il plaira ordonner par ledit architecte faire les proffits

qu'il appartiendra, faire la taille tant du camp de ladite face que desdites histoires, parachever de blanchir et polir, requérir et fournir tous outils, et génerallement toutes choses à ce nécessaires pour le regard des peines d'ouvriers seullement; et outre ce, sera tenu faire deux prians par messieurs les feus Dauphin et duc d'Orléans, enfans dudit feu Roy, en la sorte qu'ils ont esté arrestez par le modelle. Ce marché fait moiennant le pris et somme de 1,679 liv., qui lui sera payée par le présent trésorier. Fait et passé et multiple l'an 1552, ce jeudi 6° d'octobre. *Ainsy signé* : PAYAN et TROUVÉ.

Maçonnerie.

A François Lerambert, maistre maçon, la somme de 30 liv., pour les ouvrages de maçonnerie qu'il a faits à ladite sépulture du feu Roy.

A Guillaume Chalon, juré maçon, pour les ouvrages de maçonnerie par luy faits à ladite sépulture, à luy taxé par ledit de Lorme, la somme de 232 liv. 10 s.

Somme de la despence de la sépulture,
971 liv. 2 s. 8 d.

Autre despence pour le fait de bastiment de l'arcenac de Paris.

Maçonnerie.

A Nicolas Potier, maistre maçon, la somme de 300 liv., pour ouvrages de maçonnerie qu'il a cy devant faits et qu'il fera cy après en deux pavillons et une gallerie venant jusque au grand portail qui reste à faire en l'arcenac du Roy.

Gages d'officiers.

Audit Symon Goille, présent trésorier, aux gages de 1,800 liv. durant l'année de son exercice, et l'année de sa cessation 1,200 liv.

A maistre Bertrand Picart, trésorier ancien, la somme de 1,200 liv., pour ses gages durant ladite année de ce compte.

A maistre Jean Bulant, la somme de 1,200 liv. par an, à cause de sadite charge et commission.

Despence commune.
La somme de 334 livres.

Somme totale de la despence de ce compte,
18,454 liv. 10 s. 5 d.

Bastimens du Roy, pendant 9 mois, commancez le 1ᵉʳ janvier 1558, et finis le dernier septembre ensuivant.

Transcript de la coppie des lettres patentes du Roy, données à Paris le 8 de juin 1559, par lesquelles ledit Seigneur a commis et députée maistre Jean Bulant à voir, visiter et arrester les parties des édiffices et ouvrages faits restans à signer et expédier du vivant de maistre Pierre Deshostels, contrerolleur desdits édiffices, de la coppie desquelles lettres la teneur ensuit :

HENRY, par la grace de Dieu, Roy de France, à nostre cher et bien amé Jean Bullant, par nous commis à tenir le registre et contrerolle de nos édiffices et bastimens, salut. Les trésoriers de nosdits édiffices et bastimens, Symon Goille et

Bertrand le Picart, nous ont fait dire et remonstrer en nostre conseil privé que, pour le payement des frais et continuation des bastimens que nous avons cy devant fait faire en aucuns lieux de nos chasteaux et maisons, ils ont respectivement payé plusieurs parties et sommes de deniers aux maçons, charpentiers, couvreurs et autres ouvriers, par les ordonnances et mandemens des commissaires à ce par nous commis et députez, sur et tant moins des ouvrages par eux faits en nosdits chasteaux et maisons, durant aucunes années, du vivant de feu nostre cher et bien amé maistre Pierre Deshostels, par nous commis au contrerolle de nosdits bastimens, lequel tant au moien de son ancien aage qu'aussy lors de son décds, plusieurs ouvrages commencez n'estoient réduits à perfection, n'a pu vacquer et entendre à l'expédition de tous les toisez de maçonnerie, charpenterie, couverture et autres, ny certiffier plusieurs parties desdits ouvriers, quoi deffaillans il est impossible de compter avec lesdits ouvriers des parties par eux receues en advances, sur et tant moins de leurs dits ouvrages, aussy que lesdits trésoriers de nos bastimens puissent clairement compter et rendre raison des deniers par eux respectivement receus en chacune de leurs années, et pour ce que vous faittes difficulté d'assister à la visitation des toisez, prisées et estimations, et de certiffier les parties qui restent des ouvrages faits en nosdits chasteaux et maisons du vivant dudit défunct Deshostels, sans avoir sur ce nos lettres de provision et pouvoir, lesdits trésoriers nous ont fait supplier, en nostre conseil privé, icelles vous octroyer; pour ce est il que nous, ce que dessus considéré, vous mandons, commandons et très expressément enjoignons par ces présentes signées de nostre main, que, avec les maçons jurez et autres personnes qui seront commis et depputez par les commissaires par nous ordonnez sur le fait de nosdits bastimens, vous transportez en nosdits chasteaux et maisons pour vacquer à la visitation, toisez, pri-

sez et estimations qui restent à faire des ouvrages de maçonnerie, charpenterie, couverture et autres, voir, visiter et arrester les parties de menuiserie, vitrerie, serrurerie, nattes, paintures, dorures, et d'autres ouvrages qui pareillement restent à signer et expédier du vivant dudit deffunt Pierre Deshostels, et en tant que besoin est ou seroit vous avons pour cet effet commis, depputté et ordonné, commettons, depputons et ordonnons par cesdites présentes pour en icelle commission faire tout ainsy qu'il eut fait ou pû faire ledit deffunt et en mesme forme et manière que pouvez faire pour les ouvrages qui ont esté faits en nosdits chasteaux et maisons depuis vostre institution en ladite charge du contrerolle de nosdits bastimens, et par ces mesmes présentes, mandons à nos amez et féaulx les gens de nos comptes à Paris, que en procédant par eux à l'audition, examen et closture des comptes desdits trésoriers, ils passent et allouent purement et simplement toutes et chacunes les parties desdits ouvrages, lesquels, en vertu de cesdites présentes, vous aurez veues et visitez, fait toiser, priser et estimer restans du temps dudit deffunt Deshostels sans y faire aucune difficulté, et lesquels visitations, toisées, prisez et estimations du temps susdit et qui ainsi seront par vous faittes, nous avons vallidez et auctorisez et approuvez, validons, auctorisons et approuvons, par cesdites présentes, tout ainsy que si faittes avoient esté du temps dudit deffunt Deshostels, car tel est nostre plaisir, nonobstant quelsconques ordonnances, restrinctions, mandemens ou deffences à ce contraires. Donné à Paris, le 8ᵉ de juin 1559, et de nostre règne le 13ᵉ. *Ainsi signé* : Henry. Et au dessous : Par le Roy, en son conseil, Burgensis; et scellée du grand scel sur simple queue de cire jaulne. Et au bas est escript : Collation a esté faitte à l'original en parchemin, par moy, notaire et secrétaire du Roy, le 21ᵉ de juin 1559. *Signé* : De Hacqueville.

Autre transcript de la coppie des lettres patentes du Roy données à Paris le 12º de juillet 1559, par lesquelles ledit Seigneur a commis et depputé maistre Francisque Primadicis, de Boulongne en Italie, abbé de Saint Martin de Troyes, pour vacquer et entendre à la visitation, conduite et direction desdits bastimens et édiffices, et ordonner des frais et payemens qui seront nécessaires pour les ouvrages, de la coppie desquelles lettres patentes la teneur en suit :

FRANÇOIS, par la grace de Dieu, Roy de France, à tous ceux qui ces présentes lettres verront. Comme à nostre nouvel advènement à la couronne nous ayons trouvé plusieurs bastimens encommancez, tant par le feu Roy François, nostre ayeul, que par le feu Roy nostre très honoré Seigneur et père, desquels les uns sont si advancez que avec peu de temps et de despence ils pourront estre parachevez, les autres du tout non tant eslevez et accomplis que les laissant en l'estat auquel ils sont ils ne tombent de brief en ruyne totale, dont nous désirons infiniment la perfection, tant pour la perte et dommage que ce nous seroit de les laisser en l'estat qu'ils sont, pour la grande despence qui si est faitte et le long temps qu'on y a consommé, que pour la commodité, plaisir et aisance que nous et nos successeurs en recevront, outre la décoration et embellissement que tels édiffices apporteront à nostre royaulme ; pour la visitation desquels et sçavoir comme ils ont esté conduits et maniez, et de quel soin, diligence et loyalité nostre dit feu Seigneur et père y a esté servy, et pour pouvoir faire besongner par cy après à l'entretenement, construction et parachèvement d'iceux, il seroit besoin pour cet effet commettre et en bailler la charge à quelque bon et suffisant personnage à nous seur et féable, expérimenté et entendu en l'art d'architecture, sçavoir faisons que nous à plain confians

de la personne de nostre amé et féal conseiller et ausmonier ordinaire, maistre François Primadicis, de Boulongne en Italie, abbé de Saint Martin de Troyes, et de ses sens, suffissance, loyauté, preudhomme, diligence et grande expérience en l'art d'architecture dont il a fait plusieurs fois grandes preuves en divers bastimens, icelluy pour ces causes et autres à ce nous mouvans, avons commis, ordonné et depputté, commettons, ordonnons et depputtons par ces présentes pour vacquer et entendre tant à la visitation des ouvrages et réparations qui seront nécessaires estre faits en tous nos dits bastimens, parachèvement de ceux qui sont encoimmancez, que de la conduitte et directions de tous ceux que pourions faire et construire par cy après, horsmis celluy de nostre chasteau du Louvre, faire parachever la sépulture dudit feu Roy François, nostre ayeul, conclure et arrester avec les maçons, charpentiers et autres ouvriers que besoin sera, les pris et marchez qu'il conviendra pour ce faire, soit verbalement ou par escript, pour iceux ouvrages appeller tels personnages expers que ledit sieur de Saint Martin advisera, visiter et faire toiser, sçavoir et vériffier si lesdits ouvrages seront bien et deuement faits ainsy qu'il appartiendra, et que lesdits ouvriers seront tenus et obligez, et pour ce faire, ordonner des frais qui seront nécessaires pour iceux ouvrages et réparations de nosdits bastimens, suivant les assignations que nous ferons pour cet effet ordonner aux trésoriers de nosdits édifices et bastimens présens et advenir, en signer les ordonnances, roolles et acquits qui seront nécessaires pour la despence qu'il aura convenu faire en ce que dessus, lesquels nous avons validez et auctorisez, validons et auctorisons ensemble lesdits pris et marchez comme si par nous avoient esté faits, voullons et nous plaist qu'en rapportant cesdites présentes ou vidimus d'icelles, fait sous scel royal avec lesdits pris et marchez, lesdites ordonnances ou les roolles et cahiers

desdits frais signez et certiffiez dudit abbé de Saint Martin avec les quittances des parties où elles escheront tant seullement, tout ce à quoy monteront lesdits frais des ouvrages, voictures, nécessitez de nosdits bastimens estre passé et alloué en la despence des comptes et rabattu de la recepte et assignations desdits trésoriers de nos bastimens présens et advenir, par nos amez et féaulx les gens de nos comptes à Paris, ausquels nous mandons ainsy le faire, sans aucune difficulté, et générallement de faire et ordonner en cette présente charge et commission de nosdits bastimens tout ainsy et en la propre forme et manière que ont cy devant fait et ordonné maistre Philbert de Lorme, abbé d'Ivry, et Jean de Lorme, son frère, du vivant de feu nostre Seigneur et père, lesquels pour aucunes causes et considérations à ce nous mouvans, nous avons deschargez et deschargeons de ladite charge et commission, et affin de donner moyen audit maistre Francisque Primadicy de se pouvoir entretenir en l'exercice de ladite charge et supporter les grands frais et despence qui luy conviendra faire, nous luy avons ordonné et ordonnons par cesdites présentes la somme de 1,200 livres par an de gages ordinaires que souloient avoir et prendre du vivant de nostre dit feu Seigneur et père lesdits maistres Philbert et Jean de Lorme, frères, commis à ladite charge et superintendance de nosdits bastimens, à icelle prendre et recevoir par ses quittances et par les mains des trésoriers desdits bastimens présens et advenir, des deniers de leurs assignations, lesquels nous voullons estre passez et allouez en la despence de leurs comptes à Paris, leur mandant ainsy le faire sans difficulté, car tel est nostre plaisir, nonobstant quelsconques ordonnances tant anciennes que modernes, restrinctions, mandemens ou deffences à ce contraires, et que de tous les chasteaux et maisons et autres bastimens que nous faisons de présent construire et réparer, et ceux que nous ferons cy après commancer et ériger de nou-

veau ne soient cy spéciffiez, et sans qu'il soit besoin audit de Saint Martin, pour l'exercice de la présente charge et commission de nosdits bastimens et perception desdites 1,200 livres de gages que nous luy avons ordonnez par chacun an, ny pareillement ausdits trésoriers de nosdits bastimens, avoir ny obtenir de nous plus ample pouvoir ny déclaration que cesdites présentes, lesquelles, en tesmoin de ce, nous avons signées de nostre main et à icelles fait mettre nostre scel. Donné à Paris le 12° de juillet 1559, et de nostre règne le premier. *Ainsy signé* : FRANÇOIS. Et sur le reply : par le Roy. Monseigneur le cardinal de Lorraine, présent Robertet, et scellée du grand scel sur double queue de cire jaulne. Et au bas est escript : Collation a esté faitte de cette présente coppie à l'original, par nous Nicolas de la Vigne et Jean Trouvé, notaires du Roy au Chastellet de Paris, 1559, le samedy 30° et dernier de septembre. *Ainsy signé* : TROUVÉ, DE LA VIGNE.

Autre transcript de la coppie des lettres de pouvoir et commission du Roy données le 17° de juillet 1559, par lesquelles ledit Seigneur a commis et ordonné maistre François Sannat pour tenir le registre et faire le contrerolle général de la despence de tous les deniers qui seront employez esdits bastimens et édiffices, de la coppie desquelles lettres la teneur ensuit :

FRANÇOIS, par la grace de Dieu, Roy de France, à tous ceux qui ces présentes lettres verront, salut. Comme à nostre nouvel advènement à la couronne nous ayons, par nos lettres patentes, commis, ordonné et député nostre amé et féal maistre Francisque Primadicy, abbé de Saint Martin de Troyes, pour avoir la charge et superintendance sur tous et chacuns les bastimens que le feu Roy, nostre très honoré Seigneur et

père, que Dieu absolve, a faits faire, construire et commancer en celluy nostre royaulme, et généralement sur tous ceux que nous pourons faire faire et dresser de nouveau cy après en icelluy, ensemble de la sépulture de nostre feu Seigneur et père, et d'iceux bastimens faire faire les toisez, visitations, pris et marchez et estimations tant des ouvrages de maçonnerie, charpenterie, que autres deppendances du fait desdits bastimens estans en nostre royaume, où il est besoin faire grande despence de deniers, que pour cet effet seront par nous ordonnez, au moyen de quoy, pour faire tenir registre et contrerolle général d'iceux, seroit aussy requis et nécessaire mettre un bon et fidelle personnage à nous féable pour assister aux pris, marchez et payemens qui s'en feront, en faire faire les toisez et voir si lesdits ouvrages seront bien et deuement faits selon le contenu desdits marchez, et des deniers qui auront esté baillez et délivrez aux entrepreneurs d'iceux ouvrages, en signer et expédier les ordonnances, cahiers, quittances des payemens concernans le fait de nosdits bastimens avec ledit abbé de Saint Martin, et en faire bon et fidel registre. Nous, à ces causes, pour donner et mettre un bon ordre au fait dudit contrerolle, afin que soyons et les gens de nos comptes bien et deuement advertis de la despence qui y sera faitte par cy après, et pour la bonne et entière confiance que nous avons de la personne de nostre cher et bien amé François Sannat, et de ses sens, suffissance, loyauté, prudhomme, expérience et bonne diligence aux faits dessusdits, icelluy pour ces causes avons commis et ordonné, commettons et ordonnons par ces présentes, pour tenir le registre et faire le contrerolle général de la despence de tous les deniers qui ont esté et seront cy après ordonnez pour le fait de nosdits bastimens commancez et à commancer en nostre royaume et la construction de la sépulture de nostre dit feu Seigneur et père, fors et excepté nostre nouveau bastiment du Louvre,

assister au pris et marchez qui seront pour ce faits et passez, faire faire les toisez et veoir si lesdits ouvrages seront bien et deuement faits selon le contenu esdits marchez, signer et expédier les ordonnances, cahiers, acquits et quittances nécessaires servans à l'acquit des trésoriers et payeurs de nosdits bastimens avec ledit abbé de Saint Martin, lesquels autrement ne voulons avoir lieu ne servir d'acquit ausdits trésoriers et payeurs, et faire en cette présente charge tout ce que appartient au devoir et estat de contrerolleur, pour jouir par ledit Sannat de ladite commission et charge aux gages, droits, taxations, honneurs, auctoritez, prérogatives, prééminances, franchises, libertez qui y appartiennent, et tout ainsy et en la forme et manière que faisoient les autres cy devant commis en semblable commission et charge tant qu'il nous plaira, si donnons en mandement par ces présentes à nostre amé et féal chancelier, que pris et receu le serment dudit Sannat en tel cas requis et accoustumé, icelluy fasse, souffre et laisse jouir plainement et paisiblement de ladite charge et commission de contrerolleur général de la despence de nosdits bastimens, ensemble des honneurs, auctoritez, prérogatives, prééminances, franchises, libertez, gages, droits, proffits, revenus et esmolumens dessusdits plainement et paisiblement, et à luy obéir et entendre de tous ceux et ainsy qu'il apartiendra ès choses touchans et concernans ledit estat, charge et commission, mandant au surplus aux trésoriers payeurs de nosdits bastimens présens et advenir, des deniers de leurs assignations respectivement, à commancer du jour et datte de ces présentes, payer doresnavant par chacun an, aux termes et en la manière accoustumé, audit Sannat les gages et droits audit estat et commission appartenans tout ainsy, et en la mesme forme et manière que ses prédécesseurs audit estat et commission les ont eus et receus par cy devant, et en rapportant ces présentes ou vidimus d'icelles, fait sous scel royal et quittance

dudit Sannat sur ce suffissante, nous voulons lesdits gages estre passez et allouez en la despence des comptes desdits trésoriers et payeurs de nosdits bastimens et rabattus de leur recepte par nos amez et féaux les gens de nos comptes à Paris, ausquels mandons le faire sans aucune difficulté, car tel est nostre plaisir. Donné à Paris le 17e de juillet 1559, et de nostre règne le premier. *Ainsy signé sur le reply*: Par le Roy, Monseigneur le CARDINAL DE LORRAINE, présent ROBERTET, et scellé sur double queue du grand scel de cire jaulne. Et sur le reply est escript ce qui s'ensuit : Le 2e d'aoust 1559, François Sannat, nommé au blanc, a fait et presté le serment de la charge et commission de contrerolleur général des bastimens du Roy ès mains de monseigneur le chancelier, moy notaire et secrétaire du Roy signant en finances. *Ainsy signé*: FEREY. Et au bas est escript : Collation a esté faitte de la présente coppie à l'original d'icelles, escript en parchemin, sain et entier en escripture, sein et scel, par nous signez notaires du Roy au Chastellet de Paris, l'an 1559, le jeudy tiers jour d'aoust. *Ainsy signé*: BERNARD CHAPPELLAIN.

Autre transcript de la coppie de certaines lettres pattentes du Roy données à Blois le 16e de janvier 1559, par lesquelles ledit Seigneur veult et entend François Sannat, naguère pourveu par ledit Seigneur en l'estat et office de contrerolleur général desdits bastimens, jouisse des gages que solloit avoir son prédécesseur, qui est de la somme de 1,200 livres, à commancer du jour de sa provision, de laquelle la teneur ensuit :

FRANÇOIS, par la grace de Dieu Roy de France, à nos amez et féaux les gens de nos comptes à Paris, salut. Nostre cher et bien amé François Sannat nous a fait humblement dire et re-

montrer que à nostre advènement à la couronne nous l'avons, par nos lettres patentes, commis et ordonné pour tenir le registre et faire le contrerolle général de la despense de tous les deniers qui ont esté et seront cy après ordonnez, tant pour la construction de la sépulture de feu nostre très honoré Seigneur et Père, le Roy dernier décédé que Dieu absolve, que de nos bastimens quelsconques commancez et à commancer en nostre royaulme, fors et excepté nostre nouveau bastiment du Louvre à Paris, assister au prix et marchez qui seront pour ce faits et passez, faire les toisez et veoir si lesdits ouvrages seront bien et deuement faits selon le contenu desdits marchez, signer et expédier les ordonnances, cahiers, acquits et quittances nécessaires servans à l'acquit des trésoriers et payeurs de nosdits bastimens, présens et advenir, pour jouir de la charge et commission, aux gages, droits, taxations, honneurs, authoritez, prérogatives, prééminances, franchises et libertez qui y appartiennent, et tout ainsy et en la forme et manière que faisoient les autres cy devant commis en semblable charge et commission. Touttefois, pour ce que par nosdites lettres nous avons exprimé la somme à quoy montent lesdits gages, qui sont de 1,200 liv., attribuez à ladite charge et commission et dont jouissoit maistre Pierre Deshostels, cy devant commis audit contrerolle, aussy que sous coulleur de ce que après le trespas dudit Deshostels, nostre dit feu Seigneur et Père en faveur de maistre Philbert de Lorme, abbé d'Ivry, ayant lors la charge de superintendance sur tous et chascuns lesdits bastimens, ordonna à Jean de Lorme, frère dudit abbé d'Ivry, pour ordonner en son absence desdits bastimens, la somme de 600 liv. de gages éclipsez de 1,200 liv. de gages appartenans à Jean Bullant, prédécesseur dudit exposant, et que icelluy Bullant n'a joui que des 600 liv. de gages estans desdites 1,200 liv., les trésoriers et payeurs de nosdits bastimens, présens et advenir, pouvoient faire difficulté de

luy payer lesdits gages à ladite raison de 1,200 liv. par an, et vous pareillement de les passer et allouer en la despence des comptes desdits trésoriers et payeurs sans nos lettres de déclaration, il nous a très humblement supplié et requis de luy voulloir octroyer; pour ce est il que nous considérans les grandes peines, labeurs, vacations et despences qu'il convient continuellement supporter audit Sannat en icelle charge, ayant ainsy esgard aux bons et agréables services qu'il nous a par cy devant faits, fait et continue chacun jour, et espérons qu'il fera et continuera de bien en mieux à la conduitte de nosdits bastimens, désirans de luy donner moyen de soy y entretenir et subvenir aux despences qui luy convient pour ce faire; à ces causes, et autres bonnes considérations à ce nous mouvans, avons dit et déclaré, disons et déclarons par ces présentes, que en pourvoyant ledit exposans de ladite charge de contrerolleur de nosdits bastimens nous avons entendu, comme encores entendons qu'il ait jouy et jouisse tant des gages que avoit ledit Bullant, son dernier prédécesseur en icelle charge, que de ceux qui auroient par nostre dit feu Seigneur et père esté ordonnez audit Jean de Lorme, frère dudit abbé d'Ivry, pour ordonner desdits bastimens dont nous l'avons deschargé et deschargeons, montans lesdits gages de 1,200 liv. que avoit accoustumé avoir ledit Deshostels, prédécesseur dudit Bullant en ladite charge, et laquelle somme de 1,200 liv. nous avons en tant que besoin seroit de nouvel, ordonnez et ordonnons audit Sannat, pour sesdits gages et iceux avoir et prendre, par chacun an, à commancer du 17e juillet dernier passé, qu'il fut par nous pourveu d'icelle charge et par les quatre quartiers de l'année par ses simples quittances et par les mains des trésoriers et payeurs de nosdits bastimens, présens et advenir, tout et ainsy et en la mesme forme et manière que faisoit ledit maistre Pierre Deshostels le jour de son trespas, sans que luy soit besoin ny ausdits trésoriers et payeurs desdits basti-

mens en avoir, ny recouvrer de nous, par chacun an, autre acquit ny mandement que cesdites présentes, par lesquelles voulons et vous mandons que de nos présentes déclaration, voulloir et intention, et du contenu de cesdites présentes, vous faittes, souffrez et laissez ledit Sannat jouir et user plainement et paisiblement à commancer ainsy que dessus est dit, cessans et faisans cesser tous troubles et empeschemens au contraire et par rapportant ces présentes, signées de nostre main, avec ses lettres de provision de ladite charge et commission ou vidimus d'icelles deuement collationnées pour une fois, et quittance dudit Sannat sur ce suffissante seullement. Nous voulons lesdits gages, à ladite raison de 1,200 liv., tant pour le passé que pour l'advenir, tant qu'il tiendra ladite charge, estre passez et allouez ès comptes et rabattus de la recepte desdits trésoriers de nosdits bastimens présens et advenir, par vous gens de nosdits comptes, vous mandons de rechef ainsy le faire sans difficulté, car tel est nostre bon plaisir, nonobstant que lesdits gages ne soient exprimez en la commission dudit Sannat, que par icelle il soit dit qu'il jouira des gages tout ainsy en la forme et manière que faisoient les autres cy devant commis en semblable charge, et que ledit Bullant, dernier possesseur d'icelle charge, n'ait pour les causes susdites joui que desdites 600 liv. seullement, que ne voullons nuire ny préjudicier audit Sannat à la perception et jouissance desdites en aucune manière, que ladite partie ne soit couchée en l'estat général de nos finances et quelsconques ordonnances, restrinctions, mandemens ou deffences à ce contraires. Donné à Blois, le 16ᵉ de janvier 1559, et de nostre règne le premier. *Signé*: FRANÇOIS. Et au dessous : Par le Roy, DE L'AUBESPINE; et scellé sur simple queue de cire jaulne. Et au bas : Par chacun an, faire comme dessus deux paraphes. Et plus bas est escript : Collation de cette présente coppie a esté faicte à l'original d'icelle, sain et entier en escriture, seing et scel, par nous no-

taires du Roy au Chastellet de Paris, cy souscripts, 1559, le 27ᵉ de janvier. *Ainsy signé :* CHAPPELLAIN et BENARD.

Compte deuxiesme de maistre Symon Goille, alternatif trésorier des bastimens et édiffices de Fontainebleau, Boullongne lès Paris, Villiers Costerets, Saint Germain en Laye, la Muette en la forest de Saint Germain, chasteau du bois de Vincennes, chasteau des Tournelles en la ville de Paris, de Saint Léger près Montfort l'Amaulry, de la sépulture du feu Roy François, et autres bastimens estans à vingt lieues à la ronde de Paris, durant neuf mois entiers, commancez le premier janvier 1558, *et finis le dernier de septembre ensuivant.*

Recepte.

De maistre Bertrand le Picart, trésorier ancien desdits bastimens et édiffices du Roy, par quittance dudit Symon Goille, la somme toute de la recepte par luy faitte 48,350 liv.

DESPENCE DE CE PRÉSENT COMPTE.

Fontainebleau.

Maçonnerie.

A Pierre Girard dit Castoret, et Anthoine Jacques dit Grenoble, maistres maçons, la somme de 5,302 liv. 14 s. 2 d., à eux ordonnée par ledit messire Philbert de Lorme, abbé d'Ivry, pour ouvrages de maçonnerie et taille qu'il convient aux pans de murs et autres lieux du chasteau de Fontainebleau, suivant les marchez par eux fait avec ledit sieur de Lorme.

Charpenterie.

A Guillaume Vaillant, maistre charpentier, la somme de 1,600 liv., pour ouvrages de charpenterie par luy faits audit Fontainebleau.

Couverture.

A Jean le Breton, maistre couvreur, et Macé le Sage, aussy couvreur, la somme de 851 liv. 5 s. 8 d., pour ouvrages de couverture, tant d'ardoise que de thuille; par eux faits audit Fontainebleau.

Menuiserie.

A Gilles Bouge et Ambroise Perret, maistres menuisiers, la somme de 2,173 liv. 6 d., pour ouvrages de menuiserie par eux faits audit Fontainebleau.

Serrurerie.

A Guillaume Errard et Mathurin Bon, maistres serruriers, la somme de 2,468 liv. 6 s. 5 d., pour ouvrages de serrurerie par eux faits en plusieurs lieux et endroits du chasteau de Fontainebleau.

Vitrerie.

A Nicolas Beauvain, maistre vitrier, la somme de 100 liv., pour ouvrages de vitrerie par luy faits audit Fontainebleau.

Parties extraordinaires,

La somme de 2,960 liv. 5 s. 10 d.

Somme des réparations faittes à Fontainebleau :
13,855 liv. 12 s. 6 d.

Villiers Costerets.

Maçonnerie.

A Robert Vaultier et Gilles Agasse, maistres maçons, la somme de 771 liv. 4 s. 2 d., à eux ordonnée par ledit sieur de Lorme, pour ouvrages de maçonnerie par eux faits audit Costerets.

Charpenterie.

A Jean le Peuple, maistre charpentier, la somme de 744 liv., 14 s. 6 d., pour ouvrages de charpenterie par luy faits audit Villiers Costerets.

Couverture.

A Jean le Breton, maistre couvreur, la somme de 659 liv. 15 s. 1 d., pour ouvrages de couverture par luy faits audit Costerets.

Menuiserie.

A Jean Huet, maistre menuisier, la somme de 1,348 liv. 5 s. 10 d., pour ouvrages de menuiserie par luy faits audit Costerets.

Serrurerie.

A Mathurin Bon, maistre serrurier, la somme de 1,068 liv. 19 s. 5 d., pour ouvrages de serrurerie qu'il a faits audit Costerets.

Vitrerie.

A Nicolas de Beauvain, maistre vitrier, la somme de 34 liv. 10 s. 2 d., pour ouvrages de verrerie qu'il a faits audit Costerets.

Parties extraordinaires,

La somme de 1,573 liv. 4 s. 9 d.

Somme des réparations dudit Villiers Costerets :

6,201 liv. 13 s. 11 d.

Saint Germain en Laye.

Maçonnerie.

A Jean Chalueau et Jean François, maistres maçons, la somme de 12,000 liv., à eux ordonnée par ledit sieur de Lorme, pour ouvrages de maçonnerie et taille par eux faits audit Saint Germain en Laye.

Charpenterie.

A Jean le Peuple, maistre charpentier, la somme de 672 liv. 4 s., pour ouvrages de charpenterie par luy faits audit Saint Germain.

Couverture.

A Anthoine de Lautour, maistre couvreur, la somme de 350 liv., pour ouvrages de couverture par luy faits audit Saint Germain.

Serrurerie.

A Mathurin Bon, maistre serrurier, la somme de 877 liv. 18 s., pour ouvrages de serrurerie par luy faits audit Saint Germain.

Parties extraordinaires,

La somme de 523 liv. 11 s. 5 d.

Somme des réparations faittes à Saint Germain en Laye :
13,473 liv. 7 s. 11 d.

Chasteau de la Muette.

Maçonnerie.

A Jean Jamet, maistre maçon, la somme de 800 liv., à luy ordonnée par ledit de Lorme, pour ouvrages de maçonnerie par luy faits audit chasteau de la Muette.

Charpenterie.

A Jean le Peuple, maistre charpentier, la somme de 37 liv. 10 s., pour ouvrages de charpenterie par luy faits audit chasteau de la Muette.

Menuiserie.

A Georges Beaubertrand, maistre menuisier, la somme de 60 liv., pour ouvrages de menuiserie par luy faits audit chasteau de la Muette.

Serrurerie.

A Mathurin Bon, maistre serrurier, la somme de 507 liv. 4 s. 9 d., pour ouvrages de serrurerie par luy faits audit chasteau de la Muette.

Somme des réparations faittes à la Muette :
1,404 liv. 14 s. 9 d.

Chasteau de Boullongne lès Paris.

Charpenterie.

A Jean le Peuple, maistre charpentier, la somme de 193 liv., à luy ordonnée par ledit de Lorme, pour ouvrages de charpenterie par luy faits audit chasteau de Boullongne.

Serrurerie.

A Mathurin Bon, maistre serrurier, la somme de 37 liv. 11 s. 7., pour ouvrages de serrurerie par luy faits audit chasteau de Boullongne.

Hostel des Tournelles.

Maçonnerie.

A Cosme de Barly, maistre maçon, et Louis du Puy, aussy maçon, la somme de 992 liv. 8 s. 4 d., pour ouvrages de maçonnerie par eux faits audit hostel des Tournelles.

Charpenterie.

A Jean le Peuple, maistre charpentier, la somme de 419 liv. 1 s. 3 d., pour ouvrages de charpenterie, par luy faits audit hostel des Tournelles.

Vitrerie.

A Nicolas de Beauvain, maistre vitrier, la somme de 125 liv. 1 s. 3 d., pour ouvrages de verrerie par luy faits audit hostel des Tournelles.

Serrurerie.

A Mathurin Bon, maistre serrurier, la somme de 400 liv. 4 s. 2 d., pour ouvrages de serrurerie par luy faits audit hostel.

Parties extraordinaires,

La somme de 23 liv. 17 s.

Sommes des réparations faittes à l'hostel des Tournelles :

1,970 liv. 12 s.

L'arcenac de Paris.

Maçonnerie.

A Cosme de Barly, maistre maçon, la somme de 155 liv., à luy ordonnée par ledit sieur de Lorme, pour tous les ouvrages de maçonnerie et taille par luy faits audit arcenac, suivant le marché par luy fait avec ledit sieur de Lorme.

Vitrerie.

A Nicolas Beauvain, la somme de 58 liv. 7 s. 4 d.

Somme des réparations à l'arcenac :

213 liv. 15 s.

Chasteau du bois de Vincennes.

Menuiserie.

A Francisque Scibecq dit de Carpy, maistre menuisier, la somme de 315 liv. 10 s., pour ouvrages de menuiserie par luy faits audit chasteau du bois de Vincennes.

Vitrerie.

A Nicolas Beauvain, maistre vitrier, la somme de 200 liv., pour ouvrages de verrerie, tant en verre paint que verre blanc, par luy faits à ladite chapelle du bois de Vincennes.

Serrurerie.

A Mathurin Bon, maistre serrurier, la somme de 766 livres

5 sols 2 deniers pour ouvrages de serrurerie par luy faits audit chasteau du bois de Vincennes.

Somme des réparations faittes au bois de Vincennes :
1,281 liv. 15 s. 2 d.

Chasteau de Saint Liger.

Maçonnerie.

A Jean Potier, maistre maçon, la somme de 300 livres pour ouvrages de maçonnerie par luy faits audit Saint Liger.

Couverture.

A Anthoine de Lautour, maistre couvreur, la somme de 330 livres pour ouvrages de couverture par luy faits audit chasteau de Saint Liger.

Vitrerie.

A Nicolas Beauvain, maistre vitrier, la somme de 100 livres pour ouvrages de verrerie par luy faits audit chasteau de Saint Liger.

Serrurerie.

A Mathurin Bon, maistre serrurier, la somme de 150 livres pour ouvrages de serrurerie par luy faits audit chasteau de Saint Liger.

Parties extraordinaires.

La somme de 400 livres.

Somme des réparations faittes à Saint Liger :
1,280 livres.

Sépulture du feu Roy François.

A Ambroise Perret, maistre tailleur en marbre, la somme de 150 livres à luy ordonnée par ledit de Lorme pour faire et parfaire, outre et par dessus le premier ordre de la corniche du tombeau de la sépulture dudit feu Roy François, un ornement de marbre gris de la haulteur d'un pied, ou environ, enrichy d'une petite moullure, et au dessus de la voulte qui est faitte de faire des faulx arcs par bois.

Germain Pilon, sculpteur, demeurant à Paris, confesse avoir fait marché et convenu avec noble personne maistre Philbert de Lorme, abbé d'Ivry, conseiller, ausmosnier ordinaire et architecte du Roy, commissaire député sur le fait de sesdits bastimens et la sépulture du feu Roy, que Dieu absolve, de faire et parfaire bien et deuement pour le Roy, au dit d'ouvriers et gens à ce connoissans, huit figures de Fortune en bosse ronde sur marbre blanc pour applicquer à la sépulture et tombeau du feu Roy, chacune desdites figures de trois pieds de haulteur ou environ, accompagnez et armez selon leur ordre, et ainsy qu'il sera advisé et ordonné par ledit sieur architecte suivant l'ordonnance et commencement dudit tombeau, et ainsy qu'il sera advisé pour le mieux, et pour ce faire a promis, sera tenu, promet et gage ledit Pilon quérir, fournir et livrer à ses propres cousts et despens peine d'ouvriers et d'aydes, outils, et toutes autres choses à ce néces-

saires, fors et excepté le marbre qu'il conviendra, qui luy sera fourny et livré, aux despens du Roy, au lieu où il fera lesdits ouvrages, lesquels ouvrages il sera tenu rendre faits et parfaits, et polis, bien et deuement, ainsy qu'il appartient, ce marché fait moyennant le pris et somme de 1,100 livres, que pour lesdits ouvrages de taille et sculpture desdites huit figures en sera baillée et payée audit Pillon par le trésorier desdits bastimens et sépulture, au feur et ainsy que ledit Pillon fera lesdits ouvrages, lesquels il sera tenu faire et parfaire, et polir bien et deuement au dit d'ouvriers et gens à ce connoissans, comme dit est, le plus tôt que faire se poura, car ainsy, et promettant et obligeant ledit Pillon comme pour les propres besongnes et affaires du Roy, renonçant. Fait et passé multiplié le vendredi 10ᵉ de febvrier 1558. *Ainsy signez:* DE LA VIGNE et PAYEN.

A Georges Baubertrand, maistre menuisier, la somme de 200 livres pour ouvrages de menuiserie qu'il a faits pour le Roy en un mollin et engin à cier marbre ou autres pierres que ledit de Lorme a commandé et advisé de son invention estre fait pour plus grande expédition et moins de frais.

A Cosme Barly, maistre maçon, la somme de 379 livres 1 sol 4 deniers pour ouvrages de maçonnerie par luy faits à ladite sépulture.

A maistre Pierre Bontemps, sculpteur, la somme de 60 livres pour faire et parfaire en marbre tant les figures de madame la Régente que celles de feu messieurs le Daulphin et d'Orléans pour mettre à la sépulture du feu Roy François.

Serrurerie.

A Mathurin Bon, maistre serrurier, la somme de 88 livres 15 sols pour ouvrages de serrurerie par luy faits audit.

Somme de la despence faitte pour la sépulture
du feu Roy François,

1,491 livres 16 sols 4 deniers.

Gages d'officiers.

A maistre Jean de Lorme, commissaire député par le Roy sur le fait de ses bastimens, la somme de 400 livres pour ses gages durant le temps de ce compte.

A maistre François Primadicis de Boulonge, abbé de Saint Martin, la somme de 300 livres pour ses gages d'avoir vacqué à ladite sépulture durant trois mois, qui est à raison de 1,200 livres par an.

A maistre Symon Goille, présent trésorier, la somme de 1,350 livres pour ses gages durant le temps de ce compte, à raison de 1,800 livres par an.

A maistre Bertrand le Picart, trésorier ancien, la somme de 900 livres pour ses gages durant le temps de ce compte.

A maistre Jean Bullant, contrerolleur desdits bastimens, la somme de 300 livres pour une demie année de ses gages.

A maistre François Sannat, commis pour tenir le registre et faire le contrerolle desdits bastimens, la somme de 900 livres pour le temps de ce compte.

Despence commune, la somme de

547 liv. 14 s.

Somme totale de la despence de ce compte :

45,331 liv. 2 s. 2 d.

Et la recepte : 48,300 livres.

Compte deuxième de Jean Durant, présent trésorier, commençant le premier janvier 1557 *et finissant le dernier de décembre* 1558.

Recepte des deniers à luy ordonnés par le Roy pour le bastiment neuf du Louvre.

De maistre Raoul Moreau, conseiller du Roy et trésorier de son espargne, ordonnée par le Roy au présent trésorier pour les frais dudit bastiment, la somme de 24,000 livres.

Autre recepte par ledit Durant des deniers à luy ordonnez par nosseigneurs des comptes pour la réparation du pont de la ville de Poissy.

De maistre Jean Courtin, conseiller du Roy, receveur général alternatif de ses finances, la somme de 4,500 livres.

Autre recepte par ledit Durant des deniers à luy ordonnez par messieurs les trésoriers de France, pour les maisons, pallais, chasteaux et autres lieux royaux.

De maistre Claude des Avenelles, grenetier et receveur ordinaire des grains de Crespy en Vallois, et de maistre Jean Chaboulle, commis à la recepte ordinaire de Melun, la somme de 16,571 livres 9 sols 4 deniers.

Somme totale de la recepte de ce compte :
45,071 liv. 9 s. 4 d.

DESPENCE DE CE PRÉSENT COMPTE.

Maçonnerie.

A Guillaume Guillain et Pierre de Saint Quentin, maistre maçon, pour tous les ouvrages de maçonnerie par eux faits audit bastiment du Louvre, à eux ordonnée par messire Pierre Lescot, seigneur de Clagny, abbé de Clermont, conseiller et ausmonier du Roy, la somme de 11,500 livres.

Sculpture.

A maistre Jean Goujon, sculpteur, pour ouvrages de sculpture par luy faits audit chasteau du Louvre, à luy ordonnée par ledit sieur de Clagny, la somme de 663 livres 11 sols.

A maistre Estienne Cramoy, sculpteur, la somme de 17 livres 10 sols à luy ordonnée par ledit seigneur de Clagny, pour avoir fait plusieurs enrichissemens de figures et autres ornemens de sculpture par plusieurs et diverses fois ès modèles des planchers et plafonds des antichambre et chambre du Roy audit chasteau du Louvre.

Charpenterie.

A Jean le Peuple, charpentier, pour les planchemens et autres ouvrages qu'il a entrepris de faire au chasteau du Louvre pour servir au mariage et festin de Monseigneur le dauphin, la somme de 1,800 livres.

Serrurerie.

A Guillaume Evrard, maistre serrurier, la somme de 800

livres pour ouvrages de serrurerie qu'il a faits audit chasteau du Louvre.

Plomberie.

A Guillaume Laurens, maistre plombier, la somme de 400 livres pour ouvrages de plomberie par luy faits et fourny audit chasteau du Louvre.

Peinture.

A Louis du Brueil, maistre paintre, la somme de 200 livres pour ouvrages de peintures par luy faits audit chasteau du Louvre.

Audit Louis Dubrueil, Jean Dubrueil, Jean Testart, Thomas le Plastrier et Jean le Jeune, maistres paintres, la somme de 260 livres à eux ordonnée pour leur payement des ouvrages et enrichissemens cy après déclarez dedans la grande salle du bal audit Louvre, premièrement pour avoir peinct de couleur de bois tout le tour de ladite salle joignant les poutres et de mesme largeur que icelles, et au dessous environ six pieds de large tout autour de ladite salle, avoir peint de blanc avec les corbeaux soustenans lesdites poultres et embrazemens des huis et fenestres et applicqué sur chacun desdits corbeaux une grande feuille dorée, et au dessous un masque d'un faune mouslé de papier, doré d'or bel en certains endroits, et avoir sur lesdits lieux peints de blanc, fait et assis des compartimens de festons de liarre avec liens d'or cliquant, et avoir en certains endroits escript les devises et nom du Roy avec deux ordres de guillochis tout au pourtour de ladite salle, et en quelques ovalles faittes desdits festons avoir mis des H II et croissants couronnez. *Item* pour avoir tout peint de blanc l'eschaffault des joueurs d'instruments et enrichy de festons

de liarre aussy avec liens dudit or cliquant, et au milieu, sur le front, appliqué un masque doré d'or bel. *Item* pour avoir tout peint aussy de blanc le fons de dessus le tribunal et le tour dudit lieu, et dessus avoir appliqué festons de liarre liez d'or, et en certains endroits des H H et croisants couronnez. *Item* pour avoir enrichy de festons de liarre tout le tour de la salle du conseil joignant ladite grande salle du bail environ de hauteur de trois pieds, et avoir en certains endroits appliqué des H H et croisants couronnez, et au dessus avoir peint de la largeur des poutres ledit tour de couleur de bois et en quelques endroits aussy de la chambre et antichambre du Roy, etc.

Menuiserie.

A Raoulland Maillard et Francisque Scibecq, maistres menuisiers, pour ouvrages de menuiserie par eux faits audit chasteau du Louvre, la somme de 4,744 livres 19 sols.

Vitrerie.

A Nicolas Beauvain, vitrier, la somme de 400 livres pour ses ouvrages de vitrerie par luy faits audit chasteau du Louvre.

Ouvrages de natte.

A Jean Mignant, maistre nattier, pour ouvrages de nattes par luy faits, la somme de 425 livres 3 sols.

Parties inoppinées.

La somme de 280 livres.

Estats et entretenemens du seigneur de Clagny, la somme de 1,200 livres par an, à cause de sadite charge.

A maistre Jean Durant, présent trésorier, la somme de 600 livres pour ses gages à cause de sondit estat.

Somme de la despence du bastiment neuf du Louvre :
22,891 liv. 14 s. 6 d.

Autre despence par ledit Durant, pour la réparation du pont de Poissy, par l'ordonnance de messeigneurs des comptes.

Achapt de pierre et de chaulx, la somme de 1,600 livres.

Ouvrages de pavé pour la chaussée dudit pont de Poissy.

A Bernard Symon, maistre paveur, pour ouvrages de pavé audit pont de Poissy, à luy par lesdits seigneurs des comptes, la somme de 600 livres.

Journées d'ouvriers, achapts de menus matériaux et autres pour la réparation du pont de Poissy, la somme de 1,521 livres 12 sols 9 deniers.

Somme toute de la réparation du pont de Poissy :
3,501 liv. 12 s. 9 d.

Autre despence faitte par ledit Durant, par l'ordonnance de messieurs les trésoriers de France, pour les réparations de plusieurs pallais, maisons, chasteaux royaux.

PALLAIS ROYAL A PARIS.

Maçonnerie.

A Eustache Jve, maistre maçon, pour ouvrages de maçonnerie par luy faits audit pallais, à luy ordonnée par messieurs les trésoriers de France, la somme de 45 livres 13 sols 2 deniers.

Charpenterie.

A Jean le Peuple, charpentier juré, pour tous les ouvrages de charpenterie par luy faits audit pallais, la somme de 394 livres 17 sols 6 deniers, à luy ordonnée par lesdits trésoriers.

Couverture d'ardoise.

A Jean le Gay, maistre couvreur, la somme de 275 livres 19 sols 3 deniers pour ouvrages de couverture par luy faits audit pallais.

Menuiserie.

A Michel Bourdin, maistre menuisier, pour ouvrages de menuiserie par luy faits audit pallais, la somme de 569 livres 15 sols 7 deniers.

Plomberie.

A Estienne le Clerc, maistre plombier, pour ouvrages de plomberie par luy faits audit pallais, la somme de 430 livres 11 sols 9 deniers.

Vitrerie.

A Nicolas Beauvain, maistre vitrier, la somme de 31 livres 15 sols 10 deniers pour douze lozanges de verre neuf, une couronne a une armoirie du feu Roy, et une pièce en un escusson d'azur avec une médaille, et mis 30 lozanges neufves

et un rond dans lequel il y a un phénix à la devise de la Reyne.

Ouvrages de gros pavé.

A Bernard Symon, maistre paveur, la somme de 28 livres 8 sols pour ouvrages de gros pavé par luy faits à la cuisine et petite court dudit pallais.

Vuidanges.

A Jean Liger, maistre des basses œuvres, la somme de 45 liv., pour ouvrages de vuidanges audit pallais.

Somme de la despence du pallais royal :
2,545 liv. 17 s. 11 d.

LE CHASTEAU DU LOUVRE.

Maçonnerie.

A Eustache Jve, maistre maçon, la somme de 151 liv. 6 s. 8 d., à luy ordonnée par messieurs les trésoriers de France, pour ouvrages de maçonnerie par luy faits audit chasteau du Louvre.

Charpenterie.

A Léonard Fontaine, maistre charpentier, la somme de 613 liv. 2 s., pour ouvrages de charpenterie par luy faits audit chasteau du Louvre.

Couverture de thuille.

A Jean le Gay, couvreur, la somme de 301 liv. 8 s. 9 d., pour ouvrages de couverture par luy faits audit chasteau du Louvre.

Menuiserie.

A Michel Bourdin, maistre menuisier, la somme de 45 liv. 2 s. 6 d., pour ouvrages de menuiserie par luy faits audit chasteau.

Somme du chasteau du Louvre :
1,106 liv. 19 s. 11. d.

GRAND ET PETIT CHASTELLETS.

A Estienne le Clerc, maistre plombier, la somme de 18 liv. 7 s. 4 d., pour ouvrages de plomberie par luy faits aux grand et petit Chastellets, de l'ordonnance desdits trésoriers de France.

A Jean Liger, maistre des basses œuvres, la somme de 164 liv. 18 s. 8 d., à luy ordonnée par lesdits trésoriers, pour plusieurs vuidanges par luy faits aux grand et petit Chastellets.

Somme du grand et petit Chastellets :
183 liv. 6 s.

L'HOSTEL DE BOURBON.

A Jean le Gay, couvreur, la somme de 202 liv. 10 s., à luy ordonnée par lesdits trésoriers, pour ouvrages de couverture par luy faits à l'hostel de Bourbon.

A Michel Bourdin, maistre menuisier, la somme de 37 liv., pour ouvrages de menuiserie par luy faits audit hostel de Bourbon.

A Bernard Symon, maistre paveur, la somme de 166 liv. 18 s. 1 d., pour ouvrages de pavé par luy faits en plusieurs lieux et endroits de l'hostel de Bourbon.

Somme de l'hostel de Bourbon :
406 liv. 8 s. 1 d.

L'HOSTEL DES TOURNELLES.

Maçonnerie.

A Eustache Jve, maistre maçon, la somme de 159 liv. 8 s. 1 d., à luy ordonnée par lesdits trésoriers, pour ouvrages de maçonnerie par luy faits audit hostel des Tournelles.

A Louis du Puis et Severin Hubert, maistres menuisiers, la somme de 70 liv. 9 s. 6 d., pour ouvrages de menuiserie par eux faits audit hostel des Tournelles.

Charpenterie.

A Jean le Peuple, maistre charpentier, la somme de 254 liv. 10 s., pour ouvrages de charpenterie par luy faits audit hostel.

Ouvrages de gros pavé de grez.

A Pierre de Saint Jarre, maistre paveur, la somme de 29 liv., pour ouvrages de pavé par luy faits.

Somme de l'hostel des Tournelles :
513 liv. 7 s. 7 d.

LA BASTIDE DE SAINT ANTHOINE.

Maçonnerie.

A Eustache Jve, maistre maçon, la somme de 15 liv. 19 s., à luy ordonnée par lesdits trésoriers, pour ouvrages de maçonnerie par luy faits audit lieu de la Bastidde Saint Anthoine.

Charpenterie.

A Jean le Peuple, maistre charpentier, la somme de 319 liv., pour ouvrages de charpenterie par luy faits audit lieu de la Bastide.

Somme de la Bastide Saint Anthoine :
334 liv. 19 s.

HOSTEL DE NESLE.

A Jean le Peuple, charpentier, la somme de 101 liv. 1 s., pour ouvrages de charpenterie par luy faits audit hostel de Nesle.

L'HOSTEL DE LA MONNOYE DU ROI, A PARIS.

A Jean de la Hamée, maistre vitrier, la somme de 5 liv. 10 s. 9 d., pour ouvrages de vitrerie par luy faits audit hostel.

LE LOGIS DES ESCURIES DU ROI, PRÈS LA PORTE NEUFVE, A PARIS.

Charpenterie.

A Léonard Fontaine, charpentier, la somme de 65 liv., pour ouvrages de charpenterie par luy faits ausdites escuries.

Couverture de thuile.

A Jean le Gay, maistre couvreur, la somme de 54 liv. 12 s. 6 d., pour ouvrages de couverture par luy faits ausdites escuries.

Somme desdites escuries :
119 liv. 12 s. 6 d.

LE CHASTEAU DE VINCENNES.

Maçonnerie.

A Nicolas du Puis, maçon, la somme de 229 liv. 8 s. 7 d., pour ouvrages de maçonnerie par luy faits audit chasteau de Vincennes.

Charpenterie.

A Jean le Peuple, maistre charpentier, pour ouvrages de charpenterie par luy faits audit chasteau, la somme de 140 liv. 5 s.

A Estienne le Clerc, maistre plombier, la somme de 9 liv. 8 s. 9 d., pour ouvrages de plomberie par luy faits audit chasteau.

Somme du chasteau du bois de Vincennes : 696 liv. 17 s. 6 d.

LA MUETTE DU BOIS DE BOULLONGNE.

A Michel Bourdin, maistre menuisier, la somme de 28 liv., pour ouvrages de menuiserie par luy faits audit lieu de la Muette.

PONT AUX CHANGEURS, A PARIS.

Maçonnerie.

A Eustache Jve, maistre maçon, la somme de 43 liv. 16 s. 7 d., pour ouvrages de maçonnerie par luy faits audit pont aux Changeurs.

Serrurerie.

A Guillaume Evrard, serrurier, la somme de 622 liv. 16 s. 5 d., pour ouvrages de serrurerie par luy faits audit pont.

Ouvrages de grés, pavé de grez.

A Bernard Symon, maistre paveur, la somme de 212 liv. 13 sols 10 deniers pour ouvrages de pavé par luy faits audit pont.

Somme du pont aux Changes :
879 liv. 6 s. 10 d.

LE LOGIS DU CHANTIER DU ROY.

Maçonnerie.

A Eustache Jve, maistre maçon, la somme de 158 livres 6 sols 8 deniers pour ouvrages de maçonnerie par luy faits audit chantier du Roy.

PONT DE CHARENTON.

Charpenterie.

A Jean le Peuple, maistre charpentier, la somme de 800 livres 10 sols pour ouvrages de charpenterie par luy faits audit pont de Charenton.

Serrurerie.

A Guillaume Evrard, serrurier, la somme de 30 sols pour ouvrages de serrurerie par luy faits audit pont.

PONT DE GOURNAY.

Charpenterie.

A Pinot Belin, maistre charpentier, la somme de 1,181 livres pour ouvrages de charpenterie par luy faits audit pont de Gournay.

Serrurerie.

A Guillaume Evrard, serrurier, la somme de 15 livres pour ouvrages de serrurerie par luy faits audit pont de Gournay.

PONT DE JUVISY.

Serrurerie.

A Guillaume Evrard, serrurier, la somme de 17 livres pour ouvrages de serrurerie qu'il a faits audit pont de Juvisy.

PONT D'ESSONE.

Serrurerie.

Audit Evrard, la somme de 8 livres pour ouvrages de serrurerie qu'il a faits audit pont d'Essone.

MOULIN DE BEAULTÉ.

Serrurerie.

Audit Evrard, la somme de 13 livres 18 sols 4 deniers pour ouvrages de serrurerie par luy faits audit moulin.

Autre despence faitte par le présent trésorier à cause d'aucunes advances par luy payez à plusieurs ouvriers besongnans aux réparations d'aucuns chasteaux, maisons et autres lieux royaux, et ce par les rescriptions et mandemens de monsieur maistre Jean Groslier, chevalier, seigneur d'Agnisy, conseiller du Roy et trésorier général de France, la somme de 5,400 livres.

Somme totale des réparations des vieux chasteaux, maisons et autres viels édiffices appartenans au Roy:

14,549 liv. 11 s. 1 d.

Gages ordinaires du présent trésorier.

A maistre Jean Durant, présent trésorier, la somme de 386 livres 17 sols 6 deniers pour ses gages durant l'année de ce compte.

Despence commune:

100 livres.

Somme totale de la despence de ce compte:

35,717 liv. 17 s. 10 d.

Et la recepte monte 45,353 liv. 11 s. 6 d.

BASTIMENS DU ROY PENDANT UNE ANNÉE FINIE LE DERNIER DÉCEMBRE 1558.

Compte deuxiesme de maistre Bertrand le Picart, trésorier des édiffices et réparations de Fontainebleau, Boullongne lès Paris, Villiers Costerets, Saint Germain en Laye, la Muette en la forest dudit Saint Germain, Bois de Vincennes,

les Tournelles à Paris, Arcenac dudit lieu, du tumbeau de la sépulture du feu Roy François et autres édiffices du Roy estans à vingt lieues à la ronde de Paris, durant une année entière finie le dernier de décembre 1558.

Recepte.

De maistre Raoul Moreau, conseiller du Roy et trésorier de son espargne, par quittance dudit maistre Bertrand le Picart, la somme toute de la despence 253,500 livres des deniers provenans des ventes extraordinaires de bois.

DESPENCE DE CE PRÉSENT COMPTE.

Fontainebleau.

Maçonnerie.

A Pierre Girard, dit Castoret, maistre maçon, la somme de 11,550 livres à luy ordonnée par messire Philbert de Lorme, abbé d'Ivry, commissaire député sur le fait desdits bastimens, pour ouvrages de maçonnerie et taille par luy faits audit chasteau de Fontainebleau.

Charpenterie.

A Guillaume Vaillant, charpentier, la somme de 1,900 livres à luy ordonnée par ledit de Lorme, pour ouvrages de charpenterie par luy faits audit Fontainebleau.

Couverture.

A Jean le Breton, maistre couvreur, la somme de 998 livres

13 sols 8 deniers pour ouvrages de couverture par luy faits audit Fontainebleau et jeu de paulme dudit lieu.

Menuiserie.

Ambroise Perret, menuisier, demeurant à Paris, confesse avoir fait marché avec noble homme maistre Philbert de Lorme, abbé d'Ivry, conseiller, ausmonier ordinaire du Roy et architecte, commissaire ordonné et député sur le fait de ses bastimens et édiffices à ce présent, de faire et parfaire bien et deuement, au dit d'ouvriers et gens à ce connoissans, pour le Roy, en son chasteau de Fontainebleau, les ouvrages de menuiserie du plat fonds qu'il convient faire de neuf au dessus de la chambre du Roy érigée de neuf au premier estage au dessus du rets de chaussée du pavillon où sont les poesles, du costé de l'estang, et pareillement au planchement du parterre de ladite chambre et du cabinet joignant ladite chambre érigé au dessus de la terrasse de la gallerie basse sur ledit estang, c'est assavoir ledit plat fonds fait de trois grands parquets de la grandeur de trois travées du plancher au dessus de ladite chambre, garnie d'une corniche de bois de chesne regnant au pourtour des murs de ladite chambre et long des poudres et sablières dudit plancher, laquelle corniche sera garnie et enrichie de moulures et enrichissemens de semblable façon et ordonnance que la corniche de pierre de marbre de la cheminée de ladite chambre, et sur les airestes desdites poultres garnie d'une petite corniche garnie de moulures, et le dessous et les deux costez desdites poultres garnie d'une frize platte enrichie de taille à compartimens remplis des H et croissans entrelassez et autres enrichissemens, ainsy qu'il sera advisé et ordonné par ledit sieur architecte, et le champ desdits trois grands parquets desdites trois travées dudit plancher, entre

lesdites poultres et sablières, garnies de trois grands compartimens en chacune desdites travées garnies de moulures au pourtour, enrichis d'un goderon et taille, dedans sept desquels grands compartimens seront les sept planettes, dont au compartiment du milieu de la travée du milieu sera Sol assis dedans un chariot triomphant, conduit par deux chevaux, tenant en l'une de ses mains un sceptre et une foy en l'autre, et aux autres deux grands compartimens d'icelle travée du milieu, un Mars assis sur trophées d'armes, et une Vénus en l'autre, garnie et accompagnée de fleurs, et aux quatre autres grands compartimens seront les quatre autres planettes garnies et enrichies de leur ordre, et dedans les autres parquets seront les armoiries et devises du Roy et feuilles et branches de laurier et autres enrichissemens aussy enrichies de taille, ainsy qu'il appartient et qu'il sera advisé et ordonné par ledit sieur architecte.

Item faire les planchemens de ladite chambre et cabinet d'assemblage à compartimens, le tout de bois de chesne, garni de fillets de bois de noyer, de telle façon et ordonnance qu'il sera advisé et ordonné par ledit sieur architecte, et pour ce faire sera tenu, promet et gage ledit Perret fournir, quérir et livrer, à ses propres coustes et despens, tout le bois qu'il conviendra pour ce faire, sec, net et marchand, chariages et voictures, peines d'ouvriers et d'aydes, et y besongner sans discontinuer, en la plus grande et meilleure diligence, et avec plus grand nombre d'ouvriers que faire ce poura, jusques à pleine et entière perfection d'iceux, moyennant et parmy le pris et somme de 1,100 liv. que pour tous et chascuns lesdits ouvrages en sera baillée audit Perret par le trésorier desdits bastimens au feur et ainsy qu'il besongnera ou fera besongner esdits ouvrages, lesquels il a promis et sera tenu, promet et gage rendre faits et parfaits, assis et assemblez le plus tot que faire se poura, bien et deuement au dit d'ouvriers et gens

à ce connoissans comme dit est, car ainsy promettant et obligeant mesmes ledit Perret comme pour les propres besongnes et affaires du Roy, et renonçant, et fait et passé triple 1557, le dimanche, 23ᵉ de janvier. *Ainsi signé :* DE LA VIGNE et PAYEN.

A Francisque Scibecq dit de Carpy, menuisier, la somme de 149 liv. 16 s., pour plusieurs bordures par luy faits pour servir aux tableaux de Fontainebleau, assavoir : une grande bordure de tableau à 18 et 19 pieds de long sur 10 à 11 pieds de large, servant à une peinture d'une charte d'Italie, enrichy de taille, vernie, et un plat fonds par derrière fait d'assemblage pour entretenir ladite peinture. *Item.* Deux autres bordures de tableaux servans à la portraictures de deux dames, enrichis de taille, vernis et dorez.

A Gilles Bauge, menuisier, la somme de 382 liv. 10 s. 8 d., pour ouvrages de menuiserie par luy faits audit Fontainebleau, et pour avoir fait un cheval de bois pour les pages pour voltiger, ledit cheval taillé à peu près du naturel, dont les quatre jambes sont doubles et sont l'une dedans l'autre pour hausser et baisser quand l'on voudra.

Serrurerie.

A Mathurin Bon, serrurier, la somme de 750 liv. pour ouvrages de serrurerie par luy faits audit chasteau de Fontainebleau.

Vitrerie.

A Nicolas Beauvain, maistre vitrier, la somme de 456 liv. 11 s. 10 d., pour ouvrages de verrerie par luy faits audit Fontainebleau.

Parties extraordinaires.

A Jacques Berthelemy et Jean Fruace, maistres paintres, la somme de 79 liv., à eux ordonnée par ledit sieur de Lorme, pour avoir doré et estoffé les enrichissemens de taille de la porte de pierre de taille de l'entrée de la grande salle du bal, et aussy avoir paint, verny, doré et estoffé un grand porche de menuiserie en la chambre du Roy, en son chasteau de Fontainebleau.

Somme des parties extraordinaires :
904 liv. 7 s. 6 d.

Somme pour les réparations faittes au chasteau de Fontainebleau :
18,071 liv. 19 s. 7. d.

Autres parties payées pour le bastiment et réparations de Saint Germain en Laye.

Maçonnerie.

A Jean François, Jean Chalumeau et Nicolas Plansson, maistres maçons, la somme de 9,900 liv., à eux ordonnée par ledit sieur de Lorme, pour ouvrages de maçonnerie par eux faits audit chasteau de Saint Germain en Laye.

Charpenterie.

A Jean le Peuple, charpentier, la somme de 253 liv. 12 s. 6 d., pour ouvrages de charpenterie par luy faits audit Saint Germain en Laye.

Couverture.

A Jean le Breton, couvreur, la somme de 442 liv. 5 s., pour ouvrages de couverture par luy faits audit Saint Germain.

Menuiserie.

A Jean Huet, menuisier, la somme de 554 liv. 15 s., pour ouvrages de menuiserie par luy faits audit Saint Germain.

Serrurerie.

A Mathurin Bon, serrurier, la somme de 150 liv., pour ouvrages de serrurerie par luy faits audit Saint Germain.

Vitrerie.

A Nicolas Beauvain, maistre vitrier, la somme de 350 liv., pour ouvrages de verrerie par luy faits audit Saint Germain.

Paintures.

A Guillaume Rondel, maistre paintre, la somme de 16 liv., pour ouvrages de dorures par lui faits à deux crucifix des chapelles tant de la Muette que Saint Germain.

Plomberie.

A Jean le Vavasseur, maistre plombier, la somme de 186 liv., 4 s. 3 d., pour ouvrages de plomberie par luy faits audit Saint Germain.

Ouvrages de nattes.

A Jean Mignat, maistre nattier, la somme de 160 liv., pour ouvrages de nattes par luy faits audit Saint Germain.

Somme pour les réparations faittes à Saint Germain en Laye : 12,033 liv. 16 s. 9 d.

Autres parties payées pour les réparations du chasteau de la Muette.

Maçonnerie.

A Nicolas Potier et Jean Jamet, maistres maçons, la somme de 2,400 liv., pour ouvrages de maçonnerie par eux faits audit chasteau de la Muette.

Menuiserie.

A Georges Beaubertrand, maistre menuisier, la somme de 200 liv., pour ouvrages de menuiserie par luy faits audit chasteau de la Muette.

Serrurerie.

A Mathurin Bon, maistre serrurier, la somme de 150 liv., pour ouvrages de serrurerie par luy faits audit chasteau.

Somme pour les réparations faittes à la Muette : 2,750 liv.

*Autres parties payées pour les réparations
de Villiers Costerets.*

Maçonnerie.

A Robert Vaultier et Gilles Agasse, maistres maçons, la somme de 3,123 liv. 15 s. 11 d., à eux ordonnée par ledit sieur de Lorme, pour les ouvrages de maçonnerie par eux faits audit Villiers Costerets.

Menuiserie.

A Jean Huet et Clément Gosset, maistres menuisiers, la somme de 448 liv. 16 s., pour ouvrages de menuiserie par eux faits audit Villiers Costerets.

Serrurerie.

A Mathurin Bon, serrurier, la somme de 150 liv., pour ouvrages de serrurerie par luy faits audit Villiers Costerets.

Vitrerie.

A Nicolas Beauvain, vitrier, la somme de 64 liv. 6 s. 9 d., pour ouvrages de verrerie par luy faits audit Villiers Costerets.

Parties extraordinaires,

La somme de 739 liv. 19 s. 3 d.

Somme pour les réparations de Villiers Costerets :
4,516 liv., 16 s. 11 d.

*Autres parties payées pour le bastiment et réparations
de la chapelle du bois de Vincennes.*

Serrurerie.

A Mathurin Bon, maistre serrurier, la somme de 100 liv., à luy ordonnée par ledit de Lorme, pour ouvrages de serrurerie par luy faits à ladite chapelle du bois de Vincennes.

*Autres parties payées pour le bastiment, escuries,
et réparations de l'hostel des Tournelles.*

Maçonnerie.

A Louis du Puy, maistre maçon, la somme de 651 liv. 9 s. 4 d., à luy ordonnée par ledit de Lorme, pour ouvrages de maçonnerie par luy faits audit hostel des Tournelles.

Charpenterie.

A Jean le Peuple, maistre charpentier, la somme de 400 liv., pour ouvrages de charpenterie par luy faits audit hostel des Tournelles.

Couverture.

A Jean le Breton, couvreur, la somme de 518 liv. 6 s., pour ouvrages de couverture par luy faits audit hostel.

Menuiserie.

A Georges Beaubertrand, maistre menuisier, la somme de

179 liv. 5 s. 6 d., pour ouvrages de menuiserie par luy faits audit hostel des Tournelles.

Parties extraordinaires,
La somme de 76 liv. 7 s.

Somme pour les réparations de l'hostel des Tournelles :
1,825 liv. 7 s. 10 d.

Autres parties payées pour la construction de la sépulture du feu roy François, dernier deceddé.

A Ambroise Perret et Jacques Chanterel, maistres tailleurs de marbre, la somme de 1,086 liv., à eux ordonnée par ledit sieur de Lorme, pour avoir fait le premier ordre au dessus de la corniche du tombeau de la sépulture du feu Roy, un ornement de marbre gris, de la haulteur d'un pied ou environ, et enrichy d'une petite moulure, et au dessus de la voulte est faitte des faulx arcz par voye.

A Guillaume Chalon, maistre maçon, la somme de 30 liv., pour ouvrages de maçonnerie par luy faits à ladite sépulture.

Gages d'officiers.

A maistre Bertrand le Picart, présent trésorier, la somme de 1,800 liv., pour ses gages de ladite année de ce compte.

A maistre Symon Goille, trésorier alternatif, la somme de 1,200 liv., pour une année de ses gages.

A maistre Jean de Lorme, escuyer, sieur de Saint Germain, commissaire député par le Roy sur le fait de ses édiffices et bastimens, la somme de 710 liv., pour ses gages de plus d'une année, à raison de 600 liv. par an.

Despence commune.

La somme de 383 liv. 9 s.

Somme totalle de la despence de ce compte :

252,729 liv. 16 s. 9 d.

Et la recepte monte à :

253,500 liv.

Bastimens du Roy, pour l'année commancée le 1er janvier 1558, et finie le dernier décembre ensuivant.

Transcript de la coppie de certaine requeste présentée au Roy par maistre Jean Durant, trésorier et payeur des œuvres et bastimens du Roy, tendant afin qu'il jouisse dudit estat sans avoir aucun compagnon alternatif, avec l'ordonnance du conseil escripte au bas d'icelle, par laquelle est dit qu'il jouira seul dudit office suivant sa provision de ladite coppie, de laquelle requeste la teneur ensuit.

Autre transcript de la coppie des lettres patentes du Roy, de suppression et abbolition de payeur alternatif des œuvres dont naguères avoit esté pourvueu maistre Nicolas de Muller, moyennant ce que ledit Durant a remboursé ycelluy de Muller de la somme de deux mil trois cens escus d'or soleil par luy fournis audit sieur, dont ledit sieur a voulu ledit Durant estre remboursé en deux années, et jusques à ce qu'il jouira des gaiges attribuez audit office par concurence et au feur que ledit remboursement luy sera actuellement fait; de ladite coppie desquelles lettres, ensemble des expéditions de messieurs des comptes et trésoriers de l'espargne, la teneur subséculivement ensuit.

Autre transcript de la coppie de certaines lettres patentes du Roy nostre Sire, par lesquelles en continuant les pouvoirs donnez à maistre Pierre Lescot, sieur de Claigny, abbé de Clermont, par ses ayeul et père, sur le fait des bastimens qu'ils ont fait encommancer au chasteau du Louvre, à Paris, Icelluy Seigneur l'a de rechef et de nouvel deputté pour ordonner entièrement sur le fait desdits bastimens jusques à la perfection d'yceux.

FRANÇOIS, par la grace de Dieu, Roy de France, à nostre amé et féal conseiller et aumosnier ordinaire messire Pierre Lescot, sieur de Claigny, abbé de Clermont, salut et dilection. Comme feuz nos très honorés Seigneurs, ayeul et Père les Roys François et Henry, derniers déceddés, que Dieu absolve, vous ayent consécutivement donné la charge et superintendance des bastimens et édiffices qu'ils ont fait encommancer et poursuivre en cestuy nostre chastel du Louvre, à Paris, en laquelle charge vous vous estes acquité si soigneusement, diligemment et bien et tant à leur contentement, que à présent nous sommes délibérés de faire continuer une si belle et louable entreprinse, nous avons grande occasion de vous continuer aussy en ladite charge, pour l'assurance que nous avons du bon et louable service que nous recevrons de vous en cet endroit. Pour ces causes et pour la parfaitte confiance que nous avons de vostre personne et de vos sens, suffissance loyauté, prud'homme et grande expérience, nous avons, en continuant les pouvoirs qui vous ont pour cet effet esté donnés par nosdits ayeul et Père, de rechef et de nouvel commis et depputé, commettons et députons et vous avons donné et donnons par ces présentes, plain pouvoir, puissance, authorité et mandement espécial d'ordonner entièrement sur le fait desdits bastimens et édiffices de nostre dit chastel du

Louvre, circonstences et dépendences, jusques à l'entière perfection d'yceux, ainsy que verrés bon estre, faire faire les démolitions qui seront à faire pour cet effet, conclure et arrester les pris et marchez avec les maistres maçons, charpentiers, tailleurs, menuisiers, vitriers, et autres artisans et gens de mestier que verrés estres bons et utiles d'employer au fait desdits bastimens, ordonner de tous les faits licites et convenables tant desdits bastimens que ameublemens, ornemens et décorations d'iceux, iceux faire faire, payer aux ouvriers et autres personnes à mesure qu'ils besongneront et aussy par advances, selon que verrez estre à faire et plus nécessaire pour le bien de nostre service en vostre loyauté et conscience, par le trésorier et payeur de nos œuvres et bastimens, en nos ville, prévosté, viconté de Paris, et généraliement de faire faire, conduire, ordonner et pourvoir au fait desdits bastimens et édiffices, leurs circonstances et dépendances ensemble desdits frais nécessaires à iceux, tout ainsy que verrez estre à faire et que nous mesmes ferions et pourrions faire si y estions en personne, jacoyt ce que le cas requis par mandement plus espécial qu'il n'est contenu en ces patentes, lesquels pris et marchez qui seront par vous accordez et arrestez pour l'effet que dessus, ensemble des payemens qui en vertu de vos ordonnances seront faittes, nous avons dès à présent, comme pour lors, vallidez et authorizé, vallidons et authorisons et déclarons avoir pour agréables et voullons lesdits payemens et frais estre passez et allouez en la despence des comptes et rabattus de la recepte dudit trésorier et payeur par nos amez et féaulx les gens de nos comptes, et partout ailleurs où il apartiendra, leur mandant ainsi de faire sans difficulté, rapportant sur ses comptes le vidimus de sesdites présentes, fait sous scel royal, lesdits pris et marchez, vosdites ordonnances et roolles et cahiers desdits frais, signez et arrestez de vous respectivement où besoin sera, avec les quittances des

parties où elles escheront, sur ce suffissantes seulement, et pour ce que vous continuant vostre service, nous voulons bien aussy vous continuer le mesme estat que vous avez eu cy devant pour ladite charge dont vous jouissiez lors du trépas de feu nostre Seigneur et Père, nous vous avons ordonné et ordonnons par cesdites présentes, la somme de 100 livres tournois, par chacun mois, pour vostre estat et entretenement et pour vous ayder à supporter les frais que vous faittes et pourez faire à cause de la présente charge, commission et superintendance, à l'avoir et prendre par vos simples quittances sur les assignations ordonnées et que nous ordonnerons cy après pour les despenses dudit bastiment par les mains dudit trésorier et payeur présent et advenir, ainsy que vous avez fait du vivant de feu nostre Seigneur et Père et jusques au jour de son trespas, et continuer pour l'advenir, sans qu'il vous soit besoin en avoir et obtenir chacun an de nous autres lettres d'acquit ne mandement que cesdites présentes, par lesquelles mandons audit trésorier et payeur ainsy de faire, et audits gens de nos comptes passer et allouer en la despence de sesdits comptes tout ce qu'il vous en aura payé, en rapportant seulement avec le vidimus de sesdites présentes, sous scel royal, pour une fois, vos quittances sur ce suffissantes, car tel est nostre plaisir, nonobstant quelconques édits, ordonnances, restrinctions, mandemens ou deffenses à ce contraire. Donné à Paris, le 24ᵉ juillet, l'an de grace 1559, et de nostre règne le premier. *Signé* : FRANÇOIS. Et au dessous : Par le Roy, BOURDIN ; et scellé sur simple queue de cire jaulne ; et au bas de laditte coppie est escrit ce qui s'ensuit : Collation a esté faitte à l'original par moy notaire et secrétaire du Roy. *Ainsy signé* : LE MAISTRE.

Bastimens du Roy.

Compte troisième de maistre Jean Durant, trésorier, clerc et payeur des œuvres, édiffices et bastimens du Roy, réparations et entretenemens d'iceux ès villes, prévosté et viconté de Paris, ponts, chaulsées, chemins pavez et autres lieux dépandans du domaine dudit Sieur esdites ville, prévosté et viconté en faveur et requeste duquel le feu Roy, dernier deceddé que Dieu absolve, par ses lettres patentes en forme de chartre, données à Villiers Costerets au mois de mars 1558, depuis autorisées par lettres patentes du Roy nostre Sire à présent régnant, données à Paris au mois de juillet ensuivant 1559, vériffiées et entherinées par Messieurs des comptes le 9e jour d'aoust audit an 1559, et par maistre Raoul Moreau, conseiller dudit sieur et trésorier de son espargne, le 21e de janvier ensuivant aussy audit 1559, auroit supprimé et aboly l'office de payeur alternatif desdites œuvres dont naguerres auroit esté pourveu maistre Nicolas de Meuller, moyennant ce que ledit Durant a remboursé icelluy de Meuller de la somme de 2,300 escus d'or soleil par luy fourny audit Sieur pour la composition dudit office alternatif et de laquelle ledit Sieur a voulu ledit Durant estre remboursé ces deux années prochaines sur les premiers et plus clairs deniers provenans des ventes ordinaires et extraordinaires des bois, glandée et paissons des forests dudit Sieur, estans ès généralitez de Paris et Rouen, pendant lequel temps de remboursement et jusque à ce qu'il soit entièrement et actuellement fait, icelluy Durant jouira des gages accoustumez dont souloit jouir et user ledit de Meuller par concurance et au feur et raison que ledit remboursement luy sera actuellement fait ainsi qu'il est plus à plain contenu et déclarée ès dites lettres patentes et expédition d'icelles transcriptes et rendues au commancement de ce présent compte.

ANNÉE 1557.

Ces receptes et despences faittes par ledit maistre Jean Durant pour le fait desdites œuvres, édiffices et bastimens du Roy durant une année entière, commancé le premier jour de janvier 1558 et finie le dernier jour de décembre ensuivant :

Recepte, à cause des deniers ordonnez par le Roy audit maistre Jean Durant pour le payement du bastiment neuf en son chasteau du Louvre à Paris.

De maistre Jean de Baillon, conseiller du Roy et trésorier de son espargne, par quittance dudit maistre Jean Durant, présent trésorier, la somme de 36,000 liv. pour le payement des frais faits pour la continuation du bastion neuf que le Roy fait faire en chásteau du Louvre.

Autre recepte dudit Durant des deniers à luy ordonnez par Messieurs des comptes pour employer aux frais et réparations du pont de Poisy.

De maistre Gilbert Absolant, receveur général des finances de Lion, par quittance de maistre Jean Durant, la somme de 482 liv. 15 sols 7 d. obolle pitte tournois, pour employer au payement des carriers qui ont fourny la pierre, au fournier qui a fourny la chaulx pour la réparation du pont de Poissy.

Autre recepte dudit Durant des deniers à luy ordonnez par Messieurs les trésoriers de France, pour employer aux réparations des vieils pallais, chasteaux et maisons du Roy.

De maistre Philippes le Charpentier et autres grenetiers et receveurs ordinaires des grains de Villiers Costerets et la

Ferté Myllon, par quittance dudit Durant la somme de 7,087 liv. 4 d. pour employer au payement de plusieurs ouvrages en divers lieux, maisons et édiffices du Roy.

Somme toute de la recepte de ce compte
17,600 liv. 1 sol 1 d.

Despence de ce présent compte.

Despense faite par ledit maistre Jean Durant, durant l'année de ce compte le premier janvier 1558 et finie le dernier de décembre suivant, pour le parachèvement du bastiment neuf que le Roy fait faire en son chasteau du Louvre à Paris, suivant les ordonnances de maistre Pierre Lescot, seigneur de Claigny, abbé de Clermont.

Ouvrages de Maçonnerie.

A Guillaume Guillin et Pierre de St Quentin, maistres maçons, demeurans à Paris, ayant la charge du bastiment du Louvre, la somme de 13,000 liv. tournois à eux ordonnée par maistre Pierre Lescot, seigneur de Claigny, abbé de Clermont, sur ettantmoins des ouvrages de maçonnerie par eux faits au bastiment neuf du Louvre, et par dessus les autres sommes de deniers que icelluy sieur de Claigny leur a cy devant ordonné pour semblable effet.

Achapts de Marbres.

A Amand Collectet, tourneur de pierre et de bois, demeurant à Paris, la somme de 53 liv. tournois à luy ordonné par ledit sieur de Claigny pour avoir vendu et livré et fait conduire

jusque dans le magazin des marbres du Roy huict blots de marbres tant blancs que noirs.

Sculpture.

A maistre Jean Goujon, sculpteur, la somme de 484 liv. à luy ordonnée par ledit sieur de Claigny, sur ettantmoins de la besongne de son art par luy faits, et par dessus les autres sommes de deniers qui luy ont esté accordée par ledit sieur de Claigny.

Ouvrages de Charpenterie.

A maistre Jean le Peuple, charpentier, ayant la charge du bastiment dudit chasteau du Louvre, la somme de 2,000 liv. à luy ordonnée par ledit sieur de Claigny, sur ettantmoins des ouvrages de charpenterie par luy faits et par dessus les autres sommes de deniers qui luy ont esté accordé cy devant.

Ouvrages de Couverture.

A Claude Penelle et autres maistres couvreurs, la somme de 964 liv. 5 sols 4 d. à eux ordonnée par ledit sieur de Claigny, sur ettantmoins de plusieurs ouvrages de couverture d'ardoises et de thuille, tant au comble de dessus de la vieille chapelle que au cabinet naguères fait pour la Reyne, joignant le grand pavillon.

Ouvrages de Menuiserie.

A Francisque Scibecq, maistre menuisier et autres, sur

ettantmoins des ouvrages par eux faits et qu'ils feront audit chasteau, la somme de 4,324 liv. 9 sols à eux ordonnée par ledit sieur de Claigny.

Ouvrages de Serrurerie.

A Guillaume Drard, maistre serrurier, demeurant à Paris, sur ettantmoins des ouvrages de serrurerie qu'il a faits et qu'il fera audit chasteau, la somme de 2,849 liv. 2 sols 4 d. à luy ordonnée par le sieur de Claigny.

Ouvrages de Victrerie.

A Nicolas Beaurain, victrier, demeurant à Paris, la somme de 358 liv. 6 sols 6 d. à luy ordonnée par ledit sieur de Claigny pour son payement des parties de son mestier qu'il a fait et fournis pour servir audit bastiment.

Ouvrages de Peinture.

A Jean du Brueil et Louis du Brueil, maistres paintres à Paris, la somme de 260 livres tournois à luy ordonnée par ledit sieur de Claigny pour ouvrages de son mestier.

Ouvrages de Natte.

A Estienne Bingnebeuf, maistre nattier, la somme de 482 liv. 3 sols 4 d. à luy ordonnée par le sieur de Claigny pour les ouvrages de nattes par luy fournis et faits de neuf audit chasteau du Louvre.

Ouvrages de Moulerie.

Parties et sommes de deniers paiez, baillées et délivrés comptant par le présent trésorier, de l'ordonnance et commandement de maistre Pierre Lescot, sieur de Claigny, pour le payement de grand nombre de matériaux et drogues qui ont esté employées à faire plusieurs ouvrages de mouslerie.

Journées, sallaires et vaccations de plusieurs mousleurs qui ont travaillé à faire les susdits ouvrages de moslerie.

A Roger de Simonieulx, maistre mosleur, ayant la charge et conduitte des autres mosleurs qui ont travaillé avec luy, suivant l'ordonnance du sieur de Claigny.

Somme totale 417 liv. 3 d.

Ameublemens.

A Gilbert Drouis, maistre ferronnier à Paris, la somme de 42 livres 12 sols à luy ordonnée par le sieur de Claigny, pour quatres pairre de chenets mis à la salle du chasteau du Louvre pour servir aux nopces du duc de Lorraine.

A Nicolas Clerget, marchand, demeurant à Saint-Dizier, et maistre des forges, la somme de 200 livres tournois à luy ordonnée par ledit sieur de Claigny, sur ettantmoins du paiement de certains nombre de contrecœurs qu'il a promis faire et livrer pour servir ès cheminées dudit bastiment.

Parties inopinées.

A Margueritte le Duc, marchande de thoilles, la somme de 42 livres 1 sol 6 deniers à elle ordonnée par ledit sieur de Claigny pour son paiement de 187 aulnes de toille neufve pour

employer au haut du dez de la salle du bal pour les nopces de Madame, sœur du Roy, qui est à raison de 4 sols 6 deniers pour chacune aulne de toille.

Sallaires et vacations.

A Lucas le Vacher, la somme de 30 livres tournois à luy ordonnée par ledit sieur de Claigny, pour ses peines, journées, sallaires et vacations.

Gages, estats et entretenemens dudit sieur de Claigny.

A messire Pierre Lescot, seigneur de Claigny, la somme de 1,200 livres à luy ordonnée par le Roy, pour son estat et entretenement au fait de ladilte commission, qui est à raison de 100 livres par mois.

Somme des frais faits pour le bastiment du Louvre :
26,717 liv. 1 s. 3 d.

Autre despence faicte par ledit maistre Jean Durant, présent trésorier, par les ordonnances et mandemens de messieurs les trésoriers de France, pour les réparations en plusieurs pallais, chasteaux, maisons, ponts et autres lieux royaux.

PALLAIS ROYAL A PARIS.

Maçonnerie.

Aux veufve et héritiers de feu Guillaume le Breton, en son vivant maistre maçon, et autres, pour les ouvrages de

maçonnerie par eux faits en plusieurs endroits, la somme de (n'est pas indiquée) à eux ordonnée par messieurs les trésoriers de France.

Charpenterie.

A Pinot Belin, maistre charpentier à Paris, et autres, pour ouvrages de charpenterie par eux faits, de l'ordonnance desdits trésoriers de France, la somme de 1,356 livres 8 sols 6 deniers.

Menuiserie.

A Michel Bourdin, maistre menuisier à Paris, pour les ouvrages de menuiserie par luy faits au pallais royal, chasteau du Louvre et Saint Germain en Laye, et à luy ordonnée par lesdits trésoriers de France, la somme de 309 livres 10 sols 6 deniers.

Serrurerie.

A Mathurin Bon, serrurier du Roy, pour ouvrages de serrurerie par luy faits pour le Roy en son hostel des Tournelles, et pour le pont de Gournay, à luy ordonnée desdits trésoriers de France, la somme de 211 livres 7 sols 6 deniers.

Victrerie.

A Jean de la Hamée, maistre victrier, pour ouvrages de victrerie par luy faits de leur ordonnance pour le Roy, tant en ses chasteaux de la Bastide Saint Antoine et hostel des Tuilleries, que aux grands et petits Chastelets de cette ville, la

somme de 613 livres 18 sols 2 deniers à luy ordonnée par lesdits trésoriers de France.

Basses œuvres.

A Jean Léger, maistre des basses œuvres, la somme de 329 livres 15 sols 4 deniers à luy ordonnée par lesdits trésoriers de France, pour les matières par luy ostées, curées et nettoyées d'une fausse à privée et autre.

Journées, sallaires et vacations.

A Estienne Grand Remy, clerc de lescriptoire des maistres des œuvres et jurez ès offices de maçonnerie, et à Guillaume Guillain, aussy maistre des œuvres de maçonnerie, pour les vacations par eux faits tant à visiter, toiser et mesurer les ouvrages et réparations faits pour le Roy, la somme de 92 livres à eux ordonnée par lesdits trésoriers de France.

Somme des réparations faites ès lieux et places cy dessus nommé :
4,868 livres 9 sols.

Autres deniers payez et advancez comptant par ledit présent trésorier durant l'année de ce présent compte, à plusieurs ouvriers massons et charpentiers travaillans audits chasteaux, en vertu des simples rescriptions de monsieur le trésorier Grollier et des promesses desdits ouvriers.

Maçons et tailleurs de pierre.

A Eustache Jve, maistre maçon à Paris, la somme de

1,800 livres à luy ordonnée par monsieur le trésorier Grollier sur ettantmoins des ouvrages qu'il faisait pour le Roy en son hostel des Tournelles.

A Jean Aubert, tailleur de pierre, demeurant à Paris, la somme de 300 livres tournois à luy ordonné par ledit Grollier sur ettantmoins des ouvrages de son mestier qu'il faisoit au grand dégré du pallais à Paris.

Charpentiers.

A Léonard Fontaine, maistre des œuvres du Roy en l'office de charpenterie, bourgeois de Paris, la somme de 1,100 livres tournois à luy ordonné par ledit Grollier, sur ettantmoins des ouvrages de charpenterie qu'il faisoit pour le Roy en son hostel des Tournelles.

Couvreurs.

A Jean le Gay, maistre couvreur du Roy en ses bastimens et édiffices, la somme de 200 livres tournois à luy ordonnée par ledit Grollier, sur ettantmoins des ouvrages qu'il faisoit au palais, à la Bastide et aux Tournelles.

Autres deniers payez pour les réparations du pont de Poissy à plusieurs ouvriers qui ont travaillé audit pont de Poissy.

Somme totale desdites réparations dudit pont :

395 livres.

Gages ordinaires de ce présent trésorier.

Audit maistre Jean Durant, la somme de 386 livres 17 sols 6 deniers pour ses gages à cause de son dit office.

Somme toute de la despence de ce compte :
3,276 liv. 16 s. 6 d.

Bastimens du Roy depuis le mois d'octobre 1559,
jusques au dernier may 1560.

Transcript des lettres patentes du Roy données à Blois le 30° de janvier 1559, par lesquelles et pour les causes y contenues le Seigneur a mandé à Messieurs des comptes à Paris de faire taxer et allouer la despence des comptes de maistre Bertrand Picart, trésorier des bastimens dudit Seigneur, de telle somme qu'ils adviseroient par leur loyaulté et conscience tant pour ses peines, sallaires, journées et vacations pour sollicitation et pour suite de l'assignation de la somme de 28,000 liv. à luy baillée en cinq mandemens portans quittance à l'acquit des receveurs généraux de Rouen, Paris, Tours et Bourges et pour le payement et sallaire de ses clercs et commis qu'il a envoyé esdites receptes générales et ailleurs où il estoit besoin pour le service du Roy, ainsy qu'il est plus à plain contenu esdites lettres dont la teneur en suit :

FRANÇOIS, par la grace de Dieu, Roy de France, à nos amez et féaulx les gens de nos comptes à Paris, salut et dilection. Nostre cher et bien amé Bertrand le Picart naguère trésorier de nos édiffices et bastimens, nous a fait dire et remonstrer en nostre conseil privé que peu à près nostre advénement à

s'il vous appert du contenu cy dessus, mesmement de ladite assignation de 28,000 liv., nous en ce cas et en procédant en l'examen et closture du prochain compte que ledit Picart a à rendre par devant vous pour le fait de nosdits bastimens, à luy taxer et allouer en la depence d'icelluy telle somme que vous adviserez en vos loyautez et conscience, tant pour les peines, sallaires, journées, vacations dudit Picart pour la sollicitation et poursuitte de ladite assignation et recouvrement desdits bastimens, que pour le payement et sallaires de ses clercs et commis qu'il a envoyé ès lieux desdites receptes génerralles où il a esté besoin pour nostre service, laquelle taxe qui ainsy sera par vous faitte à quelque somme qu'elle puisse monter, nous avons validé et auctorisé, validons et auctorisons par ces présentes et voulons estre de tel effet et valeur comme si par nous avoit esté faitte, car tel est nostre plaisir, nonobstant quelsconques ordonnances, restrinctions, mandemens ou deffences à ce contraires. Donné à Blois le 30 janvier 1559 et de nostre règne le premier, *Signé* par le Roy en son conseil, BURGENSIS, et scellée du grand scel à simple queue de cire jaulne.

Autre transcript de la coppie collationné à l'original des parties couchées en deux rooles signées de la main du Roy, le premier du 20ᵉ may 1559, le second du 14ᵉ de novembre audit an, sous le nom de maistre Bertrand Picart, trésorier des bastimens dudit Seigneur, de laquelle la teneur ensuit :

Extraict d'un roolle signé de la main du feu Roy Henry,
à Paris le 28ᵉ de may 1559.

A maistre Bertrand le Picart, trésorier des édiffices et bastimens du Roy, la somme de 1,200 liv. pour convertir et em-

ployer au fait de sondit office, mesme à la continuation du bastiment que ledit Seigneur a fait faire en son chasteau de Foullaubray, et ce, par les ordonnances de monsieur Destrés, grand maistre et cappitaine général de l'artillerie et cappitaine dudit chasteau de Follambray, cy 1,200 liv. Et au bas dudit roolle est escript : collationné à l'original dudit roolle signé de la main du feu Roy. *Signé* DE FIETE.

Extraict du roolle signé de la main du Roy à Blois, le 14ᵉ de novembre 1559.

A maistre Bertrand le Picart, trésorier des bastimens du Roy, la somme de 28,000 liv. de laquelle a esté assigné sur les ventes extraordinaires de bois payables en cette année 1559, que sur le plus valleurs des finances d'icelle année et a luy ordonnée par ledit Seigneur pour convertir et employer au fait de son dit office, mesmes au payement des frais et continuation des bastimens à Fontainebleau, Saint Germain en Laye, la Muette en la forest dudit Saint Germain et autres lieux et maisons dudit Sieur estans sous la charge et conduitte de Francisque Primadicy de Boullongne, abbé de Saint Martin, commissaire ordonné par ledit Sieur sur le fait de ses bastimens, cy.... 28,000 liv.

Et est escript au bas dudit extrait : collationné à l'original dudit roolle signé de la main du Roy, et au-dessous *signé* DE FIETE.

Autre transcript de l'ordonnance faitte à Reins le 16ᵉ de septembre 1559, par lequel ledit Sieur a révoqué sur les assignations données à maistre Bertrand Picart, trésorier desdits bastimens, montans à la somme de 132,839 liv. 17 sols

6 d., la somme de 100,000 liv. et du reste montant la somme de 32,739 liv. 17 sols 10 d. ledit Sieur a ordonné estre receu par ledit Picart pour estre employé au payement des frais et continuations desdits bastimens ainsy qu'il est plus à plain contenu en ladite ordonnance et de laquelle la teneur en suit :

De par le Roy.

Trésorier de nostre espargne, maistre Jean de Baillon, comme à nostre advénement à la couronne nous avons voulu entendre quels deniers avoient esté employez durant l'année dernière et la présente au payement des frais et continuation de nos édiffices et bastimens, nous avons fait commander à Bertrand le Picart, trésorier ancien desdits bastimens, en bailler un estat au vray deuement certiffié de la recepte et despense par luy faitte, ensemble des parties restant à recouvrer des assignations à luy baillées durant ladite année dernière à quoy il auroit depuis satisfait, et par son dit estat cy attaché il nous est apparu qu'il restoit à recouvrer desdites assignation la somme de 132,839 liv. 17 sols 10 d. et pour ce que nous avons advisé de nous ayder de la plus grande partie desdits deniers et iceux faire employer qu'à l'effet de nos dits bastimens, nous avons revoqué et revoquons par ses présentes sur ladite somme de 132,839 liv. 17 sols 10 d. nous voulons estre receue par ledit Picart du reste desdites assignations sur telle nature de deniers que nous adviserez des parties contenues dudit estat pour estre par luy convertie et employé au payement des frais et continuations de nosdits bastimens es comptes comme des autres deniers de sa charge par les ordonnances de maistre Francisque de Primadicis de Boullongne, abbé de Saint Martin, commissaire par nous ordonné

sur le fait de nosdits bastimens. Donné à Reins le 16e de septembre 1559. *Signé* François et Burgensis.

Autre transcript d'un estat signé de Baillon des parties qui restent à recouvrer par maistre Bertrand le Picart, trésorier ancien des bastimens du Roy, des assignations à luy baillées durant l'année 1558, pour le payement des frais et continuations desdits bastimens, duquel estat la teneur ensuit :

Estats des parties qui restent à recouvrer par Bertrand le Picart, trésorier ancien des bastimens du Roy, des assignations à luy baillées durant l'année 1558 des frais et continuation desdits bastimens.

Premièrement. Ventes de bois payables en l'année 1558.

De maistre Guillaume Lay, receveur général de Rouen, de reste d'un mandement montant 57,000 liv. la somme de 30,000 liv.

De maistre Robert de Ligny, commis à l'exercice de la recepte générale de Paris, de reste d'autre mandement montant 15,000 liv. la somme de 4,839 liv. 10 sols 1 d.

Ventes de bois payables en la présente année 1559.

Un mandement à Bourges de. . . .	2,000 liv.
Autre à Orléans de.	6,000
Autre à Paris de.	19,000
Autre à Poictiers de.	15,000
Autre à Tours de.	24,000
Autre à Champaigne de.	11,000

Plus valleurs de ladite année 1559.

Un mandement à Paris.	10,000 liv.
Autre à Rouen de.	5,000
Autre à Tours de.	6,000

Somme totale des parties qui restent à recouvrer 132,839 liv. 17 sols 6 d.

Sur laquelle fault desduire la somme de 100,000 liv. que le Roy a révoqué des dessus dites assignations et qu'il veult estre receue par le trésorier de son espargne pour convertir et employer ailleurs qu'à l'effet desdits bastimens.

Ainsy reste la somme de 32,839 liv. 17 sols 6 d. laquelle sera receue par ledit Picart suivant le vouloir et intention dudit Seigneur pour en compter comme des autres deniers de sa charge, assavoir : dudit de Ligny lesdites 4,839 liv. 17 sols 10 d., à Bourges 2,000 liv., à Tours 11,000 liv. sur lesdits mandemens de 24,000 liv., à Paris, de 4,000 liv. sur ledit mandement de 19,000 liv., le tout sur lesdites ventes de bois; à Rouen, 5,000 liv. et audit Tours 6,000 liv. sur lesdites plus valleurs. *Signé* : DE BAILLON.

Autre transcript des lettres de commission de maistre François Sannat, contrerolleur des bastimens du Roy, ensemble d'autres lettres patentes par lesquelles le Roy luy a ordonné 1,200 liv. de gages comme avoient accoustumé avoir ses prédécesseurs, desquelles lettres et commission subséculivement la teneur ensuit :

FRANÇOIS, par la grace de Dieu, Roy de France, à tous ceux qui ces présentes lettres verront salut : comme à nostre

advènement à la couronne nous ayons par nos lettres patentes commis, ordonné et députté nostre amé et féal maistre Francisque de Primadicis, abbé de Saint Martin de Troyes, pour avoir la charge et superintendence sur tous et chascuns les bastimens que le feu Roy nostre très honoré Seigneur et Père que Dieu absolve, a fait faire, construire et commancer en cettuy nostre royaulme et génerallement sur tous ceux que nous pourons faire et dresser de nouveau cy après en icelluy, ensemble de la construction de la sépulture de feu nostre dit Seigneur et Père, et d'iceux bastimens faire faire construire et commencer en cettuy nostre royaulme, et d'iceux bastimens faire les toisez, visitations, pris et marchez et estimations, tant des ouvrages de maçonnerie et charpenterie que austres deppendans du fait desdits bastimens, estans en nostre royaume, où il est besoin faire grande despence de deniers qui pour cet effet seront par nous ordonnez, au moien de quoy pour tenir registre et controlle général d'iceux seroit aussy requis et nécessaire mettre un bon et fidel personnage à nous féable pour assister aux pris, marchez, paiemens qui s'en feront, en faire faire les toisez et veoir si lesdits ouvrages seront bien et deuement faits selon le contenu èsdits marchez et des deniers qui auront esté baillés et délivrés aux entrepreneurs d'iceux ouvrages, en signer et expédier les ordonnances, cahiers et quittances des payemens concernans le fait de nosdits bastimens avec ledit abbé de Saint Martin et en faire bon et fidel registre, Nous, à ces causes, pour donner et mettre un bon ordre au fait dudit controlle, affin que soyons bien et les gens de nos comptes bien et deuement advertis de la despence qui y sera faitte cy après et pour la bonne entière confiance que nous avons à la personne de nostre cher et bien amé maistre François Sannat et de ses sens, suffissance, loyauté, preudhomme, expérience et bonne diligence aux faits dessus dits, icelluy, pour ces causes et autres avons commis, ordonné

et député, commettons, ordonnons par ces présentes pour tenir le registre et faire le contrerolle général de la despence de tous les deniers qui ont esté et seront cy après ordonnez pour le fait de nosdits bastimens, construction de la sépulture de nostre feu Seigneur et Père, et généralement de tous autres nos bastimens commencés et à commencer en nostre royaume, fors et excepté nostre nouveau bastiment du Louvre à Paris, assister au pris et marchez qui seront pour ce faits et passez, faire faire les toisez et veoir si lesdits ouvrages seront bien et deuement faits selon le contenu esdits marchez, signer et expédier les ordonnances, cahiers, acquits et quittances nécessaires servans à l'acquit des payeurs et trésoriers de nosdits bastimens avec ledit abbé de Saint Martin, lesquels autrement ne voulons avoir lieu ny servir d'acquit ausdits trésoriers et faire en cette présente charge tout ce qui appartient au devoir et estat de contrerolleur pour jouir par ledit Sannat de ladite commission et charge tant qu'il nous plaira. Si donnons en mandement par ces présentes à nostre amé et féal chancelier que prins et receu le serment dudit Sannat en tel cas requis et accoustumé, icelluy fasse, souffre et laisse user plainement et paisiblement de ladite charge et commission de contrerolleur général de la despense de nosdits bastimens, ensemble des honneurs, auctoritez, prérogatives, prééminances, franchises, libertez, gages, proffits, revenus et esmolumens dessus dits, paisiblement et à luy obéir et entendre de tous ceux ainsy qu'il apartiendra, ès choses touchans et concernant ledit estat, charge et commission, mandant au surplus ausdits trésoriers de nosdits bastimens, présens et advenir, des deniers de leurs assignations respectivement à commencer d'icelle datte de ces présentes, payer doresnavant par chacun an aux termes et en la manière accoustumée audit Sannat les gages, droits audit estat et commission appartenant, tout et ainsy et en la mesme forme et manière que ses prédécesseurs audit estat et commission

les ont eus et receus, par cy est et en rapportant quittance ou vidimus d'icelle fait sous scel royal et quittance dudit Sannat sur ce suffissante; nous voulons lesdits gages estre passez et allouez en la despence des comptes desdits trésoriers et payeurs de nosdits bastimens et rabattus de leur recepte par nos amez et féaux les gens de nos comptes à Paris, ausquels mandons ainsy le faire sans difficulté, car tel est nostre plaisir. Donné à Paris le 17ᵉ de juillet 1559 et de nostre règne le premier. *Ainsy signé* sur le reply par le Roy, Monseigneur le cardinal de Lorraine, présent Bertet, et scellée sur double queue du grand scel de cire jaulne, et sur le dit reply est escript ce qui s'ensuit : Le 2ᵉ d'aoust 1559, François Sannat nommé au blanc a fait et presté le serment de la charge et commission de contrerolleur général des bastimens du Roy ès mains de monseigneur le chancellier, moy, notaire et secrétaire du Roy signant en finances, présent. *Ainsy signé*, FERREY.

Collation a esté faitte de la présente coppie à l'original d'icelle, escripte en parchemin sein et entier en escripture, seing et scel, par nous soubsignez, notaires du Roy au Chastellet de Paris, l'an 1559, le jeudy, 3ᵉ d'aoust. *Ainsi signé* : CHAPPELLAIN et BERNARD.

FRANÇOIS, par la grace de Dieu, Roy de France, à nos amez et féaulx les gens de nos comptes, à Paris, salut. Nostre cher et bien amé maistre François Sannat nous a fait humblement dire et remonstrer que à nostre nouvel advènement à la couronne nous l'avons, par nos lettres patentes, commis et ordonné pour tenir le registre et faire le contrerolle général de despence de tous les deniers qui ont esté et seront cy après ordonnez, tant pour la construction de la sépulture de feu Roy nostre très honoré Seigneur et Père, le Roy dernier décedé que Dieu absolve, que de nos bastimens quelsconques com-

mancez et à commancer en nostre royaulme, fors et excepté nostre nouveau bastiment du Louvre, à Paris, assister au pris et marchez, signer et expédier les ordonnances, cahiers, acquits et quittances nécessaires servans à l'acquit des trésoriers et payeurs des nosdits bastimens, présens et advenir, pour jouir de ladite charge et commission, aux charges, droits, taxations, honneurs, aucthoritez, prérogatives, prééminances, franchises, libertez qui y appartiennent, et tout ainsy et en la forme et manière que faisoient les autres cy devant commis en semblable charge et commission; touttefois, pour ce que par nosdites lettres n'avons exprimé la somme à quoy montent lesdits gages qui sont de 1,200 liv. attribuez à la charge, commission et droit, et dont jouissoit maistre Pierre Deshostels, cy devant commis audit contrerolle, ainsy que sous couleur après le trespas dudit Deshostels, nostre dit feu Seigneur et Père, en faveur de maistre Philbert de Lorme, abbé d'Ivry, ayant lors la charge de superintendance sur tous lesdits bastimens ordonna à Jean de Lorme, frère dudit abbé d'Ivry, pour ordonner en son absence desdits bastimens, la somme de 600 liv. de gages éclipsez des 1,200 liv. de gages appartenans audit Bullant, prédécesseur dudit exposant, et que icelluy Bullant n'a jouy que de 600 liv. de gages restans desdites 1,200 liv., les trésoriers et payeurs de nos bastimens, présent et advenir, pourroient faire difficulté de luy payer lesdits gages à ladite raison de 1,200 liv. par an, et vous pareillement de les passer et allouer en la despence des comptes desdits trésoriers et payeurs sans nos lettres de déclaration, il nous a très humblement supplié et requis les luy impartir. Pour ce, est il que nous, considérans les grandes peynes, labeurs, vacations et despenses qu'il convient continuellement supporter audit Sannat en icelle charge, ayant aussy esgard aux bons et agréables services qu'il nous a fait et continue chacun jour, et espérons qu'il nous fera et continuera de

mieux en mieux cy après en la conduitte de nosdits bastimens, désirans de luy donner moyen de soy y entretenir et subvenir aux despences qu'il luy convient pour ce faire, à ces causes et autres bonnes considérations à ce nous mouvans, avons dit et déclaré, disons et déclarons par ces présentes que, en pourvoyant ledit exposant de ladite charge de contrerolleur de nosdits bastimens, nous avons entendu, comme encore entendons, qu'il ait jouy et jouisse tant des gages que avoit ledit Bullant, son prédécesseur, que de ceux qui avoient par nostre feu Seigneur et Père esté ordonnez audit Jean de Lorme, frère dudit abbé d'Ivry, pour ordonner desdits bastimens, dont nous l'avons deschargé et deschargeons, montans lesdits gages à la somme de 1,200 liv. que avoit accoustumé avoir ledit Deshostels, prédécesseur d'icelluy Bulland en ladite charge, de laquelle somme de 1,200 liv. nous luy avons, en tant que besoin seroit, ordonnés de nouveau et ordonnons audit Sannat, pour sesdits gages, et iceux avoir et prendre, par chacun an, à commancer du 17ᵉ de juillet dernier passé qu'il fut par nous pourveu d'icelle charge et par les quatre quartiers de l'année par ses simples quittances, et par les mains des trésoriers et payeurs de nosdits bastimens présens et advenir, tout ainsy et en la mesme manière que faisoit ledit feu maistre Pierre Deshostels le jour de son trespas, sans qu'il luy soit besoin, ny ausdits trésoriers et payeurs de nosdits bastimens, avoir ni recouvrer de nous, par chacun an, autre acquit ny mandement que ces présentes par lesquelles voullons et vous mandons que de nos présens voulloir et intention et du contenu en cesdites présentes vous faittes et laissez jouir ledit Sannat, en user plainement et paisiblement, à commencer et ainsy que dessus est dit, cessans et faisant cesser tous troubles et empeschemens au contraire, et par rapportant cesdites présentes signées de nostre main, avec ses lettres de provision de ladite charge et commission ou vjdi-

mus d'icelle, deuement collationnées pour une fois, et quittance dudit Sannat sur ce suffisante seullement, nous voulons lesdits gages, à ladite raison de 1,200 liv. par an, tant pour le passé que pour l'advenir, tant qu'il tiendra ladite charge, estre passez et allouez ès comptes et rabbattus de la recepte desdits trésoriers de nosdits bastimens, présens et advenir, par vous les gens de nos comptes. Vous mandons de rechef ainsy le faire sans difficulté, car tel est nostre plaisir, nonobstant que lesdits gages ne soient exprimez en la commission dudit Sannat, et que par icelle il soit dit qu'il jouira desdits gages tout et ainsy et en la mesme manière que faisoient les autres cy devant commis en semblable charge, et que ledit Bullant, dernier possesseur d'icelle charge, n'ayt, pour les causes susdites, jouy que de 600 liv. seullement, que ne voulons nuire et préjudicier audit Sannat à la perception et jouissance desdits gages en aucune manière que ladite partie ne soit couchée en l'estat général de nos finances, et quelsconques ordonnances, restrinctions, mandemens ou deffences à ce contraires. Donné à Blois, le 16e de janvier 1559, et de nostre règne le premier et mois, signé par le Roy : DELAUBESPINE, et scellé sur simple queue de cire jaulne ; et au bas est escript ce qui en suit :

Collation de la présente coppie a esté faicte à l'original d'icelle estant en parchemin sein et entier, seing et scel et escripture, 1560, le vendredy 13e de septembre, par nous soubs signez notaires du Roy au Chastellet de Paris. *Ainsi signé* : COUÉE et BERNARD.

FIN DU TOME PREMIER.

PARIS. — IMPRIMERIE DE J. CLAYE, RUE SAINT-BENOIT, 7.

RECTIFICATIONS ET ADDITIONS

Pages 1, *En marge du titre on lit* : Premier volume. Fontainebleau.
— 2, ligne 2 *avant la fin de la page*,— p. 7, l. 30,— p. 8, l. 14,— p. 9, l. 6, et *passim* : par ces patentes, *lisez* : par ces présentes.
— 4, — 10 : prestitit solitum: juramentum, *lisez* : prestitit solitum juramentum.
— 5, — 23 : F. SARRAVIN, *lisez* : F. SARRASIN.
— 6, — 10, — p. 7, lig. 19, — p. 20, lig. 9 : forest de Bièvre, *lisez* : de Bière.
— 10, — 28 : *au lieu de* vestille *qui se trouve au manuscrit, il faut lire* ventille.
— 15, — 26 : quelquefois, au temps, *lisez* : quelquefois que, au temps.
— 18, — 1 : des susdites patentes, *lisez* : de sesdites présentes.
— 19, — 26 : pour ses peines et vacances, *lisez* : vacacions.
— 20, — 10 : Montfort, la Mauloy, *lisez* : Montfort l'Amaulry.
— *Ibid.*, — 11 : Craconne, *lisez* : Traconne.
— 21, — 7 : d'icelluy. Maistre, *lisez* : d'icelluy, maistre...
— *Ibid.*, — 19 : desusdits, *lisez* : de sesdits...
— 24, — 24 : sociétaires, *lisez* : secrétaires.
— 25, — 28 : tous les ouvrages, *lisez* : tous les murs.
— *Ibid.*, — 30 : de pierre de taille de grosseur, *lisez* : de pierre de taille de grés.
— 29, — 1 : *Il faut intercaler entre* espoisseur *et* par diminution, *la ligne suivante* : « depuis le vif fondement jusques au rées de chaussée et aud. rées de chaussée de deux pieds d'espoisseur, en continuant ladite espoisseur par diminution... »
— *Ibid.*, — 25 : des marches la... *lisez* : des marches de la...
— 32, — 31 : mieux, toutes lesquelles..., *lisez* : mieux. Toutes lesquelles...
— 33, — 10 : chapiteau, *lisez* : château.
— 42, — 25 : pour lesdits, *lisez* : en tous les dits.
— 43, — 11 : les deux grans pans, *supprimez* : grans.
— 44, — 1 : les dits piédroicts et voulsoueres, *lisez* : les piédroicts et voulsouers.
— 48, — 5 : dudit château, *lisez* : dudit portail dudit château.
— 50, — 1 : renonce et fait, *lisez* : renonce, etc... Fait...
— 62, — 12 et 19, *et passim* : contrerolle, contreroleurs, *lisez* : controlle, controleurs.

RECTIFICATIONS ET ADDITIONS.

Page 67, ligne 14, — p. 69, lig. 12.— p. 70, l. 13.— 71, l. 9.— 72, l. 5 et 27, etc. — Jean Montinier, *lisez* : Jean Montivier.
— 72, — 7 : Pierre dit, *lisez* : Pierre Paule, dit...
— Ibid., — 15 : *Entre* mandement *et* ensemble, *intercaler la ligne suivante* : « par vertu desquelles et desdicts devis, marché, certification, cy devant transcrits et attachez à icelles lettres de mandement, ensemble... »
— 73, — 17 : de la concierge, *lisez* : de la conciergerie.
— 76, — 4 : planchées et aires, *lisez* : planchées es aires.
— Ibid., — 16 : et pièces d'iceux, *lisez* : et pieds d'iceux.
— Ibid., — 27 : *avant* à raison, *intercaler* : vallent, à raison.
— 80, — 26 : Renonce, fait..., *lisez* : renonçant... Fait...
— 83, — 7 : et parmi les qui, *lisez* : et parmi les... qui. (Il manque un mot dans le texte.)
— 84, — 17 : renonçant, fait et passé, *lisez* : renonçant... Fait et passé.
— 86, — 19 : Pombi, *il faut* : Plombi.
— Ibid. *avant-dernière ligne* : pammentorum, *il faut* : pavimentorum.
— 87, — 21 : friches et lavris, *lisez* : friches et larris.
— 91, — 4 : au portail dudit, *lisez* : au portail de l'entrée dudit...
— 92, — 14 : de stucq de la chambre, *lisez* : de stucq de reste de la chambre.
— 93, — 25 : Charles Dorigny, *lisez* : Charles Dorgny.
— Ibid., — 27 — p. 95, l. 24 : Carnelles, *lisez* : Caruelles.
— Ibid., — 31 : Josse Foucques Flamand, *lisez* : Josse Foucques, flamand.
— 94, — 8 : pernier, *lisez* : dernier.
— Ibid., — 25 : Bellin, dit Modesne, *lisez* : Bellin, dit Moderne.
— 95, — 20 : à raison de 20 livres, *lisez* : à raison de 13 livres.
— Ibid., — 28 : Juste le Just, *lisez* : Juste de Just.
— 97, — 7 : de verjus de peintre ; *au-dessus du mot* verjus, *on lit d'une autre écriture contemporaine du texte* : vernis.
— 98, — 9 : A Duricq, *au-dessus du mot on a écrit* : Dieterich.
— Ibid., — 15 : vacqué, advise... *lisez* : vacqué à deviser...
— 104, — 10 et suiv. : *En marge de cet article, on a écrit* : tableau de Léda, par Michel Ange.
— 107, — 13 : Lyenard Tiry, *lisez* : a Lienard Tiry.
— 109, — 9 : janvier 1535, *lisez* : janvier 1534 (1535).
— 115, *dernière ligne* : pourtour, *lisez* : pourtraict.
— 116, — 11 : Faflon des puits... en la forest de Bièvre, *lisez* : Façon des puits... en la forest de Bierre.
— Ibid., *Après la ligne* 23, *intercaler le titre* : BOULONGNE.
— 119, — 16 : totalis ex presentis, *lisez* : totalis expensæ præsentis.
— Ibid., — 18 : *En marge du titre on lit* : Fontainebleau.
— 121, — 18 : concierge, *lisez* : conciergerie.
— 124, — 19 : n'y, *lisez* : ny.
— 128, — 28 : n'y, *lisez* : ny.
— 130, — 21 et 22 : *En regard de ce titre, la note suivante a été ajoutée en marge* : 2º et dernier volume pour trois années commençans le premier janvier 1537 et finies e dernier de décembre 1540.
— Ibid., — 24 : Francisque Seibecq, *lisez* : Francisque Scibecq.

RECTIFICATIONS ET ADDITIONS.

Pag. 132, ligne 19 : A. Jean Bavron, *lisez* : A Jean Barron...
— *Ibid.*, — 21 et 22 : *On a ajouté au-dessus de* Anthoine de Fanton : Fantuzzi.
— 134, — 17 : à raison de 16 livres, *lisez* : à raison de 13 livres.
— 135, — 8 : *En marge de* Lucas Romain, *on a écrit* : Luc Penni.
— *Ibid.*, — 24 : François Damel, *lisez* : François Daniel.
— *Ibid.*, — 31 : *En marge on a écrit* : Jean Baptiste Bagnacavallo.
— 136, *Après la ligne 8, ajouter l'article suivant* : A Pierre Martel, imager, à raison de 10 livres par mois.
— *Ibid.*, — 14 : Louis Jarres, *lisez* : Louis Jarret.
— *Ibid.*, — 27 : *En marge de* Dominique Florentin, *on a écrit cette note* : Dominique del Barbiere.
— 137, — 5 : Audry Coullé, *lisez* : Andry Coullé.
— *Ibid.*, — 5 : *En marge de* Geuffroy du Moustier. *On lit cette note* : Geoffroi Dumoustier.
— *Ibid.*, — 10 : Dominique de Hostrey, *lisez* : Dominique de Hestrei.
— *Ibid.*, — 22 : Doreurs, *lisez* : Doreures.
— 139, *Après le titre* : Bastimens du Roy, etc... *ajoutez le sous-titre* : Villiers-Costrets.
— 144, *Après le titre* : Compte des Bastimens, etc... *ajouter le sous-titre* : Fontainebleau, Saint-Germain.
— 147, — 20 : en esgard, *lisez* : eu esgard.
— 157, *Après le titre* : Compte des Bastimens, etc... *intercaler le sous-titre* : Fontainebleau.
— 158, — 24 : et vial debvoir, *lisez* : et féal debvoir.
— 160, — 18 : présens clausse, *lisez* : présens : CLAUSSE.
— 161, — 30 : n'y sçavoir, *lisez* : ny sçavoir.
— 162, — 8 : avec eux. Voullons... *lisez* : avec eux, voullons...
— 163, — 4 : au privé conseil. Présent, *lisez* : au privé conseil présent.
— 168, — 28 : febvrier 154, *lisez* : 1548.
— 172, — 26 : plus à plain et déclaré, *lisez* : plus à plain est déclaré.
— 177, — 4 : 800 liv. *lisez* : 8,000 liv.
— *Ibid.*, — 29 : nous avons relevé, *lisez* : nous vous avons relevé.
— 179, — 21 — p. 180, l. 7 et 8, — p. 182, l. 27, et *passim* : n'y *lisez* : ny.
— 183, — 21 : à Gallières, *lisez* : Gallellères.
— 186, *Après la ligne 19 et avant* : menuiserie, *intercaler ce titre* : BASTIMENS DU ROY POUR 9 ANNÉES 9 MOIS COMMANCEZ LE 1ᵉʳ JANVIER 1540 ET FINIS LA DERNIER SEPTEMBRE 1550. *Et en marge est escript* : Fontainebleau 3ᵉ liasse — 2ᵉ volume du compte des Bastimens de Fontainebleau, Boullongne, pour 9 années, etc... (le reste comme ci-dessus).
— 187, — 15 — p. 234, — 2, et *passim* : Francisque Seibecq, *lisez* : Francisque Scibecq.
— 188, — 21 : Louis de Breuil, *lisez* : Louis du Brueil.
— 189, — 2 et 17 : enfestoneurs, *lisez* : enfestements.
— *Ibid.*, — 21, et p. 190, l. 5 : Philippe Poirrau et Louis du Breuil, *lisez* : Philippes Poireau et Louis du Brueil.
— 189. — 27 — p. 211, l. 14 — p. 212, l. 11 — p. 224, l. 29 — p. 233. 8 — p. 235, l. 5. Geveton, *lisez* : Geneton.

RECTIFICATIONS ET ADDITIONS.

Pag. 190, ligne 2 : painture à fresque, *lisez* : painture à frais.
— 192, — 22 : Jacques Crecy, *lisez* : Jacques Croci.
— 194, — 2 : *En marge est écrit* : « L'original est de Michel-Ange. »
— Ibid., — 4 : A Macé Havre, *lisez* : A Macé Hauré.
— 195, — 5 : *Le texte portait d'abord* : A Fleureau Uberhust; *on a corrigé en y substituant* : Fleurant Ubechux.
— Ibid., *Après la ligne 14, se trouve un titre qui est la reproduction exacte de celui qui est déjà indiqué p. 157 et qui devrait être répété p. 176. — En marge de ce titre, on lit* : 3ᵉ et dernier volume contenant 9 années et demie entières commençant le premier de janvier 1540 et finies le dernier de septembre 1550. — *Et au-dessous* : Fontainebleau — Boulogne.
— Ibid., — 25 : *au-dessus de* Cachenemis, *on a écrit* : Caccianemici.
— 198, — 3 : *au-dessus de* Claude du Sangbourg, *est écrit* : Luxembourg.
— Ibid., — *En regard des lignes 26 et suivantes, se trouve cette note* : « Cette statue d'Hercules estoit de la main de Michel-Ange. Elle a disparu. Je l'ai vu dans ma jeunesse, elle étoit située au milieu du parterre du jardin de l'estang qui a esté supprimé. »
— Ibid., — *En regard de la dernière ligne se lit cette note* : « C'est ce qu'on appelle encore aujourd'hui la Porte Dorée. »
— 199, — *En regard de la ligne 30, on lit en marge* : « Est-ce que Germain Pilon avoit un frère. Il y a apparence. »
— 202, — 1 et 3 : Pierre Loy Sonnier, *lisez* : Pierre Loysonnier.
— 209, *Après le titre* : Bastimens du Roy... *ajoutez ces indications portées en marge* : « Fontainebleau. — Boullongne. — Dernier volume pour deux années finies le dernier de septembre 1550. »
211, — 9 : renonçant fait, *lisez* : renonçants... Fait...
— Ibid., — 18 : Chalon, *lisez* : Châlons.
— 212, — 8, et *passim* : Gilles Baulge. *lisez* : Gilles Baulgé.
— 213, *Avant* transcript des lettres patentes, etc..., *se trouve ce titre* : « Bastimens du Roy durant 9 années deux mois finies le dernier septembre 1550. *Et en marge* : « La Muette près Saint-Germain. »
— 218, — 29 : huit pieds à prendre, *lisez* : huit pieds de lé, à prendre.
— Ibid., — 33 : les espoisses es murs, *lisez* : les espoisses des murs.
— 219, — 13 : et y aura l'un, *lisez* : et y entrera l'on.
— Ibid., — 16 : 24 pieds à prendre, *lisez* : 24 pieds de lé, à prendre...
— 221, — 7 : *Après* croisées, *il y a un mot passé; ce mot, assez difficile à lire, paraît être* : dogmées.
— Ibid., — 16 : ogives et clefs, *lisez* : ogives, liarnes fermentes et clefs...
— 227, *Avant* : Compte de Maistre Nicolas Picart, *on lit le titre déjà reproduit plusieurs fois et notamment p.* 213, *et en marge* : Villiers-Cotrets.
— 229, — 2 : Jacques Lardant, *lisez* : Lardent.
— 230, *Avant* : transcript des lettres patentes... *on lit* : Bastimens du Roy pour 3 années 9 mois finies le dernier de décembre 1550, *et en marge* : Saint-Germain-en-Laye.

RECTIFICATIONS ET ADDITIONS.

Pag. 235, ligne *En marge du titre* : Bastimens du Roy... *on lit* : Fontainebleau — Boulongne — Villiers-Cotretz — Saint-Germain-en-Laye — La Muette.

— 245, — 4, *et passim* : Nicolas Beauvain, *lisez* : Nicolas Beaurain.

— 249, *En marge du titre du compte, on lit* : Louvre — Commission du 2 aoust 1546, donnée par le roy François I*er*.

— 253. — 8 : sans que luy besoin ou obtenir, *lisez* : sans que luy [soit] besoin [avoir] ou obtenir...

— *Ibid.*, — 13 : par nous à commancer, *lisez* : par nous [ordonnée], à commancer...

— *Ibid.*, — 23 : le 7e febvrier, *lisez* : le 17e febvrier.

— 254, — 18 : *en regard de cette ligne et des suivantes le texte porte* : « Commission pour parachever le Louvre du 14 avril 1547. »

— 256, — 7 : présens. Clausé et scellée..., *lisez* : présens : CLAUSSE, Et scellée...

— 259, — 3 : signé, clausé et scellé, *lisez* : Signé : CLAUSSE. Et scellé...

— 260, — 15 : curatoire, *lisez* : curatrice.

— 262, — 6 : Thôle, *lisez* : Tholose (Toulouse).

— *Ibid.*, — 12 : A Estienne Guignebœuf, *lisez* : Qunequebœuf.

— 263, *En marge du titre, on lit au compte* : Fontainebleau — Vincennes — Sépulture du roy François — Saint-Germain — La Muette — Boullongne — Villiers-Cotretz — Les Tournelles — L'Arcenal.

— 268, — 32 : par le Roy, claussé et scellée, *lisez* : par le Roy : CLAUSSE, et scellée.

— 270, — 17 : esquelles à de présent, *lisez* : esquelles a de présent...

— 273, — 19 : par le Roy. Claussée et scellée, *lisez* : par le Roy : CLAUSSE, et scellée.

— 275, — 10 : des levées, *lisez* : des tiercières (turcies?) et levees.

— 281, *Avant-dernière ligne* : pour employ, *lisez* : pour employer.

— 283, — 20 : Scondre, *lisez* : scoudre.

— 292, — 10 : serlobastre, *lisez* : scilobastre (stylobate?).

— 296, *En marge du titre du compte, on lit* : Chasteau du Louvre — Palais-Royal — Vieil bastiment du Louvre — Grand et petit Châtelet — L'hostel de Bourbon — L'hostel des Tournelles — La Bastille — L'hostel de Nesle — L'hostel de la Monnoye — Escuries du roy — Vincennes — Saint-Germain-en-Laye — La Muette de Boulongne — Pont-aux-Changeurs.

— *Ibid.*, — 20 : icelluy office, *lisez* : en icelluy office.

— 299, — 20 : subtil à icelluy, *lisez* : inutil à icelluy.

— 301, — 18 : luy promettans, *lisez* : luy permettans.

— 304, — 28 : et continuer, *lisez* : et continuée.

— 307, — 11, *et passim* : Guillaume Evrard, *lisez* : Guillaume Errard.

— 310, — 24 *et pages suivantes* : A Eustache Jve, *lisez* : Eustache Ive.

— 315, *En marge du titre du compte, on lit* : Fontainebleau — Saint-Germain-en-Laye — La Muette Saint-Germain — Villiers-Coterets — Sépulture du roy François Ier — L'Arcenac.

RECTIFICATIONS ET ADDITIONS.

Pag. 317, ligne 4 : si donnons en mandement et... *lisez* : si donnons en mandement par.
— 318, — 3 : par le Roy. Claussé et scellées, *lisez* : Par le Roy : CLAUSSE, et scellées.
— 325, — 15 : A Jean le peuple, *lisez* : A Jean Le Peuple...
— 328, — 16 : tape, *lisez* : tare.
— Ibid., — 18 : le commencement, *lisez* : le convenement.
— Ibid., — 20 : en tailles et eslevez, *lisez* : entaillés et eslevez.
— 329, — 5 : par messieurs, *lisez* : pour messieurs.
— 330, *En marge du titre, on lit* : Fontainebleau — Villers-Costerets — St-Germain. — La Muette. — Vincennes. — Les Tournelles. — St-Léger. — La sépulture du roy François.
— 331, — 8 et 18 : sur et tant moins, *lisez* : sur ettantmoins.
— 333, — 26 : loyalité, *lisez* : légalité.
— 334, — 2 : François Primadicis, *lisez* : François Primadici.
— 339, — 17 : nous signez, *lisez* : nous soussignez.
— 340, *dernière ligne* ; pouvoient, *lisez* : pouroient.
— 343, — 20 : Anthoine Jacques, *lisez* : Anthoine Jacquet.
— 344, — 11 : Gilles Bouge, *lisez* : Gilles Baugé.
— 355, *En face du titre du compte, on lit* : Le Louvre — Le Palais-Royal — Grand et petit Châtelet — L'hostel de Bourbon — L'hostel des Tournelles — La Bastille — L'hostel de Nesle — L'hostel de la Monnoye — Vincennes — La Muette de Boullongne — Le pont-aux-Changeurs et autres ponts, etc.
— 366, — 6 : audit chasteau, *lisez* : au Pallais-Royal.
— 369, *En marge du titre du compte, on lit* : Fontainebleau — Vincennes — Saint-Germain — La Muette — Villiers-Coterets — Les Tournelles.
— 372, — 22 : coustes et despens, *lisez* : cousts et despens.
— 373, — 3 : et renonçant, et fait, *lisez* : et renonçant... Et fait, etc...
— 375, — 14 : la somme de 16 liv., *lisez* : la somme de 10 liv.
— 376, — 9 : Jean Jamet, *lisez* : Jean Samet.
— 380, *En marge du titre du compte, on lit* : Le Louvre — Palais-Royal — Tournelles — Pont de Poissy.
— Ibid., — 19 et 20 : Nicolas de Muller, *lisez* : Nicolas de Mulles.
— 381. — 3 et 10 : Pierre Lescot, *lisez* : Pierre Le Scot (sic).
— 384, — 17, 18 et 28 : Nicolas de Meuller, *lisez* : Nicolas de Meulles.
— 388, — 19 : A Estienne Biguebœuf, *lisez* : A Estienne Biguebœuf.
— 394, *En marge du titre du compte, on lit* : Fontainebleau — Saint-Germain — Madrid — Sepulture du roy François — Folambray.
— 395, — 7 : il estoit à Paris, *lisez* : il restoit à Paris.
— 398, — 2 : de 32739 liv....., *lisez* : de 32839.
— Ibid., — 24 : que nous adviserez, *lisez* : que vous adviserez.
— 399, — 18 : 4839 liv. 10. s. 1 d., *lisez* : 4839 liv. 10 s. 7 d.
— 401, — 12 : faire les toisez, *lisez* : faire faire les toisez.
— 405, — 29 : en user plainement, *lisez* : et user plainement.
— 406, — 25 : et préjudicier, *lisez* : ny préjudicier.

TABLE DES MATIÈRES

CONTENUES DANS LE PREMIER VOLUME [1]

EXTRAITS DES COMPTES DES BATIMENTS DU ROI

	Pages.
AVERTISSEMENT.	V
DOCUMENTS SUR JEAN GOUJON et ses travaux trouvés sur la reliure d'une ancienne collection du *Journal des Débats*.	XXV
TABLE DU DEUXIÈME VOLUME dont le manuscrit est aujourd'hui perdu des Comptes des Bâtiments (1571-1599).	XXXI
LISTE BIBLIOGRAPHIQUE des ouvrages de M. le marquis L. de Laborde.	XLIX
COMPTE DES BASTIMENS DU ROY POUR 9 ANS 5 MOIS COMMENÇANS LE PREMIER AOUST 1528 ET FINISSANT LE DERNIER DE DÉCEMBRE 1537 [2].	1
Coppie des lettres du Roy, données à Fontainebleau le 28e juillet 1528, par lesquelles Nicolas Picart est commis à faire le payement des ouvrages de Fontainebleau, Boullongne et la fontaine qu'il a dessein de faire venir à St-Germain-en-Laye suivant les marchez qui en seront faits par messieurs d'Estampes, de Villeroy et d'Entragues, et par le controlle de Florimond de Champeverne.	2
Autre coppie d'autres lettres données à Fontainebleau le premier aoust 1528, par lesquelles le Roy a commis les Srs d'Estampes, Villeroy et d'Antragues, et Champeverne, controlleur, à faire les marchez des bastimens susdits.	5
Autre coppie du vidimus de certaines lettres, données à Châteaubriant le 18e juin 1532, par lesquelles ont esté commis les Srs d'Estampes et Villeroy, à faire les marchez de Fontainebleau, Boullongne, Livry et chasteaux St-Germain et Villiers-Costerets par les contrerolles de Pierre Paule et Pierre Deshostels.	11

1. Comme nous l'avons annoncé dans l'Avertissement nous reproduisons ici la table même qui se trouve en tête du manuscrit. Nous en conservons toutes les longueurs; mais nous détachons par les différences de caractère les différents comptes et les différents châteaux. Nous indiquons soigneusement en note toutes les mentions portées en marge du compte et qui peuvent fournir quelque renseignement sur les registres originaux et quelque indice pour aider à les retrouver.

2. En marge de cet article, on lit : « Premier volume : Fontainebleau. »

	Pages.
Autre coppie d'autres lettres, données à Colombiers le 22e janvier 1535, par lesquelles le Roy a commis le Sr de La Bourdaizière à la Surintendance de ses bastimens, tant de Chambort, Fontainebleau, que Loches, Chenonceau et autres....................	15
Autre coppie d'autres lettres données à Paris le 7e de febvrier 1532 par lesquelles le Roy a commis Nicolas Picart à faire le payement de Fontainebleau, Bollongne et de la fontaine St Germain...........	18
Compte de Nicolas Picart :	
Recepte. Despence de ce compte....................	22
Fontainebleau : devis de maçonnerie...................	25
Charpenterie...................................	66
Couverture. — Serrurerie — Menuiserie. — Vitrerie. — Plomberie. — Pavé.	79
Ouvrages de paintures, d'estucq et dorures faits, tant es chambres du Roy et de la Reyne que à la grande gallerie de Fontainebleau. — Gages.	88
BASTIMENS DU ROY POUR TROIS ANNÉES COMMANCÉES LE 1er JANVIER 1537 ET FINIES LE DERNIER DE DÉCEMBRE 1540 [1]...............	119
Coppie des lettres données à St-Germain-en-Laye le 27e de décembre 1538, par lesquelles le Roy a commis Salomon et Pierre de Herbaines frères, tapissiers, à la garde des tapisseries et broderies de Fontainebleau..	120
Autre coppie d'autres lettres données à Monstereau-fault-Yonne le 12e de mars 1538, par lesquelles a commis Nicolas Picart à faire le payement desd. bastimens, et ce de l'ordonnance de la Bourdaizière...................................	122
Autre coppie de lettres données à Fontainebleau le 10e de mars 1538, par lesquelles le Roy a commis le Sr de La Bourdaizière à la surintendance des bastimens de Fontainebleau et Boullongne......	124
Autre coppie d'autres lettres données à Fontainebleau le 22e de novembre 1539, par lesquelles le Roy a commis Pierre Deshostels au contrerolle des bastimens de Fontainebleau, du Louvre à Paris, Boullongne, St-Germain-en-Laye et Villiers....................	127
Compte de Nicolas Picart :	
Recette. — Despence...........................	129
Fontainebleau : Maçonnerie. — Charpenterie. — Couverture. — Serrurerie...................................	129
BASTIMENS DU ROY POUR TROIS ANNÉES COMMENÇANS LE 1er JANVIER 1537 ET FINIES LE DERNIER DE DÉCEMBRE 1540 [2].	
Menuiserie. — Vitrerie. — Plomberie. — Ouvrages de pavé. — Fontaine à *Fontainebleau*. — Ouvrages de peinture et stucq. — Dorures. — Ouvrages extraordinaires.....................	130
Bastimens de *Boulongne* : Gages d'officiers.................	138
BASTIMENS DU ROY POUR HUIT ANNÉES COMMANCÉES LE 1er JANVIER 1532 ET FINIES LE DERNIER DE DÉCEMBRE 1540 [3].................	139
Coppie des lettres données à Melun le 17e d'aoust 1537, par lesquelles le Roy a commis Nicolas Picart au payement des édiffices de Villiers-	

1. En marge : Fontainebleau.
2. En marge : 2e et dernier volume. Fontainebleau, Boullongne. Ce titre coupe brusquement le compte de Fontainebleau, qui se trouvait probablement finir un registre et commencer un autre manuscrit.
3. En marge : Villiers-Costerets.

Costerets suivant les marchez qui en seront faits par les Srs de Villeroy et La Bourdaizière et par le contrerolle de Pierre Deshostels. . 140
Compte de Nicolas Picart :
Recepte. — Despence. 142
Villiers-Costerets : Maçonnerie. — Charpenterie. — Couverture. — Serrurerie. — Menuiserie. — Verrerie. — Plomberie. — Ouvrages de pavé. — Fontaine. — Parties extraordinaires. — Taxations. . . . 142
COMPTE DES BASTIMENS DE St-GERMAIN-EN-LAYE POUR 7 ANNÉES 9 MOIS 20 JOURS COMMENÇANS LE 12 MARS 1538, FINISSANS LE DERNIER DE DÉCEMBRE 1546 [1]. 144
Coppie de deux lettres données à Montereau-fault-Yonne le 12e de mars 1538, par lesquelles le Roy a commis Nicolas Picart à faire le payement des réparations de St-Germain-en-Laye, suivant les pris et marchez faits par les Srs de Villeroy et La Bourdaizière, et par le contrerolle de Pierre Deshostels. 144
Autre coppie de certaines lettres données à Fontainebleau le 24e de décembre 1540, par lesquelles le Roy a commis Me Pierre Petit pour assister aud. lieu St-Germain-en-Laye. 148
Compte de Nicolas Picart : Recepte. — Despence. 153
Saint-Germain : Maçonnerie. — Charpenterie. — Couverture. — Serrurerie. — Menuiserie. — Vitrerie. — Ouvrages de pavé. — Fontaine. — Parties extraordinaires. — Gages, sallaires et taxations. . . 154
COMPTE DES BASTIMENS DU ROY POUR NEUF ANNÉES TROIS QUARTIERS COMMENCÉES LE 1er JANVIER 1540 ET FINIES LE DERNIER DE SEPTEMBRE 1550 [2]. 157
Coppie des lettres expédiées par le feu Roy François, premier de ce nom, dernier décéddé, à Messeigneurs de Villeroy et de La Bourdaizière et maistres Pierre Deshostels et Nicolas Picart, pour le fait des edifices de Fontainebleau, Boullongne, Villiers-Costerets, St-Germain-en-Laye, Dourdan, La Muette en la forest dud. St-Germain, et autres 158
Autre coppie des lettres contenans pouvoir donné à Messieurs de Villeroy et La Bourdaizière de signer les acquits desdits édiffices. 160
Autre coppie des lettres données à St-Germain-en-Laye, le 6e avril 1546, à Pierre des Hostels pour faire les devis et contrerolle desdits bastimens . 163
Transcript de deux lettres contenant le pouvoir donné à Philbert de Lorme pour ordonner desdits édiffices. 164
Coppie de certaines lettres données à Fontainebleau le 18e mars 1538, par lesquelles le Roy a commis le Sr de La Bourdaizière à la suriutendance desdits bastimens . 168
Autre coppie de certaines lettres données à Fontainebleau le 27e de décembre 1541, par lesquelles le Roy a commis Nicolas Picart au payement desdits édiffices et luy mande de payer à Bastiannet Serlio, paintre et architecteur du pays de Boullongne-la-Grace, la somme de 400 liv. pour ses gages à cause de sondit estat. 171
Autre coppie d'autres lettres données à Fontainebleau le 5e de janvier 1541, par lesquelles le Roy mande à Nicolas Picart de payer à

1. En marge : St-Germain.
2. En marge : Fontainebleau.

	Pages.
Quentin l'Africain, dit le More, son jardinier, la somme de 240 liv. par chacun an pour ses gages.	173
Autre coppie de certaines lettres données à Joynville, le 17ᵉ de juin 1542, par lesquelles le Roy mande au Sʳ Picart d'employer la somme de 8,000 liv. qu'il a reçeu de l'Espargne aux édifices de Dourdan.	176
Autre coppie d'autre lettres données à Moustier-sur-Sault le 2ᵉ juillet 1542, par lesquelles le Roy mande au sieur Picart, de payer à Pierre Lebryes, son jardinier, la somme de 240 liv. par chacun an pour ses gages.	178
Autre coppie d'autres lettres données à S¹-Germain-en-Laye, le 21ᵉ apvril 1543, par lesquelles le Roy a commis Salomon de Herbaines à la garde des meubles et tapisseries du chasteau de Fontainebleau.	180
Compte de Nicolas Picart :	
Recepte et Despence.	185
Fontainebleau : Maçonnerie. — Charpenterie. — Couverture. — Serrurerie.	185
BASTIMENS DU ROY POUR 9 ANNÉES 9 MOIS COMMANCEZ LE PREMIER JANVIER 1540, ET FINIS LE DERNIER SEPTEMBRE 1550 [1].	186
Menuiserie. — Verrerie — Plomberie. — Ouvrage de pavé. — Fontaine. — Parties extraordinaires. — Peinture et dorure. — Autres parties extraordinaires.	186
BASTIMENS DU ROY POUR 9 ANNÉES ET DEMIE COMMANCÉES LE PREMIER JANVIER 1540 ET FINIES LE DERNIER SEPTEMBRE 1550 [2].	195
Autres parties extraordinaires [3]. Ouvrages de paintures. — Ouvrages de tapisseries. — Gages d'officiers.	195
Autre despence pour *Boulongne*, durant le temps de ce compte : Maçonnerie. — Charpenterie. — Couverture. — Serrurerie. — Menuiserie. — Vitrerie. — Ouvrages d'esmail. — Ouvrages de poterie. — Plomberie. — Parties extraordinaires. — Autres parties comptables.	207
BASTIMENS DU ROY POUR DEUX ANNÉES, FINIES LE DERNIER SEPTEMBRE 1550 [4].	209
Devis et marchez des ouvrages de *Fontainebleau* et *Boulongne-lez-Paris*.	209
Fontainebleau : Maçonnerie. — Charpenterie. — Menuiserie.	210
Boulongne : Maçonnerie. — Charpenterie. — Ouvrages d'esmail	212
BASTIMENS DU ROY DURANT 9 ANNÉES DEUX MOIS FINIES LE DERNIER DE SEPTEMBRE 1550 [5].	213
Transcript des lettres données à Châteauroux le 16ᵉ de juillet 1541, par lesquelles le Roy a commis Nicolas Picart à faire le payement des édifices de la Muette	213
Compte de Nicolas Picart : Recepte. — Despence.	217
Muette : Devis des ouvrages de maçonnerie. — Charpenterie. — Couverture. — Menuiserie. — Serrurerie. — Vitrerie. — Parties extraordinaires. — Gages et salaires d'officiers.	217
BASTIMENS DU ROY POUR 9 ANNÉES ET 9 MOIS FINIS LE DERNIER SEPTEMBRE	

1. En marge : Fontainebleau, 2ᵉ volume.
2. En marge : 3ᵉ et dernier volume.
3. En marge : Fontainebleau, Boulongne.
4. En marge : Dernier volume.
5. En marge : La Muette près Sᵗ-Germain.

DES MATIÈRES.

	Pages.
1550 [1].	227

Compte de Nicolas Picart, pour ledit temps : Recepte. — Despence. . . 227
Villiers-Cotrets : Maçonnerie. — Charpenterie. — Couverture. — Serrurerie. — Menuiserie. — Vitrerie. — Plomberie. — Pavé. — Nattes. — Parties extraordinaires.— Gages et Taxations. 227
BASTIMENS DU ROY POUR 3 ANNÉES 9 MOIS FINIES LE DERNIER DÉCEMBRE 1550. 230
Transcript du mandement donné audit Picart pour le payement des bastiments de Villiers-Cotrets. 230
Compte de Nicolas Picart : Recepte. — Despence. 231
Villiers-Cotrets : Maçonnerie. — Charpenterie. — Couverture. — Serrurerie. — Menuiserie. — Vitrerie. — Pavé. — Fontaine. — Nattes. — Parties extraordinaires. — Gages, salaires et taxations. 232
BASTIMENS DU ROY POUR L'ANNÉE COMMANCÉE LE PREMIER JANVIER 1554 ET FINIE LE DERNIER DE DÉCEMBRE 1555 [2]. 235
Transcript des lettres de commission par lesquelles le Roy a continué ledit Picart à faire le payement de ses Ediffices. 235
Autre transcript des lettres d'office de Bertrand Picart, par lesquelles le Roy l'a pourveu de l'estat de Trésorier de ses Bastimens. 240
Compte dernier de Nicolas Picart : Recepte. — Despence. 243
Fontainebleau : Maçonnerie. — Charpenterie. — Couverture. — Menuiserie. — Serrurerie. — Vitrerie. — Parties extraordinaires. 244
Boulongne : Maçonnerie. — Plomberie. — Serrurerie. 245
Villiers-Cotrets : Maçonnerie. — Charpenterie. — Couverture. — Menuiserie. — Vitrerie. — Parties extraordinaires. 246
St-Germain-en-Laye : Maçonnerie. — Charpenterie. — Couverture. — Menuiserie. — Serrurerie. — Vitrerie. 247
La Muette : Maçonnerie. — Gages et Taxations. 248
COMPTE DU BASTIMENT DU LOUVRE DEPUIS LE 13ᵉ FEBVRIER 1555 JUSQUES AU 23 MARS 1556. 249
Transcript de la commission du Sʳ de Clagny, du 2 aoust 1646, donné par le Roy François premier pour ordonner des bastimens du Chasteau du Louvre [3]. 249
Autre transcript du pouvoir donné le 17 febvrier 1550. 251
Commission pour achever le Louvre du 17 avril 1547. 254
Compte particulier de Jacques Michel :
Recepte. — Despence. 249
Louvre : Maçonnerie. — Charpenterie. — Menuiserie. — Serrurerie. — Plomberie. — Sculpture. — Peinture. — Achapt de marbres. — Nattes. — Achapt d'outils. — Estat et entretien. — Gages et sallaires. 260
BASTIMENS DU ROY PENDANT UNE ANNÉE FINIE LE DERNIER DÉCEMBRE 1556 [4]. 263

1. En marge : Villiers-Cotrets.
2. En marge : Fontainebleau, Boulongne, Villiers-Cotrets, Sᵗ-Germain-en-Laye, La Muette.
3. En marge : Le Louvre.
4. En marge : Fontainebleau, Vincennes, Sépulture du roy François, Sᵗ-Germain, la Muette, Boulongne, Villiers-Cotrets, les Tournelles, l'Arcenac.

TABLE

	Pages.
Transcript des Lettres données à Blois, l'11e de janvier 1555, par lesquelles le Roy a ordonné à Bertrand le Picart l'office de trésorier de ses bastimens.	263
Autre transcript des lettres données à Paris le 5e d'octobre 1555 par lesquelles le Roy a donné à Symon Goille l'office alternatif desdits bastimens.	266
Transcript du vidimus des Lettres données à Blois le 1er de janvier 1555, par lesquelles le Roy a donné le pouvoir au Sr de Longueval et au Me des eaux et forests du duché de Vallois, de faire la vente des bois desdits lieux	270
Autre transcript des lettres données à St Germain-en-Laye le 24e febvrier 1552, par lesquelles le Roy a donné à Guillaume Chabloy l'office de Me des œuvres de maçonnerie de France, en l'absence de Jean de Lorme.	271
Autre transcript des lettres en forme d'Édit, données à Blois au mois de janvier 1555, par lesquelles le Roy a créé et érigé en tiltre d'office la charge de ses édiffices et bastimens que tenoit feu Me Nicolas Picart.	274
Autre transcript des lettres de réglement données à Fontainebleau au mois de juin 1556, par lesquelles le Roy a uny et joint audit office de trésorier de ses bastimens des places des Tournelles, Bois de Vincennes, St Liger et de la Sépulture du feu Roy Françoys, et en ce faisant a donné audit Bertrand le Picart la somme de 1,800 liv. par an de gages en l'année d'exercice, et 1,200 liv. en l'année de cessation.	277
Compte de Bertrand le Picart :	
Recepte. — Despence	281
Fontainebleau : Maçonnerie. — Charpenterie. — Couverture. — Menuiserie. — Serrurerie. — Verrerie. — Parties extraordinaires.	282
Boulongne : Maçonnerie. — Couverture. — Serrurerie.	285
Villiers-Costerets : Maçonnerie. — Couverture. — Menuiserie.	286
St-Germain-en-Laye : Maçonnerie. — Charpenterie. — Menuiserie. — Serrurerie. — Vitrerie. — Parties extraordinaires.	286
La Muette : Maçonnerie.	288
L'Arcenac : Maçonnerie. — Charpenterie. — Couverture. — Serrurerie.	288
Hostel des Tournelles : Maçonnerie. — Charpenterie. — Couverture. — Menuiserie. — Serrurerie. — Vitrerie. — Pavé. — Parties extraordinaires.	289
Bois de Vincennes : Maçonnerie. — Vitrerie. — Menuiserie. — Serrurerie. — Parties extraordinaires.	290
Autres parties payées pour la continuation de la *Sépulture du feu roy François*, dernier décédé.	291
Château du Louvre : Maçonnerie. — Nattes. — Gages d'officiers.	296
BASTIMENS DU ROY DEPUIS LE 7 APVRIL 1556 JUSQUES AU DERNIER DÉCEMBRE 1557 [1].	296

[1]. En marge : Château du Louvre, Palais-Royal, vieil bastiment du Louvre, grand et petit Chastelet, Hostel de Bourbon, Hostel des Tournelles, la Bastidde, Hostel de Neale, Hostel de la Monnoye, Ecuries du Roy, Vincennes, St-Germain-en-Laye, la Muette de Boulongne, pont aux Changeurs.

DES MATIÈRES.

	Pages.
Transcript des lettres du Roy, par lesquelles le dit sieur a commis au payement de ses édiffices et bastimens M° Jean Durant.	296
Autre transcript d'un estat par lequel le Roy a donné pouvoir à Jean Grolier et Jacques Beau d'ordonner des frais et despences qui ont esté faittes durant le temps de ce compte.	304

Compte de Jean Durant :

Recepte. — Despence.	305
Chasteau du Louvre : Maçonnerie. — Sculpture. — Charpenterie. — Serrurerie. — Plomberie. — Peinture. — Menuiserie. — Vitrerie. — Ameublemens. — Estats et entretenemens	306
Despence pour l'*Hôtel de Reims*.	308
Despence pour le *Pont de Poissy*.	309
Pallais-Royal — Vitrerie. — Couverture. — Maçonnerie. — Peinture.	309
Vieil bastiment du Louvre : Vitrerie. — Maçonnerie.	310
Grand et petit Châtelet : Maçonnerie.	311
Hostel de Bourbon : Vitrerie.	311
Hostel des Tournelles : Maçonnerie. — Serrurerie.	311
La Bastille : Maçonnerie.	311
Hostel de Nesle : Maçonnerie.	311
Hostel de la Monnoye : Maçonnerie. — Charpenterie. — Couverture. — Vuidanges.	312
Escuries du roy : Maçonnerie.	312
Vincennes : Maçonnerie	313
St-Germain-en-Laye : Serrurerie. — Vitrerie	313
La Muette de Boulongne : Vitrerie.	313
Pont-aux-Changeurs : Charpenterie. — Maçonnerie. — Pavé. — Gages.	314
BASTIMENS DU ROY DURANT UNE ANNÉE FINIE LE DÉCEMBRE 1557 [1].	315
Transcript des lettres données à Paris le 5^e d'octobre 1556, par lesquelles le Roy a donné à Symon Goille l'office de trésorier de ses bastimens.	315
Autre transcript ou vidimus des lettres données à S^t Germain-en-Laye le 25^e d'octobre 1557, par lesquelles le Roy a commis Jean Bullant au controlle de ses bastimens.	319

Compte de Symon Goille :

Recepte. — Despence	322
Fontainebleau : Maçonnerie. — Charpenterie. — Menuiserie. — Serrurerie.	322
S^t-Germain : Maçonnerie. — Charpenterie. — Couverture. — Menuiserie. — Serrurerie. — Vitrerie.	323
La Muette dudit S^t-Germain : Maçonnerie. — Serrurerie.	324
Villiers-Cotrets : Maçonnerie. — Charpenterie. — Couverture. — Menuiserie. — Serrurerie. — Vitrerie. — Parties extraordinaires.	325
Hostel des Tournelles : Vitrerie. — Couverture. — Maçonnerie. — Charpenterie.	326
Autre despence pour la *Sépulture du feu roy François* : Tailleurs en marbre. — Sculpteurs. — Maçonnerie.	327
Arsenac : Maçonnerie. — Gages.	329

1. En marge : Fontainebleau, S^t-Germain-en-Laye, a Muette S^t Germain, Villers-Cotrets, Sépulture du roy François premier, Arsenac.

TABLE

	Pages.
BASTIMENS DU ROY POUR UNE ANNÉE COMMENÇANT LE PREMIER JANVIER 1557 ET FINISSANT LE DERNIER DÉCEMBRE 1558.	330

Compte de Jean Durant:

Recepte. — Despence. 355
Louvre: Maçonnerie. — Sculpture. — Charpenterie. — Serrurerie. — Plomberie. — Peinture. — Menuiserie. — Vitrerie. — Parties inoppinées. — Estats et entretenemens. 356
Pont de Poissy: Achapt de pierres. — Pavé. 359
Pallais-Royal: Maçonnerie. — Charpenterie. — Couverture. — Menuiserie. — Plomberie. — Vitrerie. — Pavé. — Vuidanges 359
Grand et Petit Châtelet: Plomberie. — Vuidanges. 362
Hostel de Bourbon: Couverture. — Menuiserie. — Pavé. 363
Hostel des Tournelles: Maçonnerie. — Charpenterie. — Pavé 363
La Bastidde: Maçonnerie. — Charpenterie. 364
Hostel de Nesle: Charpenterie. 364
Hostel de la Monnoye: Vitrerie. 365
Escuries du Roy: Charpenterie — Couverture 365
Bois de Vincennes: Maçonnerie. — Charpenterie. — Plomberie. . . 365
Muette de Boullongne: Menuiserie. 366
Pont-aux-Changeurs: Maçonnerie. — Serrurerie. — Pavé. 366
Chantier du Roy: Maçonnerie. 367
Pont de Charenton: Charpenterie. — Serrurerie. 367
Pont de Gournay: Charpenterie. — Serrurerie. 368
Pont de Juvisy: Serrurerie. 368
Pont d'Essone: Serrurerie. 368
Moulin de Beaulté: Serrurerie. — Gages. 368

BASTIMENS DU ROY PENDANT 9 MOIS COMMANCEZ LE PREMIER JANVIER 1558 ET FINIS LE DERNIER DE SEPTEMBRE ENSUIVANT 330

Transcript des lettres données à Paris, le 8ᵉ de juin 1559, par lesquelles le Roy a commis Jean Bullant à visiter et expédier les parties des édifices restans du vivant de Pierre Des Hostels 330
Autre transcript des lettres données à Paris, le 12ᵉ juillet 1559, par lesquelles le Roy a commis Francisque Primadicis de Boullongne à faire les payemens de ses édiffices et bastimens. 333
Autre transcript des lettres données le 17ᵉ de juillet, par lesquelles le Roy a commis François Sannat pour faire le controlle desdits bastimens. 336
Autre transcript de certaines lettres données à Blois le 16ᵉ janvier 1559, par lesquelles le Roy veult que François Sannat jouisse des gages que souloit avoir son prédécesseur, qui est de la somme de 1200 liv. 339
Compte 2ᵉ de Symon Goille : Recepte. — Despence. 343
Fontainebleau: Maçonnerie. — Charpenterie. — Couverture. — Menuiserie. — Serrurerie. — Vitrerie. — Parties extraordinaires. . . 343
Villiers-Cotrets: Maçonnerie. — Charpenterie. — Couverture. — Menuiserie. — Serrurerie. — Vitrerie. — Parties extraordinaires. . 345
Sᵗ-Germain-en-Laye: Maçonnerie. — Charpenterie. — Couverture. — Serrurerie. — Parties extraordinaires. 346
Château de la Muette: Maçonnerie. — Charpenterie. — Menuiserie. — Serrurerie. 347

DES MATIÈRES.

	Pages.
Château de Boulongne : Charpenterie. — Serrurerie.	348
Hostel des Tournelles : Maçonnerie. — Charpenterie. — Vitrerie. — Serrurerie. — Parties extraordinaires	349
L'Arcenac : Maçonnerie. — Vitrerie.	350
Bois de Vincennes : Menuiserie. — Vitrerie. — Serrurerie.	350
Château de S^t-Liger : Maçonnerie. — Couverture. — Vitrerie. — Serrurerie. — Parties extraordinaires.	351
Sépulture du feu roy François : Sculpture. — Serrurerie. — Gages.	352

BASTIMENS DU ROY PENDANT UNE ANNÉE, FINIE LE DERNIER DE DÉCEMBRE 1558. 369

 Compte 2^e de Bertrand le Picart :

Recepte. — Despence.	369
Fontainebleau : Maçonnerie. — Charpenterie. — Couverture. — Menuiserie. — Serrurerie. — Vitrerie. — Parties extraordinaires.	370
S^t-Germain-en-Laye : Maçonnerie. — Charpenterie. — Couverture. — Menuiserie. — Serrurerie. — Vitrerie. — Painture. — Plomberie. — Nattes	374
Château de la Muette : Maçonnerie. — Menuiserie. — Serrurerie.	376
Villiers-Cotrets : Maçonnerie. — Menuiserie. — Serrurerie. — Vitrerie. — Parties extraordinaires.	377
Bois de Vincennes : Serrurerie.	378
Hostel des Tournelles : Maçonnerie. — Charpenterie. — Couverture. — Menuiserie. — Parties extraordinaires.	378
Sépulture du feu roy François :	379
Gages.	379

BASTIMENS DU ROY POUR L'ANNÉE COMMANCÉE LE PREMIER JANVIER 1558, ET FINIE LE DERNIER DÉCEMBRE ENSUIVANT 1559. 380

Transcript de certaine requeste présentée au Roy par Jean Durant, trésorier de ses bastimens, pour jouir dudit estat sans avoir aucun compagnon alternatif. 380

Autre transcript des lettres de suppression et abolition de payeur alternatif dont estoit pourveu Nicolas de Mulles. 380

Autre transcript de certaines lettres par lesquelles le Roy continue Pierre Lescot, S^r de Clagny, au fait des bastimens du chasteau du Louvre. 381

BASTIMENS DU ROY 1558 :

 Compte 3^e de Jean Durant :

 Recepte. — Despence. 384

Bastiment neuf du Louvre : Maçonnerie. — Achapt de marbre. — Sculpture. — Charpenterie. — Couverture. — Menuiserie. — Serrurerie. — Vitrerie. — Peinture. — Nattes. — Moullerie. — Ameublemens. — Parties inoppinées. — Sallaires et vacations. — Gages. — Estats et entretenemens	386
Autre despence pour *plusieurs châteaux et maisons royaux* : Maçonnerie. — Charpenterie. — Menuiserie. — Serrurerie. — Vitrerie. — Basses œuvres. — Sallaires et vacations.	390
Hostel des Tournelles : — Maçonnerie. — Charpenterie. — Couverture.	392
Pont de Poissy : Réparations. — Gages.	392

BASTIMENS DU ROY DEPUIS LE MOIS D'OCTOBRE 1559 JUSQUES AU 31 MAY 1560. 394

TABLE DES MATIÈRES.

Pages.

Transcript des lettres données à Blois, le 30ᵉ janvier 1559, par lesquelles le Roy mande à Messieurs des Comptes de taxer à Bertrand Picart telle somme qu'ils jugeront estre nécessaire pour son dit Estat. 394

Extrait d'un roolle signé de la main du feu Roy Henry à Paris le 23ᵉ may 1559. ... 396

Extrait du roolle signé de la main du Roy à Blois, le 14ᵉ de novembre 1559 ... 397

Autre transcript de l'ordonnance faitte à Reims, le 16ᵉ de septembre 1559, par lequel le Roy a révoqué sur les assignations données à Bertrand Picart. ... 397

Estat des parties qui restent à recouvrer par Bertrand Picart des assignations à luy baillées durant l'année 1558. ... 399

Ventes des bois payables en l'année 1558. ... 399

Ventes des bois payables en la présente année 1559. ... 399

Autre transcript des lettres de commission de François Saunat, controlleur. ... 400

Ensemble d'autres lettres par lesquelles le Roy luy a ordonné la somme de 1200 liv. de gages. ... 403

RECTIFICATIONS ET ADDITIONS. ... 409

TABLE DES MATIÈRES CONTENUES DANS LE PREMIER VOLUME. ... 415

FIN DE LA TABLE DU TOME PREMIER.

PARIS. — Impr. J. CLAYE. — A. QUANTIN et Cⁱᵉ, rue Saint-Benoît. — [1328].

www.ingramcontent.com/pod-product-compliance
Lightning Source LLC
Chambersburg PA
CBHW051346220526
45469CB00001B/127